U0106514

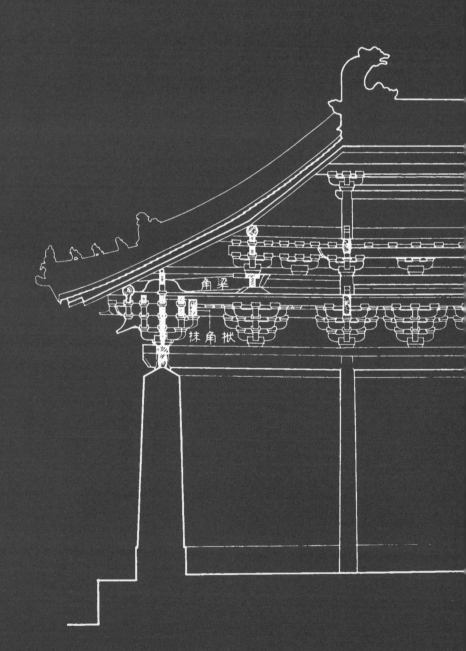

角梁

抹角栱

中國古建築典範

《營造法式》注釋

責任編輯	俞　笛
美術設計	陳嬋君

書　　名	**中國古建築典範 ——《營造法式》注釋**
著　　者	梁思成
出　　版	三聯書店（香港）有限公司
	香港北角英皇道 499 號北角工業大廈 20 樓
	Joint Publishing (H.K.) Co., Ltd.
	20/F., North Point Industrial Building,
	499 King's Road, North Point, Hong Kong
香港發行	香港聯合書刊物流有限公司
	香港新界荃灣德士古道 220-248 號 16 樓
印　　刷	美雅印刷製本有限公司
	香港九龍觀塘榮業街 6 號 4 樓 A 室
版　　次	2015 年 1 月香港第一版第一次印刷
	2023 年 4 月香港第一版第七次印刷
規　　格	16 開（185 × 258 mm）644 面
國際書號	ISBN 978-962-04-3565-2

© 2015 Joint Publishing (H.K.) Co., Ltd.
Published & Printed in Hong Kong, China.

本書原由生活·讀書·新知三聯書店以書名《〈營造法式〉注釋》出版，
經由原出版者授權本公司在除中國內地以外地區出版發行。

中國古建築典範

《營造法式》注釋

梁思成著

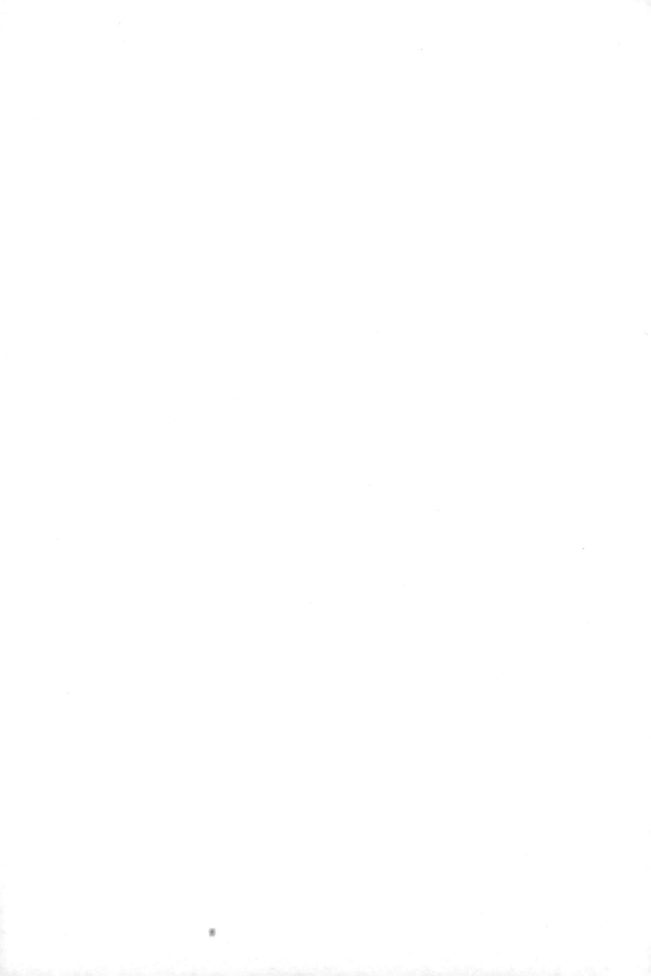

前　言 [(1)]

梁思成教授遺稿——《〈營造法式〉注釋》一書，是一部爲古籍注疏的學術著作。

從三十年代起，梁先生就開始對《營造法式》進行研究，但由於種種原因，時停時續，延至六十年代初才正式着手著述。1966 年，正當"注釋本"上卷接近完成的時候，又由於歷史的曲折；1972 年梁先生的不幸病逝；幾位助手又調做其他工作，《營造法式》的研究再次被迫停輟。直到 1978 年，這項中斷了十三年的研究，才得以繼續進行。經過兩年的努力，"注釋本"卷上終於脫稿付印了。

在遺稿整理、校補工作中，我們遵循梁先生生前叮囑，將遺稿請教於業內學者、專家，徵求意見。不少學者、專家以豐富的知識和自己多年的研究心得，幫助我們查漏、補闕，對我們的工作給予了很大的支持，對提高"注釋本"質量起了不小的作用。

此次整理遺稿，我們盡量保持梁先生親自撰寫或審定過的"文字注釋"部分的本來面貌和風格，對文稿只作了適當地補充、訂正。對於"圖釋"部份的制度圖樣，則作了較多的訂正，重新繪製了大部分圖樣。文中的插圖、實物照片都是梁先生去世後新加入的。

整理、校補中，對李明仲原著中的一些疏漏和版本傳抄中訛文脫簡之處，也都盡力作了必要的校勘。

(1) 這是《〈營造法式〉注釋》（卷上）的前言。——徐伯安注

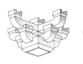

　　遺憾的是梁先生未能親自對"注釋本"上卷的脫稿作最後的修飾和審定，未能親眼看到"注釋本"的問世。因此，經我們整理、校補的"注釋本"，難免有許多不妥的地方，懇請讀者和專家們給予指正。

　　參加"注釋本"上卷遺稿整理、校補工作的有樓慶西、徐伯安和郭黛姮三位教師。莫宗江教授擔任了此項工作的學術顧問[1]。

　　對梁先生遺稿和我們整理、校補工作提供過寶貴意見的學者、專家有：國家文物局文物保護科學技術研究所祁英濤、杜仙洲；中國建築科學研究院劉致平、陳明達和傅熹年；故宮博物院單士元、王璞子和于倬雲；中國科學院自然科學史研究所張馭寰；北京大學歷史系鄧廣銘；同濟大學建築系陳從周；南京工學院建築研究所郭湖生。僅趁"注釋本"卷上出版的機會，向各位專家致以衷心的謝意。

<div style="text-align: right">

清華大學建築系《營造法式》研究小組

一九八〇年八月

</div>

(1) 參加《〈營造法式〉注釋》（卷下）遺稿整理、校補工作的有徐伯安、王貴祥、鍾曉青和徐怡濤。這次將卷上和卷下合卷出版的編校工作亦由徐伯安、王貴祥、鍾曉青和徐怡濤完成。——徐伯安注

《營造法式》注釋序

《營造法式》

《營造法式》是北宋官訂的建築設計、施工的專書。它的性質略似於今天的設計手册加上建築規範。它是中國古籍中最完善的一部建築技術專書，是研究宋代建築、研究中國古代建築的一部必不可少的參攷書。

《營造法式》是宋哲宗、徽宗朝（公元 1086～1101～1125 年）將作監李誡所編修，凡三十四卷。

第一卷、第二卷是"總釋"，引經據典地詮釋各種建築物和構件（"名物"）的名稱，並說明一些幾何形的計算方法，以及當時一些定額的計算方法（"總例"）。

第三卷爲"壕寨制度"和"石作制度"。所謂"壕寨"大致相當於今天的土石方工程，如地基、築牆等；"石作制度"則敍述殿階基（清代稱臺基）、踏道（臺階）、柱礎、石鈎欄（石欄杆）等等的作法和彫飾。

第四卷、第五卷是"大木作制度"，凡屋宇之木結構部份，如梁、柱、枓、栱、槫（清稱檁）、椽等屬之。

第六卷至第十一卷爲"小木作制度"，其中前三卷爲門窗、欄杆等屬於建築物的裝修部份；後三卷爲佛、道帳和經藏，所敍述的都是廟宇内安置佛、道像的神龕和存放經卷的書架的作法。

第十二卷包括"彫作"、"旋作"、"鋸作"、"竹作"四種制度。前三作說明對木料的三大類不同的加工方法；"竹作"則說明用竹（主要是編造）的方法

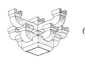

和竹材的等第與選擇等。

第十三卷是"瓦作制度"和"泥作制度"，説明各種瓦件的等第、尺碼、用法和用泥抹、刷、壘砌的制度。

第十四卷是"彩畫作制度"，先解説彩畫構圖，配色的幾項基本法則和方法（"總制度"），然後按不同部位、構件和等第，敘述各種不同的題材、圖案的畫法。

第十五卷是"磚作制度"和"窰作制度"。磚作包括磚的各種規格和用法。窰作主要敘述磚、瓦、瑠璃等陶製建築材料的規格、製造、生產，以及磚瓦窰的建造方法。

第十六卷至第二十五卷是諸作"功限"，詳盡地規定前第三卷至第十五卷中所述各工種中各種構件、各種工作的勞動定額。

第二十六卷至第二十八卷是諸作"料例"，規定了各作按構件的等第、大小所需要的材料限量。

第二十九卷至第三十四卷是諸作圖樣，有"總例"中的測量儀器，石作中的柱礎、鈎欄等；大木作的各種構件，枓栱，各種殿堂的地盤（平面圖）、側樣（橫斷面圖）；小木作的若干種門，窗，鈎欄，佛、道帳，經藏；彫木作的一些彫飾和各種彩畫圖案。至於旋作、鋸作、竹作、瓦作、泥作、磚作、窰作，就都没有圖樣。

在三十四卷之外，前面還有目録和看詳，各相當於一卷。"看詳"的内容主要是各作制度中若干規定的理論或歷史傳統根據的闡釋。

總的看來，《營造法式》的體裁是首先釋名，次爲諸作制度，次爲諸作功限，再次爲諸作料例，最後爲諸作圖樣。全書綱舉目張，條理井然，它的科學性是古籍中罕見的。

但是，如同我國無數古籍一樣，特別是作爲一部技術書，它的文字有不够明確之處；名詞或已在後代改變，或因原物已失傳而隨之失傳；版本輾轉傳抄、重刻，不免有脱簡和錯字；至於圖樣，更難免走離原樣，改變了風格，因爲缺乏科學的繪圖技術，原有的圖樣精確性就是很差的。我們既然要研究我國的建築遺產和傳統，那麼，對《營造法式》的認真整理，使它的文字和圖樣盡可

能地成爲今天的讀者，特別是工程技術人員和建築學專業的學生所能讀懂、看懂，以資借鑒，是必要的。

《營造法式》的編修

《營造法式》是將作監"奉敕"編修的。中國自有歷史以來，歷代都設置工官，管理百工之事。自漢始，就有將作大匠之職，專司土木營建之事。歷代都有這一職掌，隋以後稱作"將作監"。宋因之。按《宋史·職官志》："將作監、少監各一人，丞、主簿各二人。監掌宮室、城廓、橋梁、舟車營繕之事，少監爲之貳，丞參領之。凡土木工匠版築造作之政令總焉。"一切屬於土木建築工程的計劃、規劃、設計、預算、施工組織、監工、檢查、驗收、決算等等工作，都由將作監"歲受而會之，上於工部"。由它的職掌看來，將作監是隸屬於工部的設計、施工機構。

北宋建國以後百餘年間，統治階級建造各種房屋，特別是宮殿、衙署、軍營、廟宇、園囿等等的事情越來越多了，極需制定各種設計標準、規範和有關材料、施工的定額、指標。一則以明確等級制度，以維護封建統治的等級、體系，一則以統一建築形式、風格，以保證一定的藝術效果和藝術水平；更重要的是制定嚴格的料例、功限，以杜防貪汙盜竊。因此，哲宗元祐六年（公元1091年），將作監第一次修成了《營造法式》，並由皇帝下詔頒行。至徽宗朝，又詔李誡重新編修，於崇寧二年（公元1103年）刊行。流傳到我們手中的這部《營造法式》就是徽宗朝李誡所主編。

徽宗朝之所以重新編修《營造法式》，是由於"元祐《法式》，只是料狀，別無變造用材制度，其間工料太寬，關防無術"。由此可見，《法式》的首要目的在於關防主管工程人員的貪汙盜竊。但是，徽宗這個人在政治上昏聵無能，在藝術造詣上卻由後世歷史鑒定爲第一流的藝術家，可以推想，他對於建築的藝術性和風格等方面會有更苛刻的要求，他不滿足於只是關防工料的元祐《法式》，因而要求對於建築的藝術效果方面也得到相應的保證。但是，全書三十四卷中，還是以十三卷的篇幅用於功限料例，可見《法式》雖經李誡重修，

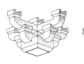

增加了各作"制度"，但關於建築的經濟方面，還是當時極爲着重的方面。

李　誠

李誠（？—公元 1110 年），字明仲，鄭州管城縣人。根據他在將作的屬吏傅衝益所作的《墓志銘》[1]，李誠從"元祐七年（公元 1092 年），以承奉郎爲將作監主簿"始，到他逝世以前約三年去職，在將作任職實計十三年，由主簿而丞，而少監，而將作監；其級別由奉承郎陞至中散大夫，凡十六級。在這十餘年間，差不多全部時間李誠都在將作；僅僅於崇寧二年（公元 1103 年）冬，曾調京西轉運判官，但幾個月之後，又調回將作，不久即陞爲將作監。大約在大觀二年（公元 1108 年），因奔父喪，按照封建禮制，居喪必須辭職，他才離開了將作。

李誠的出生年月不詳。根據《墓志銘》，元豐八年（公元 1085 年），趁着哲宗登位大典的"恩遇"，他的父親李南公（當時任河北轉運副使，後爲龍圖閣直學士、大中大夫）給他捐了一個小官，補了一個郊社齋郎；後來調曹州濟陰縣尉。到公元 1092 年調任將作監主簿以前，他曾作了七年的小官。大致可以推測，他的父親替他捐官的時候，他的年齡很可能是二十歲左右。由此推算，他的出生可能在公元 1060 年到 1065 年之間。大約在大觀二年（公元 1108 年）或元年（？），因丁父憂告歸。這一次，他最後離開了將作；"服除，知虢州，……未幾疾作，遂不起"，於大觀四年二月壬申（公元 1110 年 2 月 23 日即舊曆二月初三）卒，享壽估計不過四十五至五十歲。

從公元 1085 年初補郊社齋郎至 1110 年卒於虢州，任內的二十五年間，除前七年不在將作，丁母憂父憂各二年（？），知虢州一年（？）並曾調京西轉運判官"不數月"外，其餘全部時間，李誠都在將作任職。

在這十餘年間，李誠曾負責主持過大量新建或重修的工程，其中見於他的《墓志銘》，並因工程完成而給他以晉級獎勵的重要工程，計有五王邸、闕

(1) 這篇墓志銘爲傅衝益請人代筆之作。該文被收入程俱的《北窗小集》。——徐伯安注

雍、尚書省、龍德宮、棣華宅、朱雀門、景龍門、九成殿、開封府廨、太廟、欽慈太后佛寺等十一項；在《法式》各卷首李誡自己署名的職銜中，還提到負責建造過皇弟外第（疑即五王邸）和班值諸軍營房等。當然，此外必然還有許多次要的工程。由此可見，李誡的實際經驗是豐富的。建築是他一生中最主要的工作[1]。

李誡於紹聖四年（公元 1097 年）末，奉旨重別編修《營造法式》，至元符三年（公元 1100 年）成書。這時候，他在將作工作已經八年，"其攷工庀事，必究利害。堅窳之制，堂構之方，與繩墨之運，皆已瞭然於心"了（《墓志銘》）。他編寫的工作方法是"攷究經史群書，並勒人匠逐一講說"（劄子），"攷閱舊章，稽參衆智"（進書序）。用今天的語言，我們可以說：李誡編寫《營造法式》，是在他自己實踐經驗的基礎上，參閱古代文獻和舊有的規章制度，依靠並集中了工匠的智慧和經驗而寫成的。

李誡除了是一位卓越的建築師外，根據《墓志銘》，他還是一位書畫兼長的藝術家和淵博的學者。他研究地理，著有《續山海經》十卷。他研究歷史人物，著有《續同姓名錄》二卷。他懂得馬，著有《馬經》三卷，並且善於畫馬[2]。他研究文字學，著有《古篆説文》十卷[3]。此外，從他的《琵琶録》三卷的書名看，還可能是一位音樂家。他的《六博經》三卷，可能是關於賭博遊戲的著作。從他這些雖然都已失傳了的書名來看，他的確是一位方面極廣，知識淵博，"博學多藝能"的建築師。這一切無疑地都對於一位建築師的設計創造起着深刻的影響。

從這些書名上還可以看出，他又是一位科學家。在《法式》的文字中，也可以看出他有踏踏實實的作風。首先從他的"進新修《營造法式》序"中，我們就看到，在簡練的三百一十八個字裏，他把工官的歷史與職責，規劃、設計之必要，制度、規章的作用，他自己編修這書的方法，和書中所要解決的主要

[1] 李誡還同姚舜仁一起，奉旨參攷宮内所藏明堂舊本圖樣，經過詳細的攷究和修改，於崇寧四年八月十六日（1105 年）進新繪《明室圖》樣。——徐伯安注

[2] 曾畫《五馬圖》以進。——徐伯安注

[3] 李誡曾撰《重修朱雀門記》，以小篆書册以進。"有旨敕石朱雀門下"。——徐伯安注

問題和書的内容，説得十分清楚。又如卷十四《彩畫作制度》，對於彩畫裝飾構圖方法的“總制度”和繪製、着色的方法、程序，都能以準確的文字敘述出來。這些都反映了他的科學的頭腦與才能。

李誡的其他著作已經失傳，但值得慶幸的是，他的最重要的，在中國文化遺產中無疑地佔着重要位置的著作《營造法式》，却一直留存到今天，成爲我們研究中國古代建築的一部最重要的古代術書。

八百餘年來《營造法式》的版本

《營造法式》於元符三年（公元 1100 年）成書，於崇寧二年（公元 1103 年）奉旨“用小字鏤版”刊行。南宋紹興十五年（公元 1145 年），由秦檜妻弟，知平江軍府（今蘇州）事提舉勸農使王晥重刊。宋代僅有這兩個版本[1]。崇寧本的鏤版顯然在北宋末年（公元 1126 年），已在汴京被金人一炬，所以爾後二十年，就有重刊的需要了。

據攷證，明代除永樂大典本外，還有鈔本三種，鏤本一種（梁溪故家鏤本）[2]。清代亦有若干傳鈔本。至於翻刻本，見於記載者有道光間楊墨林刻本和山西楊氏《連筠簃叢書》刻本（似擬刊而未刊），但都未見流傳[3]。後世的這些鈔本、刻本，都是由紹興本影鈔傳下來的。由此看來，王晥這個奸臣的妻弟，重刊《法式》，對於《法式》之得以流傳後世，却有不可磨滅之功。

民國八年（公元 1919 年），朱啓鈐先生在南京江南圖書館發現了丁氏鈔本《營造法式》[4]，不久即由商務印書館影印（下文簡稱“丁本”）。現代的印刷術使得《法式》比較廣泛地流傳了。

其後不久，在由内閣大庫散出的廢紙堆中，發現了宋本殘葉（第八卷首葉

(1) 現存明清内閣大庫舊藏殘本爲南宋後期平江府複刻紹興十五年刊本，説見趙萬里《中國版刻圖録》解説。故此書宋代實有北宋刻本一，南宋刻本二，共三個刻本。——傅熹年注
(2) 見錢謙益《牧齋有學集》卷 46《跋營造法式》。即錢謙益絳雲樓所藏南宋刊本。——傅熹年注
(3) 楊墨林刻本即《連筠簃叢書》本，此書流傳極罕。葉定侯曾目見，云有文無圖。——傅熹年注
(4) 丁氏鈔本自清道光元年張蓉鏡鈔本出，張氏本文自影寫錢曾述古堂藏鈔本出。張蓉鏡鈔本原藏翁同龢家，2000 年 4 月入藏於上海圖書館。——傅熹年注

之前半）。於是，由陶湘以四庫文溯閣本，蔣氏密韻樓本和“丁本”互相勘校；按照宋本殘葉版畫形式，重爲繪圖、鏤版，於公元 1925 年刊行（下文簡稱“陶本”）。這一版之刊行，當時曾引起國内外學術界極大注意。

公元 1932 年，在當時北平故宮殿本書庫發現了鈔本《營造法式》（下文簡稱“故宮本”），版面格式與宋本殘葉相同，卷後且有平江府重刊的字樣，與紹興本的許多鈔本相同。這是一次重要的發現。

故宮本發現之後，由中國營造學社劉敦楨、梁思成等，以“陶本”爲基礎，並與其他各本與“故宮本”互相勘校，又有所校正。其中最主要的一項，就是各本（包括“陶本”）在第四卷“大木作制度”中，“造栱之制有五”，但文中僅有其四，完全遺漏了“五曰慢栱”一條四十六個字。惟有“故宮本”，這一條却獨存。“陶本”和其他各本的一個最大的缺憾得以補償了。

對於《營造法式》的校勘，首先在朱啓鈐先生的指導下，陶湘等先生已做了很多工作；在“故宮本”發現之後，當時中國營造學社的研究人員進行了再一次細緻的校勘。今天我們進行研究工作，就是以那一次校勘的成果爲依據的。

我們這一次的整理，主要在把《法式》用今天一般工程技術人員讀得懂的語文和看得清楚的、準確的、科學的圖樣加以注釋，而不重在版本的攷證、校勘之學。

我們這一次的整理、注釋工作

公元 1925 年“陶本”刊行的時候，我還在美國的一所大學的建築系做學生。雖然書出版後不久，我就得到一部，但當時在一陣驚喜之後，隨着就給我帶來了莫大的失望和苦惱——因爲這部漂亮精美的巨著，竟如天書一樣，無法看得懂。

我比較系統地、並且企圖比較深入地研究《營造法式》，還是從公元 1931 年秋季參加到中國營造學社的工作以後才開始的。我認爲在這種技術科學性的研究上，要瞭解古代，應從現代和近代開始；要研究宋《法式》，應從清工部《工程做法》開始；要讀懂這些巨著，應從求教於本行業的活人——老匠師開

始。因此，我首先拜老木匠楊文起老師傅和彩畫匠祖鶴州老師傅爲師，以故宮和北京的許多其他建築爲教材、"標本"，總算把工部《工程做法》多少搞懂了。對於清工部《工程做法》的理解，對進一步追溯上去研究宋《營造法式》打下了初步基礎，創造了條件。公元 1932 年，我把學習的膚淺的心得，寫成了《清式營造則例》一書。

但是，要研究《營造法式》，條件就困難得多了。老師傅是沒有的。只能從宋代的實例中去學習。而實物在哪裏？雖然有些外國旅行家的著作中提到一些，但有待親自去核證。我們需要更多的實例，這就必須去尋找。公元 1932 年春，我第一次出去尋找，在河北省薊縣看到（或找到）獨樂寺的觀音閣和山門。但是它們是遼代建築而不是宋代建築，在年代上（公元 984 年）比《法式》早一百一十餘年，在"制度"和風格上和宋《法式》有顯著的距離（後來才知道它們在風格上接近唐代的風格）。儘管如此，在這兩座遼代建築中，我卻爲《法式》的若干疑問找到了答案。例如，科栱的一種組合方法──"偷心"，科栱上的一種構材──"替木"，一種左右相連的栱──"鴛鴦交手栱"，柱的一種處理手法──"角柱生起"，等等，都是明、清建築中所沒有而《法式》中言之鑿鑿的，在這裏却第一次看到，頓然"開了竅"了。

從這以後，中國營造學社每年都派出去兩三個工作組到各地進行調查研究。在爾後十餘年間，在全國十五個省的兩百二十餘縣中，測繪、攝影約二千餘單位（大的如北京故宮整個組羣，小的如河北趙縣的一座宋代經幢，都做一單位計算），其中唐、宋、遼、金的木構殿、堂、樓、塔等將近四十座，磚塔數十座，還有一些殘存的殿基、柱基、科栱、石柱等。元代遺物則更多。通過這些調查研究，我們對我國建築的知識逐漸積累起來，對於《營造法式》（特別是對第四、第五兩卷"大木作制度"）的理解也逐漸深入了。

公元 1940 年前後，我覺得我們已具備了初步條件，可以着手對《營造法式》開始做一些系統的整理工作了。在這以前的整理工作，主要是對於版本、文字的校勘。這方面的工作，已經做到力所能及的程度。下一階段必須進入到諸作制度的具體理解；而這種理解，不能停留在文字上，必須體現在對從個別構件到建築整體的結構方法和形象上，必須用現代科學的投影幾何的畫法，用

準確的比例尺，並附加等角投影或透視的畫法表現出來。這樣做，可以有助於對《法式》文字的進一步理解，並且可以暴露其中可能存在的問題。我當時計劃在完成了製圖工作之後，再轉回來對文字部份做注釋。

總而言之，我打算做的是一項"翻譯"工作——把難懂的古文翻譯成語體文，把難懂的詞句、術語、名辭加以注解，把古代不準確、不易看清楚的圖樣"翻譯"成現代通用的"工程畫"；此外，有些《法式》文字雖寫得足够清楚、具體而沒有圖，因而對初讀的人帶來困難的東西或制度，也酌量予以補充；有些難以用圖完全表達的，例如某些彫飾紋樣的宋代風格，則儘可能用適當的實物照片予以説明。

從公元 1939 年開始，到 1945 年抗日戰爭勝利止，在四川李莊我的研究工作仍在斷斷續續地進行着，並有莫宗江、羅哲文兩同志參加繪圖工作。我們完成了"壕寨制度"，"石作制度"和"大木作制度"部份圖樣。由於復員、遷徙，工作停頓下來。

公元 1946 年回到北平以後，由於清華大學建築系的新設置，由於我出國講學；解放後，由於人民的新清華和新中國的人民首都的建設工作繁忙，《營造法式》的整理工作就不得不暫時擱置，未曾恢復。

公元 1961 年始，黨採取了一系列的措施以保證科學家進行科學研究的條件。加之以建國以來，全國各省、市、縣普遍設立了文物保管機構，進行了全國性的普查，實例比解放前更多了。在這樣優越的條件下，在校黨委的鼓舞下，在建築系的教師、職工的支持下，這項擱置了將近二十年的工作又重新"上馬"了。校領導爲我配備了得力的助手。他們是樓慶西、徐伯安和郭黛姮三位青年教師。

作爲一個科學研究集體，我們工作進展得十分順利，真正收到了各盡所能，教學相長的效益，解決了一些過去未能解決的問題。更令人高興的是，他們還獨立地解決了一些幾十年來始終未能解決的問題。例如："爲什麼出一跳謂之四鋪作，……出五跳謂之八鋪作？"這樣一個問題，就是由於他們的深入鑽研苦思，反復校核數算而得到解決的。

建築歷史教研組主任莫宗江教授，三十年來就和我一道研究《營造法式》。

這一次，他又重新參加到工作中來，擠出時間和我們討論，並對助手們的工作，作了一些具體指導。

經過一年多的努力，我們已經將"壕寨制度"、"石作制度"和"大木作制度"的圖樣完成，至於"小木作制度"、"彩畫作制度"和其他諸作制度的圖樣，由於實物極少，我們的工作將要困難得多。我們準備按力所能及，在今後兩三年中，把它做到一個段落——知道多少，能够做多少，就做多少。

我們認爲没有必要等到全書注釋工作全部完成才出版。因此擬將全書分成上、下兩卷，先將《營造法式》"大木作制度"以前的文字注解和"壕寨制度"、"石作制度"和"大木作制度"的圖樣，以及有關功限、料例部分，作爲上卷，先行付梓。

我們在注釋中遇到的一些問題

在我們的整理、注釋工作中，如前所説，《法式》的文字和原圖樣都有問題；概括起來，有下列幾種：

甲、文字方面的問題[1]。

從"丁本"的發現、影印開始，到"陶本"的刊行，到"故宫本"之發現，朱啓鈐、陶湘、劉敦楨諸先生曾經以所能得到的各種版本，互相校勘，校正了錯字補上了脱簡。但是，這不等於説，經過各版本相互校勘之後，文字上就没有錯誤。這次我們仍繼續發現了這類錯誤。例如"看詳"、"折屋之法"，有"……下屋橑檐方背，……"在下文屢次所見，皆作"下至橑檐方背"。顯然，這個"屋"字是"至"字誤抄或誤刻所致，而在過去幾次校勘中都未得到校正。類似的錯誤，只要有所發現，我們都予以改正。

文字中另一種錯誤，雖各版本互校一致，但從技術上可以斷定或計算出它的錯誤。例如第三卷"石作制度"、"重臺鈎闌"蜀柱的小注中，"兩肩各留

(1) 本書《營造法式》原文以"陶本"爲底本。在此基礎上進行標點、注釋。"注釋本"對"陶本"多有訂正。這次編校凡兩種版本不一致的地方，我們都盡力用小注形式標注出來，並指明"陶本"的正、誤與否，以利讀者查閲。——徐伯安注

十分中四厘"顯然是"兩肩各留十分中四分"之誤;"門砧限"中卧柣的尺寸,
"長二尺,廣一尺,厚六分","厚六分"顯然是"厚六寸"之誤;因爲這種比
例,不但不合理,有時甚至和材料性能相悖,在施工過程中和使用上,都成
了幾乎不可能的。又如第四卷"大木作制度"中"造栱之制",關於角栱的"斜
長"的小注,"假如跳頭長五寸,則加二分五厘……"。按直角等腰三角形,
其勾股若爲 5 寸,則其弦應爲 7.071 寸強。因此,"加二分五厘",顯然是"加
二寸五厘"之誤。至於更準確地說"五厘"應改做"七厘",我們就毋須和李
誠計較了。

　　凡屬上述類型的錯誤,只要我們有所發現,並認爲確實有把握予以改正
的,我們一律予以改正。至於似有問題,但我們未敢擅下結論的,則存疑。

　　對於《營造法式》的文字部份,我們這一次的工作主要有兩部份。首先是
將全書加標點符號,至少讓讀者能毫不費力地讀斷句。其次,更重要的是,儘
可能地加以注釋;把一些難讀的部份,譯成語體文;在文字注釋中,我們還儘
可能地加入小插圖或者實物照片,給予讀者以形象的解釋。

　　在體裁上,我們不準備遵循傳統的校證、攷證,逐字點出,加以說明的形
式,而是按歷次校勘積累所得的最後成果呈獻出來。我們這樣做,是因爲這是
一部科學、技術著作,重要在於搞清楚它的科學技術内容,不準備讓版本文字
的校勘細節分散讀者的注意。

　　乙、圖樣方面的問題[1]。

　　各作制度的圖樣是《營造法式》最可貴的部份。李誠在"總諸作看詳"内
指出:"或有須於畫圖可見規矩者,皆別立圖樣,以明制度。"假使沒有這些圖
樣,那麼,今天讀這部書,不知還要增加多少困難。因此,諸作制度圖樣的整
理,實爲我們這次整理工作中最主要的部份。

　　但是,上文已經指出,由於當時繪圖的科學和技術水平的局限,原圖的準
確性和精密性本來就是不够的;加之以刻版以及許多抄本之輾轉傳抄、影摹,
必然每次都要多少走離原樣,以訛傳訛,由漸而遠,差錯層層積累,必然越離

(1) 圖釋底本選用"丁本"附圖。——徐伯安注

越遠。此外還可以推想，各抄本圖樣之摹繪，無論是出自博學多能，工書善畫的文人之手，或出自一般"抄胥"或畫匠之手（如"陶本"），由於他們大多對建築缺乏專業知識，只能"依樣畫葫蘆"，而結果則其所"畫葫蘆"未必真正"依樣"。至於各種彫飾花紋圖樣，問題就更大了：假使由職業畫匠摹繪，更難免受其職業訓練中的時代風格的影響，再加上他個人的風格其結果就必然把"崇寧本"、"紹興本"的風格，把宋代的風格，完全改變成明、清的風格。這種風格問題，在石作、小木作、彫作和彩畫作的彫飾紋樣中都十分嚴重。

同樣是抄寫臨摹的差錯，但就其性質來說，在文字和圖樣中，它們是很不相同的。文字中的差錯，可以從校勘中得到改正；一經肯定是正確的，就是絕對正確的。但是圖樣的錯誤，特別是風格上的變換，是難以校勘的。雖然我們自信，在古今中外繪畫彫飾的民族特點和時代風格的鑒別、認識上，可能比我們的祖先高出很多（這要感謝近代，現代的攷古學家、美術史家、建築史家和完善精美的攝影術和印刷術），但是我們承認"眼高手低"，難以摹繪；何況在明、清以來輾轉傳摹，已經大大走了樣的基礎上進行"校勘"，事實上變成了模擬創作一些略帶宋風格的圖樣，確實有點近乎狂妄。但對於某些圖樣，特別是彩畫作制度圖樣，我們將不得不這樣做。錯誤之處，更是難免的。在這方面，凡是有宋代（或約略同時的）實例可供參攷的，我們儘可能地用照片輔助說明。

至於"壕寨制度"、"石作制度"、"大木作制度"圖樣中屬於工程、結構性質的圖，問題就比較簡單些；但是，這並不是說沒有問題，而是還存在着不少問題：一方面是原圖本身的問題；因此也常常導致另一方面的問題，即我們怎樣去理解並繪製的問題：

關於原圖，它們有如下的一些特點（或缺點、或問題）：

（一）繪圖的形式、方法不一致：有類似用投影幾何的畫法的；有類似透視或軸測的畫法的；有基本上是投影而又微帶透視的。

（二）沒有明確的縮尺概念：在上述各種不同畫法的圖樣中，有些是按"制度"的比例繪製的；但又有長、寬、高都不合乎"制度"的比例的。

（三）圖樣上一律不標注尺寸。

（四）除"彩畫作制度"圖樣外，一律沒有文字注解；而在彩畫作圖樣中所注的標志顏色的字，用"箭頭"（借用今天製圖用的術語，但實際上不是"箭頭"而僅僅是一條線）所指示的"的"不明確，而且臨摹中更有長短的差錯。

（五）繪圖線條不分粗細、輕重、虛實，一律用同樣粗細的實線，以致往往難於辨別哪條線代表構件或者建築物本身，哪條線是中線或鋸、鑿、砍、割用的"墨線"。

（六）在一些圖樣中（可能是原圖就是那樣，也可能由於臨摹疏忽），有些線畫得太長，有些又太短；有些有遺漏，有些無中生有地多出一條線來。

（七）有些"制度"有說明而沒有圖樣；有些圖樣却不見於"制度"文字中。

（八）有些圖，由於後世整理，重繪（如"陶本"的着色彩畫）而造成相當嚴重的錯誤。

總而言之，由於過去歷史條件的局限，《法式》各版本的原圖無例外地都有科學性和準確性方面的缺點。

我們整理工作的總原則

我們這次整理《營造法式》的工作，主要是放在繪圖工作上。雖然我們完全意識到《法式》的文字部份，特別是功限和料例部份，是研究北宋末年社會經濟情況的可貴的資料，但是我們並不準備研究北宋經濟史。我們的重點在說明宋代建築的工程、結構和藝術造型的諸作制度上。我們的意圖是通過比較科學的和比較準確的圖樣，儘可能地用具體形象給諸作制度做"注解"。我們的"注解"不限於傳統的對古籍只在文字上做注釋的工作，因為像建築這樣具有工程結構和藝術造型的形體，必須用形象來說明。這次我們這樣做，也算是在過去整理清工部《工程做法》，寫出《清式營造則例》以後的又一次嘗試。

針對上面提到的《法式》原圖的缺點，在我們的圖中，我們儘可能予以彌補。

（一）凡是原來有圖的構件，如枓、栱、梁、柱之類，我們都儘可能三面（平面、正面、側面）乃至五面（另加背面、斷面）投影把它們畫出來。

（二）凡是原來有類似透視圖的，我們就用透視圖或軸測圖畫出來。

（三）文字中說得明確清楚，可以畫出圖來，而《法式》圖樣中沒有的，我們就補畫，俾能更形象地表達出來。

（四）凡原圖比例不正確的，則按各作"制度"的規定予以改正。

（五）凡是用絕對尺寸定比例的，我們在圖上附加以尺、寸為單位的縮尺；凡是以"材栔"定比例的，則附以"材、栔"為單位的縮尺。但是還有一些圖，如大木作殿堂側樣(斷面圖)，則須替它選定"材"的等第，並假設面闊、進深、柱高等的絕對尺寸（這一切原圖既未注明，"制度"中也沒有絕對規定），同時附以尺寸縮尺和"材栔"縮尺。

（六）在所有的圖上，我們都加上必要的尺寸和文字說明，主要是摘錄諸作"制度"中文字的說明。

（七）在一些圖中，凡是按《法式》制度畫出來就發生問題或無法交代的（例如有些殿堂側樣中的梁栿的大小，或如角梁和槫枋的交接點等等），我們就把這部份"虛"掉，並加"？"號，且注明問題的癥結所在。我們不敢強不知以為知，"創造性"地替它解決、硬拼上去。

（八）我們製圖的總原則是，根據《法式》的總精神，只繪製各種構件或部件（《法式》中稱為"名物"）的比例、形式和結構，或一些"法式"、"做法"，而不企圖超出《法式》原書範圍之外，去為它"創造"一些完整的建築物的全貌圖（例如完整的立面圖等），因為我們只是注釋《營造法式》，而不是全面介紹宋代建築。

我們的工作雖然告一段落了[1]，但是限於我們的水平，還留下不少問題未能解決，希望讀者不吝賜予批評指正。

一九六三年八月梁思成序於清華大學建築系

(1) 指大木作制度以前部份（即卷上）。——徐伯安注

目　録

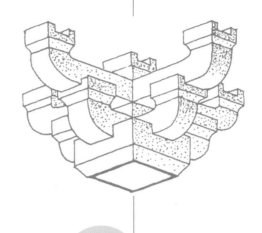

一

營造法式序、劄子

進新修《營造法式》序

臣聞 "上棟下宇"，《易》爲 "大壯" 之時 [1]；"正位辨方"，《禮》實太平
之典 [2]。"共工" 命於舜日 [3]；"大匠" 始於漢朝 [4]。各有司存，按爲功緒。

[1] 《周易·繫辭下傳》第二章："上古穴居而野處，後世聖人易之以宮室，上棟下宇，以蔽風雨；
蓋取諸 '大壯'。" "大壯" 是《周易》中 "乾下震上，陽盛陰消，君子道勝之象" 的卦名。朱熹注
曰："壯，固之意。"
[2] 《周禮·天官》："惟王建國，辨方正位。" "建國" 是營造王者的都城，所以李誡稱之爲 "太平之典"。
[3] "共工" 是帝舜設置的 "共理百工之事" 的官。
[4] "大匠" 是 "將作大匠" 的簡稱，是漢朝開始設置的專管營建的官。

況神畿 [5] 之千里，加禁闕 [6] 之九重；内財 [7] 宮寢之宜，外定廟朝之次；
蟬聯庶府，棊列百司。

[5] "神畿"，一般稱 "京畿" 或 "畿輔"，就是皇帝直轄的首都行政區。
[6] "禁闕"，就是宮城，例如北京現存的明清故宮的紫禁城。
[7] "財" 即 "裁"，就是 "裁度"。

欂櫨枡柱 [8] 之相枝，規矩準繩之先治 [9]；五材並用 [10]，百堵皆興。惟時
鳩僝 [11] 之工，遂致翬飛 [12] 之室。

[8] "㰐"音尖，就是飛昂；"㼭"就是斗；"枅"音堅，就是栱。

[9] "五材"是"金、木、皮、玉、土"，即要使用各種材料。

[10] "百堵"出自《詩經·斯干》："築室百堵"，即大量建造之義。

[11] "鳩僝"（乍眼切，zhuàn）就是"聚集"，出自《書經·堯典》："共工方鳩僝功。"

[12] "翬飛"出自《詩經·斯干》描寫新的宮殿"如鳥斯革，如翬斯飛"。朱熹注："其檐阿華采而軒翔，如翬之飛而矯其翼也。"

　　而斲輪之手，巧或失真；董役之官，才非兼技，不知以"材"而定"分"[13]，乃或倍斗而取長。弊積因循，法疏檢察。非有治"三宮"之精識，豈能新一代之成規[14]？

[13] 關於"材"、"分"，見"大木作制度"。

[14] 一說古代諸侯有"三宮"，又說明堂、辟雍、靈臺爲"三宮"。"三宮"在這裏也就是建築的代名詞。

　　温詔下頒，成書入奏。空靡歲月，無補涓塵。恭惟皇帝陛下仁儉生知，睿明天縱。淵靜而百姓定，綱舉而衆目張。官得其人，事爲之制。丹楹刻桷[15]，淫巧既除；菲食卑宮[16]，淳風斯復。

[15] "丹楹刻桷"，《左傳》：莊公二十三年"秋，丹桓宮之楹"。又莊公"二十四年春，刻其桷，皆非禮也"。

[16] "菲食卑宮"，《論語》：子曰："禹，吾無間然。菲飲食，而致孝乎鬼神；惡衣服，而致美乎黻冕；卑宮室，而盡力乎溝洫。禹，吾無間然矣。"

　　乃詔百工之事，更資千慮之愚[17]。臣攷閱舊章，稽參衆智。功分三等，第爲精粗之差；役辨四時，用度長短之晷。以至木議剛柔，而理無不順；土評遠邇，而力易以供。類例相從，條章具在。研精覃思，顧述者之非工；按牒披圖，或將來之有補。通直郎、管修蓋皇弟外第、專一提舉修蓋班直諸軍營房等、編修臣李誡謹昧死上。

[17]　"千慮之愚"，《史記·淮陰侯傳》："智者千慮，必有一失；愚者千慮，必有一得。"

譯　文

　　我聽說，《周易》"上棟下宇，以蔽風雨"之句，說的是"大壯"的時期；《周禮》"惟王建國，辨方正位"，就是天下太平時候的典禮。"共工"這一官職，在帝舜的時候就有了；"將作大匠"是從漢朝開始設置的。這些官署各有它的職責，分別做自己的工作。至於千里的首都，以及九重的宮闕，就必須攷慮內部宮寢的佈署和外面宗廟朝廷的次序、位置；官署要互相聯繫，按序排列。枓、栱、昂、柱等相互支撐而構成一座建築，必須先準備圓規、曲尺、水平儀、墨線等工具。各種材料都使用，大量的房屋都建造起來。按時聚集工役，做出屋檐似翼的宮室。然而工匠的手，雖然很巧也難免有時做走了樣。主管工程的官，也不能兼通各工種。他們不知道用"材"來作爲度量建築物比例、大小的尺度，以至有人用枓的倍數來確定構件長短的尺寸。面對這種弊病，積累因循和缺乏檢察的情況，如果沒有對於建築的精湛的知識，又怎能制定新的規章制度呢？皇上下詔，指定我編寫一部有關營建宮室制度的書，送呈審閱。現在雖然寫成了，但我總覺得辜負了皇帝的提拔，白白浪費了很長時間，沒有一點一滴的貢獻。皇帝陛下生來仁愛節儉，天賦聰明智慧。在皇上的治理下，舉國像深淵那樣平靜，百姓十分安定；綱舉目張，一切工作做得有條有理，選派了得力的官史，制定了辦事的制度。魯莊公那樣"丹其楹而刻其桷"的不合制度的淫巧之風已經銷除；大禹那樣節衣食、卑宮室的勤儉的風尚又得到恢復。皇帝下詔關心百工之事，還諮詢到我這樣才疏學淺的人，我一方面攷閱舊的規章，一方面調查參攷了衆人的智慧。按精粗之差，把勞勤日分爲三等；按木材的軟硬，使條理順當；按遠近距離來定搬運的土方量，使勞動力易於供應。這樣按類分別排出，有條例規章作爲依據。我儘管精心研究，深入思攷，但文字敘述還可能不夠完備，所以按照條文畫成圖樣，將來對工作也許有所補助。

　　通直郎、管修皇弟外第、專一提舉修蓋班直諸軍營房等、編修臣李誡謹昧死上。

劄　子 [1]

編修《營造法式》所

準 [2] 崇寧二年正月十九日敕 [3]："通直郎試將作少監、提舉修置外學等李誠劄子奏 [4]：'契勘 [5] 熙寧中敕，令將作監編修《營造法式》，至元祐六年方成書。準紹聖四年十一月二日敕：以元祐《營造法式》只是料狀，別無變造用材制度；其閒工料太寬，關防無術。三省 [6] 同奉聖旨，着臣重別編修。臣攷究經史羣書，並勒人匠逐一講説，編修海行 [7]《營造法式》，元符三年内成書。送所屬看詳 [8]，別無未盡未便，遂具進呈，奉聖旨：依 [9]。續準都省指揮：只録送在京官司。竊緣上件《法式》，係營造制度、工限等，關防功料，最爲要切，内外皆合通行。臣今欲乞用小字鏤版，依海行敕令頒降，取進止。'正月十八日，三省同奉聖旨：依奏。"

[1] ˝劄子˝是古代的一種非正式公文。

[2] ˝準˝：根據或接受到的意思。

[3] ˝敕˝：皇帝的命令。

[4] ˝奏˝：臣下打給皇帝的報告。

[5] ˝契勘˝：公文發語詞，相當於˝查˝、˝照得˝的意思。

[6] ˝三省˝：中書省，尚書省，門下省。中書省掌管庶政，傳達命令，興創改革，任免官吏。尚書省下設吏（人事）、户（財政）、禮（教育）、兵（國防）、刑（司法）、工（工程）六部，是國家的行政機構。門下省在宋朝是皇帝的辦事機構。

[7] ˝海行˝：普遍通用。

[8] ˝看詳˝：對他人或下級著作的讀後或審核意見。《法式》看詳可能是對北宋以前有關建築著述發表的意見，提出自己的看法。

[9]〝依〞：同意或照辦。

譯　文

編修《營造法式》所

根據崇寧二年（徽宗趙佶年號，公元 1103 年）正月十九日皇帝敕令："通直郎、試將作少監、提舉修置外學等李誡報告：'查熙寧年間（神宗趙頊年號，公元 1068 至 1077 年）皇帝命令將作監編修的《營造法式》，到元祐六年（哲宗趙煦年號，公元 1091 年）業已成書。根據紹聖四年（哲宗，公元 1079 年）十一月二日皇帝的敕令，因爲元祐年間編訂的《營造法式》僅僅是控制用料的辦法，並沒有在變化的情況下製作和使用材料的制度；其中關於工料的定額，指標又定得太寬，以致沒有方法杜絕和防止舞弊。三省同奉皇上聖旨，讓我從新編修一部新的《營造法式》。我攷證研究了經史各種古書，並且找來工匠逐一講解工程實際情況，編修成了可以普遍通用的《營造法式》，於元符三年（哲宗，公元 1100 年）內成書，送到有關部門審核後，認爲沒有什麼遺漏或者不適用的缺點，所以我就把它進呈，得到聖旨：同意。隨後根據尚書省命令，只抄送在京的有關部門。我個人的意見認爲這部《法式》是營造的制度和勞動定額等等的規定，對於掌握、控制工料是很重要的，首都和外地都可以適用。我現在想請求准許用小字刻版刊印，遵照通用的敕令公佈，敬候指示。'正月十八日，三省同奉聖旨：同意。"

二

營造法式看詳

營造法式看詳

通直郎、管修皇弟外第、專一提舉修蓋班直諸軍營房等臣李誡奉聖旨編修

方圜平直

《周官·玫工記》：圜者中規，方者中矩，立者中懸 [1]，衡者中水。鄭司農 [2] 注云：治材居材，如此乃善也。

《墨子》：子墨子言曰：天下從事者，不可以無法儀。雖至百工從事者，亦皆有法。百工爲方以矩，爲圜以規，直以繩，衡以水 [3]，正以懸。無巧工不巧工，皆以此五者爲法。巧者能中之，不巧者雖不能中，依放以從事，猶愈於已。

《周髀算經》：昔者周公問於商高曰："數安從出？"商高曰："數之法出於圜方。圜出於方，方出於矩，矩出於九九八十一。萬物周事而圜方用焉；大匠造制而規矩設焉。或毀方而爲圜，或破圜而爲方。方中爲圜者謂之圜方；圜中爲方者謂之方圜也。"《韓非子》 [4]：韓子曰：無規矩之法、繩墨之端，雖王爾 [5] 不能成方圜。

[1] ˮ立者中懸ˮ：這是《玫工記》原文。《法式》因避宋始祖玄朗的名諱，ˮ懸ˮ和ˮ玄ˮ音同，故改ˮ懸ˮ爲ˮ垂ˮ，現在仍依《玫工記》原文更正。以下皆同，不另注。

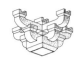

[2]　鄭司農：鄭衆，字仲師，東漢經學家，章帝時曾任大司農的官職，後世尊稱他爲 "鄭司農"。

[3]　《墨子·法儀篇》原文無 "衡以水" 三個字。

[4]　《法式》原文以 "韓子曰" 開始這一條。爲了避免讀者誤以爲這一條也引自《周髀算經》，所以另加 "《韓非子》" 書名於前。

[5]　《法式》原文 "王爾" 作 "班亦"，按《韓非子》卷四姦劫弒臣第十四改正。據《韓子新釋》注云：王爾，古巧匠名。

　　看詳：——諸作制度，皆以方圓平直爲準；至如八棱之類，及歆[6]、斜、羨[7]《禮圖》云，"羨" 爲不圓之貌。壁羨以爲量物之度也。鄭司農云，"羨" 猶延也，以善切；其衺一尺而廣狹焉。陊[8]《史記索引》云，"陊"，謂狹長而方去其角也。陊，丁果切；俗作 "隋"，非。亦用規矩取法。今謹按《周官·攷工記》等修立下條。

　　諸取圓者以規，方者以矩，直者抨繩取則，立者垂繩取正，橫者定水取平。

[6]　歆：和一個主要面成傾斜角的次要面；英文，bevel。

[7]　羨：從原注理解，應該是橢圓之義。

[8]　陊：圓角或抹角的方形或長方形。

取徑圍

　　《九章算經》：李淳風注云，舊術求圓，皆以周三徑一爲率。若用之求圓周之數，則周少而徑多。徑一周三，理非精密。蓋術從簡要，略舉大綱而言之。今依密率，以七乘周二十二而一即徑[1]；以二十二乘徑七而一即周[2]。

　　看詳：——今來諸工作已造之物及制度，以周徑爲則者，如點量大小，須於周內求徑，或於徑內求周，若用舊例，以 "圍三徑一，方五斜七" 爲據，則疏略頗多。今謹按《九章算經》及約斜長等密率，修立下條。

　　諸徑、圍、斜長依下項：

　　圓徑七，其圍二十有二；

　　方一百，其斜一百四十有一；

　　八棱徑六十，每面二十有五，其斜六十有五；

六棱徑八十有七，每面五十，其斜一百。

圜徑內取方，一百中得七十有一；

方內取圜徑，一得一。八棱、六棱取圜準此。

[1] $\dfrac{7 \times 周}{22} = 徑$。

[2] $\dfrac{22 \times 徑}{7} = 周$。$\dfrac{22}{7} = 3.14285^{+}$。

定功

《唐六典》：凡役有輕重，功有短長。注云：以四月、五月、六月、七月爲長功；以二月、三月、八月、九月爲中功；以十月、十一月、十二月、正月爲短功。

看詳：——夏至日長，有至六十刻[1] 者。冬至日短，有止於四十刻者。若一等定功，則枉棄日刻甚多。今謹按《唐六典》修立下條。

諸稱 “功” 者，謂中功，以十分爲率；長功加一分，短功減一分。

諸稱 “長功” 者，謂四月、五月、六月、七月；“中功” 謂二月、三月、八月、九月；“短功” 謂十月、十一月、十二月、正月。

以上 [2] 三項並入 “總例”。

[1] 古代分一日爲一百刻；一刻合今 14.4 分鐘。
[2] “以上” 原文爲 “右”，因由原豎排本改爲橫排本，所以把 “右” 改爲 “以上”；以下各段同此。

取正

《詩》：定之方中；又：揆之以日。注云：定[1]，營室也；方中，昏正四方也。揆，度也，——度日出日入以知東西；南視定，北準極[2]，以正南北。《周禮·天官》：惟王建國，辨方正位。

《攷工記》：置槷 [3] 以懸，視以景 [4]，爲規 [5] 識 [6] 日出之景與日入之景；夜攷之極星，以正朝夕。鄭司農注云：自日出而畫其景端，以至日入既，則爲

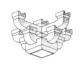

規。測景兩端之內規之，規之交，乃審也。度兩交之間，中屈之以指埶，則南北正。日中之景，最短者也。極星，謂北辰。

《管子》：夫繩，扶撥以爲正。

《字林》：揆時釗切，垂臬望也。

《匡謬正俗·音字》：今山東匠人猶言垂繩視正爲"揆"。

[1] "定"，是星宿之名，就是"營室"星。

[2] "極"，就是北極星，亦稱"北辰"或"辰"。

[3] "埶"，一種標竿，亦稱"臬"，亦稱"表"。埶長八尺，垂直樹立。

[4] "景"，就是"影"的古寫法。

[5] "規"，就是圓規。

[6] "識"，讀如"志"，就是"標誌"的"誌"。

看詳：——今來凡有興造，既以水平定地平面，然後立表測景、望星，以正四方，正與經傳相合。今謹按《詩》及《周官·攷工記》等修立下條。

取正之制：先於基址中央，日內 [7] 置圜版，徑一尺三寸六分；當心立表，高四寸，徑一分。畫表景之端，記日中最短之景。次施望筒於其上，望日景以正四方。

望筒長一尺八寸，方三寸 用版合造；兩窊 [8] 頭開圜眼，徑五分。筒身當中兩壁用軸，安於兩立頰之內。其立頰自軸至地高三尺，廣三寸，厚二寸。畫望以筒指南，令日景透北，夜望以筒指北，於筒南望，令前後兩竅內正見北辰極星；然後各垂繩墜下，記望筒兩竅心於地以爲南，則四方正。若地勢偏袤 [9]，既以景表、望筒取正四方，或有可疑處，則更以水池景表較之。其立表高八尺，廣八寸，厚四寸，上齊後斜向下三寸；安於池版之上。其池版長一丈三尺，中廣一尺，於一尺之內，隨表之廣，刻線兩道；一尺之外，開水道環四周，廣深各八分。用水定平，令日景兩邊不出刻線；以池版所指及立表心爲南，則四方正。安置令立表在南，池版在北。其景夏至順線長三尺，冬至長一丈二尺，其立表內向池版處，用曲尺較，令方正。

[7] ˝日內˝：在太陽光下。

[8] ˝罨˝：同˝掩˝。

[9] ˝衺˝：音˝斜˝；與˝邪˝同，就是˝不正˝的意義。

定平

《周官·攷工記》：匠人建國，水地以懸。鄭司農注云：於四角立植而懸，以水望其高下；高下既定，乃爲位而平地。

《莊子》：水靜則平中準，大匠取法焉。

《管子》：夫準，壞險以爲平。

《尚書·大傳》：非水無以準萬里之平。

《釋名》：水，準也；平，準物也。

何晏《景福殿賦》：唯工匠之多端，固萬變之不窮。讎天地以開基，並列宿而作制。制無細而不協於規景，作無微而不違於水臬。

"五臣[1]"注云：水臬，水平也。

看詳：——今來凡有興建，須先以水平望基四角所立之柱，定地平面，然後可以安置柱石，正與經傳相合。今謹按《周官·攷工記》修立下條。

定平之制：既正四方，據其位置，於四角各立一表[2]；當心安水平。其水平長二尺四寸，廣二寸五分，高二寸；下施立樁，長四尺安鑲在內，上面橫坐水平。兩頭各開池，方一寸七分，深一寸三分。或中心更開池者，方深同。身內開槽子，廣深各五分，令水通過。於兩頭池子內，各用水浮子一枚。用三池者，水浮子或亦用三枚。方一寸五分，高一寸二分；刻上頭令側薄，其厚一分；浮於池內。望兩頭水浮子之首，遙對立表處於表身內畫記，即知地之高下。若槽內如有不可用水處，即於樁子當心施墨線一道，上垂繩墜下，令繩對墨線心，則上槽自平，與用水同。其槽底與墨線兩邊，用曲尺較令方正。凡定柱礎取平，須更用真尺較之。其真尺長一丈八尺，廣四寸，厚二寸五分；當心上立表，高四尺。廣厚同上。於立表當心，自上至下施墨線一道，垂繩墜下，令繩對墨線心，則其下地面自平。其真尺身上平處，與立表上墨線兩邊，亦用曲尺較令方正。

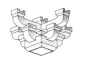

[1]　"五臣"：唐開元間，呂延濟等五人共注《文選》，後世叫它做"五臣本《文選》"。

[2]　"表"：就是我們所謂標杆。

牆

《周官·攷工記》：匠人爲溝洫，牆厚三尺，崇三之。鄭司農注云：高厚以是爲率，足以相勝。

《尚書》：既勤垣墉。

《詩》：崇墉圪圪。

《春秋左氏傳》：有牆以蔽惡。

《爾雅》：牆謂之墉。

《淮南子》：舜作室，築牆茨屋，令人皆知去巖穴，各有室家，此其始也。

《說文》：堵，垣也。五版爲一堵。𪩘，周垣也。坪，卑垣也。壁，垣也。垣蔽曰牆。栽，築牆長版也。今謂之膊版。幹，築牆端木也。今謂之牆師。《尚書·大傳》：天子賁墉，諸侯疏杼。注云：賁，大也；言大牆正道直也。疏，猶衰也；杼，亦牆也；言衰殺其上，不得正直。

《釋名》：牆，障也，所以自障蔽也。垣，援也，人所依止，以爲援衛也。墉，容也，所以隱蔽形容也。壁，辟也，辟禦風寒也。

《博雅》：𪩘力彤切、隊音篆、墉、院音垣、廦音壁，又即壁切。牆垣也。

《義訓》：厇音宅，樓牆也。穿垣謂之腔音空，爲垣謂之厽音累，周謂之𪩘音了，𪩘謂之寏音垣。

看詳：——今來築牆制度，皆以高九尺，厚三尺爲祖。雖城壁與屋牆、露牆，各有增損，其大概皆以厚三尺，崇三之爲法，正與經傳相合。今謹按《周官·攷工記》等羣書修立下條。

築牆之制：每牆厚三尺，則高九尺；其上斜收，比厚減半。若高增三尺，則厚加一尺；減亦如之。

凡露牆，每牆高一丈，則厚減高之半。其上收面之廣，比高五分之一。

若高增一尺，其厚加三寸；減亦如之。其用葽橛，並準築城制度。凡抽紝牆，高厚同上。其上收面之廣，比高四分之一。若高增一尺，其厚加二寸五分。如在屋下，只加二寸。劃削並準築城制度。

以上三項並入"壕寨制度"。

舉折

《周官‧攷工記》：匠人爲溝洫，葺屋三分，瓦屋四分。鄭司農注云：各分其修[1]，以其一爲峻[2]。

《通俗文》：屋上平曰陠必孤切。

《匡謬正俗‧音字》：陠，今猶言陠峻也。

皇朝[3]景文公宋祁《筆録》：今造屋有曲折者，謂之庯峻，齊魏間以人有儀矩可喜者，謂之庯峭。蓋庯峻也。今謂之舉折。

看詳：——今來舉屋制度，以前後橑檐方心相去遠近，分爲四分；自橑檐方背上至脊榑背上，四分中舉起一分。雖殿閣與廳堂及廊屋之類，略有增加，大抵皆以四分舉一爲祖，正與經傳相合。今謹按《周官‧攷工記》修立下條。

舉折之制：先以尺爲丈，以寸爲尺，以分爲寸，以厘爲分，以毫爲厘，側畫所建之屋於平正壁上，定其舉之峻慢，折之圜和，然後可見屋内梁柱之高下，卯眼之遠近。今俗謂之"定側樣"，亦曰"點草架"。

舉屋之法：如殿閣樓臺，先量前後橑檐方心相去遠近，分爲三分，若餘屋柱頭作或不出跳者，則用前後檐柱心，從橑檐方背至脊榑背舉起一分。如屋深三丈即舉起一丈之類。如甋瓦廳堂，即四分中舉起一分，又通以四分所得丈尺，每一尺加八分。若甋瓦廊屋及瓪瓦廳堂，每一尺加五分；或瓪瓦廊屋之類，每一尺加三分。若兩椽屋，不加；其副階或纏腰，並二分中舉一分。

折屋之法：以舉高尺丈，每尺折一寸，每架自上遞減半爲法。如舉高二丈，即先從脊榑背上取平，下至橑檐方背，其上第一縫折二尺；又從上第一縫榑背取平，下至橑檐方背，於第二縫折一尺；若椽數多，即逐縫取平，皆下至橑檐方背，每縫並減上縫之半。如第一縫二尺，第二縫一尺，第三縫五寸，第四縫二寸五分之類。如取平，皆從榑心抨繩令緊爲則。

如架道不勻，即約度遠近，隨宜加減。以脊榑及橑檐方爲準。若八角或四角鬭尖亭榭，自橑檐方背舉至角梁底，五分中舉一分，至上簇角梁，即二分中舉一分。若亭榭只用瓪瓦者，即十分中舉四分。

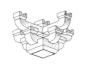

　　簇角梁之法：用三折，先從大角梁背自橑檐方心，量向上至根桿卯心，取大角梁背一半，並上折簇梁，斜向根桿舉分盡處；其簇角梁上下並出卯，中下折簇梁同。次從上折簇梁盡處，量至橑檐方心，取大角梁背一半，立中折簇梁，斜向上折簇梁當心之下；又次從橑檐方心立下折簇梁，斜向中折簇梁當心近下，令中折簇角梁上一半與上折簇梁一半之長同。其折分並同折屋之制。唯量折以曲尺於絃上取方量之。用甋瓦者同。

　　以上入"大木作制度"。

[1] [2]　"修"，即長度或寬度；"峻"，即高度。
[3]　"皇朝"：指宋朝。

諸作異名

　　今按羣書修立"總釋"，已具《法式》淨條第一、第二卷內，凡四十九篇，總二百八十三條。今更不重録。

　　看詳：——屋室等名件，其數實繁。書傳所載，各有異同；或一物多名，或方俗語滯。其間亦有訛謬相傳，音同字近者，遂轉而不改，習以成俗。今謹按羣書及以其曹所語，參詳去取，修立"總釋"二卷。今於逐作制度篇目之下，以古今異名載於注內，修立下條。

　　牆　其名有五：一曰牆，二曰墉，三曰垣，四曰壕，五曰壁。

　　以上入"壕寨制度"。

　　柱礎　其名有六：一曰礎，二曰礩，三曰碣，四曰磌，五曰磩，六曰磉；今謂之石碇。

　　以上入"石作制度"。

　　材　其名有三：一曰章，二曰材，三曰方桁。

　　栱　其名有六：一曰開，二曰槉，三曰欂，四曰曲枅，五曰欒，六曰栱。

　　飛昂　其名有五：一曰櫼，二曰飛昂，三曰英昂，四曰斜角，五曰下昂。

　　爵頭　其名有四：一曰爵頭，二曰耍頭，三曰胡孫頭，四曰蜉蝑頭。

　　枓　其名有五：一曰㰍，二曰栭，三曰櫨，四曰楷，五曰枓。

　　平坐　其名有五：一曰閣道，二曰墱道，三曰飛陛，四曰平坐，五曰鼓坐。

梁　其名有三：一曰梁，二曰宋廇，三曰欐。

柱　其名有二：一曰楹，二曰柱。

陽馬　其名有五：一曰觚棱，二曰陽馬，三曰闕角，四曰角梁，五曰梁抹。

侏儒柱　其名有六：一曰梲，二曰侏儒柱，三曰浮柱，四曰棳，五曰上楹，六曰蜀柱。

斜柱　其名有五：一曰斜柱，二曰梧，三曰迕，四曰枝摚，五曰叉手。

棟　其名有九：一曰棟，二曰桴，三曰檼，四曰梦，五曰甍，六曰極，七曰槫，八曰檁，九曰櫋。

搏風　其名有二：一曰榮，二曰搏風。

柎　其名有三：一曰柎，二曰複棟，三曰替木。

椽　其名有四：一曰桷，二曰椽，三曰榱，四曰橑。短椽，其名有二：一曰棟，二曰禁楄。

檐　其名有十四：一曰宇，二曰檐，三曰樀，四曰楣，五曰屋垂，六曰梠，七曰櫺，八曰聯櫋，九曰檩，十曰庌，十一曰廡，十二曰槾，十三曰檐槐，十四曰庮。

舉折　其名有四：一曰陠，二曰峻，三曰陠峭，四曰舉折。

以上入“大木作制度”。

烏頭門　其名有三：一曰烏頭大門，二曰表楬，三曰閥閱；今呼為欞星門。

平棊　其名有三：一曰平機，二曰平橑，三曰平棊；俗謂之平起。其以方椽施素板者，謂之平闇。

鬭八藻井　其名有三：一曰藻井，二曰圜泉，三曰方井；今謂之鬭八藻井。

鉤闌　其名有八：一曰檻欄，二曰軒檻，三曰櫳，四曰梐牢，五曰闌楯，六曰柃，七曰階檻，八曰鉤闌。

拒馬叉子　其名有四：一曰梐枑，二曰梐拒，三曰行馬，四曰拒馬叉子。

屏風　其名有四：一曰皇邸，二曰後版，三曰扆，四曰屏風。

露籬　其名有五：一曰櫳，二曰柵，三曰據，四曰藩，五曰落；今謂之露籬。

以上入“小木作制度”。

塗　其名有四：一曰垷，二曰墐，三曰塗，四曰泥。

以上入“泥作制度”。

階　其名有四：一曰階，二曰陛，三曰陔，四曰墒。

以上入"塼作制度"。

瓦　其名有二：一曰瓦，二曰瓬。

塼　其名有四：一曰瓬，二曰瓵瓵，三曰瓽，四曰瓼瓵。

以上入"窰作制度"。

總諸作看詳

看詳：——先準朝旨，以《營造法式》舊文只是一定之法。及有營造，位置盡皆不同，臨時不可攷據，徒爲空文，難以行用，先次更不施行，委臣重別編修。今編修到海行《營造法式》"總釋"並"總例"共二卷，"制度"一十三卷，"功限"一十卷，"料例"並"工作等第"共三卷，"圖樣"六卷，"目録"一卷，總三十六卷[1]；計三百五十七篇[2]，共三千五百五十五條。内四十九篇，二百八十三條，係於經史等羣書中檢尋攷究。至或制度與經傳相合，或一物而數名各異，已於前項逐門看詳立文外，其三百八篇，三千二百七十二條，係自來工作相傳，並是經久可以行用之法，與諸作�會經歷造作工匠詳悉講究規矩，比較諸作利害，隨物之大小，有增減之法，謂如版門制度，以高一尺爲法，積至二丈四尺；如枓栱等功限，以第六等材爲法，若材增減一等，其功限各有加減法之類；各於逐項"制度"、"功限"、"料例"内剏行修立，並不曾參用舊文，即別無開具看詳，因依其逐作造作名件内，或有須於畫圖可見規矩者，皆別立圖樣，以明制度。

[1]　"制度"原書爲"十五卷"，實際應爲十三卷。卷數還要加上"看詳"才是三十六卷。

[2]　目録列出共三百五十九篇。

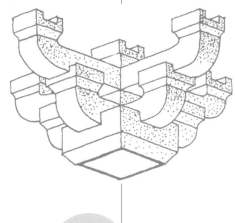

二

營造法式目録

營造法式目錄 [1]

(1) 這個目錄是原書的目錄。"注釋本"已非原書版式，其目錄見本書正文前。

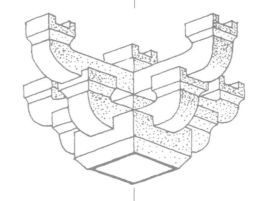

四

總釋、總例

營造法式卷第一

總釋上

宮

《易·繫辭下》：上古穴居而野處，後世聖人易之以宮室，上棟下宇，以待風雨。

《詩》：作於楚宮，揆之以日，作於楚室。

《禮記·儒有》：一畝之宮，環堵之室。

《爾雅》：宮謂之室，室謂之宮。皆所以通古今之異語，明同實而兩名。室有東、西廂曰廟；夾室前堂。無東、西廂有室曰寢；但有大室。西南隅謂之奧，室中隱奧處。

西北隅謂之屋漏，詩曰，尚不媿於屋漏，其義未詳。東北隅謂之宧，宧見禮，亦未詳。東南隅謂之窔。禮曰：歸室聚窔，窔亦隱闇。

　　《墨子》：子墨子曰：古之民，未知爲宮室時，就陵阜而居，穴而處，下潤濕傷民，故聖王作爲宮室之法曰：宮高足以辟潤濕，旁足以圉風寒，上足以待霜雪雨露；宮牆之高，足以別男女之禮。

　　《白虎通義》：黃帝作宮。

　　《世本》：禹作宮。

　　《說文》：宅，所託也。

　　《釋名》：宮，穹也。屋見於垣上，穹崇然也。室，實也；言人物實滿其中也。寢，寢也，所寢息也。舍，於中舍息也。屋，奧也；其中溫奧也。宅，擇也；擇吉處而營之也。

　　《風俗通義》：自古宮室一也。漢來尊者以爲號，下乃避之也。

　　《義訓》：小屋謂之廑音近，深屋謂之庝音同，偏舍謂之廦音亶，廦謂之庌音次，宮室相連謂之謻　直移切，因巖成室謂之广音儼，壞室謂之庘音壓，夾室謂之廂，塔下室謂之龕，龕謂之椌音空，空室謂之㝪㝔上音康，下音郎，深謂之㰤㰤音欸，頹謂之䫋䫏上音批，下音甫，不平謂之庯庩上音逋，下音途。

闕

　　《周官》：太宰以正月示治法於象魏。

　　《春秋公羊傳》：天子諸侯臺門；天子外闕兩觀，諸侯內闕一觀。

　　《爾雅》：觀謂之闕。宮門雙闕也。

　　《白虎通義》：門必有闕者何？闕者，所以釋門，別尊卑也。

　　《風俗通義》：魯昭公設兩觀於門，是謂之闕。

　　《說文》：闕，門觀也。

　　《釋名》：闕，闕也，在門兩旁，中央闕然爲道也。觀，觀也，於上觀望也。

　　《博雅》：象魏，闕也。

　　崔豹《古今注》：闕，觀也。古者每門樹兩觀於前，所以標表宮門也。其上可居，登之可遠觀。人臣將朝，至此則思其所闕，故謂之闕。其上皆堊土，其下皆畫

雲氣、仙靈、奇禽、怪獸，以示四方，蒼龍、白虎、玄武、朱雀，並畫其形。

《義訓》：觀謂之闕，闕謂之皇。

殿　堂附

《蒼頡篇》：殿，大堂也。徐堅注云：商周以前其名不載，《秦本紀》始曰“作前殿”。

《周官·攷工記》：夏後氏世室，堂脩二七，廣四脩一；殷人重屋，堂脩七尋，堂崇三尺；周人明堂，東西九筵，南北七筵，堂崇一筵。鄭司農注云：脩，南北之深也。夏度以“步”，今堂脩十四步，其廣益以四分脩之一，則堂廣十七步半。商度以“尋”，周度以“筵”，六尺曰步，八尺曰尋，九尺曰筵。

《禮記》：天子之堂九尺，諸侯七尺，大夫五尺，士三尺。

《墨子》：堯舜堂高三尺。

《説文》：堂，殿也。

《釋名》：堂，猶堂堂，高顯貌也；殿，殿鄂也。

《尚書·大傳》：天子之堂高九雉，公侯七雉，子男五雉。雉長三尺。

《博雅》：堂堭，殿也。

《義訓》：漢曰殿，周曰寢。

樓

《爾雅》：狹而脩曲曰樓。

《淮南子》：延樓棧道，雞棲井幹。

《史記》：方士言於武帝曰：黃帝爲五城十二樓以俟神人。帝乃立神明臺井幹樓，高五十丈。

《説文》：樓，重屋也。

《釋名》：樓謂牖户之間有射孔，慺慺然也。

亭

《説文》：亭，民所安定也。亭有樓，從高省，從丁聲也。

《釋名》：亭，停也，人所停集也。

《風俗通義》：謹按春秋國語有寓望，謂今亭也。漢家因秦，大率十里一亭。亭，留也；今語有"亭留"、"亭待"，蓋行旅宿食之所館也。亭，亦平也；民有訟諍，吏留辨處，勿失其正也。

臺榭

《老子》：九層之臺，起於累土。

《禮記·月令》：五月可以居高明，可以處臺榭。

《爾雅》：無室曰榭。榭，即今堂埅。

又：觀四方而高曰臺，有木曰榭。積土四方者。

《漢書》：坐皇堂上。室而無四壁曰皇。

《釋名》：臺，持也。築土堅高，能自勝持也。

城

《周官·攷工記》：匠人營國，方九里，旁三門。國中九經九緯，經涂九軌。王宮門阿之制五雉，宮隅之制七雉，城隅之制九雉。國中，城內也。經緯，涂也。經緯之涂，皆容方九軌。軌謂轍廣，凡八尺。九軌積七十二尺。雉長三丈，高一丈。度高以"高"，度廣以"廣"。

《春秋左氏傳》：計丈尺，揣高卑，度厚薄，仞溝洫，物土方，議遠邇，量事期，計徒庸，慮材用，書餱糧，以令役，此築城之義也。

《公羊傳》：城雉者何？五版而堵，五堵而雉，百雉而城。天子之城千雉，高七雉；公侯百雉，高五雉；子男五十雉，高三雉。

《禮記·月令》：每歲孟秋之月，補城郭；仲秋之月，築城郭。

《管子》：內之爲城，外之爲郭。

《吳越春秋》：鯀越築城以衛君，造郭以守民。

《說文》：城，以盛民也。墉，城垣也。堞，城上女垣也。

《五經異義》：天子之城高九仞，公侯七仞，伯五仞，子男三仞。

《釋名》：城，盛也，盛受國都也。郭，廓也，廓落在城外也。城上垣謂之睥睨，言於孔中睥睨非常也；亦曰陴，言陴助城之高也；亦曰女牆，言其卑小，

比之於城，若女子之於丈夫也。

《博物志》：禹作城，彊者攻，弱者守，敵者戰。城郭自禹始也。

牆

《周官·攷工記》：匠人爲溝洫，牆厚三尺，崇三之。高厚以是爲率，足以相勝。

《尚書》：既勤垣墉。

《詩》：崇墉屹屹。

《春秋左氏傳》：有牆以蔽惡。

《爾雅》：牆謂之墉。

《淮南子》：舜作室，築牆茨屋，令人皆知去巖穴，各有室家，此其始也。

《説文》：堵，垣也；五版爲一堵。撩，周垣也。埒，卑垣也。壁，垣也。垣蔽曰牆。栽，築牆長版也今謂之膊版；榦，築牆端木也。今謂之牆師。

《尚書·大傳》：天子賁墉，諸侯疏杍。賁，大也，言大牆正道直也。疏，猶衰也。杍亦牆也；言衰殺其上，不得正直。

《釋名》：牆，障也，所以自障蔽也。垣，援也，人所依止以爲援衛也。墉，容也，所以隱蔽形容也。壁，辟也，所以辟禦風寒也。

《博雅》：撩力彫切、隊音篆、墉、院音垣、廦音壁，又即壁反，牆垣也。

《義訓》：庀音毛，樓牆也。穿垣謂之腔音空，爲垣謂之厽音累，周謂之撩音了，撩謂之寏音垣。

柱礎

《淮南子》：山雲蒸，柱礎潤。

《説文》：櫍之日切，柎也，柎，闌足也。楮章移切，柱砥也。古用木，今以石。

《博雅》：礎、礩音昔、磌音真，又徒年切，礩也。鑣音讒，謂之鈹音披。鑴醉全切，又予充切，謂之礊硻敢切。

《義訓》：礎謂之碱仄六切，碱謂之礩，礩謂之磶，磶謂之礫音額，今謂之石錠，音頂。

定平

《周官·攷工記》：匠人建國，水地以懸。於四角立植而垂，以水望其高下，高下既定，乃爲位而平地。

《莊子》：水靜則平中準，大匠取法焉。

《管子》：夫準，壞險以爲平。

取正

《詩》：定之方中。又：揆之以日。定，營室也；方中，昏正四方也；揆，度也。度日出日入以知東西；南視定，北準極，以正南北。

《周官·天官》：惟王建國，辨方正位。

《攷工記》：置槷以懸，視以景。爲規識日出之景與日入之景；夜攷之極星，以正朝夕。自日出而畫其景端，以至日入既，則爲規。測景兩端之内規之，規之交，乃審也。度兩交之間，中屈之以指槷，則南北正。日中之景，最短者也。極星，謂北辰。

《管子》：夫繩，扶撥以爲正。

《字林》：樑時釗切，垂枲望也。

《匡謬正俗·音字》：今山東匠人猶言垂繩視正爲樑也。

材

《周官》：任工以飭材事。

《呂氏春秋》：夫大匠之爲宮室也，景小大而知材木矣。

《史記》：山居千章之楸。章，材也。

班固《漢書》：將作大匠屬官有主章長丞。舊將作大匠主材吏名章曹掾。

又《西都賦》：因瓌材而究奇。

弁蘭《許昌宮賦》：材靡隱而不華。

《説文》：栔，刻也。栔音至。

《傅子》：構大廈者，先擇匠而後簡材。今或謂之方桁，桁音衡；按構屋之法，其規矩制度，皆以章栔爲祖。今語，以人舉止失措者，謂之“失章失栔”蓋此也。

栱

《爾雅》：開謂之槉柱上欂也，亦名枅，又曰楷。開，音弁。槉，音疾。

《蒼頡篇》：枅，柱上方木。

《釋名》：欒，攣也；其體上曲，攣拳然也。

王延壽《魯靈光殿賦》：曲枅要紹而環句。曲枅，栱也。

《博雅》：欂謂之枅，曲枅謂之欒。枅音古妍切，又音雞。

薛綜《西京賦》注：欒，柱上曲木，兩頭受櫨者。

左思《吳都賦》：彫欒鏤楶。欒，栱也。

飛昂

《説文》：櫼，楔也。

何晏《景福殿賦》：飛昂鳥踊。

又：櫼櫨各落以相承。李善曰：飛昂之形，類鳥之飛。今人名屋四阿栱曰櫼昂，櫼即昂也。

劉梁《七舉》：雙覆井菱，荷垂英昂。

《義訓》：斜角謂之飛棍。今謂之下昂者，以昂尖下指故也。下昂尖面顀下平。又有上昂如昂桯挑斡者，施之於屋內或平坐之下。昂字又作柳，或作棉者，皆吾郎切。顀，於交切，俗作凹者，非是。

爵頭

《釋名》：上入曰爵頭，形似爵頭也。今俗謂之耍頭，又謂之胡孫頭；朔方人謂之蜉蝣頭。蜉，音勃，蝣，音縱。

枓

《論語》：山節藻梲。節，枓也。

《爾雅》：栭謂之楶。即櫨也。

《説文》：櫨，柱上柎也。栭，枅上標也。

《釋名》：櫨在柱端。都盧，負屋之重也。枓在欒兩頭，如斗，負上檼也。

《博雅》：㮰謂之櫨。節㮰古文通用。

《魯靈光殿賦》：層櫨礧佹以岌峩。櫨，枓也。

《義訓》：柱枓謂之楷音沓。

鋪作

漢《柏梁詩》：大匠曰：柱枅欂櫨相支持。

《景福殿賦》：桁梧複疊，勢合形離。桁梧，枓栱也，皆重疊而施，其勢或合或離。

又：欂櫨各落以相承，欒栱夭蟜而交結。

徐陵《太極殿銘》：千櫨赫奕，萬栱崚層。

李白《明堂賦》：走栱夤緣。

李華《含元殿賦》：雲薄萬栱。

又：懸櫨駢湊。今以枓栱層數相疊出跳多寡次序，謂之鋪作。

平坐

張衡《西京賦》：閣道穹隆。閣道，飛陛也。

又：陷道邐倚以正東。陷道，閣道也。

《魯靈光殿賦》：飛陛揭孽，緣雲上征；中坐垂景，俯視流星。

《義訓》：閣道謂之飛陛，飛陛謂之隥。今俗謂之平坐，亦曰鼓坐。

梁

《爾雅》：杗廇謂之梁。屋大梁也。杗，武方切；廇，力又切。

司馬相如《長門賦》：委參差以糠梁。糠虛也。

《西京賦》：抗應龍之虹梁。梁曲如虹也。

《釋名》：梁，強梁也。

何晏《景福殿賦》：雙枚既修。兩重作梁也。

又：重桴乃飾。重桴，在外作兩重牽也。

《博雅》：曲梁謂之罜音柳。

《義訓》：梁謂之欐音禮。

柱

《詩》：有覺其楹。

《春秋·莊公》：丹桓宮楹。

又：禮[1]：楹，天子丹，諸侯黝，大夫蒼，士黈。黈，黃色也。

又：三家視桓楹。柱曰植，曰桓。

《西京賦》：彫玉瑱以居楹。瑱，音鎮。

《說文》：楹，柱也。

《釋名》：柱，住也。楹，亭也；亭亭然孤立，旁無所依也。齊魯讀曰輕：輕，勝也。孤立獨處，能勝任上重也。

何晏《景福殿賦》：金楹齊列，玉舄承跋。玉爲矴以承柱下，跋，柱根也。

[1] 《春秋穀梁傳》卷三莊公二十三年：″秋，丹桓宮楹。禮，天子丹，諸侯黝垩，大夫蒼，士黈，丹桓宮楹非禮也。″由這段文字看，《法式》原文″禮″前疑脱″又″字，今妄加之。

陽馬

《周官·攷工記》：殷人四阿重屋。四阿若今四注屋也。

《爾雅》：直不受檐謂之交。謂五架屋際，椽不直上檐，交於檼上。

《說文》：枅棳，殿堂上最高處也。

何晏《景福殿賦》：承以陽馬。陽馬，屋四角引出以承短椽者。

左思《魏都賦》：齊龍首而涌霤。屋上四角，雨水入龍口中，瀉之於地也。

張景陽《七命》：陰虯負檐，陽馬翼阿。

《義訓》：闕角謂之柧棱。今俗謂之角梁。又謂之梁抹者，蓋語訛也。

侏儒柱

《論語》：山節藻梲。

《爾雅》：梁上楹謂之梲。侏儒柱也。

楊雄《甘泉賦》：抗浮柱之飛榱。浮柱即梁上柱也。

《釋名》：棳，棳儒也；梁上短柱也。棳儒猶侏儒，短，故因以名之也。

《魯靈光殿賦》：胡人遙集於上楹。今俗謂之蜀柱。

斜柱

《長門賦》：離樓梧而相撐丑庚切。

《説文》：樘，衺柱也。

《釋名》：梧，在梁上，兩頭相觸牾也。

《魯靈光殿賦》：枝樘杈枒而斜據。枝樘，梁上交木也。杈枒相柱，而斜據其間也。

《義訓》：斜柱謂之梧。今俗謂之叉手。

營造法式卷第二

總釋下

棟

《易》：棟隆吉。

《爾雅》：棟謂之桴。屋檼也。

《儀禮》：序則物當棟，堂則物當楣。是制五架之屋也。正中曰棟，次曰楣，前曰庪，九僞切，又九委切。

《西京賦》：列栞橑以佈翼，荷棟桴而高驤。栞、桴，皆棟也。

楊雄《方言》：甍謂之霤。即屋檼也。

《説文》：極，棟也。棟，屋極也。檼，栞也。甍，屋棟也。徐鍇曰：所以承瓦，故從瓦。

《釋名》：檼，隱也；所以隱桷也。或謂之望，言高可望也。或謂之棟；棟，中也，居室之中也。屋脊曰甍；甍，蒙也。在上蒙覆屋也。

《博雅》：檼，棟也。

《義訓》：屋棟謂之甍。今謂之榑，亦謂之檁，又謂之櫋。

兩際

《爾雅》：桷直而遂謂之閱。謂五架屋際椽正相當。

《甘泉賦》：日月纔經於柍桭。柍於兩切，桭，音真。

《義訓》：屋端謂之柍桭。今謂之廢。

搏風

《儀禮》：直於東榮。榮，屋翼也。

《甘泉賦》：列宿乃施於上榮。

《説文》：屋梠之兩頭起者爲榮。

《義訓》：搏風謂之榮。今謂之搏風版。

柎

《説文》：栞，複屋棟也。

《魯靈光殿賦》：狡兔跧伏於柎側。柎，枓上橫木，刻兔形，致木於背也。

《義訓》：複棟謂之栞。今俗謂之替木。

椽

《易》：鴻漸於木，或得其桷。

《春秋左氏傳》：桓公伐鄭，以大宮之椽爲盧門之椽。

《國語》：天子之室，斲其椽而礱之，加密石焉。諸侯礱之，大夫斲之，士首之。密，細密文理。石，謂砥也。先麤礱之，加以密砥。首之，斲斲首也。

《爾雅》：桷謂之榱。屋椽也。

《甘泉賦》：琁題玉英。題，頭也。榱椽之頭，皆以玉飾。

《説文》：秦名爲屋椽，周謂之榱，齊魯謂之桷。

又：椽方曰桷，短椽謂之棟 恥綠切。

《釋名》：桷，確也；其形細而疎確也。或謂之椽；椽，傳也，傳次而佈列之也。或謂之榱，在檼旁下列，衰衰然垂也。

《博雅》：榱，橑魯好切、桷、棟，椽也。

《景福殿賦》：爰有禁楄，勒分翼張。禁楄，短椽也。楄，蒲沔切。

陸德明《春秋左氏傳音義》：圜曰椽。

檐 餘廉切，或作櫩，俗作簷者非是。

《易·繫辭》：上棟下宇，以待風雨。

《詩》：如跂斯翼，如矢斯棘，如鳥斯革，如翬斯飛。疏云：言檐阿之勢，似鳥飛也。翼言其體，飛言其勢也。

《爾雅》：檐謂之樀。屋梠也。

《禮記·明堂位》：複廟重檐，天子之廟飾也。

《儀禮》：賓升，主人阼階上，當楣。楣，前梁也。

《淮南子》：橑檐榱題。檐，屋垂也。

《方言》：屋梠謂之櫺。即屋檐也。

《説文》：秦謂屋聯橑曰楣，齊謂之檐，楚謂之梠。樀徒含切，屋梠前也。庌音雅，廡也。宇，屋邊也。

《釋名》：楣，眉也，近前若面之有眉也。又曰梠，梠旅也，連旅旅也。或謂之檼；檼，綿也，綿連榱頭使齊平也。宇，羽也，如鳥羽自蔽覆者也。

《西京賦》：飛檐轍轍。

又：鏤檻文㮰。㮰，連檐也。

《景福殿賦》：㮰梠椽櫋。連檐木，以承瓦也。

《博雅》：楣，檐櫨㭏也。

《義訓》：屋垂謂之宇，宇下謂之廡，步檐謂之廊，㾠廊謂之巖，檐橵謂之㾠音由。

舉折

《周官·攷工記》：匠人爲溝洫，葺屋三分，瓦屋四分。各分其修，以其一爲峻。

《通俗文》：屋上平曰陠，必孤切。

《匡謬正俗·音字》：陠，今猶言陠峻也。

唐柳宗元《梓人傳》：畫宮於堵，盈尺而曲盡其制；計其毫厘而構大廈，無進退焉。

皇朝景文公宋祁《筆録》：今造屋有曲折者，謂之庸峻。齊魏間，以人有儀矩可喜者，謂之庸峭，蓋庸峻也。今謂之舉折。

門

《易》：重門擊柝，以待暴客。

《詩》：衡門之下，可以棲遲。

又：乃立皋門，皋門有閌；乃立應門，應門鏘鏘。

《詩義》：橫一木作門，而上無屋，謂之衡門。

《春秋左氏傳》：高其閈閎。

《公羊傳》：齒著於門闔。何休云：闔，扇也。

《爾雅》：閍謂之門，正門謂之應門。柣謂之閾。閾，門限也。疏云：俗謂之地柣，十結切。橛謂之闑。門兩旁木。李巡曰：梱上兩旁木。楣謂之梁。門戶上橫木。樞謂之椳。門戶扉樞。樞達北方，謂之落時。門持樞者，或達北楶，以爲固也。落時謂之戹。道二名也。橛謂之闑　門閫，闑謂之扉。所以止扉謂之閎。門辟旁長橛也。長杙即門橛也。植謂之傳；傳謂之突。戶持鏁值也，見《埤蒼》。

《説文》：閤，門旁戶也。閨，特立之門，上圜下方，有似圭。

《風俗通義》：門戶鋪首，昔公輸班之水，見蠡曰，見汝形。蠡適出頭，般以足畫圖之，蠡引閉其戶，終不可得開，遂施之於門戶云，人閉藏如是，固周

密矣。

《博雅》：闔謂之門。閉、呼計切，扇，扉也。限謂之丞，屖巨月切機，闑朱苦木切也。

《釋名》：門，捫也；在外爲人所捫摸也。户，護也，所以謹護閉塞也。

《聲類》曰：庿，堂下周屋也。

《義訓》：門飾金謂之鋪，鋪謂之鏂，音歐，今俗謂之浮漚釘也。門持關謂之捷音連。户版謂之簫籬上音牽，下音先。門上木謂之枅。扉謂之户；户謂之閉。桌謂之抹。限謂之閾；閫謂之閲。閲謂之㦿㦿；上音琰，下音移。㦿㦿謂之閫。音坦，廣韻曰，所以止扉。門上梁謂之楣音帽；楣謂之闕音沓。鍵謂之庋音及，開謂之闢音偉。闔謂之閏音蛭。外關謂之扃。外啓謂之閨音挺。門次謂之閤。高門謂之閌音唐。闠謂之閎。荆門謂之華。石門謂之庸音孚。

烏頭門

《唐六典》：六品以上，仍通用烏頭大門。

唐上官儀《投壺經》：第一箭入謂之初箭，再入謂之烏頭，取門雙表之義。

《義訓》：表楬、閥閱也。楬音竭，今呼爲櫺星門。

華表

《説文》：桓，亭郵表也。

《前漢書注》：舊亭傳於四角，面百步，築土四方；上有屋，屋上有柱，出高丈餘，有大版，貫柱四出，名曰桓表。縣所治，夾兩邊各一桓。陳宋之俗，言“桓”聲如“和”，今猶謂之和表。顏師古云，即華表也。

崔豹《古今注》：程雅問曰：堯設誹謗之木，何也？答曰：今之華表，以横木交柱頭，狀如華，形似桔槔；大路交衢悉施焉。或謂之表木，以表王者納諫，亦以表識衢路。秦乃除之，漢始復焉。今西京謂之交午柱。

窗

《周官·攷工記》：四旁兩夾窗。窗，助户爲明，每室四户八窗也。

《爾雅》：牖户之間謂之扆。窗東户西也。

《説文》：窗穿壁，以木爲交窗。向北出牖也。在牆曰牖，在屋曰窗。櫺，楯間子也，櫳，房室之處也。

《釋名》：窗，聰也，於内窺見外爲聰明也。

《博雅》：窗、牖，闥虛諒切也。

《義訓》：交窗謂之牖，櫺窗謂之疏，牖牘謂之篰音部。綺窗謂之麗音黎。廔音婁，房疏謂之櫳。

平棊

《史記》：漢武帝建章後閣，平機中有騶牙出焉。今本作平樂者誤。

《山海經圖》：作平橑，云今之平棊也。古謂之承塵。今宮殿中，其上悉用草架梁栿承屋蓋之重，如攀、額、樘、柱、敦、栿、方、槫之類，及縱横固濟之物，皆不施斤斧。於明栿背上，架算程方，以方椽施版，謂之平闇；以平版貼華，謂之平棊；俗亦呼爲平起者，語訛也。

鬭八藻井

《西京賦》：蔕倒茄於藻井、披紅葩之狎獵。藻井當棟中，交木如井，畫以藻文，飾以蓮莖，綴其根於井中，其華下垂，故云倒也。

《魯靈光殿賦》：圜淵方井，反植荷蕖。爲方井，圖以圜淵及芙蓉，華葉向下，故云反植。

《風俗通義》：殿堂象東井形，刻作荷蔆。蔆，水物也，所以厭火。

沈約《宋書》：殿屋之爲圜泉方井兼荷華者，以厭火祥。今以四方造者謂之鬭四。

鈎闌

《西京賦》：捨櫺檻而却倚，若顛墜而復稽。

《魯靈光殿賦》：長塗升降，軒檻曼延。軒檻，鈎闌也。

《博雅》：闌、檻、櫳、栶，牢也。

《景福殿賦》：櫺檻邳張，鈎錯矩成；楯類騰蛇，槢以瓊英；如螭之蟠，如

虬之停。櫺檻，鉤闌也，言鉤闌中錯爲方斜之文。楯，鉤闌上橫木也。

《漢書》：朱雲忠諫攀檻，檻折。及治檻，上曰："勿易，因而輯之，以旌直臣。"今殿鉤闌，當中兩栱不施尋杖；謂之折檻，亦謂之龍池。

《義訓》：闌楯謂之柃，階檻謂之闌。

拒馬叉子

《周官·天官》：掌舍設梐枑再重。故書枑爲拒。鄭司農云：梐，榱梐也；拒，受居溜水涑橐者也。行馬再重者，以周衞有內外列。杜子春讀爲梐枑，謂行馬者也。

《義訓》：梐枑，行馬也。今謂之拒馬叉子。

屏風

《周官》：掌次設皇邸。邸，後版也，謂後版屏風與染羽，象鳳凰羽色以爲之。

《禮記》：天子當扆而立。又：天子負扆南鄉而立。扆，屏風也。斧扆爲斧文屏風於户牖之間。

《爾雅》：牖户之間謂之扆，其內謂之家。今人稱家，義出於此。

《釋名》：屏風，言可以屏障風也。扆，倚也，在後所依倚也。

槏柱

《義訓》：牖邊柱謂之槏。苦減切，今梁或額及槫之下，施柱以安門窗者，謂之羷柱，蓋語譌也。羷，俗音蘸，字書不載。

露籬

《釋名》：欙，離也，以柴竹作之。疎離離也。青徐曰裾。裾，居也，居其中也。栅，蹟也，以木作之，上平，蹟然也。又謂之撤；撤，緊也，詵詵然緊也。

《博雅》：據、巨於切。栫、在見切。藩、筆、音必。欙、落，音落。杝，離 [1] 也。栅謂之楣音朔。

[1] 離字衍文，應去。——傅熹年注

《義訓》：籬謂之藩。今謂之露籬。

鴟尾

《漢紀》：柏梁殿灾後，越巫言海中有魚虬，尾似鴟，激浪即降雨。遂作其象於屋，以厭火祥。時人或謂之鴟吻，非也。

《譚賓録》：東海有魚虬，尾似鴟，鼓浪即降雨，遂設象於屋脊。

瓦

《詩》：乃生女子，載弄之瓦。

《說文》：瓦，土器已燒之總名也。㽈，周家搏埴之工也。㽈，分兩切。

《古史攷》：昆吾氏作瓦。

《釋名》：瓦，踝也。踝，碻堅貌也，亦言腂也，在外腂見之也。

《博物志》：桀作瓦。

《義訓》：瓦謂之甓音觳。半瓦謂之瓪音浹。瓪謂之㼧音爽。牝瓦謂之瓯音版。瓯謂之庂音還。牡瓦謂之甑音皆，甑謂之甒音雷，小瓦謂之甋音橫。

塗

《尚書·梓材篇》：若作室家，既勤垣墉，唯其塗塈茨。

《周官·守祧》：其祧，則守祧黝堊之。

《詩》：塞向墐戶。墐，塗也。

《論語》：糞土之牆，不可杇也。

《爾雅》：鏝謂之杇，地謂之黝，牆謂之堊。泥鏝也，一名杇，塗工之作具也。以黑飾地謂之黝，以白飾牆謂之堊。

《說文》：垷胡典切、墐渠吝切。塗也。杇，所以塗也。秦謂之杇；關東謂之槾。

《釋名》：泥，邇近也，以水沃土，使相黏近也。堊猶堊；堊，細澤貌也。

《博雅》：黝、堊、烏故切。垷、峴又胡典切。墐、墀、堊、幔、奴回切。墱、力奉切。城、古湛切。塓、莫典切。培、音裴。封，塗也。

《義訓》：塗謂之塓音覓。塓謂之墱音壠。仰謂之堊音洎。

彩畫

《周官》：以猷鬼神祇。猷，謂圖畫也。

《世本》：史皇作圖。宋衷曰：史皇，黃帝臣。圖，謂圖畫形象也。

《爾雅》：猷，圖也，畫形也。

《西京賦》：繡栭雲楣，鏤檻文㮰五臣曰：畫爲繡雲之飾。㮰，連檐也。皆飾爲文彩。故其館室次舍，彩飾纖縟，裛以藻繡，文以朱綠。館室之上，纏飾藻繡朱綠之文。

《吳都賦》：青瑣丹楹，圖以雲氣，畫以仙靈。青瑣，畫爲瑣文，染以青色，及畫雲氣神仙靈奇之物。謝赫《畫品》：夫圖者，畫之權輿；續者，畫之末跡。總而名之爲畫。倉頡造文字，其體有六：一曰鳥書，書端象鳥頭，此即圖書之類，尚標書稱，未受畫名。逮史皇作圖，猶略體物，有虞作續，始備象形。今畫之法，蓋興於重華之世也。窮神測幽，於用甚博。今以施之於縑素之類者謂之畫；佈彩於梁棟枓栱或素象什物之類者，俗謂之裝鑾；以粉朱丹三色爲屋宇門窗之飾者，謂之刷染。

階

《說文》：除，殿階也。階，陛也。阼，主階也。陛，升高階也。阽，階次也。

《釋名》：階，陛也。陛，卑也，有高卑也。天子殿謂之納陛，以納人之言也。階，梯也，如梯有等差也。

《博雅》：阺仕己切。磷力忍切。砌也。

《義訓》：殿基謂之隍音堂。殿階次序謂之陔。除謂之階；階謂之墒音的。階下齒謂之城。七仄切。東階謂之阼。霤外砌謂之阺。

塼

《詩》：中唐有甓。

《爾雅》：瓴甋謂之甓。甌瓶也。今江東呼爲瓴甓。

《博雅》：甂音潘。瓵音胡。瓬音亭。瓿、甄、音真。瓵、力佳切。甌、夷耳切。瓴音零。甋音的。甓，瓴，甋也。

《義訓》：井甃謂之甀，音洞。塗甃謂之毈，音哭。大塼謂之瓳瓨。

井

《周書》：黃帝穿井。

《世本》：化益作井。宋衷曰：化益，伯益也，堯臣。

《易·傳》：井，通也，物所通用也。

《說文》：甃，井壁也。

《釋名》：井，清也，泉之清潔者也。

《風俗通義》：井者，法也，節也；言法制居人，令節其飲食，無窮竭也。久不渫滌爲井泥。《易》云：井泥不食。渫，息列切。不停汙曰井渫。滌井曰浚。井水清曰冽。《易》曰：井渫不食。又曰：井冽寒泉。

總例

總例

諸取圜者以規，方者以矩。直者抨繩取則，立者垂繩取正，橫者定水取平。

諸徑圍斜長依下項：

圜徑七，其圍二十有二。

方一百，其斜一百四十有一。

八棱徑六十，每面二十有五，其斜六十有五。

六棱徑八十有七，每面五十，其斜一百。

圜徑內取方，一百中得七十一。

方內取圜，徑一得一。八棱、六棱取圜準此。

諸稱廣厚者，謂熟材，稱長者皆別計出卯。

諸稱長功者，謂四月、五月、六月、七月；中功謂二月、三月、八月、九月；短功謂十月、十一月、十二月、正月。

諸稱功者謂中功，以十分爲率。長功加一分，短功減一分。

諸式內功限並以軍工計定，若和僱人造作者，即減軍工三分之一。謂如軍

工應計三功即和僱人計二功之類。

諸稱本功者，以本等所得功十分爲率。

諸稱增高廣之類而加功者，減亦如之。

諸功稱尺者，皆以方計。若土功或材木，則厚亦如之。

諸造作功，並以生材。即名件之類，或有收舊，及已造堪就用，而不須更改者，並計數；於元料賬內除豁。

諸造作並依功限。即長廣各有增減法者，各隨所用細計。如不載增減者，各以本等合得功限內計分數增減。

諸營繕計料，並於式內指定一等，隨法算計。若非泛抛降，或制度有異，應與式不同，及該載不盡名色等第者，並比類增減。其完葺增修之類準此。

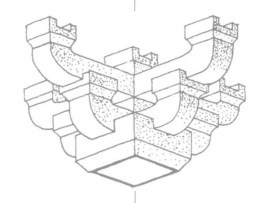

五

壕寨及石作制度

營造法式卷第三

壕寨制度

取正

　　取正之制 [1]：先於基址中央，日内置圜版，徑一尺三寸六分。當心立表，高四寸，徑一分。畫表景 [2] 之端，記日中最短之景。次施 [3] 望筒於其上，望

日星以正四方。

望筒長一尺八寸，方三寸　用版合造。兩罨[4]頭開圜眼，徑五分。筒身當中，兩壁用軸安於兩立頰之內。其立頰自軸至地高三尺，廣三寸，厚二寸。晝望以筒指南，令日景透北；夜望以筒指北，於筒南望，令前後兩竅內正見北辰極星。然後各垂繩墜下，記望筒兩竅心於地，以爲南，則四方正。

若地勢偏衺[5]，既以景表、望筒取正四方，或有可疑處，則更以水池景表較之。其立表高八尺，廣八寸，厚四寸，上齊　後斜向下三寸，安於池版之上。其池版長一丈三尺，中廣一尺。於一尺之內，隨表之廣，刻線兩道；一尺之外，開水道環四周，廣深各八分。用水定平，令日景兩邊不出刻線，以池版所指及立表心[6]爲南，則四方正。安置令立表在南，池版在北。其景夏至順線長三尺，冬至長一丈二尺。其立表內向池版處，用曲尺較令方正。

[1]　取正，定平所用各種儀器，均參閱"壕寨制度圖樣一"。
[2]　"景"，即"影"字，如"日景"即"日影"。
[3]　"施"，即"用"或"安"之義。這是《法式》中最常用的字之一。
[4]　"罨"，即"掩"字。
[5]　"衺"：讀如"邪"，"不正"之義。
[6]　"心"：中心或中線都叫做"心"。

定平

定平之制：既正四方，據其位置，於四角各立一表，當心安水平。其水平長二尺四寸，廣二寸五分，高二寸；下施立樁，長四尺　安鑲在內；上面橫坐水平，兩頭各開池，方一寸七分，深一寸三分。或中心更開池者，方深同。身內開槽子，廣深各五分，令水通過。於兩頭池子內，各用水浮子一枚，用三池者，水浮子或亦用三枚，方一寸五分，高一寸二分；刻上頭令側薄，其厚一分，浮於池內。望兩頭水浮子之首，遙對立表處，於表身內畫記，即知地之高下。若槽內如有不可用水處，即於樁子當心施墨線一道，上垂繩墜下，令繩對墨線心，則上槽自平，與用水同。其槽底與墨線兩邊，用曲尺較令方正。

凡定柱礎取平，須更用真尺較之。其真尺長一丈八尺[7]，廣四寸，厚二

寸五分；當心上立表，高四尺，廣厚同上。於立表當心，自上至下施墨線一道，垂繩墜下，令繩對墨線心，則其下地面自平。其眞尺身上平處，與立表上墨線兩邊，亦用曲尺較令方正。

[7]　從這長度看來，"柱礎取平"不是求得每塊柱礎本身的水平，而是取得這一柱礎與另一柱礎在同一水平高度，因爲一丈八尺可以適用於最大的間廣。

立基[8]

立基之制（參閱"壕寨制度圖樣二"）：其高與材五倍[9]。材分。在大木作制度内。如東西廣者，又加五分至十分。若殿堂中庭修廣者，量其位置，隨宜加高。所加雖高，不過與材六倍[9]。

[8]　以下"立基"和"築基"兩篇，所說還有許多不清楚的地方。"立基"是講"基"（似是殿堂階基）的設計；"築基"是講"基"的施工。
[9]　"與材五倍"即"等於材的五倍"。"不過與材六倍"，即不超過材的六倍。

築基

築基之制（參閱"壕寨制度圖樣二"）：每方一尺，用土二擔；隔層用碎塼瓦及石札[10]等，亦二擔。每次佈土[11]厚五寸，先打六杵　二人相對，每窩子內各打三杵，次打四杵　二人相對，每窩子內各打二杵，次打兩杵　二人相對，每窩子內各打一杵。以上並各打平土頭，然後碎用杵輾躡令平；再攢杵扇撲，重細輾躡[12]。每佈土厚五寸，築實厚三寸。每佈碎塼瓦及石札等厚三寸，築實厚一寸五分。

凡開基址，須相視地脈虛實[13]。其深不過一丈，淺止於五尺或四尺，並用碎塼瓦石札等，每土三分內添碎塼瓦等一分。

[10]　"石札"，即石碴或碎石。
[11]　"佈土"：就是今天我們所說"下土"。

[12] “碎用輾躡令平；再攢杵扇撲，重細輾躡”：“碎用”就是不集中在一點上或一個窩子裏，而是普遍零碎地使用；“躡”就是硒踏；“攢”就是聚集；“扇撲”的準確含意不明。總之就是説：用杵在“窩子”裏夯打之後，“窩子”和“窩子”之間會出現尖出的“土頭”，要把它打平，再普遍地用杵把夯過的土層打得完全光滑平整。

[13] “相視地脈虛實”：就是檢驗土質的鬆緊虛實。

城

　　築城之制（參閱“壕寨制度圖樣二”）：每高四十尺，則厚加高二十尺；其上斜收減高之半[14]。若高增一尺，則其下厚亦加一尺；其上斜收亦減高之半；或高減者[15]亦如之。

[14] “斜收”是指城牆內外兩面向上斜收；“減高之半”指兩面斜收共爲高之半。斜收之後，牆頂的厚度＝（牆厚）減（牆高之半）。
[15] “高減者”＝高度減低者。

　　城基開地深五尺，其厚隨城之厚。每城身長七尺五寸，栽永定柱　長視城高，徑一尺至一尺二寸，夜叉木　徑同上，其長比上減四尺　各二條[16]。每築高五尺，橫用紝木[17]一條　長一丈至一丈二尺，徑五寸至七寸，護門甕城及馬面之類準此。每膊椽[17]長三尺，用草葽[17]一條，長五尺，徑一寸，重四兩，木橛子[17]一枚，頭徑一寸，長一尺。

[16] 永定柱和夜叉木各二條，在城身內七尺五寸的長度中如何安排待攷。
[17] 紝木、膊椽、草葽和木橛子是什麼，怎樣使用，均待攷。

牆　其名有五：一曰牆，二曰墉，三曰垣，四曰墝，五曰壁。

　　築牆[18]之制（參閱“壕寨制度圖樣二”）：每牆厚三尺，則高九尺；其上斜收，比厚減半。若高增三尺，則厚加一尺；減亦如之。

　　凡露牆：每牆高一丈，則厚減高之半；其上收面之廣，比高五分之一[19]。

若高增一尺，其厚加三寸；減亦如之。其用蔢、概、並準築城制度。凡抽紙牆：高
厚同上；其上收面之廣，比高四分之一[19]。若高增一尺，其厚加二寸五分。如
在屋下，只加二寸。剗削並準築城制度。

[18]　牆、露牆、抽紙牆三者的具體用途不詳。露牆用草蔢、木概子，似屬圍牆之類；抽紙牆似屬
於屋牆之類。這裏所謂牆是指夯土牆。

[19]　〝其上收面之廣，比高五分之一〞。含意不太明確，可作二種解釋：（1）上收面之廣指兩面
斜收之廣共爲高的五分之一。（2）上收面指牆身〝斜收〞之後，牆頂所餘的淨厚度；例如露牆〝上
收面之廣〞，比高五分之一〞，即〝上收面之廣〞爲二尺。

築臨水基

　　凡開臨流岸口修築屋基之制[20]：開深一丈八尺，廣隨屋間數之廣。其外
分作兩擺手[21]，斜隨馬頭[22]，佈柴梢，令厚一丈五尺。每岸長五尺，釘椿
一條[23]　長一丈七尺，徑五寸至六寸皆可用。梢上用膠土打築令實。若造橋兩岸馬
頭準此。

[20]　沒有作圖，可參閱〝石作制度圖樣五〞，〝卷輂水窗〞圖。

[21]　〝擺手〞似爲由屋基斜至兩側岸邊的牆，清式稱〝雁翅〞。

[22]　〝馬頭〞即今碼頭。

[23]　按岸的長度，每五尺釘椿一條。開深一丈八尺，柴梢厚一丈五尺，而椿長一丈七尺，看來
椿是從柴梢上釘下去，入土二尺。是否如此待攷。

石作制度

造作次序

　　造石作次序之制[1]有六：一曰打剝；用鏨揭剝高處；二曰麤搏[2]　稀佈
鏨鑿，令深淺齊勻；三曰細漉[3]　密佈鏨鑿，漸令就平；四曰褊棱　用褊鏨鏤棱
角，令四邊周正；五曰斫砟[4]　用斧刃斫砟，令面平正；六曰磨礲　用沙石水磨
去其斫文。

　　其彫鐫制度有四等（參閱"石作制度圖樣一"[(1)]）：一曰剔地起突；二曰壓地隱起華；三曰減地平鈒；四曰素平[5]。如素平及減地本鈒，並斫砟三遍，然後磨礲；壓地隱起兩遍；剔地起突一遍，並隨所用描華文。如減地平鈒，磨礲畢，先用墨蠟，後描華文鈒造。若壓地隱起及剔地起突，造畢並用翎羽刷細砂刷之，令華文之內石色青潤。

　　其所造華文制度有十一品[6]：一曰海石榴華；二曰寶相華；三曰牡丹華；四曰蕙草；五曰雲文；六曰水浪；七曰寶山；八曰寶階；以上並通用。九曰鋪地蓮華；十曰仰覆蓮華；十一曰寶裝蓮華。以上並施之於柱礎。或於華文之內，間以龍鳳獅獸及化生之類者，隨其所宜，分佈用之。

[1] 《造作次序》原文不分段，爲了清晰眉目，這裏分作三段。

[2] "麤"，音粗，義同。

[3] "漉"，音鹿。

[4] "斫"，音琢，義同。"砟"音炸。

[5] "剔地起突"即今所謂浮彫（石作圖1、2）；"壓地隱起"也是浮彫，但浮彫題材不由石面突出，而在磨琢平整的石面上，將圖案的地鑿去，留出與石面平的部份，加工彫刻（石作圖3）；"減地平鈒"（鈒音澁）是在石面上刻畫線條圖案花紋，並將花紋以外的石面淺淺剷去一層（石作圖4、5）；"素平"是在石面上不作任何彫飾的處理。

[6] 華文制度中的"海石榴華"、"寶相華"、"牡丹華"，在舊本圖樣中所見，區別都不明顯，但在實物中尚可分辨清楚（石作圖6、7、8、9、10）；"蕙草"大概就是卷草；"寶階"是什麼還不太清楚；裝飾圖案中的小兒稱"化生"；"化生之類"指人物圖案（石作圖11、12、13、14、15、16、17、18、19、20、21、22、23、24、25、26）。

柱礎　其名有六：一曰礎，二曰磶，三曰舄，四曰磌，五曰䃭，六曰磩，今謂之石碇。

　　造柱礎之制（參閱"石作制度圖樣一"）：其方倍柱之徑　謂柱徑二尺，即礎方四尺之類。方一尺四寸以下者，每方一尺，厚八寸；方三尺以上者，厚減方之半；方四尺以上者，以厚三尺爲率。若造覆盆　鋪地蓮華同，每方一尺，覆盆高一寸；每覆盆高一寸，盆脣厚一分[7]。如仰覆蓮華，其高加覆盆一倍。如素平

(1) 文中插圖、照片均爲梁先生逝世後，我們對"注釋本"整理校補時加注的（以下同）。——徐伯安注

及覆盆用減地平鈒、壓地隱起華、剔地起突；亦有施減地平鈒及壓地隱起於蓮華瓣上者，謂之寶裝蓮華 [8] [9]（石作圖 18、19）。

[7]　這〝一分〞是在〝一寸〞之內，抑在〝一寸〞之外另加〝一分〞，不明確。

[8]　末一句很含糊，〝剔地起突〞之後，似有遺漏的字，語氣似未了。

[9]　見宋、元柱礎實物舉例（石作圖 27、28、29、30、31、32、33、34）。

石作圖 1　剔地起突　北京護國寺千佛殿月臺角石（元）

石作圖 2　剔地起突　河北正定隆興寺大悲閣佛座（宋）

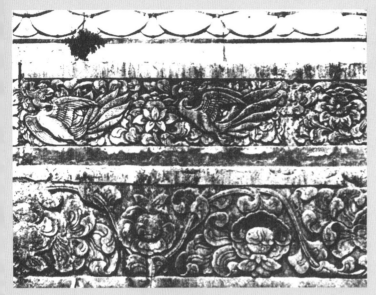

石作圖 3　壓地隱起　南京棲霞寺舍利塔塔座彫刻（五代）

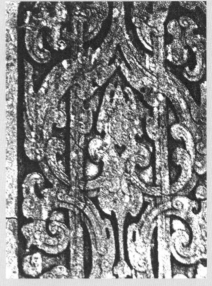

石作圖 4　減地平鈒　河北正定隆興寺
唐碑碑邊（唐）

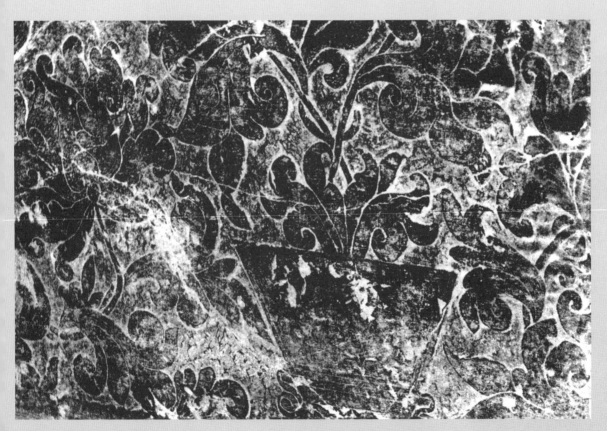

石作圖 5　減地平鈒　河南修武二郎廟香案石刻（元）

石作圖 6　海石榴華　河南登封中嶽廟碑邊（宋）

石作圖 7　寶相華　河南登封少林寺碑邊（唐）

石作圖 8　牡丹華　江蘇蘇州角直保聖寺大殿柱礎（宋）

石作圖 9　牡丹華　江蘇蘇州角直保聖寺大殿柱礎（宋）

石作圖 10　牡丹華　江蘇蘇州羅漢院大殿柱礎（宋）

石作圖 11a　蕙草　江蘇蘇州羅漢院大殿柱礎（宋）

石作圖 11b　蕙草　河南登封少林寺碑邊（唐）　　　石作圖 11c　蕙草　河北邯鄲響堂山石窟石刻（北齊）

石作圖 12　雲文　河南鞏縣宋神宗陵上馬臺彫刻（宋）

石作圖 13　水浪　浙江湖州飛英塔內石塔彫刻（宋）

石作圖 14　水浪　山東長清靈巖寺大殿柱礎（宋）

石作圖 15　寶山　河南鞏縣宋太祖陵瑞禽（宋）

石作圖 16　鋪地蓮華　江蘇蘇州甪直保聖寺大殿柱礎（宋）

石作圖 17　仰覆蓮華　河北薊縣獨樂寺出土柱礎（遼）

石作圖 18　寶裝蓮華　江蘇蘇州甪直保聖寺大殿柱礎（宋）

石作圖 19　寶裝蓮華　河南鞏縣宋哲宗陵望柱柱礎（宋）

石作圖 20　龍水紋　山東長清靈巖寺大殿柱礎（宋）

石作圖 21　獸形柱礎　山西太原晉祠聖母殿柱礎（宋）

石作圖 22　化生　江蘇蘇州角直保聖寺大殿柱礎（宋）

石作圖 23　寫生華　江蘇蘇州角直保聖寺天王殿柱礎（宋）

石作圖 24　寫生華　江蘇蘇州羅漢院大殿石柱彫刻（宋）

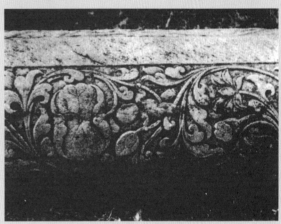

石作圖 25　蓮荷華　江蘇蘇州羅漢院大殿石柱彫刻（宋）

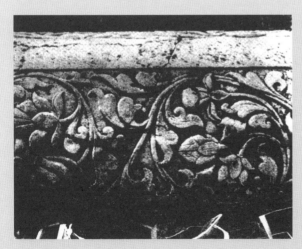

石作圖 26　蓮荷華　江蘇蘇州羅漢院大殿石柱彫刻（宋）

石作圖 27　素覆盆柱礎　江蘇蘇州羅漢院大殿柱礎（宋）

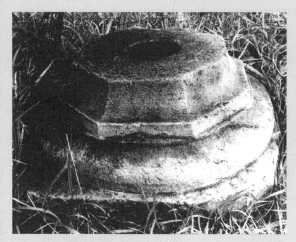

石作圖 28　素覆盆帶八角櫍柱礎　江蘇蘇州羅漢院大殿柱礎（宋）

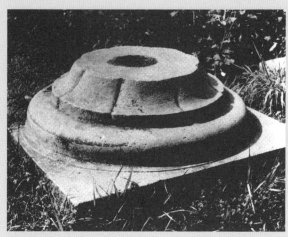

石作圖 29　素覆盆帶八瓣櫍柱礎　江蘇蘇州羅漢院大殿柱礎（宋）

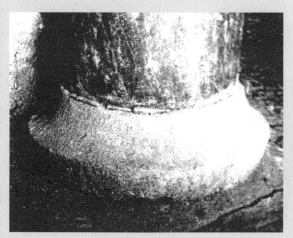

石作圖 30　櫍形柱礎　浙江武義延福寺大殿柱礎（元）

石作圖 31　覆盆用壓地隱起華　江蘇蘇州羅漢院大殿柱礎（宋）

石作圖 32　剔地起突獸形柱礎　河南氾水等慈寺大殿柱礎（宋?）

石作圖 33　蓮瓣柱礎　山東長清靈巖寺大殿柱礎（宋）

石作圖 34　蓮瓣柱礎　山東長清靈巖寺大殿柱礎（宋）

石作圖 35　角獸石　河北薊縣獨樂寺角石（遼）

石作圖 36　角獸石　河北薊縣獨樂寺角石（遼）

石作圖 37　角獸石　北京護國寺千佛殿月台角石（元）

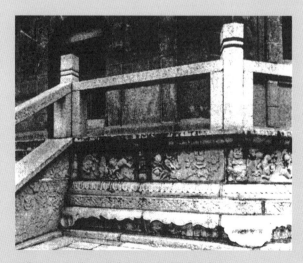

石作圖 38　階基　福建泉州開元寺石塔階基（宋）

角石

造角石之制 [10]（參閱 "石作制度圖樣二"）：方二尺。每方一尺，則厚四寸。角石之下，別用角柱　廳堂之類或不用。

[10]　"角石" 用在殿堂階基的四角上，與 "壓闌石" 寬度同，但比壓闌石厚。從《法式》卷二十九原角石附圖和宋、遼、金、元時代的實例中知道：角石除 "素平" 處理外，尚有側邊彫鑴淺浮彫花紋的，有上邊彫刻半圓彫或高浮彫雲龍、盤鳳或獅子的種種。例如，河北薊縣獨樂寺出土的遼代角石上刻着一對戲耍的獅子（石作圖 35、36）；山西應縣佛宮寺殘存的遼代角石上刻着一頭態勢生動的異獸；而北京護國寺留存的千佛殿月台元代角石上則刻着三隻臥獅（石作圖 37）。

角柱

造角柱之制（參閱 "石作制度圖樣二" 和石作圖 45）：其長視階高；每長一尺，則方四寸 [11]。柱雖加長，至方一尺六寸止。其柱首接角石處，合縫令與角石通平。若殿宇階基用塼作疊澀 [12] 坐者，其角柱以長五尺爲率 [13]；每長一尺，則方三寸五分。其上下疊澀，並隨塼坐逐層出入制度造。內版柱上造剔地起突雲。皆隨兩面轉角。

[11]　"長視階高"，須減去角石之厚。角柱之方小於角石之方，疊砌時令向外的兩面與角石通平。

[12]　砌塼（石）時使逐層向外伸出或收入的做法叫做 "疊澀"。

[13]　按文義理解，疊澀坐階基的角柱之長似包括各層疊澀及角石厚度在內。

殿階基

造殿階基之制（參閱 "石作制度圖樣二" 和石作圖 38）：長隨間廣，其廣隨間深。階頭隨柱心外階之廣 [14]。以石段長三尺，廣二尺，厚六寸，四周並疊澀坐數，令高五尺；下施土襯石。其疊澀每層露棱 [15] 五寸；束腰露身一尺，用隔身版柱；柱內平面作起突壺門 [16] 造。

[14]　"階頭"指階基的外緣線；"柱心外階之廣"即柱中線以外部分的階基的寬度。這樣的規定並不能解決我們今天如何去理解當時怎樣決定階基大小的問題。我們在大木作側樣中所畫的階基斷面線是根據一些遼、宋、金實例的比例假設畫出來的，參閱大木作制度圖樣各圖。

[15]　疊澀各層伸出或退入而露出向上或向下的一面叫做"露棱"。

[16]　"壺門"的壺字音捆（kǔn），注意不是茶壺的壺。參閱"石作制度圖樣二"疊澀坐殿階基圖。

壓闌石　地面石

　　造壓闌石[17]之制（參閱"石作制度圖樣二"）：長三尺，廣二尺，厚六寸。地面石同。

[17]　"壓闌石"是階基四周外緣上的條石，即清式所謂"階條石"。"地面石"大概是指階基上面，在壓闌石周圈以內或殿堂內部或其他地方墁地的條石或石板。

殿階螭首

　　造殿階螭首[18]之制：施之於殿階，對柱；及四角，隨階斜出。其長七尺；每長一尺，則廣二寸六分，厚一寸七分。其長以十分爲率，頭長四分，身長六分。其螭首令舉向上二分。

[18]　現在已知的實例還没有見到一個"施之於殿階"的螭首。明清故宮的螭首只用於殿前石階或天壇圜丘之類的壇上（石作圖39、40）。螭音吃，chī。宋代螭首的形象、風格，因無實物可證，尚待進一步研究，這裏僅就其他時代的實物，按年代排比於後，也許可以看出變化的趨向（石作圖41、42、43、44）。

殿內鬥八

　　造殿堂內地面心石鬥八之制：方一丈二尺，勻分作二十九窠[19]。當心施雲卷，卷內用單盤或雙盤龍鳳，或作水地飛魚、牙魚，或作蓮荷等華。諸窠內並以諸華間雜。其製作或用壓地隱起華或剔地起突華。

[19]　殿堂內地面心石鬥八無實例可證。"窠"，音科。原圖分作三十七窠，文字分作二十九窠，有出入。具體怎樣勻分作二十九窠，以及它的做法究竟怎樣，都無法知道。

踏道

　　造踏道之制[20]（參閱"石作制度圖樣二"）：長隨間之廣。每階高一尺作二踏；每踏厚五寸，廣一尺。兩邊副子[21]，各廣一尺八寸，厚與第一層象眼同。兩頭象眼[22]，如階高四尺五寸至五尺者，三層，第一層與副子平，厚五寸，第二層厚四寸半，第三層厚四寸，高六尺至八尺者，五層、第一層厚六寸，第一層各遞減一寸，或六層，第一層、第二層厚同上，第三層以下，每一層各遞減半寸。皆以外周爲第一層，其內深二寸又爲一層，逐層準此。至平地施土襯石，其廣同踏。兩頭安望柱石坐。

[20]　原文只說明了單個踏道的尺寸、做法，沒有說明踏道的佈局。這裏舉出兩個宋代的實例和一幅宋畫，也許可以幫助說明一些問題（石作圖45、46、47）。

[21]　"副子"是踏道兩側的斜坡條石，清式稱"垂帶"。

[22]　踏道兩側副子之下的三角形部份，用層層疊套的池子做線脚謂之"象眼"。清式則指這整個三角形部份爲象眼。

重臺鉤闌　單鉤闌、望柱

　　造鉤闌[23]之制（參閱"石作制度圖樣三"，石作圖48、49、50）：重臺鉤闌每段高四尺，長七尺。尋杖下用雲栱瘿項，次用盆脣，中用束腰，下施地栿。其盆脣之下，束腰之上，內作剔地起突華版。束腰之下，地栿之上，亦如之。單鉤闌每段高三尺五寸，長六尺。上用尋杖，中用盆脣，下用地栿。其盆脣、地栿之內作萬字，或透空，或不透空，或作壓地隱起諸華。如尋杖遠，皆於每間當中施單托神或相背雙托神[24]。若施之於慢道[25]，皆隨其拽脚[26]，令斜高與正鉤闌身齊。其名件廣厚，皆以鉤闌每尺之高積而爲法。

　　望柱：長視高[27]，每高一尺，則加三寸。徑[28]一尺，作八瓣。柱頭上獅子高一尺五寸。柱下石作覆盆蓮華。其方倍柱之徑。

　　蜀柱（石作圖51）：長同上[29]，廣二寸，厚一寸。其盆脣之上，方一寸六分，刻爲瘿項以承雲栱。其項，下細比上減半，下留尖高十分之二[30]；兩肩各留十分中四分[31]。如單鉤闌，即攛項造。

　　雲栱（石作圖52）：長二寸七分，廣一寸三分五厘，厚八分。單鉤闌，長三寸

二分，廣一寸六分，厚一寸。

尋杖：長隨片廣，方八分。單鉤闌，方一寸。

盆脣：長同上，廣一寸八分，厚六分。單鉤闌廣二寸。

束腰：長同上，廣一寸，厚九分。及華盆大小華版皆同，單鉤闌不用。

華盆地霞：長六寸五分，廣一寸五分，厚三分。

大華版：長隨蜀柱內，其廣一寸九分，厚同上。

小華版：長隨華盆內，長一寸三分五厘，廣一寸五分，厚同上。

萬字版：長隨蜀柱內，其廣三寸四分，厚同上。重臺鉤闌不用。

地栿：長同尋杖，其廣一寸八分，厚一寸六分。單鉤闌，厚一寸。

凡石鉤闌，每段兩邊雲栱、蜀柱，各作一半（石作圖 53），令逐段相接 [32]。

[23] "鉤闌" 即欄杆。

[24] "托神"，在原文中無說明，推測可能是人形的雲栱瘤項。

[25] "慢道"，就是坡度較緩的斜坡道。

[26] "拽脚"，大概是斜線的意思，也就是由踏道構成的正直角三角形的弦。

[27] "望柱長視高" 的 "高" 是鉤闌之高。

[28] "望柱" 是八角柱，這裏所謂 "徑"，是指兩個相對面而不是兩個相對角之間的長度，也就是指八角柱斷面的內切圓徑而不是外接圓徑。

[29] "長同上" 的 "上"，是指同樣的 "長視高"。按這長度看來，蜀柱和瘤項是同一件石料的上下兩段，而雲栱則像是安上去的。下面 "螭子石" 條下又提到 "蜀柱卯"，好像蜀柱在上端穿套雲栱、盆脣，下半還穿透束腰、地霞、地栿之後，下端更出卯。這完全是木作的做法。這樣的構造，在石作中是不合理的，從五代末宋初的南京栖霞寺舍利塔和南宋紹興八字橋的鉤闌看，整段的鉤闌是由一塊整石版彫成的（石作圖 48、51、52、53）。推想實際上也只能這樣做，而不是像本條中所暗示的那樣做。

[30] "尖" 是瘤項的脚；"高十分之二" 是指瘤項高的十分之二。

[31] "十分中四分" 原文作 "十分中四厘"，"厘" 顯然是 "分" 之誤。

[32] 明清以後的欄杆都是一欄板（即一段鉤闌）一望柱相間，而不是這樣 "兩邊雲栱，蜀柱各作一半，令逐段相接"。

螭子石

造螭子石 [33] 之制（參閱 "石作制度圖樣三"）：施之於階棱鉤闌蜀柱卯之下，其長一尺，廣四寸，厚七寸。上開方口，其廣隨鉤闌卯。

[33]　無實例可證。本條說明位置及尺寸，但具體構造不詳。蟆子石上面是與壓闌石平抑或在壓闌石之上，將地栿攤起離地面？待攷。石作制度圖樣三是依照後者的理解繪製的。

門砧限

造門砧之制 [34]（參閱"石作制度圖樣四"）：長三尺五寸；每長一尺，則廣四寸四分，厚三寸八分。

門限 [35]（參閱"石作制度圖樣四"）長隨間廣　用三段相接，其方二寸，如砧長三尺五寸，即方七寸之類。

若階斷砌 [36]，即臥柣長二尺，廣一尺，厚六寸。鑿卯口與立柣合角造。其立柣長三尺，廣厚同上。側面分心鑿金口一道，如相連一段造者，謂之曲柣。

城門心將軍石：方直混棱造 [37]，其長三尺，方一尺。上露一尺，下裁二尺入地。

止扉石 [38]：其長二尺，方八寸。上露一尺，下裁一尺入地。

[34]　本條規定的是絕對尺寸，但卷六《小木作制度》"版門之制"則用比例尺寸，並有鐵桶子鵝臺石砧等。

[35]　"門限"即門檻。

[36]　這種做法多用在通行車馬或臨街的外門中（石作圖 54、55、56）。

[37]　兩扇城門合縫處下端埋置的石樁稱將軍石，用以固定門扇的位置（石作圖 57）。"混棱"就是抹圓了的棱角。

[38]　"止扉石"條，許多版本都遺漏了，今按"故宮本"補闕。

地栿

造城門石地栿之制（參閱"石作制度圖樣四"）：先於地面上安土襯石，以長三尺，廣二尺，厚六寸為率，上面露棱廣五寸，下高四寸。其上施地栿，每段長五尺，廣一尺五寸，厚一尺一寸；上外棱混二寸；混內一寸鑿眼立排叉柱 [39]。

[39]　"城門石地栿"是在城門洞內兩邊，沿着洞壁腳敷設的。宋代以前，城門不似明清城門用塼石券門洞，故施地栿，上立排叉柱以承上部梯形梁架（石作圖 58、59）。

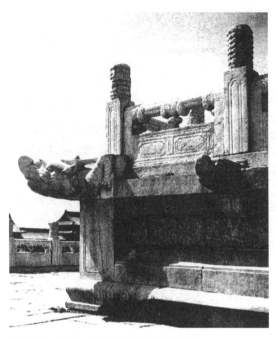

石作圖 39　螭首　北京故宮太和殿臺基(清)　　　石作圖 40　螭首　北京天壇圜丘(清)

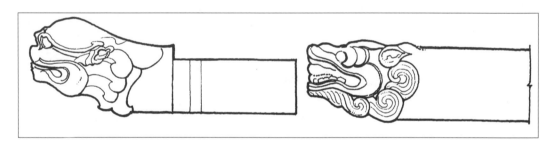

石作圖 41　螭首　左：河南古鄴城銅雀臺前門樓內出土（東魏？）　右：山西平順明惠大師塔螭首（唐）

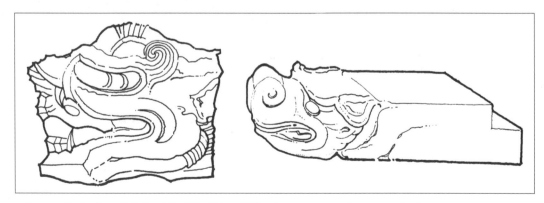

石作圖 42　螭首　左：西安唐大明宮龍首渠西側出土（唐）　右：山西平順大雲寺出土（五代？）

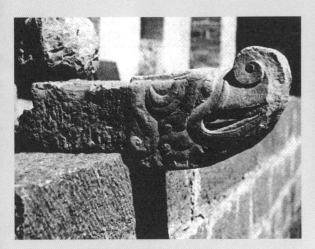

石作圖 43　螭首　山西平順大雲寺出土（五代？）

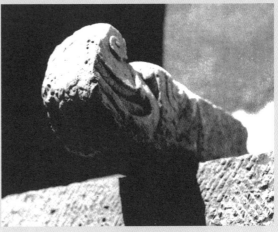

石作圖 44　螭首　山西平順大雲寺出土（五代？）

石作圖 45a　踏道　河南濟源濟瀆廟淵德殿遺址（宋）

石作圖 45b　踏道　河北曲陽北嶽廟麟德殿遺址踏道平面測繪圖（宋）

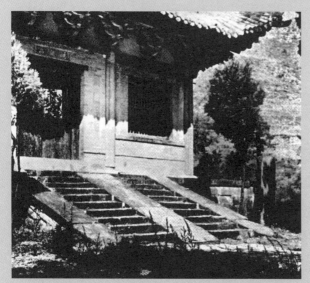

石作圖 46a　踏道　河南登封少林寺初祖庵大殿（宋）

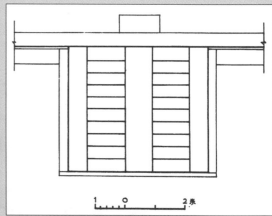

石作圖 46b　踏道　初祖庵大殿踏道平面測繪圖

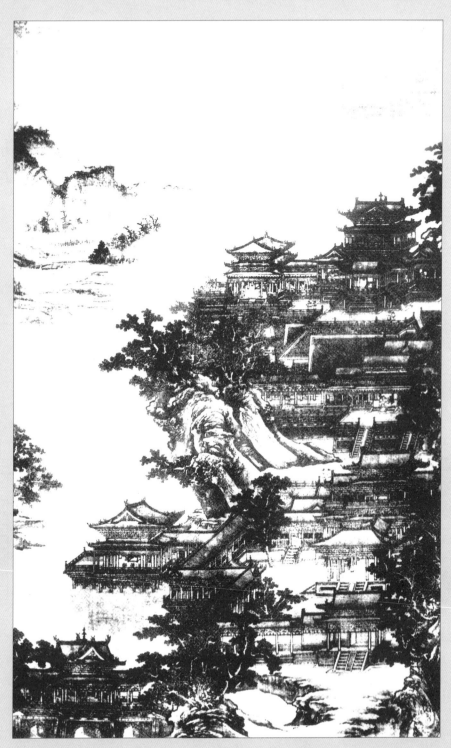

石作圖 47　踏道　《漢苑圖》（元）

石作圖 48　鉤闌　南京栖霞寺舍利塔鉤闌（五代）

石作圖 49　鉤闌　浙江紹興八字橋鉤闌（宋）

石作圖 50　鉤闌　河南濟源濟瀆廟臨水亭
（龍亭）鉤闌（元）

石作圖 51　蜀柱　浙江紹興八字橋鉤闌（宋）

石作圖 52　雲栱　浙江紹興八字橋鈎闌（宋）

石作圖 53　望柱　浙江紹興八字橋鈎闌（宋）

石作圖 54　上馬臺、立柣　宋代張澤端《清明上河圖》局部
上圖中有"○"形符號的爲上馬臺，有"△"形符號的爲立柣

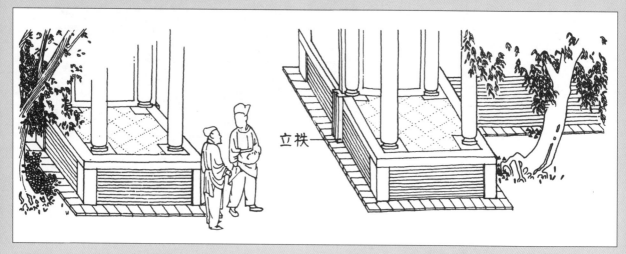

石作圖 55　立栿　蕭照《中興禎應圖》局部摹繪（宋）

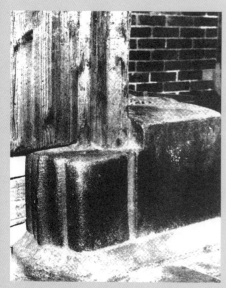

石作圖 56　立栿　福建莆田民居大門（清）

石作圖 57　將軍石　北京廣安門（清）

石作圖 58　城門石地栿、排叉柱　蕭照《中興禎應圖》局部摹
繪（宋）

石作圖 59　城門排叉柱　山東泰安岱廟山門（元）

流盃渠　剜鑿流盃、壘造流盃

造流盃石渠[40]之制（參閱“石作制度圖樣四”）：方一丈五尺，用方三尺石
二十五段造。其石厚一尺二寸。剜鑿渠道廣一尺，深九寸。其渠道盤屈，或作“風”字，
或作“國”字。若用底版壘造，則心内施看盤一段，長四尺，廣三尺五寸；外盤渠道石並長
三尺，廣二尺，厚一尺。底版長廣同上，厚六寸。餘並同剜鑿之制。出入水項子石二段，
各長三尺，廣二尺，厚一尺二寸。剜鑿與身内同。若壘造，則厚一尺，其下又用底版
石，厚六寸。出入水斗子二枚，各方二尺五寸，厚一尺二寸；其内鑿池，方一
尺八寸，深一尺。壘造同。

[40]　宋代留存下來的實例到目前爲止知道的僅河南登封宋崇福宮泛觴亭的流盃渠一處（石作
圖 60）。

壇

造壇[41]之制：共三層，高廣以石段層數，自土襯上至平面爲高。每頭
子[42]各露明五寸。束腰露一尺，格身版柱造，作平面或起突作壺門造。石段裏
用塼填後，心内用土填築。

[41]　壇：大概是如明、清社稷壇一類的構築物（石作圖 61）。

[42]　〝頭子〞是疊澀各層挑出或收入的部份。

卷輂水窗

造卷輂 [43] 水窗之制（參閱〝石作制度圖樣五〞）：用長三尺，廣二尺，厚六寸石造。隨渠河之廣。如單眼 [44] 卷輂，自下兩壁開掘至硬地，各用地釘　木橛也打築入地　留出鑲卯，上鋪襯石方三路，用碎塼瓦打築空處，令與襯石方平；方上並二 [45] 橫砌石澀一重；澀上隨岸順砌並二廂壁版，鋪壘令與岸平。如騎河者，每段用熟鐵鼓卯二枚，仍以錫灌。如並三以上廂壁版者，每二層鋪鐵葉一重。於水窗當心，平鋪石地面一重；於上下出入水處，側砌線道 [46] 三重，其前密釘擗石樁二路。於兩邊廂壁上相對卷輂。隨渠河之廣，取半圜爲卷輂卷內圜勢。用斧刃石 [47] 鬬捲合；又於斧刃石上用繳背 [48] 一重；其背上又平鋪石段二重；兩邊用石隨卷勢補填令平。若雙卷眼造，則於渠河心依兩岸用地釘打築二渠之間，補填同上。若當河道卷輂，其當心平鋪地面石一重，用連二 [49] 厚六寸石。其縫上用熟鐵鼓卯與廂壁同。及於卷輂之外，上下水隨河岸斜分四擺手，亦砌地面，令與廂壁平。擺手內亦砌地面一重，亦用熟鐵鼓卯。地面之外，側砌線道石三重，其前密釘擗石樁三路。

[43]　〝輂〞居玉切，jū。所謂〝卷輂水窗〞也就是通常所説的〝水門〞（石作圖 62）。

[44]　〝單眼〞即單孔。

[45]　〝並二〞即兩個並列。

[46]　〝線道〞即今所謂牙子。

[47]　〝斧刃石〞即發券用的楔形石塊，vousoir。

[48]　〝繳背〞即清式所謂伏。

[49]　〝連二〞即兩個相連續。

水槽子

造水槽子 [50] 之制（參閱〝石作制度圖樣六〞）：長七尺，方二尺。每廣一尺，脣厚二寸；每高一尺，底厚二寸五分。脣內底上並爲槽內廣深。

[50]　供飲馬或存水等用（石作圖63）。

馬臺

　　造馬臺[51]之制（參閱“石作制度圖樣六”）：高二尺二寸，長三尺八寸，廣二尺二寸。其面方，外餘一尺八寸，下面分作兩踏。身内或通素，或疊澁造；隨宜彫鐫華文。

[51]　上馬時踏脚之用。清代北京一般稱馬蹬石（石作圖64）。

井口石　井蓋子

　　造井口石[52]之制（參閱“石作制度圖樣六”）：每方二尺五寸，則厚一尺。心内開鑿井口，徑一尺；或素平面，或作素覆盆，或作起突蓮華瓣造。蓋子徑一尺二寸，下作子口，徑同井口，上鑿二竅，每竅徑五分。兩竅之間開渠子，深五分，安訛角鐵手把。

[52]　無宋代實例可證，但本條所敘述的形制與清代民間井口石的做法十分類似（石作圖65）。

山棚鋜脚石

　　造山棚鋜脚石[53]之制（參閱“石作制度圖樣六”）：方二尺，厚七寸；中心鑿竅，方一尺二寸。

[53]　事實上是七寸厚的方形石框。推測其爲搭山棚時繫繩以穩定山棚之用的石構件。

幡竿頰

　　造幡竿頰[54]之制（參閱“石作制度圖樣六”）：兩頰各長一丈五尺，廣二尺，厚一尺二寸，筍在内；下埋四尺五寸。其石頰下出筍，以穿鋜脚。其鋜脚長四尺，

廣二尺，厚六寸。

[54]　夾住旗杆的兩片石，清式稱夾杆石（石作圖 66、67）。

贔屭鼇坐碑

造贔屭鼇坐碑[55]之制（參閱“石作制度圖樣七”）：其首爲贔屭盤龍，下施鼇坐。於土襯之外，自坐至首，共高一丈八尺。其名件廣厚，皆以碑身每尺之長積而爲法。

碑身：每長一尺，則廣四寸，厚一寸五分。上下有卯。隨身棱並破瓣。

鼇坐：長倍碑身之廣，其高四寸五分；駝峯廣三寸。餘作龜文造。

碑首：方四寸四分，厚一寸八分；下爲雲盤，每碑廣一尺，則高一寸半，上作盤龍六條相交；其心內刻出篆額天宮。其長廣計字數隨宜造。

土襯：二段，各長六寸，廣三寸，厚一寸；心內刻出鼇坐版，長五尺，廣四尺，外周四側作起突寶山，面上作出没水地。

[55]　“贔屭”音備邪。這類碑自唐以後歷代都有遺存，形象雖大體相像，但風格却迥然不同。其中宋碑實例大都屬於比較清秀的一類（石作圖 68、69）。

笏頭碣

造笏頭碣[56]之制（參閱“石作制度圖樣七”）：上爲笏首，下爲方坐，共高九尺六寸。碑身廣厚並準石碑制度。笏首在內。其坐，每碑身高一尺，則長五寸，高二寸。坐身之內，或作方直，或作疊澁，隨宜彫鐫華文。

[56]　没有贔屭盤龍碑首而僅有碑身的碑。

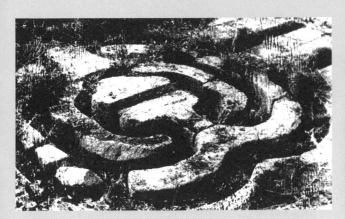

石作圖 60　流盃渠　河南登封崇福宮泛觴亭遺址（宋）

石作圖 61　壇　北京中山公園社稷壇（明）

崇福宮泛觴亭流盃渠平面復原圖

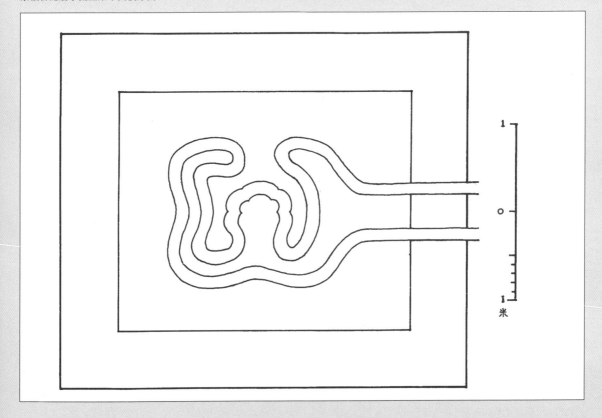

石作圖 62　卷華水窗　江蘇蘇州盤門水門（清）　　　石作圖 63　水槽子　福建廈門養馬槽（明）

石作圖 64　馬臺　河南鞏縣宋神宗陵上馬臺（宋）　　　石作圖 65　井口石　北京故宮內（清）

石作圖 66　幡竿頰　江蘇蘇州角直保聖寺（宋）

石作圖 67　幡竿頰　北京平安里附近煩竿石（清）

石作圖 68　宋碑　山東泰安岱廟宋碑

石作圖 69　宋碑　河南登封中嶽廟宋碑

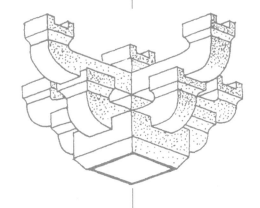

六

大木作制度

營造法式卷第四

大木作制度一

材　其名有三：一曰章，二曰材，三曰方桁。

凡構屋之制，皆以材爲祖[1]；材有八等（參閱大木作制度圖樣一），度屋之大小，因而用之。

[1]　"凡構屋之制，皆以材爲祖"，首先就指出材在宋代大木作之中的重要地位。其所以重要，是因爲大木結構的一切大小、比例，"皆以所用材之分°，以爲制度焉"。"所用材之分°"（參閱大木作制度注 4）除了用"分°"爲衡量單位外，又常用"材"本身之廣（即高，15 分°）和栔廣（即高 6 分°）作爲衡量單位。"大木作制度"中，差不多一切構件的大小、比例都是用"×材×栔"或"××分°"來衡量的。例如足材棋廣 21 分°，但更多地被稱爲"一材一栔"。

材是一座殿堂的枓棋中用來做棋的標準斷面的木材，按建築物的大小和等第決定用材的等第。除做棋外，昂、枋、襻間等也用同樣的材。

"栔廣六分°"，這六分°事實上是上下兩層棋或枋之間枓的平和敧（見下文"造枓之制"）的高度。以材栔計算就是以每一層枓和棋的高度來衡量。雖然在《營造法式》中我們第一次見到這樣的明確規定，但從更早的唐、宋初和遼的遺物中，已經可以清楚地看出"皆以材爲祖"，"以所用材之分°，以爲制度"的事實了。

由此可見，材，因此也可見，枓棋，在中國古代建築中的重要地位。因此，在《營造法式》中，竟以卷四整卷的篇幅來説明枓棋的做法是有其原因和必要的。

"材有八等"，但其遞減率不是逐等等量遞減或用相同的比例遞減的。按材厚來看，第一等與

第二等，第二等與第三等之間，各等減五分。但第三等與第四等之間僅差二分。第四等、第五等、第六等之間，每等減四分。而第六等、第七等、第八等之間，每等又回到各減五分。由此可以看出，八等材明顯地分爲三組：第一、第二、第三等爲一組，第四、第五、第六三等爲一組，第七、第八兩等爲一組。

我們可以大致歸納爲：按建築的等級決定用哪一組，然後按建築物的大小選擇用哪等材。但現存實例數目不太多，還不足以證明這一推論。

第一等：廣九寸，厚六寸。以六分爲一分°。

右（上）殿身九間至十一間則用之。若副階[2]並殿挾屋[3]（大木作圖1），材分減殿身一等；廊屋減挾屋一等。餘準此。

第二等：廣八寸二分五厘，厚五寸五分。以五分五厘爲一分°。

右（上）殿身五間至七間則用之。

第三等：廣七寸五分，厚五寸。以五分爲一分°。

右（上）殿身三間至殿五間或堂七間則用之。

第四等：廣七寸二分，厚四寸八分。以四分八厘爲一分°。

右（上）殿三間，廳堂五間則用之。

第五等：廣六寸六分，厚四寸四分。以四分四厘爲一分°。

右（上）殿小三間，廳堂大三間則用之。

大木作圖1a　挾屋　《千里江山圖》（宋）

大木作圖1b　挾屋　《千里江山圖》（宋）

第六等：廣六寸，厚四寸。以四分爲一分°。

　　　右（上）亭榭或小廳堂皆用之。

第七等：廣五寸二分五厘，厚三寸五分。以三分五厘爲一分°。

　　　右（上）小殿及亭榭等用之。

第八等：廣四寸五分，厚三寸。以三分爲一分°。

　　　右（上）殿內藻井或小亭榭施鋪作多則用之。

　契廣六分°，厚四分°。材上加契者謂之足材。施之栱眼內兩枓之間者，謂之闇契。

　各以其材之廣，分爲十五分°，以十分°爲其厚。凡屋宇之高深，名物之短長，曲直舉折之勢，規矩繩墨之宜，皆以所用材之分°，以爲制度焉 [1]。凡分寸之“分”皆如字，材分之“分”音符問切。餘準此 [4]。

[2] 殿身四周如有迴廊，構成重檐，則下層檐稱副階。

[3] 宋以前主要殿堂左右兩側，往往有與之並列的較小的殿堂，謂之挾屋（大木作圖 1），略似清式的耳房，但清式耳房一般多用於住宅，大型殿堂不用；而宋式挾屋則相反，多用於殿堂，而住宅及小型建築不用。（所選圖皆爲住宅。）

[4] “材分之‘分’音符問切”，因此應讀如“份”。爲了避免混淆，本書中將材分之“分”一律加符號寫成“分°”。

栱　其名有六：一曰開 [5]，二曰栭 [6]，三曰欂 [7]，四曰曲枅 [8]，五曰欒，六曰栱。

　造栱之制有五 [9]（參閱大木作制度圖樣一、二）

　一曰華栱，或謂之杪栱(1)，又謂之卷頭，亦謂之跳頭，足材 [10] 栱也。若補間鋪作 [11]，則用單材 [12]。兩卷頭者，其長七十二分°。若鋪作多者 [13]，裏跳 [14] 減長二分°。七鋪作以上，即第二裏外跳各減四分°。六鋪作以下不減。若八鋪作下兩跳偷心 [15]，則減第三跳，令上下兩跳交互枓畔 [16] 相對。若平坐 [17] 出跳，杪栱並不減。其第一跳於櫨枓口外，添令與上跳相應。每頭以四瓣卷殺 [18]，每瓣長四分°。如裏跳減多，不及四瓣者，只用三瓣，

(1) 許多版本把“杪栱”誤寫成“抄栱”是不對的。“杪”作末梢講，更符合華栱的性質和形態。經查，有的版本用“杪”，有的版本用“抄”，差不多各佔一半，有的版本“杪”和“抄”並存。在手抄本時代，將“杪”字誤寫成“抄”字，可能性極大。這一研究成果是王璞子提供的。——徐伯安注

每瓣長四分°。與泥道栱相交，安於櫨枓口內，若纍鋪作數多，或內外俱勻，或裏跳減一鋪至兩鋪。其騎槽[19]檐栱（大木作圖2），皆隨所出之跳加之。每跳之長，心[20]不過三十分°；傳跳雖多，不過一百五十分°。若造廳堂，裏跳承梁出楂頭[21]者，長更加一跳。其楂頭或謂之壓跳[22]（大木作圖3、4、5）。交角內外，皆隨鋪作之數，斜出跳一縫[23]。栱謂之角栱，昂謂之角昂。其華栱則以斜長加之。假如跳頭長五寸，則加二寸五厘[24]之類。後稱斜長者準此。若丁頭栱[25]（大木作圖6、7），其長三十三分°[26]，出卯長五分°。若只裏跳轉角者，謂之蝦鬚栱（大木作圖8、9），用股卯到心，以斜長加之。若入柱者，用雙卯，長六分°至七分°。

二曰泥道栱，其長六十二分°。若枓口跳[27]（大木作圖10）及鋪作全用單栱造[28]者，只用令栱。每頭以四瓣卷殺，每瓣長三分°半。與華栱相交，安於櫨枓口內。

三曰瓜子栱，施之於跳頭。若五鋪作以上重栱造[28]，即於令栱內，泥道栱外[29]用之。四鋪作以下不用。其長六十二分°；每頭以四瓣卷殺，每瓣長四分°。

四曰令栱，或謂之單栱 施之於裏外跳頭之上，外在撩檐方之下，內在算桯方之下，與耍頭相交，亦有不用耍頭者（大木作圖11），及屋內槫縫之下。其長七十二分°。每頭以五瓣卷殺，每瓣長四分。若裏跳騎栿[30]，則用足材。

五曰慢栱，或謂之腎栱，施之於泥道、瓜子栱之上。其長九十二分°；每頭以四瓣卷殺，每瓣長三分°。騎栿及至角，則用足材。

凡栱之廣厚並如材。栱頭上留六分°，下殺九分°；其九分°勻分爲四大分；又從栱頭順身量爲四瓣。瓣又謂之胥，亦謂之橪，或謂之生。各以逐分之首，自下而至上，與逐瓣之末，自內而至外，以真尺對斜畫定，然後斫造[31]。用五瓣及分數不同者準此。栱兩頭及中心，各留坐枓處，餘並爲栱眼，深三分°。如用足材栱，則更加一栔，隱[32]出心枓[33]及栱眼（大木作圖17）。

凡栱至角相交出跳，則謂之列栱[34]（大木作圖12）其過角栱或角昂處，栱眼外長內小，自心向外量出一材分，又栱頭量一枓底，餘並爲小眼。

泥道栱與華栱出跳相列。

瓜子栱與小栱頭出跳相列。小栱頭從心出，其長二十三分°；以三瓣卷殺，每瓣長三分°；上施散枓[35]。若平坐鋪作，即不用小栱頭，却與華栱頭相列。其華栱之上，皆纍跳至令栱，於每跳當心上施耍頭。

慢栱與切几頭 [36] 相列。切几頭微刻材下作兩 [37] 卷瓣。如角內足材下昂造，即與華頭子出跳相列。華頭子承昂者，在昂制度內。

令栱與瓜子栱出跳相列。承替木頭或橑檐方頭。

凡開栱口之法：華栱於底面開口，深五分°，角華栱深十分°，廣二十分。包櫨枓耳在內。口上當心兩面，各開子廕 [38] 通栱身，各廣十分，若角華栱連隱枓通開，深一分。餘栱 謂泥道栱、瓜子栱、令栱、慢栱也 上開口，深十分°，廣八分°。其騎栿，絞昂栿 [39] 者(大木作圖 13、14)，各隨所用。若角內足材列栱，則上下各開口，上開口深十分°連栔，下開口深五分°。

凡栱至角相連長兩跳者，則當心施枓，枓底兩面相交，隱出栱頭，如令栱只用四瓣，謂之鴛鴦交手栱。裏跳上栱同。

[5] 開，音卞。

[6] 栿，音疾。

[7] 欂，音博。

[8] 枅，音堅。

[9] 五種栱的組合關係可參閱大木作圖 15。

[10] 足材，廣一材一栔，即廣 21 分° 之材。參閱大木作制度圖樣一、二。

[11] 鋪作有兩個含義：(1) 成組的枓栱稱爲鋪作，並按其位置之不同，在柱頭上者稱柱頭鋪作，在兩柱頭之間的闌額上者稱補間鋪作，在角柱上者稱轉角鋪作；(2) 在一組枓栱之內，每一層或一跳的栱或昂和其上的枓稱一鋪作（大木作圖 16）。

[12] 單材，即廣爲 15 分° 的材。

[13] 這裏是指出跳多。

[14] 從櫨枓出層層華栱或昂。向裏出的稱裏跳；向外出的稱外跳。

[15] 每跳華栱或昂頭上都用橫栱者爲「計心」；不用橫栱者爲偷心（大木作圖 17、18、19、20）。

[16] 「畔」就是邊沿或外皮。

[17] 參閱本卷「平坐」篇的注釋。

[18] 卷殺之制，參閱大木作圖樣二。

[19] 與枓栱出跳成正交的一列枓栱的縱中線謂之槽（大木作圖 2），華栱橫跨槽上，一半在槽外，一半在槽內，所以叫騎槽。

[20] 「心」就是中線或中心。

[21] 楮頭，方木出頭的一種型式。楮音塔或答。

[22] 見圖 3、4、5。

[23] 「縫」就是中線（大木作圖 2）。

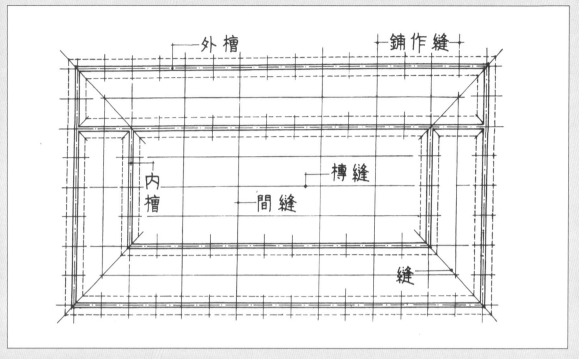

大木作圖 2　槽縫示意圖

大木作圖 3　梢頭及壓跳　河北
正定隆興寺天王殿（宋）[1]

[1] 河北正定隆興寺天王殿從整體看應爲清代重建遺構，但細部做法仍保留有宋、金形制。——徐伯安注

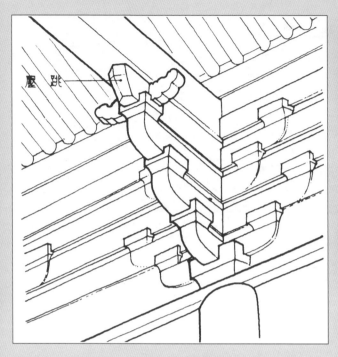

大木作圖 4　楂頭及壓跳　山西太原晉祠聖母殿（宋）

大木作圖 5a　楂頭及壓跳　山西長治古驛村崇教寺大殿

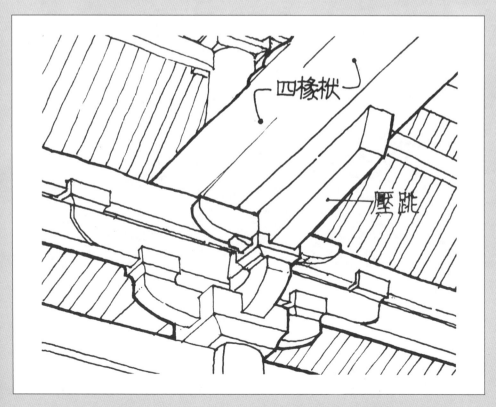

大木作圖 5b

大木作圖 6　重栱丁頭栱　福建福州華林寺大殿（五代）

大木作圖 7　單栱丁頭栱　江蘇蘇州玄妙觀三清殿（宋）

大木作圖 8　蝦鬚栱　浙江寧波保國寺大殿（宋）

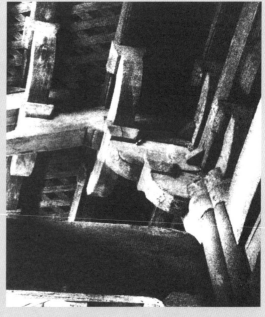

大木作圖 9　蝦鬚栱後尾　浙江寧波保國寺大殿（宋）

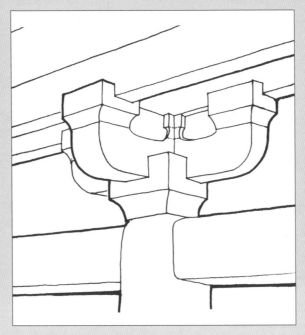

大木作圖 10　斗口跳　山西平順天台庵大殿（唐？）

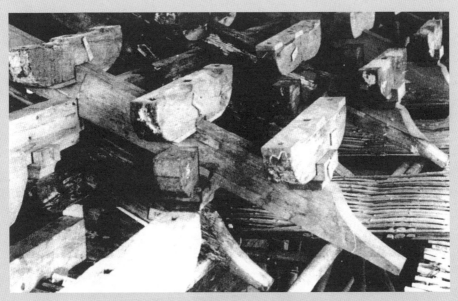

大木作圖 11　鋪作不用耍頭，令栱不與耍頭相交　浙江金華天寧寺大殿（元）

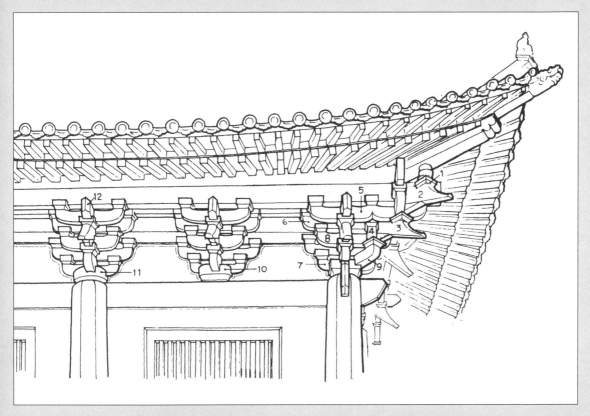

大木作圖 12a 列栱 河南登封少林寺初祖庵大殿（宋）

1 平盤枓；2 由昂；3 角昂；4 小栱頭與瓜子栱出跳相列；5 令栱與瓜子栱出跳相列，身內鴛鴦交手；6 慢栱與切几頭出跳相列；7 泥道栱與華栱出跳相列；8 瓜子栱；9 角華栱；10 訛角櫨枓；11 圓櫨枓；12 耍頭

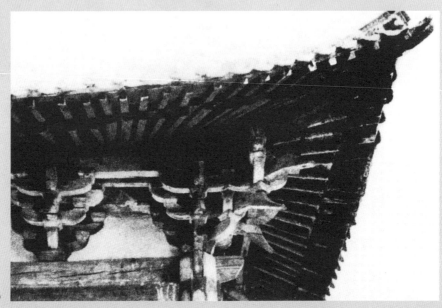

大木作圖 12b

大木作圖 13　絞栿栱　福建福州華林寺大殿（五代）

大木作圖 14　絞栿栱　河北正定陽和樓（元）

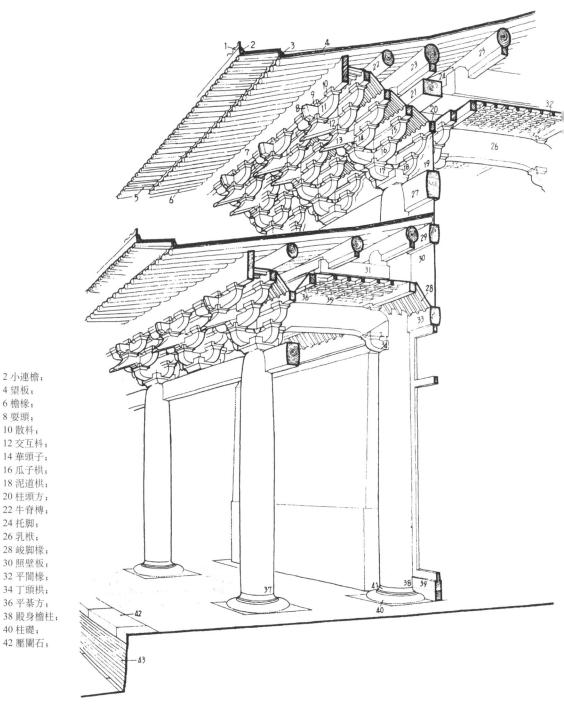

1 鷰領板；　　2 小連檐；
3 大連檐；　　4 望板；
5 飛子；　　　6 檐椽；
7 橑檐方；　　8 要頭；
9 齊心枓；　　10 散枓；
11 令栱；　　　12 交互枓；
13 下昂；　　　14 華頭子；
15 慢栱；　　　16 瓜子栱；
17 華栱；　　　18 泥道栱；
19 栱眼壁；　　20 柱頭方；
21 壓槽方；　　22 牛脊榑；
23 下平榑；　　24 托脚；
25 中平榑；　　26 乳栿；
27 闌額；　　　28 峻脚椽；
29 由額；　　　30 照壁板；
31 劄牽；　　　32 平闇椽；
33 由額；　　　34 丁頭栱；
35 平闇；　　　36 平棊方；
37 副階檐柱；　38 殿身檐柱；
39 地栿；　　　40 柱礎；
41 柱櫍；　　　42 壓闌石；
43 階基

大木作圖 15　宋代木構建築假想圖之一

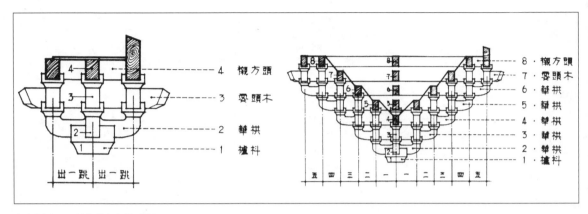

大木作圖 16　鋪作數與出跳示意圖

[24]　原文作"二分五厘"，顯然是"二寸五厘"之誤。但五寸的斜長，較準確的應該是加二寸零七厘。

[25] [26]　丁頭栱就是半截栱，只有一卷頭。"出卯長五分°"，亦即出卯到相交的栱的中線——心。按此推算，則應長 31 分°，才能與其他華栱取齊。但原文作"三十三分°"，指出存疑。大木作制度圖樣二仍按原文繪製（大木作圖 6、7）。

[27]　由櫨枓口只出華栱一跳，上施一枓，直接承托橑檐方的做法謂之枓口跳。參閱大木作圖樣五（大木作圖 10）。

[28]　跳頭上只用一層瓜子栱，其上再用一層慢栱，或槽上用泥道栱，其上再用慢栱者謂之重栱。只用一層令栱者謂之單栱。參閱大木作圖樣五（大木作圖 17、18）。

[29]　"令栱內，泥道栱外"指令栱與泥道栱之間的各跳。

[30]　橫跨在梁上謂之騎栱。

[31]　"斫"見石作制度注 [4]，參閱大木作圖樣二。

[32]　隱出就是刻出，也就是浮彫。

[33]　栱中心上的枓，正名齊心枓，簡稱心枓。

[34]　在轉角鋪作上，正面出跳的栱，在側面就是橫栱。同樣在側面出跳的栱，正面就是橫栱，像這種一頭是出跳，一頭是橫栱的構件叫做列栱（大木作圖 12）。

[35]　"施之於栱兩頭"的枓。見下文"造枓之制"。

[36]　短短的出頭，長度不足以承受一個枓，也不按栱頭形式卷殺，謂之切几頭。

[37]　原本作"面卷瓣"，"面"字顯然是"兩"字之誤。

[38]　是指在構件上鑿出以固定與另一構件的相互位置的淺而寬的凹槽，只能防止偏側，但不能起卯的作用將榫固定"咬"住。參閱大木作制度圖樣二、十四。

[39]　與昂或與梁栿相交，但不"騎"在梁栿上，謂之絞昂或絞栿（大木作圖 13、14）。

飛昂　其名有五：一曰櫼，二曰飛昂，三曰英昂，四曰斜角，五曰下昂。

造昂之制有二（參閱大木作制度圖樣四、六、七、八、九、十）：

大木作圖 17　重栱計心造、隱出心枓及栱眼　山東長清靈巖寺大殿（宋）

大木作圖 18　重栱計心造　河北曲陽北嶽廟大殿（元）

大木作圖 19　偷心造　河北易縣開元寺藥師殿（遼）

大木作圖 20　偷心造、平棊　河北易縣開元寺毘盧殿（遼）

一曰下昂[40]，自上一材，垂尖向下，從枓底心下取直，其長二十三分°。其昂身上徹屋内，自枓外斜殺向下，留厚二分°；昂面中顱[41]二分°，令顱勢圜和。亦有於昂面上隨顱加一分°，訛殺[42]至兩棱者，謂之琴面昂[43]（大木作圖21、22）；亦有自枓外斜殺至尖者，其昂面平直，謂之批竹昂[44]（大木作圖23、24、25）。

凡昂安枓處，高下及遠近皆準一跳。若從下第一昂，自上一材下出，斜垂向下；枓口内以華頭子承之。華頭子自枓口外長九分°；將昂勢盡處勻分，刻作兩卷瓣，每瓣長四分°。如至第二昂以上，只於枓口内出昂，其承昂枓口及昂身下，皆斜開鐙口，令上大下小，與昂身相銜。

凡昂上坐枓，四鋪作、五鋪作並歸平；六鋪作以上，自五鋪作外，昂上枓並再向下二分°至五分°（參閲大木作制度圖樣六、七）。如逐跳計心造，即於昂身開方斜口，深二分°；兩面各開子廕，深一分°。

若角昂（參閲大木作制度圖樣十五、十六、十七、十八），以斜長加之。角昂之上，別施由昂[45]。長同角昂，廣或加一分°至二分°。所坐枓[46]上安角神，若寶藏神或寶瓶。

若昂身於屋内上出，即皆至下平槫。若四鋪作用插昂（大木作圖26），即其長斜隨跳頭[47]。（參閲大木作制度圖樣五）插昂又謂之挣昂；亦謂之矮昂。

凡昂栓（參閲大木作制度圖樣十四），廣四分°至五分°，厚二分°。若四鋪作，即於第一跳上用之；五鋪作至八鋪作，並於第二跳上用之。並上徹昂背，自一昂至三昂，只用一栓，徹上面昂之背。下入栱身之半或三分之一。

若屋内徹上明造（大木作圖27、28）[48]，即用挑斡，或只挑一枓，或挑一材兩栔[49]（參閲大木作制度圖樣六）。謂一栱上下皆有枓也（大木作圖29、30）。若不出昂而用挑斡者（大木作圖31、32）即騎束闌方下昂桯[50]。如用平棊[51]（大木作圖33、34），即自槫安蜀柱以叉昂尾[52]（參閲大木作制度圖樣七，大木作圖35、36）；如當柱頭，即以草栿或丁栿壓之[53]（參閲大木作制度圖樣七，大木作圖37）。

[40] 在一組枓栱中，外跳層層出跳的構件有兩種：一種是水平放置的華栱；一種是頭（前）低尾（後）高、斜置的下昂（參閲大木作制度圖樣四、五、六、七、八）。出檐越遠，出跳就越多。有時需要比較深遠的出檐，如果全用華栱挑出，層數多了，檐口就可能太高。由於昂頭向下斜出，所以在取得出跳的長度的同時，却將出跳的高度降低了少許。在需要較大的檐深但不願將檐擡得過高時，就

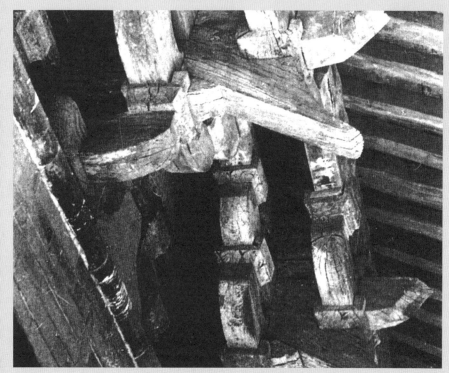

大木作圖 21　琴面昂　河南登封少林寺初祖庵大殿（宋）

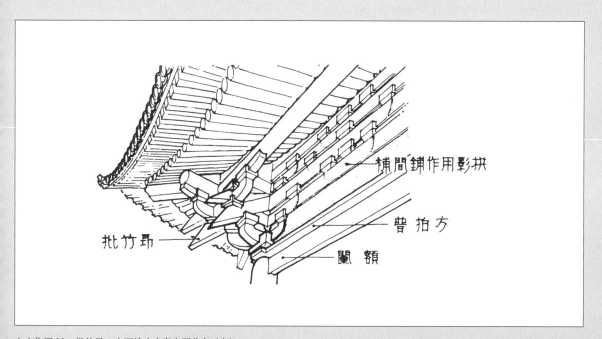

大木作圖 22　批竹昂　山西榆次永壽寺雨花宮（宋）

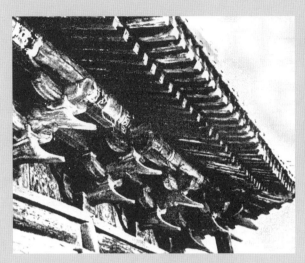

大木作圖 23　琴面昂　河北正定陽和樓（元）

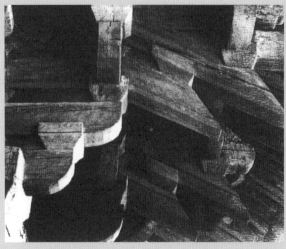

大木作圖 24a　批竹昂　山西應縣佛宮寺木塔（遼）

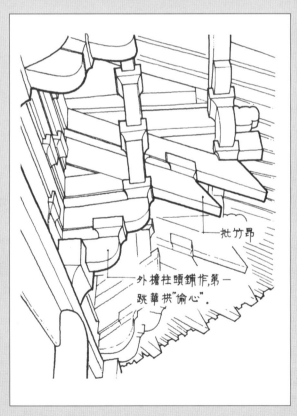

大木作圖 24b　批竹昂　山西應縣佛宮寺木塔（遼）

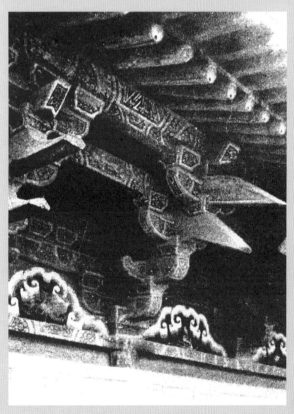

大木作圖 25　琴面批竹昂　山西太原晉祠聖母殿（宋）

可以用下昂來取得所需的效果。

下昂是很長的構件。昂頭從跳頭起，還加上昂尖 [清式稱昂嘴]，斜垂向下；昂身後半向上斜伸，亦稱挑斡。昂尖和挑斡，經過少許藝術加工，都具有高度裝飾效果。

從一組料栱受力的角度來分析，下昂成爲一條槓桿，巧妙地使挑檐的重量與屋面及槫、梁的重量相平衡。從構造上看，昂還解決了裏跳華栱出跳與斜屋面的矛盾，減少了裏跳華栱出跳的層數。

[41]　顜：音坳，ào，頭凹也。即殺成凹入的曲線或曲面（參閱大木作制度圖樣四）。

[42]　訛殺：殺成凸出的曲線或曲面。

[43] [44]　在宋代 "中顜" 而 "訛殺至兩棱" 的 "琴面昂" 顯然是最常用的樣式，而 "斜殺至尖" 且 "昂面平直" 的 "批竹昂" 是比較少用的。歷代實例所見，唐遼都用批竹昂，宋初也有用的，如山西榆次雨花宮（大木作圖 23）；宋、金以後多用標準式的琴面昂，但與《法式》同時的山西太原晉祠聖母殿和殿前金代的獻殿則用一種面中不顜而訛殺至兩棱的昂。我們也許可以給它杜撰一個名字叫 "琴面批竹昂"（大木作圖 25）吧。

[45]　在下昂造的轉角鋪作中，角昂背上的耍頭作成昂的形式，稱爲由昂，有的由昂在構造作用上可以説是柱頭鋪作、補間鋪作中的耍頭的變體（大木作圖 12）。也有的由昂上徹角梁底，與下昂的作用相同。

[46]　由昂上安角神的料一般都是平盤料。

[47]　昂身不過柱心的一種短昂頭，多用在四鋪作上，亦有用在五鋪作上的或六鋪作上的（大木作圖 26）。

[48]　屋內不用平棊（天花板），梁架料栱結構全部顯露可見者謂之徹上明造（大木作圖 27、28）。

[49]　實例中這種做法很多，可以説是宋、遼、金、元時代的通用手法（大木作圖 29、30）。

[50]　"不出昂而用挑斡" 的實例見大木作圖 31、32；什麼是束闌方和它下面的昂桯，均待攷。

[51]　"如用平棊" 或平闇，就不是 "徹上明造" 了（大木作圖 33、34）。

[52]　如何叉法，這裏説得不够明確具體。實例中很少這種做法，僅浙江寧波保國寺大殿（宋）有類似做法，是十分罕貴的例證（大木作圖 35、36）。大木作制度圖樣七就是依據這種啟示繪製的。

[53]　實例中這種做法很多，是宋、遼、金、元時代的通用手法（大木作圖 37）。

二曰上昂 [54]（參閱大木作制度圖樣八、九，大木作圖 38、39、40），頭向外留六分。其昂頭外出，昂身斜收向裏，並通過柱心。

如五鋪作單杪上用者，自櫨料心出，第一跳華栱心長二十五分°；第二跳上昂心長二十二分°。其第一跳上，料口內用韠楔。其平棊方 [55] 至櫨料口內，共高五材四栔。其第一跳重栱計心造。

如六鋪作重杪上用者，自櫨料心出，第一跳華栱心長二十七分°；第二跳華栱心及上昂心共長二十八分°。華栱上用連珠料，其料口內用韠楔（參閱大木作制度圖樣九）。七鋪作、八鋪作同。其平棊方至櫨料口內，共高六材五栔。於兩跳之內，當中施騎料栱（參閱大木作制度圖樣九）。

　　如七鋪作於重杪上用上昂兩重者，自櫨枓心出，第一跳華栱心長二十三分°，第二跳華栱心長一十五分°；華栱上用連珠枓（大木作圖41）；第三跳上昂心兩重上昂共此一跳，長三十五分°。其平棊方至櫨枓口內，共高七材六栔（參閱大木作制度圖樣九）。其騎枓栱與六鋪作同。

　　如八鋪作於三杪上用上昂兩重者，自櫨枓心出，第一跳華栱心長二十六分°；第二跳、第三跳華栱心各長一十六分°；於第三跳華栱上用連珠枓；第四跳上昂心　兩重上昂共此一跳，長二十六分°。其平棊方至櫨枓口內，共高八材七栔。其騎枓栱與七鋪作同。

[54]　上昂的作用與下昂相反。在鋪作層數多而高，但挑出須盡量小的要求下，頭低尾高的上昂可以在較短的出跳距離內取得挑得更高的效果。上昂只用於裏跳。實例極少，角直保聖寺大殿、蘇州玄妙觀三清殿都是罕貴的遺例（大木作38、39、40）。

[55]　平棊方是室內組成平棊骨架的方子。

　　凡昂之廣厚並如材。其下昂施之於外跳，或單栱或重栱，或偷心或計心造。上昂施之裏跳之上及平坐鋪作之內；昂背斜尖，皆至下枓底外；昂底於跳頭枓口內出，其枓口外用靴楔。刻作三卷瓣。

　　凡騎枓栱，宜單用[56]；其下跳並偷心造。凡鋪作計心、偷心，並在總鋪作次序制度之內。

[56]　原圖所畫全是重栱。大木作制度圖樣九所畫騎枓栱，仍按原圖繪製。

爵頭　其名有四：一曰爵頭，二曰耍頭、三曰胡孫頭、四曰蜉蝤頭[57]。

　　造耍頭[58]之制（參閱大木作制度圖樣四、十四）：用足材自枓心出，長二十五分°，自上棱斜殺向下六分°，自頭上量五分°，斜殺向下二分°。謂之鵲臺。兩面留心，各斜抹五分°，下隨尖各斜殺向上二分°，長五分°。下大棱上，兩面開龍牙口，廣半分°，斜梢向尖。又謂之錐眼。開口與華栱同，與令栱相交，安於齊心枓下。

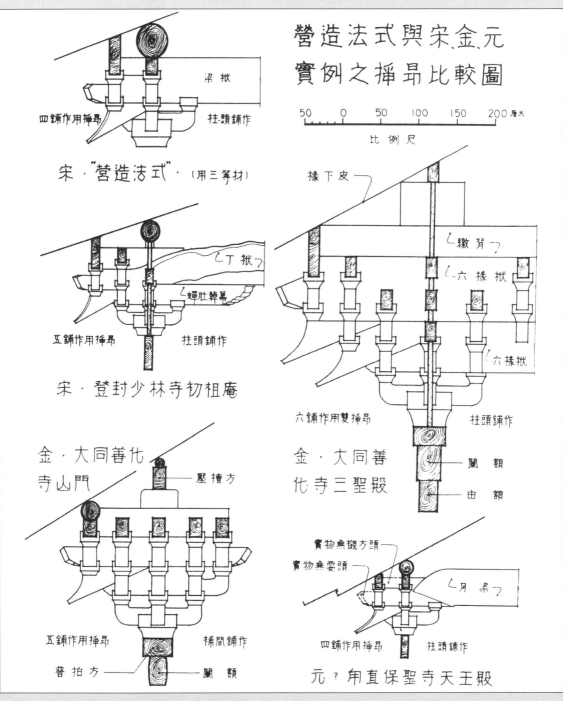

營造法式與宋、金、元
實例之揷昂比較圖

梁栿

四鋪作用揷昂　　柱頭鋪作

宋·"營造法式"（用三等材）

宋·登封少林寺初祖庵

椽下皮

撅背
六椽栿
六椽栿

丁栿
蟬肚綽幕

五鋪作用揷昂　　柱頭鋪作

六鋪作用雙揷昂　　柱頭鋪作

闌額
由額

金·大同善
化寺三聖殿

金·大同善化
寺山門

壓槽方

五鋪作用揷昂　　補間鋪作

替拍方　　闌額

實物無襯方頭
實物無耍頭

月梁

四鋪作用揷昂　　柱頭鋪作

元？用直保聖寺天王殿

大木作圖 26　《營造法式》與宋、金、元實例之插昂比較圖

大木作圖 27　徹上明造　山西太原晉祠獻殿（金）

大木作圖 28　徹上明造　福建莆田玄妙觀三清殿（宋）

大木作圖 29　徹上明造之昂尾　河北正定隆興寺轉輪藏殿（宋）

大木作圖 30　徹上明造之昂尾　河南登封少林寺初祖庵大殿（宋）

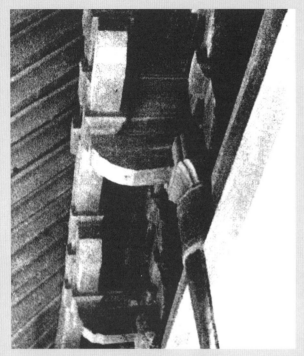

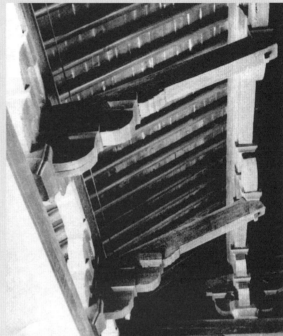

圖 31　外跳

圖 32　裏跳

大木作圖 31、32　"不出昂而用挑斡"之鋪作　江蘇蘇州虎丘雲巖寺二山門（宋）

大木作圖 33　用平棊之非徹上明造　河北曲陽北嶽廟大殿（元）

大木作圖 34　用平闇之非徹上明造　山西五臺山佛光寺大殿（唐）

圖35　"自榑安蜀柱以插
昂尾"處理手法之一
浙江寧波保國寺大殿（宋）

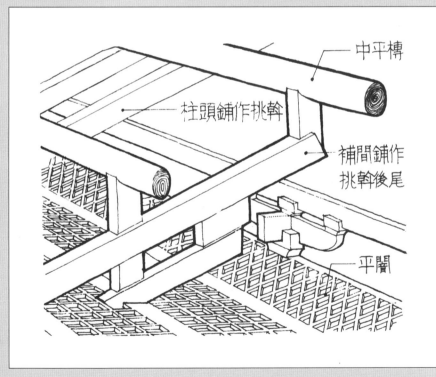

圖36　"自榑安蜀柱以插
昂尾"處理手法之二

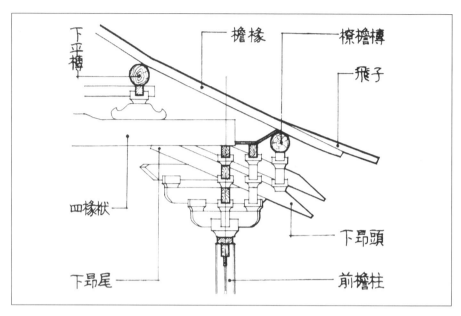

大木作圖37　柱頭鋪作之昂尾　山西平順龍門寺大殿（宋）

[57]　蜉蝣，讀如浮沖。

[58]　清式稱螞蚱頭。

　　若纍鋪作數多，皆隨所出之跳加長，若角內用，則以斜長加之。於裏外令栱兩出安之[59]。如上下有礙昂勢處，即隨昂勢斜殺，放過昂身[60]。或有不出要頭者，皆於裏外令栱之內，安到心[61]股卯。只用單材。

[59]　與令栱相交出頭。

[60]　因此，前後兩要頭各成一構件，且往往不在同跳的高度上。參閱大木作制度圖樣六、七、八、九。

[61]　這“心”是指跳心，即到令栱厚之半。

斗　其名有五：一曰㭗[62]，二曰栭[63]，三曰櫨，四曰楷，五曰斗。

　　造斗之制有四[64]（參閱大木作制度圖樣一、三）。

　　一曰櫨斗。施之於柱頭，其長與廣，皆三十二分°。若施於角柱之上者，

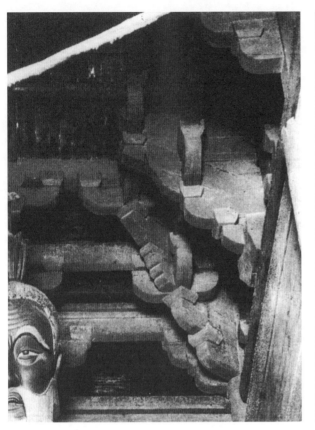

大木作圖 38a　上昂　江蘇蘇州玄妙觀三清殿（宋）

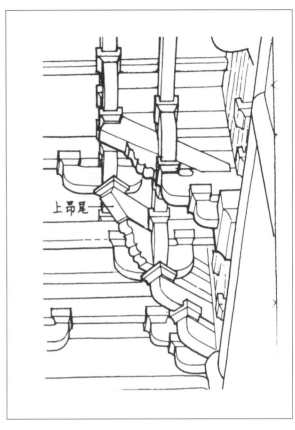

大木作圖 38b　上昂　（透視）江蘇蘇州玄妙觀三清殿（宋）

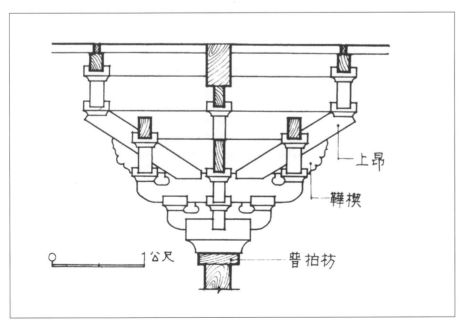

大木作圖 39　上昂　鞾楔　普拍枋
（剖面）　江蘇蘇州玄妙觀三清殿
（宋）

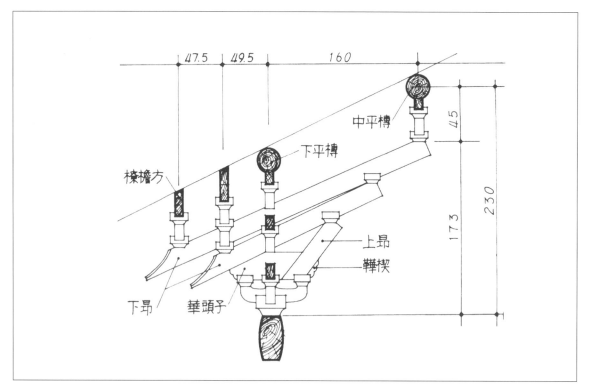

大木作圖 40a　上昂　浙江金華天寧寺大殿（元）

大木作圖 40b　上昂　浙江金華天寧寺大殿（元）

大木作圖 41　連珠枓　江蘇蘇州虎丘雲巖寺塔（宋）

方三十六分°。如造圜枓，則面徑三十六分°，底徑二十八分°。高二十分°；上八分°
爲耳；中四分°爲平；下八分°爲歓，今俗謂之“溪”者非。開口廣十分°，深八
分°。出跳則十字開口，四耳；如不出跳，則順身開口，兩耳。底四面各殺四分°，歓
頔一分°。如柱頭用圜枓，即補間鋪作用訛角枓 [65] （大木作圖 42a、b）。

[62]　𥦥，音節。
[63]　栭，音而。
[64]　四種枓的使用位置和組合關係參閱大木作圖 15。
[65]　訛角即圓角（大木作圖 42a、b）。

　　二曰交互枓。亦謂之長開枓。施之於華栱出跳之上。十字開口，四耳；如施之
於替木下者，順身開口，兩耳。其長十八分°，廣十六分°。若屋内梁栿下用者，其長
二十四分°，廣十八分°，厚十二分°半，謂之交栿枓；於梁栿頭橫用之。如梁栿項歸一材
之厚者，只用交互枓。如柱大小不等，其枓量柱材 [66] 隨宜加減。

[66]　按交互枓不與柱發生直接關係（只有櫨枓與柱發生直接關係），因此這裏發生了爲何“其枓
量柱材”的問題。“柱”是否“梁”或“栿”之誤？如果說“如梁大小不等，其枓量梁材”，似較
合理。假使說是由柱身出丁頭栱，栱頭上用交互枓承梁，似乎柱之大小也不應該直接影響到枓之
大小，謹此指出存疑。

　　三曰齊心枓。亦謂之華心枓。施之於栱心之上，順身開口，兩耳；若施之於平坐
出頭木之下，則十字開口，四耳。其長與廣皆十六分°。如施由昂及内外轉角出跳之上，
則不用耳，謂之平盤枓；其高六分°（大木作圖 12）。
　　四曰散枓。亦謂之小枓，或謂之順桁枓，又謂之騎互枓。施之於栱兩頭。橫開口，
兩耳；以廣爲面。如鋪作偷心，則施之於華栱出跳之上。其長十六分°，廣十四分°。
　　凡交互枓、齊心枓、散枓，皆高十分°；上四分°爲耳，中二分°爲
平，下四分°爲歓。開口皆廣十分°，深四分°，底四面各殺二分°，歓

顄半分°。

凡四耳枓，於順跳口內前後裏壁，各留隔口包耳，高二分°，厚一分°半；櫨枓則倍之。角內櫨枓，於出角栱口內留隔口包耳，其高隨耳。抹角內廳入半分°。

總鋪作次序

總鋪作次序之制（參閱大木作制度圖樣十）：凡鋪作自柱頭上櫨枓口內出一栱或一昂，皆謂之一跳；傳至五跳止。

出一跳謂之四鋪作 [67]（大木作圖43），或用華頭子，上出一昂；

出二跳謂之五鋪作，下出一卷頭，上施一昂；

出三跳謂之六鋪作，下出一卷頭，上施兩昂；

出四跳謂之七鋪作（大木作圖44），下出兩卷頭，上施兩昂；

出五跳謂之八鋪作（大木作圖45），下出兩卷頭，上施三昂。

自四鋪作至八鋪作，皆於上跳之上，橫施令栱與耍頭相交，以承橑檐方；至角，各於角昂之上，別施一昂，謂之由昂，以坐角神。

[67]　"鋪作"這一名詞，在《營造法式》"大木作制度"中是一個用得最多而含義又是多方面的名詞。在"總釋上"中曾解釋爲"今以枓栱層數相疊，出跳多寡次序謂之鋪作"。在"制度"中提出每"出一栱或一昂"，皆謂之"一跳"。從四鋪作至八鋪作，每增一跳，就增一鋪作。如此推論，就應該是一跳等於一鋪作。但爲什麼又"出一跳謂之四鋪作"而不是"出一跳謂之一鋪作"呢？

我們將鋪作側樣用各種方法計數核算，只找到一種能令出跳數和鋪作數都符合本條所舉數字的數法如下：

從櫨枓數起，至襯方頭止，櫨枓爲第一鋪作，耍頭及襯方頭爲最末兩鋪作；其間每一跳爲一鋪作。只有這一數法，無論鋪作多寡，用下昂或用上昂，外跳或裏跳，都能使出跳數和鋪作數與本條中所舉數字相符。例如：大木作圖43所示。

"出一跳謂之四鋪作"，在這組枓栱中，前後各出一跳；櫨斗（1）爲第一鋪作，華栱（2）爲第二鋪作，耍頭（3）爲第三鋪作，襯方頭（4）爲第四鋪作；剛好符合"出一跳謂之四鋪作"。

再舉"七鋪作，重栱，出雙杪雙下昂，裏跳六鋪作，重栱，出三杪"爲例（大木作圖44），在這組枓栱中，裏外跳數不同。外跳是"出四跳謂之七鋪作"；櫨斗（1）爲第一鋪作，雙杪（栱2及3）爲第二、第三鋪作，雙下昂（下昂4及5）爲第四、第五鋪作，耍頭（6）

爲第六鋪作，櫬方頭（7）爲第七鋪作；剛好符合〝出四跳謂之七鋪作〞。至於裏跳，同樣數上去；但因無櫬方頭，所以用外跳第一昂（4）之尾代替櫬方頭，作爲第六鋪作（6），也符合〝出三跳謂之六鋪作〞。

這種數法同樣適用於用上昂的料栱。這裏以最複雜的〝八鋪作，重栱，出上昂，偷心，跳內當中施騎料栱〞爲例（大木作圖45）。外跳三杪六鋪作，無須贅述，單說用雙上昂的裏跳。櫨料（1）及第一、第二跳華栱（2及3）爲第一、第二、第三鋪作；跳頭用連珠料的第三跳華栱（4）爲第四鋪作；兩層上昂（5及6）爲第五及第六鋪作，再上耍頭（7）和櫬方頭（8）爲第七、第八鋪作；同樣符合於〝出五跳謂之八鋪作〞。但須指出，這裏外跳和裏跳各有一道櫬方頭，用在高低不同的位置上。

　　凡於闌額上坐櫨料安鋪作者，謂之補間鋪作今俗謂之步間者非。當心間須用補間鋪作兩朵，次間及梢間各用一朵。其鋪作分佈，令遠近皆勻。若逐間皆用雙補間，則每間之廣，丈尺皆同。如只心間用雙補間者，假如心間用一丈五尺，次間用一丈之類。或間廣不勻，即每補間鋪作一朵，不得過一尺 [68]。

[68]　〝每補間鋪作一朵，不得過一尺〞，文義含糊。可能是說各朵與鄰朵的中線至中線的長度，相差不得超過一尺；或者說兩者之間的淨距離（即兩朵相對的慢栱頭之間的距離）不得超過一尺。謹指出存疑。關於建築物開間的比例、組合變化的規律，原文沒有提及，爲了幫助讀者進一步探討，僅把歷代的主要建築實例按著年代順序排比如大木作圖46～51供參攷。

　　凡鋪作逐跳上下昂之上亦同。安栱，謂之計心（參閱大木作制度圖樣六、七、八、九，大木作圖17、18）；若逐跳上不安栱，而再出跳或出昂者，謂之偷心（參閱大木作制度圖樣十，大木作圖19、20）。凡出一跳，南中謂之出一枝；計心謂之轉葉，偷心謂之不轉葉，其實一也。

　　凡鋪作逐跳計心，每跳令栱上，只用素方一重，謂之單栱 [69]；素方在泥道栱上者，謂之柱頭方；在跳上者，謂之羅漢方；方上斜安遮椽板；即每跳上安兩材一栔。令栱、素方爲兩材，令栱上料爲一栔。

　　若每跳瓜子栱上至橑檐方下，用令栱。施慢栱，慢栱上用素方，謂之重栱 [70]（大木作圖17）；方上斜施遮椽板；即每跳上安三材兩栔。瓜子栱、慢栱、素方爲三材；瓜

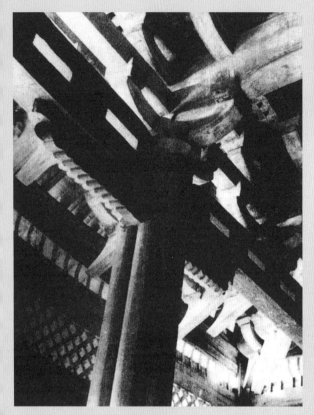

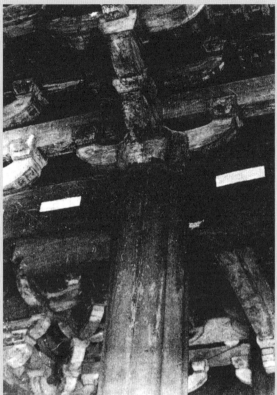

大木作圖 42a　訛角方櫨枓及訛角圓櫨枓

大木作圖 42b　訛角圓櫨枓

大木作圖 42a、b　訛角櫨枓　浙江寧波保國寺大殿（宋）

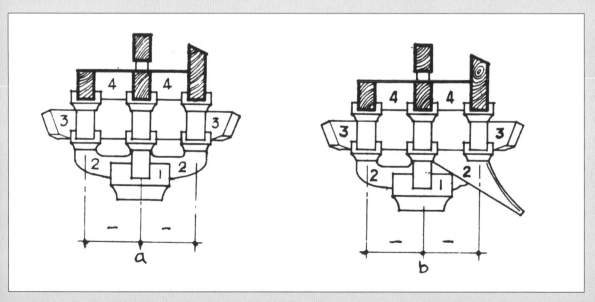

大木作圖 43a、b　出一跳謂之四鋪作

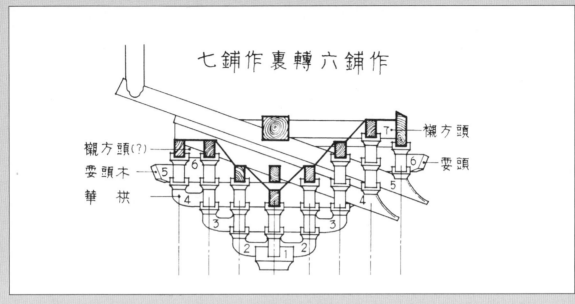

大木作圖 44　出四跳謂之七鋪作

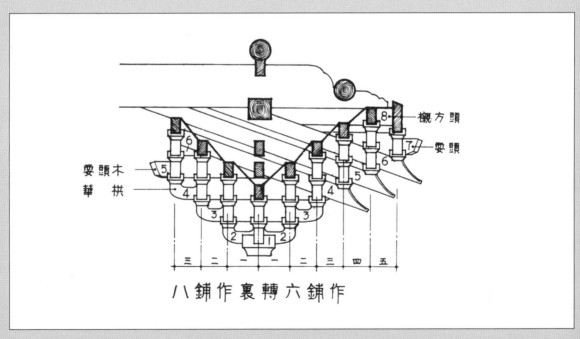

大木作圖 45　出五跳謂之八鋪作

子栱上枓、慢栱上枓爲兩栔。

[69]　見大木作制度注〔28〕。參閱大木作制度圖樣五。
[70]　見大木作制度注〔28〕。參閱大木作制度圖樣五。

　　凡鋪作，並外跳出昂；裏跳及平坐，只用卷頭。若鋪作數多，裏跳恐太遠，即裏跳減一鋪或兩鋪；或平棊低，即於平棊方下更加慢栱[71]（參閱大木作制度圖樣七）。

　　凡轉角鋪作，須與補間鋪作勿令相犯；或梢間近者，須連栱交隱[72]（參閱大木作制度圖樣二，大木作圖52）；補間鋪作不可移遠，恐間內不勻，或於次角補間近角處，從上減一跳。

[71]　即在跳頭原來施令栱處，改用瓜子栱及慢栱，這樣就可以把平棊方和平棊升高一材一栔。
[72]　即鴛鴦交手栱（大木作圖52）。

　　凡鋪作當柱頭壁栱，謂之影栱（大木作圖53、54、55）又謂之扶壁栱[73]。
　　如鋪作重栱全計心造，則於泥道重栱上施素方。方上斜安遮椽板。
　　五鋪作一杪一昂，若下一杪偷心，則泥道重栱上施素方，方上又施令栱，栱上施承椽方。
　　單栱七鋪作兩杪兩昂及六鋪作一杪兩昂或兩杪一昂，若下一杪偷心，則於櫨枓之上施兩令栱兩素方。方上平鋪遮椽板。或只於泥道重栱上施素方。
　　單栱八鋪作兩杪三昂，若下兩杪偷心，則泥道栱上施素方，方上又施重栱、素方。方上平鋪遮椽板。

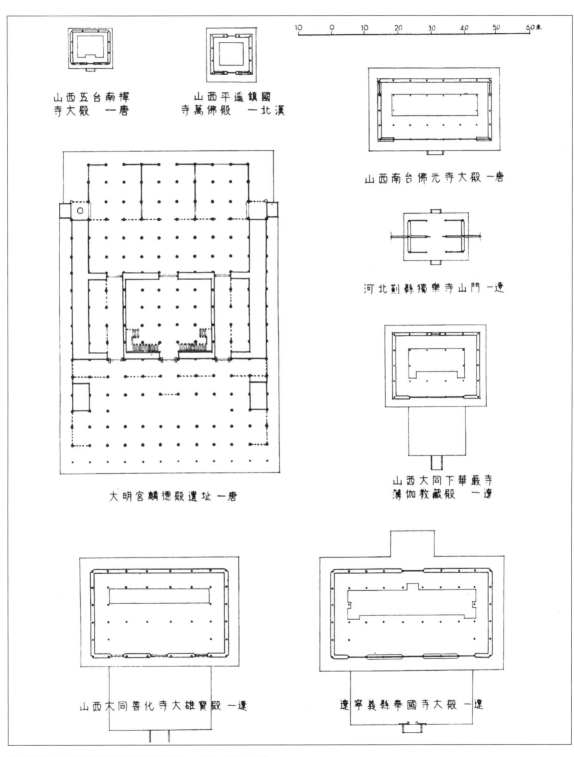

大木作圖 46　歷代建築實例平面比較圖之一（唐、五代、遼）

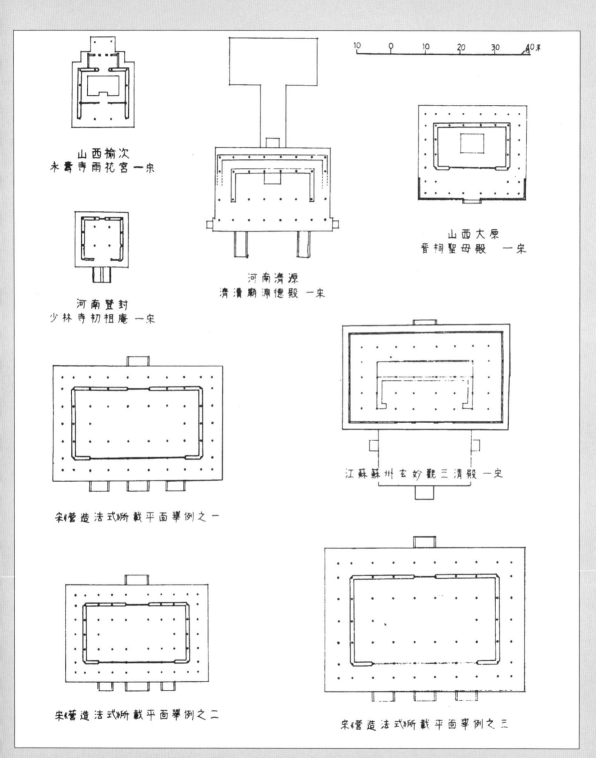

山西榆次
永壽寺雨花宮一宋

河南濟源
清濟廟源德殿 一宋

山西大原
晋祠聖母殿 一宋

河南登封
少林寺初祖庵 一宋

宋《營造法式》所載平面舉例之一

江蘇蘇州玄妙觀三清殿 一史

宋《營造法式》所載平面舉例之二

宋《營造法式》所載平面舉例之三

大木作圖 47　歷代建築實例平面比較圖之二（宋）

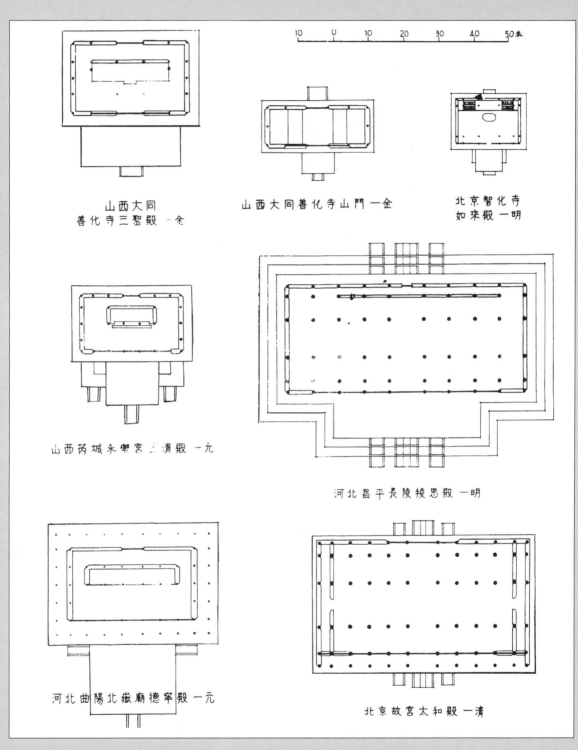

山西大同
善化寺三聖殿 一金

山西大同善化寺山門 一金

北京智化寺
如來殿 一明

山西芮城永樂宮三清殿 一元

河北昌平長陵稜恩殿 一明

河北曲陽北嶽廟德寧殿 一元

北京故宮太和殿 一清

大木作圖48　歷代建築實例平面比較圖之三（金、元、明、清）

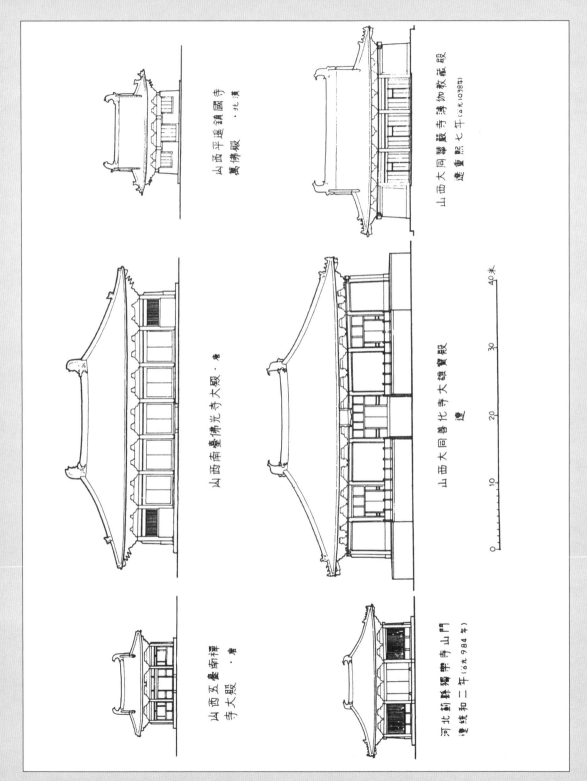

大木作圖49　歷代建築實例立面比較圖之一（唐、遼）

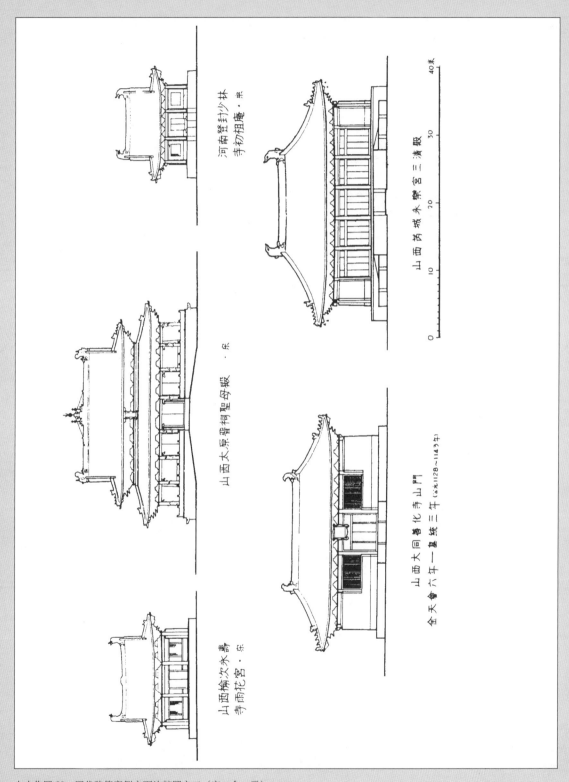

河南登封少林
寺初祖庵・宋

山西芮城永樂宮三清殿

山西大原晉祠聖母殿　・宋

山西楡次永壽
寺雨花宮・宋

山西大同善化寺山門
金天會六年一皇統三年（公元1128～1143年）

大木作圖 50　歷代建築實例立面比較圖之二（宋、金、元）

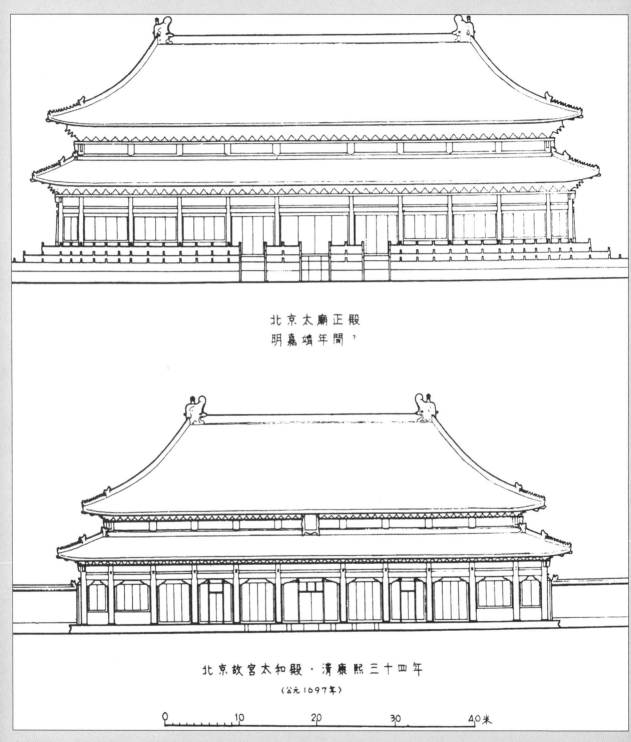

北京太廟正殿
明嘉靖年間？

北京故宮太和殿·清康熙三十四年
（公元1697年）

0　　　10　　　20　　　30　　　40米

大木作圖51　歷代建築實例立面比較圖之三（明、清）

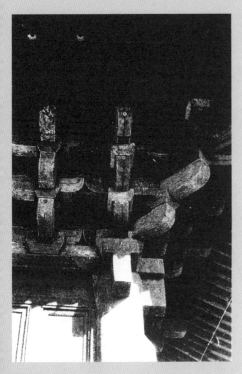

圖 52a

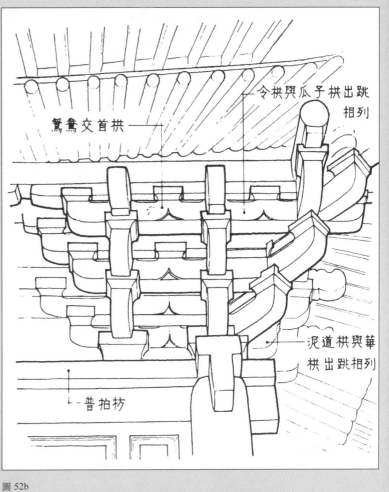

令拱與瓜子拱出跳相列

鴛鴦交首拱

泥道拱與華拱出跳相列

普拍枋

圖 52b

大木作圖 52a、b　連拱交隱　河北易縣開元寺毘盧殿（遼）

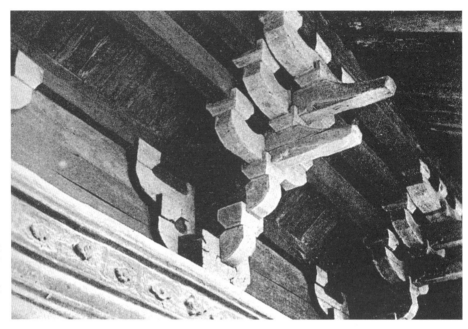

大木作圖 53　影栱配置
之一　泥道重栱上施素
方、方上斜安遮椽板
江蘇蘇州玄妙觀三清殿
上檐鋪作（宋）

大木作圖 54　影栱配置之二　於櫨枓上施三令栱兩素方　浙江金
華天寧寺大殿（元）

大木作圖 55　影栱配置之三　山西太原晉祠聖母殿（宋）

[73] 即在闌額上的栱；清式稱正心栱。見大木作圖 53、54、55。

　　凡樓閣上屋鋪作，或減下屋一鋪[74]。其副階纏腰鋪作，不得過殿身[75]，或減殿身一鋪。

[74] 上下兩層鋪作跳數可以相同，也可以上層比下層少一跳。

[75] 指副階纏腰鋪作成組枓栱的鋪作跳數不得多於殿身鋪作的鋪作跳數。

平坐　其名有五：一曰閣道，二曰墱道，三曰飛陛，四曰平坐，五曰鼓坐。

　　造平坐[76]之制（參閱大木作制度圖樣十一、十二、十三）：其鋪作減上屋一跳或兩跳。其鋪作宜用重栱及逐跳計心造作。

　　凡平坐鋪作，若叉柱造，即每角用櫨枓一枚，其柱根叉於櫨枓之上（大木作圖 56、57、58）。若纏柱造[77]，即每角於柱外普拍方上安櫨枓三枚。每面互見兩枓，於附角枓上，各別加鋪作一縫。

　　凡平坐鋪作下用普拍方[78]，厚隨材廣，或更加一栔；其廣盡所用方木。若纏柱造，即於普拍方裏用柱腳方[79]，廣三材，厚二材，上坐柱腳卯。凡平坐先自地立柱[80]，謂之永定柱；柱上安搭頭木[81]，木上安普拍方；方上坐枓栱。

　　凡平坐四角生起，比角柱減半。生角柱法在柱制度內。平坐之內，逐間下草栿，前後安地面方[82]，以拘前後鋪作。鋪作之上安鋪板方，用一材。四周安鴈翅版，廣加材一倍，厚四分°至五分°。

[76] 宋代和以前的樓、閣、塔等多層建築都以梁、柱、枓、栱完整的構架層層相疊而成。除最下一層在階基上立柱外，以上各層都在下層梁（或枓栱）上先立較短的柱和梁、額、枓栱，作爲各層的基座，謂之平坐，以承托各層的屋身。平坐枓栱之上鋪設樓板，並置鈎闌，做成環繞一周的挑臺。河北薊縣獨樂寺觀音閣（大木作圖 59）和山西應縣佛宮寺木塔（大木作圖 60），雖然在遼的地區，且年代略早於《營造法式》成書年代約百年，也可藉以說明這種結構方法。平坐也可以直接“坐”在城牆之上，如《清明上河圖》（大木作圖 61）所見；還可“坐”在平地上，如《水殿招涼圖》（大木作圖 64）所見；還可作爲平臺，如《焚香祝聖圖》（大木作圖 62）所見；還可立在

水中作爲水上平臺和水上建築的基座，如《金明池圖》（大木作圖 63）所見。

[77]　用纏柱造，則上層檐柱不立在平坐柱及枓栱之上，而立在柱脚方上。按文義，柱脚方似與闌額相平，端部入柱的枋子。

[78]　普拍方，在《法式》"大木作制度"中，只在這裏提到，但無具體尺寸規定，在實例中，在殿堂、佛塔等建築上却到處可以見到。普拍方一般用於闌額和柱頭之上，是一條平放着的板，與闌額形成"丁"字形的斷面，如太原晉祠聖母廟正殿（宋，與《法式》同時，大木作圖 25）和應縣佛宮寺木塔（遼），都用普拍方（大木作圖 60），但《法式》所附側樣圖均無普拍枋。從元、明、清實例看，普拍枋的使用已極普遍，而且它的寬度逐漸縮小，厚度逐漸加大。到了清工部《工程做法》中，寬度就比闌額小，與闌額構成的斷面已變成"凸"字形了。在清式建築中，它的名稱也改成了"平板枋"。

[79]　柱脚方與普拍方的構造關係和它的準確位置不明確。"上坐柱脚卯"，顯然是用以承托上一層的柱脚的。

[80]　這裏文義也欠清晰，可能是"如平坐先自地立柱"或者是"凡平坐如先自地立柱"，或者是"凡平坐先自地立柱者"的意思，如在《水殿招涼圖》中所見，或臨水樓閣亭榭的平台的畫中所見。

[81]　相當於殿閣廳堂的闌額。

[82]　地面方怎樣"拘前後鋪作"？它和鋪作的構造關係和它的準確位置都不明確。

大木作圖 56　插柱造　河北正定隆興寺轉輪藏殿平坐外檐（宋）

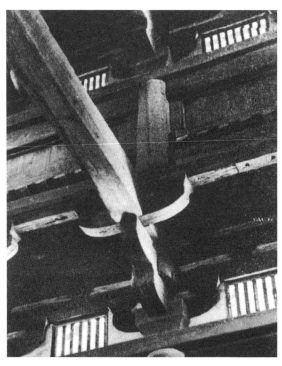

大木作圖 57　插柱造　河北正定隆興寺轉輪藏殿平坐內檐（宋）

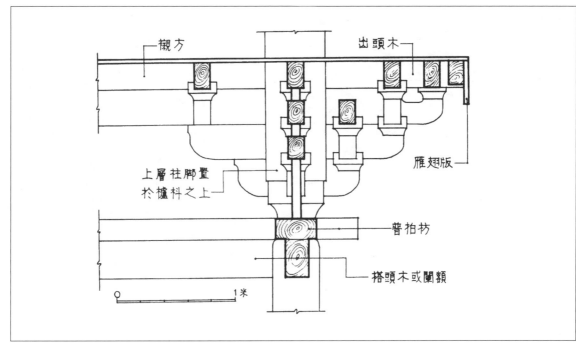

大木作圖 58　插柱造　河北正定隆興寺轉輪藏殿平坐剖面圖（宋）

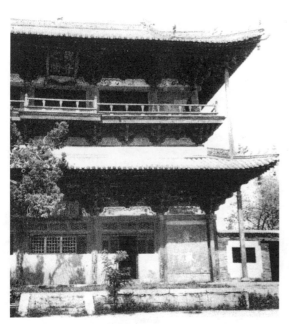

大木作圖 59　平坐　河北薊縣獨樂寺觀音閣（遼）

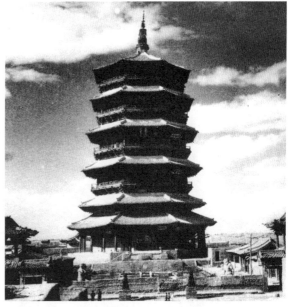

大木作圖 60　平坐　山西應縣佛宮寺木塔（遼）

大木作圖 61　平坐　《清明上河圖》（宋）

大木作圖 62　平坐　《焚香祝聖圖》（宋）

大木作圖 63　平坐　《金明池圖》（元）

大木作圖 64　平坐　《水殿招涼圖》（宋）

營造法式卷第五

大木作制度二

梁　其名有三：一曰梁，二曰杗廇[1]，三曰欐[1]。

造梁之制有五[2]（參閱大木作制度圖樣十九；大木作圖 65）：

一曰檐栿（參閱大木作制度圖樣三十二以後各圖）。如四椽及五椽栿[3]；若四鋪作以上至八鋪作，並廣兩材兩栔；草栿[4]（大木作圖 66）廣三材。如六椽至八椽以上栿，若四鋪作至八鋪作，廣四材；草栿同。

二曰乳栿[5]（參閱大木作制度圖樣三十二以後各圖；大木作圖 67）。若對大梁用者，與大梁廣同。三椽栿，若四鋪作、五鋪作，廣兩材一栔；草栿廣兩材。六鋪作以上廣兩材兩栔；草栿同。

三曰劄牽[6]（參閱大木作制度圖樣三十二以後各圖；大木作圖 65）。若四鋪作至八鋪作出跳，廣兩材；如不出跳，並不過一材一栔。草牽梁準此。

四曰平梁[7]（參閱大木作制度圖樣三十二以後各圖）。若四鋪作，五鋪作，廣加材一倍。六鋪作以上，廣兩材一栔。

五曰廳堂梁栿[2]。五椽、四椽，廣不過兩材一栔；三椽廣兩材。餘屋量椽數，準此法加減。

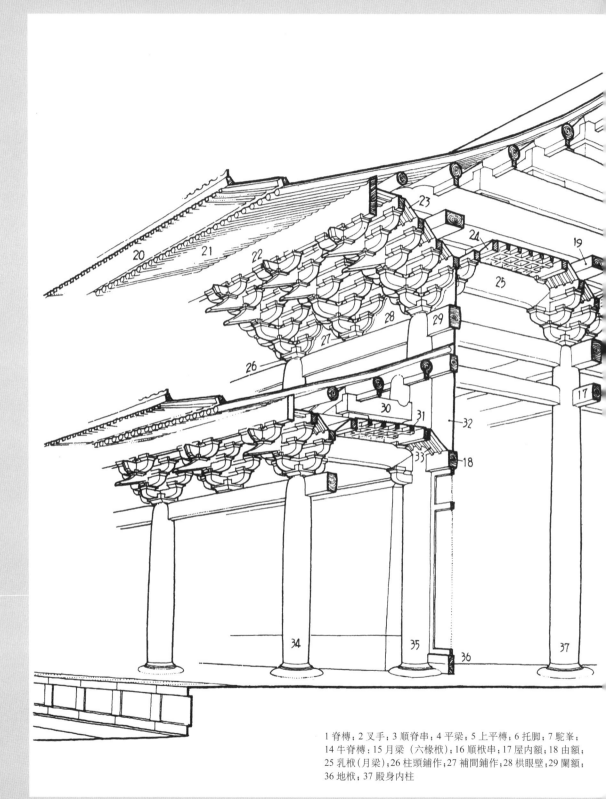

1脊槫；2叉手；3順脊串；4平梁；5上平槫；6托腳；7駝峯；
14牛脊槫；15月梁（六椽栿）；16順栿串；17屋內額；18由額；
25乳栿（月梁）；26柱頭鋪作；27補間鋪作；28栱眼壁；29闌額；
36地栿；37殿身內柱

大木作圖65　宋代木構建築假想圖之二

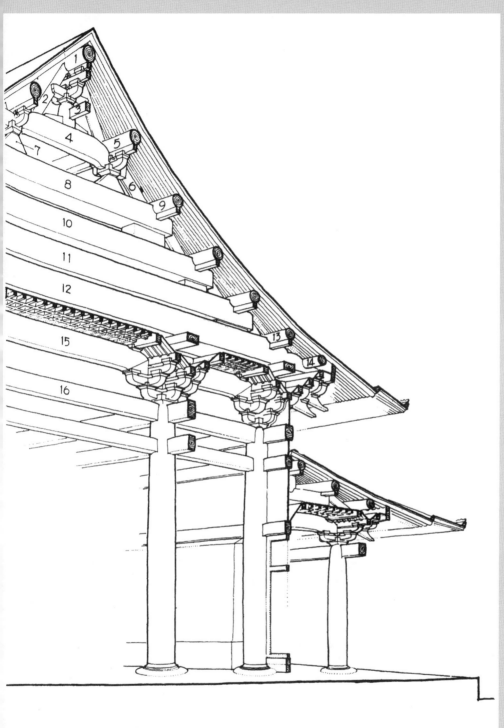

8 四椽栿；9 中平槫；10 六椽栿；11 八椽栿；12 十椽栿；13 下平槫；
19 壓槽方；20 飛子；21 檐椽；22 橑檐方；23 遮椽板；24 平槫方；
30 劄牽；31 平闇；32 照壁板；33 峻脚椽；34 副階檐柱；35 殿身檐柱；

[1]　㭼㮹，音范溜。㮨，音麗。

[2]　這裏説造梁之制"有五"，也許説"有四"更符合於下文內容。五種之中，前四種——檐栿、乳栿、劄牽、平梁——都是按梁在建築物中的不同位置，不同的功能和不同的形體而區別的，但第五種——廳堂梁栿——却以所用的房屋類型來標誌。這種分類法，可以説在系統性方面有不一致的缺點。下文對廳堂梁栿未作任何解釋，而對前四種都作了詳盡的規定，可能是由於這原因。

[3]　我國傳統以椽的架數來標誌梁栿的長短大小。宋《法式》稱"x 椽栿"；清工部《工程做法》稱"x架梁"或"x 步梁"。清式以"架"稱者相當於宋式的椽栿；以"步"稱者如雙步梁相當於宋式的乳栿，三步梁相當於三椽栿，單步梁相當於劄牽。

[4]　草栿是在平棊以上，未經藝術加工的，實際負荷屋蓋重量的梁（大木作圖 66）。下文所説的月梁，如在殿閣平棊之下，一般不負屋蓋之重，只承平棊，主要起着聯繫前後柱上的鋪作和裝飾的作用。

[5]　乳栿即兩椽栿，梁首放在鋪作上，梁尾一般插入內柱柱身，但也有兩頭都放在鋪作上的（參閱大木作制度圖樣三十五）。

[6]　劄牽的梁首放在乳栿上的一組枓栱上，梁尾也插入內柱柱身（大木作圖 67）。劄牽長僅一椽，不負重，只起劄牽的作用。梁首的枓栱將它上面所承槫的荷載傳遞到乳栿上。相當於清式的單步梁。

[7]　平梁事實上是一道兩椽栿，是梁架最上一層的梁。清式稱太平梁。

　　凡梁之大小，各隨其廣分爲三分，以二分爲厚。凡方木小，須繳貼令大（大木作圖 68、69）；如方木大，不得裁減，即於廣厚加之 [8]。如礨槫及替木，即於梁上角開抱槫口。若直梁狹，即兩面安槫栿版 [9]。如月梁狹，即上加繳背，下貼兩頰；不得刻剜梁面。

[8]　總的意思大概是即使方木大於規定尺寸，也不允許裁減。按照來料尺寸用上去。並按構件規定尺寸把所缺部份補足。

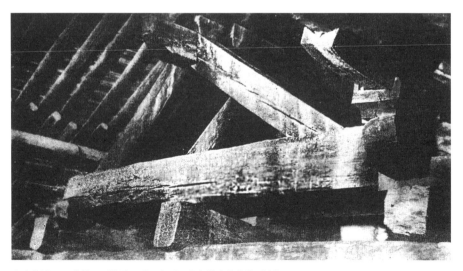

大木作圖 66　草栿、丁栿及叉手　山西五台山佛光寺大殿（唐）

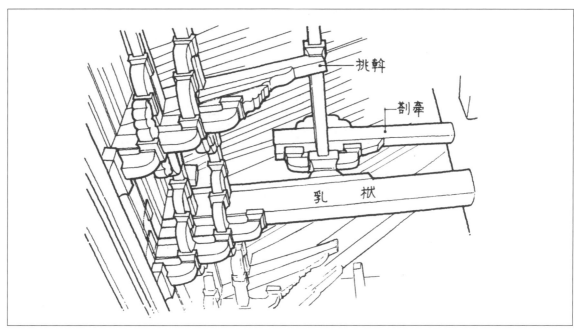

挑幹

劄牽

乳栿

大木作圖 67　乳栿、劄牽　山西大同善化寺三聖殿（金）

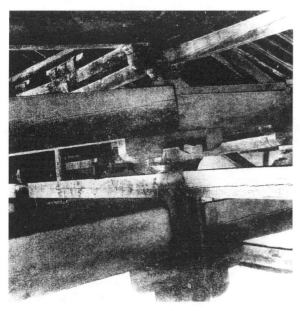

大木作圖 68　"凡方木小，須縋貼令大"　河北新城開善寺大殿
（遼）

大木作圖 69　楂頭、駝峯卷尖、劄牽縋貼令大　河北正定隆興寺
轉輪藏殿（宋）

[9]　在梁栿兩側加貼木板，並開出抱槫口以承槫或替木。

　　造月梁[10]之制（參閱大木作制度圖樣十九）：明栿[11]，其廣四十二分°。如徹上明造，其乳栿、三椽栿各廣四十二分°；四椽栿廣五十分°；五椽栿廣五十五分°；六椽栿以上，其廣並至六十分°止。梁首謂出跳者不以大小從，下高二十一分°。其上餘材，自枓裏平之上，隨其高勻分作六分；其上以六瓣卷殺，每瓣長十分°。其梁下當中頔六分°。自枓心下量三十八分°為斜項[12]。如下兩跳者長六十八分°。斜項外，其下起頔，以六瓣卷殺，每瓣長十分°；第六瓣盡處下頔五分°。去三分°，留二分°作琴面。自第六瓣盡處漸起至心，又加高一分°，令頔勢圜和。梁尾　謂入柱者。上背下頔，皆以五瓣卷殺。餘並同梁首之制。

　　梁底面厚二十五分°。[13]其項入枓口處。厚十分°。枓口外兩肩各以四瓣卷殺，每瓣長十分°。

[10]　月梁是經過藝術加工的梁。凡有平棊的殿堂，月梁都露明用在平棊之下，除負荷平棊的荷載外，別無負荷。平棊以上，另施草栿負荷屋蓋的重量（大木作圖70、71，大木作制度圖樣三十五）。如徹上明造，則月梁亦負屋蓋之重（大木作圖72，大木作制度圖樣四十五、四十六、四十七）。

[11]　明栿是露在外面，由下面可以看見的梁栿；是與草栿（隱藏在平闇、平棊之上未經細加工的梁栿）相對的名稱。

[12]　斜項的長度，若〝自枓心下量三十八分°〞，則斜項與梁身相交的斜線會和鋪作承梁的交栿枓的上角相犯。實例所見，交栿枓大都躲過這條線（大木作圖73）。個別的也有相犯的，如山西五臺山佛光寺大殿（唐）的月梁頭；也有相犯而另作處理的，如山西大同善化寺山門（金）月梁頭下的交栿枓做成平盤枓；也有不作出明顯的斜項，也就無所謂相犯不相犯了，如福建福州華林寺大殿（五代）、江蘇蘇州角直保聖寺大殿（宋）、浙江武義延福寺大殿（元）的月梁頭（大木作圖72、74、75、76）。

[13]　這裏只規定了梁底面厚，至於梁背厚多少，〝造梁之制〞沒有提到。

　　若平梁，四椽六椽上用者，其廣三十五分°；如八椽至十椽上用者，其廣四十二分°。[14]不以大小從，下高二十五分°。背上、下頔皆以四瓣卷殺，兩頭並同，其下第四瓣盡處頔四分°。去兩分°，留一分°作琴面。自第四瓣盡處漸起至心，又加高一分°。餘並同月梁之制[15]。

[14]　這裏規定的大小與前面〝四曰平梁〞一條中的規定有出入。因爲這裏講的是月梁型的平梁。

[15]　按文義無論有無平棊，是否露明，平梁一律做成月梁形式。參閱大木作制度圖樣三十二、三十五。但大木作制度圖樣三十八、四十一兩圖因原圖的平梁不是月梁形式，而是直梁形式，所以上述兩圖的平梁仍按原圖繪製，與文字有出入。

　　若劄牽[16]，其廣三十五分°。[17]。不以大小，從下高一十五分°，上至枓底。牽首上以六瓣卷殺，每瓣長八分°；下同。牽尾上以五瓣。其下頔，前後各以三瓣。斜項同月梁法。頔内去留同平梁法。

[16]　劄牽一般用於乳栿之上，長僅一架，不承重，僅起固定槫之位置的作用。牽首（梁首）與乳栿上駝峯上的枓栱相交，牽尾出榫入柱，並用丁頭栱承托。但元代實例中有首尾都不入柱且高度不同的劄牽，如浙江武義延福寺大殿（大木作圖76）。

[17]　這裏的〝三十五分°〞與前面〝三曰劄牽〞條下的〝廣兩材〞（三十分°）有出入。因爲這裏講的是月梁形式的劄牽。

　　凡屋内徹上明造[18]者，梁頭相疊處須隨舉勢高下用駝峯（大木作圖77）。其駝峯長加高一倍，厚一材。枓下兩肩或作入瓣，或作出瓣，或圓訛兩肩，兩頭卷尖[19]（大木作圖78、79、80、81）。梁頭安替木處並作隱枓；兩頭造耍頭或切几頭，切几頭刻梁上角作一入瓣。與令栱或襻間相交。

[18]　室内不用平棊，由下面可以仰見梁栿、槫、椽的做法，謂之〝徹上明造〞，亦稱〝露明造〞。

[19]　駝峯放在下一層梁背之上，上一層梁頭之下。清式稱〝柁墩〞，因往往飾作荷葉形，故亦稱〝荷葉墩〞。至於駝峯的形制，《法式》卷三十原圖簡略，而且圖中所畫的輔助線又不够明確，因此列舉一些實例作爲參攷（大木作圖77、78、79、80、81）。

　　凡屋内若施平棊[20]（大木作圖19），平闇（大木作圖82）亦同，在大梁之上。

大木作圖70、71　有平闇之月梁　山西五臺山佛光寺大殿（唐）

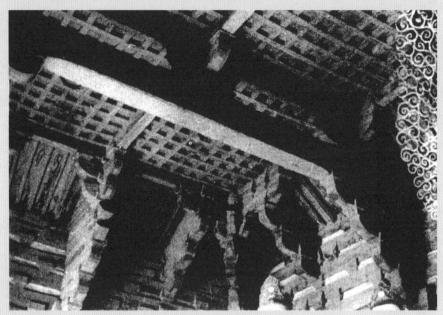

圖 70

圖 71

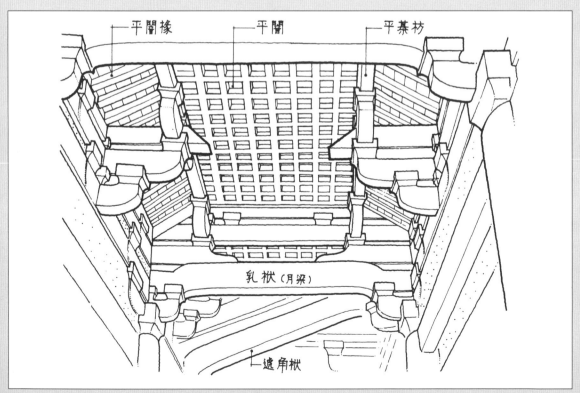

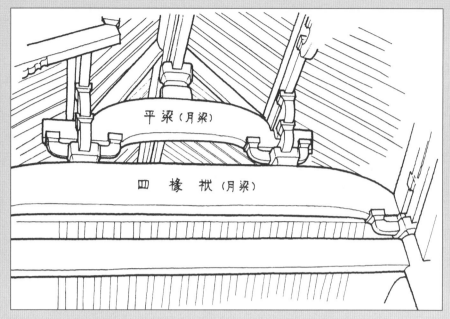

大木作圖 72　徹上明造之月梁　江蘇蘇州角直保聖寺大殿（宋）

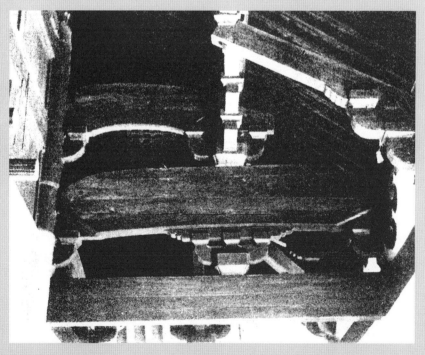

大木作圖 73　乳栿及劄牽　江蘇蘇州虎丘雲巖寺二山門（宋）

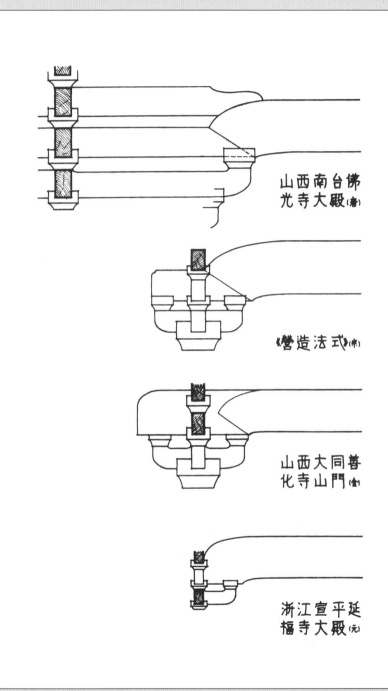

山西南台佛
光寺大殿(唐)

《營造法式》(宋)

山西大同普
化寺山門(金)

浙江宣平延
福寺大殿(元)

大木作圖 74　月梁梁首交待實例

大木作圖 75　乳栿　福建福州華林寺大殿（五代）　　　　　　圖 76a

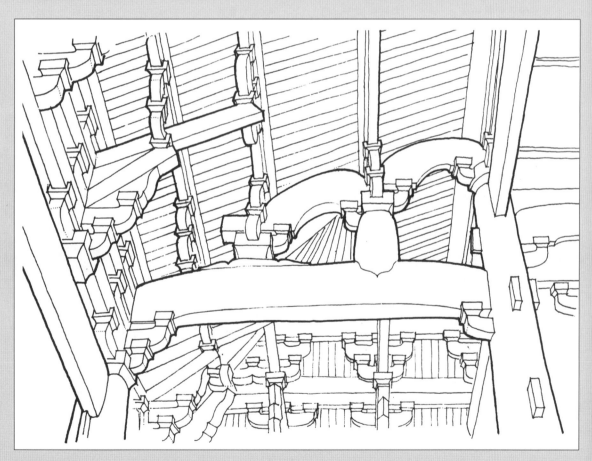

圖 76b

大木作圖 76a、b　三椽栿及劄牽　浙江武義延福寺大殿（元）

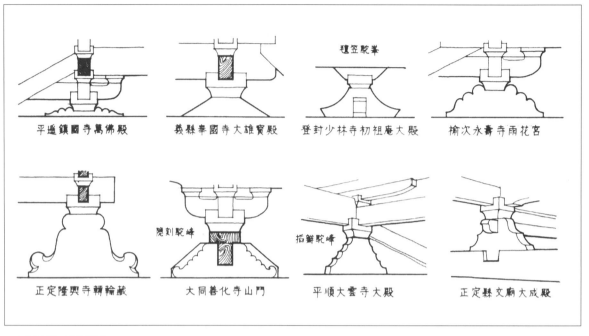

平遙鎮國寺萬佛殿　　義縣奉國寺大雄寶殿　　登封少林寺初祖庵大殿　　榆次永壽寺雨花宮

種笠駝峯

正定隆興寺轉輪藏　　大同善化寺山門　　平順大雲寺大殿　　正定縣文廟大成殿

隱刻駝峰　　搯瓣駝峰

大木作圖 77　駝峯實例

大木作圖 78　搯瓣駝峯　山西平順龍門寺西配殿（後唐）

大木作圖 79　駝峯　河北正定隆興寺轉輪藏殿（宋）

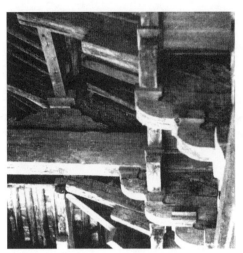

大木作圖 80　駝峯　河北正定隆興寺轉輪藏殿（宋）　　大木作圖 81　氈笠駝峯　河南登封少林寺初祖庵大殿（宋）

平棊之上，又施草栿；乳栿之上亦施草栿，並在壓槽方[21]之上壓槽方在柱頭方之上。其草栿長同下梁，直至橑檐方止。若在兩面，則安丁栿[22]。丁栿之上，別安抹角栿，與草栿相交。

[20]　平棊，後世一般稱天花。按《法式》卷八〝小木作制度三〞，〝造殿內平棊之制〞和宋、遼、金實例所見，平棊分格不一定全是正方形，也有長方格的。〝其以方椽施素版者，謂之平闇。〞平闇都用很小的方格（大木作圖 19、82）。
[21]　壓槽方僅用於大型殿堂鋪作之上以承草栿（大木作圖 15）。
[22]　丁栿梁首由外檐鋪作承托，梁尾搭在檐栿上，與檐栿（在平面上）構成〝丁〞字形（大木作圖 66）。

　　凡角梁之下，又施隱襯角栿[23]，在明梁之上，外至橑檐方，內至角後栿項[24]；長以兩椽材斜長加之。

[23]　隱襯角栿實際上就是一道〝草角栿〞。

[24]　"内至角後栿項" 這幾個字含義極不明確。疑有誤或脱簡。

凡襯方頭，施之於梁背耍頭之上，其廣厚同材。前至橑檐方，後至昂背或平棊方。如無鋪作，即至托脚木止。若騎槽，即前後各隨跳，與方、栱相交。開子廕 [25] 以壓科上。

[25]　見卷四注 [38]。

凡平棊之上，須隨槫栿用方木及矮柱敦桥 [26]，隨宜枝樘 [27] 固濟（大木作圖 83a、b），並在草栿之上 [28]。凡明梁只閣平棊，草栿在上承屋蓋之重。

[26]　桥：此字不見於字典。
[27]　樘，音撐（chēng），丑庚切，也寫作撐，含義與撐同。
[28]　這些方木短柱都是用在草栿之間的，用來支撐並且固定這些草栿的（大木作圖 83a、b）。

凡平棊方在梁背上，其廣厚並如材，長隨間廣。每架下平棊方一道 [29]。平闇 [30] 同。又隨架安椽以遮版縫。其椽，若殿宇，廣二寸五分，厚一寸五分；餘屋廣二寸二分，厚一寸二分。如材小，即隨宜加減。絞井口 [31] 並隨補間。令縱橫分佈方正。若用峻脚，即於四闌内安版貼華。如平闇，即安峻脚椽，廣厚並與平闇椽同（大木作圖 84）。

[29]　平棊方一般與槫平行，與梁成正角，安在梁背之上，以承平棊。
[30]　平闇和平棊都屬於小木作範疇，詳小木作制度及圖樣，並參閱注 [20]。
[31]　"井口" 是用桯與平棊方構成的方格；"絞" 是動詞，即將桯與平棊方相交之義。

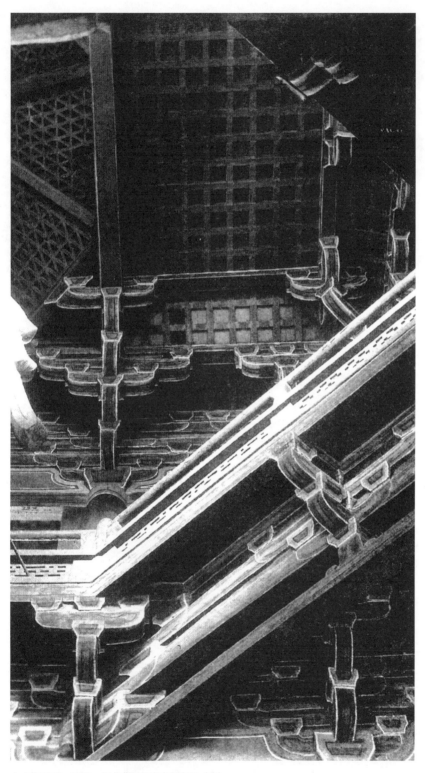

大木作圖 82　平闇　河北薊縣獨樂寺觀音閣（遼）

圖 83a

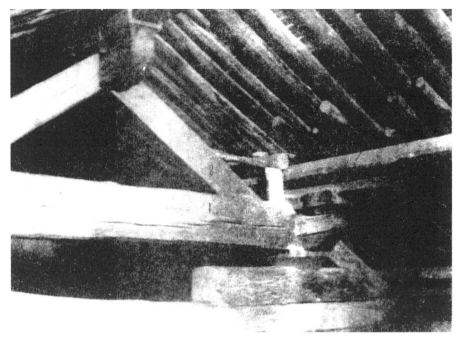

圖 83b

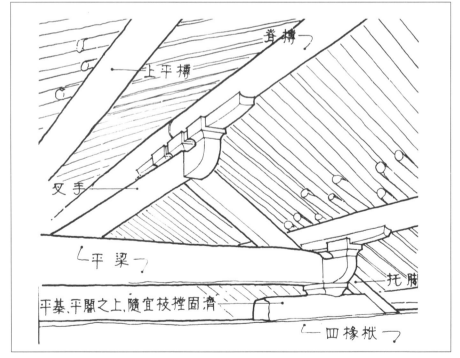

大木作圖 83a、b　"隨宜枝樘固濟"　山西五臺山佛光寺大殿（唐）

闌額

造闌額之制 [32]（參閱大木作制度圖樣二十）：廣加材一倍，厚減廣三分之一，長隨間廣，兩頭至柱心 [33]。入柱卯減厚之半。兩肩 [34] 各以四瓣卷殺，每瓣長八分°。如不用補間鋪作，即厚取廣之半 [35]（大木作圖 85）。凡檐額 [36]，兩頭並出柱口；其廣兩材一栔至三材；如殿閣即廣三材一栔或加至三材三栔。檐額下綽幕方 [37]，廣減檐額三分之一；出柱長至補間；相對作楷頭或三瓣頭如角梁（大木作圖 86、87）。

凡由額 [38]，施之於闌額之下。廣減闌額二分° 至三分°。出卯，卷殺並同闌額法。如有副階，即於峻脚椽下安之。如無副階，即隨宜加減，令高下得中。若副階額下，即不須用。凡屋內額，廣一材三分° 至一材一栔；厚取廣三分之一 [39]；長隨間廣，兩頭至柱心或駝峯心。

凡地栿 [40]，廣加材二分° 至三分°；厚取廣三分之二；至角出柱一材。上角或卷殺作梁切几頭。

[32]　闌額是檐柱與檐柱之間左右相聯的構件，兩頭出榫入柱，額背與柱頭平。清式稱額枋。
[33]　指兩頭出榫到柱的中心線。

大木作圖 84　平闇及峻脚椽　山西五臺山佛光寺大殿（唐）

大木作圖 85　闌額　福建福州華林寺大殿（五代）

圖 86a

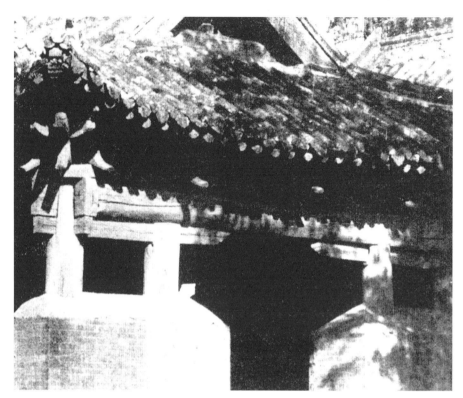

圖 86b

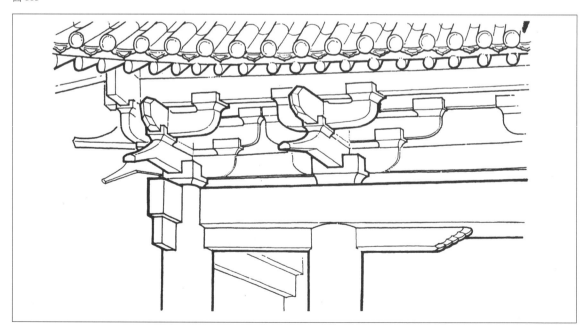

大木作圖 86a、b　檐額及綽幕方　河南濟源濟瀆廟臨水亭（宋）

[34]　闌額背是平的。它的兩〝肩〞在闌額的兩側，用四瓣卷殺過渡到〝入柱卯〞的厚度。

[35]　補間鋪作一般都放在闌額上。〝如不用補間鋪作〞，減輕了荷載，闌額只起着聯繫左右兩柱頭的作用，就可以〝厚取廣之半〞，而毋需〝厚減廣三分之一〞。

[36]　檐額和闌額在功能上有何區別，〝制度〞中未指出，只能看出檐額的長度沒有像闌額那樣規定〝長隨間廣〞，而且〝兩頭並出柱口〞；檐額下還有綽幕方，那是闌額之下所沒有的。在河南省濟源縣濟瀆廟的一座宋建的臨水亭上，所用的是一道特大的〝闌額〞，長貫三間，〝兩頭並出柱口〞，下面也有〝廣減檐額三分之一，出柱長至補間，相對作楂頭〞的綽幕方。因此推測，臨水亭所見，大概就是檐額（大木作圖86）。

[37]　綽幕方，就其位置和相對大小説，略似清式中的小額枋，〝出柱〞做成〝相對〞的〝楂頭〞，可能就是清式〝雀替〞的先型（大木作圖87）。

[38]　由額（大木作制度圖樣三十二、三十五、三十八）。

[39]　從材、分°大小看，顯然不承重，只作柱頭間或駝峯間相互聯繫之用。

[40]　地栿的作用與闌額、屋內額相似，是柱脚間相互聯繫的構件。宋實例極少。現在南方建築還普遍使用。原文作〝廣如材二分°至三分°〞。〝如〞字顯然是〝加〞字之誤，所以這裏改作〝加〞。

柱　其名有二：一曰楹，二曰柱。

凡用柱之制[41]（參閲大木作制度圖樣二十、二十一）：若殿閣，即徑兩材兩栔至三材；若廳堂柱即徑兩材一栔，餘屋即徑一材一栔至兩材。若廳堂等屋內柱，皆隨舉勢[42]定其短長，以下檐柱爲則。若副階廊舍，下檐柱雖長不越間之廣。至角則隨間數生起角柱[43]。若十三間殿堂，則角柱比平柱生高一尺二寸。平柱謂當心間兩柱也。自平柱疊進向角漸次生起，令勢圜和；如逐間大小不同，即隨宜加減，他皆做此；十一間生高一尺；九間生高八寸；七間生高六寸；五間生高四寸；三間生高二寸（參閲大木作制度圖樣二十一）。

凡殺梭柱之法[44]（參閲大木作制度圖樣二十，大木作圖88）：隨柱之長，分爲三分，上一分又分爲三分，如栱卷殺，漸收至上徑比櫨枓底四周各出四分°；又量柱頭四分°，緊殺如覆盆樣，令柱頭與櫨枓底相副。其柱身下一分，殺令徑圍與中一分同[45]。

凡造柱下櫍[46]（參閲大木作制度圖樣二十），徑周各出柱三分°；厚十分°，下三分°爲平，其上並爲歌；上徑四周各殺三分°，令與柱身通上勻平。

凡立柱，並令柱首微收向內，柱脚微出向外，謂之側脚[47]（參閲大木作制度圖樣二十）。每屋正面　謂柱首東西相向者，隨柱之長，每一尺即側脚一分；若側面謂柱首南北相向者，每一尺即側脚八厘。至角柱，其柱首相向各依本法。如

長短不定，隨此加減。

　　凡下側腳墨，於柱十字墨心裏再下直墨[48]，然後截柱腳柱首，各令平正。

　　若樓閣柱側腳，只以柱以上爲則[49]，側腳上更加側腳，逐層做此。塔同。

[41]　"用柱之制"中只規定各種不同的殿閣廳堂所用柱徑，而未規定柱高。只有小注中"若副階廊舍，下檐柱雖長不越間之廣"一句，也難從中確定柱高。

[42]　"舉勢"是指由於屋蓋"舉折"所決定的不同高低。關於"舉折"，見下文"舉折之制"及大木作圖樣二十六。

[43]　唐宋實例角柱都生起，明代官式建築中就不用了。

[44]　將柱兩頭卷殺，使柱兩頭較細，中段略粗，略似梭形。明清官式一律不用梭柱，但南方民間建築中一直沿用，實例很多。

[45]　這裏存在一個問題。所謂"與中一分同"的"中一分"，可釋爲"隨柱之長分爲三分"中的"中一分"，這樣事實上"下一分"便與"中一分"徑圍相同，成了"下兩分"徑圍完全一樣粗細，只是將"上一分"卷殺，不成其爲"梭柱"。我們認爲也可釋爲全柱長之"上一分"中的"中一分"，這樣就較近梭形。法式原圖上是後一種，但如何殺法未說清楚（大木作圖89，90）。

[46]　櫍是一塊圓木板，墊在柱腳之下，柱礎之上。櫍的木紋一般與柱身的木紋方向成正角，有利於防阻水分上升。當櫍開始腐朽時，可以抽換，可使柱身不受影響，不致"感染"而腐朽。現在南方建築中還有這種做法。

[47]　"側腳"就是以柱首中心定開間進深，將柱腳向外"踢"出去，使"微出向外"。但原文作"令柱首微收向內，柱腳微出向外"，似乎是柱首也向內偏，柱首的中心不在建築物縱、橫柱網的交點上，這樣必將會給施工帶來麻煩。這種理解是不合理的。

[48]　由於側腳，柱首的上面和柱腳的下面（若與柱中心線垂直）將與地面的水平面成1/100或8/1000的斜角，站立不穩，因此須下"直墨"，"截柱腳柱首，各令平正"，與水平的柱礎取得完全平正的接觸面。

[49]　這句話的含義不太明確。如按注[47]的理解，"柱以上"應改爲"柱上"是指以逐層的柱首爲準來確定梁架等構件尺寸。

陽馬　其名有五：一曰觚棱，二曰陽馬，三曰闕角，四曰角梁，五曰梁抹。

　　造角梁之制[50]（參閱大木作制度圖樣二十二）：大角梁，其廣二十八分°至加材一倍；厚十八分°至二十分°。頭下斜殺長三分之二[51]。或於斜面上留二分，外餘直，捲爲三瓣。

　　子角梁，廣十八分°至二十分°，厚減大角梁三分°，頭殺四分°，上折深

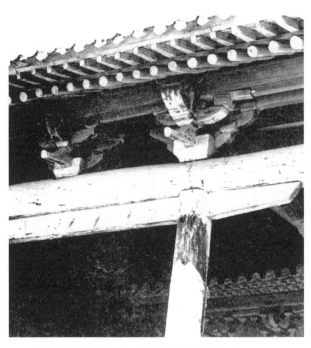

大木作圖 87　檐額及綽幕方　山西長治上黨門（元？）

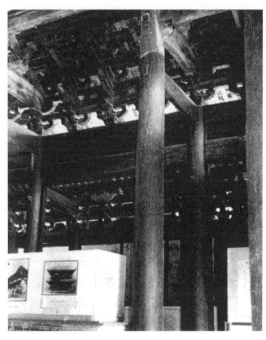

大木作圖 88　柱身卷殺　浙江武義延福寺大殿（元）

大木作圖 89　柱身下部卷殺　浙江武義延福寺大殿（元）

大木作圖 90　柱身下部卷殺　福建莆田玄妙觀三清殿（宋）

七分°。

隱角梁 [52]，上下廣十四分°至十六分°，厚同大角梁，或減二分°。上兩面隱 [53] 廣各三分°，深各一椽分。餘隨逐架接續，隱法皆做此。

凡角梁之長 [54]，大角梁自下平槫至下架檐頭；子角梁隨飛檐頭外至小連檐下，斜至柱心 [55]。安於大角梁內 [56]。隱角梁隨架之廣，自下平槫至子角梁尾，安於大角梁中 [57]，皆以斜長加之。

凡造四阿 [58] 殿閣，若四椽、六椽五間及八椽七間，或十椽九間以上，其角梁相續，直至脊槫，各以逐架斜長加之。如八椽五間至十椽七間，並兩頭增出脊槫各三尺 [59]。隨所加脊槫盡處，別施角梁一重。俗謂之吳殿，亦曰五脊殿（大木作圖 91、92）。

凡廳堂若厦兩頭造 [60]，則兩梢間用角梁轉過兩椽。亭榭之類轉一椽。今亦用此制爲殿閣者，俗謂之曹殿，又曰漢殿，亦曰九脊殿。按唐《六典》及《營繕令》云：王公以下居第並廳厦兩頭者，此制也（大木作圖 93、94）。

[50]　在《大木作制度》中造角梁之制説得最不清楚，爲制圖帶來許多困難，我們只好按照我們的理解能力所及，做了一些解釋，並依據這些解釋來畫圖和提出一些問題。爲了彌補這樣做法的不足，我們列舉了若干唐、宋時期的實例作爲佐證和補充（大木作圖 95、96、97、98、99、100）。

[51]　"斜殺長三分之二" 很含糊。是否按角梁全長，其中三分之二的長度是斜殺的？還是從頭下斜殺的？都未明確規定。

[52]　隱角梁相當於清式小角梁的後半段。在宋《法式》中，由於子角梁的長度只到角柱中心，因此隱角梁從這位置上就開始，而且再上去就叫做續角梁。這和清式做法有不少區別。清式小角梁（子角梁）梁尾和老角梁（大角梁）梁尾同樣長，它已經包括了隱角梁在內。《法式》説 "餘隨逐架接續"，亦稱 "續角梁" 的，在清式中稱 "由戧"（大木作圖 99、100）。

[53]　鑿去隱角梁兩側上部，使其斷面成 "凸" 字形，以承椽。

[54]　角梁之長，除這裏所規定外，還要參照 "造檐之制" 所規定的 "生出向外" 的制度來定。

[55]　這 "柱心" 是指角柱的中心。

[56]　按構造説，子角梁只能安於大角梁之上。這裏説 "安於大角梁內"，這 "內" 字難解。

[57]　"安於大角梁中" 的 "中" 字也同樣難解。

[58]　四阿殿即清式所稱 "庑殿"，"庑殿" 的 "庑" 字大概是本條小注中 "吳殿" 的同音別寫。

[59]　這與清式 "推山" 的做法相類似。

[60]　相當於清式的 "歇山頂"。

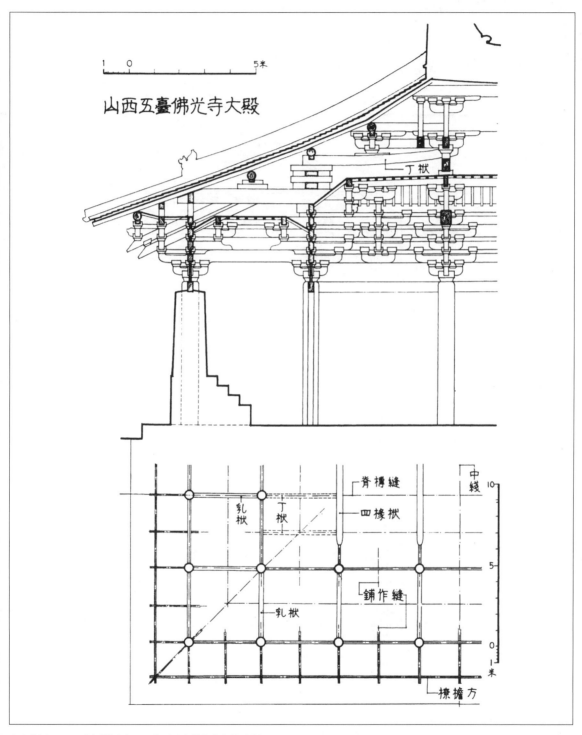

大木作圖 91a　四阿頂構造之一　山西五臺佛光寺大殿（唐）

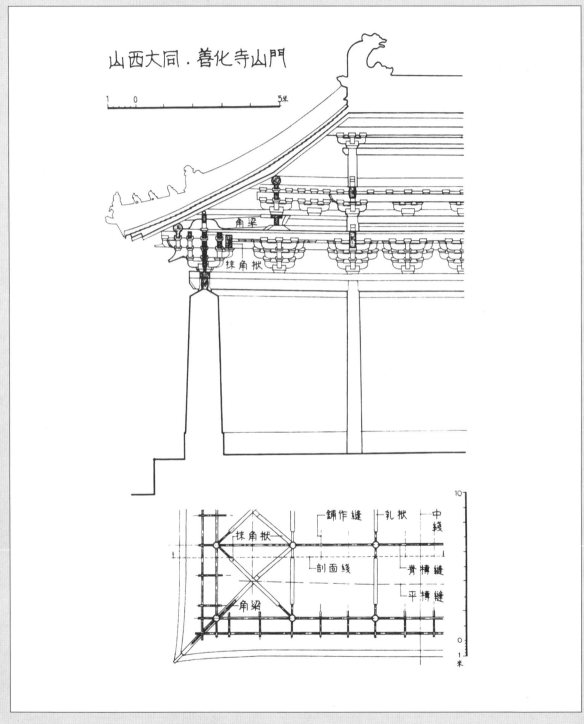

山西大同・善化寺山門

角梁

抹角栱

鋪作縫　　乳栿　　中
線

抹角栱

剖面線

角梁

脊槫縫

平槫縫

大木作圖 91b　四阿頂構造之二　山西大同善化寺山門（遼）

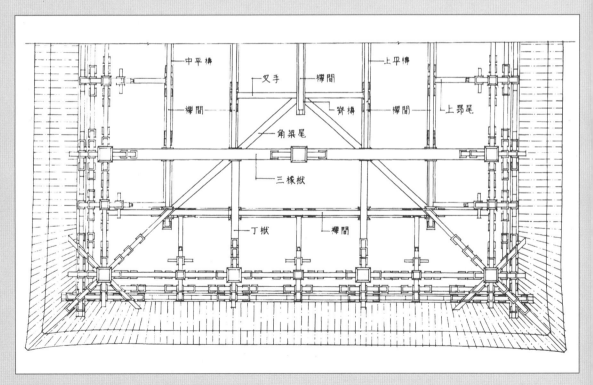

大木作圖 92　四阿頂構造之三　河北新城開善寺大雄寶殿（遼）

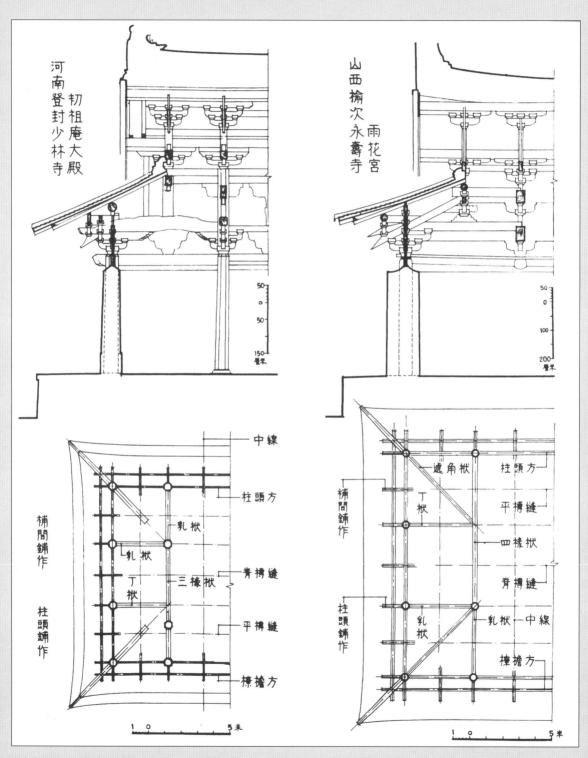

大木作圖93　厦兩頭造構造之一

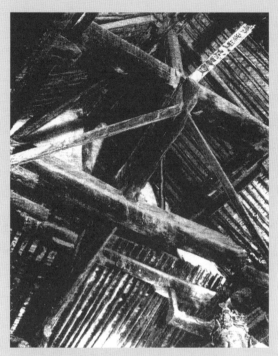

大木作圖 94　厦兩頭造構造之二　山西趙城廣勝寺
上寺前殿（元）

大木作圖 95　四阿頂角梁構造之一　山西大同上華嚴寺
大雄寶殿（遼）

大木作圖 96　四阿頂角梁構造之二　山西大同善化寺
大雄寶殿（遼）

大木作圖 97a　厦兩頭造角梁後尾　山西太原晉祠聖母殿（宋）

大木作圖 97b

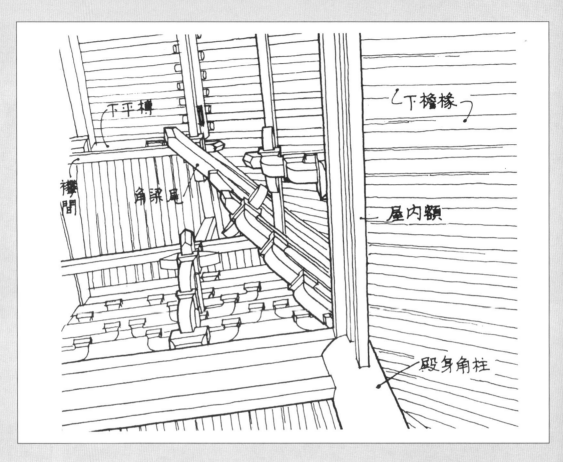

下平槫

下檐椽

槫間

角梁尾

屋內額

殿身角柱

大木作圖 97c

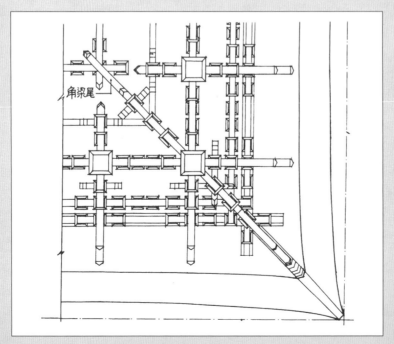

角梁尾

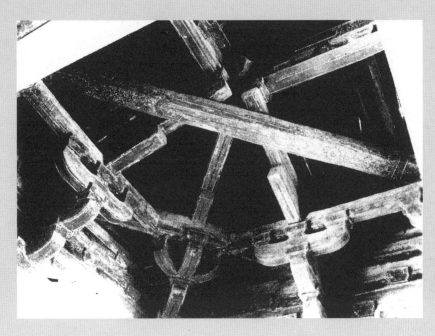

大木作圖98　厦兩頭造角
梁後尾　河北正定隆興寺
轉輪藏殿（宋）

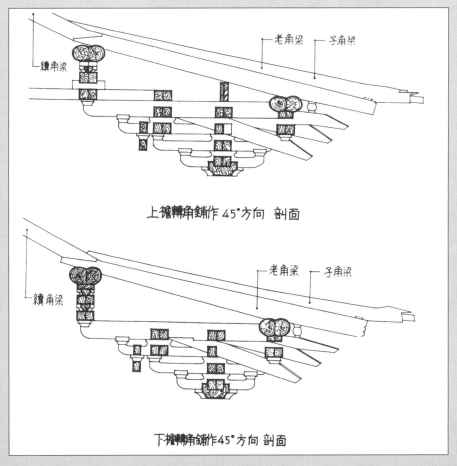

大木作圖99　角梁構造作
法之一　河北正定隆興寺
摩尼殿（宋）

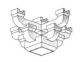

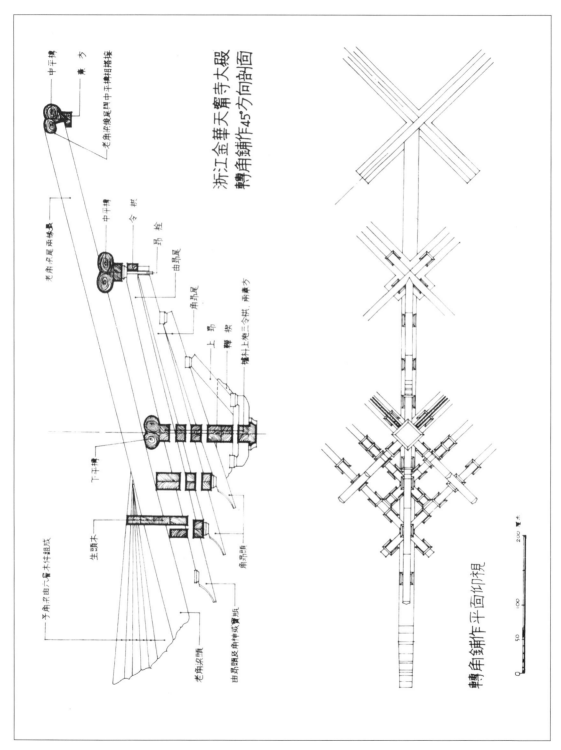

浙江金華天甯寺大殿
轉角鋪作45°方向剖面圖

轉角鋪作平面仰視

大木作圖 100　角梁構造作法之二　浙江金華天寧寺大殿（元）

侏儒柱　其名有六：一曰棁 [61]，二曰侏儒柱，三曰浮柱，四曰棳 [62]，五曰楹，六曰蜀柱。斜柱附其名有五：一曰斜柱，二曰梧，三曰迕 [63]，四曰枝樘，五曰叉手。

造蜀柱之制 [64]（參閱大木作制度圖樣二十三、二十四，大木作圖104）：於平梁上，長隨舉勢高下。殿閣徑一材半，餘屋量栿厚加減。兩面各順平栿 [65]，隨舉勢斜安叉手。

造叉手 [66] 之制（參閱大木作制度圖樣二十三、二十四）：若殿閣，廣一材一栔；餘屋，廣隨材或加二分°至三分°；厚取廣三分之一。蜀柱下安合楷者，長不過梁之半。

凡中下平槫縫，並於梁首向裏斜安托脚，其廣隨材，厚三分之一，從上梁角過抱槫，出卯以托向上槫縫。

凡屋如徹上明造，即於蜀柱之上安枓。若叉手上角內安栱，兩面出耍頭者，謂之丁華抹頦栱（大木作圖101）。枓上安隨間襻間 [67]（參閱大木作制度圖樣二十三，大木作圖102、103、104），或一材，或兩材；襻間廣厚並如材，長隨間廣，出半栱在外，半栱連身對隱。若兩材造，即每間各用一材，隔間上下相閃，令慢栱在上，瓜子栱在下。若一材造，只用令栱，隔間一材，如屋內遍用襻間一材或兩材，並與梁頭相交。或於兩際隨槫作楷頭以乘替木。

凡襻間如在平棊上者，謂之草襻間，並用全條方 [68]。

凡蜀柱量所用長短，於中心安順脊串 [69]；廣厚如材，或加三分°至四分°；長隨間；隔間用之。若梁上用矮柱者，徑隨相對之柱（大木作圖105）；其長隨舉勢高下。

凡順栿串，並出柱作丁頭栱，其廣一足材；或不及，即作楷頭；厚如材。在牽梁或乳栿下 [70]。

[61]　棁，音拙。
[62]　棳，音棁。
[63]　迕，音午。
[64]　蜀柱是所有矮柱的通稱。例如鈎闌也有支承尋杖的蜀柱。在這裏則專指平梁之上承托脊槫的矮柱（大木作圖102），清式稱＂脊瓜柱＂。

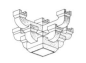

[65] 平栿即平梁。

[66] 叉手在平梁上，順着梁身的方向斜置的兩條方木（大木作圖 67、68、102）。從南北朝到唐宋的繪畫、彫刻和實物中可以看到曾普遍使用過。

[67] 襻間是與各架槫平行，以聯繫各縫梁架的長木枋（大木作圖 102、103、104）。

[68] 全條方的定義不明，可能是未經細加工的粗糙的襻間。

[69] 順脊串和襻間相似，是固定左右兩縫蜀柱的相互聯繫構件（大木作圖 102）。

[70] 見圖。

棟 其名有九：一曰棟，二曰桴[71]，三曰檼[72]，四曰棼，五曰甍[73]，六曰極，七曰槫[74]，八曰檁，九曰櫋[75]，兩際附。

用槫之制：若殿閣，槫徑一材一栔或加材一倍；廳堂，槫徑加材三分°至一栔；餘屋，槫徑加材一分°至二分°。長隨間廣。

凡正屋用槫，若心間及西間者，頭東而尾西；如東間者，頭西而尾東。其廊屋面東西者皆頭南而尾北。

凡出際之制[76]（參閱大木作制度圖樣二十三）：槫至兩梢間，兩際[77]各出柱頭 又謂之屋廢。如兩椽屋，出二尺至二尺五寸；四椽屋，出三尺至三尺五寸；六椽屋，出三尺五寸至四尺；八椽至十椽屋，出四尺五寸至五尺。

若殿閣轉角造[78]，即出際長隨架。於丁栿上隨架立夾際柱子（大木作圖 106），以柱槫梢；或更於丁栿背上[79]，添閑頭栿[80]。

凡橑檐方（大木作圖 107），更不用橑風槫及替木（大木作圖 108）[81]，當心間之廣加材一倍，厚十分°；至角隨宜取圜，貼生頭木，令裏外齊平。

凡兩頭梢間，槫背上並安生頭木[82]（大木作圖 102，大木作制度圖樣二十三），廣厚並如材，長隨梢間。斜殺向裏，令生勢圜和，與前後橑檐方相應。其轉角者，高與角梁背平，或隨宜加高，令椽頭背低角梁頭背一椽分。凡下昂作，第一跳心之上用槫承椽 以代承椽方，謂之牛脊槫[83]；安於草栿之上，至角即抱角梁；下用矮柱敦桥。如七鋪作以上，其牛脊槫於前跳內更加一縫。

[71] 桴，音浮。

[72] 檼，音印。

[73] 甍，音萌。

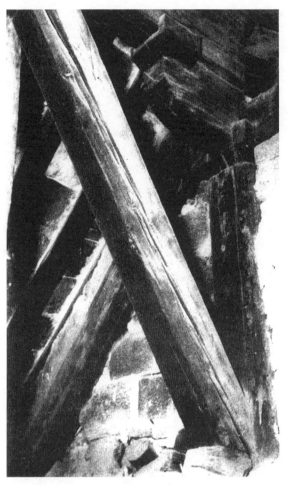

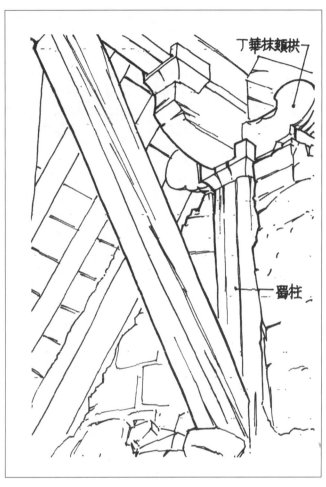

圖 101b

大木作圖 101　丁華抹頦栱　河北定縣慈雲閣

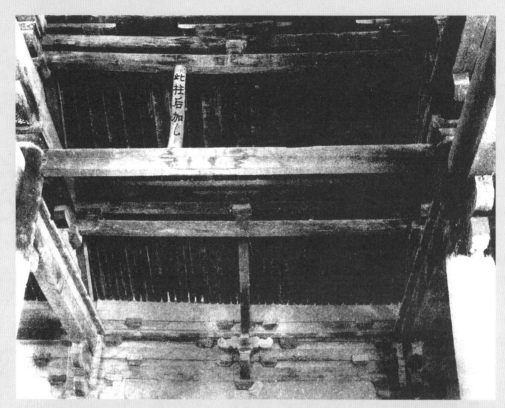

大木作圖 102　襻間　河北新城開善寺大雄寶殿（遼）

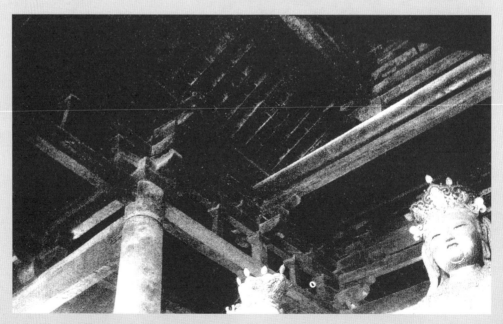

大木作圖 103　襻間　河北新城開善寺大雄寶殿（遼）

大木作圖 104　宋代木構建築假想圖之三

1 叉手；2 駝峰；3 托腳；4 矮柱；5 平梁；6 四椽栿；7 六椽栿；8 八椽栿；9 襻間；10 蜀柱；11 脊槫；
12 上平槫；13 襻間；14 中平槫；15 下平槫；16 生頭木

圖 105a

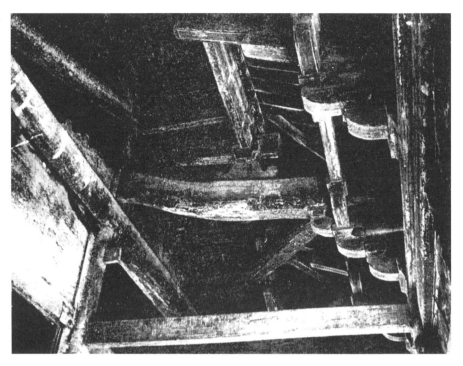

圖 105b

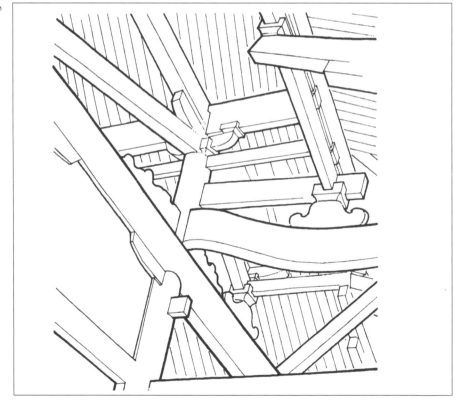

大木作圖 105　"梁上用矮柱者，徑隨相對之柱"　河北正定隆興寺轉輪藏殿（宋）

[74]　槫，音團。清式稱檁，亦稱桁。

[75]　槾，音眠。

[76]　出際即清式"懸山"兩頭的"挑山"。

[77]　兩際清式所謂"兩山"。即廳堂廊舍的側面，上面尖起如山。

[78]　"轉角造"是指前後兩坡最下兩架（或一架）椽所構成的屋蓋和檐，轉過 90° 角,繞過出際部份，延至出際之下，構成"九脊殿"（即清式所謂"歇山頂"）的形式。

[79]　原文作"方"字，是"上"字之誤。

[80]　閣頭栿，相當於清式的"採步金梁"。"閣"音契。

[81]　撩檐方是方木；撩風槫是圓木，清式稱"挑檐桁"。《法式》制度中似以撩檐方的做法爲主要做法，而將"用撩風槫及替木"的做法僅在小注中附帶說一句。但從宋、遼、金實例看，絕大多數都"用撩風槫及替木"，用撩檐方的僅河南登封少林寺初祖庵大殿（宋）等少數幾處（大木作圖 12、107、108）。

[82]　梢間槫背上安生頭木，使屋脊和屋蓋兩頭微微翹起，賦予宋代建築以明清建築所沒有的柔和的風格。這做法再加以角柱生起，使屋面的曲線、曲面更加顯著。這種特徵和風格，在山西太原晉祠聖母廟大殿上特別明顯（大木作圖 109）。

[83]　《法式》卷三十一"殿堂草架側樣"各圖都將牛脊槫畫在柱頭方心之上，而不在"第一跳心之上"與文字有矛盾。

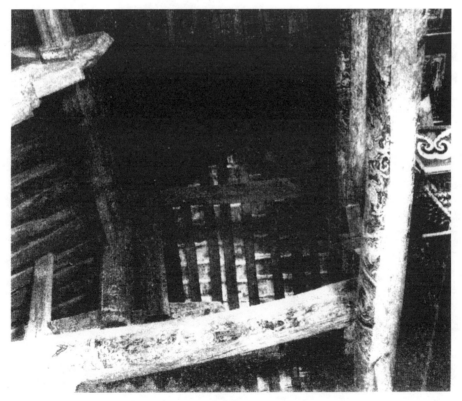

大木作圖 106　夾際柱子　河南登封少林寺初祖庵大殿（宋）

大木作圖 107　橑檐方及生頭木　河北正定隆興寺摩尼殿（宋）

大木作圖 108　橑風槫及替木　河北新城開善寺大殿（遼）

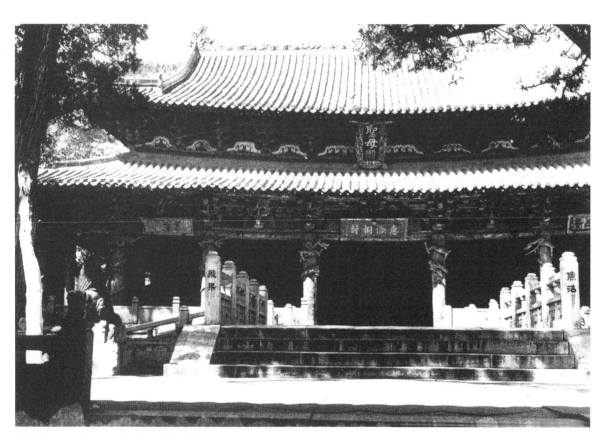

大木作圖 109　聖母殿　山西太原晉祠（宋）

搏風版　其名有二：一曰榮，二曰搏風。

造搏風版之制（參閱大木作制度圖樣二十四，大木作圖110、111）：於屋兩際出榑頭之外安搏風版，廣兩材至三材；厚三分°至四分°；長隨架道。中、上架兩面各斜出搭掌，長二尺五寸至三尺。下架隨椽與瓦頭齊。轉角者至曲脊[84]內。

[84]　〝轉角〞此處是指九脊殿的角脊，〝曲脊〞見大木作圖110。

柎　其名有三：一曰柎，二曰複棟，三曰替木。

造替木之制[85]（參閱大木作制度圖樣二十四）：其厚十分°，高一十二分°。

單枓上用者，其長九十六分°；

令栱上用者，其長一百四分°；

重栱上用者，其長一百二十六分°。

凡替木兩頭，各下殺四分°，上留八分°，以三瓣卷殺，每瓣長四分°。若至出際，長與榑齊。隨榑齊處更不卷殺。其栱上替木，如補間鋪作相近者，即相連用之。

[85]　替木用於外檐鋪作最外一跳之上，橑風榑之下，以加強各間橑風榑相銜接處（大木作圖108）。

椽　其名有四：一曰桷，二曰椽，三曰榱[86]，四曰橑。短椽[87]，其名有二：一曰棟[88]，二曰禁楄[89]。

用椽之制（參閱大木作制度圖樣二十五）：椽每架平不過六尺。若殿閣，或加五寸至一尺五寸，徑九分°至十分°[90]；若廳堂，椽徑七分°至八分°，餘屋，徑六分°至七分°。長隨架斜；至下架，即加長出檐。每榑上為縫，斜批相搭釘之。凡用椽，皆令椽頭向下而尾在上。

凡佈椽，令一間當心[91]；若有補間鋪作者，令一間當要頭心。若四裴回[92]

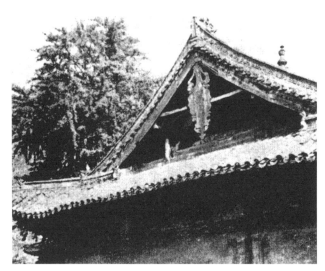

大木作圖 110　搏風版及曲脊　河南登封少林寺初祖庵大殿（宋）

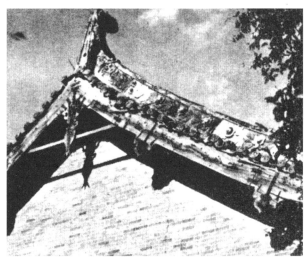

大木作圖 111　懸魚、惹草　山西長子慈林山法興寺大殿（？）

大木作圖 112　轉角佈椽之一　河北易縣開元寺藥師殿（遼）

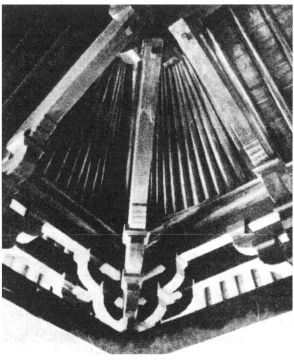

大木作圖 113　轉角佈椽之二　江蘇蘇州虎丘雲巖寺二山門（宋）

轉角者，並隨角梁分佈，令椽頭疎密得所，過角歸間，至次角補間鋪作心，並隨上中架取直（大木作圖 112、113、114、115）。其稀密以兩椽心相去之廣爲法：殿閣，廣九寸五分至九寸；副階，廣九寸至八寸五分；廳堂，廣八寸五分至八寸；廊庫屋，廣八寸至七寸五分。

　　若屋內有平棊者，即隨椽長短，令一頭取齊，一頭放過上架，當椽釘之，不用裁截。謂之鴈腳釘。

[86]　橑，音衰。

[87]　短椽見大木作圖 115。

[88]　楝，音觸，又音速。

[89]　楄，音邊。

[90]　在宋《法式》中，椽的長度對於梁栿長度和房屋進深起着重要作用。不論房屋大小，每架椽的水平長度都在這規定尺寸之中。梁栿長度則以椽的架數定，所以主要的承重梁栿亦稱椽栿。至於椽徑則以材分°定。匠師設計時必須攷慮椽長以定進深，因此它也間接地影響到正面間廣和鋪作疎密的安排。

[91]　就是讓左右兩椽間空當的中線對正每間的中線，不使一根椽落在間的中線上。

[92]　“四裴回轉角”，“裴回”是“徘徊”的另一寫法，指圍廊。四裴回轉角即四面都出檐的周圍廊的轉角。

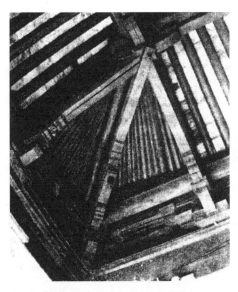

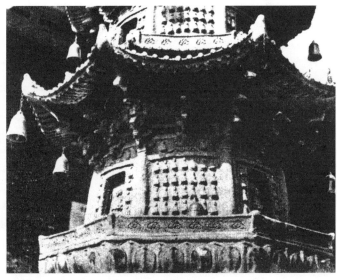

大木作圖 114　轉角佈椽之三　江蘇蘇州玄妙觀三清殿（宋）

大木作圖 115　短椽　福建福州湧泉寺陶塔（宋）

檐　其名有十四：一曰宇，二曰檐，三曰樀[93]，四曰楣，五曰屋垂，六曰梠，七曰櫺，八曰聯櫋，九曰檘[94]，十曰庌[95]，十一曰廡，十二曰樢[96]，十三曰槐[97]，十四曰庽[98]。

造檐之制[99]（參閱大木作制度圖樣二十五）：皆從撩檐方心出[100]，如椽徑三寸，即檐出三尺五寸；椽徑五寸，即檐出四尺至四尺五寸。檐外別加飛檐。每檐一尺，出飛子六寸。其檐自次角補間鋪作心，椽頭皆生出向外，漸至角梁；若一間生四寸；三間生五寸；五間生七寸。五間以上，約度隨宜加減。其角柱之內，檐身亦令微殺向裏[101]。不爾恐檐圜而不直。

凡飛子，如椽徑十分，則廣八分，厚七分。大小不同，約此法量宜加減。各以其廣厚分爲五分，兩邊各斜殺一分，底面上留三分，下殺二分；皆以三瓣卷殺，上一瓣長五分，次二瓣各長四分。此瓣分謂廣厚所得之分。尾長斜隨檐。凡飛子須兩條通造；先除出兩頭於飛魁內出者，後量身內，令隨檐長，結角解開[102]（大木作圖116）。若近角飛子，隨勢上曲，令背與小連檐平。

凡飛魁　又謂之大連檐　廣厚並不越材。小連檐廣加栔二分°至三分°，厚不得越栔之厚。並交斜解造（大木作圖116）。

[93]　樀，音的。

[94]　檘，音潭。

[95]　庌，音雅。

[96]　樢，音慢。

[97]　槐，音琵。

[98]　庽，音酉。

[99]　〝大木作制度〞中，造檐之制，檐出深度取決於所用椽之徑；而椽徑又取決於所用材分°。這裏面有極大的靈活性，但也使我們難於掌握。

[100]　意思就是：出檐的寬度，一律從撩檐方的中線量出來。

[101]　這種微妙的手法，因現存實例多經後世重修，已難察覺出來。

[102]　〝結角解開〞、〝交斜解造〞都是節約工料的措施。將長條方木縱向劈開成兩條完全相同的、斷面作三角形或不等邊四角形的長條謂之〝交斜解造〞。將長條方木，橫向斜劈成兩段完全相同的、一頭方整、一頭斜殺的木條，謂之〝結角解開〞（大木作圖116）。

舉折　其名有四：一曰陠，二曰峻，三曰陠峭[103]，四曰舉折。

舉折[104]之制（參閱大木作制度圖樣二十六、二十七，大木作圖 117、118、119）：先以尺爲丈，以寸爲尺，以分爲寸，以厘爲分，以毫爲厘，側畫所建之屋於平正壁上，定其舉之峻慢，折之圜和，然後可見屋內梁柱之高下，卯眼之遠近。今俗謂之定側樣，亦曰點草架。

舉屋之法：如殿閣樓臺，先量前後橑檐方心相去遠近，分爲三分，若餘屋柱梁作，或不出跳者，則用前後檐柱心。從橑檐方背至脊槫背，舉起一分[105]，如屋深三丈，即舉起一丈之類；如甋瓦廳堂，即四分中舉起一分。又通以四分所得丈尺[106]，每一尺加八分；若甋瓦廊屋及瓪瓦廳堂，每一尺加五分；或瓪瓦廊屋之類，每一尺加三分。若兩椽屋不加。其副階或纏腰，並二分中舉一分。

折屋之法：以舉高尺丈，每尺折一寸，每架自上遞減半爲法。如舉高二丈，即先從脊槫背上取平[107]，下至橑檐方背，於第二縫折一尺，若椽數多，即逐縫取平，皆下至橑檐方背，每縫並減上縫之半。如第一縫二尺，第二縫一尺，第三縫五寸，第四縫二寸五分之類。如取平，皆從槫心抨繩令緊爲則。如架道不勻，即約度遠近，隨宜加減。以脊槫及橑檐方爲準。

若八角或四角鬭尖亭榭，自橑檐方背舉至角梁底，五分中舉一分；至上簇角梁，即兩分中舉一分。若亭榭只用瓪瓦者，即十分中舉四分。

簇角梁之法[108]：用三折。先從大角梁背，自橑檐方心量，向上至枨桿卯心，取大角梁背一半，立上折簇梁，斜向枨桿舉分盡處。其簇角梁上下並出卯。中、下折簇梁同。次從上折簇梁盡處量至橑檐方心？取大角梁背一半立中折簇梁，斜向上折簇梁當心之下。又次從橑檐方心立下折簇梁，斜向中折簇梁當心近下，令中折簇梁上一半與上折簇梁一半之長同，其折分並同折屋之制。唯量折以曲尺於絃上取方量之，用瓪瓦者同。

[103]　陠，音鋪。

[104]　舉折是取得屋蓋斜坡曲線的方法，宋稱"舉折"，清稱"舉架"。這兩種方法雖然都使屋蓋成爲曲面，但"舉折"和"舉架"的出發點和步驟却完全不同。宋人的"舉折"先按房屋進深，定屋面坡度，將脊槫先"舉"到預定的高度，然後從上而下，逐架"折"下來，求得各架槫的高

度，形成曲線和曲面（見大木作制度圖樣二十六）。清人的〝舉架〞却從最下一架起，先用比較緩和的坡度，向上逐架增加斜坡的陡峻度——例如〝檐步〞即最下的一架用〝五舉〞（5：10 的角度），次上一架用〝六舉〞，而〝六五舉〞，〝七舉〞……乃至〝九舉〞。因此，最後〝舉〞到多高，彷彿是〝偶然〞的結果（實際上當然不是）。這兩種不同的方法得出不同的曲線，形成不同的藝術效果和風格（大木作圖 118、119）。

　　從宋《法式》舉折制度的規定中可以看出：建築物愈大，正脊舉起愈高；也就是說在一組建築羣中，主要建築物的屋頂坡度大，而次要的建築物屋頂坡度小，至於廊屋的坡度就更小，保證了主要建築物的突出地位（大木作圖 117、118）。

　　從現存的建築實例中，可以看出宋、遼、金建築物的屋頂坡度基本上接近《法式》的規定，特別是比《法式》刊行晚 25 年創建的河南登封少林寺初祖庵大殿（公元 1125 年）可以說完全一樣（大木作圖 120）。

[105]　等腰三角形，底邊長3，高1，每面弦的角度爲1：1.5。

[106]　這裏所謂〝四分所得丈尺〞即前後橑檐方間距離的1/4。

[107]　〝取平〞就是拉成一條直線。

[108]　用於平面是等邊多角形的亭子上。宋代木構實例已沒有存在的。

小连檐　〈結角解開〉

大连檐　〈結角解開〉

飛子　〈交斜解造〉

大木作圖 116　交斜解造、結角解開

大木作圖 117　屋頂舉折　河北正定隆興寺摩尼殿（宋）

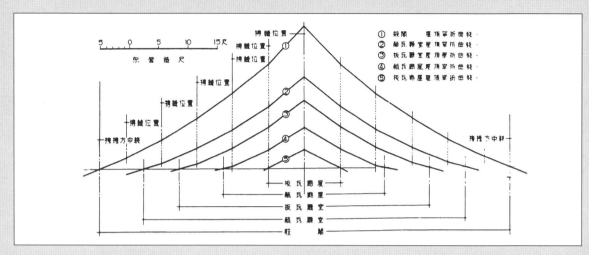

大木作圖 118　宋《營造法式》舉折圖

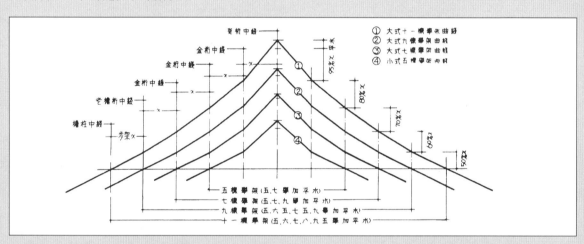

大木作圖 119　清工部《工程做法》舉架圖

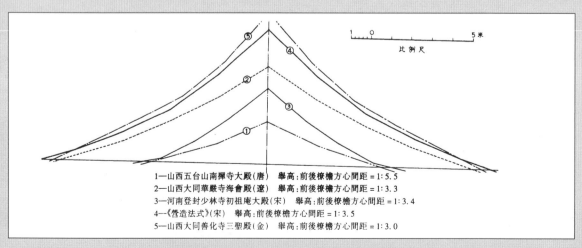

大木作圖 120　唐、宋、遼、金建築實例屋頂舉折示意圖

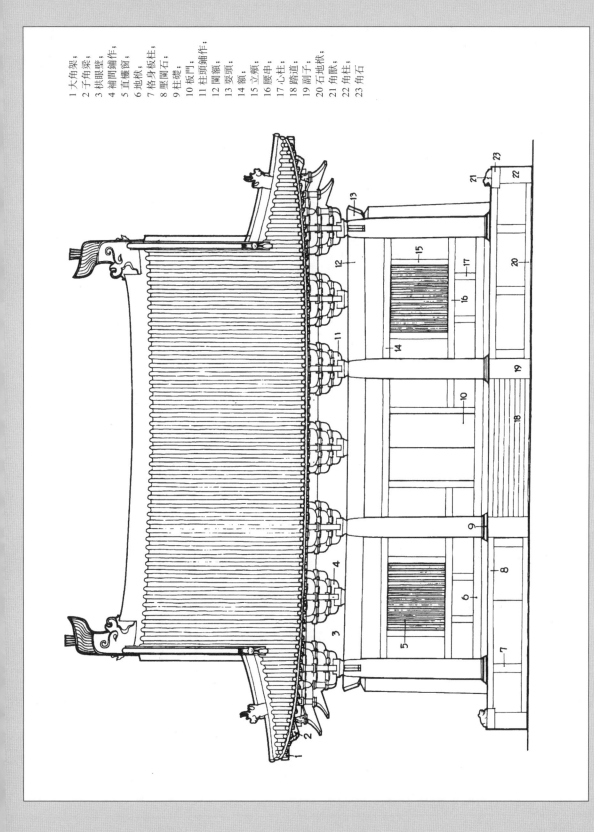

1 大角梁；
2 子角梁；
3 拱眼壁；
4 補間鋪作；
5 直欞窗；
6 地栿；
7 格身板柱；
8 壓闌石；
9 柱礎；
10 板門；
11 柱頭鋪作；
12 闌額；
13 耍頭；
14 額；
15 立頰；
16 腰串；
17 心柱；
18 踏道；
19 副子；
20 石地栿；
21 角獸；
22 角柱；
23 角石

大木作圖 121a　宋代木構建築假想圖之四——正立面

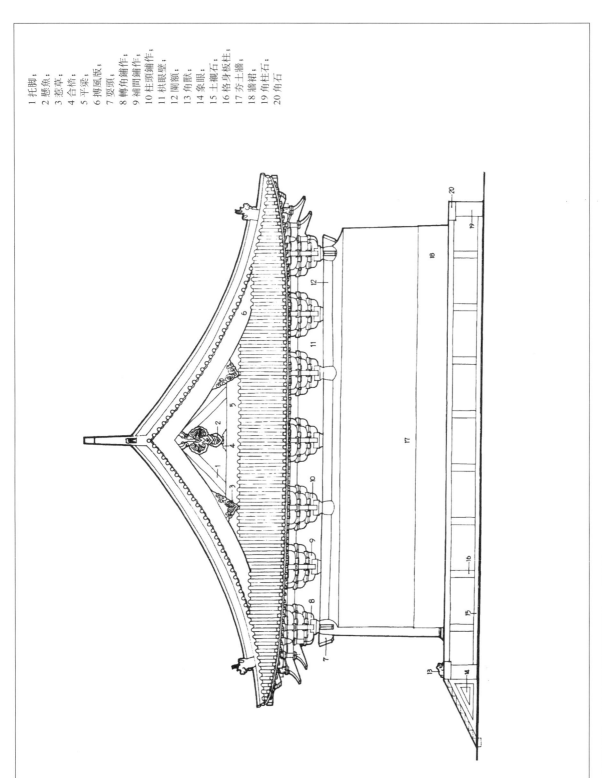

1 托腳；
2 懸魚；
3 惹草；
4 合楷；
5 平梁；
6 搏風版；
7 蜼頭；
8 轉角鋪作；
9 補間鋪作；
10 柱頭鋪作；
11 拱眼壁；
12 闌額；
13 角獸；
14 象眼；
15 土襯石；
16 格身板柱；
17 芬土牆；
18 牆裙；
19 角柱石；
20 角石

大木作圖 121b　宋代木構建築假想圖之四——側立面

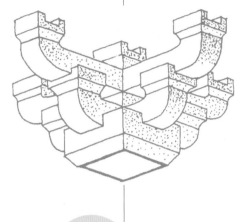

七

小木作制度

營造法式卷第六

小木作制度一

版門[1]　雙扇版門、獨扇版門

造版門（小木作圖1）之制：高七尺至二丈四尺，廣與高方。[2]〔謂門高一丈，則每扇之廣不得過[2]五尺之類。〕如減廣者，不得過五分之一。〔謂門扇合[3]廣五尺，如減不得過[2]四尺之類。〕其名件廣厚，皆取門每尺之高，[4]積而爲法。〔獨扇用者，高不過七尺，餘準此法。〕

肘版：[5]長視[6]門高。〔別留出上下兩鑲[7]；如用鐵桶子或鞾臼[8]，即下不用鑲。〕每門高一尺，則廣一寸，厚三分。〔謂門高一丈，則肘版廣一尺，厚三寸。丈尺不等。依此加減。下同。〕

副肘版[9]：長廣同上，厚二分五厘。〔高一丈二尺以上用，其肘版與副肘版皆加至一尺五寸止。[10]〕

身口版[11]：長同上，廣隨材[12]，通[13]肘版與副肘版合縫計數，令足一扇之廣，〔如牙縫[14]造者，每一版廣加五分爲定法。〕厚二分。

楅[15]：每門廣一尺，則長九寸二分[16]，廣八分，厚五分。〔襯關楅[17]同。

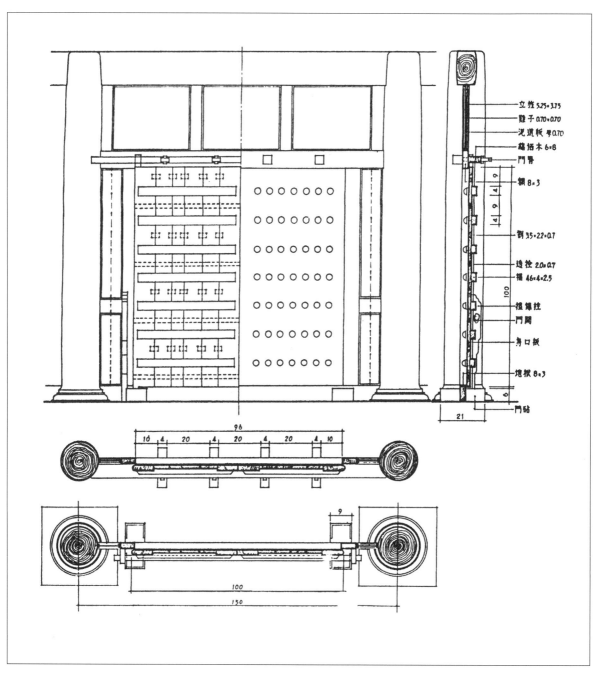

小木作圖 1　版門 [(1)]

<hr />

(1) 小木作各圖釋均爲徐伯安繪製（共 32 幅，其中 1～2 幅可能是由其他人繪製的鉛筆草稿）。——徐伯安注

用楅之數；若門高七尺以下，用五楅；高八尺至一丈三尺，用七楅；高一丈四尺至一丈九尺，用九楅；高二丈至二丈二尺，用十一楅；高二丈三尺至二丈四尺，用十三楅。]

額[18]：長隨間之廣，其廣八分，厚三分。[雙卯入柱。]

雞栖木[19]：長厚同額，廣六分。

門簪[20]：長一寸八分，方四分，頭長四分半。[餘分爲三分，上下各去一分，留中心爲卯。[21]]頰、內額上，兩壁各留半分，外勻作三分[22]，安簪四枚。

立頰[23]：長同肘版，廣七分，厚同額。[三分中取一分[24]爲心卯，下同。如頰外有餘空[25]，即裏外[26]用難子[27]安泥道版。[28]]

地栿[29]：長厚同額，廣同頰。[若斷砌門[30]，則不用地栿，於兩頰之下安臥柣、立柣]

門砧[31]：長二寸一分，廣九分，厚六分。[地栿內外各留二分，餘並挑肩破瓣。]

凡版門如高一丈，所用門關[32]徑四寸。[關上用柱門栿。[33]]搕鏁柱[34]長五尺，廣六寸四分，厚二寸六分。[如高一丈以下者，只用伏兔、手栓。[35]伏兔廣厚同楅，長令上下至楅。手栓長二尺至一尺五寸，廣二寸五分至二寸，厚二寸至一寸五分。]縫內透栓[36]及劄，[37]並間楅用。透栓廣二寸，厚七分。每門增高一尺，則關[38]徑加一分五厘；搕鏁柱長加一寸，廣加四分，厚加一分，透栓廣加一分，厚加三厘。[透栓若減，亦同加法。一丈以上用四栓，一丈以下用二栓。其劄，若門高二丈以上，長四寸，廣三寸二分，厚九分；一丈五尺以上，長同上，廣二寸七分，厚八分；一丈以上，長三寸五分，廣二寸二分，厚七分；高七尺以上，長三寸，廣一寸八分，厚六分。]若門高七尺以上，則上用雞栖木，下用門砧。[若七尺以下，則上下並用伏兔。]高一丈二尺以上者，或用鐵桶子鵝臺石砧。高二丈以上者，門上鑽安鐵鋼，[39]雞栖木安鐵釧[40]，下鑽安鐵鐏臼，[41]用石地栿、門砧及鐵鵝臺。[42][如斷砌，即臥柣，立柣並用石造。]地栿版[43]長隨立柣間[44]之廣，其廣同階之高，厚量長廣取宜；每長一尺五寸用楅一枚。

[1] 版門是用若干塊板拼成一大塊板的門，多少有些“防禦”的性質，一般用於外層院牆的大門以及城門上，但也有用作殿堂門的。

[2]　"廣與高方"的"廣"是指兩扇合計之"廣",一扇就成"高二廣一"的比例。這兩個"不得過",前一個是"不得超過"或"不得多過",後一個是"不得少於"或"不得少過"。

[3]　"合"作"應該是"講。

[4]　"取門每尺之高,積而爲法"就是以門的高度爲一百,用這個百分比來定各部份的比例尺寸。

[5]　肘版是構成版門的最靠門邊的一塊板,整扇門的重量都懸在肘版上,所以特別厚。清代稱"大邊"。

[6]　"視"作"按照"或"根據"講。

[7]　"鑲"字不見於字典,讀音不詳,可能讀"纂"。這裏是指肘版上下兩頭延伸出去的轉軸。清代就稱轉軸。

[8]　門砧上容納並承托鑲的碗形凹坑。

[9]　副肘版是門扇最靠外,亦即離肘版最遠的一塊版。

[10]　這是肘版和副肘版廣(寬度)的最大絕對尺寸,不是"積而爲法"的比例尺寸。

[11]　身口版是肘版和副肘版之間的板,清代稱"門心版"。

[12]　這個"材"不是"大木作制度"中"材分"之"材",指的只是木料或木材。

[13]　"通"就是"連同"。

[14]　"牙縫"就是我們所謂的"企口"或壓縫。

[15]　楅是釘在門板背面使肘版、身口版和副肘版連成一個整體的橫木。

[16]　"每門廣一尺,則長九寸二分"十一個字,《營造法式》各版本都印作小注,按文義及其他各條體制,改爲正文。但下面的"廣八分,厚五分"則仍是按"門每尺之高"計算。

[17]　襯關楅[(1)]。

[18]　額就是門上的橫額,清代稱"上檻"。

[19]　雞栖木是安在額的背面,兩端各鑿出一個圓孔,以接納肘版的上鑲。清代稱"連楹"。雞栖木是用門簪"簪"在額上的。

[20]　門簪是把雞栖木繫在額上的構件,清代也稱門簪。

[21]　"餘分爲三分,上下各留一分,留中心爲卯",是將"長一寸八分"中,除去"頭長四分半"所餘下的一寸三分五厘的一段,將"方四分"的"斷面",勻分作三等份,每份爲一分三厘三毫,將兩側的各一份去掉,留下中間一片長一寸三分五厘,寬四分,厚一分三厘三毫的板狀部份就是門簪的卯。

[22]　這裏所説,是將兩頰間額的長度,勻分作四份,兩端各留半份,中間勻分作三份,以定安門簪的位置,各版本"外勻作三份"都是"外均作三份"按文義將"均"字改作"勻"字。

[23]　立頰是立在門兩邊的構材,清代稱"抱框"或"門框"。[(2)]

[24]　按立頰的厚度勻分作三份,留中心一份爲卯。

[25]　"頰外有餘空"是指門和立頰加在一起的寬度(廣)小於間廣兩柱間的淨距離,頰與柱之間有"餘空"。

[26]　這個"外"是指門裏門外的"外",不是"頰外有餘空"的"外"。

────────────────

(1) 此注原缺。

(2) 立頰並非清代"抱框",只是門扇的門框。《營造法式》中相當"抱框"的似乎應是"樺柱"。——徐伯安注

[27]　難子是在一個框子裏鑲裝木板時，用來遮蓋框和板之間的接縫的細木條。清代稱〝仔邊〞。現在我們叫它做壓縫條。

[28]　泥道板清代稱〝餘塞板〞。按〝大木作制度〞，鋪作中安在柱和闌額中線上的最下一層栱稱〝泥道栱〞，因此〝泥道〞一詞可能是指在這一中線位置而言。

[29]　地栿清代稱〝門檻〞或〝下檻〞。

[30]　斷砌門就是將階基切斷，可通車馬的做法，見〝石作制度〞及圖樣。

[31]　門砧是承托門下鑲的構件，一般多用石造。清代稱〝門枕〞。見〝石作制度〞及圖樣。

[32]　門關是大門背後，在距地面約五尺的高度，兩頭插在搕鏁柱內，用來擋住門扇使不能開的木槓。

[33]　柱門枴是一塊楔形長條木塊，塞在門關和門扇之間的空當裏，使門緊閉不動。枴即〝拐〞字的異體寫法。

[34]　搕鏁柱是安在門內兩邊的立頰上，鑿留圓孔以承納門關的構件。後世所見，有許多不用搕鏁柱而代以活動半圓形铁環的做法。搕音〝合〞，鏁是〝鎖〞的異體字，讀如〝合鎖柱〞。

[35]　伏兔是小型的搕鏁柱，安在版門背面門板上。手栓是安在伏兔內可以橫向左右移動，但不能取下來的門栓；清代稱〝插關〞。

[36]　透栓是在門板之內，橫向穿通全部肘版、身口版和副肘版以固定各條板材之間的連接的木條。

[37]　劄是僅僅安在兩塊板縫之間，但不像透栓那樣全部穿通，使板縫不致凸凹不平的聯繫構件。

[38]　關，指門關。

[39]　鐗，音〝諫〞，jiàn，原義是〝車軸鐵〞，是緊箍在上鑲上的铁箍。

[40]　釧，音〝串〞，原義是〝臂環〞，〝手鐲〞是安在雞栖木圓孔內，以利上鑲轉動的鐵環。

[41]　鐵鞾臼是安在下鑲下端的〝鐵鞋〞。鞾是〝靴〞的異體字，音〝華〞；鞾臼讀如〝華舊〞。

[42]　鐵鵝臺是安在石門砧上，上面有碗形圓凹坑以承受下鑲鐵鞾臼的鐵塊。

[43]　地栿版就是可以隨時安上或者取掉的活動門檻，安在立栿的槽內。

[44]　各版本原文是〝長隨立栿之廣〞，按文義加一〝間〞字，改成〝長隨立栿間之廣〞。

烏頭門 [45]　　其名有三：一曰烏頭大門，二曰表楬 [46]，三曰閥閱；今呼爲櫺星門。

造烏頭門之制 [47]：[俗謂之櫺星門。] 高八尺至二丈二尺，廣與高方。若高一丈五尺以上，如減廣不過五分之一。用雙腰串。[七尺以下或用單腰串；如高一丈五尺以上，用夾腰華版，版心內用椿子。[48]] 每扇各隨其長，於上腰中心分作兩份，腰上安子桯 [49]、櫺子。[櫺子之數須雙用。] 腰華以下，並安障水版。或下安鋜脚，則於下桯上施串一條。其版內外並施牙頭護縫 [50]。[下牙頭或用如意頭造] 門後用羅文福 [51]。[左右結角斜安，當心絞口。] 其名件廣厚，皆取門每尺之高，積而爲法。

肘：長視高。每門高一尺，廣五分，厚三分三厘。

桯：長同上，方三分三厘。

腰串：長隨扇之廣，其廣四分，厚同肘。

腰華版：長隨兩桯之内，廣六分，厚六厘。

錠脚版：長厚同上，其廣四分。

子桯：廣二分二厘，厚三分。

承櫺串 [52]：穿櫺當中，廣厚同子桯。［於子桯之内横用一條或二條。］

櫺子：厚一分。［長入子桯之内三分之一。若門高一丈，則廣一寸八分。如高增一尺，則加一分；減亦如之。］

障水版：廣隨兩桯之内，厚七厘。

障水版及錠脚、腰華内難子：長隨桯内四周，方七厘。

牙頭版：長同腰華版，廣六分，厚同障水版。

腰華版及錠脚内牙頭版：長視廣，其廣亦如之 [53]，厚同上。

護縫：厚同上。［廣同櫺子。］

羅文楅：長對角 [54]，廣二分五厘，厚二分。

額：廣八分，厚三分。［其長每門高一尺，則加六寸。］

立頰：長視門高［上下各別出卯］，廣七分，厚同額。［頰下安臥株、立株 [55]。］

挾門柱：方八分。［其長每門高一尺，則加八寸。柱下栽入地内 [56]，上施烏頭。］

日月板 [57]：長四寸，廣一寸二分，厚一分五厘。

搶柱 [58]：方四分。［其長每門高一尺，則加二寸。］

凡烏頭門（小木作圖 2）所用雞栖木、門簪、門砧、門關、搯鏁柱、石砧、鐵鞾臼、鵝臺之類，並準版門之制。

[45]　烏頭門是一種略似牌樓樣式的門。牌樓上有檐瓦，下無門扇，烏頭門恰好相反，上無檐瓦而下有門扇。烏頭門是這種門在宋代的＂官名＂；＂俗謂之櫺星門＂。到清代，它就只有＂櫺星門＂這一名稱；＂烏頭門＂已經被遺忘了。北京天壇圜丘和社稷壇四周矮牆每面都設櫺星門，但都是石造的。

[46]　楬，音竭，是表識（標誌）的意思。

[47]　＂造烏頭門之制＂這一段說得不太清楚，有必要先說明它的全貌。烏頭門有兩個主要部份：一，門扇；二，安裝門扇的框架。門扇本身是先做成一個類似＂目＂字形的框子：左右垂直的是肘（相

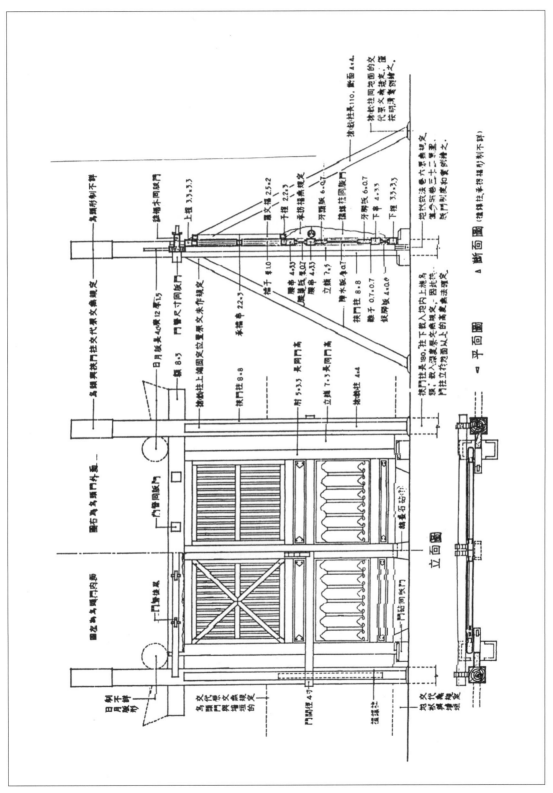

小木作圖 2　烏頭門

當於版門的肘版）和桯（相當於副肘版，肘和桯清代都稱〝邊挺〞）；上下兩頭橫的也叫桯，上頭的是上桯，下頭的是下桯，中間兩道橫的是串，因在半中腰，所以叫腰串；因用兩道，上下相去較近，所以叫雙腰串（上桯、下桯、腰串清代都稱〝抹頭〞）。腰串以上安垂直的木條，叫做櫺子；通過櫺子之間的空當，內外可以看通，雙腰串之間和腰串以下鑲木版；兩道腰串之間的叫腰華版（清代稱〝縧環版〞）；腰串和下桯之間的叫障水版（清代稱〝裙板〞）。如果門很高，就在下桯之上，障水版之下，再加一串，這道串和下桯之間也有一定距離（略似雙腰串間的距離）也安一塊板，叫做錠腳版。以上是門扇的構造情況。

安門的〝框架〞部份，以兩根挾門柱和上邊的一道額組成。額和柱相交處，在額上安日月版。柱頭上用烏頭扣在上面，以防雨水滲入腐蝕柱身。烏頭一般是琉璃陶製，清代叫〝雲罐〞。為了防止挾門柱傾斜，前後各用搶柱[1] 支撐。搶柱在清代叫做〝戧柱〞。

[48] 夾腰華版和腰華版有什麼區別還不清楚，也不明瞭樁子是什麼，怎樣用法。

[49] 子桯是安在腰串的上面和上桯的下面，以安裝櫺子的橫木條。

[50] 護縫是掩蓋板縫的木條。有時這種木條的上部做成 ⌢ 形的牙頭，下部做成如意頭。

[51] 羅文楅是門扇障水版背面的斜撐，可以防止門扇下垂變形，也可以加固障水版，是斜角十字交叉安裝的。

[52] 因為櫺子細而長，容易折斷或變形，用一道或兩道較細的串來固定並加固櫺子，叫做承櫺串。

[53] 這個〝長視廣〞的〝廣〞，是指門扇的肘和桯之間的廣，〝其廣亦如之〞的〝之〞，是說也像那樣〝視〞兩道腰串之間的廣或障水版下面所加的那道串和下桯之間的空當的距離。

[54] 這是指障水版的斜對角。

[55] 烏頭門下一般都要讓車馬通行，所以要用臥柣、立柣，安地栿版（活門檻）。

[56] 栽入的深度無規定，因為挾門柱上端伸出額以上的長度無規定。

[57] 日月版的長度四寸，是指日版、月版再加上挾門柱的寬度而言。

[58] 搶柱的長度並不很長。用什麼角度撐在挾門柱的什麼高度上，以及搶柱下端如何交代都不清楚。

軟門[59] 牙頭護縫軟門、合版軟門

造軟門之制：廣與高方；若高一丈五尺以上，如減廣者不過五分之一。[60]
用雙腰串造。［或用單腰串。］每扇各隨其長，除桯[61] 及腰串外，分作三分，腰上留二分，腰下留一分，上下並安版，內外皆施牙頭護縫。［其身內版及牙頭護縫所用版，如門高七尺至一丈二尺，並厚六分；高一丈三尺至一丈六尺，並厚八分；高七尺以下，並厚五分，[62] 皆為定法。腰華版厚同。下牙頭或用如意頭。］其名件廣厚。皆取門每尺之高，積而為法。

攏桯內外用牙頭護縫軟門（小木作圖 3）[63]：高六尺至一丈六尺。（額、栿[64]

牙頭護縫軟門

小木作圖 3　牙頭護縫軟門

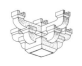

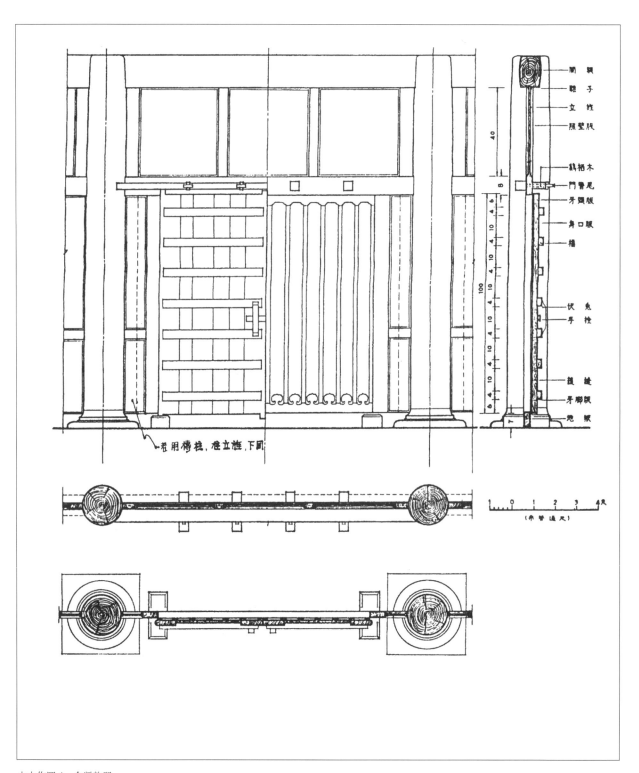

若用槏柱，槏立旌，下同

閘　頰
腰　子
立　㮚
照壁版

鵝頭木
門簪尾
牙縫版
身口版
楅

伏　兔
手　栓

鑣　縫
牙腳版
地　栿

（布帛匠尺）

小木作圖 4　合版軟門

內上下施伏兔[65] 用立榇[66]。)

肘：長視門高，每門高一尺，則廣五分，厚二分八厘。

桯：長同上 [上下各出二分]，方二分八厘。

腰串：長隨每扇之廣，其廣四分，厚二分八厘。[隨其厚三分，以一分爲卯。]

腰華版：長同上，廣五分。

合版軟門[67] (小木作圖4)：高八尺至一丈三尺，並用七楅，八尺以下用五楅。[上下牙頭，通身護縫，皆厚六分[68]。如門高一丈，即牙頭廣五寸，護縫廣二寸，每增高一尺，則牙頭加五分，護縫加一分，減亦如之[68]。]

肘版：長視高，廣一寸，厚二分五厘。

身口版：長同上，廣隨材。[通肘版合縫計數，令足一扇之廣。]厚一分五厘。

楅：[每門廣一尺，則長九寸二分] 廣七分，厚四分。

凡軟門內或用手栓、伏兔，或用承柺楅，其額、立頰、地栿、雞栖木、門簪、門砧、石砧、鐵桶子、鵝臺之類，並準版門之制。

[59] ＂軟門＂是在構造上和用材上都比較輕巧的門。牙頭護縫軟門在構造上與烏頭門的門扇類似——用桯和串先做成框子，再鑲上木板。合版軟門在構造上與版門相同，只是板較薄，外面加牙頭護縫。

[60] ＂造軟門之制＂這一段中，只有這一句適用於兩種軟門。從＂用雙腰串＂這句起，到小注＂下牙頭或用如意頭＂止，説的只是牙頭護縫軟門。

[61] 這個＂桯＂是指橫在門扇頭上的上桯和脚下的下桯。

[62] 這段小注內的＂六分＂、＂八分＂、＂五分＂都是門版厚度的絕對尺寸，而不是＂積而爲法＂的比例尺寸。

[63] ＂攏桯＂大概是＂四面用桯攏或框框＂的意思。這種門就是＂用桯和串攏成框架，身內版的內外兩面都用牙頭護縫的軟門＂。

[64] 這個＂栿＂就是地栿或門檻。

[65] 這個伏兔安在額和地栿的裏面，正在兩扇門對縫處。

[66] 立榇是一根垂直的門關，安在上述上下兩伏兔之間，從裏面將門攔閉。＂榇＂字不見於字典，讀音不詳，姑且讀如＂添＂。

[67] 合版軟門在構造上與版門類似，只是門板較薄，只用楅而不用透栓和䙴。外面則用牙頭護縫。

[68] 這個小注中的尺寸都是絕對尺寸。

破子櫺窗 [69]

造破子櫺窗（小木作圖 5）之制：高四尺至八尺。如間廣一丈，用一十七櫺。若廣增一尺，即更加二櫺。相去空一寸。［不以櫺之廣狹，只以空一寸爲定法。］其名件廣厚，皆以窗每尺之高，積而爲法。

破子櫺：每窗高一尺，則長九寸八分。［令上下入子桯內，深三分之二。］廣五分六厘，厚二分八厘。［每用一條，方四分，結角 [70] 解作兩條，則自得上項廣厚也。］每間以五櫺出卯透子桯。

子桯：長隨櫺空 [71]。上下並合角斜叉立頰。[72] 廣五分，厚四分。

額及腰串：長隨間廣，廣一寸二分，厚隨子桯之廣。

立頰：長隨窗之高、廣厚同額。［兩壁內隱出子桯。］

地栿：長厚同額，廣一寸。[73]

凡破子窗，於腰串下，地栿上，安心柱，槫頰 [74]。柱內或用障水版、牙脚 [75] 牙頭填心難子造，或用心柱編竹造 [76]；或於腰串下用隔減 [77] 窗坐造。

［凡安窗，於腰串下高四尺至三尺 [78]。仍令窗額與門額齊平。］

[69]　破子櫺窗以及下文的睒電窗、版櫺窗，其實都是櫺窗。它們都是在由額、腰串和立頰所構成的窗框內安上下方向的木條（櫺子）做成的。所不同者，破子櫺窗的櫺子是將斷面正方形的木條，斜角破開成兩根斷面作等腰三角形的櫺子，所以叫破子櫺窗；睒電窗的櫺子是彎來彎去，或作成 "水波紋" 的形式，版櫺窗的櫺子就是簡單的 "廣二寸、厚七分" 的板條。

在本文中，"破子櫺窗" 都寫成 "破子窗"，可能當時匠人口語中已將 "櫺" 字省掉了。

[70]　"結角" 就是 "對角"。

[71]　"長隨櫺空" 可理解爲 "長廣按全部櫺子和它們之間的空當的尺寸總和而定"。

[72]　"合角斜叉立頰" 就是水平的子桯和垂直的子桯轉角相交處，表面做成45°角，見 "小木作圖樣"。

[73]　地栿的廣厚，大木作也有規定。如兩種規定不一致時，似應以大木作爲準。

[74]　槫頰是靠在大木作的柱身上的短立頰。

[75]　"牙脚" 就是 "造烏頭門之制" 裏所提到的 "下牙頭"。

[76]　"編竹造" 可能還要內外抹灰。

[77]　"隔減" 可能是腰串（窗檻）以下砌磚牆，清代稱 "檻牆"。從文義推測，"隔減" 的 "減" 字可能是 "城" 字之訛。

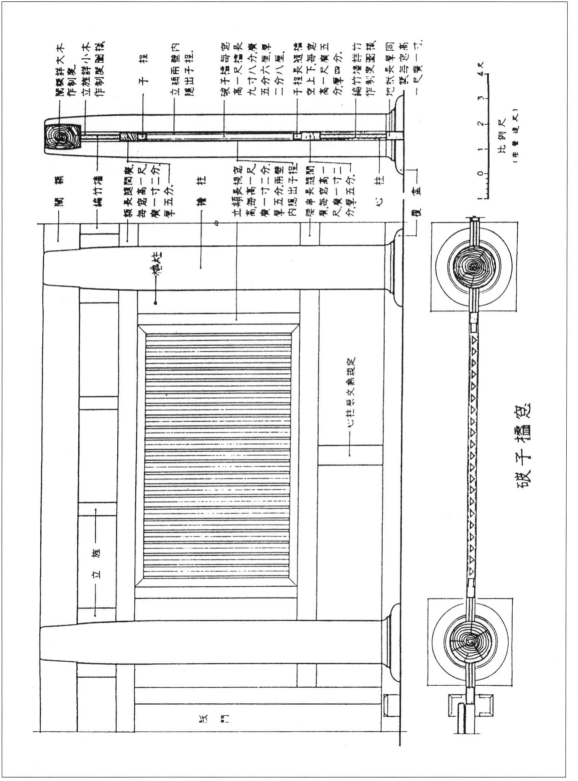

[78]　這是説：腰串（窗檻）的高度在地面上四尺至三尺；但須注意，"窗額與門額齊平"。所以，首先是門的高度決定門額和窗額的高度，然後由窗額向下量出窗本身的高度，才決定腰串的位置。

睒電窗[79]

　　造睒電窗（小木作圖6）之制：高二尺至三尺。每間廣一丈，用二十一櫺。若廣增一尺，則更加二櫺，相去空一寸。其櫺實廣二寸，曲廣二寸七分，厚七分。[謂以廣二寸七分直櫺，左右剜刻取曲勢，造成實廣二寸也。其廣厚皆爲定法。[80]]其名件廣厚，皆取窗每尺之高，積而爲法。

　　櫺子：每窗高一尺，則長八寸七分。[廣厚已見上項。]

　　上下串：長隨間廣，其廣一寸。[如窗高二尺，厚一寸七分；每增高一尺，加一分五厘；減亦如之。]

　　兩立頰：長視高，其廣厚同串。

　　凡睒電窗，刻作四曲或三曲；若水波文造，亦如之。施之於殿堂後壁之上，或山壁高處。如作看窗[81]，則下用橫鈐、立旌，[82]其廣厚並準版櫺窗所用制度。

[79]　"睒"讀如"閃"。"睒電窗"就是"閃電窗"，是開在後牆或山牆高處的窗。

[80]　櫺子廣厚是絕對尺寸。

[81]　"看窗"大概是開在較低處，可以往外看的窗。

[82]　橫鈐是一種由柱到柱的大型"串"，立旌是較大的"心柱"。參閱下文"隔截橫鈐立旌"篇。

版櫺窗[69]

　　造版櫺窗（小木作圖7）之制：高二尺至六尺。如間廣一丈，用二十一櫺。若廣增一尺，即更加二櫺。其櫺相去空一寸，廣二寸，厚七分。[並爲定法。]其餘名件長及廣厚，皆以窗每尺之高積而爲法。

　　版櫺：每窗高一尺，則長八寸七分。

　　上下串：長隨間廣，其廣一寸。[如窗高五尺，則厚二寸，若增高一尺，則加一分五厘；減亦如之。]

　　立頰：長視窗之高，廣同串。[厚亦如之。]

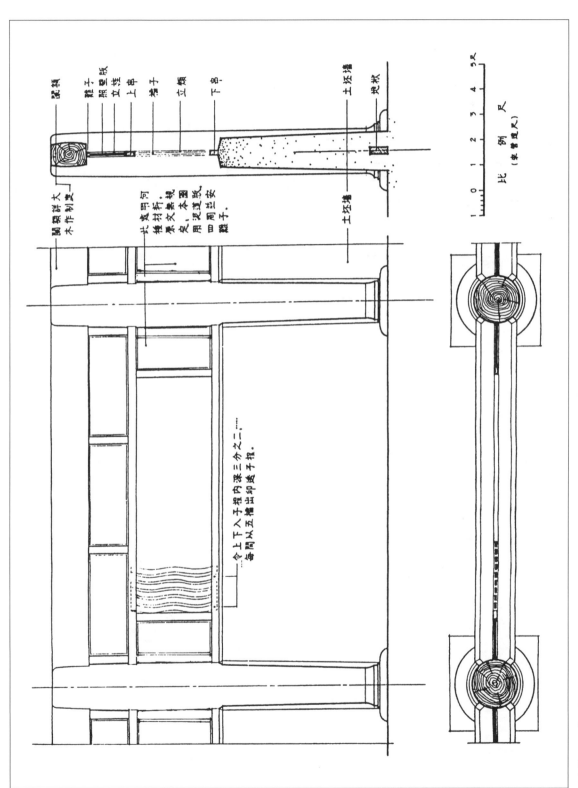

令上下入子桯內深三分之二……
每間以五橇出卯逐子捉。

此皆用柎桁條支架規，本圈
束之，視泥造瓦，四周些安
樘子。

關於詳大
木作制度

欞子
照壁版
立桩
上串
樘子
立頰
下�

土坯墻
地栿

土坯墻

比例尺
（束營造尺）

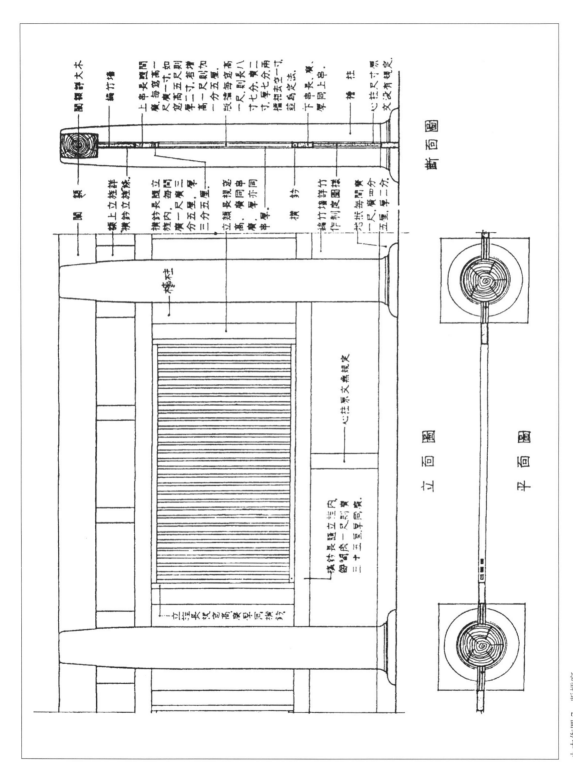

斷 面 圖

立 面 圖

平 面 圖

小木作圖 7　版櫺窗

地栿：長同串。[每間廣一尺，則廣四分五厘；厚二分。]

立桯：長視高。[每間廣一尺，則廣三分五厘，厚同上。]

橫鈐：長隨立桯內。[廣厚同上。]

凡版櫺窗，於串下地栿上安心柱編竹造，或用隔減窗坐造。若高三尺以下，只安於牆上[83]。[令上串與門額齊平。]

[83]　"只安於牆上"如何理解，不很清楚。

截間版帳[84]

造截間版帳（小木作圖8）之制：高六尺至一丈，廣隨間之廣。內外並施牙頭護縫。如高七尺以上者，用額、栿、槫柱，當中用腰串造。若間遠[85]則立槏柱[86]。其名件廣厚，皆取版帳每尺之廣，積而爲法。

槏柱：長視高；每間廣一尺，則方四分。

額：長隨間廣；其廣五分，厚二分五厘。

腰串、地栿：長及廣厚皆同額。

槫柱：長視額、栿內廣，其廣厚同額。

版：長同槫柱；其廣量宜分佈。[版及牙頭、護縫、難子，皆以厚六分爲定法。]

牙頭：長隨槫柱內廣；其廣五分。

護縫：長視牙頭內高；其廣二分。

難子：長隨四周之廣；其廣一分。

凡截間版帳，如安於梁外乳栿、劄牽之下，與全間相對者，其名件廣厚，亦用全間之法。[87]

[84]　"截間版帳"，用今天通用的語言來說，就是"木板隔斷牆"，一般只用於室內，而且多安在柱與柱之間。
[85]　"間遠"是說"兩柱間的距離大"。

[86] 槏柱 [(1)] 也可以説是一種較長的心柱。

[87] 乳栿和劄牽一般用在檐柱和内柱（清代稱“金柱”）之間。這兩列柱之間的距離（進深）比室内柱（例如前後兩金柱）之間的距離要小，有時要小得多。所謂“全間”就是指室内柱之間的“間”。檐柱和内柱之間是不足“全間”的大小的。

照壁屏風骨 [[88]]　截間屏風骨、四扇屏風骨。其名有四：　一曰皇邸，二曰後版，三曰扆 [[89]]，四曰屏風。

造照壁屏風骨之制：用四直大方格眼。[[90]] 若每間分作四扇者，高七尺至一丈二尺。如只作一段截，間造者，高八尺至一丈二尺。其名件廣厚，皆取屏風每尺之高，積而爲法。

截間屏風骨（小木作圖 9）。

桯：長視高，其廣四分，厚一分六厘。

條桱 [[91]]：長隨桯内四周之廣，方一分六厘。

額：長隨間廣，其廣一寸，厚三分五厘。

槫柱：長同桯，其廣六分，厚同額。

地栿：長厚同額，其廣八分。

難子 [[92]]：廣一分二厘，厚八厘。

四扇屏風骨（小木作圖 10）。

桯：長視高，其廣二分五厘，厚一分二厘。

條桱：長同上法，方一分二厘。

額：長隨間之廣，其廣七分，厚二分五厘。

槫柱：長同桯，其廣五分，厚同額。

地栿：長厚同額，其廣六分。

難子：廣一分，厚八厘。

凡照壁屏風骨，如作四扇開閉者，其所用立桥、搏肘，[[93]] 若屏風高一丈，則搏肘方一寸四分；立桥廣二寸，厚一寸六分；如高增一尺，即方及廣厚各加一分；減亦如之。

(1) 清式或稱“間柱”。——徐伯安注

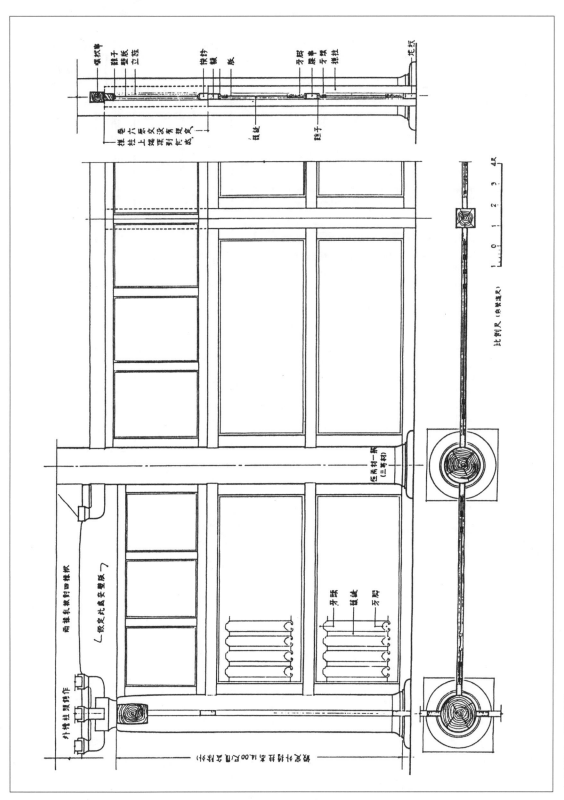

比例尺（依營造尺）

小木作圖 8　截間版帳

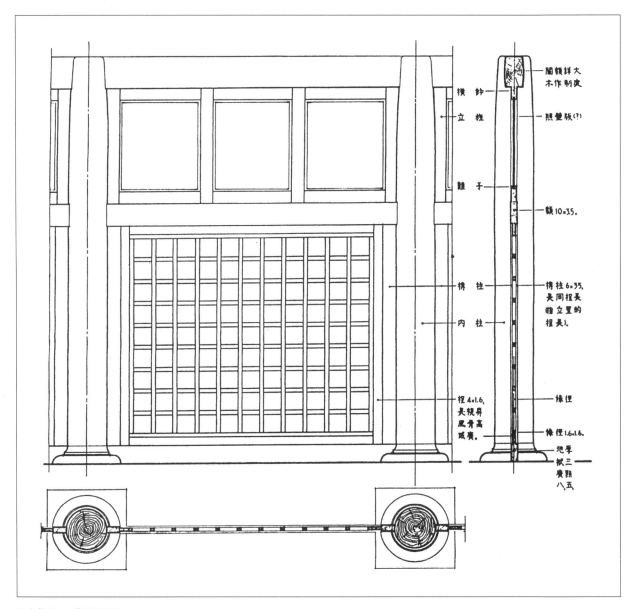

小木作圖 9　截間屏風骨

[88]　"照壁屏風骨"指的是構成照壁屏風的"骨架子"。"其名有四"是説照壁屏風之名有四，而不是説"骨"的名有四。從"二曰後版"和下文"額，長隨間廣，……"的文義可以看出，照壁屏風是裝在室內靠後的兩縫內柱（相當清代之金柱）之間的隔斷"牆"。照壁屏風是它的總名稱；下文解説的有兩種：固定的截間屏風和可以開閉的四扇屏風。後者類似後世常見的屏門。從"骨"字可以看出，這種屏風不是用木板做的，而是先用條桱做成大方格眼的"骨"，顯然是準備在上面裱糊紙或者絹、綢之類的紡織品的。本篇只講解了這"骨"的做法。由於後世很少（或者沒有）這種做法，更沒有宋代原物留存下來，所以做了上面的推測性的注釋。

[89] 宸，音倚。

[90] 大方格眼的大小尺寸，下文制度中未説明。

[91] 從這裏列舉的其他構件——桯、額、槫柱、地栿、難子——以及各構件的尺寸看來，條桱應該是構成方格眼的木條，那麼它的長度就不應該是〝隨桯内四周之廣〞，而應有兩種：豎的應該是〝長同桯〞，而橫的應該是〝隨桯内之廣〞。

[92] 難子在門窗上是桯和版相接處的壓縫條；但在屏風骨上，不知應該用在什麼位置上。

[93] 搏肘是安在屏風扇背面的轉軸。下面卷七的格子門也用搏肘，相當於版門的肘版的上下鑲。其所以不把桯加長爲鑲，是因爲版門關閉時，門是貼在額、地栿和立頰的裏面的，而承托兩鑲的雞栖木和石砧鵝臺也是在額和地栿的裏面，位置相適應，而屏風扇（以及格子門）則裝在額、地栿和槫柱（或立頰）構成的框框之中，所以有必要在背面另加搏肘。

隔截橫鈐立旌[94]

造隔截橫鈐立旌之制：高四尺至八尺，廣一丈至一丈二尺。每間隨其廣，分作三小間，用立旌，上下視其高，量所宜分佈，施橫鈐。其名件廣厚，皆取每間一尺之廣，積而爲法。

額及地栿：長隨間廣，其廣五分，厚三分。

槫柱及立旌：長視高，其廣三分五厘，厚二分五厘。

橫鈐：長同額，廣厚並同立旌。

凡隔截所用橫鈐、立旌，施之於照壁、門、窗或牆之上；及中縫截間[95]者亦用之，或不用額、栿、槫柱。

[94] 這應譯做〝造隔截所用的橫鈐和立旌〞。主題是橫鈐和立旌，而不是隔截。隔截就是今天我們所稱隔斷或隔斷牆。本篇只説明用額、地栿、槫柱、橫鈐、立旌所構成的隔截的框架的做法，而没有説明框架中怎樣填塞的做法。關於這一點，〝破子櫺窗〞一篇末段〝於腰串下地栿上安心柱、槫頰。柱内或用障水版、牙脚、牙頭填心、難子造，或用心柱編竹造〞，可供參玫。腰串相當於橫鈐，心柱相當於立旌；槫頰相當於槫柱。編竹造兩面顯然還要抹灰泥。鈐，音鉗（qián）。

[95] 〝中縫截間〞的含義不明。

露籬[96]　　其名有五：一曰欄，二曰栅，三曰櫎[97]，四曰藩，五曰落[98]。今謂之露籬。

造露籬（小木作圖 11）之制：高六尺至一丈，廣[99]八尺至一丈二尺。下用地栿、橫鈐、立旌；上用榻頭木[99]施版屋造。每一間分作三小間。立旌長視高，栽入地；每高一尺，則廣四分，厚二分五厘。曲根[100]長一寸五分，曲廣三分，

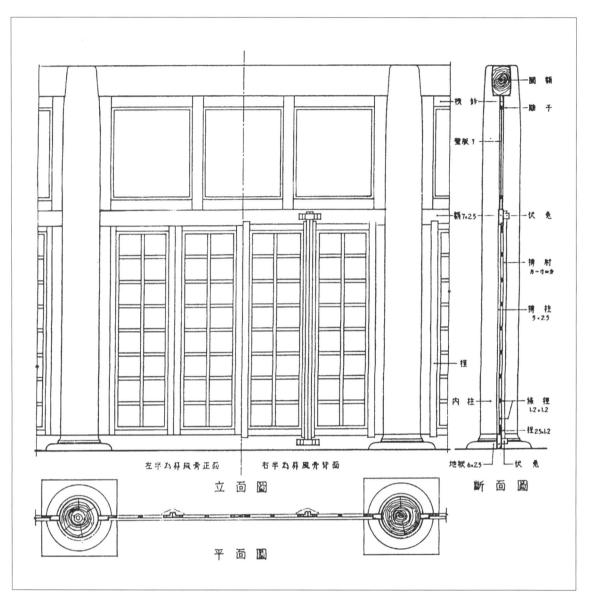

左半為屏風骨正面　　　右半為屏風骨背面

立 面 圖

平 面 圖

斷 面 圖

小木作圖 10　四扇屏風骨

厚一分。其餘名件廣厚，皆取每間一尺之廣，積而爲法。

地栿、橫鈐：每間廣一尺，則長二寸八分 [101]，其廣厚並同立旌。

榻頭木：長隨間廣，其廣五分，厚三分。

山子版：長一寸六分，厚二分。

屋子版：長同榻頭木，廣一寸二分，厚一分。

瀝水版：長同上，廣二分五厘，厚六厘。

　　壓脊、垂脊木：長廣同上，厚二分。

　　凡露籬若相連造，則每間減立桯一條。[102] [謂如五間只用立桯十六條之類。]
其橫鈐、地栿之長，各減一分三厘。[103] 版屋兩頭施搏風版及垂魚、惹草[104]，
並量宜造。

[96]　露籬是木構的户外隔牆。

[97]　櫮，音渠。

[98]　落，音洛。

[99]　這個〝廣〞是指一間之廣，而不是指整道露籬的總長度。但是露籬的一間不同於房屋的一間。房屋兩柱之間稱一間。從本篇的制度看來，露籬不用柱而用立桯，四根立桯構成的〝三小間〞上用一根整的榻頭木（類似大木作中的闌額）所構成的一段叫做〝一間〞。這一間之廣爲八尺至一丈二尺。超過這長度就如下文所説〝相連造〞。因此，與其説〝榻頭木長隨間廣〞，不如説間廣在很大程度上取決於榻頭木的長度。

[100]　曲根的具體形狀、位置和用法都不明確。小木作制度圖樣十一中所畫是猜測畫出來的。山子版和瀝水版情形也類似。

[101]　這〝二寸八分〞是兩根立桯之間（即〝小間〞）的淨空的長度，是按立桯高一丈，間廣一丈的假設求得的。〝間廣〞的定義，一般都指柱中至柱中，但這〝二寸八分〞，顯然是由一尺減去四根立桯之廣一寸六分所餘的八寸四分，再用三除而求得的。若按立桯中至中計算，則應長二寸九分三厘，但若因籬高有所增減，立桯之廣厚隨之增減，這〝二寸八分〞或〝二寸九分三厘〞就又不對了。若改爲〝長隨立桯間之廣〞，就比較恰當。

[102]　若只做一間則用立桯四條；若相連造，則只須另加三條，所以説〝每間減立桯一條〞。

[103]　爲什麼要〝各減一分三厘〞，還無法理解。

[104]　垂魚、惹草見卷七〝小木作制度二〞及〝大木作制度圖樣〞。

版引檐[105]

　　造屋垂前版引檐（小木作圖12）之制：廣一丈至一丈四尺，[如間太廣者，每間作兩段。] 長三尺至五尺。内外並施護縫。垂前用瀝水版。其名件廣厚，皆以每尺之廣積而爲法。

　　桯：長隨間廣，每間廣一尺，則廣三分，厚二分。

　　檐版：長隨引檐之長，其廣量宜分擘。[以厚六分爲定法。]

　　護縫：長同上，其廣二分。[厚同上定法。]

　　瀝水版：長廣隨桯。[厚同上定法。]

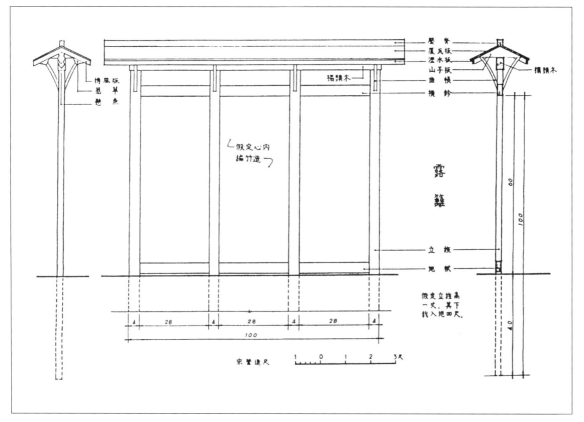

小木作圖 11　露籬

　　跳椽：廣厚隨桯，其長量宜用之。

　　凡版引檐施之於屋垂之外。跳椽上安闌頭木、挑幹，引檐與小連檐相續。

[105]　版引檐是在屋檐（屋垂）之外另加的木板檐。引檐本身的做法雖然比較清楚，但是跳椽、闌頭木和挑幹的做法以及引檐怎樣〝與小連檐相續〞都不清楚。

水槽[106]

　　造水槽（小木作圖 12）之制：直高一尺，口廣一尺四寸。其名件廣厚，皆以每尺之高積而爲法。

　　廂壁版：長隨間廣，其廣視高，每一尺加六分，厚一寸二分。

　　底版：長厚同上。每口廣一尺，則廣六寸。

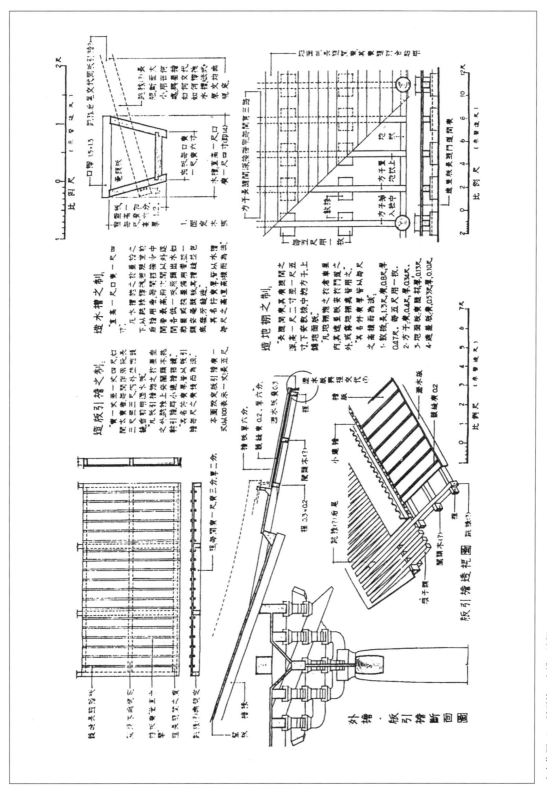

罨頭版：長隨廂壁版內，厚同上。

口襻：長隨口廣，其方一寸五分。

跳椽：長隨所用，廣二寸，厚一寸八分。

凡水槽施之於屋檐之下，以跳椽襻拽。若廳堂前後檐用者，每間相接；令中間者最高，兩次間以外，逐間各低一版，兩頭出水。如廊屋或挾屋偏用者，並一頭安罨頭版。其槽縫並包底廥牙縫造。

[106] 水槽的用途、位置和做法，除怎樣〝以跳椽襻拽〞來〝施之於屋檐之下〞一項不太清楚外，其餘都解說得很清楚，無須贅加注釋。

井屋子[107]

造井屋子（小木作圖 13）之制：自地[108]至脊共高八尺。四柱，其柱外方五尺[109]。[垂檐及兩際皆在外。]柱頭高五尺八寸。下施井匱[110]，高一尺二寸。上用厦瓦版，內外護縫；上安壓脊、垂脊；兩際施垂魚、惹草。其名件廣厚，皆以每尺之高，積而爲法。

柱：每高一尺[111]則長七寸五分[鑲、耳在內[112]。]方五分。

額：長隨柱內，其廣五分，厚二分五厘。

栿：長隨方[每壁[113]每長一尺加二寸，跳頭在內]，其廣五分，厚四分。

蜀柱：長一寸三分，廣厚同上。

叉手：長三寸，廣四分，厚二分。

榑：長隨方，[每壁每長一尺加四寸，出際在內。]廣厚同蜀柱[114]。

串：長同上，[加亦同上，出際在內]廣三分，厚二分。

厦瓦版：長隨方，[每方一尺，則長八寸[115]，斜長、垂檐在內。]其廣隨材合縫。[以厚六分爲定法。]

上下護縫：長厚同上，廣二分五厘。

壓脊：長及廣厚並同榑。[其廣取槽在內[116]。]

垂脊：長三寸八分，廣四分，厚三分。

搏風版：長五寸五分，廣五分。［厚同厦瓦版。］

瀝水牙子：長同榑，廣四分。［厚同上。］

垂魚：長二寸，廣一寸二分。［厚同上。］

惹草：長一寸五分，廣一寸。［厚同上。］

井口木：長同額，廣五分，厚三分。

地栿：長隨柱外，廣厚同上。

井匱版：長同井口木，其廣九分、厚一分二厘。

井匱内外難子：長同上。［以方七分爲定法。］

凡井屋子，其井匱與柱下齊，安於井階之上，其舉分 [117] 準大木作之制。

[107]　明清以後叫做井亭。在井口上建亭以保護井水清潔已有悠久的歷史。漢墓出土的明器中就已有井屋子。

[108]　這〝地〞是指井口上石板，即本篇末所稱〝井階〞的上面。但井階的高度未有規定。

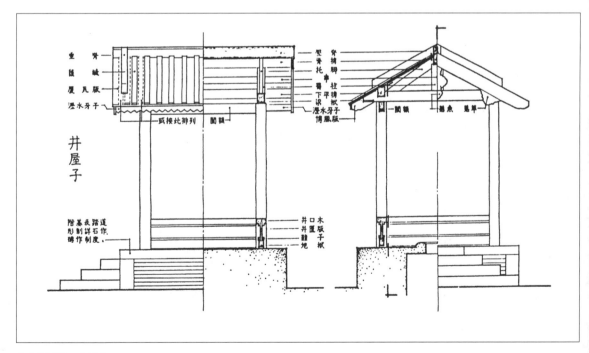

小木作圖 13　井屋子

[109]　"外方五尺"不是指柱本身之方，而是指四根柱子所構成的正方形平面的外面長度。

[110]　井匱是井的欄杆或欄板。

[111]　這個"每高一尺"是指井屋子之高的"每高一尺"，而不是指每柱高一尺。因此，按這規定，井屋子高八尺，則柱高（包括脚下的鑲和頭上的耳在內）六尺。上文説"柱頭高五尺八寸"没有包括鑲和耳。

[112]　鑲和耳在文中没有説明，但按後世無數實例所見，柱脚下出一榫（鑲），放在柱礎上鑿出的凹池内，以固定柱脚不移動。耳則如大木作中的斗耳，以夾住上面的栿。

[113]　井屋子的平面是方形，"每壁"就是每面。

[114]　井屋子的槫的斷面不是圓的，而是長方形的。

[115]　井屋子是兩坡頂（懸山）；這"長"是指一面的屋面由脊到檐口的長度。

[116]　壓脊就是正脊，壓在前後厦瓦版在脊上相接的縫上，做成"⊤"字形，所以下面兩側有槽。這槽是從"廣厚並同槫"的壓脊下開出來的。

[117]　"舉分"是指屋脊舉高的比例。

地棚[118]

造地棚（小木作圖12）之制：長隨間之廣，其廣隨間之深。高一尺二寸至一尺五寸[119]。下安敦桥。中施方子，上鋪地面版。其名件廣厚，皆以每尺之高，積而爲法。

敦桥：[每高一尺，長加三寸[120]。] 廣八寸，厚四寸七分。[每方子長五尺用一枚。]

方子：長隨間深，[接搭用[121]] 廣四寸，厚三寸四分。[每間用三路。]

地面版：長隨間廣，[其廣隨材，合貼用] 厚一寸三分。

遮羞版：長隨門道間廣，其廣五寸三分，厚一寸。

凡地棚施之於倉庫屋内。其遮羞版安於門道之外，或露地棚處皆用之。

[118]　地棚是倉庫内架起的，下面不直接接觸土地的木地板。它和倉庫房屋的構造關係待攷。

[119]　這個"高"是地棚的地面版離地的高度。

[120]　這裏可能有脱簡，没有説明長多少，而突然説"每高一尺，長加三寸"。這三寸在什麼長度的基礎上加出來的？至於敦桥是直接放在土地上，抑或下面還有塼石基礎？也未説明。均待攷。

[121]　"接搭用"就是説不一定要用長貫整個間深的整條方子；如用較短的，可以在敦桥上接搭。

營造法式卷第七

小木作制度二

格子門 [1]　四斜毬文格眼、四斜毬文上出條桱重格眼、四直方格眼、版壁、兩明格子

　　造格子門（小木作圖 14）之制：有六等（小木作圖 14）[2]；一曰四混 [3]，中心出雙線 [4]、入混内出單線，[或混内不出線]；二曰破瓣 [5]、雙混、平地、出雙線，[或單混出單線]；三曰通混 [6] 出雙線，[或單線]；四曰通混壓邊線 [7]；五曰素通混；[以上並攧尖 [8] 入卯]；六曰方直破瓣 [9] [或攧尖或叉瓣造 [8]]，高六尺至一丈二尺，每間分作四扇。[如梢間狹促者，只分作兩扇。] 如檐額及梁栿下用者，或分作六扇造，用雙腰串 [或單腰串造]。每扇各隨其長、除桯及腰串外，分作三分；腰上留二分安格眼，[或用四斜毬文格眼，或用四直方格眼，如就毬文者，長短隨宜加減，[10]] 腰下留一分安障水版。[腰華版及障水版皆厚六分；桯四角外，上下各出卯，長一寸五分 [11]，並爲定法。] 其名件廣厚皆取門桯每尺之高，積而爲法。

　　四斜毬文格眼（小木作圖 15）[12]：其條桱厚一分二厘。[毬文徑三寸至六寸 [11]。每毬文圈徑一寸，則每瓣長七分，廣三分，絞口廣一分；四周壓邊線。其條桱瓣數須雙用 [13]，

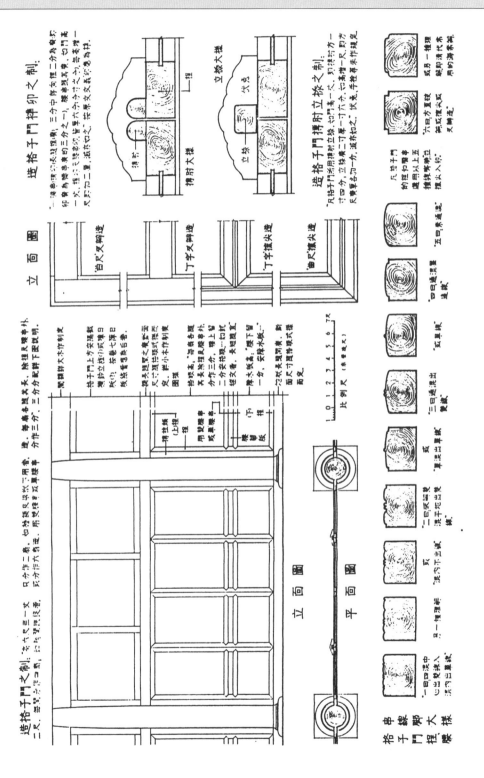

小木作圖14　格子門分隔形制、門程、腰串、綫腳及榫卯大樣

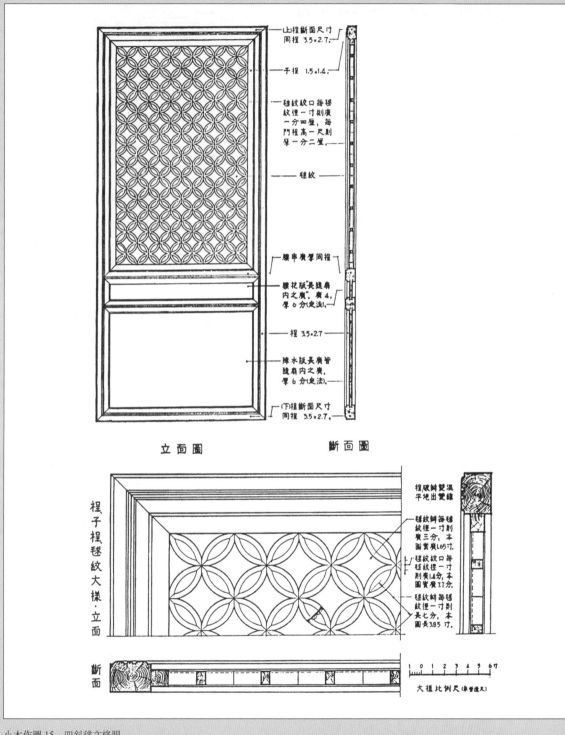

立面圖　　　　　斷面圖

小木作圖 15　四斜毬文格眼

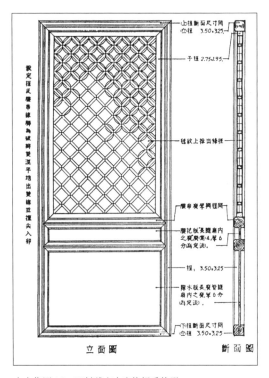

小木作圖 16　四斜毬文上出條桱重格眼

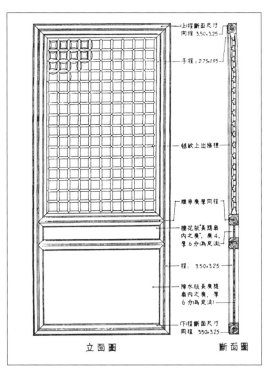

小木作圖 17　四直毬文上出條重格眼

四角各令一瓣入角 [14]。]

　　桱，長視高，廣三分五厘，厚二分七厘。［腰串廣厚同桱，橫卯隨桱三分中存向裏二分爲廣；腰串卯隨其廣。如門高一丈，桱卯及腰串卯皆厚六分；每高增一尺，即加二厘；減亦如之。後同。］

　　子桱：廣一分五厘，厚一分四厘。［斜合四角，破瓣單混造。後同。］

　　腰華版：長隨扇內之廣，厚四分。［施之於雙腰串之內；版外別安彫華。[15]］

　　障水版：長廣各隨桱。［令四面各入池槽。[16]］

　　額：長隨間之廣，廣八分，厚三分。［用雙卯］

　　槫柱、頰：長同桱，廣五分，［量攤擘扇數，隨宜加減。］厚同額。［二分中取一分爲心卯。］

　　地栿：長厚同額，廣七分。

　　四斜毬文上出條桱重格眼 [17]（小木作圖 16）：其條桱之厚，每毬文圜徑二寸，則加毬文格眼之厚二分。［每毬文圜徑加一寸，則厚又加一分；桱及子桱亦如之。其毬

文上採[18]出條桱，四攛尖，四混出雙線或單線造。如毬文圜徑二寸，則採出條桱方三份，若毬文圜徑加一寸，則條桱方又加一分。其對格眼子桱，則安攛尖，其尖外入子桱，內對格眼，合尖令線混轉過。其對毬文子桱，每毬文圜徑一寸，則子桱之廣五厘；若毬文圜徑加一寸，則子桱之[(1)]廣又加五厘。或以毬文隨四直格眼(小木作圖 17)者，則子桱之下採出毬文，其廣與身內毬文相應。]

四直方格眼（小木作圖 18）：其制度有七等（小木作圖 19）[19]：一曰四混絞雙線[20]［或單線］；二曰通混壓邊線，心內絞雙線［或單線］；三曰麗口[21]絞瓣雙混，［或單混出線］；四曰麗口素絞瓣；五曰一混四攛尖；六曰平出線；[22]七曰方絞眼[23]。其條桱皆廣一分，厚八厘。［眼內方三寸至二寸。］

桱：長視高，廣三分，厚二分五厘。［腰串同。］

子桱：廣一分二厘，厚一分。

腰華版及障水版：並準四斜毬文法。

額：長隨間之廣，廣七分，厚二分八厘。

槫柱、頰：長隨門高，廣四分，［量攤擘扇數，隨宜加減］厚同額。

地栿：長厚同額，廣六分。

版壁（小木作圖 20）：［上二分不安格眼，亦用障水版者］：名件並準前法，唯桱厚減一分。

兩明格子門（小木作圖 20）：其腰華、障水版、格眼皆用兩重。桱厚更加二分一厘。子桱及條桱之厚各減二厘。額、頰、地栿之厚各加二分四厘。［其格眼兩重，外面者安定；其內者，上開池槽深五分，下深二分。[24]］

凡格子門所用搏肘、立桥（小木作圖 14），如門高一丈，即搏肘方一寸四分，立桥廣二寸，厚一寸六分，如高增一尺，即方及廣厚各加一分；減亦如之。

[1]　格子門在清代裝修中稱〝格扇〞。它的主要特徵就在門的上半部（即烏頭門安裝直櫺的部分）用條桱（清代稱〝櫺子〞）做成格子或格眼以糊紙。這格眼部分清代稱〝槅心〞或〝花心〞；

(1)　〝陶本〞無〝之〞字。——徐伯安注

格眼稱〝菱花〞。

　　本篇在〝格子門〞的題目下，又分作五個小題目。其實主要只講了三種格子的做法。〝版壁〞在安格子的位置用版，所以不是格子門。〝兩明格子〞是前三種的講究一些的做法。一般的格子只在向外的一面起線，向裏的一面是平的，以便糊紙，兩明格子是另外再做一層格子，使起線的一面向裏是活動的，可以卸下；在外面一層格子背面糊好紙之後，再裝上去。這樣，格子裏外兩面都起線，比較美觀。

[2]　這〝六等〞只是指桯，串起線的簡繁等第有六等，越繁則等第越高。

[3]　在橫件邊，角的處理上，凡斷面做成比較寬而扁，近似半個橢圓形的；或角上做成半徑比較大的 90° 弧的，都叫做〝混〞。

[4]　在構件表面鼓出的比較細的，叫做〝線〞或〝出線〞。

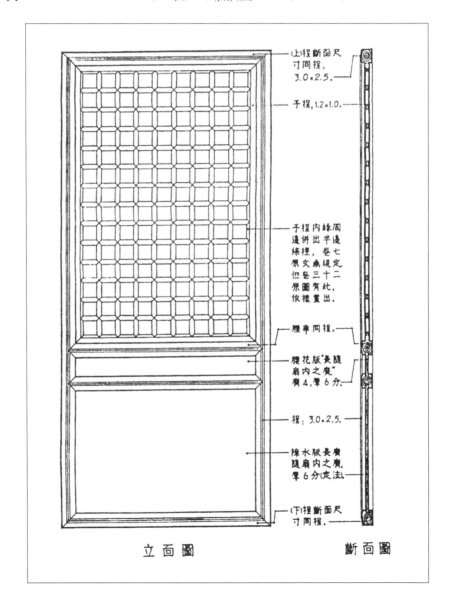

立面圖　　　　斷面圖

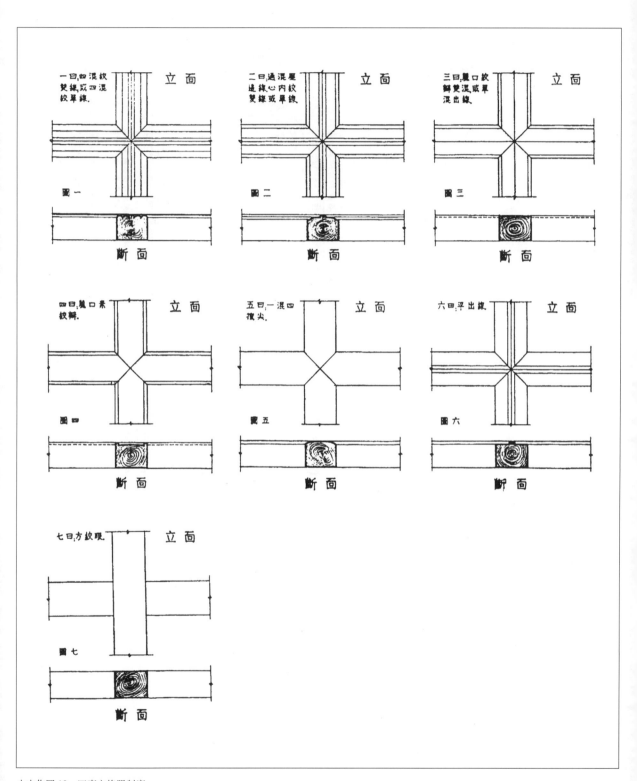

一曰四混紋雙線或四混紋單線. 立面 圖一 斷面

二曰通混壓邊線心內紋雙線或單線 立面 圖二 斷面

三曰壓口紋雙混或單混出線. 立面 圖三 斷面

四曰壓口素紋辮. 立面 圖四 斷面

五曰一混四覆尖. 立面 圖五 斷面

六曰平出線 立面 圖六 斷面

七曰方紋眼 立面 圖七 斷面

小木作圖 19　四直方格眼制度

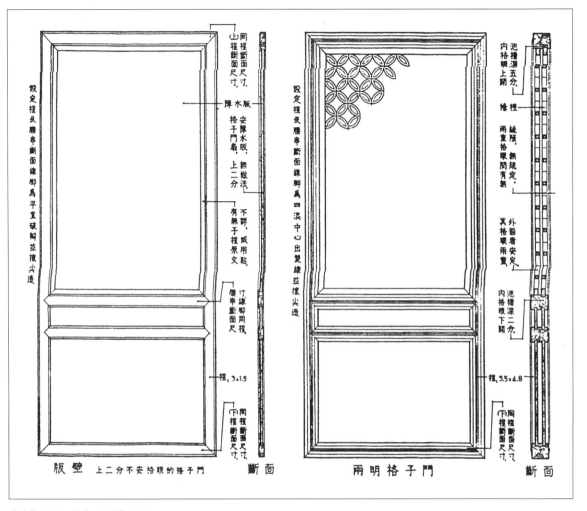

小木作圖 20　版壁、兩明格子門

[5]　邊或角上向裏刻入作「L」形正角凹槽的 叫做「破瓣」。

[6]　整個斷面成一個混的叫做「通混」。

[7]　兩側在混或線之外留下一道細窄平面的線，比混或線的表面「壓」低一些。 叫做「壓邊線」。

[8]　橫直構件相交處，以斜角相交的 叫做「攛尖」，以正角相交的 叫做「叉瓣」。

[9]　斷面不起混或線，只在邊上破瓣的 叫做「方直破瓣」。

[10]　格眼必須湊成整數，這就不一定剛好與「腰上留二分」的尺寸相符，因此要「隨宜加減」。

[11]　這個「一寸二分」、「三寸」、「六寸」都是「並爲定法」的絕對尺寸。

[12]　從本篇制度看來，格眼基本上只有毬文和方直兩種，都用正角相交的條桱組成。方直格眼比較簡單，是用簡單方直的條桱，以水平方向和垂直方向相交組成的，毬文的條桱則以與水平方向兩個相反的45°方向相交組成，而且條桱兩側，各鼓出一個90°的弧線，成爲一個 形；正角相交，四個弧線就組成一個「毬文」，清式稱「古錢」。由於這樣組成的毬文是以45°角的斜向排列的，所以稱四斜毬文。清代裝修中所常見的六角形菱紋，在本篇中根本沒有提到。

[13] ″須雙用″ 就是必須是 ″雙數″。

[14] ″令一瓣入角″ 就是説必須使一瓣正正地對着角線。

[15] 障水版的裝飾花紋是另安上去的，而不是由版上彫出來的。

[16] 即要 ″入池槽″，則障水版的 ″毛尺寸″ 還須比桯、串之間的尺寸大些。

[17] 這是本篇制度中等第最高的一種格眼——在毬文原有的條桱上，又 ″採出″ 條桱，既是毬文格眼，上面又加一層相交的條桱方格眼，所以叫做重格眼——雙重的格眼。

[18] ″採″ 字含義不詳——可能是 ″隱出″（刻出），也可能另外加上去的。

[19] 四直方格眼的等第，也像桯、串的等第那樣，以起線簡繁而定。

[20] ″絞雙線″ 的 ″絞″ 是怎樣絞法，待攷。下面的 ″絞瓣″ 一詞中也有同樣的問題。

[21] 什麽是 ″麗口″ 也不清楚。

[22] ″平出線″ 可能是這樣的斷面 ⌐┌┐。

[23] ″方絞眼″ 可能就是沒有任何混、線的條桱相交組成的最簡單的方直格眼。

[24] 池槽上面的深，下面的淺，裝卸時可能格眼往上一擡就可裝可卸。

闌檻鉤窗[25]

造闌檻鉤窗（小木作圖 21）之制：其高七尺至一丈。每間分作三扇，用四直方格眼。檻面外施雲栱鵝項鉤闌，內用托柱，［各四枚。］[26] 其名件廣厚，各取窗、檻每尺之高，積而爲法[27]。［其格眼出線，並準格子門四直方格眼制度。］

鉤窗：高五尺至八尺。

子桯：長視窗高，廣隨逐扇之廣，每窗高一尺，則廣三分，厚一分四厘。

條桱：廣一分四厘，厚一分二厘。

心柱、槫柱：長視子桯，廣四分五厘，厚三分。

額：長隨間廣，其廣一寸一分，厚三分五厘。

檻：面高一尺八寸至二尺。［每檻面高一尺，鵝項至尋杖共加九寸。］

檻面版：長隨間心，每檻面高一尺，則廣七寸，厚一寸五分。［如柱徑或有大小，則量宜加減。］

鵝項：長視高，其廣四寸二分[28]，厚一寸五分。［或加減同上。］

雲栱：長六寸，廣三寸，厚一寸七分。

尋杖：長隨檻面，其方一寸七分。

心柱及槫柱：長自檻面版下至地栿上，其廣二寸，厚一寸三分。

托柱：長自檻面下至地，其廣五寸，厚一寸五分。

地栿：長同窗額，廣二寸五分，厚一寸三分。

障水版：廣六寸。〔以厚六分爲定法。〕

凡鈎窗所用搏肘，如高五尺，則方一寸；臥關如長一丈，即廣二寸，厚一寸六分。每高與長增一尺，則各加一分，減亦如之。

[25]　闌檻鈎窗多用於亭榭，是一種開窗就可以坐下憑欄眺望的特殊裝修。現在江南民居中，還有一些樓上窗外設置類似這樣的闌檻鈎窗的；在園林中一些亭榭、遊廊上，也可以看到類似檻面板和鵝項鈎闌（但沒有鈎窗）做成的，可供小坐憑欄眺望的矮檻牆或欄杆。

[26]　即：外施雲栱鵝項鈎闌四枚，内用托柱四枚。

[27]　即：窗的名件廣厚視窗之高，檻的名件廣厚視檻（檻面版至地）之高積而爲法。

[28]　鵝項是彎的，所以這〝廣〞可能是〝曲廣〞。

殿内截間格子 [29]

造殿内截間格子（小木作圖22）之制：高一丈四尺至一丈七尺。用單腰串，每間各視其長，除桯及腰串外，分作三份。腰上二份安格眼；用心柱、搏柱分作二間。腰下一份爲障水版，其版亦用心柱、搏柱分作三間。〔内一間或作開閉門子。〕用牙脚、牙頭填心，内或合版攏桯。〔上下四周並纏難子。〕其名件廣厚皆取格子上下每尺之通高積而爲法。

上下桯：長視格眼之高，廣三分五厘，厚一分六厘。

條桱：〔廣厚並準格子門法。〕

障水子桯：長隨心柱，搏柱内，其廣一分八厘，厚二分。

上下難子：長隨子桯，其廣一分二厘，厚一分。

搏肘：長視子桯及障水版，方八厘。〔出鑲在外。〕

額及腰串：長隨間廣，其廣九分，厚三分二厘。

地栿：長厚同額，其廣七分。

上搏柱及心柱：長視搏肘，廣六分，厚同額。

下搏柱及心柱：長視障水版，其廣五分，厚同上。

凡截間格子，上二份子桯内所用四斜毬文格眼，圜徑七寸至九寸。其廣厚皆準格子門之制。

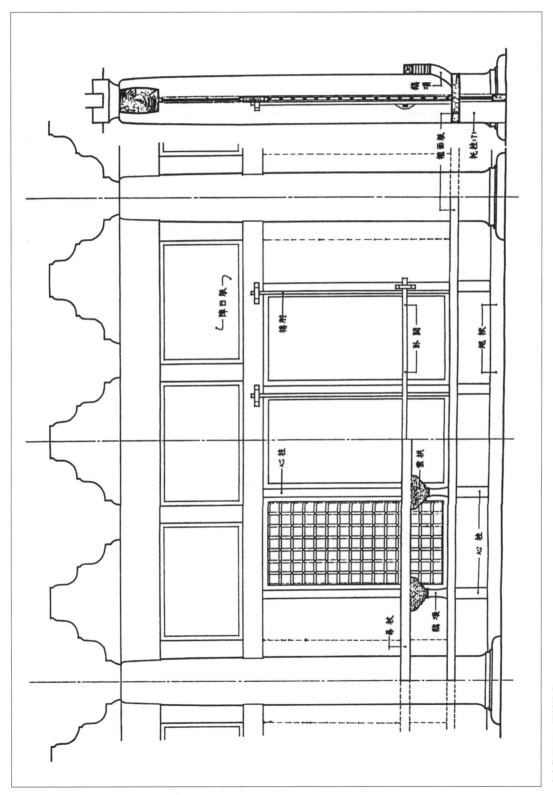

小木作圖 21　闌檻鉤窗

[29] 就是分隔殿堂內部的隔扇。

堂閣內截間格子[30]

造堂閣內截間格子（小木作圖23）之制：皆高一丈，廣一丈一尺[31]。其桯制度有三等：一曰面上出心線，兩邊壓線；二曰瓣內雙混，[或單混]；三曰方直破瓣攛尖。其名件廣厚皆取每尺之高積而爲法。

截間格子：當心及四周皆用桯，其外上用額，下用地栿；兩邊安槫柱。[格眼毬文徑五寸。] 雙腰串造。

桯：長視高。[卯在內，] 廣五分，厚三分七厘。[上下者，每間廣一尺，即長九寸二分。]

腰串：[每間隔一尺，即長四寸六分。] 廣三分五厘，厚同上。

腰華版：長隨兩桯內，廣同上。[以厚六分爲定法。]

障水版：長視腰串及下桯，廣隨腰華版之長。[厚同腰華版。]

子桯：長隨格眼四周之廣，其廣一分六厘，厚一分四厘。

額：長隨間廣，其廣八分，厚三分五厘。

地栿：長厚同額，其廣七分。

槫柱：長同桯，其廣五分，厚同地栿。

難子：長隨桯四周，其廣一分，厚七厘。

截間開門格子（小木作圖24）：四周用額、栿、槫柱。其內四周用桯，桯內上用門額；[額上作兩間，施毬文，其子桯高一尺六寸；] 兩邊留泥道施立頰；[泥道施毬文，其子桯長[32]一尺二寸；] 中安毬文格子門兩扇，[格眼毬文徑四寸] 單腰串造。

桯：長及廣厚同前法。[上下桯廣同。]

門額：長隨桯內，其廣四分，厚二分七厘。

立頰：長視門額下桯內，廣厚同上。

門額上心柱：長一寸六分，廣厚同上。

泥道內腰串：長隨槫柱、立頰內，廣厚同上。

障水版：同前法。

門額上子桯：長隨額內四周之廣，其廣二分，厚一分二厘。[泥道內所用廣厚同。]

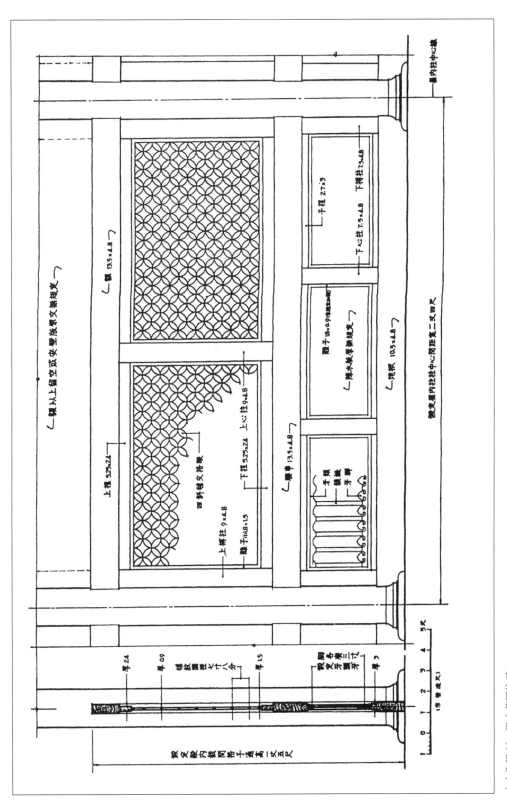

小木作圖 22　殿內截間格子

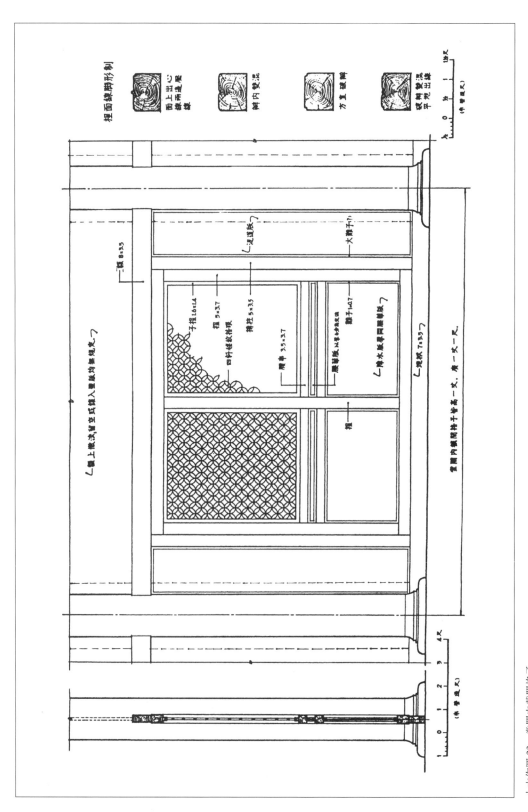

小木作圖圖 23　堂閣內截間格子

門肘：長視扇高，[鑲在外。] 方二分五厘。[上下桯亦同。]

門桯：長同上，[出頭在外，] 廣二分，厚二分五厘。[上下桯亦同。]

門障水版：長視腰串及下桯內，其廣隨扇之廣。[以廣 [(1)] 六分爲定法。]

門桯內子桯：長隨四周之廣，其廣厚同額上子桯。

小難子：長隨子桯及障水版四周之廣。[以方五分爲定法。]

額：長隨間廣，其廣八分，厚三分五厘。

地栿：長厚同上，其廣七分。

榑柱：長視高，其廣四分五厘，厚同上。

大難子：長隨桯四周，其廣一分，厚七厘。

上下伏兔：長一寸，廣四分，厚二分。

手拴伏兔：長同上，廣三分五厘，厚一分五厘。

手拴：長一寸五分，廣一分五厘，厚一分二厘。

凡堂閣內截間格子所用四斜毬文格眼及障水版等分數，其長徑並準格子門之制。

[30]　本篇內所說的截間格子分作兩種：＂截間格子＂和＂截間開門格子＂。文中雖未說明兩者的使用條件和兩者間的關係，但從功能要求上可以想到，兩者很可能是配合使用的，＂截間格子＂是固定的。如兩間之間需要互通時，就安上＂開門格子＂。從清代的隔扇看，＂開門格子＂一般都用雙扇。

[31]　＂皆高＂說明無論房屋大小，截間格子一律都用同一尺寸。如房屋大或小於這尺寸，如何處理，沒有說明。

[32]　各版原文都作＂子桯廣一尺二寸＂，＂廣＂字顯然是＂長＂字之誤。

殿閣照壁版 [33]

造殿閣照壁版(小木作圖25) 之制：廣一丈至一丈四尺，高五尺至一丈一尺。外面纏貼，內外皆施難子，合版造。其名件廣厚皆取每尺之高積而爲法。

額：長隨間廣，每高一尺，則廣七分，厚四分。

榑柱：長視高，廣五分，厚同額。

(1)　＂陶本＂爲＂厚＂字，誤。——徐伯安注

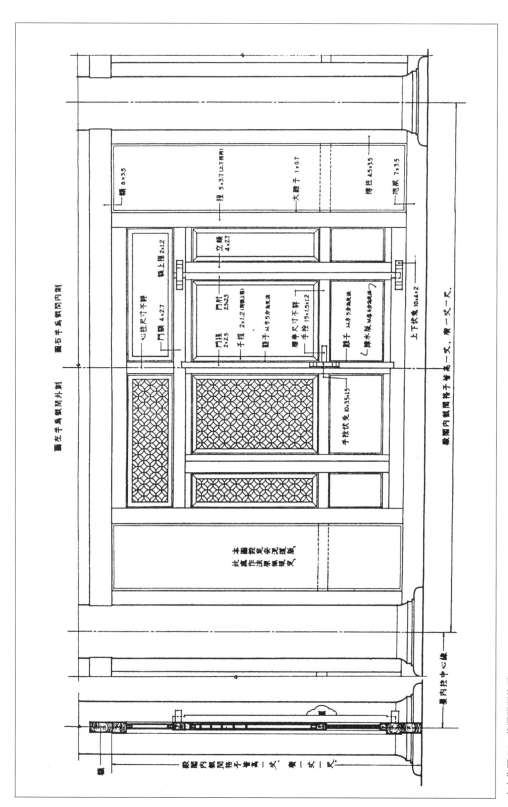

小木作圖 24　截間開門格子

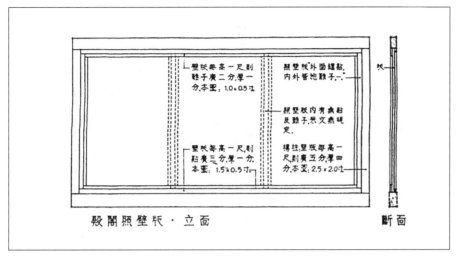

小木作圖 25　殿閣照壁版

版：長同槫柱，其廣隨槫柱之內，厚二分。

貼：長隨桯^[34]內四周之廣，其廣三分，厚一分。

難子：長厚同貼，其廣二分。

凡殿閣照壁版，施之於殿閣槽內，及照壁門窗之上者皆用之。

[33]　照壁版和截間格子不同之處，在於截間格子一般用於同一縫的前後兩柱之間，上部用毬文格眼；照壁版則用於左右兩縫並列的柱之間，不用格眼而用木板填心。

[34]　本篇（以及下面 "障日版"、"廊屋照壁版" 兩篇）中，名件中並沒有 "桯"。這裏突然說 "貼，長隨桯內四周之廣"，是否可以推論額和槫柱之內還應有桯?

障日版

造障日版(小木作圖 26) 之制：廣一丈一尺，高三尺至五尺。用心柱、槫柱，內外皆施難子，合版或用牙頭護縫造，其名件廣厚，皆以每尺之廣積而爲法。

額：長隨間之廣，其廣六分，厚三分。

心柱、槫柱：長視高，其廣四分，厚同額。

版：長視高，其廣隨心柱、槫柱之內。[版及牙頭、護縫，皆以厚六分爲定法。]

牙頭版：長隨廣，其廣五分。

護縫：長視牙頭之內，其廣二分。

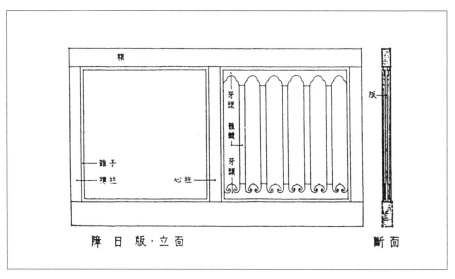

小木作圖 26　障日版

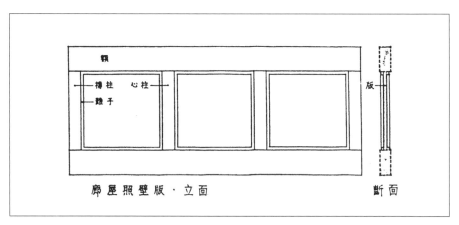

小木作圖 27　廊屋照壁版

難子：長隨桯內四周之廣，其廣一分，厚八厘。

凡障日版，施之於格子門及門、窗之上，其上或更不用額。

廊屋照壁版[35]

造廊屋照壁版（小木作圖 27）之制：廣一丈至一丈一尺，高一尺五寸至二尺五寸。每間分作三段，於心柱、槫柱之內，內外皆施難子，合版造。其名件廣厚，皆以每尺之廣積而為法。

心柱、槫柱：長視高，其廣四分，厚三分。

版：長隨心柱、槫柱内之廣，其廣視高，厚一分。

難子：長隨桯内四周之廣，方一分。凡廊屋照壁版，施之於殿廊由額之内。如安於半間之内與全間相對者，其名件廣厚亦用全間之法。

[35]　從本篇的制度看來，廊屋照壁版大概相當於清代的由額墊版，安在闌額與由額之間，但在清代，由額墊版是做法中必須有的東西，而宋代的這種照壁版則似乎可有可無，要看需要而定。

胡梯 [36]

造胡梯（小木作圖28）之制：高一丈，拽腳長隨高，廣三尺；分作十二級；攏頰楅 [37] 施促踏版 [側立者謂之促版，平者謂之踏版]；上下並安望柱。兩頰隨身各用鉤闌，斜高三尺五寸，分作四間，[每間内安臥櫺三條。] 其名件廣厚，皆以每尺之高積而爲法。[鉤闌名件廣厚，皆以鉤闌每尺之高積而爲法。]

兩頰：長視梯，每高一尺，則長加六寸，[拽腳蹬口 [38] 在内，] 廣一寸二分，厚二分一厘。

楅：長視 [(1)] 兩頰内，[卯透外，用抱寨 [39]，] 其方三分。[每頰長五尺用楅一條。]

促、踏版：長同上，廣七分四厘，厚一分。

鉤闌望柱：[每鉤闌高一尺，則長加四寸五分，卯在内，] 方一寸五分。[破瓣、仰覆蓮華，單胡桃子造。]

蜀柱：長隨鉤闌之高，[卯在内，] 廣一寸二分，厚六分。

尋杖：長隨上下望柱内，徑七分。

盆脣：長同上，廣一寸五分，厚五分。

臥櫺：長隨兩蜀柱内，其方三分。

凡胡梯，施之於樓閣上下道内，其鉤闌安於兩頰之上，[更不用地栿。] 如樓閣高遠者，作兩盤至三盤造。[40]

(1)　“陶本”爲“隨”字。——徐伯安注

[36] 胡梯應該就是"扶梯"。很可能在宋代中原地區將"F"音讀作"H"音,致使"胡"、"扶"同音。至今有些方言仍如此,如福州話就將所有"F"讀成"H";反之,有些方言都將"湖南"讀作"扶南",甚至有"N"、"L"不分,讀成"扶蘭"的。

[37] "攏頰棍"三字放在一起,在當時可能是一句常用的術語,但今天讀來都難懂。用今天的話解釋,應該説成"用棍把兩頰攏住"。

[38] 蹬口是梯腳第一步之前,兩頰和地面接觸處,兩頰形成三角形的部份。

[39] 抱寨就是一種楔形的木栓。

[40] 兩盤相接處應有"憩脚臺"(landing),本篇未提到。

垂魚、惹草

造垂魚、惹草之制:或用華瓣,或用雲頭造,垂魚長三尺至一丈;惹草長三尺至七尺,其廣厚皆取每尺之長積而爲法。

垂魚版:每長一尺,則廣六寸,厚二分五厘。

惹草版:每長一尺,則廣七寸,厚同垂魚。

凡垂魚施之於屋山搏風版合尖之下。惹草施之於搏風版之下、搏水[41]之外。每長二尺,則於後面施楅一枚。

[41] 搏水是什麼,還不清楚。

栱眼壁版

造栱眼壁版之制:於材下額上兩栱頭相對處鑿池槽,隨其曲直,安版於池槽之內。其長廣皆以枓栱材分°爲法。[枓栱材分°,在大木作制度内。]

重栱眼壁版:長隨補間鋪作,其廣五寸四分[42],厚一寸二分。

單栱眼壁版:長同上,其廣三寸四分[42],厚同上。

凡栱眼壁版,施之於鋪作櫼頭之上。其版如隨材合縫,則縫内用劄造。

[42] 這幾個尺寸——"五寸四分"、"一寸二分"、"三寸四分"都成問題。

既然"皆以枓栱材分°爲法",那麼就不應該用"×寸×分"而應該寫作"××分°"。假使以寸代"十",亦即將"五寸四分"作爲"五十四分°",那就正好是兩材兩栔(一材爲十五分°,

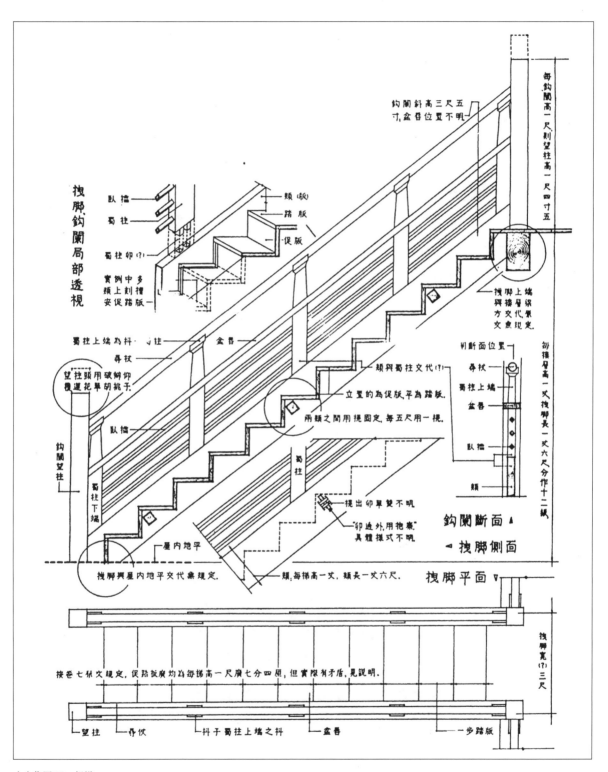

搜脚,鈎闌局部透視

臥榑
蜀柱
蜀柱卯(?)

實例中多類上刻槽安促踏版

類(版)
踏版
促版

鈎闌斜高三尺五寸,盆唇位置不明

搜脚上端與擡頭誤方交代舉文焦現定.

蜀柱上端為枓·
尋杖
望柱頭用破瓣卯疊運花單胡挑子
臥搪
鈎闌望柱
蜀柱下端

盆唇
類與蜀柱交代(?)
立置的為促版平為踏版.
兩類之間用搦固定,每五尺用一搦.
蜀柱
提出卯單瓣不明
"卯透外用抱寨"具體樣式不明

判斷面位置
尋杖
蜀柱上端
盆唇
臥搪
類

每鈎闌高一尺,則望柱高一尺四寸五

鈎横層高一丈,搜脚長一丈六尺分作十二級

鈎闌斷面▲
◀搜脚側面

搜脚與屋內地平交代象規定.
類,每梯高一丈,類長一丈六尺.
屋內地平

搜脚平面▽
搜脚寬(?)三尺

按卷七條文規定,促踏版版廣均為每梯高一尺廣七分四厘,但實際有矛盾,見說明.

望柱　尋仗　枓子蜀柱上端之枓　盆唇　一步踏版

小木作圖 28　胡梯

一栔爲六分°），加上櫨枓的平和敧的高度（十二分°）。但是，單栱眼壁版之廣〝三寸四分〞（三十四分°）就不對頭了。它應該是一材一栔（二十一分°），如櫨枓平和敧的高度（十二分°）──〝三寸三分〞或三十三分°，至於厚一寸二分° 更成問題。如果作爲一十二分°，那麼它就比栱本身的厚度（十分°）還厚，根本不可能〝鑿池槽〞。因此（按《法式》其他各篇的提法），這個〝厚一寸二分〞也許應該寫作〝皆以厚一寸二分爲定法〞才對。但是這個絕對厚度，如用於一等材（版廣三尺二寸四分），已嫌太厚，如用於八、九等材，就厚得太不合理了。

這些都是本篇存在的問題。

裹栿版 [43]

造裹栿版（小木作圖 29）之制：於栿兩側各用廂壁版，栿下安底版，其廣厚皆以梁栿每尺之廣積而爲法。

兩側廂壁版：長廣皆隨梁栿，每長一尺，則厚二分五厘。

底版：長厚同上；其廣隨梁之厚，每厚一尺，則廣加三寸。

凡裹栿版，施之於殿槽內梁栿；其下底版合縫，令承兩廂壁版，其兩廂壁版及底版皆彫華造 [43]。[彫華等次序在彫作制度內。]

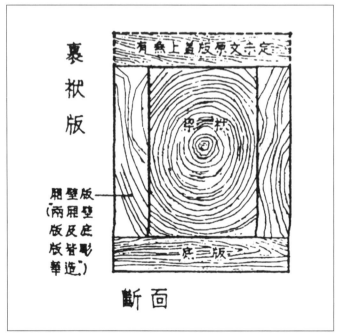

小木作圖 29　裹栿版

[43]　從本篇制度看來，裹栿版僅僅是梁栿外表上贅加的一層彫花的純裝飾性的木板。所謂彫梁畫棟的彫梁，就是彫在這樣的板上〝裹〞上去的。

擗簾竿 [44]

造擗簾竿之制：有三等，一曰八混，二曰破瓣，三曰方直，長一丈至一丈五尺。其廣厚皆以每尺之高積而爲法。

擗簾竿：長視高，每高一尺，則方三分。

腰串：長隨間廣，其廣三分，厚二分。[只方直造。]

凡擗簾竿，施之於殿堂等出跳之下；如無出跳者，則於檐頭下安之。

[44]　這是一種專供掛竹簾用的特殊裝修，事實是在檐柱之外另加一根小柱，腰串是兩竿間的聯繫構件，並作懸掛簾子之用。腰串安在什麼高度，未作具體規定。

護殿閣檐竹網木貼 [45]

造安護殿閣檐枓栱竹雀眼網上下木貼之制：長隨所用逐間之廣，其廣二寸，厚六分，[爲定法，] 皆方直造，[地衣簟 [46] 貼同。] 上於椽頭，下於檐頭之上，壓雀眼網安釘。[地衣簟貼，若望柱或碇 [47] 之類，並隨四周，或圜或曲，壓簟安釘。]

[45]　爲了防止鳥雀在檐下枓栱間搭巢，所以用竹篾編成格網把枓栱防護起來。這種竹網需要用木條貼釘牢。本篇制度就是規定這種木條的尺寸──一律爲 0.20×0.06 尺的木條。晚清末年，故宮殿堂檐已一律改用鐵絲網。

[46]　地衣簟就是鋪地的竹簟。

[47]　碇，音定，原義是船舶墜在水底以定泊的石頭，用途和後世錨一樣，這裏指的是什麼，不清楚。

營造法式卷第八

小木作制度三

平棊 [1]　其名有三：一曰平機，二曰平橑，三曰平棊；俗謂之平起。其以方椽施素版者，謂之平闇。

　　造殿内平棊（小木作圖 30）之制：於背版之上，四邊用桯；桯内用貼，貼内留轉道，纏難子。分佈隔截，或長或方，其中貼絡 [2] 華文有十三品：一曰盤毬；二曰鬬八；三曰疊勝；四曰瑣子；五曰簇六毬文；六曰羅文；七曰柿蒂；八曰龜背；九曰鬬二十四；十曰簇三簇四毬文；十一曰六入圜華；十二曰簇六雪華；十三曰車釧毬文。其華文皆間雜互用。[華品或更隨宜用之。] 或於雲盤華盤内施明鏡，或施隱起龍鳳及彫華。[2] 每段以長一丈四尺，廣五尺五寸爲率。其名件廣厚，若間架雖長廣，更不加減。[3] 唯盝頂 [4] 歟斜處，其桯量所宜減之。

　　背版：長隨間廣，其廣隨材合縫計數，令足一架 [5] 之廣，厚六分。

　　桯：長 (1) 隨背版四周之廣，其廣四寸，厚二寸。

　　貼：長隨桯四周之内，其廣二寸，厚同背版。

　　難子並貼華：厚同貼。每方一尺用華子十六枚。[2] [華子先用膠貼，候乾，剗

(1)　"陶本" 無 "長" 字。——徐伯安注

▲第一種理解

▲第二種理解

▲第三種理解

▲第四種理解

▲第五種理解

拱眼壁版透視示意

大樣·橫斷面圖

平棊及拱眼壁版

平棊局部仰視圖·很據第一種理解繪圖

削令平，乃用釘。]

　　凡平棊，施之於殿內鋪作算桯方之上。其背版後皆施護縫及楅。護縫廣二寸，厚六分。楅廣三寸五分，厚二寸五分，長皆隨其所用。

[1]　平棊就是我們所稱天花板。宋代的天花板有兩種格式。長方形的叫平棊，這是比較講究的一種，板上用"貼絡華文"裝飾。山西大同華嚴寺薄伽教藏殿（遼，1038 年）的平棊就屬於這一類。用木條做成小方格子，上面鋪板，沒有什麼裝飾花紋，亦即"以方椽施素版者"，叫做平闇。山西五臺山佛光寺正殿（唐，857 年）和河北薊縣獨樂寺觀音閣（遼，984 年）的平闇就屬於這一類。明清以後常用的方格比較大，支條（桯）和背版上都加彩畫裝飾的天花板，可能是平棊和平闇的結合和發展。

[2]　這裏所謂"貼絡"和"華子"，具體是什麼，怎樣"貼"怎樣做，都不清楚。從明清的做法，所謂"貼絡"，可能就是"瀝粉"，至於"彫華"和"華子"，明清的天花上有些也有將彫刻的花飾附貼上去的。

[3]　下文所規定的斷面尺寸（廣厚）是絕對尺寸，無平棊大小，一律用同一斷面的桯、貼和難子，背版的"厚六分"也是絕對尺寸。

[4]　覆斗形 ⌐‾‾‾⌐ 的屋頂，無論是外面的屋面或者內部的天花，都叫做盝頂。盝音鹿。

[5]　這"架"就是大木作由榑到榑的距離。

鬬八藻井（小木作圖31）[6]　　其名有三：一曰藻井；二曰圜泉；三曰方井，今謂之鬬八藻井。

　　造鬬八藻井之制：共高五尺三寸；其下曰方井，方八尺，高一尺六寸，其中曰八角井，徑六尺四寸，高二尺二寸；其上曰鬬八，徑四尺二寸，高一尺五寸，於頂心之下施垂蓮，或彫華雲卷，背內安明鏡[7]。其名件廣厚，皆以每尺之徑積而為法。

　　方井：於算桯方之上施六鋪作下昂重栱；[材廣一寸八分，厚一寸二分；其科栱等分數制度，並準大木作法。] 四入角[8]。每面用補間鋪作五朵。[凡所用科栱並立旌，枓槽版[9]隨瓣方[12] (1) 枓栱之上，用壓廈版。八角井同此。]

　　枓槽版：長隨方面之廣，每面廣一尺，則廣一寸七分，厚二分五厘。壓廈版長厚同上，其廣一寸五分。

────────────

(1)　"陶本"無此"隨瓣方"三字。——徐伯安注

八角井：於方井鋪作之上施隨瓣方，抹角勒作八角。[八角之外，四角謂之角蟬。[10]] 於隨瓣方之上施七鋪作上昂重栱，[材分等並同方井法，] 八入角[8]，每瓣[11] 用補間鋪作一朵。

隨瓣方[12]：每直徑一尺，則長四寸，廣四分，厚三分。

枓槽版[13]：長隨瓣，廣二寸，厚二分五厘。

壓厦版：長隨瓣，斜廣二寸五分，厚二分七厘。

鬬八：於八角井鋪作之上，用隨瓣方；方上施鬬八陽馬，[陽馬今俗謂之梁抹]；陽馬之內施背版，貼絡華文。

陽馬[14]：每鬬八徑一尺，則長七寸，曲廣一寸五分，厚五分。

隨瓣方[15]：長隨每瓣之廣，其廣五分，厚二分五厘。

背版：長視瓣高，廣隨陽馬之內。其用貼並難子，並準平棊之法。[華子每方一尺用十六枚或二十五枚。]

凡藻井，施之於殿內照壁屏風之前，或殿身內前門之前平棊之內。

[6]　藻井是在平棊的主要位置上，將平棊的一部份特別提高，造成更高的空間感以強調其重要性。這種天花上開出來的〝井〞，一般都採取八角形，上部形狀略似扣上一頂八角形的〝帽子〞。這種八角形〝帽子〞是用八根同心輻射排列的栱起的陽馬（角梁）〝鬬〞成的，謂之〝鬬八〞。

[7]　這裏說的是，鬬八的頂心可以有兩種做法：一種是枨杆（見大木作〝簇角梁〞制度）的下端做成垂蓮柱；另一種是在枨柱之下（或八根陽馬相交點之下）安明鏡（明鏡是不是銅鏡？待攷），周圍飾以彫花雲卷。

[8]　〝入角〞就是內角或陰角，這裏特畫〝四入角〞和〝八入角〞是要說明在這些角上的枓栱的〝後尾〞或〝裏跳〞。

[9]　這些枓栱是純裝飾性的，只做露明的一面，裝在枓槽版上。枓槽版是立放在槽線上的木板，所以需要立槫支撐。

[10]　在正方形內抹去四角，做成等邊八角形；抹去的四個等腰三角形(1)就叫做〝角蟬〞。

[11]　八角形或等邊多角形的一面謂之〝瓣〞。

[12]　這個隨瓣方是八角井下邊承托枓槽版的隨瓣方。

[13]　這個枓槽版是八角形的枓槽版。

[14]　陽馬就是角梁的別名。

(1)　原注油印稿恐漏刻〝三角形〞三字，今補。——徐伯安注

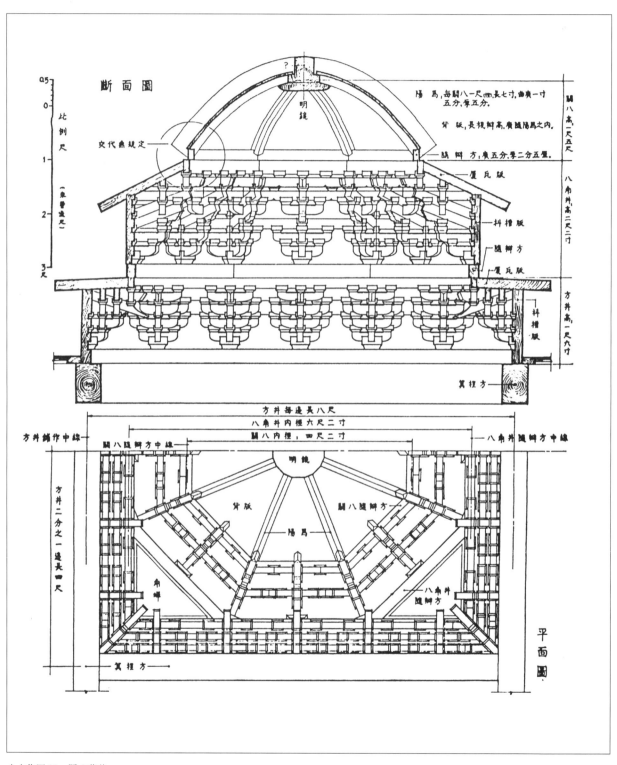

斷面圖

比例尺
(宋營造尺)

交代無規定

明鏡

陽馬,每闖八一尺(?),長七寸,曲廣一寸
五分,厚五分.

背版,長視鉺高,廣隨陽馬之內.

賭鉺方,廣五分,厚二分五釐.

厥瓦版

料槽版

隨鉺方

厥瓦版

料槽版

算桯方

闖八高一尺五寸

八角井高二尺二寸

方井高一尺六寸

方井每邊長八尺

八角井內徑六尺二寸

闖八內徑四尺二寸

方井鋪作中綫

闖八隨鉺方中綫

八角井隨鉺方中綫

明鏡

方井二分之一邊長四尺

背版

陽馬

布鉺

闖八隨鉺方

八角井
隨鉺方

算桯方

平面圖

小木作圖 31　闖八藻井

[15]　這個隨瓣方是鬬八藻井頂部陽馬脚下的隨瓣方。

小鬬八藻井

造小藻井(小木作圖 32) 之制：共高二尺二寸。其下曰八角井，徑四尺八寸，其上曰鬬八，高八寸。於頂心之下施垂蓮或彫華雲卷；皆内安明鏡，其名件廣厚，各以每尺之徑及高積而爲法。

八角井 [1]：抹角勒算桯方作八瓣。於算桯方之上用普拍方；方上施五鋪作卷頭重栱。[材廣六分，厚四分；其枓栱等分數制度，皆準大木作法。] 枓栱之内用枓槽版，上用壓厦版，上施版壁貼絡門窗，鉤闌，其上又用普拍方。[16] 方上施五鋪作一杪一昂重栱，上下並八入角，每瓣用補間鋪作兩朵。

枓槽版：每徑一尺，則長九寸；高一尺，則廣六寸。[以厚八分爲定法。]

普拍方：長同上，每高一尺，則方三分。

隨瓣方：每徑一尺，則長四寸五分；每高一尺，則廣八分，厚五分。

陽馬：每徑一尺，則長五寸；每高一尺，則曲廣一寸五分，厚七分。

背版：長視瓣高，廣隨陽馬之内。[以厚五分爲定法。] 其用貼並難子，並準殿内鬬八藻井之法。[貼絡華數亦如之。]

凡小藻井，施之於殿宇副階之内 [17]。其腰内所用貼絡門窗，鉤闌，[鉤闌下施鴈翅版，[18]] 其大小廣厚，並隨高下量宜用之。

[16]　這句需要注釋明確一下。"枓栱之内"的"内"字應理解爲"背面"，即枓栱的背面用"枓槽版"；"上用壓厦版"是枓栱之上用壓厦版；"上施版壁絡門窗，鉤闌"是在這塊壓厦版之上，安一塊版子貼絡門窗，在壓厦版邊緣上安鉤闌；"其上又安普拍方"是在貼絡門窗之上安普拍方。

[17]　這就是重檐殿宇的廊内。

[18]　原文作"鉤闌上施鴈翅版"，而實際是在鉤闌脚下施鴈翅版，所以"上"字改爲"下"字。

拒馬叉子 [19]　其名有四：一曰梐枑 [20]；二曰梐拒；三曰行馬；四曰拒馬叉子。

造拒馬叉子之制：高四尺至六尺。如間廣一丈者，用二十一櫺；每廣增一

(1)　"陶本"作"八角並"。——徐伯安注

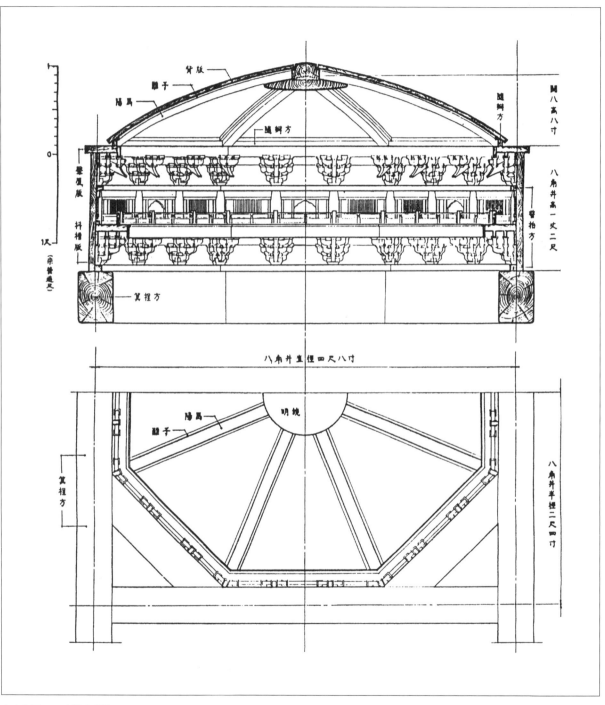

小木作圖 32　小鬭八藻井

尺，則加二櫺，減亦如之。兩邊用馬銜木，上用穿心串，下用攏桯連梯，廣三尺五寸，其卯廣減桯之半，厚三分，中留一分，其名件廣厚，皆以高五尺爲祖，隨其大小而加減之。

櫺子：其首制度有二：一曰五瓣雲頭挑瓣；二曰素訛角，〔叉子首於上串上出者，每高一尺，出二寸四分；挑瓣處下留三分。〕斜長五尺五寸，廣二寸，厚一寸二分，每高增一尺，則長加一尺一寸，廣加二分，厚加一分。

馬銜木：〔其首破瓣同櫺，減四分。〕長視高。每叉子高五尺，則廣四寸半，厚二寸半。每高增一尺，則廣加四分，厚加二分；減亦如之。

上串：長隨間廣；其廣五寸五分，厚四寸。每高增一尺，則廣加三分，厚加二分。

連梯：長同上串，廣五寸，厚二寸五分。每高增一尺，則廣加一寸，厚加五分。〔兩頭者廣厚同，長隨下廣。〕

凡拒馬叉子，其櫺子自連梯上，皆左右隔間分佈於上串內，出首交斜相向。

[19]　拒馬叉子是衙署府第大門外使用的活動路障。
[20]　楗，音陛（bì）；桓音戶。

叉子[21]

造叉子之制（小木作圖33、34）：高二尺至七尺，如廣一丈，用二十七櫺；若廣增一尺，即更加二櫺；減亦如之。兩壁用馬銜木；上下用串；或於下串之下用地栿、地霞造。其名件廣厚，皆以高五尺爲祖，隨其大小而加減之。

望柱：如叉子高五尺，即長五尺六寸，方四寸。每高增一尺，則加一尺一寸，方加四分；減亦如之。

櫺子：其首制度有三：一曰海石榴頭；二曰挑瓣雲頭；三曰方直笏頭。〔叉子首於上串上出者，每高一尺，出一寸五分；內挑瓣處下留三分，〕其身制度有四：一曰一混、心出單線、壓邊線；二曰瓣內單混、面上出心線；三曰方直、出線、壓邊線或壓白；四曰方直不出線，其長四尺四寸，〔透下串者長四尺五寸，每間三條，〕

廣二寸，厚一寸二分。每高增一尺，則長加九寸，廣加二分，厚加一分；減亦如之。

上下串：其制度有三：一曰側面上出心線、壓邊線或壓白；二曰瓣內單混出線；三曰破瓣不出線；長隨間廣，其廣三寸，厚二寸。如高增一尺，則廣加三分，厚加二分；減亦如之。

馬銜木：〔破瓣同櫺。〕長隨高〔上隨櫺齊，下至地栿上。〕制度隨櫺。其廣三寸五分，厚二寸。每高增一尺，則廣加四分，厚加二分；減亦如之。

地霞：長一尺五寸，廣五寸，厚一寸二分。每高增一尺，則長加三寸，廣加一寸，厚加二分；減亦如之。

地栿：皆連梯混，或側面出線。〔或不出線。〕長隨間廣，〔或出絞頭在外，〕其廣六寸，厚四寸五分。每高增一尺，則廣加六分，厚加五分；減亦如之。

凡叉子若相連或轉角，皆施望柱，或栽入地，或安於地栿上，或下用袞砧[22]托柱。如施於屋柱間之內及壁帳之間者，皆不用望柱。

[21] 叉子是用垂直的櫺子排列組成的柵欄，櫺子的上端伸出上串之上，可以防止從上面爬過。

[22] 袞砧是石製的，大體上是方形的，浮放在地面上（可以移動）的〝柱礎〞。

鈎闌[23] 重臺鈎闌、單鈎闌。其名有八：一曰櫺檻；二曰軒檻；三曰櫳；四曰梐牢；五曰闌楯；六曰柃；七曰階檻；八曰鈎闌。

造樓閣殿亭鈎闌（小木作圖35）之制有二：一曰重臺鈎闌，高四尺至四尺五寸；二曰單鈎闌，高三尺至三尺六寸。若轉角則用望柱。〔或不用望柱，即以尋杖絞角。[24] 如單鈎闌科子蜀柱者，尋杖或合角[25]〕其望柱頭破瓣仰覆蓮。〔當中用單胡挑子，或作海石榴頭。〕如有慢道，即計階之高下，隨其峻勢，令斜高與鈎闌身齊。〔不得令高，其地栿之類，廣厚準此。〕其名件廣厚，皆取鈎闌每尺之高，〔謂自尋杖上至地栿下，〕積而爲法。

重臺鈎闌（小木作圖35）：

望柱：長視高，每高一尺，則加二寸，方一寸八分。

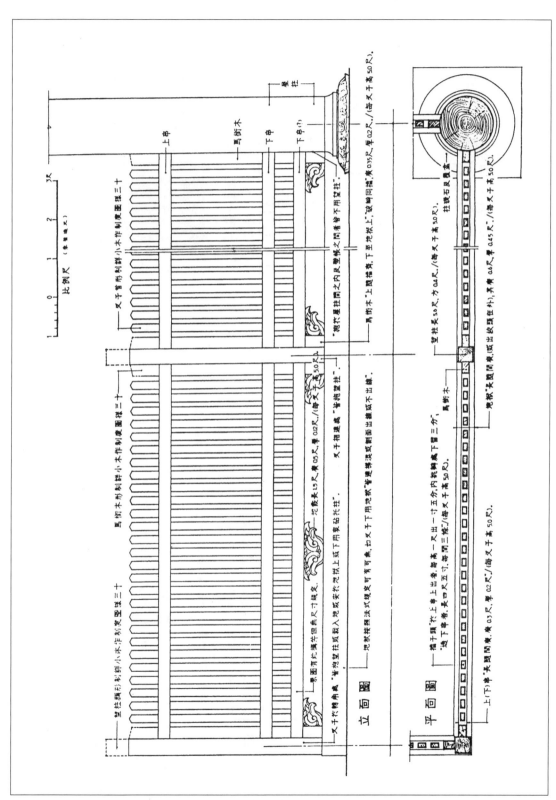

比例尺（單位：公尺）

3尺 2 1 0 1

立面圖

平面圖

小木作圖 33　叉子（相連或轉角）

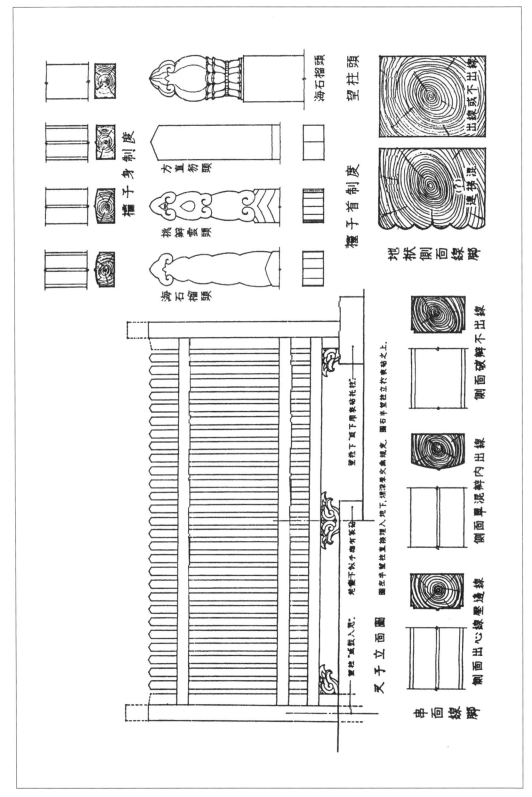

小木作圖34　叉子、櫺子首、櫺子身、望柱頭細部、串面、地栿側綫側腳

蜀柱：長同上，［上下出卯在內，］廣二寸，厚一寸，其上方一寸六分，刻爲瘦項。［其項下細處比上減半，其下挑心尖，留十分之二；兩肩各留十分中四分[(1)]；其上出卯以穿雲栱，尋杖；其下卯穿地栿。］

雲栱：長二寸七分，廣減長之半，顱一分二厘，［在尋杖下，］厚八分。

地霞：［或用華盆亦同。］長六寸五分，廣一寸五分，顱一分五厘，［在束腰下，］厚一寸三分。

尋杖：長隨間，方八分。［或圜混或四混、六混、八混造；下同。］

盆脣木：長同上，廣一寸八分，厚六分。

束腰：長同上，方一寸。

上華版：長隨蜀柱內，其廣一寸九分，厚三分。［四面各別出卯入池槽，各一寸；下同。］

下華版：長厚同上，［卯入至蜀柱卯，］廣一寸三分五厘。

地栿：長同尋杖，廣一寸八分，厚一寸六分。

單鉤闌（小木作圖 35）：

望柱：方二寸。［長及加同上法。］

蜀柱：制度同重臺鉤闌蜀柱法，自盆脣木之上，雲栱之下，或造胡桃子撮項，或作蜻蜓頭[26]，或用枓子蜀柱。

雲栱：長三寸二分，廣一寸六分，厚一寸。

尋杖：長隨間之廣，其方一寸。

盆脣木：長同上，廣二寸，厚六分。

華版：長隨蜀柱內，其廣三寸四分，厚三分。［若萬字或鉤片造[27]者，每華版廣一尺，萬字條桱廣一寸五分；厚一寸；子桯廣一寸二分五厘；鉤片條桱廣二寸；厚一寸一分；子桯廣一寸五分；其間空相去，皆比條桱減半；子桯之厚同條桱。］

地栿：長同尋杖，其廣一寸七分，厚一寸。

華托柱[28]：長隨盆脣木，下至地栿上，其廣一寸四分，厚七分。

凡鉤闌分間佈柱，令與補間鋪作相應。［角柱外一間與階齊，其鉤闌之外，階頭

(1)　"陶本"作"厘"，誤。——徐伯安注

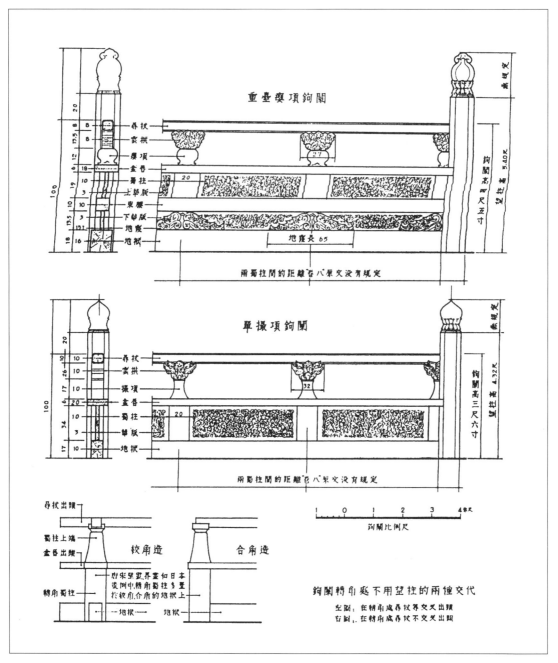

小木作圖 35　鈎闌

隨屋大小留三寸至五寸爲法。] 如補間鋪作太密，或無補間者，量其遠近，隨宜加減。如殿前中心作折檻者，[今俗謂之龍池，] 每鈎闌高一尺，於盆脣內廣別加一寸。其蜀柱更不出項，內加華托柱。[28]

[23]　以小木作鉤闌與石作鉤闌相對照，可以看出它們的比例、尺寸，乃至一些構造的做法（如蜀柱下卯穿地栿）基本上是一樣的。由於木石材料性能之不同，無論在構造方法上或比例、尺寸上，木石兩種鉤闌本應有顯著的差別。在《營造法式》中，顯然故意强求一致，因此石作鉤闌的名件就過於纖巧單薄，脆弱易破，而小木作鉤闌就嫌沉重笨拙了。

[24]　這種尋杖絞角的做法，在唐、宋繪畫中是常見的，在日本也有實例。

[25]　這種枓子蜀柱上尋杖合角的做法，無論在繪畫或實物中都沒有看到過。

[26]　蜻蜓頭的樣式待攷。可能是頂端做成兩個圓形的樣子。

[27]　從南北朝到唐末宋初，鉤片都很普遍使用。雲岡石刻和敦煌壁畫中所見很多。南京棲霞寺五代末年的舍利塔月臺的鉤片鉤闌是按出土欄版複製的。

[28]　華托柱以及本篇末段所說 "殿前中心作折檻" 等等的做法待攷。

棵籠子 [29]

　　造棵籠子之制：高五尺，上廣二尺，下廣三尺；或用四柱，或用六柱，或用八柱。柱子上下，各用梘子、脚串、版櫺。[下用牙子，或不用牙子。] 或雙腰串，或下用雙梘子錠脚版造。柱子每高一尺，即首長一寸，垂脚 [30] 空五分。柱身四瓣方直。或安子桯，或採 [31] 子桯，或破瓣造，柱首或作仰覆蓮，或單胡桃子，或枓柱挑瓣方直 [32] 或刻作海石榴。其名件廣厚，皆以每尺之高積而爲法。

　　柱子：長視高，每高一尺，則方四分四厘；如六瓣或八瓣，即廣七分，厚五分。

　　上下梘並腰串：長隨兩柱內，其廣四分，厚三分。

　　錠脚版：長同上，[下隨梘子之長，] 其廣五分。[以厚六分爲定法。]

　　櫺子：長六寸六分，[卯在內，] 廣二分四厘。[厚同上。]

　　牙子：長同錠脚版。[分作二條，] 廣四分。[厚同上。]

　　凡棵籠子，其櫺子之首在上梘子內，其櫺相去準叉子制度。

[29]　棵籠子是保護樹的周圍欄杆。

[30]　垂脚就是下梘離地面的空當的距離。

[31]　"安子桯" 和 "採子桯" 有何區別待攷，而且也不知子桯用在什麼位置上。

[32]　"枓柱挑瓣方直" 的樣式待攷。

井亭子 [33]

　　造井亭子之制：自下錠脚至脊，共高一丈一尺，[鴟尾在外，] 方七尺。四柱，

四椽，五鋪作一杪一昂，材廣一寸二分，厚八分，重栱造。上用壓厦版，出飛檐，作九脊結㼧。其名件廣厚，皆取每尺之高積而爲法。

柱：長視高，每高一尺，則方四分。

鋜脚：長隨深廣，其廣七分，厚四分。［絞頭在外。］

額：長隨柱内，其廣四分五厘，厚二分。

串：長與廣厚並同上。

普拍方：長廣同上，厚一分五厘。

枓槽版[34]：長同上，［減二寸[35]］廣六分六厘，厚一分四厘。

平棊版：長隨枓槽版内，其廣合版令足。［以厚六分爲定法。］

平棊貼：長隨四周之廣，其廣二分。［厚同上。］

福：長隨版之廣，其廣同上，厚同普拍方。

平棊下難子：長同平棊版，方一分。

壓厦版：長同鋜脚，［每壁加八寸五分[35]，］廣六分二厘，厚四厘。

栿：長隨深，［加五寸，］廣三分五厘，厚二分五厘。

大角梁：長二寸四分，廣二分四厘，厚一分六厘。

子角梁：長九分，曲廣三分五厘，厚同福。

貼生[36]：長同壓厦版，［加六寸，］廣同大角梁，厚同枓槽版。

脊槫蜀柱[37]：長二寸二分，［卯在内，］廣三分六厘，厚同栿。

平屋槫蜀柱：長八分五厘[38]，廣厚同上。

脊槫及平屋槫：長隨廣，其廣三分，厚二分二厘。

脊串：長隨槫，其廣二分五厘，厚一分六厘。

叉手：長一寸六分，廣四分，厚二分。[39]

山版[40]：［每深一尺，即長八寸，廣一寸五分，[35] 以厚六分爲定法。］

上架椽：［每深一尺，即長三寸七分；］曲廣一分六厘，厚九厘[41]。

下架椽：［每深一尺，即長四寸五分；］曲廣一分七厘，厚同上。

厦頭下架椽：［每廣一尺，即長三寸］曲廣一分二厘，厚同上。

從角椽：［長取宜，勻攤使用，］

大連檐：長同壓厦版，［每面加二尺四寸，］廣二分，厚一分。

前後厦瓦版：長隨槫，其廣自脊至大連檐。〔合貼令數足，以厚五分爲定法，每至角，長加一尺五寸。〕

兩頭厦瓦版：其長自山版至大連檐。〔合版令數足，厚同上。至角加一尺一寸五分。〕

飛子：長九分，〔尾在内，〕廣八厘，厚六厘。〔其飛子至角令隨勢上曲。〕

白版 [42]：長同大連檐，〔每壁長加三尺，〕廣一寸。〔以厚五分爲定法。〕

壓脊：長隨槫，廣四分六厘，厚三分。

垂脊：長自脊至壓厦外，曲廣五分，厚二分五厘。

角脊：長二寸，曲廣四分，厚二分五厘。

曲闌槫脊：〔每面長六尺四寸，〕廣四分，厚二分。

前後瓦隴條：〔每深一尺，即長八寸五分。〕方九厘。〔相去空九厘。〕

厦頭瓦隴條：〔每廣一尺，即長三寸三分；〕方同上。

搏風版：〔每深一尺，即長四寸三分。以厚七分爲定法。〕

瓦口子 [43]：長隨子角梁内，曲廣四分，厚亦如之。

垂魚：〔長一尺三寸；每長一尺，即廣六寸。厚同搏風版。〕

惹草：〔長一尺；每長一尺，即廣七寸。厚同上。〕

鴟尾：長一寸一分，身廣四分，厚同壓脊。

凡井亭子，鋜脚下齊，坐於井階之上。其枓栱分數及舉折等，並準大木作之制。

[33] 《法式》卷六《小木作制度一》裏已有 "井屋子" 一篇。這裏又有 "井亭子"。兩者實際上是同樣的東西，只有大小簡繁之別。井屋子比較小，前後兩坡頂，不用枓栱，不用椽，厦瓦版上釘護縫。井亭子較大，九脊結瓦頂，用一秒一昂枓栱，用椽，厦瓦版上釘瓦隴條，做成瓦隴形式，脊上用鴟尾，亭内上部還做平棊。

本篇中的制度儘管列舉了各名件的比例、尺寸，佔去很大篇幅，但是，由於一些關鍵性的問題沒有交代清楚，或者根本沒有交代（這在當時可能是沒有必要的，但對我們來說都是絶不可少的），所以，儘管我們盡了極大的努力，都還是畫不出一張勉强表達出這井亭子的形制的圖來。其中最主要的一個環節，就是椽的位置。由於這一點不明確，就使我們無法推算槫的長短，兩山的位置，角梁尾的位置和交代的構造。總而言之，我們就怎樣也無法把這些名件拼湊成一個大致 "過得了關" 的 "九脊結瓦頂"。

除此之外，制度中的尺寸，還有許多嚴重的錯誤，例如平屋槫蜀柱，"長八寸五分"，實際上應是 "八分五厘"。又如上架椽 "曲廣一寸六分"，下架椽 "曲廣一寸七分"，各是 "一分六厘" 和 "一分七厘" 之誤。又如叉手 "廣四分，厚二分"，比椽的 "廣三分五厘" 還粗壯，這顯然本末倒置很不合理。這些都是我們在我們的不成功的製圖過程中發現的錯誤。此外，很可能還有些具體數字上的錯誤，我們一時就不易核對出來了。

[34]　井亭子的枓栱是純裝飾性的，安在枓槽版上。

[35]　這類小注中的尺寸，大多不是“以每尺之高積而爲法”的比例尺寸，而是絕對尺寸，或者是用其他方法（例如“每深×尺”或“每廣×尺”，“則長×寸×分”之類）計算的比例尺寸。但須注意，下文接着又用大字的本文，如這裏的“廣六分六厘，厚一分四厘”，又立即回到按指定的依據“積而爲法”的比例上去了。本篇（以及其他各卷、各篇）中類似這樣的小注很多，請讀者特加注意。

[36]　貼生的這個“生”字，可能有“生起”（如角柱生起）的含義，也就是大木作橑檐方或槫背上的生頭木。它是貼在枓槽版上的，所以厚同枓槽版。因爲它是由枓槽版“生起”到角梁背的高度的，所以“廣同大角梁”。因此，它也應該像生頭木那樣，“斜殺向裏，令生勢圜和”。

[37]　脊槫蜀柱和平屋槫蜀柱都是直接立在栿上的蜀柱。

[38]　這個尺寸，各本原來都作“長八寸五分”。按大木作舉折之制繪圖證明，應作“長八分五厘”。

[39]　又手“廣四分，厚二分”，比栿“廣三分五厘”還大，很不合理。“長一寸六分”，只適用於平屋槫下。

[40]　山版是什麼？不太清楚。可能相當於清代的歇山頂的山花板，但從這裏規定的比例尺寸8：1.5看，又很不像。

[41]　這裏“曲廣一分六厘”和下面“曲廣一分七厘”的尺寸，各本原來都作“曲廣一寸六分”和“曲廣一寸七分”。經製圖核對，證明是“一分六厘”和“一分七厘”之誤。

[42]　白版可能是用在檐口上的板條，其準確位置和做法待攷。

[43]　瓦口子可能是檐口上按瓦隴條的間距做成的瓦當和滴水瓦形狀的木條。是否尚待攷。

牌 [(1)]

造殿堂樓閣門亭等牌之制：長二尺至八尺。其牌首［牌上橫出者］，牌帶［牌兩旁下垂者］、牌舌［牌面下兩帶之内橫施者］每廣一尺，即上邊綽四寸向外。牌面每長一尺，則首、帶隨其長，外各加長四寸二分，舌加長四分。［謂牌長五尺，即首長六尺一寸，帶長七尺一寸，舌長四尺二寸之類；尺寸不等；依此加減；下同。］其廣厚皆取牌每尺之長積而爲法。

牌面：每長一尺，則廣八寸，其下又加一分。［令牌面下廣，謂牌長五尺，即上廣四尺，下廣四尺五分之類，尺寸不等，依此加減；下同。］

首：廣三寸，厚四分。

帶：廣二寸八分，厚同上。

舌：廣二寸，厚同上。

凡牌面之後，四周皆用楅，其身内七尺以上者用三楅，四尺以上者用二楅，三尺以上者用一楅。其楅之廣厚，皆量其所宜而爲之。

(1)　“牌”即“牌匾”或“匾額”。——徐伯安注

關於《營造法式》卷第九、卷第十、卷第十一

——小木作制度四、五、六

　　這三卷中，都是關於佛道帳和經藏的制度。佛道帳是供放佛像和天尊像的神龕；經藏是存放經卷的書櫥。在文化遺產中，它們應該列為糟粕。對中國的社會主義新建築的創造中，它們更沒有什麼可資參攷或借鑒的。從製圖的技術角度來説，這些制度中列舉的許多名件（構件），它們的位置和相互關係都不明確，其中有些是在外面可以看見，具有形象上的要求和一定的裝飾效果的，有些却是內部支撐構件。它們有許多稀奇怪誕的名稱，我們更無從摸清它們是什麼，比卷八的"井亭子"更莫名其妙。因此，關於這三卷，我們除予以標點符號並校正少數錯字外，不擬做任何注釋，也不試為製圖。我們只將河北正定隆興寺的轉輪經藏和山西大同華嚴寺薄伽教藏殿的壁藏的照片刊出，作為卷十一的轉輪經藏和壁藏的參攷。

營造法式卷第九

佛道帳

造佛道帳之制：自坐下龜腳至鴟尾，共高二丈九尺；內外攏深一丈二尺五寸。上層施天宮樓閣；次平坐；次腰檐。帳身下安芙蓉瓣、疊澁、門窗、龜腳坐。兩面與兩側制度並同。〔作五間造。〕其名件廣厚，皆取逐層每尺之高積而爲法。〔後鉤闌兩等，皆以每寸之高積而爲法。〕

帳坐：高四尺五寸，長隨殿身之廣，其廣隨殿身之深。下用龜腳。腳上施車槽。槽之上下，各用澁一重。於上澁之上，又疊子澁三重；於上一重之下施坐腰。上澁之上，用坐面澁；面上安重臺鉤闌，高一尺。〔闌內徧用明金版。〕鉤闌之內，施寶柱兩重。〔外留一重爲轉道。〕內壁貼絡門窗。其上設五鋪作卷頭平坐。〔材廣一寸八分，腰檐平坐準此。〕平坐上又安重臺鉤闌。〔並瘦項雲栱坐。〕自龜腳上，每澁至上鉤闌，逐層並作芙蓉瓣造。

龜腳：每坐高一尺，則長二寸，廣七分，厚五分。

車槽上下澁：長隨坐長及深，〔外每面加二寸，〕廣二寸，厚六分五厘。

車槽：長同上，〔每面減三寸，安華版在外，〕廣一寸，厚八分。

上子澁：兩重，〔在坐腰上下者，〕各長同上，〔減二寸，〕廣一寸六分，厚二分五厘。

下子澁：長同坐，廣厚並同上。

坐腰：長同上，[每面減八寸，] 方一寸。[安華版在外。]

坐面澁：長同上，廣二寸，厚六分五厘。

猴面版：長同上，廣四寸，厚六分七厘。

明金版：長同上，[每面減八寸，] 廣二寸五分，厚一分二厘。

科槽版：長同上，[每面減三尺，] 廣二寸五分，厚二分二厘。

壓厦版：長同上，[每面減一尺，] 廣二寸四分，厚二分二厘。

門窗背版：長隨科槽版，[減長三寸，] 廣自普拍方下至明金版上。[以厚六分爲定法。]

車槽華版：長隨車槽，廣八分，厚三分。

坐腰華版：長隨坐腰，廣一寸，厚同上。

坐面版：長廣並隨猴面版內，其厚二分六厘。

猴面棍：[每坐深一尺，則長九寸，] 方八分。[每一瓣用一條。]

猴面馬頭棍：[每坐深一尺，則長一寸四分，] 方同上。[每一瓣用一條。]

連梯臥棍：[每坐深一尺，則長九寸五分，] 方同上。[每一瓣用一條。]

連梯馬頭棍：[每坐深一尺，則長一寸，] 方同上。

長短柱脚方：長同車槽澁，[每一面減三尺二寸，] 方一寸。

長短榻頭木：長隨柱脚方內，方八分。

長立棍：長九寸二分，方同上。[隨柱脚方、榻頭木逐瓣用之。]

短立棍：長四寸，方六分。

拽後棍：長五寸，方同上。

穿串透栓：長隨榻頭木，廣五分，厚二分。

羅文棍：[每坐高一尺，則加長一寸，] 方八分。

帳身：高一丈二尺五寸，長與廣皆隨帳坐，量瓣數隨宜取間。其內外皆攏帳柱。柱下用鋌脚隔科，柱上用內外側當隔科。四面外柱並安歡門、帳帶。[前一面裏槽柱內亦用，] 每間用算桯方施平棊、鬪八藻井。前一面每間兩頰各用毬文格子門。[格子桯四混出雙線，用雙腰串、腰華版造。] 門之制度，並準本法。兩側及後壁，並用難子安版。

帳內外槽柱：長視帳身之高。每高一尺，則方四分。

虛柱：長三寸二分，方三分四厘。

內外槽上隔枓版：長隨間架，廣一寸二分，厚一分二厘。

上隔枓仰托榥：長同上，廣二分八厘，厚二分。

上隔枓內外上下貼：長同鋜腳貼，廣二分，厚八厘。

隔枓內外上柱子：長四分四厘。下柱子：長三分六厘。其廣厚並同上。

裏槽下鋜腳版：長隨每間之深廣，其廣五分二厘，厚一分二厘。

鋜腳仰托榥：長同上，廣二分八厘，厚二分。

鋜腳內外貼：長同上，其廣二分，厚八厘。

鋜腳內外柱子：長三分二厘，廣厚同上。

內外歡門：長隨帳柱之內，其廣一寸二分，厚一分二厘。

內外帳帶：長二寸八分，廣二分六厘，厚亦如之。

兩側及後壁版：長視上下仰托榥內，廣隨帳柱，心柱內，其厚八厘。

心柱：長同上，其廣三分二厘，厚二分八厘。

頰子：長同上，廣三分，厚二分八厘。

腰串：長隨帳柱內，廣厚同上。

難子：長同後壁版，方八厘。

隨間栿：長隨帳身之深，其方三分六厘。

算桯方：長隨間之廣，其廣三分二厘，厚二分四厘。

四面搏難子：長隨間架，方一分二厘。

平棊：[華文制度並準殿內平棊。]

背版：長隨方子心 [(1)] 內，廣隨栿心。[以厚五分為定法。]

桯：長隨方子四周之內，其廣二分，厚一分六厘。

貼：長隨桯四周之內，其廣一分二厘。[厚同背版。] [(2)]

難子並貼華：[厚同貼。] 每方一尺，用貼華二十五枚或十六枚。

鬬八藻井：徑三尺二寸，共高一尺五寸。五鋪作重栱卷頭造。材廣六分。

(1) "陶本" 無 "心" 字。——徐伯安注

(2) 原 "油印本" 漏刻 "厚同背版" 四字，今補上。原 "油印本" 係指根據梁先生生前手稿刻印的本子。
　　下同。——徐伯安注

其名件並準本法，量宜減之。

腰檐：自櫨枓至脊，共高三尺。六鋪作一杪兩昂，重栱造。柱上施枓槽版與山版。[版內又施夾枓槽版，逐縫夾安鎅匙頭版，其上順槽安鎅匙頭榥；又施鎅匙頭版上通用臥榥，榥上栽柱子；柱上又施臥榥，榥上安上層平坐。] 鋪作之上，平鋪壓廈版，四角用角梁、子角梁，鋪椽安飛子。依副階舉分結瓦。

普拍方：長隨四周之廣，其廣一寸八分，厚六分。[絞頭在外。]

角梁：每高一尺，加長四寸，廣一寸四分，厚八分。

子角梁：長五寸，其曲廣二寸，厚七分。

抹角栿：長七寸，方一寸四分。

槫：長隨間廣，其廣一寸四分，厚一寸。

曲椽：長七寸六分，其曲廣一寸，厚四分。[每補間鋪作一朵用四條。]

飛子：長四寸，[尾在內，]方三分。[角內隨宜刻曲。]

大連檐：長同槫，[梢間長至角梁，每壁加三尺六寸，]廣五分，厚三分。

白版：長隨間之廣。[每梢間加出角一尺五寸，]其廣三寸五分。[以厚五分爲定法。]

夾枓槽版：長隨間之深廣，其廣四寸四分，厚七分。

山版：長同枓槽版，廣四寸二分，厚七分。

枓槽鎅匙頭版：[每深一尺，則長四寸。]廣厚同枓槽版。逐間段數亦同枓槽版。

枓槽壓廈版：長同枓槽，[每梢間長加一尺，]其廣四寸，厚七分。

貼生：長隨間之深廣，其方七分。

枓槽臥榥：[每深一尺，則長九寸六分五厘。]方一寸。[每鋪作一朵用二條。]

絞鎅匙頭上下順身榥：長隨間之廣，方一寸。

立榥：長七寸，方一寸。[每鋪作一朵用二條。]

廈瓦版：長隨間之廣深[每梢間加出角一尺二寸五分]其廣九寸。[以厚五分爲定法。]

槫脊：長同上，廣一寸五分，厚七分。

角脊：長六寸，其曲廣一寸五分，厚七分。

瓦隴條：長九寸，[瓦頭在內，]方三分五厘。

瓦口子：長隨間廣，[每梢間加出角二尺五寸，]其廣三分。[以厚五分爲定法。]

平坐：高一尺八寸，長與廣皆隨帳身。六鋪作卷頭重栱造四出角。於壓厦版上施鴈翅版，〔槽內名件並準腰檐法。〕上施單鈎闌，高七寸。〔撮項雲栱造。〕

普拍方：長隨間之廣，〔合角[1]在外，〕其廣一寸二分，厚一寸。

夾科槽版：長隨間之深廣，其廣九寸，厚一寸一分。

科槽鑰匙頭版：〔每深一尺，則長四寸，〕其廣厚同科槽版。〔逐間段數亦同。〕

壓厦版：長同科槽版，〔每梢間加長一尺五寸，〕廣九寸五分，厚一寸一分。

科槽臥榥：〔每深一尺，則長九寸六分五厘，〕方一寸六分。〔每鋪作一朵用二條。〕

立榥：長九寸，方一寸六分。〔每鋪作一朵用四條。〕

鴈翅版：長隨壓厦版，其廣二寸五分，厚五分。

坐面版：長隨科槽內，其廣九寸，厚五分。

天宮樓閣：共高七尺二寸，深一尺一寸至一尺三寸。出跳及檐並在柱外。下層為副階；中層為平坐；上層為腰檐；檐上為九脊殿結瓦。其殿身，茶樓，〔有挾屋者，〕角樓，並六鋪作單杪重昂。〔或單栱或重栱。〕角樓長一瓣半。殿身及茶樓各長三瓣。殿挾及龜頭，並五鋪作單杪單昂。〔或單栱或重栱。〕殿挾長一瓣，龜頭長二瓣。行廊四鋪作，單杪，〔或單栱或重栱，〕長二瓣、分心。〔材廣六分。〕每瓣用補間鋪作兩朵。〔兩側龜頭等制度並準此。〕中層平坐：用六鋪作卷頭造。平坐上用單鈎闌，高四寸。〔科子蜀柱造。〕

上層殿樓、龜頭之內，唯殿身施重檐〔重檐謂殿身並副階，其高五尺者不用〕外，其餘制度並準下層之法。〔其科槽版及最上結瓦壓脊、瓦隴條之類，並量宜用之。〕

帳上所用鈎闌：〔應用小鈎闌者，並通用此制度。〕

重臺鈎闌：〔共高八寸至一尺二寸，其鈎闌並準樓閣殿亭鈎闌制度。下同。〕其名件等，以鈎闌每尺之高，積而為法。

望柱：長視高，〔加四寸，〕每高一尺，則方二寸。〔通身八瓣。〕

蜀柱：長同上，廣二寸，厚一寸；其上方一寸六分，刻作癭項。

雲栱：長三寸，廣一寸五分，厚九分。

地霞：長五寸，廣同上，厚一寸三分。

(1)"陶本"為"用"字，誤。——徐伯安注

尋杖：長隨間廣，方九分。

盆脣木：長同上，廣一寸六分，厚六分。

束腰：長同上，廣一寸，厚八分。

上華版：長隨蜀柱內，其廣二寸，厚四分。[四面各別出卯，合入池槽。下同。]

下華版：長厚同上，[卯入至蜀柱卯，] 廣一寸五分。

地栿：長隨望柱內，廣一寸八分，厚一寸一分。上兩棱連梯混各四分。

單鉤闌：[高五寸至一尺者，並用此法。] 其名件等，以鉤闌每寸之高積而爲法。

望柱：長視高，[加二寸，] 方一分八厘。

蜀柱：長同上。[制度同重臺鉤闌法。] 自盆脣木上，雲栱下，作撮項胡桃子。

雲栱：長四分，廣二分，厚一分。

尋杖：長隨間之廣，方一分。

盆脣木：長同上，廣一分八厘，厚八厘。

華版：長隨蜀柱內，廣三分。[以厚四分爲定法。]

地栿：長隨望柱內，其廣一分五厘，厚一分二厘。

枓子蜀柱鉤闌：[高三寸至五寸者，並用此法。] 其名件等，以鉤闌每寸之高積而爲法。

蜀柱：長視高，[卯在內，] 廣二分四厘，厚一分二厘。

尋杖：長隨間廣，方一分三厘。

盆脣木：長同上，廣二分，厚一分二厘。

華版：長隨蜀柱內，其廣三分。[以厚三分爲定法。]

地栿：長隨間廣，其廣一分五厘，厚一分二厘。

踏道圜橋子：高四尺五寸，斜拽長三尺七寸至五尺五寸，面廣五尺。下用龜腳，上施連梯、立旌，四周纏難子合版，內用棍。兩頰之內，逐層安促踏版；上隨圜勢，施鉤闌、望柱。

龜腳：每橋子高一尺，則長二寸，廣六分，厚四分。

連梯桯：其廣一寸，厚五分。

連梯棍：長隨廣，其方五分。

立柱：長視高，方七分。

攏立柱上楬：長與方並同連梯楬。

兩頰：每高一尺，則加六寸，曲廣四寸，厚五分。

促版、踏版：[每廣一尺，則長九寸六分，]廣一寸三分，[踏版又加三分，]厚二分三厘。

踏版楬：[每廣一尺，則長加八分，]方六分。

背版：長隨柱子內，廣視連梯與上楬內。[以厚六分爲定法。]

月版：長視兩頰及柱子內，廣隨兩頰與連梯。[以厚六分爲定法。]

上層如用山華蕉葉造者，帳身之上，更不用結瓦。其壓厦版，於橑檐方外出四十分，上施混肚方。方上用仰陽版，版上安山華蕉葉，共高二尺七寸七分。其名件廣厚，皆取自普拍方至山華每尺之高積而爲法。

頂版：長隨間廣，其廣隨深。[以厚七分爲定法。]

混肚方：廣二寸，厚八分。

仰陽版：廣二寸八分，厚三分。

山華版：廣厚同上。

仰陽上下貼：長同仰陽版，其廣六分，厚二分四厘。

合角貼：長五寸六分，廣厚同上。

柱子：長一寸六分，廣厚同上。

福：長三寸二分，廣同上，厚四分。凡佛道帳芙蓉瓣，每瓣長一尺二寸、隨瓣用龜腳。[上對鋪作。]結瓦瓦隴條，每條相去如隴條之廣。[至角隨宜分佈。]其屋蓋舉折及抖栱等分數，並準大木作制度隨材減之。卷殺瓣柱及飛子亦如之。

營造法式卷第十

牙脚帳

造牙脚帳之制：共高一丈五尺，廣三丈，內外攏共深八尺。〔以此爲率。〕下段用牙脚坐；坐下施龜脚。中段帳身上用隔枓；下用鋜脚。上段山華仰陽版；六鋪作。每段各分作三段造。其名件廣厚，皆隨逐層每尺之高積而爲法。

牙脚坐：高二尺五寸，長三丈二尺，深一丈。〔坐頭在內，〕下用連梯龜脚。中用束腰壓青牙子、牙頭、牙脚，背版填心。上用梯盤、面版，安重臺鉤闌，高一尺。〔其鉤闌並準佛道帳制度。〕

龜脚：每坐高一尺，則長三寸，廣一寸二分，厚一寸四分。

連梯：長隨坐深，其廣八分，厚一寸二分。

角柱：長六寸二分，方一寸六分。

束腰：長隨角柱內，其廣一寸，厚七分。

牙頭：長三寸二分，廣一寸四分，厚四分。

牙脚：長六寸二分，廣二寸四分，厚同上。

填心：長三寸六分，廣二寸八分，厚同上。

壓青牙子：長同束腰，廣一寸六分，厚二分六厘。

上梯盤：長同連梯，其廣二寸，厚一寸四分。

面版：長廣皆隨梯盤長深之內，厚同牙頭。

背版：長隨角柱內，其廣六寸二分，厚三分二厘。

束腰上貼絡柱子：長一寸，［兩頭叉瓣在外，］方七分。

束腰上襯版：長三分六厘，廣一寸，厚同牙頭。

連梯栿：［每深一尺，則長八寸六分。］方一寸。［每面廣一尺用一條。］

立栿：長九寸，方同上。［隨連梯栿用五條。］

梯盤栿：長同連梯，方同上。［用同連梯栿。］

帳身：高九尺，長三丈，深八尺。內外槽柱上用隔枓，下用鋜腳。四面柱內安歡門、帳帶。兩側及後壁皆施心柱、腰串、難子安版。前面每間兩邊，並用立頰泥道版。

內外帳柱：長視帳身之高，每高一尺，則方四分五厘。

虛柱：長三寸，方四分五厘。

內外槽上隔枓版：長隨每間之深廣，其廣一寸二分四厘，厚一分七厘。

上隔枓仰托栿：長同上，廣四分，厚二分。

上隔枓內外上下貼：長同上，廣二分，厚一分。

上隔枓內外上柱子：長五分。下柱子：長三分四厘。其廣厚並同上。

內外歡門：長同上。其廣二分，厚一分五厘。

內外帳帶：長三寸四分，方三分六厘。

裏槽下鋜腳版：長隨每間之深廣，其廣七分，厚一分七厘。

鋜腳仰托栿：長同上，廣四分，厚二分。

鋜腳內外貼：長同上，廣二分，厚一分。

鋜腳內外柱子：長五分，廣二分，厚同上。

兩側及後壁合版：長同立頰，廣隨帳柱，心柱內，其厚一分。

心柱：長同上，方三分五厘。

腰串：長隨帳柱內，方同上。

立頰：長視上下仰托栿內，其廣三分六厘，厚三分。

泥道版：長同上。其廣一寸八分，厚一分。

難子：長同立頰，方一分。［安平棊亦用此。］

平棊：［華文等並準殿內平棊制度。］

桯：長隨枓槽四周之内，其廣二分三厘，厚一分六厘。

背版：長廣隨桯。[以厚五分爲定法。]

貼：長隨桯内，其廣一分六厘。[厚同背版。]

難子並貼華：[厚同貼。] 每方一尺，用華子二十五枚或十六枚。

福：長同桯，其廣二分三厘，厚一分六厘。

護縫：長同背版，其廣二分。[厚同貼。]

帳頭：共高三尺五寸。枓槽長二丈九尺七寸六分，深七尺七寸六分。六鋪作，單杪重昂重栱轉角造。其材廣一寸五分。柱上安枓槽版。鋪作之上用壓厦版。版上施混肚方、仰陽山華版。每間用補間鋪作二十八朶。

普拍方：長隨間廣，其廣一寸二分，厚四分七厘。[絞頭在外。]

内外槽並兩側夾枓槽版：長隨帳之深廣，其廣三寸，厚五分七厘。

壓厦版：長同上，[至角加一尺三寸，] 其廣三寸二分六厘，厚五分七厘。

混肚方：長同上，[至角加一尺五寸，] 其廣二分，厚七分。

頂版：長隨混肚方内。[以厚六分爲定法。]

仰陽版：長同混肚方，[至角加一尺六寸，] 其廣二寸五分，厚三分。

仰陽上下貼：下貼長同上，上貼隨合角貼内，廣五分，厚二分五厘。

仰陽合角貼：長隨仰陽版之廣，其廣厚同上。

山華版：長同仰陽版，[至角加一尺九寸，] 其廣二寸九分，厚三分。

山華合角貼：廣五分，厚二分五厘。

臥棍：長隨混肚方内，其方七分。[每長一尺用一條。]

馬頭棍：長四寸，方七分。[用同臥棍。]

福：長隨仰陽山華版之廣，其方四分。[每山華用一條。]

凡牙脚帳坐，每一尺作一壺門，下施龜脚，合對鋪作。其所用枓栱名件分數，並準大木作制度隨材減之。

九脊小帳

造九脊小帳之制：自牙脚坐下龜脚至脊，共高一丈二尺，[鴟尾在外，] 廣八尺，内外攏共深四尺。下段、中段與牙脚帳同；上段五鋪作、九脊殿結宽造。

其名件廣厚，皆隨逐層每尺之高，積而爲法。

牙腳坐：高二尺五寸，長九尺六寸，[坐頭在內，] 深五尺。自下連梯、龜腳，上至面版安重臺鉤闌，並準牙腳帳坐制度。

龜腳：每坐高一尺，則長三寸，廣一寸二分，厚六分。

連梯：長隨坐深，其廣二寸，厚一寸二分。

角柱：長六寸二分，方一寸二分。

束腰：長隨角柱內，其廣一寸，厚六分。

牙頭：長二寸八分，廣一寸四分，厚三分二厘。

牙腳：長六寸二分，廣二寸，厚同上。

填心：長三寸六分，廣二寸二分，厚同上。

壓青牙子：長同束腰，隨深廣。[減一寸五分；其廣一寸六分，厚二分四厘。]

上梯盤：長厚同連梯，廣一寸六分。

面版：長廣皆隨梯盤內，厚四分。

背版：長隨角柱內，其廣六寸二分，厚同壓青牙子。

束腰上貼絡柱子：長一寸 [別出兩頭叉瓣]，方六分。

束腰鋜腳內襯版：長二寸八分，廣一寸，厚同填心。

連梯棍：長隨連梯內，方一寸。[每廣一尺用一條。]

立棍：長九寸，[卯在內，] 方同上。[隨連梯棍用三條。]

梯盤棍：長同連梯，方同上。[用同連梯棍。]

帳身：一間，高六尺五寸，廣八尺，深四尺。其內外槽柱至泥道版，並準牙腳帳制度。[唯後壁兩側並不用腰串。]

內外帳柱：長視帳身之高，方五分。

虛柱：長三寸五分，方四分五厘。

內外槽上隔枓版：長隨帳柱內，其廣一寸四分二厘，厚一分五厘。

上隔枓仰托棍：長同上，廣四分三厘，厚二分八厘。

上隔枓內外上下貼：長同上，廣二分八厘，厚一分四厘。

上隔枓內外上柱子：長四分八厘；下柱子：長三分八厘；廣厚同上。

內歡門：長隨立頰內。外歡門：長隨帳柱內。其廣一寸五分，厚一分五厘。

内外帳帶：長三寸二分，方三分四厘。

裏槽下鋜脚版：長同上隔枓上下貼，其廣七分二厘，厚一分五厘。

鋜脚仰托榥：長同上，廣四分三厘，厚二分八厘。

鋜脚内外貼：長同上，廣二分八厘，厚一分四厘。

鋜脚内外柱子：長四分八厘，廣二分八厘，厚一分四厘。

兩側及後壁合版：長視上下仰托榥，廣隨帳柱、心柱内，其厚一分。

心柱：長同上，方三分六厘。

立頰：長同上，廣三分六厘，厚三分。

泥道版：長同上，廣隨帳柱、立頰内，厚同合版。

難子：長隨立頰及帳身版、泥道版之長廣，其方一分。

平棊：[華文等並準殿内平棊制度。] 作三段造。

桯：長隨枓槽四周之内，其廣六分三厘，厚五分。

背版：長廣隨桯。[以厚五分爲定法。]

貼：長隨桯内，其廣五分。[厚同上。]

貼絡華文：[厚同上。] 每方一尺，用華子二十五枚或十六枚。

福：長同背版，其廣六分，厚五分。

護縫：長同上，其廣五分。[厚同貼。]

難子：長同上，方二分。

帳頭：自普拍方至脊共高三尺[鴟尾在外]，廣八尺，深四尺。四柱。五鋪作，下出一杪，上施一昂，材廣一寸二分，厚八分，重栱造。上用壓厦版，出飛檐作九脊結宠。

普拍方：長隨深廣，[絞頭在外,] 其廣一寸，厚三分。

枓槽版：長厚同上，[減二寸,] 其廣二寸五分。

壓厦版：長厚同上，[每壁加五寸,] 其廣二寸五分。

栿：長隨深，[加五寸,] 其廣一寸，厚八分。

大角梁：長七寸，廣八分，厚六分。

子角梁：長四寸，曲廣二寸，厚同上。

貼生：長同壓厦版，[加七寸,] 其廣六分，厚四分。

脊槫：長隨廣，其廣一寸，厚八分。

脊槫下蜀柱：長八寸，廣厚同上。

脊串：長隨槫，其廣六分，厚五分。

叉手：長六寸，廣厚皆同角梁。

山版：〔每深一尺，則長九寸，〕廣四寸五分。〔以厚六分爲定法。〕

曲椽：〔每深一尺，則長八寸，〕曲廣同脊串，厚三分。〔每補間鋪作一朵用三條。〕

厦頭椽：〔每深一尺，則長五寸，〕廣四分，厚同上。〔角同上。〕

從角椽：〔長隨宜，均攤使用。〕

大連檐：長隨深廣，〔每壁加一尺二寸，〕其廣同曲椽，厚同貼生。

前後厦瓦版：長隨槫。〔每至角加一尺五寸。其廣自脊至大連檐隨材合縫，以厚五分爲定法。〕

兩厦頭厦瓦版：長隨深，〔加同上，〕其廣自山版至大連檐。〔合縫同上，厚同上。〕

飛子：長二寸五分，〔尾在內，〕廣二分五厘，厚二分三厘。〔角內隨宜取曲〕。

白版：長隨飛檐，〔每壁加二尺，〕其廣三寸。〔厚同厦瓦版。〕

壓脊：長隨厦瓦版，其廣一寸五分，厚一寸。

垂脊：長隨脊至壓厦版外，其曲廣及厚同上。

角脊：長六寸，廣厚同上。

曲欄槫脊：〔共長四尺，〕廣一寸，厚五分。

前後瓦隴條：〔每深一尺，則長八寸五分，厦頭者長五寸五分；若至角，並隨角斜長。〕方三分，相去空分同。

搏風版：〔每深一尺，則長四寸五分，〕曲廣一寸二分。〔以厚七分爲定法。〕

瓦口子：長隨子角梁內，其曲廣六分。

垂魚：〔其[1] 長一尺二寸；每長一尺，即廣六寸；厚同搏風版。〕

惹草：〔其[2] 長一尺；每長一尺，即廣七寸，厚同上。〕

鴟尾：〔共高一尺一寸，每高一尺，即廣六寸，厚同壓脊。〕

凡九脊小帳，施之於屋一間之內。其補間鋪作前後各八朵，兩側各四朵。

(1)、(2) "陶本"爲"共"字，誤。——徐伯安注

坐内壼門等，並準牙脚帳制度。

壁帳

造壁帳之制：高一丈三尺至一丈六尺。[山華仰陽在外。] 其帳柱之上安普拍方；方上施隔枓及五鋪作下昂重栱，出角入角造。其材廣一寸二分，厚八分。每一間用補間鋪作一十三朶。鋪作上施壓厦版、混肚方，[混肚方上與梁下齊；] 方上安仰陽版及山華。[仰陽版山華在兩梁之間。] 帳內上施平棊。兩柱之內並用叉子栿。其名件廣厚，皆取帳身間內每尺之高，積而爲法。

帳柱：長視高，每間廣一尺，則方三分八厘。

仰托榥：長隨間廣，其廣三分，厚二分。

隔枓版：長同上，其廣一寸一分，厚一分。

隔枓貼：長隨兩柱之內，其廣二分，厚八厘。

隔枓柱子：長隨貼內，廣厚同貼。

枓槽版：長同仰托榥，其廣七分六厘，厚一分。

壓厦版：長同上，其廣八分，厚一分。[枓槽版及壓厦版，如減材分，即廣隨所用減之。]

混肚方：長同上，其廣四分，厚二分。

仰陽版：長同上，其廣七分，厚一分。

仰陽貼：長同上，其廣二分，厚八厘。

合角貼：長視仰陽版之廣，其厚同仰陽貼。

山華版：長隨仰陽版之廣，其厚同壓厦版。

平棊：[華文並準殿內平棊制度。] 長廣並隨間內。

背版：長隨平棊，其廣隨帳之深。[以厚六分爲定法。]

桯：長 [(1)] 隨背版四周之廣，其廣二分，厚一分六厘。

貼：長隨桯四周之內，其廣一分六厘。[厚同上。]

難子並貼華：每方一尺，用貼絡華二十五枚或十六枚。

(1) “陶本”無“長”字，誤。——徐伯安注

護縫：長隨平棊，其廣同桯。〔厚同背版。〕

福：廣三分，厚二分。

凡壁帳上山華仰陽版後，每華尖皆施福一枚。所用飛子、馬銜，皆量宜用⁽¹⁾之。其科栱等分數，並準大木作制度。

（1）"陶本"爲"造"字，誤。——徐伯安注

營造法式卷第十一

小木作制度六

轉輪經藏

造經藏之制：共高二丈，徑一丈六尺，八棱，每棱面廣六尺六寸六分。內外槽柱；外槽帳身柱上腰檐平坐，坐上施天宮樓閣。八面制度並同，其名件廣厚，皆隨逐層每尺之高積而爲法。

外槽帳身：柱上用隔枓、歡門、帳帶造，高一丈二尺。

帳身外槽柱：長視高，廣四分六厘，厚四分。〔歸瓣造。〕

隔枓版：長隨帳柱內，其廣一寸六分，厚一分二厘。

仰托棍：長同上，廣三分，厚二分。

隔枓內外貼：長同上，廣二分，厚九厘。

內外上下柱子：上柱長四分，下柱長三分，廣厚同上。

歡門：長同隔枓版，其廣一寸二分，厚一分二厘。

帳帶：長二寸五分，方二分六厘。

腰檐並結瓷：共高二尺，枓槽徑一丈五尺八寸四分。〔枓槽及出檐在外。〕內外並六鋪作重栱，用一寸材，〔厚六分六厘。〕每瓣補間鋪作五朵：外跳單杪重昂；裏跳並卷頭。其柱上先用普拍方施枓栱；上用壓厦版，出椽並飛子、角梁、貼生。依副階舉折結瓷。

普拍方：長隨每瓣之廣，〔絞角在外。〕其廣二寸，厚七分五厘。

料槽版：長同上，廣三寸五分，厚一寸。

壓厦版：長同上，[加長七寸，]廣七寸五分，厚七分五厘。

山版：長同上，廣四寸五分，厚一寸。

貼生：長同山版，[加長六寸，]方一分。

角梁：長八寸，廣一寸五分，厚同上。

子角梁：長六寸，廣同上，厚八分。

搏脊槫：長同上，[加長一寸，]廣一寸五分，厚一寸。

曲椽：長八寸，曲廣一寸，厚四分，[每補間鋪作一朵用三條，與從椽取勻分擘。]

飛子：長五寸，方三分五厘。

白版：長同山版[加長一尺]，廣三寸五分。[以厚五分爲定法。]

井口槫：長隨徑，方二寸。

立槫：長視高，方一寸五分。[每瓣用三條。]

馬頭槫：方同上。[用數亦同上。]

厦瓦版：長同山版；[加長一尺]，廣五寸。[以厚五分爲定法。]

瓦隴條：長九寸，方四分。[瓦頭在內。]

瓦口子：長厚同厦瓦版，曲廣三寸。

小山子版：長廣各四寸，厚一寸。

搏脊：長同山版，[加長二寸，]廣二寸五分，厚八分。

角脊：長五寸，廣二寸，厚一寸。

平坐：高一尺，料槽徑一丈五尺八寸四分。[壓厦版出頭在外，]六鋪作，卷頭重栱，用一寸材。每瓣用補間鋪作九朵。上施單鉤闌，高六寸。[撮項雲栱造，其鉤闌準佛道帳制度。]

普拍方：長隨每瓣之廣，[絞頭在外，]方一寸。

料槽版：長同上，其廣九寸，厚二寸。

壓厦版：長同上，[加長七寸五分，]廣九寸五分，厚二寸。

鴈翅版：長同上，[加長八寸，]廣二寸五分，厚八分。

井口槫：長同上，方三寸。

馬頭槫：[每直徑一尺，則長一寸五分，]方三分。[每瓣用三條。]

鈿面版：長同井口棍，[減長四寸，] 廣一尺二寸，厚七分。

天宮樓閣：三層，共高五尺，深一尺。下層副階內角樓子，長一瓣，六鋪作，單杪重昂。角樓挾屋長一瓣，茶樓子長二瓣，並五鋪作，單杪單昂。行廊長二瓣，[分心，] 四鋪作，[以上並或單栱或重栱造，] 材廣五分，厚三分三厘，每瓣用補間鋪作兩朵，其中層平坐上安單鈎闌，高四寸。[枓子蜀柱造，其鈎闌準佛道帳制度。] 鋪作並用卷頭，與上層樓閣所用鋪作之數，並準下層之制。[其結宠名件，準腰檐制度，量所宜減之。]

裹槽坐：高三尺五寸。[並帳身及上層樓閣，共高一丈三尺；帳身直徑一丈。] 面徑一丈一尺四寸四分；枓槽徑九尺八寸四分；下用龜腳；腳上施車槽、疊澁等。其制度並準佛道帳坐之法。內門窗上設平坐；坐上施重臺鈎闌，高九寸。[雲栱瘦項造，其鈎闌準佛道帳制度。] 用六鋪作卷頭；其材廣一寸，厚六分六厘。每瓣用補間鋪作五朵，[門窗或用壺門、神龕。] 並作芙蓉瓣造。

龜腳：長二寸，廣八分，厚四分。

車槽上下澁：長隨每瓣之廣，[加長一寸，] 其廣二寸六分，厚六分。

車槽：長同上，[減長一寸，] 廣二寸，厚七分。[安華版在外。]

上子澁：兩重，[在坐腰上下者，] 長同上，[減長二寸，] 廣二寸，厚三分。

下子澁：長厚同上，廣二寸三分。

坐腰：長同上，[減長三寸五分，] 廣一寸三分，厚一寸。[安華版在外。]

坐面澁：長同上，廣二寸三分，厚六分。

猴面版：長同上，廣三寸，厚六分。

明金版：長同上，[減長二寸，] 廣一寸八分，厚一分五厘。

普拍方：長同上，[絞頭在外，] 方三分。

枓槽版：長同上，[減長七寸，] 廣二寸，厚三分。

壓厦版：長同上，[減長一寸，] 廣一寸五分，厚同上。

車槽華版：長隨車槽，廣七分，厚同上。

坐腰華版：長隨坐腰，廣一寸，厚同上。

坐面版：長廣並隨猴面版內，厚二分五厘。

坐內背版：[每枓槽徑一尺，則長二寸五分；廣隨坐高。以厚六分爲定法。]

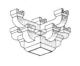

猴面梯盤槫：[每科槽徑一尺，則長八寸；] 方一寸。

猴面鈿版槫：[每科槽徑一尺，則長二寸；] 方八分 [每瓣用三條。]

坐下榻頭木並下卧槫：[每科槽徑一尺，則長八寸；] 方同上。[隨瓣用。]

榻頭木立槫：長九寸，方同上。[隨瓣用。]

拽後槫：[每科槽徑一尺，則長二寸五分；] 方同上。[每瓣上下用六條。]

柱脚方並下卧槫：[每科槽徑一尺，則長五寸；] 方一寸。[隨瓣用。]

柱脚立槫：長九寸，方同上。[每瓣上下用六條。]

帳身：高八尺五寸，徑一丈，帳柱下用鋌脚，上用隔科，四面並安歡門、帳帶，前後用門。柱內兩邊皆施立頰、泥道版造。

帳柱：長視高，其廣六分，厚五分。

下鋌脚上隔科版：各長隨帳柱內，廣八分，厚二分四厘，內上隔科版廣一寸七分。

下鋌脚上隔科仰托槫：各長同上，廣三分六厘，厚二分四厘。

下鋌脚上隔科內外貼：各長同上，廣二分四厘，厚一分一厘。

下鋌脚及上隔科上內外柱子：各長六分六厘。上隔科內外下柱子：長五分六厘，廣厚同上。

立頰：長視上下仰托槫內，廣厚同仰托槫。

泥道版：長同上，廣八分，厚一分。

難子：長同上，方一分。

歡門：長隨兩立頰內，廣一寸二分，厚一分。

帳帶：長三寸二分，方二分四厘。

門子：長視立頰，廣隨兩立頰內。[合版令足兩扇之數。以厚八分爲定法。]

帳身版：長同上，廣隨帳柱內，厚一分二厘。

帳身版上下及兩側內外難子：長同上，方一分二厘。

柱上帳頭：共高一尺，徑九尺八寸四分。[檐及出跳在外。] 六鋪作，卷頭重栱造；其材廣一寸，厚六分六厘。每瓣用補間鋪作五朵，上施平棊。

普拍方：長隨每瓣之廣，[絞頭在外，] 廣三寸，厚一寸二分。

科槽版：長同上，廣七寸五分，厚二寸。

壓厦版：長同上，〔加長七寸，〕廣九寸，厚一寸五分。

角栿：〔每徑一尺，則長三寸〕廣四寸，厚三寸。

算桯方：廣四寸，厚二寸五分。〔長用兩等：一、每徑一尺，長六寸二分；二、每徑一尺，長四寸八分。〕

平棊：〔貼絡華文等，並準殿内平棊制度。〕

桯：長隨内外算桯方及算桯方心，廣二寸，厚一分五厘。

背版：長廣隨桯四周之内。〔以厚五分爲定法。〕

楅：〔每徑一尺，則長五寸七分；〕方二寸。

護縫：長同背版，廣二寸。〔以厚五分爲定法。〕

貼：長隨桯内，廣一寸二分。厚同上。

難子並貼絡華。〔厚同貼。〕每方一尺，用華子二十五枚或十六枚。

轉輪：高八尺，徑九尺，當心用立軸，長一丈八尺，徑一尺五寸；上用鐵鐧釧，下用鐵鵝臺桶子。〔如造地藏，其輻量所用增之。〕其輪七格，上下各剗輻掛輞；每格用八輞，安十六輻，盛經匣十六枚。

輻：〔每徑一尺，則長四寸五分，〕方三分。

外輞：徑九尺，〔每徑一尺，則長四寸八分，〕曲廣七分，厚二分五厘。

内輞：徑五尺，〔每徑一尺，則長三寸八分，〕曲廣五分，厚四分。

外柱子：長視高，方二分五厘。

内柱子：長一寸五分，方同上。

立頰：長同外柱子，方一分五厘。

鈿面版：長二寸五分，外廣二寸二分，内廣一寸二分。〔以厚六分爲定法。〕

格版：長二寸五分，廣一寸二分。〔厚同上。〕

後壁格版：長廣一寸二分。〔厚同上。〕

難子：長隨格版、後壁版四周，方八厘。

托輻牙子：長二寸，廣一寸，厚三分。〔隔間用。〕

托根：〔每徑一尺，則長四寸；〕方四分。

立絞榥：長視高，方二分五厘。〔隨輻用。〕

十字套軸版：長隨外平坐上外徑，廣一寸五分，厚五分。

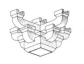

泥道版：長一寸一分，廣三分二厘。［以厚六分爲定法。］

泥道難子：長隨泥道版四周，方三厘。

經匣：長一尺五寸，廣六寸五分，高六寸。［盝頂在内。］上用趄塵盝頂，陷頂開帶，四角打卯，下陷底。每高一寸，以二分爲盝頂斜高；以一分三厘爲開帶。四壁版長隨匣之長廣，每匣高一寸，則廣八分，厚八厘。頂版、底版，每匣長一尺，則長九寸五分；每匣廣一寸，則廣八分八厘；每匣高一寸，則厚八厘。子口版長隨匣四周之内，每高一寸，則廣二分，厚五厘。凡經藏坐芙蓉瓣，長六寸六分，下施龜脚。［上對鋪作。］套軸版安於外槽平坐之上，其結瓷、瓦隴條之類，並準佛道帳制度。舉折等亦如之。

壁藏

造壁藏之制：共高一丈九尺，身廣三丈，兩擺子各廣六尺，内外槽共深四尺。［坐頭及出跳皆在柱外。］前後與兩側制度並同，其名件廣厚，皆取逐層每尺之高積而爲法。

坐：高三尺，深五尺二寸，長隨藏身之廣。下用龜脚，脚上施車槽、疊澀等。其制度並準佛道帳坐之法。唯坐腰之内，造神龕壺門，門外安重臺鉤闌，高八寸。上設平坐，坐上安重臺鉤闌。［高一尺，用雲栱瘦項造。其鉤闌準佛道帳制度。］用五鋪作卷頭，其材廣一寸，厚六分六厘。每六寸六分施補間鋪作一朵，其坐並芙蓉瓣造。

龜脚：每坐高一尺，則長二寸，廣八分，厚五分。

車槽上下澀：［後壁側當者，長隨坐之深加二寸；内上澀面前長減坐八尺。］廣二寸五分，厚六分五厘。

車槽：長隨坐之深廣，廣二寸，厚七分。

上子澀：兩重，長同上，廣一寸七分，厚三分。

下子澀：長同上，廣二寸，厚同上。

坐腰：長同上，［減五寸，］廣一寸二分，厚一寸。

坐面澀：長同上，廣二寸，厚六分五厘。

猴面版：長同上，廣三寸，厚七分。

明金版：長同上，［每面減四寸，］廣一寸四分，厚二分。

科槽版：長同車槽上下澁，［側當減一尺二寸，面前減八尺，擺手面前廣減六寸，］廣二寸三分，厚三分四厘。

壓厦版：長同上，［側當減四寸，面前減八尺，擺手面前減二寸，］廣一寸六分，厚同上。

神龕壺門背版：長隨科槽，廣一寸七分，厚一分四厘。

壺門牙頭：長同上，廣五分，厚三分。

柱子：長五分七厘，廣三分四厘，厚同上。［隨瓣用。］

面版：長與廣皆隨猴面版內。［以厚八分爲定法。］

普拍方：長隨科槽之深廣，方三分四厘。

下車槽卧棍：［每深一尺，則長九寸，卯在內。］方一寸一分。［隔瓣用。］

柱脚方：長隨科槽內深廣，方一寸二分。［絞廦在內。］

柱脚方立棍：長九寸，［卯在內，］方一寸一分。［隔瓣用。］

榻頭木：長隨柱脚方內，方同上。［絞廦在內。］

榻頭木立棍：長九寸一分，［卯在內，］方同上。［隔瓣用。］

拽後棍：長五寸，［卯在內，］方一寸。

羅文棍：長隨高之斜長，方同上。［隔瓣用。］

猴面卧棍：［每深一尺，則長九寸，卯在內。］方同榻頭木。［隔瓣用。］

帳身：高八尺，深四尺，帳柱上施隔科；下用鋜脚；前面及兩側皆安歡門、帳帶。［帳身施版門子。］上下截作七格。［每格安經匣四十枚。］屋內用平棊等造。

帳內外槽柱：長視帳身之高，方四分。

內外槽上隔科板：長隨帳內，廣一寸三分，厚一分八厘。

內外槽上隔科仰托棍：長同上，廣五分，厚二分二厘。

內外槽上隔科內外上下貼：長同上，廣五分二厘，厚一分二厘。

內外槽上隔科內外上柱子：長五分，廣厚同上。

內外槽上隔科內外下柱子：長三分六厘，廣厚同上。

內外歡門：長同仰托棍，廣一寸二分，厚一分八厘。

內外帳帶：長三寸，方四分。

裏槽下鋜脚版：長同上隔科版，廣七分二厘，厚一分八厘。

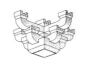

裏槽下鋜脚仰托榥：長同上，廣五分，厚二分二厘。

裏槽下鋜脚外柱子：長五分，廣二分二厘，厚一分二厘。

正後壁及兩側後壁心柱：長視上下仰托榥內，其腰串長隨心柱內，各方四分。

帳身版：長視仰托榥、腰串內，廣隨帳柱、心柱內。［以厚八分爲定法。］

帳身版內外難子：長隨版四周之廣、方一分。

逐格前後格榥：長隨間廣，方二分。

鈿版榥：［每深一尺，則長五寸五分，］廣一分八厘，厚一分五厘。［每廣六寸用一條。］

逐格鈿面版：長同前後兩側格榥，廣隨前後格榥內。［以厚六分爲定法。］

逐格前後柱子：長八寸，方二分，［每匣小間用二條。］

格版：長二寸五分，廣八分五厘，厚同鈿面版。

破間心柱：長視上下仰托榥內，其廣五分，厚三分。

摺疊門子：長同上，廣隨心柱、帳柱內。［以厚一分⁽¹⁾爲定法。］

格版難子：長隨隔版之廣，其方六厘。

裏槽普拍方：長隨間之深廣，其廣五分，厚二分。

平棊：［華文等準佛道帳制度。］

經匣：［蓋頂及大小等，並準轉輪藏經匣制度。］

腰檐：高一尺，枓槽共長二丈九尺八寸四分，深三尺八寸四分。枓栱用六鋪作，單杪雙昂；材廣一寸，厚六分六厘。上用壓厦版出檐結瓦。

普拍方：長隨深廣，［絞頭在外，］廣二寸，厚八分。

枓槽版：長隨後壁及兩側擺手深廣，［前面長減八寸，］廣三寸五分，厚一寸。

壓厦版：長同枓槽版，［減六寸，前面長減同上，］廣四寸，厚一寸。

枓槽鑰匙頭：長隨深廣，厚同枓槽版。

山版：長同普拍方，廣四寸五分，厚一寸。

出入角角梁：長視斜高，廣一寸五分，厚同上。

出入角子角梁：長六寸，［卯在內，］曲廣一寸五分，厚八分。

抹角方：長七寸，廣一寸五分，厚同角梁。

貼生：長隨角梁內，方一寸。［折計用。］

（1）"陶本"爲"寸"字。——徐伯安注

曲椽：長八寸，曲廣一寸，厚四分。[每補間鋪作一朵用三條，從角均攤。]

飛子：長五寸，[尾在内，]方三分五厘。

白版：長隨後壁及兩側擺手，[到角長加一尺，前面長減九尺，]廣三寸五分。[以厚五分爲定法。]

厦瓦版：長同白版，[加一尺三寸，前面長減八尺，]廣九寸，[厚同上。]

瓦隴條：長九寸，方四分。[瓦頭在内，隔間均攤。]

搏脊：長同山版，[加二寸，前面長減八尺。]其廣二寸五分，厚一寸。

角脊：長六寸，廣二寸，厚同上。

搏脊榑：長隨間之深廣，其廣一寸五分，厚同上。

小山子版：長與廣皆二寸五分，厚同上。

山版料槽卧榥：長隨料槽内，其方一寸五分，[隔瓣上下用二枚。]

山版料槽立榥：長八寸，方同上，[隔瓣用二枚。]

平坐：高一尺，料槽長隨間之廣，共長二丈九尺八寸四分，深三尺八寸四分，安單鉤闌，高七寸。[其鉤闌準佛道帳制度。]用六鋪作卷頭，材之廣厚及用壓厦版，並準腰檐之制。

普拍方：長隨間之深廣，[合角在外，]方一寸。

料槽版：長隨後壁及兩側擺手，[前面減八尺，]廣九寸，[子口在内，]厚二寸。

壓厦版：長同料槽版，[至出角加七寸五分，前面減同上，]廣九寸五分，厚同上。

鴈翅版：長同料槽版，[至出角加九寸，前面減同上，]廣二寸五分，厚八分。

料槽內上下卧榥：長隨料槽内，其方三寸。[隨瓣隔間上下用。]

料槽內上下立榥：長隨坐高，其方二寸五分。[隨卧榥用二條。]

鈿面版：長同普拍方。[以厚七分爲定法。]

天宮樓閣：高五尺，深一尺；用殿身、茶樓、角樓、龜頭殿、挾屋、行廊等造。

下層副階：内殿身長三瓣，茶樓子長兩瓣，角樓長一瓣，並六鋪作單杪雙昂造，龜頭、殿挾各長一瓣，並五鋪作單杪單昂造；行廊長二瓣，分心四鋪作造。其材並廣五分，厚三分三厘。出入轉角，間内並用補間鋪作。

中層副階上平坐：安單鉤闌，高四寸。[其鉤闌準佛道帳制度。]其平坐並用卷頭鋪作等，及上層平坐上天宮樓閣，並準副階法。

凡壁藏芙蓉瓣，每瓣長六寸六分，其用龜脚至舉折等，並準佛道帳之制。

營造法式卷第十二 [1]

彫作制度

混作 [2]

彫混作之制：有八品：

一曰神仙，[真人、女真、金童、玉女之類同；] 二曰飛仙，[嬪伽、共命鳥之類同；] 三曰化生，[以上並手執樂器或芝草，華果、餅盤、器物之屬；] 四曰拂菻 [3]，[蕃王，夷人之類同，手内牽拽走獸，或執旌旗、矛、戟之屬；] 五曰鳳皇，[孔雀、仙鶴、鸚鵡、山鷓、練鵲、錦雞、鴛鴦、鵝、鴨、鳧、鴈之類同；] 六曰師子。[狻猊、麒麟、天馬、海馬、羚羊、仙鹿、熊、象之類同。]

以上並施之於鉤闌柱頭之上或牌帶四周，[其牌帶之内，上施飛仙、下用寶牀真人等，如係御書，兩頰作昇龍，並在起突華地之外，] 及照壁版之類亦用之。

七曰角神。[寶藏神之類同。]

施之於屋出入轉角大角梁之下，及帳坐腰内之類亦用之。八曰纏柱龍[4]。[盤龍、坐龍、牙魚之類同。]

施之於帳及經藏柱之上，[或纏寶山，] 或盤於藻井之内。

凡混作彫刻成形之物，令四周皆備，其人物及鳳皇之類，或立或坐，並於仰覆蓮華或覆瓣蓮華坐上用之。

[1] 卷十二包括四種工作的制度。其中彫作和混作都是關於裝飾花紋和裝飾性小〝名件〞的做法。彫作的名件是彫刻出來的。旋作則是用旋車旋出來的。鋸作制度在性質上與前兩作極不相同，是關於節約木材，使材盡其用的措施的規定；在《法式》中是值得後世借鑒的東西。至於竹作制度中所説的品種和方法，是我國竹作千百年來一直沿用的做法。

[2] 彫作中的混作，按本篇末尾所説，是〝彫刻成形之物，令四周皆備。〞從這樣的定義來説，就是今天我們所稱〝圓彫〞。從彫刻題材來説，混作的題材全是人物鳥獸。八品之中，前四品是人物，第五品是鳥類，第六品是獸類。第七品的角神，事實上也是人物。至於第八品的龍，就自成一類了。

[3] 蒜，音歷。

[4] 纏柱龍的實例，山西太原晉祠聖母殿一例最爲典型；但是否宋代原物，我們還不能肯定。山東曲阜孔廟大成殿石柱上的纏柱龍，更是傑出的作品。這兩例都見於殿屋廊柱，而不是像本篇所説〝施之於帳及經藏柱之上〞。

彫插寫生華[5]

彫插寫生華之制：有五品：

一曰牡丹華；二曰芍藥華；三曰黃葵華；四曰芙蓉華；五曰蓮荷華。

以上並施之於栱眼壁之内。

凡彫插寫生華，先約栱眼壁之高廣，量宜分佈畫樣，隨其舒卷，彫成華葉，於寶山之上，以華盆安插之。

[5] 本篇所説的僅僅是栱眼壁上的彫刻裝飾花紋。這樣的實例，特別是宋代的，我們還沒有看到。其所以稱爲〝插寫生華〞，可能因爲是（如末句所説）〝以華盆（花盆）安插之〞的原故。

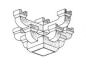

起突卷葉華 [6]

彫剔地起突 [或透突] [7] 卷葉華之制：有三品：

一曰海石榴華；二曰寶牙華；三曰寶相華，[謂皆卷葉者，牡丹華之類同。] 每一葉之上，三卷者爲上，兩卷者次之，一卷者又次之。

以上並施之於梁、額 [裏帖同，] 格子門腰版、牌帶、鉤闌版、雲栱、尋杖頭、椽頭盤子 [如殿閣椽頭盤子，或盤起突龍之類，] 及華版。凡貼絡，如平棊心中角內，若牙子版之類皆用之。或於華內間以龍、鳳、化生、飛禽、走獸等物。

凡彫剔地起突華，皆於版上壓下四周隱起。身內華葉等彫鎪 [8]，葉內翻卷，令表裏分明 [9]。剔削枝條，須圓混相壓。其華文皆隨版內長廣，勻留四邊，量宜分佈。

[6]　剔地起突華的做法，是 "於版上壓下四周隱起" 的，和混作的 "成形之物，四周備" 的不同，亦即今天所稱浮彫。

[7]　"透突" 可能是指花紋的一些部份是鏤透的，比較接近 "四周皆備"。也可以說是突起很高的高浮彫。

[8]　鎪，音搜，彫鏤也；亦寫作鎪。

[9]　"葉內翻卷，令表裏分明"，這是彫刻裝飾卷葉花紋的重要原則。一般初學的設計人員對這 "表裏分明" 應該特別注意。

剔地窪葉華 [10]

彫剔地 [或透突] 窪葉 [或平卷葉] [11] 華之制：有七品：

一曰海石榴華；二曰牡丹華，[芍藥華、寶相華之類，卷葉或寫生者並同]；三曰蓮荷華；四曰萬歲藤；五曰卷頭蕙草，[長生草及蠻雲蕙草之類同]；六曰蠻雲。[胡雲 [12] 及蕙草雲之類同]。

以上所用，及華內間龍、鳳之類並同上。

凡彫剔地窪葉華，先於平地隱起華頭及枝條，[其枝梗並交起相壓。] 減壓下四周葉外空地。亦有平彫透突 [13] [或壓地] 諸華者，其所用並同上。若就地隨刃彫壓出華文者，謂之實彫 [14]，施之於雲栱、地霞、鵝項或叉子之首，[及叉子鋜腳版內，] 及牙子版、垂魚、惹草等皆用之。

[10]　彫作制度內，按題材之不同，可以分爲動物（人物、鳥、獸）和植物（各種花、葉）兩大類。按這兩大類，也制訂了不同的彫法。人物、鳥、獸用混作，即我們所稱圓彫；花、葉裝飾則用浮彫。花葉裝飾中，又分爲寫生花、卷葉花、窪葉花三類。但是，從〝制度〞的文字解說中，又很難看出它們之間的顯著差別。從使用的位置上看，寫生花僅用於栱眼壁；後兩類則使用位置相同，區別好像只在卷葉和窪葉上。卷葉和窪葉的區別也很微妙，好像是在彫刻方法上。卷葉是〝於版上壓下四周隱起。……葉內翻卷，令表裏分明，剔削枝條，須圓混相壓〞。窪葉則〝先於平地隱起華頭及枝條，其枝梗並交起相壓，減壓下四周葉外空地〞。從這些詞句看，只能理解爲起突卷葉華是突出於構件的結構面以外，並且比較接近於圓彫的高浮彫，而窪葉華是從構件的結構面（平地）上向裏刻入（剔地），因而不能〝圓混相壓〞的淺浮彫。但是，這種彫法還可以有深淺之別：有彫得較深，〝壓地平彫透突〞的，也有〝就地隨刃彫壓出華文者，謂之實彫〞。

　　　關於三類不同名稱的花飾的區別，我們只能作如上的推測，請讀者並參閱〝石作制度〞。

[11]　平卷葉和窪葉的具體樣式和它們之間的差別，都不清楚。從字面上推測，窪葉可能是平鋪的葉子，葉的陽面（即表面）向外；不卷起，有表無裏；而平卷葉則是翻卷的，〝表裏分明〞，但是極淺的浮彫，不像起突的卷葉那樣突起，所以叫平卷葉。但這也只是推測而已。

[12]　胡雲，有些抄本作〝吳雲〞，它又是作爲蠻雲的小注出現的，〝胡〞、〝吳〞在當時可能是同音。〝胡〞、〝蠻〞則亦同義。既然版本不同，未知孰是？指出存疑。

[13]　平彫突透的具體做法也是能按文義推測，可能是華紋並不突出到結構面之外，而把〝地〞壓得極深，以取得較大的立體感的手法。

[14]　實彫的具體做法，從文義上和舉出的例子上看，就比較明確：就是就構件的輪廓形狀，不壓四周的〝地〞，以浮彫華紋加工裝飾的做法。

旋作制度 [1]

殿堂等雜用名件

　　造殿堂屋宇等雜用名件之制：

　　椽頭盤子：大小隨椽之徑。若椽徑五寸，即厚一寸。如徑加一寸，則厚加二分；減亦如之。[加至厚一寸二分止；減至厚六分止。]

　　搘 [2] 角梁寶缾：每缾高一尺，即肚徑六寸；頭長三寸三分，足高二寸。[餘作缾身。]缾上施仰蓮胡桃子，下坐合蓮。若缾高加一寸，則肚徑加六分，減亦如之。或作素寶缾，即肚徑加一寸。

　　蓮華柱頂：每徑一寸，其高減徑之半。

　　柱頭仰覆蓮華胡桃子：二段或三段造。每徑廣一尺，其高同徑之廣。

　　門上木浮漚 [3]：每徑一寸，即高七分五厘。

　　鉤闌上蔥臺釘 [4]：每高一寸，即徑一分。釘頭隨徑，高七分。

蓋蔥臺釘筒子：高視釘加一寸。每高一寸，即徑廣二分五厘。

照壁版寶牀上名件

造殿內照壁版上寶牀等所用名件之制：

香爐：徑七寸，其高減徑之半。

注子：共高七寸。每高一寸，即肚徑七分。[兩段造,] 其項高取高十分中以三分爲之。

注盌：徑六寸。每徑一寸，則高八分。

酒杯：徑三寸。每徑一寸，即高七分。[足在內。]

杯盤：徑五寸。每徑一寸，即厚一分。[足子徑二寸五分。每徑一寸，即高四分。心子並同。]

鼓：高三寸。每高一寸，即肚徑七分。[兩頭隱出皮厚及釘子。]

鼓坐：徑三寸五分。每徑一寸，即高八分。[兩段造。]

杖鼓：長三寸。每長一寸，鼓大面徑七分，小面徑六分，腔口徑五分，腔腰徑二分。

蓮子：徑三寸，其高減徑之半。

荷葉：徑六寸。每徑一寸，即厚一分。

卷荷葉：長五寸。其卷徑減長之半。

披蓮：徑二寸八分。每徑一寸，即高八分。

蓮蓓蕾：高三寸。每高一寸，即徑七分。

佛道帳上名件

造佛道等帳上所用名件之制：

火珠：高七寸五分，肚徑三寸。每肚徑一寸，即尖長七分，每火珠高加一寸，即肚徑加四分；減亦如之。

滴當火珠：高二寸五分。每高一寸，即肚徑四分。每肚徑一寸，即尖長八分。胡桃子下合蓮長七分。

瓦頭子：每徑一寸，其長倍柱之廣。若用瓦錢子，每徑一寸，即厚三分；

減亦如之。[加至厚六分止，減至厚二分止。]

　　寶柱子：作仰合蓮華、胡桃子、寶瓶相間；通長造，長一尺五寸；每長一寸，即徑廣八厘。如坐內紗窗旁用者，每長一寸，即徑廣一分。若腰坐車槽內用者，每長一寸，即徑廣四分。

　　貼絡門盤：每徑一寸，其高減徑之半。

　　貼絡浮漚：每徑五分，即高三分。

　　平棊錢子：徑一寸。[以厚五分爲定法。]

　　角鈴：[每一朵九件：大鈴、蓋子、簧子各一，角內子角鈴共六。]

　　大鈴：高二寸。每高一寸，即肚徑廣八分。

　　蓋子：徑同大鈴，其高減半。

　　簧子：徑及高皆減大鈴之半。

　　子角鈴：徑及高皆減簧子之半。

　　圜櫨枓：大小隨材分°。[高二十分；徑三十二分。]

　　虛柱蓮華錢子：[用五段，]上段徑四寸；下四段各遞減二分。[以厚三分爲定法。]

　　虛柱蓮華胎子：徑五寸。每徑一寸，即高六分。

[1]　旋作的名件就是那些平面或斷面是圓形的，用脚踏〝車床〞，用手握的刀具車出來（即旋出來）的小名件。它們全是裝飾性的小東西。〝制度〞中共有三篇，只有〝殿堂等雜用名件〞一篇是用在殿堂屋宇上的，我們對它做了一些注釋。〝照壁版寶牀上名件〞看來像是些佈景性質的小〝道具〞。我們還不清楚這〝寶牀〞是什麼，也不清楚它和照壁版的具體關係。從這些名件的名稱上，可以看出這〝寶牀〞簡直就像小孩子〝擺家家〞的玩具，明確地反映了當時封建統治階級生活之庸俗無聊。由於這些東西在《法式》中竟然慎重其事地予以訂出〝制度〞也反映了它的普遍性。對於研究當時統治階級的生活，也可以作爲一個方面的參攷資料。至於〝佛道帳上名件〞，就連這一小點參攷價值也沒有了。

[2]　搘，音支，支持也。寶瓶（瓶）是放在角由昂 [1] 之上以支承大角梁的構件，有時刻作力士形象。稱角神。清代亦稱〝寶瓶〞。

[3]　漚，音嫗，水泡也。浮漚在這裏是指門釘，取其形似浮在水面上的半圓球形水泡。

[4]　蔥臺釘是什麼，不清楚。

（1）〝角由昂〞即〝轉角鋪作〞上方的由昂。——徐伯安注

鋸作制度 [1]

用材植

用材植之制：凡材植，須先將大方木可以入長大料者，盤截解割；次將不可以充極長極廣用者，量度合用名件，亦先從名件就長或就廣解割。

抨墨

抨繩墨之制：凡大材植，須合大面在下，然後垂繩取正抨墨。其材植廣而薄者，先自側面抨墨。務在就材充用，勿令將可以充長大用者截割爲細小名件。

若所造之物，或斜、或訛、或尖者，並結角交解。〔謂如飛子，或顛倒交斜解割，可以兩就長用之類。〕

就餘材

就餘材之制：凡用木植內，如有餘材，可以別用或作版者，其外面多有㽺[2]裂，須審視名件之長廣量度，就㽺解割。或可以帶㽺用者，即留餘材於心內，就其厚別用或作版，勿令失料。〔如㽺裂深或不可就者，解作膘版 [3]。〕

[1]　鋸作制度雖然很短，僅僅三篇，約二百字，但是它是《營造法式》中關於節約用材的一些原則性的規定。"用材植"一篇講的是不要大材小用，儘可能用大料做大構件。"抨墨"一篇講下線，用料的原則和方法，務求使木材得到充分利用，"勿令將可以充長大（構件）者截割爲細小名件。""就餘材"一篇講的是利用下腳料的方法，要求做到"勿令失料"，這些規定雖然十分簡略，但它提出了千方百計充分利用木料以節約木材這樣一個重要的原則。在《法式》中，"鋸作制度"這樣的篇章是可資我們借鑒的。

[2]　㽺，音問，裂紋也。

[3]　膘，音標，肥也；今寫作膘。膘版是什麼，不清楚；可能是"打小補釘"用的板子？

竹作制度 [1]

造笆

造殿堂等屋宇所用竹笆 [2] 之制：每間廣一尺，再經一道。〔經，順椽用。

若竹徑二寸一分至徑一寸七分者，廣一尺用經一道；徑一寸五分至一寸者，廣八寸用經一道，徑八分以下者，廣六寸用經一道。〕每經一道，用竹四片，緯亦如之。〔緯，橫鋪椽上。〕殿閣等至散舍，如六椽以上，所用竹並徑三寸二分至徑二寸三分。若四椽以下者，徑一寸二分至徑四分。其竹不以大小，並劈作四破用之。〔如竹徑八分至徑四分者，並椎破用之 [3]。〕

隔截編道 [4]

造隔截壁桯內竹編道之制：每壁高五尺，分作四格。上下各橫用經一道。〔凡上下貼桯者，俗謂之壁齒；不以經數多寡，皆上下貼桯各用一道。下同。〕格內橫用經三道。〔共五道。〕至橫經縱緯相交織之。〔或高少而廣多者，則縱經橫緯織之。〕每經一道用竹三片，〔以竹籤釘之，〕緯用竹一片。若栱眼壁高二尺以上，分作三格，〔共四道〕，高一尺五寸以下者，分作兩格，〔共三道〕。其壁高五尺以上者，所用竹徑三寸二分至二寸五分；如不及五尺，及栱眼壁、屋山內尖斜壁所用竹，徑二寸三分至徑一寸；並劈作四破用之。〔露籬所用同。〕

竹柵

造竹柵之制：每高一丈，分作四格。〔制度與編道同。〕若高一丈以上者，所用竹徑八分；如不及一丈者，徑四分。〔並去梢全用之。〕

護殿檐雀眼網

造護殿閣檐枓栱及托窗櫺內竹雀眼網之制：用渾青篾 [5]。每竹一條，〔以徑一寸二分為率。〕劈作篾一十二條；刮去青，廣三分。從心斜起，以長篾為經、至四邊却折篾入身內；以短篾直行作緯，往復織之。其雀眼徑一寸。〔以篾心為則。〕如於雀眼內，間織人物及龍、鳳、華、雲之類，並先於雀眼上描定，隨描道織補。施之於殿檐枓栱之外。如六鋪作以上，即上下分作兩格；隨間之廣，分作兩間或三間，當縫施竹貼釘之。〔竹貼，每竹徑一寸二分，分作四片。其窗櫺內用者同。〕其上下或用木貼釘之。〔其木貼廣二寸，厚六分 [6]。〕

地面棊文簟 [7]

造殿閣內地面棊文簟之制，用渾青篾，廣一分至一分五厘；刮去青，橫以刀刃拖令厚薄勻平；次立兩刃，於刃中摘令廣狹一等 [8]。從心斜起，以縱篾爲則，先擡二篾，壓三篾，起四篾，又壓三篾，然後橫下一篾織之。[復於起四處擡二篾，循環如此。] 至四邊尋斜取正，擡三篾至七篾織水路。[水路外摺邊，歸篾頭於身內。] 當心織方勝等，或華文、龍、鳳。[並染紅、黃篾用之。] 其竹用徑二寸五分至徑一寸。[障日篛等簟同。]

障日篛等簟

造障日篛 [9] 等所用簟之制：以青白篾相雜用，廣二分至四分。從下直起，以縱篾爲則，擡三篾，壓三篾，然後橫下一篾織之。[復自擡三處，從長篾一條內，再起壓三；循環如此。] 若造假棊文，並擡四篾，壓四篾，橫下兩篾織之。[復自擡四處，當心再擡；循環如此。]

竹笍索 [10]

造綰繫鷹架竹笍索之制：每竹一條，[竹徑二寸五分至一寸，] 劈作一十一片；每片揭作二片，作五股辮之。每股用篾四條或三條 [若純青造，用青白篾各二條，合青篾在外；如青白篾相間，用青篾一條，白篾二條] 造成，廣一寸五分，厚四分。每條長二百尺，臨時量度所用長短截之。

[1]　竹，作爲一種建築材料，是中國、日本和東南亞一帶所特有的；在一些熱帶地區，它甚至是主要的建築材料。但在我國，竹只能算做一種輔助材料。

　　"竹作制度"中所舉的幾個品種和製作方法，除"竹笆"一項今天很少見到外，其餘各項還一直沿用到今天，做法也基本上沒有改變。

[2]　竹笆就等於用竹片編成的望板。一直到今天，北方許多低質量的民房中，還多用荊條編的荊笆，鋪在椽子上，上面再鋪苫背（厚約三四寸的草泥）宽瓦。

[3]　"椎破用之"，椎就是錘；這裏所說是否不用刀劈而用錘子將竹錘裂，待攷。

[4]　"隔截編道"就是隔斷牆木框架內竹編（以便抹灰泥）的部份。

[5]　"渾青篾"的定義待攷。"青"可能是指竹外皮光滑的部份。下文的"白"是指竹內部沒有皮的部份。

[6]　參閱卷七〝小木作制度〞末篇。

[7]　簟，音店，竹席也。

[8]　〝一等〞即〝一致〞、〝相等〞或〝相同〞。

[9]　扃，音榻，窗也。障日扃大概是窗上遮陽的竹簾。

[10]　笍，音瑞。竹笍索就是竹篾編的繩子。這是〝縮繫鷹架竹笍索〞，〝鷹架〞就是脚手架。本篇所講就是綁脚手架用的竹繩的做法。後世綁脚手架多用蔴繩。但在古代，我國本無棉花。棉花是從西亞引進來的。蔴是織布穿衣的主要原料。所以綁脚手架就用竹繩。

營造法式卷第十三

瓦作制度 [1]

結瓷 [2] (1)

結瓷屋宇之制有二等：

一曰瓶瓦 [3]：施之於殿、閣、廳、堂、亭、榭等。其結瓷之法：先將瓶瓦齊口斫去下棱，令上齊直；次斫去瓶瓦身內裏棱，令四角平穩 [角內或有不穩，須斫令平正，] 謂之解撟 [4]。於平版上安一半圈，[高廣與瓶瓦同，] 將瓶瓦斫造畢，於圈內試過，謂之撺窠。下鋪仰瓬瓦 [5]。[上壓四分，下留六分；散瓬仰合，瓦並準此。] 兩瓶瓦相去，隨所用瓶瓦之廣，勻分隴行，自下而上。[其瓶瓦須先就屋上拽勘隴行，修斫口縫令密，再揭起，方用灰結瓷。] 瓷畢，先用大當溝，次用線道瓦，然後壘脊。

(1)"陶本"爲"瓦"，誤。——徐伯安注

二曰瓪瓦：施之於廳堂及常行屋舍等。其結瓦之法：兩合瓦相去，隨所用合瓦廣之半，先用當溝等壘脊華，乃自上而至下，匀拽瓏行。〔其仰瓦並小頭向下，合瓦小頭在上。[6]〕凡結瓦至出檐，仰瓦之下，小連檐之上，用鴟頷版，華廢[7] 之下用狼牙版[8]。〔若殿宇七間以上，鴟頷版廣三寸，厚八分，餘屋並廣二寸，厚五分爲率。每長二尺用釘一枚；狼牙版同。其轉角合版處，用鐵葉裹釘。〕其當檐所出華頭瓪瓦[9]，身內用蔥臺釘[10]。〔下入小連檐，勿令透。〕若六椽以上，屋勢緊峻者，於正脊下第四瓪瓦及第八瓪瓦背當中用着蓋腰釘[11]。〔先於棧笆或箔上約度腰釘遠近，橫安版兩道，以透釘脚。〕

[1]　我國的瓦和瓦作制度有着極其悠久的歷史和傳統。遺留下來的實物證明，遠在周初，亦即在公元前十個世紀以前，我們的祖先已經創造了瓦，用來覆蓋屋頂。毫無疑問，瓦的開始製作是從仰韶、龍山等文化的製陶術的基礎上發展而來的，在瓦的類型、形式和構造方法上，大約到漢朝就已基本上定型了。漢代石闕和無數的明器上可以看出，今天在北京太和殿屋頂上所看到的，就是漢代屋頂的嫡系子孫。《營造法式》的瓦作制度以及許多宋、遼、金實物都證明，這種〝制度〞已經沿用了至少二千年。除了一些細節外，明清的瓦作和宋朝的瓦作基本上是一樣的。

[2]　〝結瓦〞的〝瓦〞字（吾化切，去聲 wà）各本原文均作〝瓦〞。在清代，將瓦施之屋面的工作叫做〝瓦瓦〞。《康熙字典》引《集韻》，〝施瓦於屋也〞。〝瓦〞是名詞，〝瓦〞是動詞。因此《法式》中〝瓦〞字凡作動詞用的，我們把它一律改作〝瓦〞，使詞義更明確、準確。

[3]　瓪瓦即筒瓦，瓪音同。

[4]　解撟（撟，音矯，含義亦同矯正的矯）這道工序是清代瓦作中所沒有的。它本身包括〝齊口斫去下棱〞和〝斫去瓪瓦身內裏棱〞兩步。什麼是〝下棱〞？什麼是〝身內裏棱〞？我們都不清楚。從文義上推測，可能宋代的瓦，出窰之後，還有許多很不整齊的，但又是燒製過程中不可少的，因而留下來的〝棱〞。在結瓦以前，需要把這些不規則的部份斫掉，這就是〝解撟〞。斫造完畢，還要經過〝擺窠〞這一道檢驗關。以保證所有瓪瓦都大小一致，下文小注中還說〝瓪瓦須……修斫口縫令密〞，這在清代瓦作中是沒有的。清代的瓦，一般都是〝齊直〞、〝四角平穩〞的，尺寸大小也都是一致的。由此可以推測，製陶的工藝技術，在我國雖然已經有了悠久的歷史，而且宋朝的陶瓷都達到很高的水平，但還有諸如此類的缺點；同時由此可見，製瓦的技術，從宋到清初的六百餘年中，還在繼續改進、發展。

[5]　瓪瓦即板瓦；瓪，音板。

[6]　仰瓦是凹面向上安放的瓦，合瓦則凹面向下，覆蓋在左右兩隴仰瓦間的縫上。

[7]　華廢就是兩山出際時，在垂脊之外，瓦隴與垂脊成正角的瓦。清代稱〝排山勾滴〞。

[8]　鴟頷版和狼牙版，在清代稱〝瓦口〞。版的一邊按瓦隴距離和仰瓪瓦的弧線斫造，以承檐口的仰瓦。

[9]　華頭瓪瓦就是一端有瓦當的瓦，清代稱〝勾頭〞。華頭瓪瓦背上都有一個洞，以備釘蔥臺釘，

以防止瓦往下溜。蕅臺釘上還要加蓋釘帽，在〝制度〞中沒有提到。

[10]　蕅臺釘在清代沒有專名。

[11]　清代做法也在同樣情況下用腰釘，但也沒有腰釘這一專名。

用瓦

用瓦之制：

殿閣廳堂等，五間以上，用瓶瓦長一尺四寸，廣六寸五分。［仰瓪瓦長一尺六寸，廣一尺。］三間以下，用瓶瓦長二尺二寸，廣五寸。［仰瓪瓦長一尺四寸，廣八寸。］

散屋用瓶瓦，長九寸，廣三寸五分。［仰瓪瓦長一尺二寸，廣六寸五分。］

小亭榭之類，柱心相去方一丈以上者，用瓶瓦長八寸，廣三寸五分。［仰瓪瓦長一尺，廣六寸。］若方一丈者，用瓶瓦長六寸，廣二寸五分。［仰瓪瓦長八寸五分，廣五寸五分。］如方九尺以下者，用瓶瓦長四寸，廣二寸三分。［仰瓪瓦長六寸，廣四寸五分。］

廳堂等用散瓪瓦者，五間以上，用瓪瓦長一尺四寸，廣八寸。

廳堂三間以下，［門樓同，］及廊屋六椽以上，用瓪瓦長一尺三寸，廣七寸。或廊屋四椽及散屋，用瓪瓦長一尺二寸，廣六寸五分。［以上仰瓦合瓦並同。至檐頭，並用重脣瓪瓦[12]。其散瓪瓦結瓦者，合瓦仍用垂尖華頭瓪瓦[13]。］

凡瓦下鋪襯柴栈爲上，版栈[14]次之。如用竹笆葦箔，若殿閣七間以上，用竹笆一重，葦箔五重；五間以下，用竹笆一重，葦箔四重；廳堂等五間以上，用竹笆一重，葦箔三重；如三間以下至廊屋，並用竹笆一重，葦箔二重。［以上如不用竹笆，更加葦箔兩重；若用荻箔[15]，則兩重代葦箔三重。］散屋用葦箔三重或兩重。其柴栈之上，先以膠泥褊泥[16]，次以純石灰施瓦。［若版及笆，箔上用純石灰結瓦者，不用泥抹，並用石灰隨抹施瓦。其只用泥結瓦者，亦用泥先抹版及笆、箔，然後結瓦。］所用之瓦，須水浸過，然後用之。［其用泥以灰點節縫[17]者同。若只用泥或破灰泥[18]，及澆灰下瓦者，其瓦更不用水浸。壘脊亦同。］

[12]　重脣瓪瓦，各版均作重脣瓶瓦，瓶瓦顯然是瓪瓦之誤，這裏予以改正。重脣瓪瓦即清代所稱〝花邊瓦〞，瓦的一端加一道比較厚的邊，並沿凸面折角，用作仰瓦時下垂，用作合瓦時翹起，用於檐口上。清代如意頭形的〝滴水〞瓦，在宋代似還未出現。

[13] 合瓦檐口用的垂尖華頭瓪，在清代官式中沒有這種瓦，但各地有用這種瓦的。

[14] 柴棧、版棧，大概就是後世所稱“望板”，兩者有何區別不詳。

[15] 荻和葦同屬禾本科水生植物，荻箔和葦箔究竟有什麼差別，尚待研究。

[16] 徧即遍，“徧泥”就是普遍抹泥。

[17] 點縫就是今天所稱“勾縫”。

[18] 破灰泥見本卷“泥作制度”“用泥”篇“合破灰”一條。

壘屋脊[19]

壘屋脊之制：

殿閣：[20] 若三間八椽或五間六椽，正脊高三十一層[21]，垂脊低正脊兩層。[並線道瓦在內。下同。]

堂屋：若三間八椽或五間六椽，正脊高二十一層。

廳屋：若間、椽與堂等者，正脊減堂脊兩層。[餘同堂法。]

門樓屋：一間四椽，正脊高一十一層或一十三層；若三間六椽，正脊高一十七層。[其高不得過廳。如殿門者，依殿制。]

廊屋：若四椽，正脊高九層。

常行散屋：若六椽用大當溝瓦者，正脊高七層；用小當溝瓦[22]者，高五層。

营房屋：若兩椽，脊高三層。

凡壘屋脊，每增兩間或兩椽，則正脊加兩層。[殿閣加至三十七層止；廳堂二十五層止；門樓一十九層止；廊屋一十一層止；常行散屋大當溝者九層止；小當溝者七層止；营屋五層止。] 正脊於線道瓦上厚一尺至八寸[23]，垂脊減正脊二寸。[正脊十分中上收二分；垂脊上收一分。] 線道瓦在當溝瓦之上，脊之下[24]，殿閣等露三寸五分，堂屋等三寸，廊屋以下並二寸五分。其壘脊瓦並用本等。[其本等用長一尺六寸至一尺四寸瓪瓦者，壘脊瓦只用長一尺三寸瓦。] 合脊甋瓦亦用本等。[其本等用八寸、六寸甋瓦者，合脊用長九寸甋瓦。] 令合垂脊甋瓦在正脊甋瓦之下。[其線道上及合脊甋瓦下，並用白石灰各泥一道，謂之白道。] 若甋瓪瓦結瓮，其當溝瓦所壓甋瓦頭，並勘縫刻項子，深三分，令與當溝瓦相銜[25]。其殿閣於合脊甋瓦上施走獸者，[其走獸有九品，一曰行龍，二曰飛鳳，三曰行師，四曰天馬，五曰海馬，六曰飛魚，七曰牙魚，八曰狻猊，九曰獬豸，相間用之，] 每隔三瓦或五瓦安獸一枚。[26] [其獸之長隨所用甋瓦，謂如用一尺六寸甋瓦，即獸長一尺六寸之類。] 正脊當溝瓦之下垂鐵

索，兩頭各長五尺。[以備修繕縐緊棚架之用。五間者十條，七間者十二條，九間者十四條，並勻分佈用之。若五間以下，九間以上，並約此加減。] 垂脊之外，橫施華頭甋瓦及重脣瓪瓦者，謂之華廢。常行屋垂脊之外，順施瓪瓦相疊者，謂之剪邊。[27]

[19]　在瓦作中，屋脊這部份的做法，以清代的做法、實例和《法式》中的〝制度〞相比較，可以看到很大的差別。清代官式建築的屋脊，比宋代官式建築的屋脊，在製作和施工方法上都有了巨大的發展。宋代的屋脊，是用瓪瓦疊成的。所用的瓦就是結瓮屋頂用的瓦，按屋的大小和等第決定用瓦的尺寸和層數。但在清代，脊已經成了一種預製的構件，並按大小，等第之不同，做成若干型號，而且還做成各式各樣的線道，當溝等等〝成龍配套〞，簡化了施工的操作過程，也增強了脊的整體性和堅固性。這是一個不小的改進，但在藝術形象方面，由於燒製脊和線道等，都是各用一個模子，一次成坯，一次燒成，因而增加了許多線道（綫腳），使形象趨向煩瑣，使宋、清兩代屋脊的區別更加顯著。至於這種發展和轉變，在從北宋末到清初這六百年間，是怎樣逐漸形成的，還有待進一步研究。

[20]　在封建社會的等級制度下，房屋也有它的等第。在前幾卷的大木作、小木作制度中，雖然也可以多少看出一些等第次序，但都不如這裏以脊瓦層數排列舉出的，從殿閣至營房等七個等第明確、清楚；特別是堂屋與廳屋，大木作中一般稱〝廳堂〞，這裏卻明確了堂屋比廳屋高一等。但是，具體地什麼樣的叫〝堂〞，什麼樣的叫〝廳〞，還是不明確。推測可能是按它們的位置和用途而定的。

[21]　這裏所謂〝層〞，是指疊脊所用瓦的層數。但僅僅根據這層數，我們還難以確知脊的高度。這是因爲除層數外，還須看所用瓦的大小、厚度。由於一塊瓪瓦不是一塊平板，而是一個圓筒的四分之一（即 90°）；這樣的弧面疊疊起來，高度就不等於各層厚度相加的和。例如（按卷十五〝窰作制度〞長一尺六寸的瓪瓦，〝大頭廣九寸五分，厚一寸；小頭廣八寸五分，厚八分。〞若按大頭相疊，則每層高度實際約爲一寸四分强，三十一層共計約高四尺三寸七分左右。但是，這些瓪瓦究竟怎樣疊砌？大頭與小頭怎樣安排？怎樣相互交疊銜接？是否用灰墊砌？等等問題，在〝制度〞中都沒有交代。由於屋頂是房屋各部份中經常必須修繕的部份，所以現存宋代建築實物中，已不可能找到宋代屋頂的原物。因此，對於宋代瓦屋頂，特別是疊脊的做法，我們所知還是很少的。

[22]　這裏提到〝大當溝瓦〞和〝小當溝瓦〞，二者的區別未說明，在〝瓦作〞和〝窰作〞的制度中也沒有說明。在清代瓦作中，當溝已成爲一種定型的標準瓦件，有各種不同的大小型號。在宋代，它是否已經定型預製，抑或需要用瓪瓦臨斫造，不得而知。

[23]　最大的瓪瓦大頭廣，在〝用瓦〞篇中是一尺，次大的廣八寸，因此這就是以一塊瓪瓦的寬度（廣）作爲正脊的厚度。但〝窰作制度〞中，最大的瓪瓦的大頭廣僅九寸五分，不知應怎樣理解？

[24]　這裏沒有說明線道用幾層。可能僅用一層而已。到了清朝，在正脊之下，當溝之上，卻已經有了許多〝壓當條〞、〝羣色條〞、〝黃道〞等等重疊的線道了。

[25]　在最上一節瓪瓦上還要這樣〝刻項子〞，是清代瓦作所沒有的。

[26]　清代角脊（合脊）上用獸是節節緊接使用，而不是這樣〝每隔三瓦或五瓦〞才〝安獸〞一枚。

[27]　這種〝剪邊〞不是清代的剪邊瓦。

用鴟尾

用鴟尾之制：

殿屋八椽九間以上，其下有副階者，鴟尾高九尺至一丈，〔無副階者高八尺〕；五間至七間，〔不計椽數，〕高七尺至七尺五寸，三間高五尺至五尺五寸。

樓閣三層檐者與殿五間同；兩層檐者與殿三間同。

殿挾屋，高四尺至四尺五寸。

廊屋之類，並高三尺至三尺五寸。〔若廊屋轉角，即用合角鴟尾。〕

小亭殿等，高二尺五寸至三尺。

凡用鴟尾，若高三尺以上者，於鴟尾上用鐵腳子及鐵束子安搶鐵[28]。其搶鐵之上，施五叉拒鵲子。〔三尺以下不用。〕身兩面用鐵鋦。身內用柏木樁或龍尾；唯不用搶鐵。拒鵲加襻脊鐵索。

[28]　本篇末了這一段是講固定鴟尾的方法。一種是用搶鐵的，一種是用柏木樁或龍尾的。搶鐵，鐵腳子和鐵束子具體做法不詳。從字面上看，烏頭門柱前後用斜柱（稱搶柱）扶持。〝搶〞的含義是〝斜〞；書法用筆，〝由蹲而斜上急出〞（如挑）叫做〝搶〞，〝舟迎側面之風斜行曰搶〞。因此搶鐵可能是斜撐的鐵桿，但怎樣與鐵腳子、鐵束子交接，腳子、束子又怎樣用於鴟尾上，都不清楚。拒鵲子是裝飾性的東西。鐵鋦則用以將若干塊的鴟尾鋦在一起，像我們今天鋦破碗那樣。柏木樁大概即清代所稱〝吻樁〞。龍尾與柏木樁的區別不詳。

用獸頭等

用獸頭等之制：

殿閣垂脊獸，並以正脊層數爲祖。

正脊三十七層者，獸高四尺；三十五層者，獸高三尺五寸；三十三層者，獸高三尺。三十一層者，獸高二尺五寸。

堂屋等正脊獸，亦以正脊層數爲祖。其垂脊並降正脊獸一等用之。〔謂正脊獸高一尺四寸者，垂脊獸高一尺二寸之類。〕

正脊二十五層者，獸高三尺五寸；二十三層者，獸高三尺；二十一層者，獸高二尺五寸；一十九層者，獸高二尺。

廊屋等正脊及垂脊獸祖並同上。〔散屋亦同。〕

正脊九層者，獸高二尺；七層者，獸高一尺八寸。

散屋等。

正脊七層者，獸高一尺六寸；五層者，獸高一尺四寸。

殿、閣、廳、堂、亭、榭轉角，上下用套獸、嬪伽、蹲獸、滴當火珠等。

四阿殿九間以上，或九脊殿十一間以上者，套獸徑一尺二寸，嬪伽高一尺六寸；蹲獸八枚，各高一尺；滴當火珠高八寸。[套獸施之於子角梁首；嬪伽施於角上[29]，蹲獸在嬪伽之後。其滴當火珠在檐頭華頭甋瓦之上[30]。下同。]

四阿殿七間或九脊殿九間，套獸徑一尺；嬪伽高一尺四寸，蹲獸六枚，各高九寸；滴當火珠高七寸。

四阿殿五間，九脊殿五間至七間，套獸徑八寸；嬪伽高一尺二寸；蹲獸四枚，各高八寸；滴當火珠高六寸。[廳堂三間至五間以上，如五鋪作造厦兩頭者，亦用此制，唯不用滴當火珠。下同。]

九脊殿三間或廳堂五間至三間，枓口跳及四鋪作造厦兩頭者，套獸徑六寸，嬪伽高一尺，蹲獸兩枚，各高六寸；滴當火珠高五寸。

亭榭厦兩頭者，[四角或八角撮尖亭子同，]如用八寸甋瓦，套獸徑六寸；嬪伽高八寸；蹲獸四枚，各高六寸；滴當火珠高四寸。若用六寸甋瓦，套獸徑四寸；嬪伽高六寸；蹲獸四枚，各高四寸，[如枓口跳或四鋪作，蹲獸只用兩枚]；滴當火珠高三寸。

廳堂之類，不厦兩頭者，每角用嬪伽一枚，高一尺；或只用蹲獸一枚，高六寸。

佛道寺觀等殿閣正脊當中用火珠等數：

殿閣三間，火珠徑一尺五寸，五間，徑二尺；七間以上，並徑二尺五寸[31]。[火珠並兩焰，其夾脊兩面造盤龍或獸面。每火珠一枚，內用柏木竿一條，亭榭所用同。]

亭榭鬭尖用火珠等數：

四角亭子，方一丈至一丈二尺者，火珠徑一尺五寸；方一丈五尺至二丈者，徑二尺[32]。[火珠四焰或八焰；其下用圓坐。]

八角亭子，方一丈五尺至二丈者，火珠徑二尺五寸；方三丈以上者，徑三

尺五寸。凡獸頭皆順脊用鐵鉤一條[33]。套獸上以釘安之。嬪伽用蔥臺釘。滴當火珠坐於華頭甋瓦滴當釘之上。

[29]　嬪伽在清代稱〝仙人〞，蹲獸在清代稱〝走獸〞。宋代蹲獸都用雙數；清代走獸都用單數。

[30]　滴當火珠在清代做成光潔的饅頭形，叫做〝釘帽〞。

[31]　這裏只規定火珠徑的尺寸，至於高度，沒有說明，可能就是一個圓球，外加火焰形裝飾。火珠下面還應該有座。

[32]　各版原文都作〝徑一尺〞，對照上下文遞增的比例、尺度，一尺顯然是二尺之誤。就此改正。

[33]　鐵鉤的具體用法待攷。

泥作制度

壘牆

　　壘牆之制：高廣隨間。每牆高四尺，則厚一尺。每高一尺，其上斜收六分。每面斜收向上各三分。每用坯墼[1] 三重，鋪襻竹[2] 一重。若高增一尺，則厚加二寸五分[3]；減亦如之。

[1]　墼，音激，塼未燒者，今天一般叫做土坯。

[2]　每隔幾層土坯加些竹網，今天還有這種做法，也同我們在結構中加鋼筋同一原理。

[3]　各版原文都作〝厚加二尺五寸〞，顯然是二寸五分之誤。

用泥　其名有四：一曰垷[4]；二曰墐[5]；三曰塗；四曰泥。

　　用石灰等泥塗之制：先用麤泥搭絡不平處，候稍乾，次用中泥趁平；又候稍乾，次用細泥爲襯；上施石灰泥畢，候水脈定[6]，收壓五遍，令泥面光澤。〔乾厚一分三厘，其破灰泥不用中泥。〕

　　合紅灰：每石灰一十五斤，用土朱五斤，〔非殿閣者用石灰一十七斤，土朱三斤，〕赤土一十一斤八兩。

　　合青灰：用石灰及軟石炭[7] 各一半。如無軟石炭，每石灰一十斤，用麤墨一斤或墨煤一十一兩，膠七錢。

合黃灰：每石灰三斤，用黃土一斤。

合破灰：每石灰一斤，用白蔑土[8]四斤八兩。每用石灰十斤，用麥䴬[9]九斤。收壓兩遍，令泥面光澤。

細泥：一重[作灰襯用]方一丈，用麥䴬[10]一十五斤。[城壁增一倍。麤泥同。]

麤泥：一重方一丈，用麥䴬八斤。[搭絡及中泥作襯減半。]

麤細泥：施之城壁[11]及散屋內外。先用麤泥，次用細泥，收壓兩遍。

凡和石灰泥，每石灰三十斤，用麻擣[12]二斤。[其和紅、黃、青灰等，即通計所用土朱、赤土、黃土、石灰等斤數在石灰之內。如青灰內，若用墨煤或麤墨者，不計數。]若礦石灰[13]，每八斤可以充十斤之用。[每礦石灰三十斤，加麻擣一斤。]

[4] 塓，音現，泥塗也。

[5] 墐，音覲，塗也。

[6] 水脈大概是指泥中所含水份。"候水脈定"就是"等到泥中已經不是濕淋淋的，而是已經定下來，潮而不濕，還有可塑性但不稀而軟的狀態的時候"。

[7] 軟石炭可能就是泥煤。

[8] 白蔑土是什麼土？待攷。

[9] 麩，音確，殼也。

[10] 䴬，音涓，麥莖也。

[11] 從這裏可以看出，宋代的城牆還是土牆，牆面抹泥。元大都的城牆也是土牆。一直到明朝，全國的城牆才普遍甃磚。

[12] 麻擣在清朝北方稱"蔴刀"。

[13] 礦石灰和石灰的區別待攷。

畫壁[14]

造畫壁之制：先以麤泥搭絡畢，候稍乾，再用泥橫被竹篾一重，以泥蓋平，又候稍乾，釘麻華，以泥分披令勻，又用泥蓋平；[以上用麤泥五重，厚一分五厘。若拱眼壁，只用麤細泥各一重，上施沙泥，收壓三遍；]方用中泥細襯，泥土施沙泥，候水脈定，收壓十遍，令泥面光澤。凡和沙泥，每白沙二斤，用膠土一斤，麻擣洗擇淨者七兩。

[14]　畫壁就是畫壁畫用的牆壁。本篇所講的是抹壓牆面的做法。

立竈 [15]　轉煙、直拔

造立竈之制：並臺共高二尺五寸。其門、突 [16] 之類，皆以鍋口徑一尺爲祖加減之。〔鍋徑一尺者一斗；每增一斗，口徑加五分，加至一石止。〕

轉煙連二竈：門與突並隔煙後。

門：高七寸，廣五寸。〔每增一斗，高廣各加二分五厘。〕

身：方出鍋口徑四周各三寸。〔爲定法。〕

臺：長同上，廣亦隨身，高一尺五寸至一尺二寸。〔一斗者高一尺五寸；每加一斗者，減二分五厘，減至一尺二寸五分止。〕

腔內後項子：高同門、其廣二寸，高廣五分 [17]。〔項子內斜高向上入突，謂之搶煙；增減亦同門。〕

隔煙：長同臺，厚二寸，高視身出一尺。〔爲定法。〕

隔鍋項子：廣一尺，心內虛，隔作兩處，令分煙入突。

直拔立竈：門及臺在前，突在煙匱之上。〔自一鍋至連數鍋。〕

門、身、臺等：並同前制。〔唯不用隔煙。〕 (1)

煙匱子：長隨身，高出竈身一尺五寸，廣六寸。〔爲定法。〕

山華子：斜高一尺五寸至二尺，長隨煙匱子，在煙突兩旁匱子之上。

凡竈突，高視屋身，出屋外三尺。〔如時暫用，不在屋下者 [18]，高三尺。突上作轉頭出煙。〕其方六寸。或鍋增大者，量宜加之。加至方一尺二寸止。並以石灰泥飾。

[15]　這篇，〝立竈〞和下兩篇〝釜鑊竈〞、〝茶鑪子〞，是按照幾種不同的盛器而設計的。立竈是對鍋加熱用的。釜竈和鑊竈則專爲釜或鑊之用。按《辭海》的解釋，三者的不同的斷面大致可理解如下：鍋 ⌣，釜 ⊔，鑊 ◠。爲什麼不同的盛器需要不同的竈，我們就不得而知了，至於《法式》中的鍋、釜、鑊，是否就是這幾種，也很難回答。例如今天廣州方言就把鍋叫做鑊，

(1) 原〝油印本〞漏印〔唯不用隔煙〕五字，今補。——徐伯安注

根本不用 "鍋" 字。

　　此外，竈的各部份的專門名稱，也是我們弄不清的。因此，除了少數詞句稍加注釋，對這幾篇一些不清楚的地方，我們就 "避而不談" 了。

[16]　突。煙突就是煙囱。

[17]　"高廣五分" 四字含義不明。可能有錯誤或遺漏。

[18]　即臨時或短期間使用，不在室內（即露天）者。

釜鑊竈

　　造釜鑊竈之制：釜竈，如蒸作用者，高六寸。［餘並入地內。］其非蒸作用，安鐵甑或瓦甑[19]者，量宜加高，加至三尺止。鑊竈高一尺五寸。其門、項之類，皆以釜口徑每增一寸，鑊口徑每增一尺爲祖加減之。［釜口徑一尺六寸者一石；每增一石，口徑加一寸，加至一十石止。鑊口徑三尺，增至八尺止。］

　　釜竈：釜口徑一尺六寸。

　　門：高六寸，［於竈身內高三寸，餘入地，］廣五寸。［每徑增一寸，高、廣各加五分。如用鐵甑者，竈門用鐵鑄造，及門前後各用生鐵版。］

　　腔內後項子高、廣，搶煙及增加並後突，並同立竈之制。［如連二或連三造者，並疊向後，其向後者，每一釜加高五寸。］

　　鑊竈：鑊口徑三尺。［用塼疊造。］

　　門：高一尺二寸，廣九寸。［每徑增一尺，高、廣各加三寸。用鐵竈門，其門前後各用鐵版。］

　　腔內後項子：高視身。［搶煙同上。］若鑊口徑五尺以上者，底下當心用鐵柱子。

　　後駝項突：方一尺五寸。［並二坯疊］斜高二尺五寸，曲長一丈七尺。［令出牆外四尺。］

　　凡釜鑊竈面並取圜，泥造。其釜鑊口徑四周各出六寸。外泥飾與立竈同。

[19]　甑，音淨[1]。底有七孔，相當於今天的籠屜。

（1）甑，zèng，蒸食炊器，或盛物瓦器，此處所指爲前者。——徐伯安注

茶鑪

造茶鑪之制：高一尺五寸。其方廣等皆以高一尺爲祖加減之。

面：方七寸五分。

口：圜徑三寸五分，深四寸。

吵眼：高六寸，廣三寸。〔內搶風斜高向上八寸。〕

凡茶鑪，底方六寸，內用鐵燎杖八條。其泥飾同立竈之制。

壘射垜 [20]

壘射垜之制：先築牆，以長五丈，高二丈爲率。〔牆心內長二丈，兩邊牆各長一丈五尺；兩頭斜收向裏各三尺。〕上壘作五峯。其峯之高下，皆以牆每一丈之長積而爲法。

中峯：每牆長一丈，高二尺。

次中兩峯：各高一尺二寸。〔其心至中峯心各一丈。〕

兩外峯：各高一尺六寸。〔其心至次中兩峯各一丈五尺。〕

子垜：高同中峯。〔廣減高一尺，厚減高之半。〕

兩邊踏道：斜高視子垜，長隨垜身。〔厚減高之半，分作一十二踏；每踏高八寸三分，廣一尺二寸五分。〕

子垜上當心踏臺：長一尺二寸，高六寸，面廣四寸。〔厚減面之半，分作三踏，每一尺爲一踏。〕

凡射垜五峯，每中峯高一尺，則其下各厚三寸；上收令方，減下厚之半。〔上收至方一尺五寸止。其兩峯之間，並先約度上收之廣。相對垂繩，令縱至牆上，爲兩峯頰內圓勢。〕其峯上各安蓮華坐瓦火珠各一枚。當面以青石灰，白石灰，上以青灰爲緣泥飾之。

[20] 從本篇〝制度〞可以看出，這種〝射垜〞並不是城牆上防禦敵箭的射垜，而是宮牆上射垜形的牆頭裝飾。正是因爲這原因，所以屬於〝泥作〞。

營造法式卷第十四

彩畫作制度 [1]

總制度 [2]

　　彩畫之制：先徧襯地；次以草色 [3] 和粉，分襯所畫之物。其襯色上，方佈細色或疊暈 [4]，或分間剔填。應用五彩裝及疊暈碾玉裝者，並以赭筆描畫。淺色之外，並旁 [5] 描道量留粉暈。其餘並以墨筆描畫。淺色之外，並用粉筆蓋壓墨道。

　　襯地之法：

　　凡枓、栱、梁：柱及畫壁，皆先以膠水徧刷。［其貼金地從鰾膠水。］

　　貼真金地：候鰾膠水乾，刷白鉛粉；候乾，又刷；凡五遍。次又刷土朱鉛粉［同上］，亦五遍。［上用熟薄膠水貼金，以綿按，令著寔；候乾，以玉或瑪瑙或生狗牙斫令光。］

　　五彩地：［其碾玉裝，若用青綠疊暈者同。］候膠水乾，先以白土徧刷；候乾，又以鉛粉刷之。

　　碾玉裝或青綠棱間者：［刷雌黄合綠者同。］候膠水乾，用青淀和茶土 [6] 刷之，［每三份中，一份青淀，二份茶土。］

　　沙泥畫壁：亦候膠水乾，以好白土縱橫刷之。［先立刷，候乾，次橫刷，各一遍。］

調色之法：

白土：[茶土同。] 先揀擇令淨，用薄膠湯 [凡下云用湯者同，其稱熱湯者非 [7]，後同。] 浸沙時，候化盡，淘出細華，[凡色之極細而淡者皆謂之華，後同，] 入別器中，澄定，傾去清水，量度再入膠水用之。

鉛粉：先研令極細，用稍濃水 [8] 和成劑，[如貼真金地，並以鰾膠水和之，] 再以熱湯浸少時，候稍温，傾去；再用湯研化，令稀稠得所用之。

代赭石：[土朱、土黄同。如塊小者不擣。] 先擣令極細，次研；以湯淘取華。次取細者；及澄去，砂石，麤脚不用。

藤黄：量度所用，研細，以熱湯化，淘去砂脚，不得用膠，[籠罩粉地用之]

紫礦：先擘開，擇去心内綿無色者，次將面上色深者，以熱湯撋取汁，入少湯用之。若於華心内斡淡或朱地内壓深用者，熬令色深淺得所用之。

朱紅：[黄丹同] 以膠水調令稀稠得所用之。[其黄丹用之多澁燥者，調時用生油一點。] [(1)]

螺青：[紫粉同] 先研令細，以湯調取清用。[螺青澄去淺脚，充合碧粉用；紫粉淺脚充合朱用。]

雌黄：先擣次研，皆要極細；用熱湯淘細筆於別器中，澄去清水，方入膠水用之。[其淘澄下麤者，再研再淘細筆方可用。] 忌鉛粉黄丹地上用。惡石灰及油不得相近。[亦不可施之於縑素。]

襯色之法：

青：以螺青合鉛粉爲地。[鉛粉二份，螺青一份。]

緑：以槐華汁合螺青鉛粉爲地。[粉青同上。用槐華一錢熬汁。]

紅：以紫粉和黄丹爲地。[或只用黄丹] [(2)]

取石色之法：

生青、[層青同，] 石緑、朱砂：並各先擣令略細，[若浮淘青，但研令細；] 用湯淘出向上土、石、惡水、不用；收取近下水内淺色，[入別器中，] 然後研令

(1) "陶本"爲"入"字，誤。——徐伯安注
(2) "陶本"爲"以"字，誤。——徐伯安注

極細，以湯淘澄，分色輕重，各入別器中。先取水內色淡者謂之青華；〔石綠者謂之綠華，朱砂者謂之朱華；〕次色稍深者，謂之三青，〔石綠謂之三綠，朱砂謂之三朱；〕又色漸深者，謂之二青；〔石綠謂之二綠，朱砂謂之二朱；〕其下色最重者，謂之大青；〔石綠謂之大綠，朱砂謂之深朱；〕澄定，傾去清水，候乾收之。如用時，量度入膠水用之[9]。

五色之中，唯青、綠、紅三色爲主，餘色隔間品合而已。其爲用亦各不同。且如用青、自大青至青華，外暈用白；〔朱、綠同〕大青之內，用墨或礦汁壓深，此只可以施之於裝飾等用，但取其輪奐鮮麗，如組繡華錦之文爾。至於窮要妙奪生意，則謂之畫，其用色之制，隨其所寫，或淺或深，或輕或重，千變萬化，任其自然，雖不可以立言。其色之所相，亦不出於此。〔唯不用大青、大綠、深朱、雌黃、白土之類。〕

[1]　在現存宋代建築實物中，雖然有爲數不算少的木構殿堂和塼石塔，也有少數小木作和瓦件，但彩畫實例則可以說沒有，這是因爲在過去八百餘年的漫長歲月中，每次重修，總要油飾一新，原有的彩畫就被刮去重畫，至少也要重新描補一番。即使有極少數未經這樣描畫的，顏色也全變了，只能大致看出圖案花紋而已，但在中國的古代建築中，色彩是構成它的藝術形象的一個重要因素，由於這方面實物缺少，因此也使我們難以構成一幅完整的宋代建築形象圖。在《營造法式》的研究中，"彩畫作制度"及其圖樣也因此成爲我們最薄弱的一個方面，雖然《法式》中還有其他我們不太懂的方面如各種竈的砌法，塼瓦窰的砌法等，但不直接影響我們對建築本身的瞭解，至於彩畫作，我們對它沒有足夠的瞭解，就不能得出宋代建築的全貌，"彩畫作制度"是我們在全書中感到困難最多最大但同時又不能忽略而不予注釋的一卷。

卷十四中所解說的彩畫就有五大類，其中三種還附有略加改變的"變"種，再加上幾種摻雜的雜間裝，可謂品種繁多；比之清代官式只有的"和璽"和"旋子"兩種，就複雜得多了，在這兩者的比較中，我們看到了彩畫裝飾由繁而簡的這一歷史事實，遺憾的是除去少數明代彩畫實例外，我們沒有南宋、金、元的實例來看出它的發展過程。但從大木作結構方面，我們也看到一個相應的由繁而簡的發展。因此可以說，這一趨勢是一致的，是歷代匠師在幾百年結構、施工方面積纍的經驗的基礎上，逐步改進的結果。

[2]　這裏所謂"總制度"主要是說明各種染料的泡製和着色的方法。

[3]　這個"草色"的"草"字，應理解如"草稿"、"草圖"的"草"字，與下文"細色"的"細"字是相對詞，並不是一種草綠色。

[4]　疊暈是用不同深淺同一顏色由淺到深或由深到淺地排列使用，清代稱"退暈"。

[5]　"旁"即"傍"，即靠着或沿着之義。

[6]　茶土是什麼？不很清楚。

[7]　簡單地稱〝湯〞的，含義略如〝汁〞；〝熱湯〞是開水、熱水，或經過加熱的各種〝湯〞。

[8]　〝稍濃水〞怎樣〝稍濃〞？待攷。

[9]　各版在這下面有小注一百四十九個字，闡述了繪製彩畫用色的主要原則，並明確了彩畫裝飾和畫的區別，對我們來説，這一段小注的內容正比正文所説的各種顏料的具體泡製方法重要得多。因此我們擅自把小注〝升級〞爲正文，並頂格排版，以免被讀者忽略。

五彩徧裝 [10]

五彩徧裝之制：梁、栱之類、外棱四周皆留緣道，用青、綠或朱疊暈，[梁之類緣道，其廣二分。[11] 枓栱之類，其廣一分。]內施五彩諸華間雜，用朱或青、綠剔地，外留空緣 [12]，與外緣道對暈。[其空緣之廣，減外緣道三分之一。]

華文有九品：一曰海石榴華，[寶牙華、太平華之類同]；二曰寶相華，[牡丹華之類同]，三曰蓮荷華；[以上宜於梁、額、橑檐方、椽、柱、枓、栱、材、昂栱眼壁及白版內；凡名件之上，皆可通用。其海石榴，若華葉肥大，不見枝條者，謂之鋪地卷成，若華葉肥大而微露枝條者，謂之枝條卷成；並亦通用，其牡丹華及蓮荷華，或作寫生畫者，施之於梁、額或栱眼壁內，]四曰團窠寶照，[團窠柿蔕，方勝合羅之類同；以上宜於方、桁、枓、栱內飛子面，相間用之]；五曰圈頭合子；六曰豹脚合暈；[棱身合暈，連珠合暈、偏暈之類同；以上宜於方、桁內，飛子及大、小連檐用之]；七曰瑪瑙地，[玻璃地之類同；以上宜於方、桁、枓內相間用之]；八曰魚鱗旗脚，[宜於梁、栱下相間用之]；九曰圈頭柿蔕，[胡瑪瑙之類同；以上宜於枓內相間用之]。

瑣文有六品：一曰瑣子，[聯環瑣、瑪瑙瑣、疊環之類同]；二曰簟文，[金鋌、文銀鋌、方環之類同]；三曰羅地龜文，[六出龜文、交脚龜文之類同]；四曰四出，[六出之類同；以上宜以橑檐方、槫柱頭及枓內；其四出、六出，亦宜於栱頭、椽頭、方、桁相間用之]；五曰劍環，[宜於枓內相間用之]；六曰曲水，[或作王字及萬字，或作枓底及鑰匙頭，宜於普拍方內外用之]。

凡華文施之於梁、額、柱者、或間以行龍、飛禽、走獸之類於華內，其飛、走之物，用赭筆描之於白粉地上 [13]，或更以淺色拂淡。[若五彩及碾玉裝華內，宜用白畫；其碾玉裝華內者，亦宜用淺色拂淡，或以五彩裝飾。]如方、桁之類全用龍、鳳、走、飛者，則徧地以雲文補空。

飛仙之類有二品：一曰飛仙；二曰嬪伽。[共命鳥之類同。]

飛禽之類有三品：一曰鳳皇，[鸞、鶴、孔雀之類同]；二曰鸚鵡，[山鷓、練

鵲、錦雞之類同]；三曰鴛鴦，[谿鸂、鵝、鴨之類同][其騎跨飛禽人物有五品：一曰真人；二曰女真；三曰仙童；四曰玉女；五曰化生。] 走獸之類有四品：一曰獅子，[麒麟、狻猊、獬豸之類同]；二曰天馬，[海馬、仙鹿之類同]；三曰羚羊，[山羊、華羊之類同]；四曰白象。[馴犀、黑熊之類同。其騎跨、牽拽走獸人物有三品：一曰拂菻[14]；二曰獠蠻、三曰化生。若天馬、仙鹿、羚羊，亦可用真人等騎跨。]

雲文有二品：一曰吳雲；二曰曹雲。[蕙草雲、蠻雲之類同。]

間裝之法：青地上華紋，以赤黃、紅、綠相間；外稜用紅疊暈，紅地上，華文青、綠，心內以紅相間；外稜用青或綠疊暈。綠地上華文，以赤黃、紅、青相間；外稜用青、紅、赤黃疊暈。[其牙頭青、綠、地用赤黃；牙朱，地以二綠，若枝條綠、地用藤黃汁，罩以丹華或薄礦水節淡青，紅地；如白地上單枝條，用二綠，隨墨以綠華合粉，罩以三綠、二綠節淡[15]。]

疊暈之法：自淺色起，先以青華，[綠以綠華，紅以朱華粉。] 次以三青，[綠以三綠、紅以三朱，] 次以二青，[綠以二綠、紅以二朱，] 次以大青，[綠以大綠、紅以深朱；] 大青之內，以深墨壓心，[綠以深色草汁罩心；朱以深色紫礦罩心] 青華之外，留粉地一暈。[紅綠準此，其暈內二綠華，或用藤黃汁罩加、華文、綠道等狹小，或在高遠處，即不用三青等及深色壓罩。] 凡染赤黃，先佈粉地，次以朱華合粉壓暈，次用藤黃通罩次以深朱壓心。[若合草綠汁、以螺青華汁，用藤黃相和，量宜入好墨數點及膠少許用之。]

疊暈之法：凡枓、栱、昂及梁、額之類，應外稜綠道並令深色在外，其華內剔地色，並淺色在外，與外稜對暈，令淺色相對、其華葉等暈、並淺色在外，以深色壓心。[凡外緣道用明金者，梁栿、枓栱之類、金緣之廣與疊暈同。金緣內用青或綠壓之。其青、綠廣比外緣五分之一。]

凡五彩徧裝，柱頭 [謂額入處] 作細錦或瑣文，柱身自柱櫍上亦作細錦，與柱頭相應，錦之上下，作青、紅或綠疊暈一道；其身內作海石榴等華，[或於華內間以飛鳳之類。] 或於碾玉華內間以五彩飛鳳之類，或間四入瓣窠或四出尖窠。[窠內開以化生或龍鳳之類。] 櫍作青瓣或紅瓣疊暈蓮華。檐額或大額及由額兩頭近柱處，作三瓣或兩瓣如意頭角葉，[長加廣之半，] 如身內紅地，即以青地作碾玉，或亦用五彩裝。[或隨兩邊緣道作分脚如意頭。] 椽頭面子，隨徑之圜，作疊暈

蓮華，青、紅相間用之；或作出焰明珠，或作簇七車釧明珠，〔皆淺色在外，〕或作疊暈寶珠，〔深色在外〕令近上，疊暈向下棱，當中點粉爲寶珠心；或作疊暈合螺瑪瑙。近頭處作青、綠、紅暈子三道，每道廣不過一寸。身內作通用六等華，外或用青、綠、紅地作團窠，或方勝，或兩尖，或四入瓣。白地 [16] 外用淺色，〔青以青華、綠以綠華、朱以朱彩圈之，〕白地內隨瓣之方圈〔或兩尖或四入瓣同，〕描華，用五彩淺色間裝之。〔其青、綠、紅地作團窠、方勝等，亦施之枓、栱、梁栿之類者，謂之海錦，亦曰淨地錦。〕飛子作青、綠連珠及棱身暈，或作方勝，或兩尖、或團窠、兩側壁，如下面用徧地華、即作兩暈青、綠棱間；若下面素地錦，作三暈或兩暈青綠棱間，飛子頭作四角柿蒂。〔或作瑪瑙〕如飛子徧地華，即椽用素地錦。〔若椽作徧地華，即飛子用素地錦。〕白版 [17] 或作紅、青、綠地內兩尖窠素地錦。大連檐立面作三角疊暈柿蒂華。〔或作霞光。〕

[10]　顧名思義，"五彩徧裝"不但是五色繽紛，而且是"徧地開花"的。這是明、清彩畫中所没有的。從"制度"和"圖樣"中可以看出，不但在梁栿、闌額上畫各種花紋，甚至枓、栱、椽子、飛子上也畫五顔六色的彩畫。這和明清以後的彩畫在風格上，在裝飾效果上有極大的不同，在國內已看不見了，但在日本一些平安、鎌倉時期的古建築中，還可以看到。

[11]　原文作"其廣二分"按文義，是指材分之分，故寫作"分°"。

[12]　空緣用什麼顔色，未説明。

[13]　這裏所謂"白粉地"就是上文"襯地之法"中"五彩地"一條下所説的"先以白土徧刷，……又以鉛粉刷之"的"白粉地"。我們理解是，在彩畫全部完成後，這一遍"白粉地"就全部被遮蓋起來，不露在表面了。

[14]　菻，音檁。在我國古史籍中稱東羅馬帝國爲"拂菻"，這裏是西方"胡人"的意思。

[15]　"節淡"的準確含義待攷。

[16][17]　這裏所稱"白地"、"白版"的"白"，不是白色之義，而是"不畫花紋"之義。

碾玉裝 [18]

　　碾玉裝之制：梁、栱之類，外棱四周皆留緣道，〔緣道之廣並同五彩之制，〕用青或綠疊暈，如綠緣內，於淡綠地上描華，用深青剔地，外留空緣，與外緣道對暈。〔綠緣內者，用綠處以青，用青處以綠。〕

　　華文及瑣文等，並同五彩所用。〔華文內唯無寫生及豹脚合暈，偏暈，玻璃地、魚鱗旗脚，外增龍牙蕙草一品；瑣文內無瑣子，〕用青、綠二色疊暈亦如之。〔內有青

緑不可隔間處，於緑淺暈中用藤黄汁罩，謂之菉豆褐。]

其卷成華葉及瑣文、並旁赭筆暈留粉道，從淺色起，暈至深色。其地以大青、大緑剔之。[亦有華文稍肥者，緑地以二青；其青地以二緑[19]，隨華榦淡後，以粉筆傍墨道描者，謂之映粉碾玉，宜小處用。]

凡碾玉裝，柱碾玉或間白畫[20]，或素緑。柱頭用五彩錦。[或只碾玉。]檐作紅暈或青暈蓮華、椽頭作出熖明珠，或簇七明珠或蓮華，身內碾玉或素緑。飛子正面作合暈，兩旁並退暈[21]，或素緑。仰版素紅。[或亦碾玉裝。]

[18]　碾玉裝是以青緑兩色為主的彩畫裝飾。裝飾所用的花紋題材，如華文、瑣文、雲文等等，基本上和五裝間裝所用的一樣，但不用五彩，而只用青、緑兩色，間以少量的黄色和白色做點綴。明、清的旋子彩畫就是在色調上繼承了碾玉裝發展成型的。清式旋子彩畫中有"石碾玉"一品，還繼承了宋代名稱。

[19]　這裏的"二青"、"二緑"是指華文以顏色而言，即：若是緑地、華文即用二青；若是青地，華文即用二緑。

[20]　"間白畫"具體如何"間"法待攷。

[21]　"合暈"、"退暈"，如何"合"、如何"退"，待攷。

青緑疊暈棱間裝[22]　三暈帶紅棱間裝附

青緑疊暈棱間裝之制：凡枓、栱之類，外棱緣廣一分°。

外棱用青疊暈者，身內用緑疊暈，[外棱用緑者，身內用青，下同。其外棱緣道淺色在內，身內淺色在外，道壓粉線。]謂之兩暈棱間裝。[外棱用青華、二青、大青，以墨壓深；身內用緑華、三緑、二緑、大緑，以草汁壓深；若緑在外緣，不用三緑；如青在身內，更加三青。]

其外棱緣道用緑疊暈，[淺色在內，]次以青疊暈，[淺色在外，]當心又用緑疊暈者，[深色在內，]謂之三暈棱間裝。[皆不用二緑、三青、其外緣廣與五彩同。其內均作兩暈。]

若外棱緣道用青疊暈，次以紅疊暈，[淺色在外，先用朱華粉，次用二朱，次用深朱，以紫礦壓深]當心用緑疊暈，[若外緣用緑者，當心以青，]謂之三暈帶紅棱間裝。

凡青、緑疊暈棱間裝，柱身內筍文[23]或素緑或碾玉裝；柱頭作四合青緑

退暈如意頭；欂作青暈蓮華，或作五彩錦，或團窠方勝素地錦，椽素綠身；其頭作明珠蓮華。飛子正面、大小連檐，並青綠退暈[24]，兩旁素綠。

[22]　這些疊暈棱間裝的特點就在主要用青、綠兩色疊暈［但也有“三暈帶紅”一種］，除柱頭、柱欂、椽頭、飛子頭有花紋外，枓栱上就只用疊暈。清代旋子彩画好像就是這種疊暈棱間裝的繼承和發展。
[23]　這一段內所提到的“筍文”、柱身的碾玉裝，“四合如意頭”，等等具體樣式和畫法均待攷。
[24]　退暈、疊暈，合暈三者的區別待攷。

解綠裝飾屋舍[25]　解綠結華裝附

解綠刷飾屋舍之制：應材、昂、枓、栱之類，身內通刷土朱，其緣道及鷰尾、八白等，並用青、綠疊暈相間。［若枓用綠，即栱用青之類。］

緣道疊暈，並深色在外，粉線在內，［先用青華或綠華在中，次用大青或大綠在外，後用粉線在內。］其廣狹長短，並同丹粉刷飾之制[26]；唯檐額或梁栿之類，並四周各用緣道，兩頭相對作如意頭。［由額及小額並同。］若畫松文，即身內通刷土黃；先以墨筆界畫，次以紫檀間刷，［其紫檀用深墨合土朱，令紫色，］心內用墨點節。［栱、梁等下面用合朱通刷。又有於丹地內用墨或紫檀點簇六毬文與松文名件相雜者，謂之卓柏裝。］

枓、栱、方、桁，緣內朱地上間諸華者，謂之解綠結華裝。

柱頭及腳並刷朱，用雌黃畫方勝及團華，或以五彩畫四斜或簇六毬文錦。其柱身內通刷合綠，畫作筍文。［或只用素綠、緣頭或作青綠暈明珠。若椽身通刷合綠者，其槫亦作綠地筍文或素綠。］

凡額上壁內影作[27]，長廣制度與丹粉刷飾同。身內上棱及兩頭，亦以青綠疊暈爲緣。或作翻卷華葉。［身內通刷土朱，其翻卷華葉並以青綠疊暈。］枓下蓮華並以青暈。

[25]　解綠裝飾的主要特徵是：除柱以外，所有梁、枋、枓、栱等構件，一律刷土朱色，而外棱用青綠疊暈緣道。與此相反，柱則用綠色，而柱頭，柱腳用朱。此外，還有在枓、栱、方、桁等構件的朱地上用青、綠畫華的，謂之解綠結華。用這種配色的彩畫，在清代彩畫中是少見的。北京

清故宮欽安殿內部彩畫，以紅色爲主，是與此類似的罕見的一例。

從本篇以及下〝一篇〞〝丹粉刷飾屋舍〞的文義看來，〝解綠〞的〝解〞字應理解爲〝勾〞——例如〝勾畫輪廓〞或〝勾抹灰縫〞的〝勾〞。

[26]　丹粉刷飾見下一篇。

[27]　南北朝時期的補間鋪作，在額上施義手，其上安枓以承方（或桁）。義手或直或曲，略似〝人〞字形。雲岡、天龍山石窟中都有實例；河南登封會善寺唐中葉（公元 745 年）的淨藏墓塔是現存最晚的實例。以後就沒有這種做法了。這裏的影作，顯然就是把這種補間鋪作變成裝飾彩畫的題材，畫在栱眼壁上。它的來源是很明瞭的。

丹粉刷飾屋舍 [28]　黃土刷飾附

丹粉刷飾屋舍之制：應材木之類，面上用土朱通刷，下棱用白粉闌界緣道，［兩盡頭斜訛向下，］下面用黃丹通刷。［昂、栱下面及耍頭正面同］其白緣道長，廣等依下項：

枓、栱之類，［枓、額、替木、義手、托脚、駝峰、大連檐、搏風版等同。］隨材之廣，分爲八分，以一分爲白緣道。其廣雖多，不得過一寸；雖狹不得過五分。[29]

栱頭及替木之類，［綽幕、仰楷 [30]、角梁等同，］頭下面刷丹，於近上棱處刷白。鴛尾長五寸至七寸；其廣隨材之厚，分爲四份，兩邊各以一份爲尾。［中心空二份。］上刷橫白，廣一份半。［其耍頭及梁頭正面用丹處，刷望山子。[31] 其上長隨高三分之二；其下廣隨厚四分之二；斜收向上，當中合尖。］

檐額或大額刷八白者，［如裏面，］隨額之廣，若廣一尺以下者，分爲五份；一尺五寸以下者，分爲六份；二尺以上者，分爲七份，各當中以一份爲八白。［其八白兩頭近柱，更不用朱闌斷，謂之入柱白。］於額身內均之作七隔；其隔之長隨白之廣。［俗謂之七朱八白。］

柱頭刷丹，［柱脚同，］長隨額之廣，上下並解粉線。柱身、椽、檁及門、窗之類，皆通刷土朱。［其破子窗子桯及屏風難子正側並椽頭，並刷丹。］平闇或版壁，並用土朱刷版並桯，丹刷子桯及牙頭護縫。

額上壁內，［或有補間鋪作遠者，亦於栱眼壁內，］畫影作於當心。其上先畫枓、以蓮華承之。［身內刷朱或丹，隔間用之。若身內刷朱，則蓮華用丹刷；若身內刷丹，則蓮華用朱刷；皆以粉筆解出華瓣。］中作項子，其廣隨宜。［至五寸止。］下分兩脚，

長取壁內五分之三，〔兩頭各空一分，〕身內廣隨項，兩頭收斜尖向內五寸。若影作華腳者，身內刷丹，則翻卷葉用土朱；或身內刷土朱；則翻卷葉用丹。〔皆以粉筆壓棱。〕

若刷土黃者，制度並同。唯以土黃代土朱用之。〔其影作內蓮華用朱或丹，並以粉筆解出華瓣。〕

若刷土黃解墨緣道者　唯以墨代粉刷緣道。其墨緣道之上，用粉線壓棱。〔亦有栿、栱等下面合用丹處皆用黃土者，亦有只用墨緣，更不用粉線壓棱者，制度並同。其影作內蓮華，並用墨刷，以粉筆解出華瓣；或更不用蓮華。〕

凡丹粉刷飾，其土朱用兩遍，用畢並以膠水籠罩，若刷土黃則不用。〔若刷門、窗，其破子窗子桯及護縫之類用丹刷，餘並用土朱。〕

[28]　用紅土或黃土刷飾，清代也有，只用於倉庫之類，但都是單色，沒有像這裏所規定，在有枓栱的、比較〝高級〞的房屋上也用紅土、黃土的，也沒有用土朱、黃土、黑、白等色配合裝飾的。

[29]　即最寬不得超過一寸，最窄面不得小於五分。

[30]　〝仰楷〞這一名稱在前面〝大木作制度〞中從來沒有提到過，具體是什麼？待攷。

[31]　〝望山子〞具體畫法待攷。

雜間裝 [32]

雜間裝之制：皆隨每色制度，相間品配，令華色鮮麗，各以逐等份數爲法。

五彩間碾玉裝。〔五彩徧裝六分，碾玉裝四分。〕

碾玉間畫松文裝。〔碾玉裝三分，畫松裝七分。〕

青綠三暈棱間及碾玉間畫松文裝。〔青綠三暈棱間裝三分，碾玉裝二分，畫松裝四分。〕

畫松文間解綠赤白裝。〔畫松文裝五分，解綠赤白裝五分。〕

畫松文卓柏間三暈棱間裝。〔畫松文裝六分，三暈棱間裝一分，卓柏裝二分。〕

凡雜間裝以此分數爲率，或用間紅青綠三暈棱間裝與五彩徧裝及畫松文等相間裝者，各約此份數，隨宜加減之。

[32] 這些用不同華文〝相間品配〞的雜間裝，在本篇中雖然開出它們搭配的比例，但具體做法，我們就很難知道了。

煉桐油

煉桐油之制：用文武火煎桐油令清，先煠 [33] 膠令焦，取出不用，次下松脂攪候化；又次下研細定粉。粉色黃，滴油於水內成珠；以手試之，黏指處有絲縷，然後下黃丹。漸次去火，攪令冷、合金漆用。如施之於彩畫之上者，以亂線揩搌用之。

[33] 煠，音葉 yè，把物品放在沸油裏進行處理。

營造法式卷第十五

塼作制度 [1]

用塼 [2]

用塼之制：

殿閣等十一間以上，用塼方二尺，厚三寸。

殿閣等七間以上，用塼方一尺七寸，厚二寸八分。

殿閣等五間以上，用塼方一尺五寸，厚二寸七分。

殿閣、廳堂、亭榭等，用塼方一尺三寸，厚二寸五分。〔以上用條塼，並長一尺三寸，廣六寸五分，厚二寸五分。如階脣用壓闌塼，長二尺一寸，廣一尺一寸，厚二寸五分。〕

行廊、小亭榭、散屋等，用塼方一尺二寸，厚二寸。〔用條塼長一尺二寸，廣六寸，厚二寸。〕

城壁所用走趄[3]塼，長一尺二寸，面廣五寸五分，底廣六寸，厚二寸。趄條塼面長一尺一寸五分，底長一尺二寸，廣六寸厚二寸，牛頭塼長一尺三寸，廣六寸五分，一壁厚二寸五分，一壁厚二寸二分。

[1]　"塼作制度"和"窰作制度"内許多塼、瓦以及一些建築部份，我們繪了一些圖樣予以說明，還將各種不同的規格、不同尺寸的塼瓦等表列以醒眉目，[1] 但由於文字敘述不够準確、全面，其中有許多很不清楚的地方，我們只能提出問題，以請教於高明。

[2]　本篇"用塼之制"，主要規定方塼尺寸，共五種大小，條塼只有兩種，是最小兩方塼的"半塼"。下面各篇，除少數指明用條塼或方塼者外，其餘都不明確。至於城壁所用三種不同規格的塼，用在何處，怎麼用法，也不清楚。

[3]　趄，音疽，jú，或音且，qiè。

壘階基　其名有四：一曰階；二曰陛；三曰陔；四曰墒。

壘砌階基之制：用條塼。殿堂、亭榭，階高四尺以下者，用二塼相並；高五尺以上至一丈者，用三塼相並。樓臺基高一丈以上至二丈者，用四塼相並，高二丈至三丈者，用五塼相並；高四丈以上者，用六塼相並。普拍方外階頭，自柱心出三尺至三尺五寸〔每階外細塼高十層，其内相並塼高八層。〕其殿堂等階，若平砌每階高一尺，上收一分五厘；如露齦砌[4]，每塼一層，上收一分。〔粗壘二分。〕樓臺、亭榭，每塼一層，上收二分。〔粗壘五分。〕

[4]　齦，音垠，yín。

鋪地面

鋪砌殿堂等地面塼之制：用方塼，先以兩塼面相合，磨令平；次斫四邊，以

曲尺較令方正；其四側斫令下棱收入一分。殿堂等地面，每柱心內方一丈者，令當心高二分；方三丈者高三分。如廳堂、廊舍等，亦可以兩椽爲計 [5]。柱外階廣五尺以下者 [6]，每一尺令自柱心至階齦 [7] 垂二分，廣六尺以上者垂三分。其階齦壓闌，用石或亦用塼。其階外散水，量檐上滴水遠近鋪砌；向外側塼砌線道二周。

[5]　含義不太明確，可能是說，"可以用兩椽的長度作一丈計算"。
[6]　前一篇"壘階基之制"中說"自柱心出三尺至三尺五寸"，與這裏的"五尺"乃至"六尺以上"有出入。
[7]　階齦與"用塼"一篇中的"階唇"、"壘階基"一篇中的"階頭"，像是同物異名。

牆下隔減 [8]

　　壘砌牆隔減之制：殿閣外有副階者，其內牆下隔減，長隨牆廣。[9] 下同。其廣六尺至四尺五寸。[10]〔自六尺以減五寸爲法，減至四尺五寸止。〕高五尺至三尺四寸。〔自五尺以減六寸爲法，至三尺四寸止。〕如外無副階者，〔廳堂同。〕廣四尺至三尺五寸，高三尺至二尺四寸。若廊屋之類，廣三尺至二尺五寸，高二尺至一尺六寸。其上收同階基制度。

[8]　隔減是什麼？從本篇文字，並聯繫到卷第六"小木作制度""破子櫺窗"和"版櫺窗"兩篇中也提到"隔減窗坐"，可以斷定它就是牆壁下從階基面以上用塼砌的一段牆，在它上面才是牆身。所以叫做牆下隔減，亦即清代所稱"裙肩"。從表面上看，很像今天我們建築中的護牆。不過我們的護牆是抹上去的，而隔減則是整個牆的下部。
　　由於隔減的位置和用塼砌造的做法，又攷慮到華北黃土區牆壁常有鹽碱化的現象，我們推測"隔減"的"減"字很可能原來是"碱"字。在一般土牆下，先砌這樣一段塼牆以隔碱，否則"隔減"兩個字很難理解。由於"碱"筆劃太繁，當時的工匠就借用同音的"減"字把它"簡化"了。
[9]　這個"長隨牆廣"就是"長度同牆的長度"。
[10]　這個"廣六尺至四尺五寸"的"廣"就是我們所說的厚——即：厚六尺至四尺五寸。

踏道

　　造踏道之制：廣隨間廣，每階基高一尺，底長二尺五寸，每一踏高四寸 [11]，廣一尺。兩頰各廣一尺二寸。兩頰內 [12] 線道各厚二寸。若階基高八塼，其兩

頰内地栿，柱子等，平雙轉^[13]一周；以次單轉一周，退入一寸；又以次單轉一周，當心爲象眼。^[14]每階級加三塼，兩頰内單轉加一周；若階基高二十塼以上者，兩頰内平雙轉加一周。踏道下線道亦如之。

[11]　從本篇所規定的一些尺寸可以看出，這裏所用的是最小一號的，即方一尺二寸，厚二寸的塼。"踏高四寸"是兩塼，"頰廣一尺二寸"是一塼之廣，"線道厚二寸"是一塼等。

[12]　兩頰就是踏道兩旁的斜坡面，清代稱"垂帶"。"兩頰内"是指踏道側面兩頰以下，地以上，階基以前那個正角三角形的垂直面。清代稱這整個三角形垂直面部份爲"象眼"。

[13]　從字面上理解，"平雙轉"可能是用兩層塼（四寸）沿兩頰内的三面砌一周。

[14]　與清代"象眼"的定義不同，只指三角形内"退入"最深處的池子爲"象眼"。

慢道^[15]

　　壘砌慢道之制：城門慢道，每露臺^[16]塼基高一尺，拽脚斜長五尺。〔其廣減露臺一尺。〕廳堂等慢道，每階基高一尺，拽脚斜長四尺；^[17]作三瓣蟬翅；^[18]當中隨間之廣。〔取宜約度。兩頰及線道，並同踏道之制。〕每斜長一尺，加四寸爲兩側翅瓣下之廣。若作五瓣蟬翅，其兩側翅瓣下取斜長四分之三，凡慢道面塼露齦^[19]，皆深三分。〔如華塼即不露齦。〕

[15]　慢道是不做踏步的斜面坡道，以便車馬上下。清代稱爲"馬道"，亦稱"躇踄"。

[16]　露臺是慢道上端與城牆上面平的臺子，慢道和露臺一般都作爲凸出體靠着城牆内壁面砌造。由於城門樓基座一般都比城牆厚約一倍左右，加厚的部份在城壁内側，所以這加出來的部份往往就決定城門慢道和露臺的寬度。

[17]　"拽脚斜長"的準確含義不大明確。根據"大木作制度"所常用的"斜長"和"小木作""胡梯"篇中的"拽脚"，我們認爲應理解爲慢道斜坡的長度，作爲一個不等邊直角三角形，垂直的短邊（勾）是階基和露臺的高；水平的長邊（股）是拽脚，斜角的最長邊（弦）就是拽脚斜長。從幾何製圖的角度來看，這種以弦的長度來定水平長度的設計方法未免有點故意繞彎路自找麻煩，不如直接定出拽脚的長度更簡便些。不知爲什麼要這樣做？

[18]　這種三瓣、五瓣的"蟬翅"，只能從文義推測，可能就是三道或五道並列的慢道。其所以稱作"蟬翅"，可能是兩側翅瓣是上小下大的，形似蟬翅，但是，雖然兩側翅瓣下之廣有這樣的規定，但翅瓣上之廣都未提到，因此我們只能推測。至於"翅瓣"的"瓣"，按"小木作制度"中所常見的"瓣"字理解，在一定範圍内的一個面常稱爲"瓣"。所以，這個"翅瓣"可以理解爲一道慢道的面。

[19]　這種〝露齦〞就是將慢道面砌成鋸齒形，齒尖向上ᴧᴧᴧᴧ，以防滑步。清代稱這種〝露齦〞也作〝蹉蹀〞。

須彌坐 [20]

壘砌須彌坐之制：共高一十三塼，以二塼相並，以此爲率。自下一層與地平，上施單混肚塼一層，次上牙脚塼一層，[比混肚塼下齦收入一寸，] 次上罨牙塼一層，[比牙脚出三分，] 次上合蓮塼一層，[比罨牙收入一寸五分，] 次上束腰塼一層，[比合蓮下齦收入一寸，] 次上仰蓮塼一層，[比束腰出七分，] 次上壺門、柱子塼三層，[柱子比仰蓮收入一寸五分、壺門比柱子收入五分，] 次上罨澁塼一層，[比柱子出一分，] 次上方澁平塼兩層，[比罨澁出五分]。如高下不同，約此率隨宜加減之。[如殿階基作須彌坐砌壘者，其出入並依角石柱制度，或約此法加減。]

[20]　參閱卷三〝石作制度〞中〝角石〞、〝角柱〞、〝殿階基〞三篇及各圖。

塼牆

壘塼牆之制：每高一尺，底廣五寸，每面斜收一寸，若甃砌，斜收一寸三分，以此爲率。

露道

砌露道之制：長廣量地取宜，兩邊各側砌雙線道，其內平鋪砌或側塼虹面 [21] 壘砌，兩邊各側砌四塼爲線。

[21]　指道的斷面中間高於兩邊。

城壁水道 [22]

壘城壁水道之制：隨城之高，勻分蹬踏。每踏高二尺，廣六寸，以三塼相並，[用趄條塼。] 面與城平，廣四尺七寸。水道廣一尺一寸，深六寸；兩邊各

廣一尺八寸。地下砌側塼散水，方六尺。

[22]　這種水道是在土城的牆面上的排水道。塼城只需要在城頭女牆下開排水孔，讓水順牆面流下去。但在土牆面上則有必要用塼砌出這種下水道，以保護土城。

卷輂河渠口 [23]

壘砌卷輂河渠塼口之制：長廣隨所用，單眼卷輂者，先於渠底鋪地面塼一重。每河渠深一尺，以二塼相並壘兩壁塼，高五寸。如深廣五尺以上者，心內以三塼相並。其卷輂隨圜分側用塼。〔覆背塼同。〕其上繳背順鋪條塼。如雙眼卷輂者，兩壁塼以三塼相並，心內以六塼相並。餘並同單眼卷輂之制。

[23]　參閱卷三"石作制度""卷輂水窗"篇。

接甑口 [24]

壘接甑口之制：口徑隨釜或鍋。先以口徑圍樣，取逐層塼定樣，斫磨口徑。內以二塼相並，上鋪方塼一重爲面。〔或只用條塼覆面。〕其高隨所用。〔塼並倍用純灰下。〕

[24]　本篇實際上應該是卷十三"泥作制度"中"立竈"和"釜鑊竈"的一部份，竈身是泥或土坯砌的，這接甑口就是今天我們所稱鍋臺和鑪膛，是要塼砌的。

　　甑，音 zèng，見卷十三，注 [19]。

馬臺 [25]

壘馬臺之制：高一尺六寸，分作兩踏。上踏方二尺四寸，下踏廣一尺，以此爲率。

[25]　參閱卷三"石作制度""馬臺"篇。

馬槽

壘馬槽之制：高二尺六寸，廣三尺，長隨間廣，〔或隨所用之長。〕其下以五塼相並，壘高六塼。其上四邊壘塼一週，高三塼。次於槽內四壁，側倚方塼一周。〔其方塼後隨斜分斫貼，壘三重。〕方塼之上，鋪條塼覆面一重，次於槽底鋪方塼一重爲槽底面。〔塼並用純灰下。〕

井

甃井之制：以水面徑四尺爲法。

用塼：若長一尺二寸，廣六寸，厚二寸條塼，除抹角就圓，實收長一尺，視高計之，每深一丈，以六百口壘五十層。若深廣尺寸不定，皆積而計之。

底盤版：隨水面徑斜，每片廣八寸，牙縫搭掌在外。[26] 其厚以二寸爲定法。

凡甃造井，於所留水面徑外，四周各廣二尺開掘。其塼甋[27] 用竹並蘆蕟[28] 編夾。壘及一丈，閃下甃砌。若舊井損脫難於修補者，即於徑外各展掘一尺，攏套接壘下甃。

[26] 什麼是〝徑斜〞？塼作怎樣有〝牙縫搭掌〞？都不清楚。

[27] 這個〝塼甋〞從本條所説看來，像是砌塼時用的〝模子〞。

[28] 蕟，音費，fèi。粗竹席。

窰作制度

瓦　其名有二：一曰瓦；二曰甍。[1]

造瓦坯：用細膠土不夾砂者，前一日和泥造坯。〔鴟、獸事件同。〕先於輪上安定札圈，次套布筒[2]，以水搭泥撥圈，打搭收光，取札並布筒曝曬[3]。〔鴟、獸事件捏造，火珠之類用輪牀收托〕其等第依下項。

甋瓦：

長一尺四寸，口徑六寸，厚八分。〔仍留曝乾並燒變所縮分數，下準此。〕

長一尺二寸，口徑五寸，厚五分。

長一尺，口徑四寸，厚四分。

長八寸，口徑三寸五分，厚三分五厘。

長六寸，口徑三寸，厚三分。

長四寸，口徑二寸五分，厚二分五厘。

瓪瓦：

長一尺六寸，大頭廣九寸五分，厚一寸，小頭廣八寸五分，厚八分。

長一尺四寸，大頭廣七寸，厚七分，小頭廣六寸，厚六分。

長一尺三寸，大頭廣六寸五分，厚六分，小頭廣五寸五分，厚五分五厘。

長一尺二寸，大頭廣六寸，厚六分，小頭廣五寸，厚五分。

長一尺，大頭廣五寸，厚五分，小頭廣四寸，厚四分。

長八寸，大頭廣四寸五分，厚四分，小頭廣四寸，厚三分五厘。

長六寸，大頭廣四寸，〔厚同上，〕小頭廣三寸五分，厚三分。

凡造瓦坯之制：候曝微乾，用刀𠝏[4]畫，每桶作四片。〔瓪瓦作二片；線道瓦於每片中心畫一道，條子十字𠝏畫。〕線道條子瓦，仍以水飾露明處一邊。

[1] 㼧，音斛，hù 坯也。

[2] 自周至唐、宋二千餘年間留下來的瓦，都有布紋，但明、清以後，布紋消失了，這說明在宋、明之間，製陶技術有了一個重要的改革，《法式》中仍用布筒，可能是用布筒階段的末期了。

[3] 曬，音 shài，曬字的〝俗字〞。《改併四聲篇海》引《俗字背篇》：〝曬，曝也。俗作。〞《正字通·日部》：〝曬，俗曬字。〞

[4] 𠝏字不見於字典。

塼 其名有四：一曰甓；二曰瓴甋；三曰㼾；四曰甎甎[5]。

造塼坯：前一日和泥打造。其等第依下項。

方塼：

二尺，厚三寸。

一尺七寸，厚二寸八分。

一尺五寸，厚二寸七分。

一尺三寸，厚二寸五分。

一尺二寸，厚二寸。

條塼：

長一尺三寸，廣六寸五分，厚二寸五分。

長一尺二寸，廣六寸，厚二寸。

壓闌塼 [6]：長二尺一寸，廣一尺一寸，厚二寸五分。

塼碇：方一尺一寸五分，厚四寸三分。

牛頭塼：長一尺三寸，廣六寸五分，一壁厚二寸五分，一壁厚二寸二分。

走趄塼：長一尺二寸，面廣五寸五分，底廣六寸，厚二寸。

趄條塼：面長一尺一寸五分，底長一尺二寸，廣六寸，厚二寸。

鎮子塼：方六寸五分，厚二寸。

凡造塼坯之制：皆先用灰襯隔模匣，次入泥；以杖剖脱曝令乾。

[5]　甓，音辟，瓴甋，音陵的；毀字不見於字典，瓹瓾，音鹿專。

[6]　以下各种特殊規格的塼，除壓闌塼名稱本身説明用途外，其他五種用途及用法都不清楚。

瑠璃瓦等　炒造黄丹附

凡造瑠璃瓦等之制：藥以黄丹、洛河石和銅末，用水調匀。[冬月用湯。]甋瓦於背面、鴟、獸之類於安卓露明處，[青掍同，]並徧澆刷。瓪瓦於仰面内中心。[重脣瓪瓦仍於背上澆大頭；其線道、條子瓦、澆脣一壁。]

凡合瑠璃藥所用黄丹闕炒造之制，以黑錫、盆硝等入鑊，煎一日爲粗䂨 [7]，出候冷，擣羅作末；次日再炒，塼蓋罨；第三日炒成。

[7]　䂨，同“釉”。

青掍瓦　滑石掍、荼土掍[8]

青掍瓦等之制：以乾坯用瓦石磨擦；[瓪瓦於背，瓪瓦於仰面，磨去布文；]次用水濕布揩拭，候乾；次以洛河石掍砑；次摻滑石末令勻。[用荼土掍者，準先摻荼土，次以石掍砑。]

[8]　這三種瓦具體有什麼區別，不清楚。

燒變次序

凡燒變塼瓦之制：素白窰，前一日裝窰，次日下火燒變，又次日上水窨[9]，更三日開窰，候冷透，及七日出窰。青掍窰，裝窰、燒變，出窰日分準上法，先燒芟草，荼土掍者，止於曝窰內搭帶，燒變不用柴草、羊屎、油秕[10]次蒿草、松柏柴、羊屎、麻秕，濃油，蓋罨不令透煙。瑠璃窰，前一日裝窰，次日下火燒變，三日開窰，候火冷，至第五日出窰。

[9]　窨，音蔭，yìn；封閉使冷却意。
[10]　秕，音申，shēn；粮食、油料等加工後剩下的渣滓。油秕即油渣。

壘造窰

壘造之制：大窰高二丈二尺四寸，徑一丈八尺。[外圍地在外。曝窰同。][11]

門：高五尺六寸，廣二尺六寸。[曝窰高一丈五尺四寸，徑一丈二尺八寸。門高同大窰，廣二尺四寸。]

平坐：高五尺六寸，徑一丈八尺，[曝窰一丈二尺八寸，]壘二十八層。[曝窰同。]其上壘五币，高七尺，[曝窰壘三币，高四尺二寸。]壘七層。[曝窰同。]

收頂：七币，高九尺八寸，壘四十九層。[曝窰四币，高五尺六寸壘二十八層，逐層各收入五寸，遞減半塼。]

龜殼窰眼暗突：底脚長一丈五尺，[上留空分，方四尺二寸，蓋罨實收長二尺四寸。曝窰同。]廣五寸，壘二十層[曝窰長一丈八尺，廣同大窰，壘一十五層]。

　　牀：長一丈五尺，高一尺四寸，壘七層。〔曝窰長一丈八尺，高一尺六寸，壘八層。〕

　　壁：長一丈五尺，高一丈一尺四寸，壘五十七層。〔下作出煙口子、承重托柱。其曝窰長一丈八尺，高一丈，壘五十層。〕

　　門兩壁：各廣五尺四寸、高五尺六寸，壘二十八層，仍壘脊。〔子門同。曝窰廣四尺八寸，高同大窰。〕

　　子門兩壁：各廣五尺二寸，高八尺，壘四十層。

　　外圍：徑二丈九尺，高二丈，壘一百層。〔曝窰徑二丈二尺，高一丈八尺，壘五十四層。〕

　　池：徑一丈，高二尺，壘一十層。〔曝窰徑八尺，高一尺，壘五層。〕

　　踏道：長三丈八尺四寸。〔曝窰長二丈。〕凡壘窰，用長一尺二寸、廣六寸、厚二寸條塼。平坐並窰門，子門、窰牀，踏外圍道，皆並二砌。其窰池下面，作蛾眉 [12] 壘砌承重。上側使暗突出煙。

[11]　窰有火窰及曝窰兩種。除尺寸、比例有所不同外，在用途上有何不同，待攷。
[12]　從字面上理解，蛾眉大概是我們今天所稱弓形拱（券）segmentalarch，即小於 180° 弧的拱（券）。

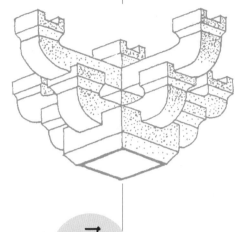

八

功限

營造法式卷第十六

壕寨功限

總雜功

諸土乾重六十斤爲一擔。諸物準此。如𧥩重物用八人以上、石段用五人以上可舉者，或琉璃瓦名件等每重五十斤，爲一擔。

諸石每方一尺[1]，重一百四十三斤七兩五錢。方一寸，二兩三錢。塼，八十七斤八兩。方一寸，一兩四錢。瓦，九十斤六兩二錢五分。方一寸，一兩四錢五分。

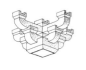

諸木每方一尺，重依下項：

黃松，寒松、赤甲松同，二十五斤。方一寸，四錢。

白松，二十斤。方一寸，三錢二分。

山雜木，謂海棗、榆、槐木之類，三十斤。方一寸，四錢八分。

諸於三十里外般運物一擔，往復一功；若一百二十步以上 [1]，約計每往復共一里，六十擔亦如之。牽拽舟、車、棧，地里準此。

諸功作般運物，若於六十步外往復者，謂七十步以下者，並只用本作供作功。或無供作功者，每一百八十擔一功。或不及六十步者，每短一步加一擔。

諸於六十步內掘土般供者，每七十尺一功。如地堅硬或砂礓相雜者，減二十尺。

諸自下就土供壇基牆等，用本功。如加膊版高一丈以上用者，以一百五十擔一功。

諸掘土裝車及篘籃，每三百三十擔一功。如地堅硬或砂礓相雜者，裝一百三十擔。

諸磨褪石段，每石面二尺一功。

諸磨褪二尺方塼，每六口一功。一尺五寸方塼八口，壓門塼一十口，一尺三寸方塼一十八口，一尺二寸方塼二十三口，一尺三寸條塼三十五口同。

諸脫造壘牆條墼，長一尺二寸，廣六寸，厚二寸，乾重十斤，每一百口一功。和泥起壓在內。

[1] 這裏 “方一尺” 是指一立方尺，但下文許多地方，“尺” 有時是立方尺，有時是平方尺，有時又僅僅是長度，讀者須注意，按文義去理解它。

築基

諸殿、閣、堂、廊等基址開掘，出土在內，若去岸一丈以上，即別計般土功，方八十尺，謂每長、廣、深、方各一尺爲計，就土鋪填打築六十尺，各一功。若用碎塼瓦、石札者，其功加倍。

(1) “陶本” 作 “若一百二十步以工紐計每往復共一里”。誤。注釋本將 “工紐” 改爲 “上約” 是正確的，但 “上約” 間逗號應前移到步，以間。——徐伯安注

築城

諸開掘及填築城基，每各五十尺一功。削掘舊城及就土修築女頭牆及護嶮牆者亦如之。

諸於三十步內供土築城，自地至高一丈，每一百五十擔一功。自一丈以上至二丈每一百擔，自二丈以上至三丈每九十擔，自三丈以上至四丈每七十五擔，自四丈以上至五丈每五十五擔。同其地步及城高下不等，準此細計。

諸紐草葽二百條，或斫橛子五百枚，若劃削城壁四十尺，般取腜椽功在內，各一功。

築牆

諸開掘牆基，每一百二十尺一功。若就土築牆，其功加倍。諸用葽、橛就土築牆，每五十尺一功。就土抽紐築屋下牆同；露牆六十尺亦準此。

穿井

諸穿井開掘，自下出土，每六十尺一功。若深五尺以上，每深一尺，每功減一尺，減至二十尺止。

般運功

諸舟船般載物，裝卸在內，依下項：

一去六十步外般物裝船，每一百五十擔；如麤重物一件及一百五十斤以上者減半；

一去三十步外取掘土兼般運裝船者，每一百擔；一去一十五步外者加五十擔；

泝 [2] 流拽船，每六十擔；

順流駕放，每一百五十擔；

右（上）各一功。

諸車般載物，裝卸、拽車在內，依下項：

螭車載麤重物，

重一千斤以上者，每五十斤；

重五百斤以上者，每六十斤；

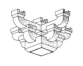
右（上）各一功。

輂輅車[3] 載靁重物，

重一千斤以下者，每八十斤一功。

驢拽車，

每車裝物重八百五十斤爲一運。其重物一件重一百五十斤以上者，別破裝卸功。

獨輪小車子，扶、駕二人，

每車子裝物重二百斤。

諸河內繫栿駕放，牽拽般運竹、木依下項：

慢水泝流，謂蔡河之類，牽拽每七十三尺；如水淺，每九十八尺；

順流駕放，謂汴河之類，每二百五十尺；縮繫在內；若細碎及三十件以上者，二百尺；

出漉，每一百六十尺；其重物一件長三十尺以上者，八十尺；

右（上）各一功。

[2]　泝流即逆流。

[3]　輂、輅二字都音鹿。螭車、輂輅車具體形制待攷。

供諸作功

諸工作破[4] 供作[5] 功依下項：

瓦作結宪；

泥作；

塼作；

鋪壘安砌；

砌壘井；

窰作壘窰；

右（上）本作每一功，供作[5] 各二功。

大木作釘椽，每一功，供作一功。

小木作安卓，每一件及三功以上者，每一功，供作五分功。平棊、藻井、棋眼、照壁、裹栿版，安卓雖不及三功者並計供作功，即每一件供作不及一功者不計。

[4]　散耗財物曰"破"；這裏是説需要計算這筆開支。

[5]　"供作"定義不太清楚。

石作功限

總造作功

平面每廣一尺，長一尺五寸；打剥、麤搏、細漉、斫砟在内。

四邊褊棱鑿搏縫，每長二丈；應有棱者準此；

面上佈墨蠟，每廣一丈，長二丈[(1)]。安砌在内。減地平鈒者，先佈墨蠟而後彫鎪；其剔地起突及壓地隱起華者，並彫鎪畢方佈蠟；或亦用墨。

右（上）各一功。如平面柱礎在牆頭下用者，減本功四分功；若牆内用者，減本功七分功。下同。

凡造作石段、名件等，除造覆盆及鎸鑿圜混若成形物之類外，其餘皆先計平面及褊棱功。如有彫鎪者，加彫鎪功。

柱礎

柱礎方二尺五寸，造素覆盆：

造作功：

每方一尺，一功二分；方三尺，方三尺五寸，各加一分功；方四尺，加二分功；方五尺，加三分功；方六尺，加四分功。

彫鎪功：其彫鎪功並於素覆盆所得功上加之。

方四尺，造剔地起突海石榴華，内間化生，四角水地内間魚獸之類，或亦用華，下同，八十功。方五尺，加五十功；方六尺，加一百二十功。

方三尺五寸，造剔地起突水地雲龍，或牙魚、飛魚、寶山，五十功。方四尺，加三十功；方五尺，加七十五功；方六尺，加一百功。

方三尺，造剔地起突諸華，三十五功。方三尺五寸，加五功；方四尺，加一十五功；方五尺，加四十五功；方六尺，加六十五功。

(1)　"陶本"作"每廣一尺長二丈"。——徐伯安注

方二尺五寸，造壓地隱起諸華，一十四功。方三尺，加一十一功；方三尺五寸，加一十六功；方四尺，加二十六功；方五尺，加四十六功；方六尺，加五十六功。

方二尺五寸，造減地平鈒諸華，六功。方三尺，加二功；方三尺五寸，加四功；方四尺，加九功方五尺，加一十四功；方六尺，加二十四功。

方二尺五寸，造仰覆蓮華，一十六功。若造鋪地蓮華，減八功。

方二尺，造鋪地蓮華，五功。若造仰覆蓮華，加八功。

角石　角柱

角石：

安砌功：

角石一段，方二尺，厚八寸，一功。

彫鐫功：

角石兩側造剔地起突龍鳳間華或雲文，一十六功。若面上鐫作獅子，加六功；造壓地隱起華，減一十功；減地平鈒華，減一十二功。

角柱：城門角柱同。

造作剜鑿功：

疊澀坐角柱，兩面共二十功。

安砌功：

角柱每高一尺，方一尺，二分五厘功。

彫鐫功：

方角柱，每長四尺，方一尺，造剔地起突龍鳳間華或雲文，兩面共六十功。若造壓地隱起華，減二十五功。

疊澀坐角柱，上、下澀造壓地隱起華，兩面共二十功。

版柱上造剔地起突雲地昇龍，兩面共一十五功。

殿階基

殿階基一坐：

彫鐫功：每一段 [1]，

頭子上減地平鈒華，二功。

束腰造剔地起突蓮華，二功。版柱子上減地平鈒華同。

撻澀減地平鈒華 [2]，二功。

安砌功：每一段，

土襯石，一功。壓闌、地面石同。

頭子石 [3]，二功。束腰石、隔身版柱子、撻澀同。

[1]　卷三〝石作制度〞〝殿階基〞篇：石段長三尺，廣二尺，厚六寸。
[2]　撻澀是什麼樣的做法，不詳。
[3]　頭子或頭子石，在卷三〝石作制度〞中未提到過。

地面石　壓闌石

地面石、壓闌石：

安砌功：

每一段，長三尺，廣二尺，厚六寸，一功。

彫鎸功：

壓闌石一段，階頭廣六寸，長三尺，造剔地起突龍鳳間華，二十功。若龍
鳳間雲文，減二功；造壓地隱起華，減一十六功；造減地平鈒華，減一十八功。

殿階螭首

殿階螭首，一隻，長七尺，

造作鎸鑿，四十功；

安砌，一十功。

殿內鬭八

殿階心內鬭八，一段，共方一丈二尺，

彫鎸功：

鬭八心內造剔地起突盤龍一條，雲卷水地，四十功。

鬭八心外諸窠 (1) 格內，並造壓地隱起龍鳳、化生諸華，三百功。

(1)〝陶本〞作〝科〞，誤。──徐伯安注

安砌功：

每石二段，一功。

踏道

踏道石，每一段長三尺，廣二尺，厚六寸，

安砌功：

土襯石，每一段，一功。踏子石同。

象眼石，每一段，二功。副子石同。

彫鎸功：

副子石，一段，造減地平鈒華，二功。

單鉤闌　　重臺鉤闌、望柱

單鉤闌，一段，高三尺五寸，長六尺，

造作功：

剜鑿尋杖至地栿等事件，內萬字不透，共八十功。

尋杖下若作單托神，一十五功。雙托神倍之。

華版內若作壓地隱起華、龍或雲龍，加四十功。若萬字透空亦如之。

重臺鉤闌：如素造，比單鉤闌每一功加五分功；若盆脣、癭⁽¹⁾項、地栿、蜀柱並作壓地隱起華，大小華版並作剔地起突華造者，一百六十功。

望柱：

六瓣望柱，每一條，長五尺，徑一尺，出上下卯，共一功。

造剔地起突纏柱雲龍，五十功。

造壓地隱起諸華，二十四功。

造減地平鈒華，一十一功。

柱下坐造覆盆蓮華，每一枚，七功。

柱上鎸鑿像生、獅子，每一枚，二十功。

安卓：六功。

(1) "陶本"作"櫻"，誤。——徐伯安注

螭子石

安鉤闌螭子石一段，

鑿剜眼剜口子，共五分功。

門砧限　卧立柣、將軍石、止扉石

門砧一段，

彫鐫功：

造剔地起突華或盤龍，

長五尺，二十五功；

長四尺，一十九功；

長三尺五寸，一十五功；

長三尺，一十二功。

安砌功：

長五尺，四功；

長四尺，三功；

長三尺五寸，一功五分；

長三尺，七分功。

門限，每一段，長六尺，方八寸，

彫鐫功：

面上造剔地起突華或盤龍，二十六功。若外側造剔地起突行龍間雲文，又加四功。

卧立柣一副，

剜鑿功：

卧柣，長二尺，廣一尺，厚六寸，每一段三功五分。

立柣，長三尺，廣同卧柣，厚六寸，側面上分心鑿金口 [1] 一道，五功五分。

安砌功：

卧、立柣，各五分功。

(1) "陶本"作"金字"，誤。——徐伯安注

將軍石一段，長三尺，方一尺：

造作，四功。安立在内。

止扉石，長二尺，方八寸：

造作，七功。剜口子，鑿栓寨眼子在内。

地栿石

城門地栿石、土襯石：

造作剜鑿功，每一段：

地栿，一十功；

土襯，三功。

安砌功：

地栿，二功；

土襯，二功。

流盃渠

流盃渠一坐，剜鑿水渠造，每石一段，方三尺，厚一尺二寸，

造作，一十功。開鑿渠道，加二功。

安砌，四功。出水斗子，每一段加一功。

彫鐫功：

河道兩邊面上絡周華，各廣四寸、造壓地隱起寶相華、牡丹華，每一段三功。

流盃渠一坐，砌壘底版造。

造作功：

心内看盤石，一段，長四尺，廣三尺五寸；廂壁石及項子石，每一段；

右（上）各八功。

底版石，每一段，三功。

斗子石，每一段，一十五功。

安砌功：

看盤及廂壁、項子石、斗子石，每一段各五功。_{地架，每段三功。}

底版石，每一段，三功。

彫鐫功：

心內看盤石，造剔地起突華，五十功。_{若間以龍鳳，加二十功。}

河道兩邊面上徧造壓地隱起華，每一段，二十功。_{若間以龍鳳，加一十功。}

壇

壇一坐，

彫鐫功：

頭子、版柱子、撻澀，造減地平鈒華，每一段，各二功。_{束腰剔地起突造蓮華亦如之。}

安砌功：

土襯石，每一段，一功。

頭子、束腰、隔身版柱子、撻澀石，每一段，各二功。

卷輂水窗

卷輂水窗石，_{河渠同，}每一段長三尺，廣二尺，厚六寸，

開鑿功：

下熟鐵鼓卯，每二枚，一功。

安砌：一功。

水槽

水槽，長七尺，高、廣各二尺，深一尺八寸，

造作開鑿，共六十功。

馬臺

馬臺，一坐，高二尺二寸，長三尺八寸，廣二尺二寸，

造作功：

剜鑿踏道，三十功。疊澀造二十功。

彫鐫功：

造剔地起突華，一百功；

造壓地隱起華，五十功；

造減地平鈒華，二十功；

臺面造壓地隱起水波內出沒魚獸，加一十功。

井口石

井口石並蓋口拍子，一副，

造作鐫鑿功：

透井口石，方二尺五寸，井口徑一尺，共一十二功。造素覆盆，加二功；若華覆盆，加六功。

安砌：二功。

山棚鋜脚石

山棚鋜脚石，方二尺，厚七寸，

造作開鑿：共五功。

安砌：一功。

幡竿頰

幡竿頰，一坐，

造作開鑿功：

頰，二條，及開栓眼，共十六功；

鋜脚，六功。

彫鐫功：

造剔地起突華，一百五十功；

造壓地隱起華，五十功；

造減地平鈒華，三十功。

安卓：一十功。

贔屭碑

贔屭鼇坐碑，一坐，

彫鐫功：

碑首，造剔地起突盤龍、雲盤，共二百五十一功；

鼇坐，寫生鐫鑿，共一百七十六功；

土襯，周回造剔地起突寶山、水地等，七十五功；

碑身，兩側造剔地起突海石榴華或雲龍，一百二十功；

絡周造減地平鈒華，二十六功。

安砌功：

土襯石，共四功。

笏頭碣

笏頭碣：一坐，

彫鐫功：

碑身及額，絡周造減地平鈒華，二十功；

方直坐上造減地平鈒華，一十五功；

疊澁坐，剜鑿，三十九功；

疊澁坐上造減地平鈒華，三十功。

營造法式卷第十七

栱、枓等造作功

造作功並以第六等材爲準。

材長四十尺，一功。材每加一等，遞減四尺；材每減一等，遞增五尺。

栱：

令栱，一隻，二分五厘功。

華栱，一隻；

泥道栱，一隻；

瓜子栱，一隻；

右（上）各二分功。

慢栱，一隻，五分功。

若材每加一等，各隨逐等加之：華栱、令栱、泥道栱、瓜子栱、慢栱，並各加五厘功。若材每減一等，各隨逐等減之：華栱減二厘功；令栱減三厘功；泥道栱、瓜子栱，各減一厘功；慢栱減五厘功。其自第四等加第三等，於遞加

功内減半加之。加足材及枓、柱、槫之類並準此。

若造足材栱，各於逐等栱上更加功限：華栱、令栱，各加五厘功；泥道栱、瓜子栱，各加四厘功；慢栱加七厘功，其材每加、減一等，遞加、減各一厘功。如角内列栱，各以栱頭爲計。

枓：

櫨枓，一隻，五分功。材每增減一等，遞加減各一分功。

交互枓，九隻，材每增減一等，遞加減各一隻；

齊心枓，十隻，加減同上；

散枓，一十一隻，加減同上；

右（上）各一功。

出跳上名件：

昂尖，一十一隻，一功。加減同交互枓法。

爵頭，一隻；

華頭子，一隻；

右（上）各一分功。材每增減一等，遞加減各二厘功，身内並同材法。

殿閣外檐補間鋪作用栱、枓等數

殿閣等外檐，自八鋪作至四鋪作，内外並重栱計心，外跳出下昂，裏跳出卷頭，每補間鋪作一朵用栱、昂等數下項。八鋪作裏跳用七鋪作，若七鋪作裏跳用六鋪作，其六鋪作以下，裏外跳並同。轉角者準此。

自八鋪作至四鋪作各通用：

單材華栱，一隻，若四鋪作插昂，不用；

泥道栱，一隻；

令栱，二隻；

兩出耍頭，一隻，並隨昂身上下斜勢，分作二隻，内四鋪作不分；

襯方頭，一條，足材，八鋪作，七鋪作，各長一百二十分°；六鋪作，五鋪作，各長九十分°；四鋪作，長六十分°；

櫨枓，一隻；

闇栔，二條，一條長四十六分°，一條長七十六分°；八鋪作、七鋪作又加二條；各長隨補間之廣；

昂栓，二條，八鋪作，各長一百三十分°；七鋪作，各長一百一十五分°；六鋪作，各長九十五分°；五鋪作，各長八十分°；四鋪作，各長五十分°。

八鋪作、七鋪作各獨用：

第二杪華栱，一隻，長四跳；

第三杪外華頭子、內華栱，一隻，長六跳。

六鋪作、五鋪作各獨用：

第二杪外華頭子、內華栱，一隻，長四跳。

八鋪作獨用：

第四杪內華栱，一隻。外隨昂、槫斜，長七十八分°。

四鋪作獨用：

第一杪外華頭子，內華栱，一隻，長兩跳；若卷頭，不用。

自八鋪作至四鋪作各用：

瓜子栱：

八鋪作，七隻；

七鋪作，五隻；

六鋪作，四隻；

五鋪作，二隻；四鋪作不用。

慢栱：

八鋪作，八隻；

七鋪作，六隻；

六鋪作，五隻；

五鋪作，三隻；

四鋪作，一隻。

下昂：

八鋪作，三隻，一隻身長三百分°；一隻身長二百七十分°；一隻身長一百七十分°；

七鋪作，二隻，一隻身長二百七十分°；一隻身長一百七十分°；

六鋪作，二隻，一隻身長二百四十分°；一隻身長一百五十分°；

五鋪作，一隻，身長一百二十分°；

四鋪作插昂，一隻，身長四十分°。

交互枓：

八鋪作，九隻；

七鋪作，七隻；

六鋪作，五隻；

五鋪作，四隻；

四鋪作，二隻。

齊心枓：

八鋪作，一十二隻；

七鋪作，一十隻；

六鋪作，五隻；五鋪作同；

四鋪作，三隻。

散枓：

八鋪作，三十六隻；

七鋪作，二十八隻；

六鋪作，二十隻；

五鋪作，一十六隻；

四鋪作，八隻。

殿閣身槽內補間鋪作用栱、枓等數

殿閣身槽內裏外跳，並重栱計心出卷頭。

每補間鋪作一朵用栱、枓等數下項：

自七鋪作至四鋪作各通用：

泥道栱，一隻；

令栱，二隻；

兩出要頭，一隻，七鋪作，長八跳；六鋪作，長六跳；五鋪作，長四跳；四鋪作，長兩跳；

襯方頭，一隻，長同上；

櫨枓，一隻；

闇契，二條，一條長七十六分°；一條長四十六分°。

自七鋪作至五鋪作各通用：

瓜子栱：

七鋪作，六隻；

六鋪作，四隻；

五鋪作，二隻。

自七鋪作至四鋪作各用：

華栱：

七鋪作，四隻，一隻長八跳；一隻長六跳；一隻長四跳；一隻長兩跳；

六鋪作，三隻，一隻長六跳；一隻長四跳；一隻長兩跳；

五鋪作，二隻，一隻長四跳；一隻長兩跳；

四鋪作，一隻，長兩跳。

慢栱：

七鋪作，七隻；

六鋪作，五隻；

五鋪作，三隻；

四鋪作，一隻。

交互枓：

七鋪作，八隻；

六鋪作，六隻；

五鋪作，四隻；

四鋪作，二隻。

齊心枓：

七鋪作，一十六隻；

六鋪作，一十二隻；

五鋪作，八隻；

四鋪作，四隻。

散枓：

七鋪作，三十二隻；

六鋪作，二十四隻；

五鋪作，一十六隻；

四鋪作，八隻。

樓閣平坐補間鋪作用栱、枓等數

樓閣平坐，自七鋪作至四鋪作，並重栱計心，外跳出卷頭，裏跳挑斡棚栿及穿串上層柱身，每補間鋪作一朵，使栱、枓等數下項：

自七鋪作至四鋪作各通用：

泥道栱，一隻；

令栱，一隻；

耍頭，一隻，七鋪作，身長二百七十分°；六鋪作，身長二百四十分°；五鋪作，身長二百一十分°；四鋪作，身長一百八十分°；

襯方，一隻；七鋪作，身長三百分°；六鋪作，身長二百七十分°；五鋪作，身長二百四十分°；四鋪作，身長二百一十分°；

櫨枓，一隻；

闇栔，二條，一條長七十六分°；一條長四十六分°。

自七鋪作至五鋪作各通用：

瓜子栱：

七鋪作，三隻；

六鋪作，二隻；

五鋪作，一隻。

自七鋪作至四鋪作各用：

華栱：

七鋪作，四隻，一隻身長一百五十分°；一隻身長一百二十分°；一隻身長九十分°；一隻身長六十分°；

六鋪作，三隻，一隻身長一百二十分°；一隻身長九十分°；一隻身長六十分°；

五鋪作，二隻，一隻身長九十分°，一隻身長六十分°；

四鋪作，一隻，身長六十分°。

慢栱：

七鋪作，四隻；

六鋪作，三隻；

五鋪作，二隻；

四鋪作，一隻。

交互枓：

七鋪作，四隻；

六鋪作，三隻；

五鋪作，二隻；

四鋪作，一隻。

齊心枓：

七鋪作，九隻；

六鋪作，七隻；

五鋪作，五隻；

四鋪作，三隻。

散枓：

七鋪作，一十八隻；

六鋪作，一十四隻；

五鋪作，一十隻；

四鋪作，六隻。

枓口跳每縫用栱、枓等數

枓口跳，每柱頭外出跳一朵用栱、枓等下項：

泥道栱，一隻；

華栱頭，一隻；

櫨枓，一隻；

交互枓，一隻；

散枓，二隻；

闇栔，二條。

把頭絞項作每縫用栱、枓等數

把頭絞項作，每柱頭用栱、枓等下項：

泥道栱，一隻；

耍頭，一隻；

櫨枓，一隻；

齊心枓，一隻；

散枓，二隻；

闇栔，二條。

鋪作每間用方桁等數

自八鋪作至四鋪作，每一間一縫內、外用方桁等下項：

方桁：

八鋪作，一十一條；

七鋪作，八條；

六鋪作，六條；

五鋪作，四條；

四鋪作，二條；

橑檐方，一條。

遮椽版：難子加版數一倍；方一寸爲定。

八鋪作，九片；

七鋪作，七片；

六鋪作，六片；

五鋪作，四片；

四鋪作，二片。

殿槽內，自八鋪作至四鋪作，每一間一縫內、外用方桁等下項：

方桁：

七鋪作，九條；

六鋪作，七條；

五鋪作，五條；

四鋪作，三條。

遮椽版：

七鋪作，八片；

六鋪作，六片；

五鋪作，四片；

四鋪作，二片。

平坐，自八鋪作至四鋪作，每間外出跳用方桁等下項：

方桁：

七鋪作，五條；

六鋪作，四條；

五鋪作，三條；

四鋪作，二條。

遮椽版：

七鋪作，四片；

六鋪作，三片；

五鋪作，二片；

四鋪作，一片。

鴈翅版，一片　廣三十分°。

枓口跳，每間內前、後檐用方桁等下項：

方桁，二條；

橑檐方，二條。

把頭絞項作，每間內前、後檐用方桁下項：

方桁，二條。

凡鋪作，如單栱或偷心造，或柱頭內騎絞梁栿處，出跳皆隨所用鋪作除減枓栱。如單栱造者，不用慢栱，其瓜子栱並改作令栱。若裏跳別有增減者，各依所出之跳加減。其鋪作安勘、絞割、展拽，每一朵昂栓、闇栔、闇枓口安劄及行繩墨等功並在內，以上轉角者並準此　取所用枓、栱等造作功，十分中加四分。

營造法式卷第十八

殿閣外檐轉角鋪作用栱、枓等數

殿閣等自八鋪作至四鋪作，內、外並重栱計心，外跳出下昂，裏跳出卷頭，每轉角鋪作一朵用栱、昂等數下項：

自八鋪作至四鋪作各通用：

華栱列泥道栱，二隻，若四鋪作插昂，不用；

角內要頭，一隻，八鋪作至六鋪作，身長一百一十七分°；五鋪作、四鋪作，身長八十四分°；

角內由昂，一隻，八鋪作，身長四百六十分°；七鋪作，身長四百二十分°；六鋪作，身長三百七十六分°；五鋪作，身長三百三十六分°；四鋪作，身長一百四十分°；

櫨枓，一隻；

闇栔，四條，二條長三十一分°；二條長二十一分°。

自八鋪作至五鋪作各通用：

慢栱列切几頭，二隻；

瓜子栱列小栱頭分首 [1]，二隻，身長二十八分°；

角內華栱，一隻；

足材要頭，二隻，八鋪作，七鋪作，身長九十分°；六鋪作、五鋪作，身長

六十五分°；

襯方，二條，八鋪作、七鋪作，長一百三十分°；六鋪作，五鋪作，長九十分°。

自八鋪作至六鋪作各通用：

令栱，二隻；

瓜子栱列小栱頭分首，二隻，身內交隱鴛鴦栱，長五十三分°；

令栱列瓜子栱，二隻，外跳用；

慢栱列切几頭分首，二隻，外跳用，身長二十八分°；

令栱列小栱頭，二隻，裏跳用；

瓜子栱列小栱頭分首，四隻，裏跳用，八鋪作添二隻；

慢栱列切几頭分首，四隻，八鋪作同上。

八鋪作、七鋪作各獨用：

華頭子，二隻，身連間內方桁；

瓜子栱列小栱頭，二隻，外跳用，八鋪作添二隻；

慢栱列切几頭，二隻，外跳用，身長五十三分°；

華栱列慢栱，二隻，身長二十八分°；

瓜子栱，二隻，八鋪作添二隻；

第二杪華栱，一隻，身長七十四分°；

第三杪外華頭子、內華栱，一隻，身長一百四十七分°。

六鋪作、五鋪作各獨用：

華頭子列慢栱，二隻，身長二十八分°。

八鋪作獨用：

慢栱，二隻；

慢栱列切几頭分首，二隻，身內交隱鴛鴦栱，長七十八分°；

第四杪內華栱，一隻，外隨昂、槫斜，一百一十七分°。

五鋪作獨用：

令栱列瓜子栱，二隻，身內交隱鴛鴦栱，身長五十六分°。

四鋪作獨用：

令栱列瓜子栱分首，二隻，身長三十分°；

華頭子列泥道栱，二隻；

耍頭列慢栱，二隻，身長三十分°；

角內外華頭子，內華栱，一隻，若卷頭造，不用。

自八鋪作至四鋪作各用：

交角昂：

八鋪作，六隻，二隻身長一百六十五分°；二隻身長一百四十分°；二隻身長一百一十五分°；

七鋪作，四隻，二隻身長一百四十分°；二隻身長一百一十五分°；

六鋪作，四隻，二隻身長一百分°；二隻身長七十五分°；

五鋪作，二隻，身長七十五分°；

四鋪作，二隻，身長三十五分°。

角內昂：

八鋪作，三隻，一隻身長四百二十分°；一隻身長三百八十分°；一隻身長二百分°；

七鋪作，二隻，一隻身長三百八十分°；一隻身長二百四十分°；

六鋪作，二隻，一隻身長三百三十六分°；一隻身長一百七十五分°；

五鋪作、四鋪作，各一隻。五鋪作，身長一百七十五分°；四鋪作身長五十分°。

交互枓：

八鋪作，一十隻；

七鋪作，八隻；

六鋪作，六隻；

五鋪作，四隻；

四鋪作，二隻。

齊心枓：

八鋪作，八隻；

七鋪作，六隻；

六鋪作，二隻。五鋪作、四鋪作同。

平盤枓：

八鋪作，一十一隻；

七鋪作，七隻；<small>六鋪作同；</small>

五鋪作，六隻；

四鋪作，四隻。

散枓：

八鋪作，七十四隻；

七鋪作，五十四隻；

六鋪作，三十六隻；

五鋪作，二十六隻；

四鋪作，一十二隻。

[1]　＂分首＂不見於＂大木作制度＂，含義不清楚。

殿閣身内轉角鋪作用栱、枓等數

殿閣身槽内裏外跳，並重栱計心出卷頭，每轉角鋪作一朵用栱、枓等數下項：

自七鋪作至四鋪作各通用：

華栱列泥道栱，三隻，<small>外跳用；</small>

令栱列小栱頭分首，二隻，<small>裏跳用；</small>

角内華栱，一隻；

角内兩出耍頭，一隻；<small>七鋪作，身長二百八十八分°；六鋪作，身長一百四十七分°；五鋪作，身長七十七分°；四鋪作，身長六十四分°；</small>

櫨枓，一隻；

闇栔，四條。<small>二條長三十一分°；二條長二十一分°。</small>

自七鋪作至五鋪作各通用：

瓜子栱列小栱頭分首，二隻，<small>外跳用，身長二十八分°；</small>

慢栱列切几頭分首，二隻，<small>外跳用，身長二十八分°；</small>

角内第二杪華栱，一隻，<small>身長七十七分°。</small>

七鋪作、六鋪作各獨用：

瓜子栱列小栱頭分首，二隻，身內交隱鴛鴦栱，身長五十三分°；

慢栱列切几頭分首，二隻，身長五十三分°；

令栱列瓜子栱，二隻；

華栱列慢栱，二隻；

騎栿令栱，二隻；

角內第三杪華栱，一隻。身長一百四十七分°。

七鋪作獨用：

慢栱列切几頭分首，二隻，身內交隱鴛鴦栱；身長七十八分°；

瓜子栱列小栱頭，二隻；

瓜子丁頭栱，四隻；

角內第四杪華栱，一隻，身長二百一十七分°。

五鋪作獨用：

騎栿令栱分首，二隻，身內交隱鴛鴦栱，身長五十三分°。

四鋪作獨用：

令栱列瓜子栱分首，二隻，身長二十分°；

耍頭列慢栱，二隻，身長三十分°。

自七鋪作至五鋪作各用：

慢栱列切几頭：

七鋪作，六隻；

六鋪作，四隻；

五鋪作，二隻。

瓜子栱列小栱頭，數並同上。

自七鋪作至四鋪作各用：

交互枓：

七鋪作，四隻；六鋪作同；

五鋪作，二隻；四鋪作同。

平盤枓：

七鋪作，一十隻；

六鋪作，八隻；

五鋪作，六隻；

四鋪作，四隻。

散枓：

七鋪作，六十隻；

六鋪作，四十二隻；

五鋪作，二十六隻；

四鋪作，一十二隻。

樓閣平坐轉角鋪作用栱、枓等數

樓閣平坐，自七鋪作至四鋪作，並重栱計心，外跳出卷頭，裏跳挑斡棚栿及穿串上層柱身，每轉角鋪作一朵用栱、枓等數下項：

自七鋪作至四鋪作各通用：

第一杪角內足材華栱，一隻，身長四十二分°；

第一杪入柱華栱，二隻，身長三十二分°；

第一杪華栱列泥道栱，二隻，身長三十二分°；

角內足材耍頭，一隻；七鋪作，身長二百一十分°；六鋪作，身長一百六十八分°；五鋪作，身長一百二十六分°；四鋪作，身長八十四分°；

耍頭列慢栱分首，二隻；七鋪作，身長一百五十二分°；六鋪作，身長一百二十二分°；五鋪作，身長九十二分°；四鋪作，身長六十二分°；

入柱耍頭，二隻；長同上；

耍頭列令栱分首，二隻；長同上；

襯方，三條；七鋪作內，二條單材，長一百八十分°；一條足材，長二百五十二分°；六鋪作內，二條單材，長一百五十分°；一條足材，長二百一十分°；五鋪作內，二條單材，長一百二十分°；一條足材，長一百六十八分°；四鋪作內，二條單材，長九十分°；一條足材，長一百二十六分°；

櫨枓，三隻；

闇栔，四條。二條長六十八分°；二條長五十三分°。

自七鋪作至五鋪作各通用：

第二杪角內足材華栱，一隻，身長八十四分°；

第二杪入柱華栱，二隻，身長六十三分°。

第三杪華栱列慢栱，二隻。身長六十三分°。

七鋪作、六鋪作、五鋪作各用：

耍頭列方桁，二隻；七鋪作，身長一百五十二分°；六鋪作，身長一百二十二分°；五鋪作，身長九十一分°；

華栱列瓜子栱分首：

七鋪作，六隻，二隻身長一百二十二分°；二隻身長九十二分°；二隻身長六十二分°；

六鋪作，四隻，二隻身長九十二分°；二隻身長六十二分°；

五鋪作，二隻，身長六十二分°。

七鋪作、六鋪作各用：

交角耍頭：

七鋪作，四隻，二隻身長一百五十二分°；二隻身長一百二十二分°；

六鋪作，二隻，身長一百二十二分°。

華栱列慢栱分首：

七鋪作，四隻，二隻身長一百二十二分°；二隻身長九十二分°；

六鋪作，二隻，身長九十二分°。

七鋪作、六鋪作各獨用：

第三杪角內足材華栱，一隻，身長二十六分°；

第三杪入柱華栱，二隻，身長九十二分°；

第三杪華栱列柱頭方，二隻，身長九十二分°。

七鋪作獨用：

第四杪入柱華栱，二隻，身長一百二十二分°；

第四杪交角華栱，二隻，身長九十二分°；

第四杪華栱列柱頭方，二隻，身長一百二十二分°；

第四杪角内華栱，一隻，身長一百六十八分°。

自七鋪作至四鋪作，各用：

交互枓：

七鋪作，二十八隻；

六鋪作，一十八隻；

五鋪作，一十隻；

四鋪作，四隻。

齊心枓：

七鋪作，五十隻；

六鋪作，四十一隻；

五鋪作，一十九隻；

四鋪作，八隻。

平盤枓：

七鋪作，五隻；

六鋪作，四隻；

五鋪作，三隻；

四鋪作，二隻。

散枓：

七鋪作，一十八隻；

六鋪作，一十四隻；

五鋪作，一十隻；

四鋪作，六隻。

凡轉角鋪作，各隨所用，每鋪作枓栱一朵，如四鋪作，五鋪作，取所用栱、枓等造作功，於十分中加八分爲安勘、絞割、展拽功。若六鋪作以上，加造作功一倍。

營造法式卷第十九

殿堂梁、柱等事件功限

造作功：

月梁，材每增減一等，各遞加減八寸。直梁準此[1]。

八椽栿，每長六尺七寸；六椽栿以下至四椽栿，各遞加八寸；四椽栿至三椽栿，加一尺六寸；三椽栿至兩椽栿及丁栿、乳栿，各加二尺四寸；

直梁，八椽栿，每長八尺五寸；六椽栿以下至四椽栿，各遞加一尺；四椽栿至三椽栿，加二尺；三椽栿至兩椽栿及丁栿、乳栿，各加三尺；

右（上）各一功。

柱，第一條長一丈五尺，徑一尺一寸，一功。穿鑿功在內。若角柱，每一功加一分功。如徑增一寸，加一分二厘功。如一尺三寸以上，每徑增一寸，又遞加三厘功。若長增一尺五寸，加本功一分功；或徑一尺一寸以下者，每減一寸，減一分七厘功，減至一分五厘止；或用方柱，每一功減二分功。若壁內闇柱，圓者每一功減三分

功，方者減一分功。如只用柱頭額者，減本功一分功。

駝峯，每一坐，兩瓣或三瓣卷殺，高二尺五寸，長五尺，厚七寸；

綽幕三瓣頭，每一隻；

柱礩，每一枚；

右（上）各五分功。材每增減一等，綽幕頭各加減五厘功；柱礩各加減一分功。其駝峯若高增五寸，長增一尺，加一分功；或作氈笠樣造，減二分功。

大角梁，每一條，一功七分。材每增減一等，各加減三分功。

子角梁，每一條，八分五厘功。材每增減一等，各加減一分五厘功。

續角梁，每一條，六分五厘功。材每增減一等，各加減一分功。

襻間、脊串、順身串，並同材。

替木一枚，卷殺兩頭，共七厘功。身內同材；楷子同；若作華楷，加功三分之一。

普拍方，每長一丈四尺；材每增減一等，各加減一尺；

橑檐方，每長一丈八尺五寸；加減同上；

槫，每長二丈；加減同上；如草架，加一倍；

劄牽，每長一丈六尺；加減同上；

大連檐，每長五丈；材每增減一等，各加減五尺；

小連檐，每長一百尺；材每增減一等，各加減一丈；

椽，纏斫事造者[2]，每長一百三十尺；如斫棱事造者[2]，加三十尺；若事造圜椽者，加六十尺；材每增減一等，加減各十分之一；

飛子，每三十五隻；材每增減一等，各加減三隻；

大額，每長一丈四尺二寸五分；材每增減一等，各加減五寸；

由額，每長一丈六尺；加減同上，照壁方、承椽串同；

托脚，每長四丈五尺；材每增減一等，各加減四尺；又手同；

平闇版，每廣一尺，長十丈；遮椽版、白版同；如要用金漆及法油者，長即減三分；

生頭，每廣一尺，長五丈；搏風版、敦桥、矮柱同；

樓閣上平坐內地面版，每廣一尺，厚二寸，牙縫造；長同上；若直縫造者，長增一倍；

右（上）各一功。

凡安勘、絞割屋內所用名件柱、額等，加造作名件功四分；如有草架，壓槽方、

攀間、閣槹、槎柱固濟等方木在內；卓立搭架、釘椽、結裹，又加二分。倉廠、庫屋功限及常行散屋功限準此。其卓立、搭架等，若樓閣五間，三層以上者，自第二層平坐以上，又加二分功。

[1]　這裏未先規定以哪一等材〝爲祖計之〞，則〝每增減一等〞，又從哪一等起增或減呢？
[2]　〝纏斫事造〞、〝斫棱事造〞的做法均待攷。下面還有〝事造圜椽〞。從這幾處提法看來，〝事造〞大概是〝從事〞某種〝造作〞的意思。作爲疑問提出。

城門道功限　樓臺鋪作準殿閣法

造作功：

排叉柱，長二丈四尺，廣一尺四寸，厚九寸，每一條，一功九分二厘。每長增減一尺，各加減八厘功。

洪門栿，長二丈五尺，廣一尺五寸，厚一尺，每一條，一功九分二厘五毫。每長增減一尺，各加減七厘七毫功。

狼牙栿，長一丈二尺，廣一尺，厚七寸，每一條，八分四厘功。每長增減一尺，各加減七厘功。

托腳，長七尺，廣一尺，厚七寸，每一條，四分九厘功。每長增減一尺，各加減七厘功。

蜀柱，長四尺，廣一尺，厚七寸，每一條，二分八厘功。每長增減一尺，各加減七厘功。

夜叉木 [1]，長二丈四尺，廣一尺五寸，厚一尺，每一條，三功八分四厘，每長增減一尺，各加減一分六厘功。

永定柱，事造頭口，每一條，五分功。

檐門方，長二丈八尺，廣二尺，厚一尺二寸，每一條，二功八分。每長增減一尺，各加減一厘功。

盝頂版，每七十尺，一功。

散子木，每四百尺，一功。

跳方，柱腳方、鴈翅版同，功同平坐。

（1）〝陶本〞作〝涎衣木〞。——徐伯安注

凡城門道，取所用名件等造作功，五分中加一分爲展拽、安勘、穿攏功。

倉廒、庫屋功限　　其名件以七寸五分材爲祖計之，更不加減。常行散屋同

造作功：

衝脊柱，謂十架椽屋用者，每一條，三功五分。每增減兩椽，各加減五分之一。

四椽栿，每一條，二功。壺門柱同。

八椽栿項柱，一條，長一丈五尺，徑一尺二寸，一功三分。如轉角柱，每一功加一分功。

三椽栿，每一條，一功二分五厘[1]。

角栿，每一條，一功二分。

大角梁，每一條，一功一分。

乳栿，每一條；

椽，共長三百六十尺；

大連檐，共長五十尺；

小連檐，共長二百尺；

飛子，每四十枚；

白版，每廣一尺，長一百尺；

橫抹，共長三百尺；

搏風版，共長六十尺；

右（上）各一功。

下檐柱，每一條，八分功。

兩丁栿[2]，每一條，七分功。

子角梁，每一條，五分功。

槏柱，每一條，四分功。

續角梁，每一條，三分功。

壁版柱，每一條，二分五厘功。

(1) "陶本"作"一功二分"，誤。——徐伯安注
(2) "陶本"作"下栿"，誤。——徐伯安注

劄牽，每一條，二分功。

槫，每一條；

矮柱，每一枚；

壁版，每一片；

右（上）各一分五厘功。

枓，每一隻，一分二厘功。

脊串，每一條；

蜀柱，每一枚；

生頭，每一條；

脚版，每一片；

右（上）各一分功。

護替木楷子，每一隻，九厘功。

額，每一片，八厘功。

仰合楷子，每一隻，六厘功。

替木，每一枚；

叉手，每一片，托脚同；

右（上）各五厘功。

常行散屋功限　　官府廊屋之類同

造作功：

四椽栿，每一條，二功。

三椽栿，每一條，一功二分。

乳栿，每一條；

椽，共長三百六十尺；

連檐，每長二百尺；

搏風版，每長八十尺；

右（上）各一功。

兩椽栿，每一條，七分功。

駝峯，每一坐，四分功。

槫，每條，二分功　梢槫，加二厘功。

劄牽，每一條，一分五厘功。

枓，每一隻；

生頭木，每一條；

脊串，每一條；

蜀柱，每一條；

右（上）各一分功。

額，每一條，九厘功。側項額同。

替木，每一枚，八厘功。梢槫下用者，加一厘功。

叉手，每一片；托脚同；

楷子，每一隻；

右（上）各五厘功。

右（上）若枓口跳以上，其名件各依本法。

跳舍行牆[3]功限

造作功：穿鑿、安勘等功在內：

柱，每一條，一分功。槫同。

椽，共長四百尺，栿巴子[3]所用同；

連檐，共長三百五十尺；栿巴子同上；

右（上）各一功。

跳子[3]，每一枚，一分五厘功。角內者，加二厘功。

替木，每一枚，四厘功。

[3]　跳舍行牆是一種什麼建築或牆？栿巴子、跳子又是些什麼名件？都是還找不到答案的疑問。

望火樓功限

望火樓一坐，四柱，各高三十尺；基高十尺；上方五尺，下方一丈一尺。

造作功：

柱，四條，共一十六功。

棍，三十六條，共二功八分八厘。

梯脚，二條，共六分功。

平栿，二條，共二分功。

蜀柱，二枚；

搏風版，二片；

右（上）各共六厘功。

榑，三條，共三分功。

角柱，四條；

厦瓦版，二十片；

右（上）各共八分功。

護縫，二十二條，共二分二厘功。

壓脊，一條，一分二厘功。

坐版，六片，共三分六厘功。

右（上）以上穿鑿，安卓，共四功四分八厘。

營屋功限　其名件以五寸材爲祖計之

造作功：

栿項柱，每一條；

兩椽栿，每一條；

右（上）各二分功。

四椽下檐柱，每一條，一分五厘功。三椽者，一分功；兩椽者，七厘五毫功。

枓，每一隻；

榑，每一條；

右（上）各一分功。梢榑加二厘功。

搏風版，每共廣一尺，長一丈，九厘功。

蜀柱，每一條；

額，每一片；

右（上）各八厘功。

牽，每一條，七厘功。

脊串，每一條，五厘功。

連檐，每長一丈五尺；

替木，每一隻；

右（上）各四厘功。

叉手，每一片，二厘五毫功。宜翅[4]，三分中減二分功。

椽[5]，每一條，一厘功。

右（上）以上釘椽，結裹，每一椽[5]四分功。

[4]　宜翅是什麼？待攷。
[5]　這〝椽〞是衡量單位，〝每一椽〞就是每一架椽的幅度。

拆修、挑、拔舍屋功限　飛檐同

拆修鋪作舍屋，每一椽[6]：

榑檁衮轉、脫落，全拆重修，一功二分。枓口跳之類，八分功；單枓隻替[6]以下，六分功。

揭箔翻修，挑拔柱木，修整檐宇，八分功。枓口跳之類，六分功；單栱隻替以下，五分功。

連瓦挑拔，推薦柱木，七分功。枓口跳之類以下，五分功；如相連五間以上，各減功五分之一。

重別結裹飛檐，每一丈，四分功。如相連五丈以上，減功五分之一；其轉角處加功三分之一。

[6]　單枓隻替雖不見於〝大木作制度〞中，但從文義上理解，無疑就是跳頭上施一枓，枓上安替木以承橑檐方（橑檐榑）的做法，如山西大同華嚴寺海會殿（已毀）所見。

薦拔、抽換柱、栿等功限

薦拔抽換殿宇、樓閣等柱、栿之類，每一條，

殿宇、樓閣：

平柱：

有副階者，以長二丈五尺爲率，一十功。每增減一尺，各加減八分功。其廳堂、三門、亭臺栿項柱，減功三分之一。

無副階者，以長一丈七尺爲率，六功。每增減一尺，各加減五分功。其廳堂、三門、亭臺下檐柱，減功三分之一。

副階平柱：以長一丈五尺爲率，四功。每增減一尺，各加減三分功。

角柱：比平柱每一功加五分功。廳堂、三門、亭臺同。下準此。

明栿：

六架椽，八功；草栿，六功五分。

四架椽，六功；草栿，五功。

三架椽，五功；草栿，四功。

兩丁栿[(1)]，乳栿同，四功。草栿，三功；草乳栿同。

牽，六分功。劄牽減功五分之一。

椽，每一十條，一功。如上、中架，加數二分之一。

枓口跳以下，六架椽以上舍屋：

栿，六架椽，四功。四架椽，二功；三架椽，一功八分；兩丁栿，一功五分；乳栿，一功五分。

牽，五分功。劄牽減功五分之一。

栿項柱，一功五分。下檐柱，八分功。

單枓隻替以下，四架椽以上舍屋：枓口跳之類四椽以下舍屋同：

栿，四架椽，一功五分。三架椽，一功二分；兩丁栿並乳栿，各一功。

牽[7]，四分功。劄牽減功五分之一。

栿項柱，一功。下檐柱，五分功。

椽，每一十五條，一功。中、下架加數二分之一。

[7]　牽與劄牽的具體區別待攷。

(1)　"陶本"作"下嶺"，誤。——徐伯安注

營造法式卷第二十

小木作功限一

版門　獨扇版門、雙扇版門

獨扇版門，一坐門額、限，兩頰及伏兔、手栓全。

造作功：

高五尺，一功二分。

高五尺五寸，一功四分。

高六尺，一功五分。

高六尺五寸，一功八分。

高七尺，二功。

安卓功：

高五尺，四分功。

高五尺五寸，四分五厘功。

高六尺，五分功。

高六尺五寸，六分功。

高七尺，七分功。

雙扇版門，一間，兩扇，額、限、兩頰、雞栖木及兩砧全。

造作功：

高五尺至六尺五寸，加獨扇版門一倍功。

高七尺，四功五分六厘。

高七尺五寸，五功九分二厘。

高八尺，七功二分。

高九尺，一十功。

高一丈，一十三功六分。

高一丈一尺，一十八功八分。

高一丈二尺，二十四功。

高一丈三尺，三十功八分。

高一丈四尺，三十八功四分。

高一丈五尺，四十七功二分。

高一丈六尺，五十三功六分。

高一丈七尺，六十功八分。

高一丈八尺，六十八功。

高一丈九尺，八十功八分。

高二丈，八十九功六分。

高二丈一尺，一百二十三功。

高二丈二尺，一百四十二功。

高二丈三尺，一百四十八功。

高二丈四尺，一百六十九功六分。

雙扇版門所用手栓、伏兔、立柣、橫關等依下項：［計所用名件，添入造作功[1]內。］

(1) “陶本”作“功限”。——徐伯安注

手栓，一條，長一尺五寸、廣二寸，厚一寸五分，並伏兔二枚，

各長一尺二寸，廣三寸，厚二寸，共二分功。

上、下伏兔，各一枚，各長三尺，廣六寸，厚二寸，共三分功。

又，長二尺五寸，廣六寸，厚二寸五分，共二分四厘功。

又，長二尺，廣五寸，厚二寸，共二分功。

又，長一尺五寸，廣四寸，厚二寸，共一分二厘功。

立栿，一條，長一丈五尺，廣二寸，厚一寸五分，二分功。

又，長一丈二尺五寸，廣二寸五分，厚一寸八分，二分二厘功。

又，長一丈一尺五寸，廣二寸二分，厚一寸七分，二分一厘功。

又，長九尺五寸，廣二寸，厚一寸五分，一分八厘功。

又，長八尺五寸，廣一寸八分，厚一寸四分，一分五厘功。

立栿身內手把，一枚，長一尺，廣三寸五分，厚一寸五分，八厘功。〔若長八寸，廣三寸，厚一寸三分，則減二厘功。〕

立栿上、下伏兔，各一枚，長一尺二寸，廣三寸，厚二寸，共五厘功。

搕鎖柱，二條，各長五尺五寸，廣七寸，厚二寸五分，共六分功。

門橫關，一條，長一丈一尺，徑四寸，五分功。

立柣、臥柣，一副，四件，共二分四厘功。

地栿版，一片，長九尺，廣一尺六寸，〔楅在內〕一功五分。

門簪，四枚，各長一尺八寸，方四寸，共一功。〔每門高增一尺，加二分功。〕

托關柱，二條，各長二尺，廣七寸，厚三寸，共八分功。

安卓功：[1]

高七尺：一功二分；

高七尺五寸：一功四分；

高八尺：一功七分；

高九尺，二功三分；

高一丈，三功；

高一丈一尺，三功八分；

高一丈二尺，四功七分；

高一丈三尺，五功七分；

高一丈四尺，六功八分；

高一丈五尺，八功；

高一丈六尺，九功三分；

高一丈七尺，一十功七分；

高一丈八尺，一十二功二分；

高一丈九尺，一十三功八分；

高二丈，一十五功五分；

高二丈一尺，一十七功三分；

高二丈二尺，一十九功二分；

高二丈三尺，二十一功二分；

高二丈四尺，二十三功三分。

[1]　在小木作的施工中，一般都分兩個步驟：先是製造各件部件，如門、窗、格扇等的工作，叫做 "造作"；然後是安裝這些部件或裝配零件的工作，這一步安裝工作計分四種：（1）"安卓" ——將完成的部件如門、窗等安裝到房屋中去的工作；（2）"安搭" ——將一些比較纖巧脆弱的、裝飾性的部件，如平棊、藻井等安放在預定位置上的工作；（3）"安釘" ——主要用釘子釘上去的，如地棚的地板等的工作；（4）"攏裹" ——將許多小名件裝配成一個部件，如將枓、栱、昂等裝配成一朵鋪作的工作。

烏頭門

烏頭門一坐，雙扇、雙腰串造。

造作功：

方八尺，一十七功六分；[若下安鋜脚者，加八分功；每門高增一尺，又加一分功；如單腰串造者，減八分功；下同；]

方九尺，二十一功二分四厘；

方一丈，二十五功二分；

方一丈一尺，二十九功四分八厘；

方一丈二尺，三十四功八厘；［每扇各加承楅一條，共加一功四分，每門高增一尺，又加一分功；若用雙承楅者，準此計功；］

方一丈三尺，三十九功；

方一丈四尺，四十四功二分四厘；

方一丈五尺，四十九功八分；

方一丈六尺，五十五功六分八厘；

方一丈七尺，六十一功八分八厘；

方一丈八尺，六十八功四分；

方一丈九尺，七十五功二分四厘；

方二丈，八十二功四分；

方二丈一尺，八十九功八分八厘；

方二丈二尺，九十七功六分。

安卓功：

方八尺，二功八分；

方九尺，三功二分四厘；

方一丈，三功七分；

方一丈一尺，四功一分八厘；

方一丈二尺，四功六分八厘；

方一丈三尺，五功二分；

方一丈四尺，五功七分四厘；

方一丈五尺，六功三分；

方一丈六尺，六功八分八厘；

方一丈七尺，七功四分八厘；

方一丈八尺，八功一分；

方一丈九尺，八功七分四厘；

方二丈，九功四分；

方二丈一尺，一十功八厘；

方二丈二尺，一十功七分八厘。

軟門　牙頭護縫軟門、合版用楅軟門

軟門一合，上、下、內、外牙頭、護縫、攏桯、雙腰串造；方六尺至一丈六尺。

造作功：

高六尺，六功一分；〔如單腰串造，各減一功，用楅軟門同；〕

高七尺，八功三分；

高八尺，一十功八分；

高九尺，一十三功三分；

高一丈，一十七功；

高一丈一尺，二十功五分；

高一丈二尺，二十四功四分；

高一丈三尺，二十八功七分；

高一丈四尺，三十三功三分；

高一丈五尺，三十八功二分；

高一丈六尺，四十三功五分。

安卓功：

高八尺，二功。〔每高增減一尺，各加減五分功；合版用楅軟門同。〕

軟門一合，上、下牙頭、護縫，合版用楅造；方八尺至一丈三尺。

造作功：

高八尺，一十一功；

高九尺，一十四功；

高一丈，一十七功五分；

高一丈一尺，二十一功七分；

高一丈二尺，二十五功九分；

高一丈三尺，三十功四分。

破子櫺窗

破子櫺窗一坐，高五尺，子桯長七尺。

造作，三功三分。[額、腰串、立頰在內。]

窗上橫鈐、立旌，共二分功。[橫鈐三條，共一分功；立旌二條，共一分功。若用槫柱，準立旌；下同。]

窗下障水版、難子，共二功一分。[障水版、難子，一功七分；心柱二條，共一分五厘功；槫柱二條，共一分五厘功；地栿一條，一功。]

窗下或用牙頭、牙腳、填心，共六分功。[牙頭三枚，牙腳六枚，共四分功；填心三枚，共二分功。]

安卓，一功。

窗上橫鈐、立旌，共一分六厘功。[橫鈐三條，共八厘功，立旌二條，共八厘功。]

窗下障水版、難子，共五分六厘功。[障水版、難子，共三分功；心柱、槫柱，各二條，共二分功；地栿一條，六厘功。]

窗下或用牙頭、牙腳、填心，共一分五厘功。[牙頭三枚，牙腳六枚，共一分功；填心三枚，共五厘功。]

睒電窗

睒電窗，一坐，長一丈，高三尺。

造作，一功五分。

安卓，三分功。

版櫺窗

版櫺窗，一坐，高五尺，長一丈。

造作，一功八分。

窗上橫鈐、立旌，準破子櫺窗內功限。

窗下地栿、立旌，共二分功。[地栿一條，一分功；立旌二條，共一分功；若用槫柱、準立旌；下同。]

安卓，五分功。

窗上橫鈐、立旌，同上。

窗下地栿、立旌，共一分四厘功。[地栿一條，六厘功；立旌二條，共八厘功。]

截間版帳

截間牙頭護縫版帳，高六尺至一丈，每廣一丈一尺，[若廣增減者，以本功分數加減之，]

造作功：

高六尺，六功。[每高增一尺，則加一功；若添腰串，加一分四厘功；添槏柱[1]；加三分功。]

安卓功：

高六尺，二功一分。[每高增一尺，則加三分功；若添腰串，加八厘功；添槏柱，加一分五厘功。]

照壁屏風骨　截間屏風骨、四扇屏風骨

截間屏風，每高廣各一丈二尺，

造作，一十二功；[如作四扇造者，每一功加二分功；]

安卓，二功四分。

隔截橫鈐、立旌

隔截橫鈐、立旌，高四尺至八尺，每廣一丈一尺，[若廣增減者，以本功分數加減之，]

造作功：

高四尺，五分功。[每高增一尺，則加一分功。若不用額，減一分功。]

安卓功：

高四尺，三分六厘功。[每高增一尺，則加九厘功。若不用額，減六厘功。]

露籬

(1) "陶本"作"槫柱"。——徐伯安注

露籬，每高、廣各一丈，

造作，四功四分。［內版屋二功四分；立旌、橫鈐等，二功。］若高減一尺，即減三分功；［版屋減一分，餘減二分；］若廣減一尺，即減四分四厘功；［版屋減二分四厘，餘減三分；[1]］加亦如之。若每出際造垂魚、惹草、搏風版、垂脊，加五分功。

安卓，一功八分。［內版屋八分；立旌、橫鈐等，一功。］若高減一尺，即減一分五厘功；［版屋減五厘，餘減一分；］若廣減一尺，即減一分八厘功；［版屋減八厘，餘減一分；］加亦如之。若每出際造垂魚、惹草、搏風版、垂脊，加二分功。

版引檐

版引檐，廣四尺，每長一丈，

造作，三功六分；

安卓，一功四分。

水槽

水槽，高一尺，廣一尺四寸，每長一丈，

造作，一功五分；

安卓，五分功。

井屋子

井屋子，自脊至地，共高八尺，［井匱子高一尺二寸在內，］方五尺，

造作，一十四功。［攏裹在內。］

地棚

地棚一間，六椽，廣一丈一尺，深二丈二尺，

造作，六功；

鋪放、安釘，三功。

(1) "陶本"作"二分"。——徐伯安注

營造法式卷第二十一

小木作功限二

格子門 **四斜毬文格子、四斜毬文上出條桱重格眼、四直方格眼、版壁、兩明格子**

四斜毬文格子門，一間，四扇，雙腰串造；高一丈，廣一丈二尺。

造作功：[額、地栿、槫柱在内。如兩明造者，每一功加七分功。其四直方格眼及格子門準此。]

四混、中心出雙線；

破瓣雙混、平地出雙線；

右（上）各四十功。[若毬文上出條桱重格眼造，即加二十功。]

四混、中心出單線；

破瓣雙混、平地出單線；

右（上）各三十九功。

通混、出雙線；

通混、出單線；

通混、壓邊線；

素通混；

方直破瓣；

右（上）通混、出雙線者，三十八功。〔餘各遞減一功。〕

安卓，二功五分。〔若兩明造者，每一功加四分功。〕

四直方格眼格子門，一間，四扇，各高一丈，廣一丈一尺，雙腰串造。

造作功：

格眼，四扇：

四混、絞雙線，二十一功。

四混、出單線；

麗口、絞瓣、雙混、出邊線；

右（上）各二十功。

麗口、絞瓣、單混、出邊線，一十九功。

一混、絞雙線，一十五功。

一混、絞單線，一十四功。

一混、不出線；

麗口、素絞瓣，

右（上）各一十三功。

平地出線，一十功。

四直方絞眼，八功。

格子門桯：〔事件在內。如造版壁，更不用格眼功限。於腰串上用障水版，加六功。

若單腰串造，如方直破瓣，減一功；混作出線，減二功。〕

四混、出雙線；

破瓣、雙混、平地、出雙線；

右（上）各一十九功。

四混、出單線；

破瓣、雙混、平地、出單線；

右（上）各一十八功。

一混出雙線；

一混出單線；

通混壓邊線；

素通混；

方直破瓣攛尖；

右（上）一混出雙線，一十七功；餘各遞減一功。〔其方直破瓣，若义瓣造，又減一功。〕

安卓功：

四直方格眼格子門一間，高一丈，廣一丈一尺，〔事件在內，〕共二功五分。

闌檻鉤窗

鉤窗，一間，高六尺，廣一丈二尺；三段造。

造作功：〔安卓事件在內。〕

四混、絞雙線，一十六功。

四混、絞單線；

麗口、絞瓣、〔瓣內雙混，〕面上出線；

右（上）各一十五功。

麗口、絞瓣、〔瓣內單混，〕面上出線；一十四功。

一混、雙線，一十二功五分。

一混、單線，一十一功五分。

麗口、絞素瓣；

一混、絞眼；

右（上）各一十一功。

方絞眼，八功。

安卓，一功三分。

闌檻，一間，高一尺八寸，廣一丈二尺。

造作，共一十功五厘。［檻面版，一功二分；鵝項，四枚，共二功四分，雲栱，四枚，共二功；心柱，二條，共二分功；槫柱，二條，共二分功；地栿，三分功；障水版，三片，共六分功；托柱，四枚，共一功六分；難子，二十四條，共五分功；八混尋杖，一功五厘；其尋杖若六混，減一分五厘功；四混減三分功；一混減四分五厘功。］

安卓，二功二分。

殿內截間格子

殿內截間四斜毬文格子，一間，單腰串造，高、廣各一丈四尺，［心柱[(1)]、槫柱等在內，］

造作，五十九功六分；

安卓，七功。

堂閣內截間格子

堂閣內截間四斜毬文格子，一間，高一丈，廣一丈一尺，［槫柱在內，］

額子泥道，雙扇門造。

造作功：

破瓣攛尖，瓣內雙混，面上出心線、壓邊線，四十六功；

破瓣攛尖，瓣內單混，四十二功；

方直破瓣攛尖，四十功。［方直造者減二功。］

安卓，二功五分。

殿閣照壁版

殿閣照壁版，一間，高五尺至一丈一尺，廣一丈四尺，［如廣增減者，以本功分數加減之，］

造作功：

高五尺，七功。［每高增一尺，加一功四分。］

(1) "陶本"作"枓"，誤。——徐伯安注

安卓功：

高五尺，二功。［每高增一尺，加四分功。］

障日版

障日版，一間，高三尺至五尺，廣一丈一尺，［如廣增減者，即以本功分數加減之,］

造作功：

高三尺，三功。［每高增一尺，則加一功。若用心柱、槫柱、難子、合版造，則每功各加一分功。］

安卓功：

高三尺，一功二分。［每高增一尺，則加三分功。若用心柱、槫柱、難子、合版造，則每功減二分功。下同。］

廊屋照壁版

廊屋照壁版，一間，高一尺五寸至二尺五寸，廣一丈一尺，［如廣增減者，即以本功分數加減之,］

造作功：

高一尺五寸，二功一分。［每增高五寸，則加七分功。］

安卓功：

高一尺五寸，八分功。［每增高五寸，則加二分功。］

胡梯

胡梯，一坐，高一丈，拽腳長一丈，廣三尺，作十三[1] 踏，用枓子蜀柱單鉤闌造。

造作，一十七功；

安卓，一功五分。

(1) "陶本"作"十二"。——徐伯安注

垂魚、惹草

垂魚，一枚，長五尺，廣三尺，

造作，二功一分；

安卓，四分功。

惹草，一枚，長五尺，

造作，一功五分；

安卓，二分五厘功。

栱眼壁版

栱眼壁版，一片，長五尺，廣二尺六寸，[於第一等材栱內用，]

造作，一功九分五厘，[若單栱內用，於三分中減一分功。若長加一尺，增三分五厘功；材加一等，增一分三厘功，]

安卓，二分功。

裹栿版

裹栿版，一副，廂壁兩段，底版一片，

造作功：

殿槽內裹栿版，長一丈六尺五寸，廣二尺五寸，厚一尺四寸，共二十功。

副階內裹栿版，長一丈二尺，廣二尺，厚一尺，共一十四功。

安釘功：

殿槽，二功五厘。[副階減五厘功。]

擗簾竿

擗簾竿，一條，[並腰串，]

造作功：

竿，一條，長一丈五尺，八混造，一功五分。[破瓣造，減五分功；方直造，減七分功。]

串，一條，長一丈，破瓣造，三分五厘功。[方直造減五厘功。]

安卓，三分功。

護殿閣檐竹網木貼

護殿閣檐科栱雀眼網上、下木貼，每長一百尺，[地衣簟貼同，]

造作，五分功。[地衣簟貼，繞碇之類，隨曲剜造者，其功加倍。安釘同。]

安釘，五分功。

平棊

殿內平棊，一段，

造作功：

每平棊於貼內貼絡華文，長二尺，廣一尺，[背版桯，貼在內，] 共一功；

安搭，一分功。

鬭八藻井

殿內鬭八，一坐，

造作功：

下鬭四，方井內方八尺，高一尺六寸；下昂、重栱、六鋪作科栱，每一朵共二功二分。[或只用卷頭造，減二分功。]

中腰八角井，高二尺二寸，內徑六尺四寸；科槽、壓厦版、隨瓣方等事件，共八功。

上層鬭八，高一尺五寸，內徑四尺二寸；內貼絡龍、鳳華版並背版、陽馬等，共二十二功。[其龍鳳並彫作計功。如用平棊制度貼絡華文，加一十二功。]

上昂、重栱、七鋪作科栱，每一朵共三功。[如入角，其功加倍；下同。]

攏裏功：

上、下昂、六鋪作科栱，每一朵，五分功。[如卷頭者，減一分功。]

安搭，共四功。

小鬭八藻井

小鬭八，一坐，高二尺二寸，徑四尺八寸。

造作，共五十二功；

安搭，一功。

拒馬叉子

拒馬叉子，一間，斜高五尺，間廣一丈，下廣三尺五寸。

造作，四功。[如雲頭造，加五分功。]

安卓，二分功。

叉子

叉子，一間，高五尺，廣一丈。

造作功：[下並用三瓣霞子。]

欞子：

笏頭，方直，[串，方直，]三功。

挑瓣雲頭、方直，[串、破瓣，]三功七分。

雲頭，方直，出心線[串，側面出心線，]四功五分。

雲頭，方直，出邊線，壓白，[串，側面出心線，壓白，]五功五分。

海石榴頭，一混，心出單線，兩邊線，[串，破瓣，單混，出線，]六功
五分。

海石榴頭，破瓣，瓣裏單混，面上出心線，[串，側面上出心線，壓白邊線，]
七功。

望柱：

仰覆蓮華，胡桃子，破瓣，混面上出線，一功。

海石榴頭，一功二分。

地栿：

連梯混，每長一丈，一功二分。

連梯混，側面出線，每長一丈，一功五分。

袞砧：每一枚，

雲頭，五分功；

方直，三分功。

托根：每一條，四厘功。

曲根：每一條，五厘功。

安卓：三分功。〔若用地栿、望柱，其功加倍。〕

鉤闌　重臺鉤闌、單鉤闌

重臺鉤闌，長一丈爲率，高四尺五寸。

造作功：

角柱，每一枚，一功三[1]分。

望柱，〔破瓣，仰覆蓮、胡桃子造，〕每一條，一功五分。

矮柱，每一枚，三分功。

華托柱，每一枚，四分功。

蜀柱，癭項，每一枚，六分六厘功。

華盆霞子，每一枚，一功。

雲栱，每一枚，六分功。

上華版，每一片，二分五厘功。〔下華版，減五厘功，其華文並彫作計功。〕

地栿，每一丈，二功。

束腰，長同上，一功二分。〔盆脣並八混，尋杖同。其尋杖若六混造，減一分五厘功；四混，減三分功；一混，減四分五厘功。〕

攏裹：共三功五分。

安卓：一功五分。

單鉤闌，長一丈爲率，高三尺五寸。

造作功：

望柱：

海石榴頭，一功一分九厘。

仰覆蓮、胡桃子，九分四厘五毫功。

(1)　“陶本”作“二”。——徐伯安注

萬字，每片四字，二功四分。[如減一字，即減六分功，加亦如之。如作鉤片，每一功減一分功。若用華版，不計。]

托根，每一條，三厘功。

蜀柱，攛項，每一枚，四分五厘功。[蜻蜓頭，減一分功，枓子，減二分功。]

地栿，每長一丈四尺，七厘功。[盆脣加三厘功。]

華版，每一片，二分功。[其華文並彫作計功。]

八混尋杖，每長一丈，一功。[六混減二分功；四混，減四分功；一混，減四分七厘功。]

雲栱，每一枚，五分功。

臥櫺子，每一條，五厘功。

攏裹：一功。

安卓：五分功。

棵籠子

棵籠子，一隻，高五尺，上廣二尺，下廣三尺。

造作功：

四瓣，鋜脚、單栿、櫺子，二功。

四瓣，鋜脚、雙栿、腰串、櫺子、牙子，四功。

六瓣，雙栿、單腰串、櫺子、子桯、仰覆蓮華胡桃子，六功。

八瓣[1]，雙栿、鋜脚、腰串、櫺子、垂脚、牙子、柱子、海石榴頭，七功。

安卓功：

四瓣，鋜脚、單栿、櫺子；

四瓣，鋜脚、雙栿、腰串、櫺子、牙子；

右（上）各三分功。

六瓣，雙栿、單腰串、櫺子、子桯、仰覆蓮華胡桃子；

八瓣，雙栿、鋜脚、腰串、櫺子、垂脚、牙子、柱子、海石榴頭；

右（上）各五分功。

[1]　這裏所謂〝八瓣〞、〝六瓣〞、〝四瓣〞是指棵籠子平面作八角形、六角形或四方形。其餘〝鋜脚〞、〝梘〞、〝櫃子〞等等是指所用的各種名件。〝仰覆蓮華胡桃子〞和〝海石榴頭〞是指櫃子上端出頭部份的彫飾樣式。

井亭子

井亭子，一坐，鋜脚至脊共高一丈一尺，[鴟尾在外，]方七尺。

造作功：

結瓦、柱木、鋜脚等，共四十五功；

枓栱，一寸二分材，每一朵，一功四分。

安卓：五功。

牌

殿、堂、樓、閣、門、亭等牌，高二尺至七尺，廣一尺六寸至五尺六寸[如官府或倉庫等用，其造作功減半；安卓功三分減一分。]

造作功：[安勘頭、帶、舌內華版在內，]

高二尺，六功。[每高增一尺，其功加倍。安掛功同。]

安掛功：

高二尺，五分功。

營造法式卷第二十二

小木作功限三

佛、道帳

佛、道帳，一坐，下自龜脚，上至天宮鴟尾，共高二丈九尺。

坐：高四尺五寸，間廣六丈一尺八寸，深一丈五尺。

造作功：

車槽上、下澁，坐面猴面澁，芙蓉瓣造，每長四尺五寸；

子澁，芙蓉瓣造，每長九尺；

卧棍，每四條；

立棍，每十一條；

上、下馬頭棍，每一十二條；

車槽澁並芙蓉版，每長四尺；

坐腰並芙蓉華版，每長三尺五寸；

明金版芙蓉華瓣，每長二丈；

拽後棍，每一十五條；〔羅文棍同；〕

柱脚方，每長一丈二尺；

榻頭木，每長一丈三尺；

龜脚，每三十枚；

枓槽版並鑰匙頭，每長一丈二尺，〔壓厦版同；〕

鈿面合版，每長一丈，廣一尺；

右（上）各一功。

貼絡門窗並背版，每長一丈，共三功。

紗窗上五鋪作，重栱、卷頭枓栱；每一朵，二功。〔方桁及普拍方在內。若出角或入角者，其功加倍。腰檐、平坐同。諸帳及經藏準此。〕

攏裏：一百功。

安卓：八十功。

帳身：高一丈二尺五寸，廣五丈九尺一寸，深一丈二尺三寸；分作五間造。

造作功：

帳柱，每一條；

上內外槽隔枓版，〔並貼絡及仰托榥在內，〕每長五尺；

歡門，每長一丈；

右（上）各一功五分。

裏槽下鋜脚版，〔並貼絡等，〕每長一丈，共二功二分。

帳帶，每三條；

虛柱，每三條；

兩側及後壁版，每長一丈，廣一尺；

心柱，每三條；

難子，每長六丈；

隨間栿，每二條；

方子，每長三丈；

前後及兩側安平棊搏難子，每長五尺；

右（上）各一功。

平棊依本功。

鬪八一坐，徑三尺二寸，並八角，共高一尺五寸；五鋪作，重栱、卷頭，共三十功。

四斜毬文截間格子，一間，二十八功。

四斜毬文泥道格子門，一扇，八功。

攏裹：七十功。

安卓：四十功。

腰檐：高三尺，間廣五丈八尺八寸，深一丈。

造作功：

前後及兩側科槽版並鑰匙頭，每長一丈二尺；

壓厦版，每長一丈二尺；[山版同；]

科槽臥棍，每四條；

上、下順身棍，每長四丈；

立棍，每一十條；

貼身，每長四丈；

曲椽，每二十條；

飛子，每二十五枚；

屋內槫，每長二丈；[槫脊同；]

大連檐，每長四丈；[瓦隴條同；]

厦瓦版並白版，每各長四丈，廣一尺；

瓦口子，[並簽切，]每長三丈；

右（上）各一功。

抹角栿，每一條，二分功。

角梁，每一條；

角脊，每四條；

右（上）各一功二分。

六鋪作，重栱、一杪、兩昂科栱，每一朵，共二功五分。

攏裹：六十功。

安卓：三十五功。

平坐：高一尺八寸，廣五丈八尺八寸，深一丈二尺。

造作功：

科槽版並鑰匙頭，每一丈二尺；

壓厦版，每長一丈；

卧榥，每四條；

立榥，每一十條；

鴈翅版，每長四丈；

面版，每長一丈；

右（上）各一功。

六鋪作：重栱、卷頭枓栱，每一朵，共二功三分。

攏裹：三十功。

安卓：二十五功。

天宮樓閣：

造作功：

殿身，每一坐，［廣三瓣，］重檐，並挾屋及行廊，［各廣二瓣，諸事件並在內，］共一百三十功。

茶樓子，每一坐；［廣三瓣，殿身、挾屋、行廊同上；］

角樓，每一坐；［廣一瓣半，挾屋、行廊同上；］

右（上）各一百一十功。

龜頭，每一坐，［廣二瓣，］四十五功。

攏裹：二百功。

安卓：一百功。

圜橋子，一坐，高四尺五寸，［拽脚長五尺五寸，］廣五尺，下用連梯、龜脚，上施鈎闌、望柱。

造作功：

連梯桯，每二條；

龜脚，每一十二條；

促踏版榥，每三條；

右（上）各六分功。

連梯當，每二條，五分六厘功。

連梯榥，每二條，二分功。

望柱，每一條，一分三厘功。

背版，每長、廣各一尺；

月版，長廣同上；

右（上）各八厘功。

望柱上榥，每一條，一分二厘功。

難子，每五丈，一功。

頰版，每一片，一功二分。

促踏版，每一片，一分五厘功。

隨圜勢鉤闌，共九功。

攏裏：八功。

右（上）佛、道帳總計：造作共四千二百九功九分；攏裏共四百六十八功；安卓共二百八十功。

若作山華帳頭造者，唯不用腰檐及天宮樓閣，[除造作、安卓共一千八百二十功九分，] 於平坐上作山華帳頭，高四尺，廣五丈八尺八寸，深一丈二尺。

造作功：

頂版，每長一丈，廣一尺；

混肚方，每長一丈；

榻，每二十條；

右（上）各一功。

仰陽版，每長一丈；[貼絡在內；]

山華版，長同上；

右（上）各一功二分。

合角貼，每一條，五厘功。

以上造作計一百五十三功九分。

攏裏：一十功。

安卓：一十功。

牙腳帳

牙腳帳，一坐，共高一丈五尺，廣三丈，內、外槽共深八尺；分作三間；

帳頭及坐各分作三段，[帳頭枓栱在外。]

牙脚坐，高二尺五寸，長三丈二尺，[坐頭在內。]深一丈。

造作功：

連梯，每長一丈；

龜脚，每三十枚；

上梯盤，每長一丈二尺；

束腰，每長三丈；

牙脚，每一十枚；

牙頭，每二十片；[剜切在內；]

填心，每一十五枚；

壓青牙子，每長二丈；

背版，每廣一尺，長二丈；

梯盤桯，每五條；

立桯，每一十二條；

面版，每廣一尺，長一丈；

右（上）各一功。

角柱，每一條；

鋜脚上襯版，每一十片；

右（上）各二分功。

重臺小鉤闌，共高一尺，每長一丈，七功五分。

攏裹：四十功。

安卓：二十功。

帳身，高九尺，長三丈，深八尺，分作三間。

造作功：

內、外槽帳柱，每三條；

裏槽下鋜脚，每二條；

右（上）各三功。

內、外槽上隔枓版，[並貼絡仰托桯在內，]每長一丈，共二功二分。[內、外

槽歡門同。]

頰子，每六條，共一功二分。［虛柱同。］

帳帶，每四條；

帳身版難子，每長六丈；［泥道版難子同；］

平棊搏難子，每長五丈；

平棊貼內貼絡華文 [1]，每廣一尺，長二尺；

右（上）各一功。

兩側及後壁帳身版，每廣一尺，長一丈，八分功。

泥道版，每六片，共六分功。

心柱，每三條，共九分功。

攏裹：四十功。

安卓：二十五功。

帳頭，高三尺五寸，枓槽長二丈九尺七寸六分，深七尺七寸六分，分作三段造。

造作功：

內、外槽並兩側夾枓槽版，每長一丈四尺；［壓厦版同；］

混肚方，每長一丈；［山華版，仰陽版，並同；］

臥榥，每四條；

馬頭榥，每二十條；［楅同；］

右（上）各一功。

六鋪作，重栱、一杪，兩下昂枓栱，每一朵，共二功三分。

頂版，每廣一尺，長一丈，八分功。

合角貼，每一條，五厘功。

攏裹：二十五功。

安卓：一十五功。

右（上）牙脚帳總計：造作共七百四功三分；攏裹共一百五功；安卓共六十功。

[1]　各本均作“平棊貼內每廣一尺長二尺”，顯然有遺漏，按卷二十一“平棊”篇：“每平棊內於貼內貼絡華文，廣一尺，長二尺，共一功”；因此在這裏增補“貼絡華文”四字。

九脊小帳

九脊小帳，一坐，共高一丈二尺，廣八尺，深四尺。

牙腳坐，高二尺五寸，長九尺六寸，深五尺。

造用功：

連梯，每長一丈；

龜腳，每三十枚；

上梯盤，每長一丈二尺；

右（上）各一功。

連梯棍；

梯盤棍；

右（上）各共一功。

面版，共四功五分。

立棍，共三功七分。

背版；

牙腳；

右（上）各共三功。

填心；

束腰鋜腳；

右（上）各共二功。

牙頭；

壓青牙子；

右（上）各共一功五分。

束腰鋜腳襯版，共一功二分。

角柱，共八分功。

束腰鋜腳內小柱子，共五分功。

重臺小鉤闌並望柱等，共一十七功。

攏裹：二十功。

安卓：八功。

帳身，高六尺五寸，廣八尺，深四尺。

造作功：

內、外槽帳柱，每一條，八分功。裏槽後壁並兩側下鋜脚版並仰托榥，〔貼絡在內，〕共三功五厘。

內、外槽兩側並後壁上隔科版並仰托榥，〔貼絡柱子在內，〕共六功四分。

兩頰；

虛柱；

右（上）各共四分功。

心柱，共三分功。

帳身版，共五功。

帳身難子；

內、外歡門；

內、外帳帶；

右（上）各二功。

泥道版，共二分功。

泥道難子，六分功。

攏裏：二十功。

安卓：一十功。

帳頭，高三尺，〔鴟尾在外，〕廣八尺，深四尺。

造作功：

五鋪作，重栱、一杪、一下昂科栱，每一朵，共一功四分。

結瓷事件等，共二十八功。

攏裏：一十二功。

安卓：五功。

帳內平棊：

造作，共一十五功。〔安難子又加一功。〕

安掛功：

每平棊一片，一分功。

右（上）九脊小帳總計：造作共一百六十七功八分；攏裹共五十二功；安卓共二十三功三分。

壁帳

壁帳，一間，高一丈一尺，[2] 共廣一丈五尺。

造作功：〔攏裹功在內：〕

枓栱，五鋪作，一杪、一下昂，〔普拍方在內，〕每一朵，一功四分。

仰陽山華版、帳柱、混肚方、枓槽版、壓廈版等，共七功。

毬文格子、平棊、叉子並各依本法。

安卓：三功。

[2]　各本均作〝廣一丈一尺〞，〝廣〞顯是〝高〞之誤，予以改正。

營造法式卷第二十三

轉輪經藏

轉輪經藏，一坐，八瓣，內、外槽帳身造。

外槽帳身，腰簷、平坐上施天宮樓閣，共高二丈，徑一丈六尺。

帳身，外柱至地，高一丈二尺。

造作功：

帳柱，每一條；

歡門，每長一丈；

右（上）各一功五分。

隔科版並貼柱子及仰托榥，每長一丈，二功五分。

帳帶，每三條，一功。

攏裹：二十五功。

安卓：一十五功。

腰簷，高二尺，科槽徑一丈五尺八寸四分。

造作功：

科槽版，長一丈五尺，[壓厦版及山版同，]一功。

內、外六鋪作，外跳一杪、兩下昂，裏跳卷頭科栱，每一朵，共二功三分。

角梁，每一條，[子角梁同，]八分功。

貼生，每長四丈；

飛子，每四十枚；

白版，約計每長三丈，廣一尺；〔厦瓦版同，〕

瓦隴條，每四丈；

槫脊，每長二丈五尺；〔搏脊槫同；〕

角脊，每四條；

瓦口子，每長三丈；

小山子版，每三十枚；

井口梘，每三條；

立梘，每一十五條；

馬頭梘，每八條；

右（上）各一功。

攏裹：三十五功。

安卓：二十功。

平坐，高一尺，徑一丈五尺八寸四分。

造作功：

枓槽版，每長一丈五尺；〔壓厦版同；〕

鴈翅版，每長三丈；

井口梘，每三條；

馬頭梘，每八條；

面版，每長一丈，廣一尺；

右（上）各一功。

枓栱，六鋪作並卷頭，〔材廣、厚同腰檐，〕每一朵，共一功一分。

單鉤闌，高七寸，每長一丈，〔望柱在內，〕共五功。

攏裹：二十功。

安卓：一十五功。

天宮樓閣，共高五尺，深一尺。

造作功：

角樓子，每一坐，〔廣二瓣，〕並挾屋、行廊，〔各廣二瓣，〕共七十二功。

茶樓子，每一坐，［廣同上，］並挾屋，行廊，［各廣同上，］共四十五功。

攏裹：八十功。

安卓：七十功。

裏槽，高一丈三尺，徑一丈。

坐，高三尺五寸，坐面徑一丈一尺四寸四分，科槽徑九尺八寸四分。

造作功：

龜腳，每二十五枚；

車槽上下澁、坐面澁、猴面澁，每各長五尺；

車槽澁並芙蓉華版，每各長五尺；

坐腰上、下子澁、三澁，每各長一丈；［壺門神龕並背版同；］

坐腰澁並芙蓉華版，每各長四尺；

明金版，每長一丈五尺；

科槽版，每長一丈八尺；［壓厦版同；］

坐下榻頭木，每長一丈三尺；［下臥棍同，］

立棍，每一十條；

柱腳方，每長一丈二尺；［方下臥棍同；］

拽後棍，每一十二條；［猴面鈿面棍同；］

猴面梯盤棍，每三條；

面版，每長一丈，廣一尺；

右（上）各一功。

六鋪作，重栱、卷頭科栱，每一朵，共一功一分。

上、下重臺鉤闌，高一尺，每長一丈，七功五分。

攏裹：三十功。

安卓：二十功。

帳身，高八尺五寸，徑一丈。

造作功：

帳柱，每一條，一功一分。

上隔科版並貼絡柱子及仰托棍，每各長一丈，二功五分。

下鋜腳隔枓版並貼絡柱子及仰托榥，每各長一丈，二功。

兩頰，每一條，三分功。

泥道版，每一片，一分功。

歡門華瓣，每長一丈；

帳帶，每三條；

帳身版，約計每長一丈，廣一尺；

帳身內、外難子及泥道難子，每各長六丈；

右（上）各一功。

門子，合版造，每一合，四功。

攏裹：二十五功。

安卓：一十五功。

柱上帳頭，共高一尺，徑九尺八寸四分。

造作功：

枓槽版，每長一丈八尺；﹝壓厦版同；﹞

角栿，每八條；

搭平棊方子，每長三丈；

右（上）各一功。

平棊，依本功。

六鋪作，重栱、卷頭枓功，每一朵，一功一分。

攏裹：二十功。

安卓：一十五功。

轉輪，高八尺，徑九尺；用立軸長一丈八尺；徑一尺五寸。

造作功：

軸，每一條，九功。

輻，每一條；

外輞，每二片；

裏輞，每一片；

裏柱子，每二十條；

外柱子，每四條；

頰木，每二十條；

面版，每五片；

格版，每一十片；

後壁格版，每二十四片；

難子，每長六丈；

托輻牙子，每一十枚；

托根，每八條；

立絞榥，每五條；

十字套軸版，每一片；

泥道版，每四十片；

右（上）各一功。

攏裹：五十功。

安卓：五十功。

經匣，每一隻，長一尺五寸，高六寸，［盝頂在內，］廣六寸五分。

造作、攏裹：共一功。

右（上）轉輪經藏總計：造作共一千九百三十五功二分；攏裹共二百八十五功；安卓共二百二十功。

壁藏

壁藏，一坐，高一丈九尺，廣三丈，兩擺手各廣六尺，內、外槽共深四尺。

坐，高三尺，深五尺二寸。

造作功：

車槽上、下澁並坐面猴面澁，芙蓉瓣，每各長六尺；

子澁，每長一丈。

臥榥，每一十條；

立榥，每一十二條；［拽後榥、羅文榥同；］

上、下馬頭榥，每一十五條；

車槽澁並芙蓉華版，每各長五尺；

坐腰並芙蓉華版，每各長四尺；

明金版，[並造瓣，] 每長二丈；[枓槽壓厦版同；]

柱腳方，每長一丈二尺；

榻頭木，每長一丈三尺；

龜腳，每二十五枚；

面版，[合縫在內，] 約計每長一丈，廣一尺；

貼絡神龕並背版，每各長五尺；

飛子，每五十枚；

五鋪作，重栱、卷頭枓栱，每一朵；

右（上）各一功。

上、下重臺鉤闌，高一尺，長一丈，七功五分。

攏裹：五十功。

安卓：三十功。

帳身，高八尺，深四尺；作七格，每格內安經匣四十枚。

造作功：

上隔枓並貼絡及仰托棍，每各長一丈，共二功五分。

下鋜腳並貼絡及仰托棍，每各長一丈，共二功。

帳柱，每一條；

歡門，[剜造華瓣在內，] 每長一丈；

帳帶，[剜切在內，] 每三條；

心柱，每四條；

腰串，每六條；

帳身合版，約計每長一丈，廣一尺；

格棍，每長三丈；[逐格前、後柱子同；]

鈿面版棍，每三十條；

格版，每二十片，各廣八寸；

普拍方，每長二丈五尺；

隨格版難子，每長八丈；

帳身版難子，每長六丈；

右（上）各一功。

平棊，依本功。

摺疊門子，每一合，共三功。

逐格鈿面版，約計每長一丈、廣一尺，八分功。

攏裹：五十五功。

安卓：三十五功。

腰檐，高二尺，枓槽共長二丈九尺八寸四分，深三尺八寸四分。

造作功：

枓槽版，每長一丈五尺；[鑰匙頭及壓厦版並同；]

山版，每長一丈五尺，合廣一尺；

貼生，每長四丈；[瓦隴條同；]

曲椽，每二十條；

飛子，每四十枚；

白版，約計每長三丈，廣一尺；[厦瓦版同；]

搏脊榑，每長二丈五尺；

小山子版，每三十枚；

瓦口子，[簽切在內；]每長三丈；

臥棍，每一十條；

立棍，每一十二條；

右（上）各一功。

六鋪作，重栱、一杪、兩下昂枓栱，每一朵，一功二分。

角梁，每一條，[子角梁同，]八分功。

角脊，每一條，二分功。

攏裹：五十功。

安卓：三十功。

平坐，高一尺，枓槽共長二丈九尺八寸四分，深三尺八寸四分。

造作功：

枓槽版，每長一丈五尺；[鑰匙頭及壓厦版並同；]

鴈翅版，每長三丈；

臥棍，每一十條；

立棍，每一十二條；

鈿面版，約計每長一丈、廣一尺；

右（上）各一功。

六鋪作，重栱、卷頭枓栱，每一朵，共一功一分。

單鉤闌，高七寸，每長一丈，五功。

攏裹：二十功。

安卓：一十五功。

天宮樓閣：

造作功：

殿身，每一坐，[廣二瓣，]並挾屋、行廊，[各廣二瓣，]各三層，共八十四功。

角樓，每一坐，[廣同上，]並挾屋、行廊等並同上；

茶樓子，並同上；

右（上）各七十二功。

龜頭，每一坐，[廣一瓣，]並行廊屋，[廣二瓣，]各三層，共三十功。

攏裹：一百功。

安卓：一百功。

經匣：準轉輪藏經匣功。

右（上）壁藏一坐總計：造作共三千二百八十五功三分；攏裹共二百七十五功；安卓共二百一十功。

營造法式卷第二十四

彫木作

每一件，

混作：

照壁內貼絡。

寶牀，長三尺，[每尺高五寸，[1] 其牀垂牙，豹脚造，上彫香鑪、香合、蓮華、寶窠、香山、七寶等，] 共五十七功。[每增減一寸，各加減一功九分；仍以寶牀長爲法。]

真人，高二尺，廣七寸，厚四分，六功。[每高增減一寸，各加減三分功。]

仙女，高一尺八寸，廣八寸，厚四寸，一十二功。[每高增減一寸，各加減六分六厘功。]

童子，高一尺五寸，廣六寸，厚三寸，三功三分。[每高增減一寸，各加減二分二厘功。]

角神，高一尺五寸，七功一分四厘。[每增減一寸，各加減四分七厘六毫功，寶藏神，每功減三分功。]

鶴子，高一尺，廣八寸，首尾共長二尺五寸，三功。[每高增減一寸，各加減三分功。]

雲盆或雲氣，曲長四尺，廣一尺五寸、七功五分。[每廣增減一寸，各加減五分功。]

帳上：

纏柱龍，長八尺，徑四寸，[五段造；並爪甲、脊膊焰，雲盆或山子，] 三十六功。[每長增減一尺，各加減三功。若牙魚並纏寫生華，每功減一分功。]

虛柱蓮華蓬，五層，[下層蓬徑六寸爲率，帶蓮荷、藕葉、枝梗，] 六功四分。[每增減一層，各加減六分功。如下層蓮徑增減一寸，各加減三分功。]

扛坐神，高七寸，四功。[每增減一寸，各加減六分功。力士每功減一分功。]

龍尾，高一尺，三功五分。[每增減一寸，各加減三分五厘功。鴟尾功減半。]

嬪伽，高五寸，[連翅並蓮華坐，或雲子，或山子，] 一功八分。[每增減一寸，各加減四分功。]

獸頭，高五寸，七分功。[每增減一寸，各加減一分四厘功。]

套獸，長五寸，功同獸頭。

蹲獸，長三寸，四分功。[每增減一寸，各加減一分三厘功。]

柱頭：[取徑爲率：]

坐龍，五寸，四功。[每增減一寸，各加減八分功。其柱頭如帶仰覆蓮荷臺坐，每徑一寸，加功一分。下同。]

師子，六寸，四功二分。[每增減一寸，各加減七分功。]

孩兒，五寸，單造，三功。[每增減一寸，各加減六分功。雙造，每功加五分功。]

鴛鴦，[鵝、鴨之類同，] 四寸，一功。[每增減一寸，各加減二分五厘功。]

蓮荷：

蓮華，六寸，[實彫六層，] 三功。[每增減一寸，各加減五分功。如增減層數，以所計功作六分，每層各加減一分，減至三層止。如蓬、葉造，其功加倍。]

荷葉，七寸，五分功。[每增減一寸，各加減七厘功。]

半混：

彫插及貼絡寫生華：[透突造同；如剔地、加工三分之一。]

華盆：

牡丹，[芍藥同，] 高一尺五寸，六功。[每增減一寸，各加減五分功；加至二尺五寸，減至一尺止。]

雜華：高一尺二寸，[卷搭造，] 三功。[每增減一寸，各加減二分三厘功，平彫減

功三分之一。]

華枝，長一尺，[廣五寸至八寸，]

牡丹，[芍藥同，]三功五分。[每增減一寸，各加減三分五厘功。]

雜華，二功五分。[每增減一寸，各加減二分五厘功。]

貼絡事件：

昇龍，[行龍同，]長一尺二寸，[下飛鳳同，]二功。[每增減一寸，各加減一分六厘功。牌上貼絡者同。下準此。]

飛鳳，[立鳳、孔雀、牙魚同，]一功二分。[每增減一寸[2]，各加減一分功。內鳳如華尾造，平彫每功加三分功；若捲搭，每功加八分功。]

飛仙，[嬪伽類，]長一尺一寸，二功。[每增減一寸，各加減一分七厘功。]

師子，[狻猊、麒麟、海馬同，]長八寸，八分功。[每增減一寸，各加減一分功。]

真人，高五寸，[下至童子同，]七分功。[每增減一寸，各加減一分五厘功。]

仙女，八分功。[每增減一寸，各加減一分六厘功。]

菩薩，一功二分，[每增減一寸，各加減一分四厘功。]

童子，[孩兒同，]五分功。[每增減一寸，各加減一分功。]

鴛鴦，[鸚鵡、羊、鹿之類同，]長一尺，[下雲子同，]八分功。[每增減一寸，各加減八厘功。]

雲子，六分功。[每增減一寸，各加減六厘功。]

香草，高一尺，三分功。[每增減一寸，各加減三厘功。]

故實人物，[以五件爲率，]各高八寸，共三功。[每增減一件，各加減六分功；即每增減一寸，各加減三分功。]

帳上：

帶，長二尺五寸，[兩面結帶造，]五分功。[每增減一寸，各加減二厘功。若彫華者，同華版功。]

山華蕉葉版，[以長一尺，廣八寸爲率，寶雲頭造。]三分功。

平棊事件：

盤子，徑一尺，[剜雲子間起突盤龍；其牡丹華間起突龍、鳳之類，平彫者同；捲搭者加功三分之一；]三功。[每增減一寸，各加減三分功；減至五寸止。下雲圈、海眼版同。]

雲圈，徑一尺四寸，二功五分。〔每增減一寸，各加減二分功。〕

海眼版，〔水池間海魚等，〕徑一尺五寸，二功。〔每增減一寸，各加減一分四厘功。〕

雜華，方三寸，〔透突、平彫，〕三分功。〔角華減功之半；角蟬又減三分之一。〕

華版：

透突^[3]，〔間龍、鳳之類同，〕廣五寸以下，每廣一寸，一功。〔如兩面彫，功加倍。其剔地，減長六分之一；廣六寸至九寸者，減長五分之一；廣一尺以上者，減長三分之一。華牌帶同。〕

捲搭，〔彫雲龍同。如兩卷造，每功加一分功。下海石榴華兩卷，三卷造準此。〕長一尺八寸。〔廣六寸至九寸者，即長三尺五寸；廣一尺以上者，即長七尺二寸。〕

海石榴，長一尺。〔廣六寸至九寸者，即長二尺二寸；廣一尺以上者，即長四尺五寸。〕

牡丹，〔芍藥同，〕長一尺四寸。〔廣六寸至九寸者，即長二尺八寸；廣一尺以上者，即長五尺五寸。〕

平彫，長一尺五寸。〔廣六寸至九寸者，即長六尺；廣一尺以上者，即長一十尺。如長生蕙草間羊、鹿、鴛鴦之類，各加長三分之一。〕

鉤闌、檻面：〔寶雲頭兩面彫造。如鑿撲，每功加一分功。其彫華樣者，同華版功。如一面彫者，減功之半。〕

雲栱，長一尺，七分功。〔每增減一寸，各加減七厘功。〕

鵝項，長二尺五寸，七分五厘功。〔每增減一寸，各加減三厘功。〕

地霞，長二尺，一功三分。〔每增減一寸，各加減六厘五毫功。如用華盆，即同華版功。〕

矮柱，長一尺六寸，四分八厘功。〔每增減一寸，各加減三厘功。〕

剗萬字版，每方一尺，二分功。〔如鉤片，減功五分之一。〕

椽頭盤子，〔鉤闌尋杖頭同，〕剔地雲鳳或雜華，以徑三寸爲準，七分五厘功。〔每增減一寸，各加減二分五厘功，如雲龍造，功加三分之一。〕

垂魚，〔鑿撲寶彫雲頭造；惹草同；〕每長五尺，四功。〔每增減一尺，各加減八分功。如間雲鶴之類，加功四分之一。〕

惹草，每長四尺，二功。[每增減一尺，各加減五分功。如間雲鶴之類，加功三分之一。]

搏枓蓮華，[帶枝梗，]長一尺二寸，一功三分。[每增減一寸，各加減一分功。如不帶枝梗，減功三分之一。]

手把飛魚，長一尺，一功二分。[每增減一寸，各加減一分二厘功。]

伏兔荷葉，長八寸，四分功。[每增減一寸，各加減五厘功。如蓮華造，加功三分之一。]

叉子：

雲頭，兩面彫造雙雲頭，每八條，一功。[單雲頭加數二分之一。若彫一面，減功之半。]

鋌脚壺門版，實彫結帶華，[透突華同，]每一十一盤，一功。

毬文格子挑白，每長四尺，廣二尺五寸，以毬文徑五寸爲率計，七分功。
[如毬文徑每增減一寸，各加減五厘功。其格子長廣不同者，以積尺加減。]

[1]　“每尺高五寸”這五個字含義很不明確；從下文“仍以實牀長爲法”推測，可能是說“每牀長一尺，其高五寸”。

[2]　這裏顯然是把長度尺寸遺漏了。從加減分數推測，似應也在一尺或一尺一寸左右。

[3]　“透突”以及下面“捲搭”、“海石榴”、“牡丹”、“平彫”各條，雖經反復推敲，仍未能讀懂。“透突”有“廣”無“長”而規定“廣一寸一功”；小注又説“減長”若干，其“長”從何而來？其餘四條雖有“長”，小注雖有假定的“長”“廣”比例，但又無“功”。因此感到不知所云。此外，“透突”、“捲搭”、“平彫”是三種手法，而“海石榴”、“牡丹”却是兩種題材，又怎能並列排比呢？

旋作

殿堂等雜用名件：

椽頭盤子，徑五寸，每一十五枚；[每增減五分，各加減一枚；]

楄角梁寶缾，每徑五寸；[每增減五分，各加減一分功；]

蓮華柱頂，徑二寸，每三十二枚；[每增減五分，各加減三枚；]

木浮漚，徑三寸，每二十枚；[每增減五分，各加減二枚；]

鉤闌上蔥臺釘，高五寸，每一十六枚；[每增減五分，各加減二枚。]

蓋蔥臺釘筒子，高六寸，每二十二枚；[每增減三分，各加減一枚；]

右（上）各一功。

柱頭仰覆蓮胡桃子，[二段造，]徑八寸，七分功。[每增一寸，加一分功，若三段造，每一功加二分功。]

照壁寶牀等所用名件：

注子，高七寸，一功。[每增一寸，加二分功。]

香鑪，徑七寸；[每增一寸，加一分功；下酒杯盤，荷葉同；]

鼓子，高三寸；[鼓上釘，鐶等在內；每增一寸，加一分功，]

注盌，徑六寸；[每增一寸，加一分五厘功。]

右（上）各八分功。

酒杯盤，七分功。

荷葉，徑六寸；

鼓坐，徑三寸五分；[每增一寸，加五厘功；]

右（上）各五分功。

酒杯，徑三寸；[蓮子同；]

卷荷，長五寸；

杖鼓，長三寸；

右（上）各三分功。[如長、徑各加一寸，各加五厘功。其蓮子外貼子造，若剔空旋靨貼蓮子，加二分功。]

披蓮，徑二寸八分，二分五厘功。[每增減一寸，各加減三厘功。]

蓮蓓蕾，高三寸，並同上。

佛、道帳等名件：

火珠，徑二寸，每一十五枚；[每增減二分，各加減一枚；至三寸六分以上，每徑增減一分同；]

滴當子，徑一寸，每四十枚；[每增減一分，各加減二枚；至一寸五分以上，每增減一分，各加減一枚；]

瓦頭子，長二寸，徑一寸，每四十枚；[每徑增減一分，各加減四枚；加至一寸五分止；]

瓦錢子，徑一寸，每八十枚；[每增減一分，各加減五枚；]

寶柱子，長一尺五寸，徑一寸二分，[如長一尺，徑二寸者同，] 每一十五條；[每長增減一寸，各加減一條；] 如長五寸，徑二寸，每三十條；[每長增減一寸，各加減二條；]

貼絡門盤浮漚，徑五分，每二百枚；[每增減一分，各加減一十五枚；]

平棊錢子，徑一寸，每一百一十枚；[每增減一分，各加減八枚；加至一寸二分止；]

角鈴，以大鈴高三寸爲率，每一鉤；[每增減五分，各加減一分功；]

爐科，徑二寸，每四十枚；[每增減一分，各加減一枚；]

右（上）各一功。

虛柱頭蓮華並頭瓣，每一副，胎錢子徑五寸，八分功。[每增減一寸，各加減一分五厘功。]

鋸作

椆、檀、櫪木，每五十尺；

榆、槐木、雜硬材，每五十五尺；[雜硬材謂海棗、龍菁之類；]

白松木，每七十尺；

柟、柏木、雜軟材，每七十五尺；[雜軟材謂香椿、椵木之類；]

榆、黃松、水松、黃心木，每八十尺；

杉、桐木，每一百尺；

右（上）各一功。[每二人爲一功；或内有盤截，不計。] 若一條長二丈以上，枝樘高遠，或舊材内有夾釘脚者，並加本功一分功。

竹作

織簟，每方一尺：

細棊文素簟，七分功。[劈篾，刮削，拖摘，收廣一分五厘。如刮篾收廣三分者，其功減半。織華加八分功；織龍、鳳又加二分五厘功。]

麤簟，[劈篾青白，收廣四分，] 二分五厘功。[假棊文造，減五厘功。如刮篾收廣

二分,其功加倍。]

織雀眼網,每長一丈,廣五尺:

間龍、鳳、人物、雜華、刮篾造,三功四分五厘六毫。[事造、釘貼在內。如係小木釘貼,即減一分功,下同。]

渾青刮篾造,一功九分二厘。

青白造,一功六分。

笍索,每一束:[長二百尺,廣一寸五分,厚四分:]

渾青造,一功一分。

青白造,九分功。

障日篛,每長一丈,六分功。[如織簟造,別計織簟功。]

每織方一丈:

笆,七分功。[樓閣兩層以上處,加二分功。]

編道,九分功。[如縛棚閣兩層以上,加二分功。]

竹柵,八分功。

夾截,每方一丈,三分功。[劈竹篾在內。]

搭蓋涼棚,每方一丈二尺,三功五分。[如打笆造,別計打笆功。]

營造法式卷第二十五

諸作功限二

瓦作

斫事瓹瓦口：〔以一尺二寸瓹瓦、一尺四寸瓪瓦爲準；打造同。〕

瑠璃：

擺窠，每九十口；〔每增減一等，各加減二十口；至一尺以下，每減一等，各加三十口；〕

解撟，打造大當溝同，每一百四十口；〔每增減一等，各加減三十口；至一尺以下，每減一等，各加四十口；〕

青掍素白：

擺窠，每一百口；〔每增減一等，各加減二十口；至一尺以下，每減一等，各加三十口；〕

解撟，每一百七十口；〔每增減一等，各加減三十五口；至一尺以下，每減一等，各加四十五口；〕

右（上）各一功。

打造瓹瓪瓦口：

瑠璃瓪瓦：

線道，每一百二十口，〔每增減一等，各加減二十五口，加至一尺四寸止；至一尺

以下，每減一等，各加三十五口；劵畫者加三分之一；青掍素白瓦同；〕

條子瓦，比線道加一倍；〔劵畫者加四分之一，青掍素白瓦同；〕

青掍素白：

瓪瓦大當溝，每一百八十口，〔每增減一等，各加減三十口；至一尺以下，每減一等，各加三十五口；〕

甋瓦：

線道，每一百八十口；〔每增減一等，各加減三十口；加至一尺四寸止；〕

條子瓦，每三百口；〔每增減一等；各加減六分之一；加至一尺四寸止；〕

小當溝，每四百三十枚；〔每增減一等，各加減三十枚；〕

右（上）各一功。

結瓷，每方一丈；〔如尖斜高峻，比直行每功加五分功；〕

瓪甋瓦：

瑠璃，〔以一尺二寸爲準，〕二功二分。〔每增減一等，各加減一分功。〕

青掍素白，比瑠璃其功減三分之一。

散瓦，大當溝，四分功。〔小當溝減功三分之一。〕

壘脊，每長一丈；〔曲脊，加長二倍；〕

瑠璃，六層；

青掍素白，用大當溝，一十一層；〔用小當溝者，加二層；〕

右（上）各一功。

安卓：

火珠，每坐，〔以徑二尺爲準，〕二功五分。〔每增減一等，各加減五分功。〕

瑠璃，每一隻：

龍尾，每高一尺，八分功。〔青掍素白者，減二分功。〕

鴟尾，每高一尺，五分功。〔青掍素白者，減一分功。〕

獸頭，〔以高二尺五寸爲準，〕七分五厘功。〔每增減一等，各加減五厘功；減至一分止。〕

套獸，〔以口徑一尺爲準，〕二分五厘功。〔每增減二寸，各加減六厘功。〕

嬪伽，〔以高一尺二寸爲準〕一分五厘功。〔每增減二寸，各加減三厘功。〕

閥閲，高五尺，一功。[每增減一尺，各加減二分功。]

蹲獸，[以高六寸爲準，]每一十五枚；[每增減二寸，各加減三枚，]

滴當子，[以高八寸爲準，]每三十五枚；[每增減二寸，各加減五枚；]

右（上）各一功。

繫大箔，每三百領；[鋪箔減三分之一；]

抹棧及笆箔，每三百尺；

開鴟頷版，每九十尺；[安釘在内；]

織泥籃子，每一十枚；

右（上）各一功。

泥作

每方一丈：[殿宇、樓閣之類，有轉角、合角、托匙處，於本作每功上加五分功；高二丈以上，每一丈每一功各加一分二厘功；加至四丈止，供作並不加；即高不滿七尺，不須棚閣者，每功減三分功；貼補同；]

紅石灰，[黄、青、白石灰同，]五分五厘功。[收光五遍，合和、斫事、麻擣在内。如仰泥縛棚閣者，每兩椽加七厘五毫功，加至一十椽止。下並同。]

破灰；

細泥；

右（上）各三分功。[收光在内。如仰泥縛棚閣者，每兩椽各加一厘功。其細泥作畫壁，並灰襯，二分五厘功。]

麤泥，二分五厘功。[如仰泥縛棚閣者，每兩椽加二厘功。其畫壁披蓋麻篾，並搭乍中泥，若麻灰細泥下作襯，一分五厘功。如仰泥縛棚閣，每兩椽各加五毫功。]

沙泥畫壁：

劈篾、被篾，共二分功。

披麻，一分功。

下沙收壓，一十遍，共一功七分。[栱眼壁同。]

壘石山，[泥假山同，]五功。

壁隱假山，一功。

盆山，每方五尺，三功。[每增減一尺，各加減六分功。]

用坯：

殿宇牆，[廳、堂、門、樓牆，並補壘柱窠同,] 每七百口；[廊屋、散舍牆，加一百口；]

貼壘脫落牆壁，每四百五十口；[籾接壘牆頭射垛，加五十口；]

壘燒錢鑪，每四百口；

側劄照壁，[窗坐、門頬之類同,] 每三百五十口；

壘砌竈，[茶鑪同,] 每一百五十口；[用塼同、其泥飾各約計積尺別計功；]

右（上）各一功。

織泥籃子，每一十枚，一功。

彩畫作

五彩間金：

描畫、裝染，四尺四寸；[平棊、華子之類，係彫造者，即各減數之半；]

上顏色影華版，一尺八寸；

五彩徧裝亭子、廊屋、散舍之類，五尺五寸；[殿宇、樓閣，各減數五分之一；如裝畫暈錦，即各減數十分之一；若描白地枝條華，即各加數十分之一；或裝四出、六出錦者同；]

右（上）各一功。

上粉貼金出褫，每一尺，一功五分。

青綠碾玉，[紅或搶金碾玉同,] 亭子、廊屋、散舍之類，一十二尺；[殿宇、樓閣各項，減數六分之一；]

青綠間紅、三暈棱間、亭子、廊屋、散舍之類，二十尺；[殿宇、樓閣各項，減數四分之一；]

青綠二暈棱間，亭子、廊屋、散舍之類；[殿宇、樓閣各項，減數五分之一；]

解綠畫松、青綠緣道，廳堂、亭子、廊屋、散舍之類，四十五尺；[殿宇、樓閣，減數九分之一；如間紅三暈，即各減十分之二；]

解綠赤白，廊屋、散舍、華架之類，一百四十尺；[殿宇即減數七分之二；若樓閣、亭子、廳堂、門樓及內中屋各項，減廊屋數七分之一；若間結華或卓柏，各減十

分之二；]

丹粉赤白，廊屋、散舍、諸營、廳堂及鼓樓、華架之類，一百六十尺；[殿宇、樓閣，減數四分之一；即亭子、廳堂、門樓及皇城內屋，各減八分之一；]

刷土黃、白綠道，廊屋、散舍之類，一百八十尺；[廳堂、門樓、涼棚各項，減數六分之一，若墨緣道，即減十分之一；]

土朱刷，[間黃丹或土黃刷，帶護縫、牙子抹綠同，]版壁、平闇、門、窗、义子、鉤闌、棵籠之類，一百八十尺，[若護縫、牙子解染青綠者，減數三分之一；]

合朱刷：

格子，九十尺；[抹合綠方眼同；如合綠刷毬文，即減數六分之一；若合朱畫松，難子、壺門解壓青綠，即減數之半；如抹合綠於障水版之上，刷青地描染戲獸、雲子之類，即減數九分之一；若朱紅染，難子、壺門、牙子解染青綠，即減數三分之一，如土朱刷間黃丹，即加數六分之一；]

平闇、軟門、版壁之類，[難子、壺門、牙頭、護縫解青綠，]一百二十尺；[通刷素綠同；若抹綠，牙頭、護縫解染青華，即減數四分之一；如朱紅染，牙頭、護縫等解染青綠，即減數之半；]

檻面、鉤闌，[抹綠同，]一百八尺；[萬字、鉤片版、難子上解染青綠，或障水版之上描染戲獸、雲子之類，即各減數三分之一，朱紅染同；]

义子，[雲頭、望柱頭五彩或碾玉裝造，]五十五尺；[抹綠者，加數五分之一；若朱紅染者，即減數五分之一；]

棵籠子，[間刷素綠，牙子、難子等解壓青綠，]六十五尺；

烏頭綽楔門，[牙頭、護縫、難子壓染青綠，櫺子抹綠，]一百尺；[若高，廣一丈以上，即減數四分之一；如若土刷間黃丹者，加數二分之一；]

抹合綠窗，[難子刷黃丹，頰、串、地栿刷土朱，]一百尺；

華表柱並裝染柱頭、鶴子、日月版；[須縛棚閣者，減數五分之一；]

刷土朱通造，一百二十五尺；

綠笋通造，一百尺；

用桐油，每一斤；[煎合在內；]

右（上）各一功。

塼作

斫事：

方塼：

二尺，一十三口；〔每減一寸，加二口；〕一尺七寸，二十口；〔每減一寸，加五口；〕一尺二寸，五十口；

壓闌塼，二十口；

右（上）各一功。〔鋪砌功，並以斫事塼數加之；二尺以下，加五分；一尺七寸，加六分；一尺五寸以下，各倍加；一尺二寸，加八分；壓闌塼，加六分。其添補功，即以鋪砌之數減半。〕

條塼，長一尺三寸，四十口，〔趄條塼加一分，〕一功。〔疊砌功，即以斫事塼數加一倍；趄面塼同，其添補者，即減粫疊塼八分之五。若砌高四尺以上者，減塼四分之一。如補換華頭，即以斫事之數減半。〕

麤壘條塼，〔謂不斫事者，〕長一尺三寸，二百口，〔每減一寸加一倍，〕一功。〔其添補者，即減粫壘塼數：長一尺三寸者，減四分之一；長一尺二寸，各減半；若壘高四尺以上；各減塼五分之一；長一尺二寸者，減四分之一。〕

事造剜鑿：〔並用一尺三寸塼：〕

地面鬭八，〔階基、城門坐塼側頭、須彌臺坐之類同，〕龍、鳳、華樣人物、壺門、寶缾之類；

方塼，一口；〔間窠毬文，加一口半；〕

條塼，五口；

右（上）各一功。

透空氣眼：

方塼，每一口：

神子，一功七分。

龍、鳳、華盆，一功三分。

條塼：壺門，三枚半，〔每一枚用塼百口，〕一功。

刷染塼甋、基階之類，每二百五十尺，〔須縛棚閣者，減五分之一，〕一功。

壑壘井，每用塼二百口，一功。

淘井，每一眼，徑四尺至五尺，二功。[每增一尺，加一功；至九尺以上，每增一尺，加二功。]

窰作

造坯：

方塼：

二尺，一十口；[每減一寸，加二口；]

一尺五寸，二十七口；[每減一寸，加六口；塼碇與一尺三寸方塼同；]

一尺二寸，七十六口；[盤龍鳳、雜華同；]

條塼：

長一尺三寸，八十二口；[牛頭塼同；其趄面塼加十分之一；]

長一尺二寸，一百八十七口；[趄條並走趄塼同；]

壓闌塼，二十七口；

右（上）各一功。[般取土末，和泥、事褪、瞹曝、排垛在內。]

瓪瓦，長一尺四寸，九十五口；[每減二寸，加三十口；其長一尺以下者，減一十口；]

甋瓦：

長一尺六寸，九十口；[每減二寸，加六十口；其長一尺四寸展樣，比長一尺四寸瓦減二十口；]

長一尺，一百三十六口；[每減二寸，加一十二口；]

右（上）各一功。[其瓦坯並華頭所用膠土，並別計。]

黏瓪瓦華頭，長一尺四寸，四十五口；[每減二寸，加五口；其一尺以下者，即倍加；]

撥甋瓦重脣，長一尺六寸，八十口；[每減二寸，加八口；其一尺二寸以下者，即倍加，]

黏鎮子塼系，五十八口；

右（上）各一功。

造鴟、獸等，每一隻：

鴟尾，每高一尺，二功。[龍尾，功加三分之一。]

獸頭：

高三尺五寸，二功八分。[每減一寸，減八厘功。]

高二尺，八分功。[每減一寸，減一分功。]

高一尺二寸，一分六厘八毫功。[每減一寸，減四毫功。]

套獸，口徑一尺二寸，七分二厘功。[每減二寸，減一分三厘功。]

蹲獸，高一尺四寸，二分五厘功。[每減二寸，減二厘功。]

嬪伽，高一尺四寸，四分六厘功。[每減二寸，減六厘功。]

角珠，每高一尺，八分功。

火珠，徑八寸，二功。[每增一寸，加八分功；至一尺以上，更於所加八分功外，遞加一分功；謂如徑一尺，加九分；徑一尺一寸，加一功之類。]

閥閱，每高一尺，八分功。

行龍、飛鳳、走獸之類，長一尺四寸，五分功。

用茶土捔瓪瓦，長一尺四寸，八十口，一功。[長一尺六寸瓪瓦同，其華頭、重脣在內。餘準此。如每減二寸，加四十口。]

裝素白塼瓦坯，[青捔瓦同；如滑石捔，其功在內；]大窰計燒變所用茭草數，每七百八十束[曝窰，三分之一，]為一窰；以坯十分為率，須於往來一里外至二里，般六分，共三十六功。[遞轉在內。曝窰，三分之一。]若般取六分以上，每一分加三功，至四十二功止。[曝窰，每一分加一功，至一十五功止。]即四分之外及不滿一里者，每一分減三功，減至二十四功止。[曝窰，每一分減一功，減至七功止。]

燒變大窰，每一窰：

燒變，一十八功。[曝窰，三分之一。出窰功同。]

出窰，一十五功。

燒變琉璃瓦等，每一窰，七功。[合和、用藥、般裝、出窰在內。]

擣羅洛河石末，每六斤一十兩，一功。

炒黑錫，每一料，一十五功。

壘窰，每一坐：

大窰，三十二功。

曝窰，一十五功三分。

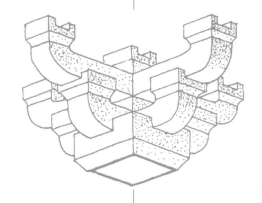

九

料例

營造法式卷第二十六

石作

蠟面，每長一丈，廣一尺：碑身、鼇坐同：

黃蠟，五錢；

木炭，三斤；一段通及一丈以上者，減一斤；

細墨，五錢。

安砌，每長三尺，廣二尺，礦石灰五斤。贔屭碑一坐，三十斤；笏頭碣，一十斤。

每段：

熟鐵鼓卯，二枚；上下大頭各廣二寸，長一寸；腰長四寸；厚六分；每一枚重一斤；

鐵葉，每鋪石二重，隔一尺用一段。每段廣三寸五分，厚三分。如並四造，長七尺；並三造，長五尺。

灌鼓卯縫，每一枚，用白錫三斤。如用黑錫，加一斤。

大木作　小木作附

用方木：

大料模方，長八十尺至六十尺，廣三尺五寸至二尺五寸，厚二尺五寸至二

尺，充十二架椽至八架椽栿。

廣厚方，長六十尺至五十尺，廣三尺至二尺，厚二尺至一尺八寸，充八架椽栿並檐栿、綽幕、大檐頭。

長方，長四十尺至三十尺，廣二尺至一尺五寸，厚一尺五寸至一尺二寸，充出跳六架椽至四架椽栿。

松方，長二丈八尺至二丈三尺，廣二尺至一尺四寸，厚一尺二寸至九寸，充四架椽至三架椽栿、大角梁、檐額、壓槽方、高一丈五尺以上版門及裹栿版、佛道帳所用枓槽、壓厦版。其名件廣厚非小松以下可充者同。

朴柱，長三十尺，徑三尺五寸至二尺五寸，充五間八架椽以上殿柱。

松柱，長二丈八尺至二丈三尺，徑二尺至一尺五寸，就料剪截，充七間八架椽以上殿副階柱或五間、三間八架椽至六架椽殿身柱，或七間至三間八架椽至六架椽廳堂柱。

就全條料又剪截解割用下項：

小松方，長二丈五尺至二丈二尺，廣一尺三寸至一尺二寸，厚九寸至八寸；

常使方，長二丈七尺至一丈六尺，廣一尺二寸至八寸，厚七寸至四寸；

官樣方，長二丈至一丈六尺，廣一尺二寸至九寸，厚七寸至四寸；

截頭方，長二丈至一丈八尺，廣一尺三寸至一尺一寸，厚九寸至七寸五分；

材子方，長一丈八尺至一丈六尺，廣一尺二寸至一尺，厚八寸至六寸；

方八方，長一丈五尺至一丈三尺，廣一尺一寸至九寸，厚六寸至四寸；

常使方八方，長一丈五尺至一丈三尺，廣八寸至六寸，厚五寸至四寸；

方八子方，長一丈五尺至一丈二尺，廣七寸至五寸，厚五寸至四寸。

竹作

色額等第：

上等：每一徑一寸，分作四片，每片廣七分。每徑加一分，至一寸以上，準此計之；中等同。其打笆用下等者，只推竹造。

漏三，長二丈，徑二寸一分，係除梢實收數、下並同；

漏二，長一丈九尺，徑一寸九分；

漏一，長一丈八尺，徑一寸七分。

中等：

大竿條，長一丈六尺，織簟，減一尺；次竿頭竹同；徑一寸五分；

次竿條，長一丈五尺，徑一寸三分；

頭竹，長丈二尺，徑一寸二分；

次頭竹，長一丈一尺，徑一寸。

下等：

笪竹，長一丈，徑八分；

大管，長九尺，徑六分；

小管，長八尺，徑四分。

織細棊文素簟，織華及龍、鳳造同，每方一尺，徑一寸二分竹一條。襯簟在內。

織麤簟，假棊文簟同，每方二尺，徑一寸二分竹一條八分。

織雀眼網，每長一丈，廣五尺，以徑一寸二分竹：

渾青造，一十一條；內一條作貼；如用木貼，即不用；下同；

青白造，六條。

笍索，每一束，長二百尺，廣一寸五分，厚四分，以徑一寸三分竹；

渾青疊四造，一十九條；

青白造，一十三條。

障日篛，每三片，各長一丈，廣二尺：徑一寸三分竹，二十一條；劈篾在內；蘆蕟，八領。壓縫在內。如織簟造，不用。

每方一丈：

打笆，以徑一寸三分竹爲率，用竹三十條造。一十二條作經，一十八條作緯，鉤頭、攙壓在內。其竹，若甋瓦結瓮，六椽以上，用上等；四椽及甋瓦六椽以上，用中等，甋瓦兩椽，甋瓦四椽以下，用下等。若闕本等，以別等竹比折充。

編道，以徑一寸五分竹爲率，用二十三條造。楲並竹釘在內。闕，以別色充。若照壁中縫及高不滿五尺，或栱壁、山斜、泥道，以次竿或頭竹、次竹比折充。

竹柵，以徑八分竹一百八十三條造。四十條作經，一百四十三條作緯編造。如高不滿一丈，以大管竹或小管竹比折充。

夾截：

中箔，五領；攙壓在內；

徑一寸二分竹，一十條。劈篾在內。

搭蓋涼棚，每方一丈二尺：

中箔，三領半；

徑一寸三分竹，四十八條；三十二條作椽，四條走水，四條裏脣，三條壓縫，五條劈篾；青白用。

蘆葦，九領。如打笆造，不用。

瓦作

用純石灰：謂礦灰，下同。

結瓷，每一口：

瓪瓦，一尺二寸，二斤。即燒灰結瓷用五分之一。每增減一等，各加減八兩；至一尺以下，各減所減之半。下至壘脊條子瓦同。其一尺二寸瓪瓦，準一尺瓪瓦法。

仰瓪瓦，一尺四寸，三斤。每增減一等，各加減一斤。

點節瓪瓦，一尺二寸，一兩。每增減一等，各加減四錢。

壘脊；以一尺四寸瓪瓦結瓷爲率。

大當溝，以瓪瓦一口造，每二枚，七斤八兩。每增減一等，各加減四分之一。線道同。

線道，以瓪瓦一口造二片，每一尺，兩壁共二斤。

條子瓦，瓪瓦一口造四片，每一尺，兩壁共一斤。每增減一等，各加減五分之一。

泥脊白道，每長一丈，一斤四兩。

用墨煤染脊，每層，長一丈，四錢。

用泥壘脊，九層爲率，每長一丈：

麥𪹬，一十八斤；每增減二層，各加減四斤；

紫土，八擔，每一擔重六十斤；餘應用土並同；每增減二層，各加減一擔；

小當溝，每瓪瓦一口造，二枚。仍取條子瓦二片。

鵞頷或牙子版，每合角處，用鐵葉一段。殿宇，長一尺，廣六寸，餘長六寸，廣四寸。

結瓮，以瓯瓦長，每口攙壓四分，收長六分。其解擔剪截，不得過三分。合溜處尖斜瓦者，並計整口。

佈瓦隴，每一行，依下項：

瓹瓦：以仰瓯瓦爲計。

長一尺六寸，每一尺[1]；

長一尺四寸，每八寸；

長一尺二寸，每七寸；

長一尺，每五寸八分；

長八寸，每五寸；

長六寸，每四寸八分。

瓯瓦：

長一尺四寸，每九寸；

長一尺二寸，每七寸五分。

結瓮，每方一丈：

中箔，每重，二領半。壓佔在內。殿宇樓閣，五間以上，用五重；三間，四重；廳堂，三重；餘並二重。

土，四十擔。係瓹、瓯結瓮；以一尺四寸瓯瓦爲率；下翹、奍同。每增一等，加一十擔；每減一等，減五擔；其散瓯瓦，各減半。

麥奍，二十斤。每增一等，加一斤；每減一等，減八兩；散瓯瓦，各減半。如純灰結瓮，不用；其麥翹同。

麥翹，一十斤。每增一等，加八兩；每減一等，減四兩；散瓯瓦，不用。

泥籃，二枚。散瓯瓦，一枚。用徑一寸三分竹一條，織造二枚。

繫箔常使麻，一錢五分。

抹柴棧或版、笆、箔，每方一丈：如純灰於版並笆、箔上結瓮者，不用。

土，二十擔；

麥翹，一十斤。

安卓：

鴟尾，每一隻：以高三尺爲率，龍尾同。

鐵脚子，四枚，各長五寸；每高增一尺，長加一寸。

鐵束，一枚，長八寸；每高增一尺，長加二寸。其束子大頭廣二寸，小頭廣一寸二分爲定法。

搶鐵，三十二片，長視身三分之一；每高增一尺，加八片；大頭廣二寸，小頭廣一寸爲定法。

拒鵲子，二十四枚，上作五叉子，每高增一尺，加三枚，各長五寸。每高增一尺，加六分。

安拒鵲等石灰，八斤；坐鴟尾及龍尾同；每增減一尺，各加減一斤。

墨煤，四兩；龍尾，三兩；每增減一尺，各加減一兩三錢；龍尾，加減一兩；其瑠璃者，不用。

鞠，六道，各長一尺；曲在內；爲定法；龍尾同；每增一尺，添八道；龍尾，添六道；其高不及三尺者，不用。

柏樁，二條，龍尾同；高不及三尺者，減一條；長視高，徑三寸五分。三尺以下，徑三寸。

龍尾：

鐵索，二條；兩頭各帶獨脚屈膝；共高不及三尺者，不用；

一條長視高一倍，外加三尺；

一條長四尺。每增一尺，加五寸。

火珠，每一坐：以徑二尺爲準。

柏樁，一條，長八尺；每增減一等，各加減六寸，其徑以三寸五分爲定法；

石灰，一十五斤；每增減一等，各加減二斤；

墨煤，三兩；每增減一等，各加減五錢。

獸頭，每一隻：

鐵鈎，一條；高二尺五寸以上，鈎長五尺；高一尺八寸至二尺，鈎長三尺；高一尺四寸至一尺六寸，鈎長二尺五寸；高一尺二寸以下，鈎長二尺；

繫頤鐵索，一條，長七尺。兩頭各帶直脚屈膝；高一尺八寸以下，並不用。

滴當子，每一枚：以高五寸爲率。石灰，五兩，每增減一等，各加減一兩。

嬪伽，每一隻：以高一尺四寸爲率。

石灰，三斤八兩，每增減一等，各加減八兩；至一尺以下，減四兩。

蹲獸，每一隻：以高六寸爲率。

石灰，二斤，每增減一等，各加減八兩。

石灰，每三十斤，用麻擣一斤。

出光瑠璃瓦，每方一丈，用常使麻，八兩。

[1]　即：如用長一尺六寸瓴瓦，即每一尺爲一行（一隴）。

營造法式卷第二十七

泥作

每方一丈：

紅石灰：乾厚一分三厘；下至破灰同。

石灰，三十斤；非殿閣等，加四斤；若用礦灰，減五分之一；下同；

赤土，二十三斤；

土朱，一十斤。非殿閣等，減四斤。

黃石灰：

石灰，四十七斤四兩；

黃土，一十五斤十二兩。

青石灰：

石灰，三十二斤四兩；

軟石炭，三十二斤四兩。如無軟石炭，即倍石灰之數；每石灰一十斤，用麤墨一斤或墨煤十一兩。

白石灰：

石灰，六十三斤。

破灰：

石灰，二十斤；

白蔑土，一擔半；

麥麲，一十八斤。

細泥：

麥麲，一十五斤；作灰襯，同；其施之於城壁者，倍用；下麥麲準此；

土，三擔。

麤泥：中泥同；

麥麲，八斤；搭絡及中泥作襯，各減半；

土，七擔。

沙泥畫壁：

沙土、膠土、白蔑土，各半擔。

麻擣，九斤；栱眼壁同；每斤洗淨者，收一十二兩；

麤麻，一斤；

徑一寸三分竹，三條。

壘石山：

石灰，四十五斤；

麤墨，三斤。

泥假山：

長一尺二寸，廣六寸，厚二寸塼，三十口；

柴，五十斤；曲堰者；

徑一寸七分竹，一條；

常使麻皮，二斤；

中箔，一領；

石灰，九十斤；

麤墨，九斤；

麥麲，四十斤；

麥麲，二十斤；

膠土，一十擔。

壁隱假山：

石灰，三十斤；

麤墨，三斤。

盆山，每方五尺：

石灰，三十斤；每增減一尺，各加減六斤；

麤墨，二斤。

每坐

立竈：用石灰或泥，並依泥飾料例約計；下至茶爐子準此；

突，每高一丈二尺，方六寸，坯四十口。方加至一尺二寸，倍用。其坯係長一尺二寸，廣六寸，厚二寸；下應用塼、坯，並同。

壘竈身，每一斗，坯八十口。每增一斗，加一十口。

釜竈：以一石爲率。

突，依立竈法。每增一石，腔口直徑加一寸；至十石止。

壘腔口坑子竃煙，塼五十口。每增一石，加一十口。

坐甑：

生鐵竈門；依大小用；鑊竈同。

生鐵版，二片，各長一尺七寸，每增一石，加一寸，廣二寸，厚五分。

坯，四十八口。每增一石，加四口。

礦石灰，七斤。每增一口，加一斤。

鑊竈：以口徑三尺爲準。

突，依釜竈法。斜高二尺五寸，曲長一丈七尺，駝勢在內。自方一尺五寸，並二壘砌爲定法。

塼，一百口。每徑加一尺，加三十口。

生鐵片，二片，各長二尺，每徑長加一尺，加三寸，廣二寸五分，厚八分。

生鐵柱子，一條，長二尺五寸，徑三寸。仰合蓮造；若徑不滿五尺不用。

茶爐子：以高一尺五寸爲率。

燎杖，用生鐵或熟鐵造，八條，各長八寸，方三分。

坯，二十口。每加一寸，加一口。

　　壘坯牆：

　　用坯每一千口，徑一寸三分竹，三條。造泥籃在内。

　　闇柱每一條，長一丈一尺，徑一尺二寸爲準，牆頭在外，中箔，一領。

　　石灰，每一十五斤，用麻擣一斤。若用礦灰，加八兩；其和紅、黄、青灰，即以所用土朱之類斤數在石灰之内。

　　泥籃，每六椽屋一間，三枚。以徑一寸三分竹一條織造。

彩畫作

　　應刷染木植，每面方一尺，各使下項：栱眼壁各減五分之一；彫木版加五分之一；即描華之類，準折計之。

　　定粉，五錢三分；

　　墨煤，二錢二分八厘五毫；

　　土朱，一錢七分四厘四毫；殿宇、樓閣，加三分；廊屋、散舍，減二分；

　　白土，八錢；石灰同；

　　土黄，二錢六分六厘；殿宇、樓閣，加二分；

　　黄丹，四錢四分；殿宇、樓閣，加二分；廊屋、散舍，減一分；

　　雌黄，六錢四分；合雌黄、紅粉，同；

　　合青華，四錢四分四厘；合綠華同；

　　合深青，四錢，合深綠及常使朱紅、心子朱紅、紫檀並同；

　　合朱，五錢；生青、綠華、深朱、紅，同；

　　生大青，七錢；生大青、浮淘青、梓州熟大青、綠、二青綠，並同；

　　生二綠，六錢；生二青同；

　　常使紫粉，五錢四分；

　　藤黄，三錢；

　　槐華，二錢六分；

　　中綿胭脂，四片，若合色，以蘇木五錢二分，白礬一錢三分煎合充；

　　描畫細墨，一分；

　　熟桐油，一錢六分。若在闇處不見風日者，加十分之一。

應合和顏色，每斤，各使下項：

合色：

綠華：青華減定粉一兩，仍不用槐華，白礬；

定粉，一十三兩；

青黛，三兩；

槐華，一兩；

白礬，一錢。

朱：

黃丹，一十兩；

常使紫粉，六兩。

綠：

雌黃，八兩；

淀，八兩。

紅粉：

心子朱紅，四兩；

定粉，一十二兩。

紫檀：

常使紫粉，一十五兩五錢；

細墨，五錢。

草色：

綠華：青華減槐華、白礬；

淀，一十二兩；

定粉，四兩；

槐華，一兩；

白礬，一錢。

深綠：深青即減槐華、白礬；

淀，一斤；

槐華，一兩；

白礬，一錢。

綠：

淀，一十四兩；

石灰，二兩；

槐華，二兩；

白礬，二錢。

紅粉：

黃丹，八兩；

定粉，八兩。

襯金粉：

定粉，一斤；

土朱，八錢。顆塊者。

應使金箔，每面方一尺，使襯粉四兩，顆塊土朱一錢。每粉三十斤，仍用生白絹一尺，濾粉，木炭一十斤，爁粉，綿半兩。描金。

應煎合桐油，每一斤：

松脂、定粉、黃丹，各四錢；

木扎，二斤。

應使桐油，每一斤，用亂絲四錢。

塼作

應鋪壘、安砌，皆隨高、廣，指定合用塼等第，以積尺計之。若階基、慢道之類，並二或並三砌，應用尺三條塼，細壘者，外壁斫磨塼每一十行，裏壁麤塼八行填後。其隔減、塼瓶，及樓閣高廣[1]，或行數不及者，並依此增減計定。

應卷輂河渠，並隨圜用塼；每廣二寸，計一口；覆背卷準此。其繳背，每廣六寸，用一口。

應安砌所需礦灰，以方一尺五寸塼，用一十三兩。每增減一寸，各加減三兩。其條塼，減方塼之半；壓闌，於二尺方塼之數，減十分之四。

應以墨煤刷塼瓶、基階之類，每方一百尺，用八兩。

應以灰刷塼牆之類，每方一百尺，用一十五斤。

應以墨煤刷塼甋、基階之類，每方一百尺，並灰刷塼牆之類，計灰一百五十斤，各用苕蒂一枚。

應甃壘井所用盤版，長隨徑，每片廣八寸，厚二寸，每一片：

常使麻皮，一斤；

蘆蕟，一領；

徑一寸五分竹，二條。

[1]　窵，音鳥或音吊，深遠也。

窰作

燒造用芟草：

塼，每一十口：

方塼：

方二尺，八束。每束重二十斤，餘芟草稱束者，並同。每減一寸，減六分。

方一尺二寸，二束六分。盤龍、鳳、華並塼碇同。

條塼：

長一尺三寸，一束九分。牛頭塼同；其趄面即減十分之一。

長一尺二寸，九分。走趄並趄條塼，同。

壓闌塼：長二尺一寸，八束。

瓦：

素白，每一百口：

甋瓦：

長一尺四寸，六束七分。每減二寸，減一束四分。

長六寸，一束八分。每減二寸，減七分。

瓪瓦：

長一尺六寸，八束。每減二寸，減二束。

長一尺，三束。每減二寸，減五分。

青掍瓦：以素白所用數加一倍。

諸事件，謂鴟、獸、嬪伽，火珠之類；本作內餘稱事件者準此；每一功，一束。其龍尾所用荑草，同鴟尾。

瑠璃瓦並事件，並隨藥料，每窰計之。謂曝窰。大料分三窰折大料同，一百束，折大料八十五束，中料分二窰，小料同；一百一十束，小料一百束。

掍造鴟尾，龍尾同，每一隻，以高一尺爲率，用麻擣，二斤八兩。

青掍瓦：

滑石掍：

坯數[2]：

大料，以長一尺四寸甋瓦，一尺六寸瓪瓦，各六百口。華頭重脣在內；下同。

中料，以長一尺二寸甋瓦，一尺四寸瓪瓦，各八百口。

小料，以甋瓦一千四百口，長一尺，一千三百口，六寸並四寸，各五千口。瓪瓦一千三百口。長一尺二寸，一千二百口，八寸並六寸，各五千口[3]。

柴藥數：

大料：滑石末，三百兩；羊糞，三篁；中料，減三分之一，小料，減半；濃油，一十二斤；柏柴，一百二十斤；松柴，麻籸，各四十斤。中料，減四分之一；小料，減半。

茶土掍：長一尺四寸甋瓦，一尺六寸瓪瓦，每一口，一兩[4]。每減二寸，減五分。

造瑠璃瓦並事件：

藥料：每一大料；用黃丹二百四十三斤。折大料，二百二十五斤；中料，二百二十二斤；小料，二百九斤四兩。每黃丹三斤，用銅末三兩，洛河石末一斤。

用藥，每一口：鴟、獸、事件及條子、線道之類，以用藥處通計尺寸折大料：

大料，長一尺四寸甋瓦，七兩二錢三分六厘。長一尺六寸瓪瓦減五分。

中料，長一尺二寸甋瓦，六兩六錢一分六毫六絲六忽。長一尺四寸瓪瓦，減五分。

小料，長一尺甋瓦，六兩一錢二分四厘三毫三絲二忽。長一尺二寸瓪瓦，減五分。

藥料所用黃丹闕，用黑錫炒造。其錫，以黃丹十分加一分，即所加之數，斤以下不計，每黑錫一斤，用蜜駝僧二分九厘，硫黃八分八厘，盆硝二錢五分八厘，柴二斤一十一兩，炒成收黃丹十分之數。

[2]　這裏所列坯數，是適用於下文的柴藥數的大、中、小料的坯數。

[3]　〝五千口〞各本均作〝五十口〞，按比例，似應爲五千口。

[4]　一兩什麼？沒有説明。

營造法式卷第二十八

諸作用釘料例

用釘料例

大木作：

椽釘，長加椽徑五分 [1]。有餘者從整寸，謂如五寸椽用七寸釘之類；下同。

角梁釘，長加材厚一倍。柱礩同。

[1] 這"五分"是"十分之五"，"椽徑之半"，而不是絕對尺寸。

飛子釘，長隨材厚。

大、小連檐釘，長隨飛子之厚。如不用飛子者，長減椽徑之半。

白版釘，長加版厚一倍。平闇遮椽版同。

搏風版釘，長加版厚兩倍。

橫抹版釘，長加版厚五分。隔減並襻同。

小木作：

凡用釘，並隨版木之厚。如厚三寸以上，或用簽釘者，其長加厚七分。若厚二寸以下者，長加厚一倍；或縫內用兩入釘[2]者，加至二寸止。

雕木作：

凡用釘，並隨版木之厚。如厚二寸以上者，長加厚五分，至五寸止。若厚一寸五分以下者，長加厚一倍；或縫內用兩入釘者，加至五寸止。

竹作：

壓笆釘，長四寸。

雀眼網釘，長二寸。

瓦作：

瓶瓦上滴當子釘，如高八寸者，釘長一尺；若高六寸者，釘長八寸；高一尺二寸及一尺四寸嬪伽，並長一尺二寸，瓪瓦同；或高三寸及四寸者，釘長六寸。高一尺嬪伽並六寸華頭瓪瓦同，並用本作蔥臺長釘。

套獸長一尺者，釘長四寸；如長六寸以上者，釘長三寸；月版及釘箔同；若長四寸以上者，釘長二寸。鴟頷版牙子同。

泥作：

沙壁內麻華釘，長五寸。造泥假山釘同。

塼作：

井盤版釘，長三寸。

[2] 兩入釘就是兩頭尖的釘子。

用釘數

大木作：

連檐，隨飛子椽頭，每一條，營房隔間同；

大角梁，每一條；續角梁，二枚；子角梁，三枚；

托槫，每一條；

生頭，每長一尺；搏風版同[3]；

搏風版，每長一尺五寸；

橫抹，每長二尺；

右（上）各一枚。

飛子，每一枚；攀槫同；

遮椽版，每長三尺，雙使；難子，每長五寸，一枚；

白版，每方一尺；

槫、枓，每一隻；

隔減，每一出入角；攀，每條同；

右（上）各二枚。

椽，每一條；上架三枚，下架一枚；

平闇版，每一片；

柱礩，每一隻；

右（上）各四枚。

小木作：

門道立、臥柣，每一條；平棊華、露籬、帳、經藏猴面等梶之類同；帳上透栓、臥梶，隔縫用；井亭大連簷，隨椽隔間用；

烏頭門上如意牙頭，每長五寸；難子、貼絡牙脚、牌帶籤面並楅、破子窗填心、水槽底版、胡梯促踏版、帳上山華貼及楅、角脊、瓦口、轉輪經藏鈿面版之類同；帳及經藏籤面版等，隔梶用；帳上合角並山華絡牙脚、帳頭楅，用二枚；

鉤窗檻面搏肘，每長七寸；

烏頭門並格子籤[4]子桯，每長一尺，格子等搏肘版、引簷，不用；門簪、雞栖、平棊、梁抹瓣、方井亭等搏風版、地棚地面版、帳、經藏仰托梶、帳上混肚方、牙脚帳壓青牙子、壁藏斗槽版、籤面之類同；其裏柣，隨水路兩邊，各用；

破子窗籤子桯，每長一尺五寸；

籤平棊桯，每長二尺；帳上槫同；

藻井背版，每廣二寸，兩邊各用；

水槽底版罨頭，每廣三寸；

帳上明金版，每廣四寸；帳、經藏厦瓦版，隨椽隔間用；

隨榑簽門板，每廣五寸；帳並經藏坐面，隨榥背版；井亭厦瓦版，隨椽隔間用，其山版，用二枚；

平棊背版，每廣六寸；簽角蟬版，兩邊各用；

帳上山華蕉葉，每廣八寸；牙腳帳隨榥釘，頂版同；

帳上坐面版，隨榥每廣一尺；

鋪作，每科一隻；

帳並經藏車槽等澁，子澁、腰華版，每瓣，壁藏坐壼門、牙頭同；車槽坐腰面等澁、背版，隔瓣用；明金版，隔瓣用二枚；

右（上）各一枚。

烏頭門搶柱，每一條；獨扇門等伏兔、手栓、承拐榑同；門簪、雞栖、立牌牙子、平棊護縫、鬭四瓣方、帳上椿子、車槽等處臥榥、方子、壁帳馬銜、填心、轉輪經藏輞、輈子之類同；

護縫，每長一尺；井亭等脊、角梁、帳上仰陽，隔科貼之類同；

右（上）各二枚。

七尺以下門榑，每一條；垂魚、釘椽頭板、引檐跳椽、鉤闌華托柱、叉子、馬銜、井亭子博脊、帳並經藏腰檐抹角栿、曲剜椽子之類同；

露籬上屋版，隨山子版，每一縫；

右（上）各二枚。

七尺至一丈九尺門榑，每一條，四枚。平棊榑、小平棊枓槽版、橫鈐，立旌、版門等伏兔、槫柱、日月版、帳上角梁、隨間栿、牙腳帳格榥，經藏井口榥之類同。

二丈以上門榑，每一條，五枚。隨圜橋子上促踏版之類同。

鬭四並井亭子上枓槽版，每一條；帳帶、猴面榥、山華蕉葉鑰匙頭之類同；

帳上腰檐鼓作、山華蕉葉枓槽版，每一間；

右（上）各六枚。

截間格子槫柱，每一條，一十二枚[5]。上面八枚，下面四枚。

鬭八上枓槽版，每片，一十枚。

小鬭四、鬭八、平棊上並鉤闌、門窗、鴈翅版、帳並壁藏天宮樓閣之類，隨宜計數。

彫木作：

寶牀，每長五寸；脚並事件，每件三枚；

雲盆，每長五寸；

右（上）各一枚。

角神安脚，每一隻；膝窠，四枚；帶，五枚；安釘，每身六枚；

扛坐神，力士同，每一身；

華版，每一片；每通長造者，每一尺一枚；其華頭係貼釘者，每朵一枚；若一寸以上，加一枚；

虛柱，每一條釘卯；

右（上）各二枚。

混做真人、童子之類，高二尺以上，每一身；二尺以下，二枚；

柱頭、人物之類，徑四寸上，每一件；如三寸以下，一枚；

寶藏神臂膊，每一隻；腿脚，四枚；裙，二枚；帶，五枚；每一身安釘，六枚；

鶴子腿，每一隻；每翅，四枚；尾，每一段，一枚；如施於華表柱頭者，加脚釘，每隻四枚；

龍、鳳之類，接搭造，每一縫；纏柱者，加一枚；如全身作浮動者，每長一尺又加二枚；每長增五寸，加一枚；

應貼絡，每一件；以一尺爲率，每增減五寸，各加減一枚，減至二寸止；

椽頭盤子，徑六寸至一尺，每一個；徑五寸以下，三枚；

右（上）各三枚。

竹作：

雀眼網貼，每長二尺，一枚。

壓竹笆，每方一丈，三枚。

瓦作：

滴當子嬪伽，甋瓦華頭同，每一隻；

鴛頷或牙子版，每二尺；

右（上）各一枚。

月版，每段，每廣八寸，二枚。

套獸，每一隻，三枚。

結瓦鋪作繫轉角處者，每方一丈，四枚。

泥作：

沙泥畫壁披麻，每方一丈，五枚。

造泥假山，每方一丈，三十枚。

塼作：

井盤版，每一片，三枚。

[3]　與次行矛盾，指出存疑。

[4]　簽，在這裏是動詞。

[5]　各本均無"一十二枚"四字，顯然遺漏，按小注數補上。

通用釘料例

每一枚：

蔥臺頭釘[6]，長一尺二寸，蓋下方五分，重一十一兩；長一尺一寸，蓋下方四分八厘，重一十兩一分；長一尺，蓋下方四分六厘，重八兩五錢。

猴頭釘，長九寸，蓋下方四分，重五兩三錢；長八寸，蓋下方三分八厘，重四兩八錢。

卷蓋釘，長七寸，蓋下方三分五厘，重三兩；長六寸，蓋下方三分，重二兩；長五寸，蓋下方二分五厘，重一兩四錢；長四寸，蓋下方二分，重七錢。

圓蓋釘，長五寸，蓋下方二分三厘，重一兩二錢；長三寸五分，蓋下方一分八厘，重六錢五分；長三寸，蓋下方一分六厘，重三錢五分。

拐蓋釘，長二寸五分，蓋下方一分四厘，重二錢二分五厘；長二寸，蓋下方一分二厘，重一錢五分，長一寸三分，蓋下方一分，重一錢；長一寸，蓋下方八厘，重五分。

蔥臺長釘，長一尺，頭長四寸，脚長六寸，重三兩六錢；長八寸，頭長三寸，脚長五寸，重二兩三錢五分；長六寸，頭長二寸，脚長四寸，重一兩一錢。

兩入釘，長五寸，中心方二分二厘，重六錢七分；長四寸，中心方二分，重四錢三分；長三寸，中心方一分八厘，重二錢七分；長二寸，中心方一分五厘，重一錢二分；長一寸五分，中心方一分，重八分。

卷葉釘，長八分，重一分，每一百枚重一兩。

[6]　各版僅各種釘的名稱印作正文，以下的長和方的尺寸和重量都印作小注。由於小注裏所說的正是〝料例〞的具體內容，是主要部份，所以這裏一律改作正文排印。

諸作用膠料例

諸作用膠料例

小木作：雕木作同：

每方一尺：入細生活，十分中三分用鰾；每膠一斤，用木札二斤煎；下準此。

縫，二兩。

卯，一兩五錢。

瓦作：

應使墨煤；每一斤用一兩。

泥作：

應使墨煤；每一十一兩用七錢。

彩畫作：

應使顏色每一斤，用下項：攏闇在內。

土朱，七兩；

黃丹：五兩；

墨煤，四兩；

雌黃，三兩；土黃、澱、常使朱紅、大青綠、梓州熟大青綠、二青綠、定粉、深朱紅、常使紫粉同；

石灰，二兩。白土、生二青綠、青綠華同。

合色：

朱；

綠；

右（上）各四兩。

綠華，青華同，二兩五錢。

紅粉；

紫檀；

右（上）各二兩。

草色：

綠，四兩。

深綠，深青同，三兩。

綠華，青華同；

紅粉；

右（上）各二兩五錢。

襯金粉，三兩。用鰾。

煎合桐油，每一斤，用四錢。

塼作：

應用墨煤，每一斤，用八兩。

諸作等第

諸作等第

石作：

鑴刻混作剔地起突及壓地隱起華或平鈒華。混作，謂螭頭或鉤闌之類。

右（上）爲上等。

柱礎，素覆盆；階基望柱、門砧、流盃之類，應素造者同；

地面；踏道、地栿同；

碑身；笏頭及坐同；

露明斧刃卷葦水窗；

水槽。井口，井蓋同。

右（上）爲中等。

鉤闌下螭子石；闇柱碇同；

卷葦水窗捯後底版。山棚鋜脚同。

右（上）爲下等。

大木作：

鋪作枓栱；角梁、昂、栿、月梁，同；

絞割展捯地架 [1]。

右（上）爲上等。

鋪作所用欂、柱、栿、額之類 [2]，並安椽；

枓口跳絞泥道栱或安側項方及用把頭栱者，同；所用枓栱。華駝峯、楮子、大連檐、

飛子之類，同；

右（上）爲中等。

枓口跳以下所用欂、柱、栿、額之類，並安椽；

凡平闇内所用草架栿之類，謂不事造者；其枓口跳以下所用素駝峯、楮子、小連

檐之類，同。

右（上）爲下等。

小木作：

版門、牙、縫、透栓、壘肘造；

格子門；闌檻鉤窗同；

毬文格子眼；四直方格眼，出線，自一混，四攛尖以上造者，同；

桯，出線造；

鬭八藻井；小鬭八藻井同；

叉子；内霞子、望柱、地栿、袞砧，隨本等造；下同；

櫺子，馬銜同，海石榴頭，其身，瓣内單混、面上出心線以上造；

串，瓣内單混、出線以上造；

重臺鉤闌；井亭子並胡梯，同；

牌帶貼絡彫華；

佛、道帳。牙脚、九脊、壁帳、轉輪經藏、壁藏，同。

右（上）爲上等。

烏頭門；軟門及版門、牙、縫，同；

破子窗；井屋子同；

格子門；平棊及闌檻鉤窗同；

格子，方絞眼，平出線或不出線造；

桯，方直、破瓣、攧尖；素通混或壓邊線造，同；

栱眼壁版；裹栿版、五尺以上垂魚、惹草，同；

照壁版，合版造；障日版同；

擗簾竿，六混以上造；

叉子：

櫺子，雲頭、方直出心線或出邊線、壓白造；

串，側面出心線或壓白造；

單鉤闌，撮項蜀柱、雲栱造。素牌及棵籠子，六瓣或八瓣造，同。

右（上）爲中等。

版門，直縫造；版櫺窗、睒電窗，同；

截間版帳；照壁障日版，牙頭、護縫造，並屛風骨子及橫鈐、立旌之類同；

版引檐；地棚並五尺以下垂魚、惹草，同；

擗簾竿，通混、破瓣造；

叉子：拒馬叉子同；

櫺子，挑瓣雲頭或方直筍頭造；

串，破瓣造；托根或曲根，同；

單鉤闌，枓子蜀柱、蜻蜓頭造。棵籠子，四瓣造，同。

右（上）爲下等。

凡安卓，上等門、窗之類爲中等[3]，中等以下並爲下等。其門並版壁、格子，以方一丈爲率，於計定造作功限內，以加功二分作下等。每增減一尺，各

加減一分功。烏頭門比版門合得下等功限加倍。破子窗，以六尺爲率，於計定功限內，以五分功作下等功。每增減一尺，各加減五厘功。

彫木作：

混作：

角神；寶藏神同；

華牌，浮動神仙、飛仙、昇龍、飛鳳之類；

柱頭，或帶仰覆蓮荷，臺坐造龍、鳳、獅子之類；

帳上纏柱龍；纏寶山或牙魚，或間華；並扛坐神、力士、龍尾、嬪伽，同；

半混：

彫插及貼絡寫生牡丹華、龍、鳳、獅子之類；

寶牀事件同；

牌頭　帶，舌同、華版；

椽頭盤子，龍、鳳或寫生華；鉤闌尋杖頭同；

檻面、鉤闌同，雲栱，鵝項、矮柱、地霞、華盆之類同；中、下等準此；**剔地起突，二卷或一卷造**；

平棊內盤子，剔地雲子間起突彫華、龍、鳳之類；海眼版、水地間海魚等，同；

華版：

海石榴或尖葉牡丹，或寫生，或寶相，或蓮荷；帳上歡門、車槽、猴面等華版及裹栿、障水、填心版、格子、版壁腰內所用華版之類，同；中等準此；

剔地起突，卷搭造；透突起突造同；

透突窪葉間龍、鳳、獅子、化生之類；

長生草或雙頭蕙草，透突龍、鳳、獅子、化生之類。

右（上）爲上等。

混作帳上鴟尾；獸頭、套獸、蹲獸，同；

半混：

貼絡鴛鴦、羊、鹿之類；平棊內角蟬並華之類同；

檻面、鉤闌同，雲栱、窪葉平彫；

垂魚、惹草，間雲、鶴之類；立栌手把飛魚同；

華版，透突窪葉平彫長生草或雙頭蕙草，透突平彫或剔地間鴛鴦、羊、鹿之類。

右（上）為中等。

半混：

貼絡香草、山子、雲霞；

檻面：鉤闌同：

雲栱，實雲頭；

萬字、鉤片，剔地；

叉子，雲頭或雙雲頭；

鋜腳壼門版　帳帶同，造實結帶或透突華葉；

垂魚、惹草，實雲頭；

團窠蓮華；伏兔蓮荷及帳上山華蕉葉版之類，同；

毬文格子，挑白。

右（上）為下等。

旋作：

寶牀上所用名件：搘角梁、寶瓶、櫨鈴，同；

右（上）為上等。

寶柱：蓮華柱頂、虛柱蓮華並頭瓣，同；

火珠：滴當子、橡頭盤子、仰覆蓮胡桃子、蔥臺釘並釘蓋筒子，同。

右（上）為中等。

櫨枓；

門盤浮漚。瓦頭子、錢子之類，同。

右（上）為下等。

竹作：

織細棊文簟，間龍、鳳或華樣。

右（上）為上等。

織細棊文素簟；

織雀眼網，間龍、鳳、人物或華樣。

右（上）為中等。

織籧篨，假棊文簟同；

織素雀眼網；

織笆，編道竹柵，打笪、笍索、夾載蓋棚，同。

右（上）爲下等。

瓦作：

結瓦殿閣、樓臺；

安卓鴟、獸事件；

斫事瑠璃瓦口。

右（上）爲上等。

瓪瓦結瓦廳堂、廊屋；用大當溝、散瓪瓦結瓦、攤釘行壠同；

斫事大當溝。開剜鷰頷、牙子版，同。

右（上）爲中等。

散瓪瓦結瓦；

斫事小當溝並線道、條子瓦；

抹棧、笆、箔。混染黑脊、白道、繫箔、並織造泥籃，同。

右（上）爲下等。

泥作：

用紅灰；黃、白灰同；

沙泥畫壁；被篾，披麻同；

壘造鍋鑊竈；燒錢鑪、茶鑪、同；

壘假山。壁隱山子同，

右（上）爲上等。

用破灰泥；

壘坯牆。

右（上）爲中等。

細泥；麤泥並搭乍中泥作襯同；

織造泥籃。

右（上）爲下等。

彩畫作：

五彩裝飾；_{間用金同；}

青綠碾玉。

右（上）為上等。

青綠棱間；

解綠赤、白及結華；_{畫松文同；}

柱頭，脚及槫畫束錦。

右（上）為中等。

丹粉赤白；_{刷土黃同；}

刷門、窗。_{版壁、叉子、鉤闌之類，同。}

右（上）為下等。

塼作：

鐫華；

壘砌象眼、踏道。_{須彌華臺坐同。}

右（上）為上等。

壘砌平階、地面之類；_{謂用斫磨塼者；}

斫事方、條塼。

右（上）為中等。

壘砌麤臺階之類；_{謂用不斫磨塼者；}

卷輂、河渠之類。

右（上）為下等。

窰作：

鴟、獸；_{行龍、飛鳳、走獸之類，同；}

火珠。_{角珠、滴當子之類，同。}

右（上）為上等。

瓦坯：_{粘絞並造華頭，撥重唇，同；}

造瑠璃瓦之類；

燒變塼、瓦之類。

右（上）爲中等。

塼坯；

裝窰。壘華窰同。

右（上）爲下等。

[1]　地架是什麽？大木作制度、功限、料例都未提到過。

[2]　〝鋪作所用〞四個字過於簡略。這裏所説的不是鋪作本身，而應理解爲〝有鋪作枓栱的殿堂，樓閣等所用的槫、柱、栿、額之類〞。

[3]　應理解爲：門窗之類，造作工作算作上等的，它的安卓工作就按中等計算；造作在中等以下的，安卓一律按下等計。

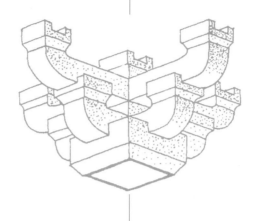

十

壕寨制度圖樣、石作制度圖樣、
大木作制度圖樣

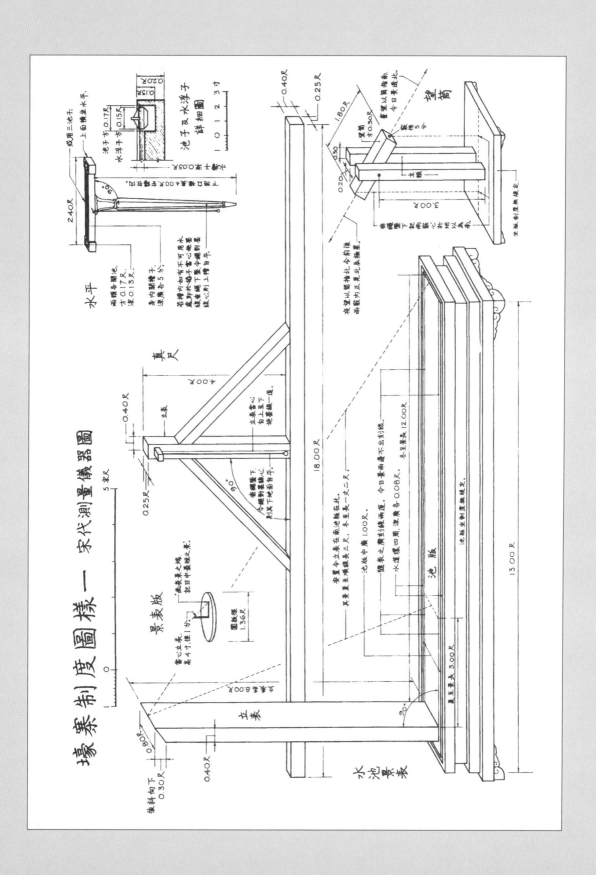

壕寨制度圖樣圖一 — 宋代測量儀器圖

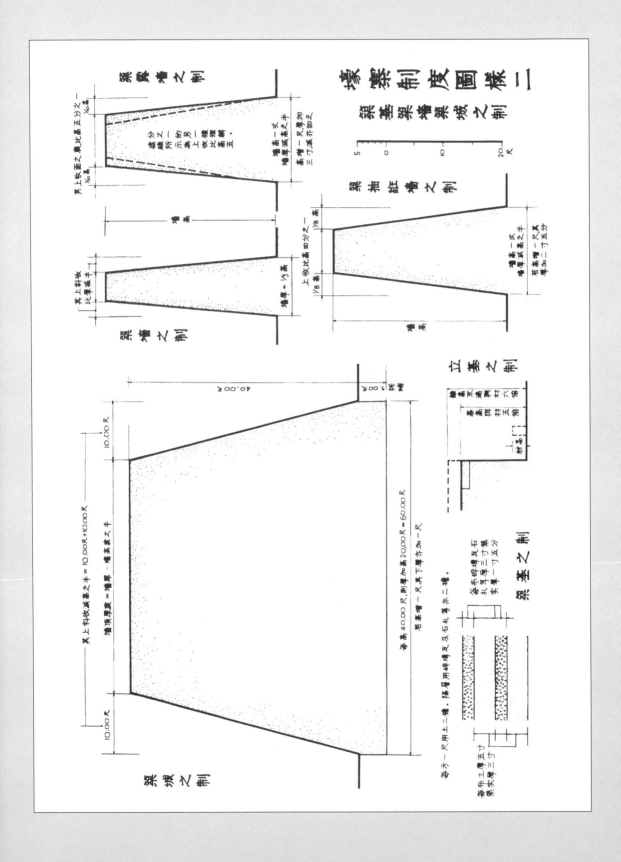

石作制度圖樣一

彫鎸　彫鎸制度有四等：

一　剔地起突　其彫刻母題三面突起，一面與地相聯。

二　壓地隱起　母題突起甚少，按文義，母題最高點似不突出石面以上。

三　減地平鈒　如壓地隱起，母題最高點不突出石面，但最高點與地相差甚微。

四　素平　石面平鑿無彫飾。

拄礎　造拄礎之制：

其方倍拄之徑，方一尺四寸以下者，每方一尺厚八寸，方三尺以上者，量減方之半，方四尺以上者，以厚三尺為準。若造覆盆，拄礎每方一尺覆盆高一寸，每覆盆高一寸，盆唇厚一分，如仰覆蓮花，其高加覆盆一倍。

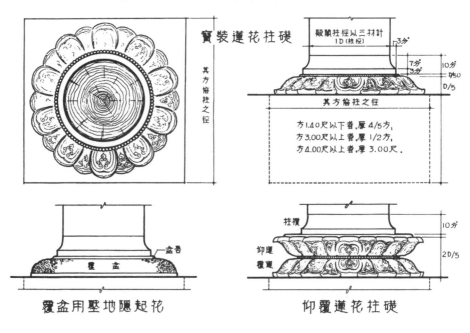

實裝蓮花拄礎

其方倍拄之徑

殿閣拄徑以三材計　1D（拄徑）

3分

7分
3分　10分
7/50
D/5

其方倍拄之徑

方1.40尺以下者，厚4/5方，
方3.00尺以上者，厚1/2方，
方4.00尺以上者，厚3.00尺。

盆唇
覆盆

覆盆用壓地隱起花

拄礩
仰蓮
覆蓮

10分

2D/5

仰覆蓮花拄礎

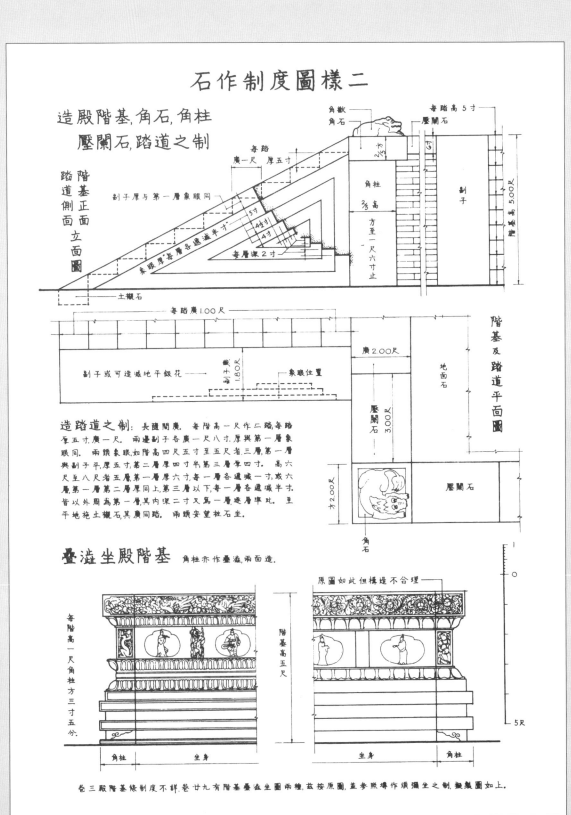

石作制度圖樣二

造殿階基,角石,角柱壓闌石,踏道之制

階基及踏道平面圖

階基正面立面圖

踏道側面立面圖

每踏高5寸

角獸

角石

壓闌石

角柱2⅔高 方至一尺六寸止

副子

階基高5.00尺

每踏廣一尺 厚五寸

副子厚与第一層象眼同

象眼厚二寸每層各遞減半寸

5寸 4½寸 4寸

每層深2寸

土襯石

每踏廣1.00尺

副子或可遂減地平鈒花

象眼 1.80尺

象眼位置

廣2.00尺

地面石

壓闌石 3.00尺

方2.00尺

壓闌石

角石

造踏道之制: 長隨間廣. 每階高一尺作二踏每踏厚五寸,廣一尺. 兩邊副子各廣一尺八寸,厚與第一層象眼同. 兩頰象眼,如階高四尺五寸至五尺者三層,第一層與副子平,厚五寸,第二層厚四寸半第三層厚四寸. 高六尺至八尺者五層,第一層厚六寸,每一層各遞減一寸,或六層第一層第二層厚同上,第三層以下,每一層各遞減半寸. 首以外周為第一層其內深二寸又為一層遞增準此. 至平地施土襯石,其廣同踏. 兩頰安望柱石坐.

疊澁坐殿階基　角柱亦作疊澁,兩面造.

每階高一尺角柱方三寸五分.

角柱　坐身

原圖如此但構造不合理

階基高五尺

坐身　角柱

卷三殿階基條制度不詳,卷廿九有階基疊澁坐圖兩種,茲按原圖,並參照壘作須彌坐之制,擬製圖如上.

石作制度圖樣三

重臺鈎闌

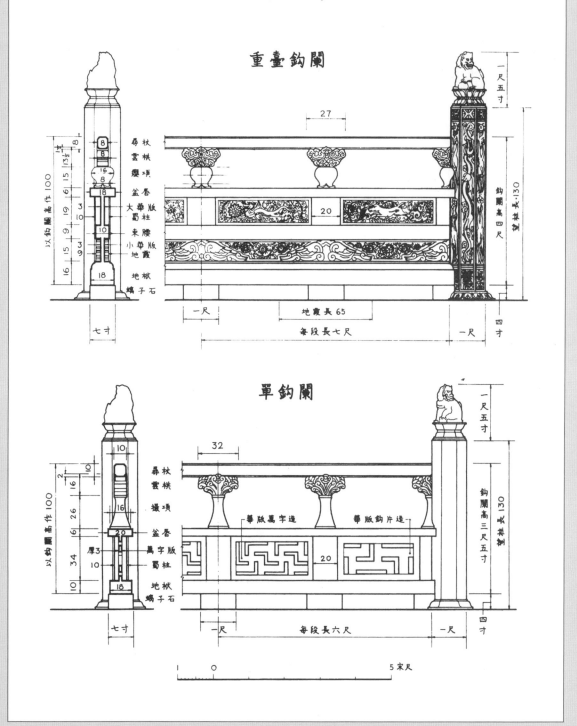

單鈎闌

石作制度圖樣四

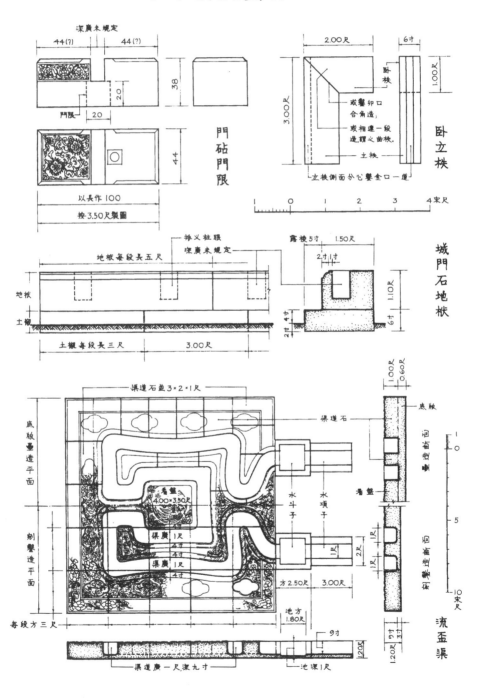

石作制度圖樣五

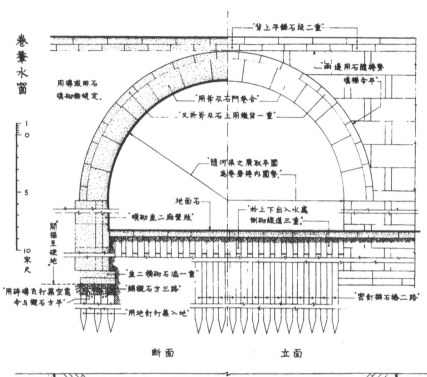

卷輂水窗

背上平鋪石級二重
兩邊用石隨券勢填襯令平
用導或用石填砌無規定
用碎磚瓦打築空寬令与襯石方平
用笄笋雙石門卷合
又於笄笋雙石上用纏背一重
隨河渠之廣取半圓為卷輂券內圓勢
地面石
於上下出入水處側砌線道三重
順砌並二廂疊澀
開掘至硬地
直二橫砌石遍一重
鋪襯石方三路
用地釘打築入地
密釘擗石樁二路

斷面　　　　立面

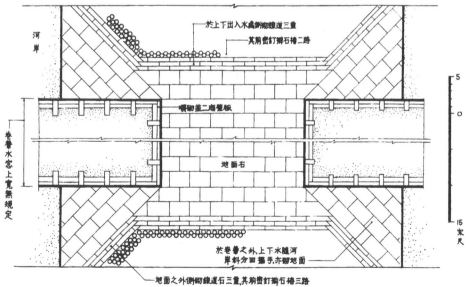

河岸
於上下出入水處側砌線道三重
其前密釘擗石樁二路
順砌並二廂疊澀
地面石
卷輂水窗上寬無規定
於卷輂之外,上下水隨河岸斜分四擗手,亦砌地面
地面之外側砌線道石三重,其前密釘擗石樁三路

平面

石作制度圖樣六

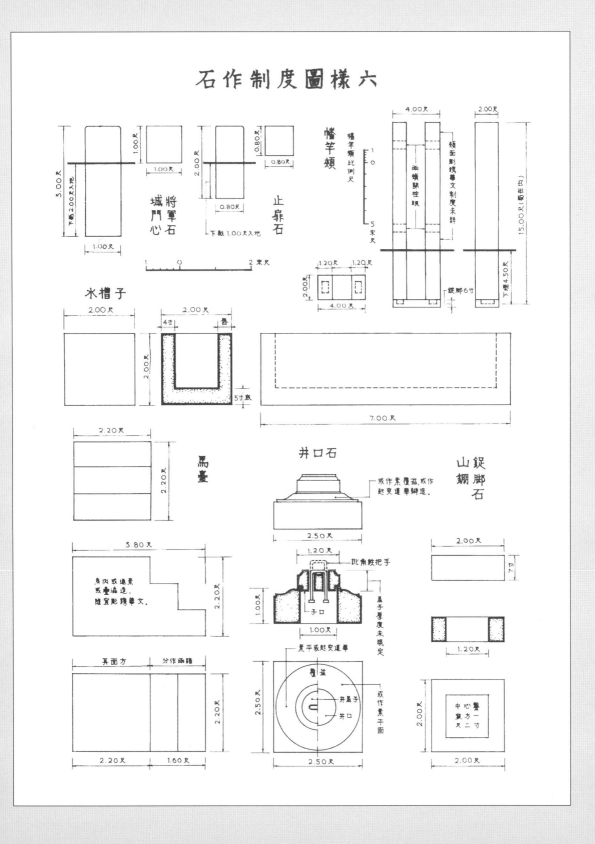

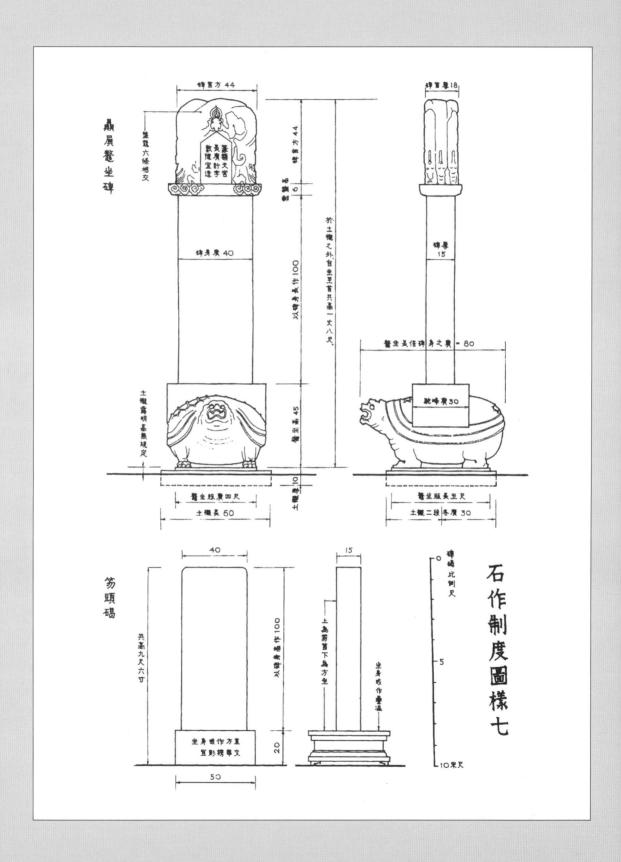

鰲屓贔坐碑

石作制度圖樣七

笏頭碣

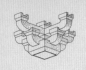

大木作制度圖樣一

材　凡構屋之制,皆以材為祖,材有八等,度屋之大小,因而用之.各以其材之廣,分為十五分,以十分為其厚.凡屋宇之高深,名物之短長,曲直舉折之勢,規矩繩墨之宜,皆以所用材之分,以為制度焉.栔(音"契")廣六分,厚四分.材上加栔者謂之足材.

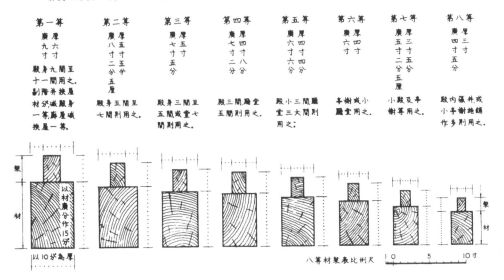

第一等	第二等	第三等	第四等	第五等	第六等	第七等	第八等
廣九寸	廣八寸二分五厘	廣七寸五分	廣七寸二分	廣六寸六分	廣六寸	廣五寸二分五厘	廣四寸五分
厚六寸	厚五寸五分	厚五寸	厚四寸八分	厚四寸四分	厚四寸	厚三寸五分	厚三寸

殿身九間至十一間用之.副階并挾屋材分減殿身一等,廊屋減挾屋一等.

殿身五間至七間則用之.

殿身三間至五間或堂七間則用之.

殿三間廳堂五間則用之.

殿小三間廳堂三大間則用之:

亭榭或小廳堂用之.

小殿及亭榭等用之.

殿內藻井或小亭榭鋪作多則用之.

以材廣分作15分

以10分為厚

八等材栔表比例尺　10　5　10寸

枓栱部分名稱圖 (六鋪作重栱出單杪雙下昂,裏轉五鋪作重栱出兩杪,並計心.)

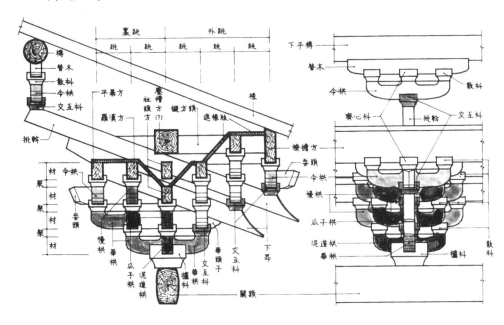

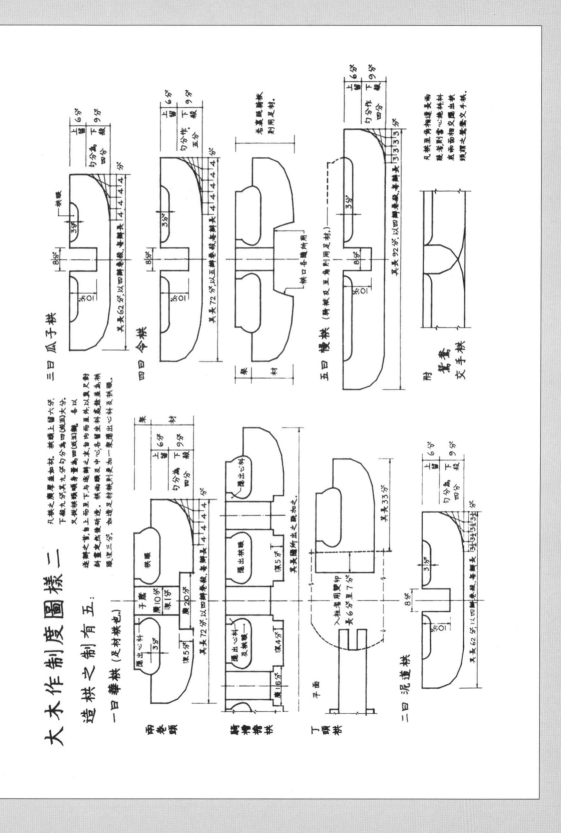

大木作制度圖樣三

造料之制有四

一曰櫨料

櫨斗高二十分上八分為耳中四分為平下八分為欹．開口廣十分，深八分．底四面各頗四分．欹頹一分．

交互斗齊心料散斗，皆高十分上四分為耳，中二分為平，下四分為欹．開口皆廣十分深四分．底四面各頗二分．欹頹半分．

凡四耳料於順跳口內，前後裏壁各留隔口包耳高二分厚一分半．櫨料則倍之．角內櫨料，於角科口內留隔口包耳，其高隨耳，抹角內頗入半分．

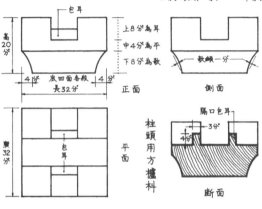

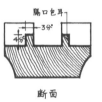

正面　　側面

柱頭用方櫨料

斷面

角柱上圓櫨料　　　角柱上方櫨料

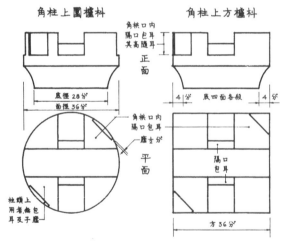

二曰交互料

正面　　側面

華栱出跳上用＋字開口四耳．

正面　　側面

施於替木下者順身開口兩耳．

正面　　側面

屋內梁栿下用者謂之交栿料

背面　　斷面

騎昂交互料斜開鑿口

三曰齊心料

正面　側面

平生出頭木下用＋字開口四耳．

平盤料

角跳上用，無耳．

四曰散料

正面　側面

栱兩頭用

橫開口兩耳．

大木作制度圖樣四

下昂尖卷殺之制　　造要頭之制 （註：龍牙口未見於實例，位置不詳。）

造要頭之制 用足材，自枓心出，長二十五分。自上棱斜殺向下六分，自頭上量五分，斜殺向下二分，謂之鵲臺。兩面留心，各斜抹五分，下隨各斜殺向上二分，長五分。下大棱上兩面開龍牙口，廣半分，斜播向尖。開口與華栱同，與令栱相交，安於齊心枓下。

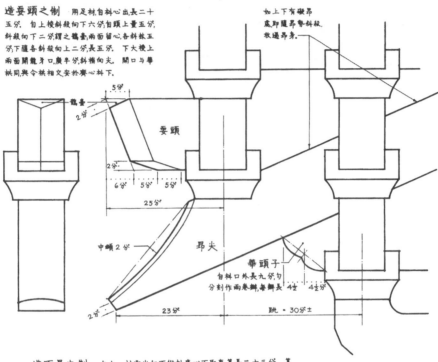

如上下有襯昂
應即隨昂勢斜殺，
放過昂身。

5分

2分

鵲臺

要頭

2分
6分　5分　5分
25分

中頓2分

昂尖

華頭子
自枓口外長九分勻
分割作兩卷瓣，每瓣長 4½分　4½分

2分
23分　　　　跳＝30分±

造下昂之制 自上一材，壘尖向下，挑枓底心下取直，其長二十三分。其昂身上徹屋內。自枓外斜殺向下，留二分。昂面中頓二分，令頓勢圜和。

中頓2分
隨頓加1分

2分

亦有於昂面上隨頓加一分就殺至兩棱者，謂之
琴面昂

2分

亦有自枓外斜殺至尖者，其昂面平直謂之
批竹昂

大木作制度圖樣五

每跳令栱上只用素方一重謂之
單栱

即每跳上安兩材一栔。令栱、
素方為兩材,令栱上枓為一栔。

素方在混道栱上者謂之柱頭方,在跳上者謂之羅漢方。

每跳瓜子栱上抱慢栱慢栱上用素方,謂之
重栱

即每跳上安三材兩栔。瓜子栱慢栱素
方為三材,瓜子栱上枓,慢栱上枓為兩栔。

枓口跳　　　　　　把頭絞項造

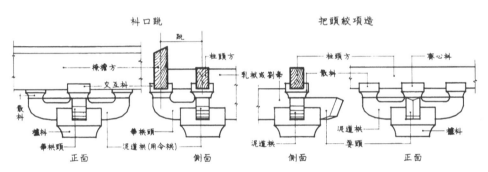

枓口跳及把頭絞項造之制,大木作制度中未詳蓮接大木作功限中所載橋圖如上。

下昂出跳分數

四鋪作外插昂

四鋪作裏外並一抄
卷頭壁內用重栱。

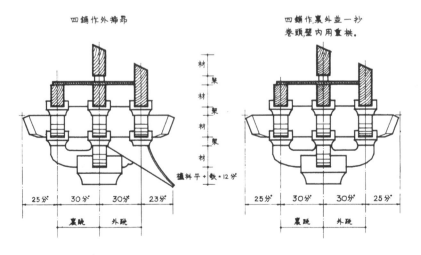

大木作制度圖樣六

下昂出跳分數之二

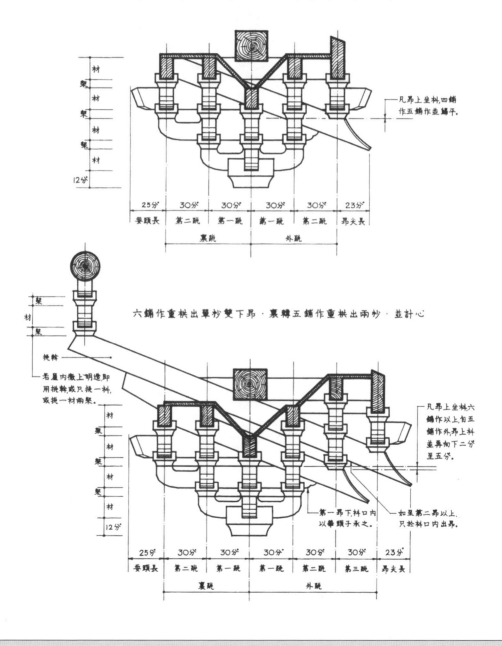

五鋪作重栱出單杪單下昂·裏轉五鋪作重栱出兩杪·並計心

凡昂上坐枓,四鋪作五鋪作並�靮平.

25分	30分	30分	30分	30分	23分
要頭長	第二跳	第一跳	第一跳	第二跳	昂尖長

裏跳　　外跳

六鋪作重栱出單杪雙下昂·裏轉五鋪作重栱出兩杪·並計心

挑幹

若屋內徹上明造即用挑幹或只挑一枓,或挑一材兩架.

凡昂上坐枓,六鋪作以上,自五鋪作外昂上枓並再向下二分至五分.

第一昂下枓口內以華頭子承之.

如至第二昂以上,只於枓口內出昂.

25分	30分	30分	30分	30分	30分	23分
要頭長	第二跳	第一跳	第一跳	第二跳	第三跳	昂尖長

裏跳　　外跳

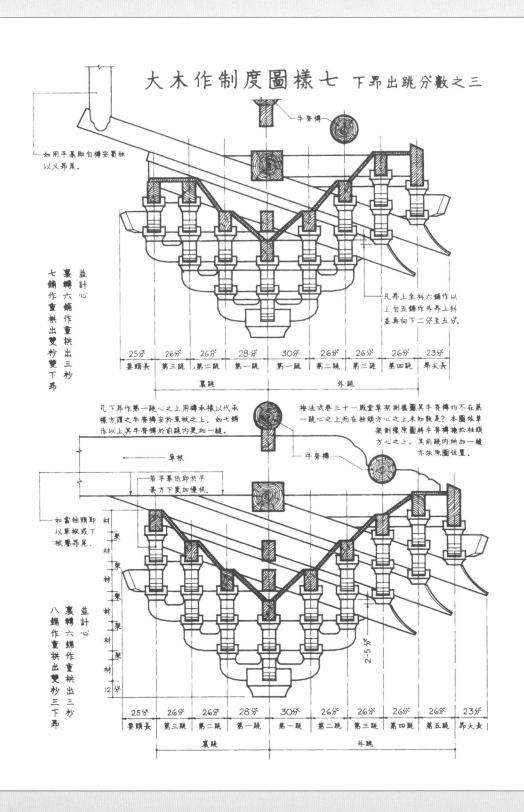

大木作制度圖樣八

上昂出跳分數之一

上昂 廣厚並如材.
施之裏跳之上及平
坐鋪作之內. 頭向
外留六分其昂頭外
出,昂身斜收向裏並
通過柱心. 昂背斜
尖皆至下斜廣外昂
底柱跳枓口內出,
其枓口外用頳䫂剔
作三卷瓣.

外跳心長無規定,按華栱條分數製圖.

五鋪作重栱出上昂 並計心

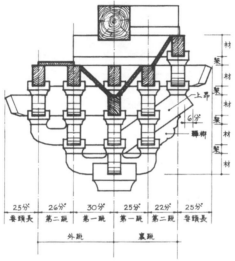

如五鋪作單抄上用
者自櫨枓心出第一
跳心長二十五分第
二跳上昂心長二十
二分. 其第一跳上
枓口內用頳䫂. 其
平棊方至櫨枓口內,
共高五材四栔. 其
第一跳重栱計心造.

25分	26分	30分	25分	22分	25分
要頭長	第二跳	第一跳	第一跳	第二跳	要頭長
	外跳		裏跳		

六鋪作重栱出上昂偷心跳內當中施騎枓栱

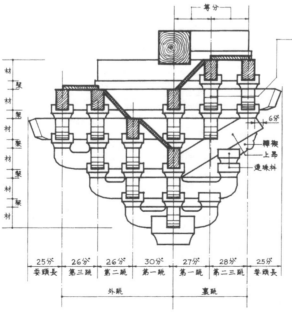

兩跳當中施騎枓栱……宜
擧用其下跳並偷心造. 但
法式卷三十上昂側䫂騎枓
栱俱用重栱未知孰是?

如六鋪作重抄上用
者自櫨枓心出,第一
跳華栱心長二十七
分,第二跳華栱心及
上昂心共長二十八
分. 華栱上用連珠
枓,其枓口內用頳䫂.
其平棊方至櫨枓口
內,共高六材五栔.
於兩跳之內當中施
騎枓栱.

25分	26分	26分	30分	27分	28分	25分
要頭長	第三跳	第二跳	第一跳	第一跳	第二三跳	要頭長
		外跳		裏跳		

大木作制度圖樣九

上昂出跳分數之二

七鋪作重栱出上昂偷心跳內當中施騎枓栱

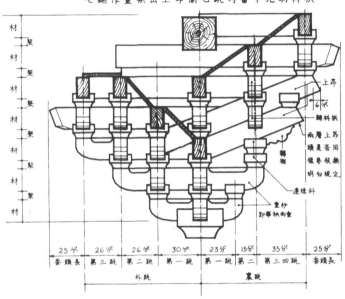

如七鋪作枝重抄上用上昂兩重者自櫨枓心出第一跳華栱心長二十三分。第二跳華栱心長一十五分華栱上用連珠枓。第三跳上昂心長三十五分，兩重上昂共此一跳。其平暴方至櫨枓口內，共高七材六栔。其騎枓栱與六鋪作同。

要頭長	第三跳	第二跳	第一跳	第一跳	第二	第三四跳	要頭長
25分	26分	26分	30分	23分	15分	35分	25分
		外跳			裏跳		

（圖中標註：上昂／6分／騎枓栱／兩層上昂頭是否同櫨卷殺撫明白規定／靽楔／連珠枓／重抄即華栱兩重）

八鋪作重栱出上昂偷心跳內當中施騎枓栱

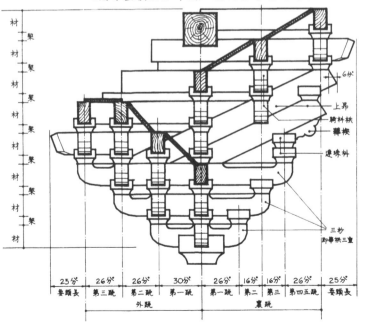

如八鋪作枝三抄上用上昂兩重者，自櫨枓心出第一跳華栱心長二十六分。第二跳第三跳並華栱各長一十六分枝第三跳華栱上用連珠枓。第四跳上昂心長二十六分，兩重上昂並此一跳。其平暴方至櫨枓口內共高八材七栔。其騎枓栱與七鋪作同。

要頭長	第三跳	第二跳	第一跳	第一跳	第二	第三	第四五跳	要頭長
25分	26分	26分	30分	26分	16分	16分	26分	25分
		外跳			裏跳			

（圖中標註：6分／上昂／騎枓栱／靽楔／連珠枓／三抄即華栱三重）

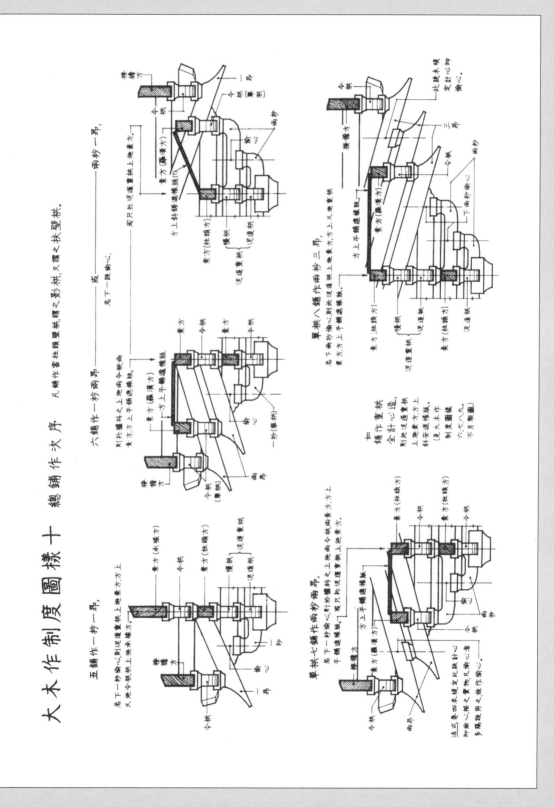

大木作制度圖樣十　總鋪作次序

凡鋪作當柱頭壁栱謂之影栱，又謂之挟壁栱.

法式卷四未規定此栱計心
神有論心之多之事物，凡論心柱未
神有論心之多之事物，故於輸心之事
多陽偷用之，故作偷心.

五鋪作一杪一昂，

若下一杪偷心，則泥道重栱上施素方，方上
又施令栱，素栱上施承椽方.

六鋪作一杪兩昂，

若下一跳偷心，

則挟擋料之上施兩令栱，兩
素方上平鋪遮椽版，兩
素方上平鋪遮椽版.

單栱七鋪作兩杪兩昂，

若下一杪偷心，則於挟擋料之上施兩令栱兩素方，方方上
平鋪遮椽板，或只枓上泥道重栱上施素方.

單栱八鋪作兩杪三昂，

若下兩杪偷心，則泥道栱上施泥道素方，方方上又施重栱
素方上平鋪遮椽版.

如
鋪作重栱
全計心造，
則泥道重栱
上施素方，方方上
斜安遮椽版.
(見大木作
制度圖樣
六至八九，
不另製圖.)

大木作制度圖樣十一 造平坐之制之一 叉柱造

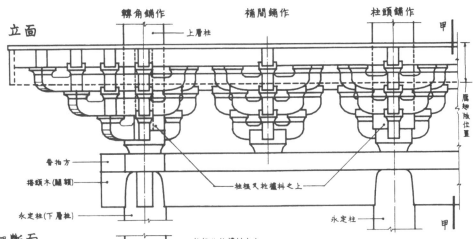

立面

轉角鋪作　　補間鋪作　　柱頭鋪作

上層柱

甲

普拍方

搭頭木（關頭）

柱根叉柱櫨枓之上

永定柱（下層柱）　　　　　　　永定柱

甲

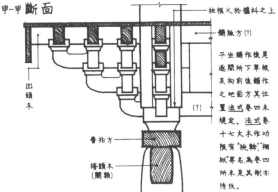

甲－甲斷面

柱根叉於櫨枓之上

鋪版方（?）

平坐鋪作後是逐間所下草栿及枸前後鋪作之地面方其位置法式卷四未規定。法式卷十七大木作功限有"挑斡""欄栿"等名，為卷四所未見，其制本待攷。

普拍方

搭頭木（關頭）

出頭木

造平坐之制

其鋪作減上屋一跳或兩跳。其鋪作宜用重栱及逐跳計心造。

凡平坐鋪作若叉柱造，即每角用櫨枓一枚，其柱根叉柱櫨枓之上。（纏柱造之制見大木作制度圖樣十二。）

凡平坐鋪作下用普拍方，厚隨材廣，或更加一栔。其廣盡所用方木。

凡平坐先自地立柱，謂之永定柱柱上安搭頭木，木上安普拍方，方上坐枓栱。

凡平坐四角生起比角柱減半。（本圖未畫生起。）

平坐之內，逐間下草栿前後安地面方，以枸前後鋪作。鋪作之上安鋪版方，用一材。四周安雁翅版廣加材一倍，厚四分至五分。

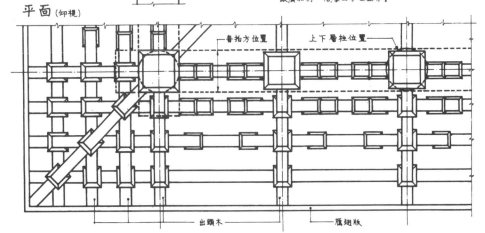

平面（仰視）

普拍方位置　　　上下層柱位置

出頭木　　　　　雁翅版

法式卷十七十八大木作功限及卷三十圖樣均無叉柱造之制。宋遼遺構則均為叉柱者。謹橅製此圖結誤恐難免也。

大木作制度圖樣十二 造平坐之制之二 纏柱造之一

樓閣平坐鋪作轉角正樣　法式卷三十無四鋪作五鋪作平坐圖。謹按卷十七十八大木作功限規定補繪如下.

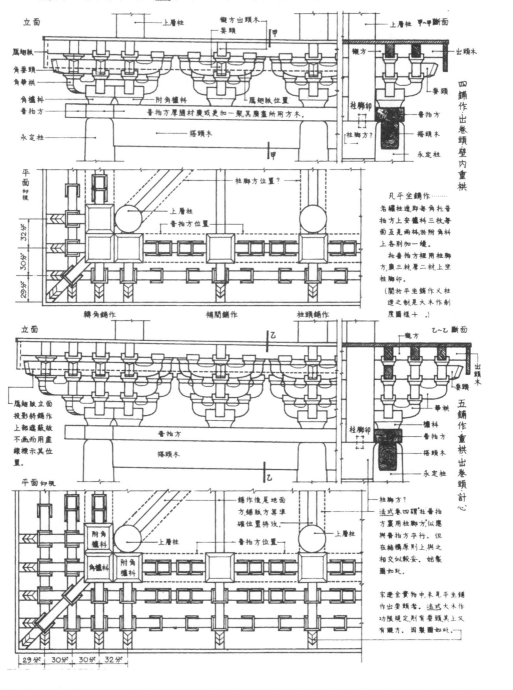

立面

鴛翅脉
角昂頭
角華栱
角櫨枓
附角櫨科位置
普拍方
永定柱
普拍方厚隨材廣或更加一栔其廣盡所用方木.
鴛翅脉位置
搭頭木

上層柱
襯方出頭木
昂頭
甲
甲

甲~甲斷面
上層柱
襯方
出頭木
昂頭
柱腳卯
普拍方
柱腳方?
搭頭木
永定柱

四鋪作出卷頭壁內重栱

平面仰視
32分
30分
29分
轉角鋪作
榑間鋪作
柱頭鋪作
柱腳方位置?
上層柱
普拍方位置

凡平坐鋪作……
若纏柱造即每角柱普
拍方上安櫨枓三枚每
面互見兩枓於附角枓
上各別加一栔.
扠普拍方裡用柱腳
方,廣三材,厚二材上坐
柱腳卯.
(關於平坐鋪作义柱
造之制是大木作制
度圖樣十 .)

立面
乙
乙
乙~乙斷面
襯方
出頭木
昂頭
華栱
櫨科
普拍方
柱腳卯
搭頭木
永定柱

五鋪作重栱出卷頭計心

鴛翅脉立面
投影將鋪作
上部遮蔽故
不畫而用虛
線標示其位
置.
普拍方
搭頭木

平面仰視
附角櫨科
角櫨科
附角枓
上層柱
鋪作後尾地面
方鋪版方算準
確位置待攷.
普拍方位置
上層柱
柱腳方?

法式卷四謂柱普拍
方裏用柱腳方似應
與普拍方平行.但
在結構原則上與之
相交似較宜.姑繪
圖如此.

宋遼金實物中,未見平坐鋪
作出要頭者。法式大木作
功限規定則有要頭上又
有襯方。因繪圖如此.

29分　30分　30分　32分

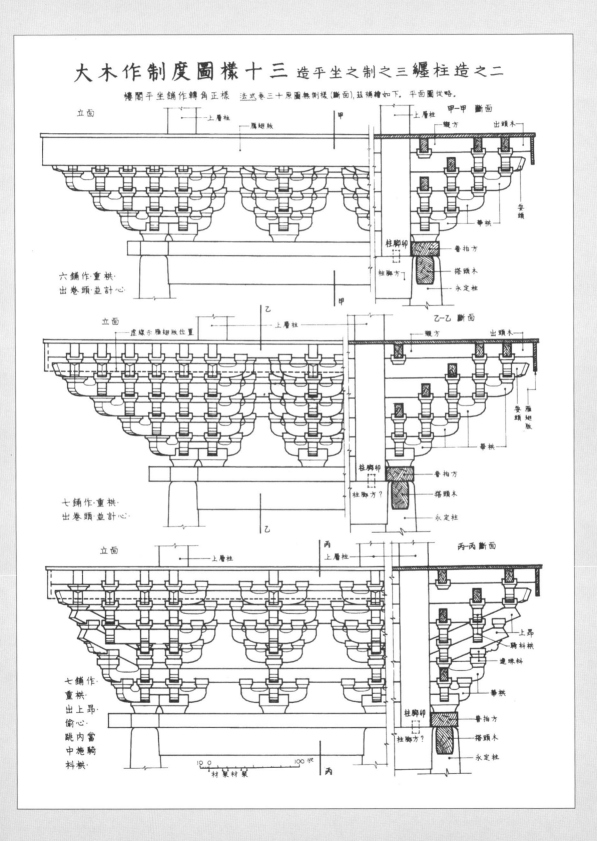

大木作制度圖樣十三 造平坐之制之三 纏柱造之二

樓閣平坐鋪作轉角正樣　法式卷三十原圖無側樣（斷面），茲補繪如下。平面圖從略。

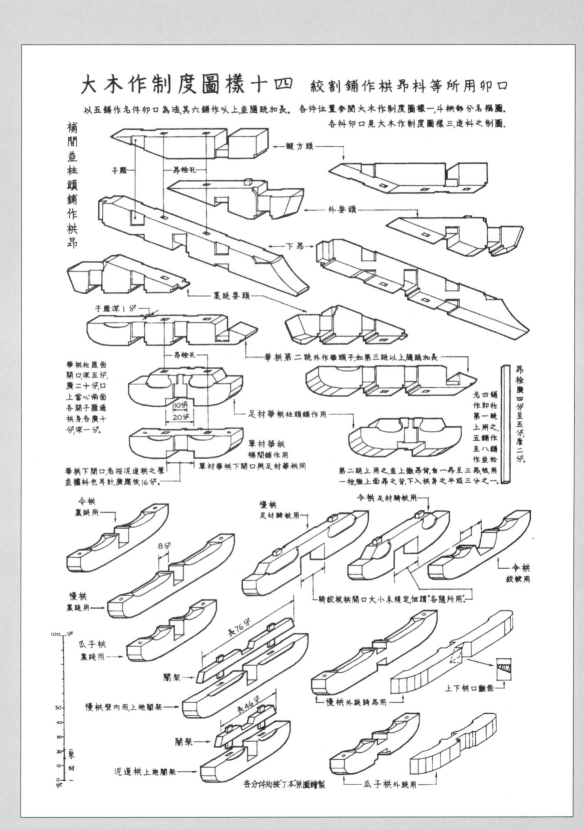

大木作制度圖樣十四　絞割鋪作栱昂枓等所用卯口

以五鋪作名件卯口爲法,其六鋪作以上並隨跳加長。各件位置參閱大木作制度圖樣一,斗栱部分名稱圖。

各枓卯口見大木作制度圖樣三,造枓之制圖.

補間並柱頭鋪作栱昂

子廕　　　襯方頭

昂栓孔　　外要頭

下昂

裏跳要頭

子廕深1分

華栱枓底面開口深五分,廣二十分,口上當心兩面各開子廕通栱身各廣十分,深一分。

昂栓孔

10分
20分

華栱第二跳外作華頭子,如第三跳以上隨跳加長

足材華栱柱頭鋪作用

單材華栱補間鋪作用

單材華栱下開口與足材華栱同

華栱下開口,若按泥道栱之厚並櫨枓包耳計,廣應減16分。

第二跳上用之,並上徹昂背,每一昂至三昂,祇用一栓,徹上面昂之背,下入栱身之半或三分之一。

先四鋪作即枓第一跳上用之,五鋪作至八鋪作並於

昂栓廣四分至五分,厚二分

令栱裏跳用

8分

令栱足材騎栱用

慢栱足材騎栱用

令栱絞栱用

慢栱裏跳用

騎絞栱栱開口大小未規定但謂"各隨所用"。

瓜子栱裏跳用

長76分

闇栔

上下栱口斷面

慢栱壁內用,上施闇栔

慢栱外跳騎昂用

長46分

闇栔

泥道栱上施闇栔

各分件均按丁本原圖繪製

瓜子栱外跳用

100分

50
40
30
20
10
0

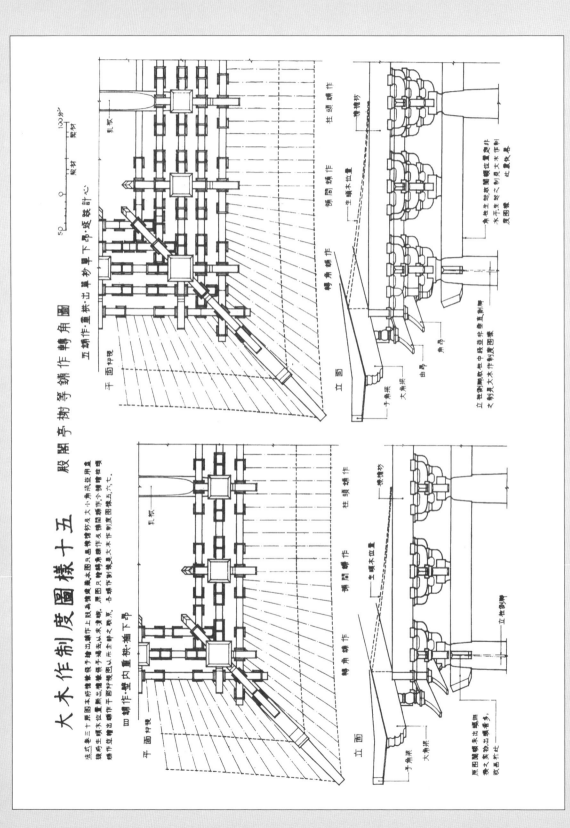

大木作制度圖樣十五

殿閣亭榭等鋪作轉角圖

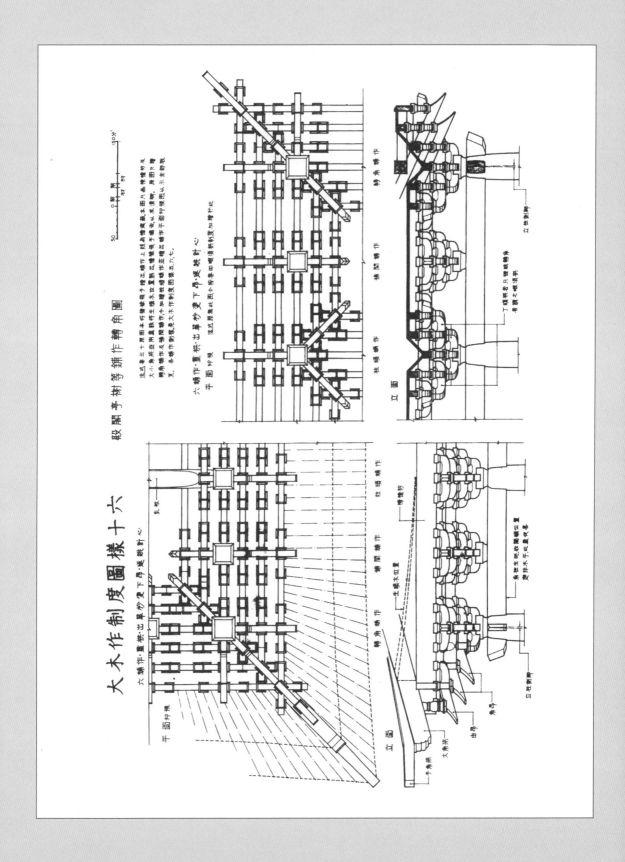

大木作制度圖樣十六

殿閣等槅等鋪作轉角圖

六鋪作·重栱出單抄雙下昂·逐跳計心
平面柱頭

轉角鋪作

補間鋪作

柱頭鋪作

立面
立柱側脚

角昂
大角梁
由昂
子角梁

六鋪作·重栱出單抄雙下昂·逐跳計心
平面柱心

轉角鋪作

補間鋪作

柱頭鋪作

立面
立柱側脚

大木作制度圖樣十七

殿閣亭榭等鋪作轉角圖

七鋪作·重栱·出雙杪雙下昂·逐跳計心

法式卷三十原圖只繪轉角鋪作及補間鋪作,今加繪柱頭鋪作并繪出鋪作平面仰視圖以示全部聯繫。鋪作側樣見大木作制度圖樣七。

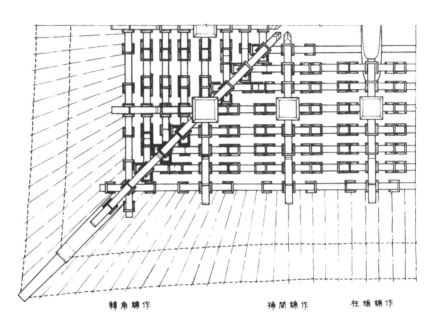

轉角鋪作　　　　　　補間鋪作　　柱頭鋪作

立面

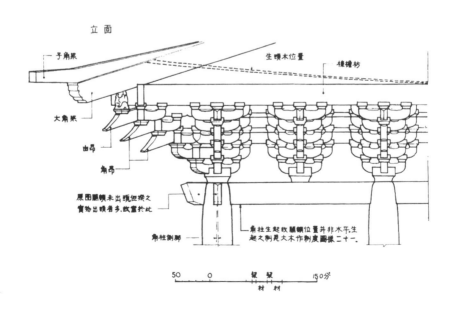

予角栿
生頭木位置
檐擋枋
大角栿
由昂
角昂
原圖轉頭未出頭但揆之實物出頭者多,故置於此
角柱生起致轉頭位置并非水平生起之制見大木作制度圖樣二十一。
角柱生起

50　0　　　　　150分

材　材

大木作制度圖樣十八

殿閣亭榭等鋪作轉角圖

八鋪作・重栱・出雙杪三下昂・逐跳計心

平面仰視

這禾卷三十原圖只繪轉角鋪作及補間鋪作,今加繪柱頭鋪作并繪出鋪作平面仰視圖以示全部聯系。鋪作側樣見大木作制度圖樣七。

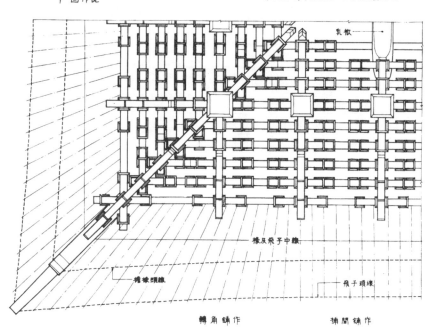

乳栿

椽及飛子中線

搏椽頭線

飛子頭線

轉角鋪作　　　　補間鋪作

立面

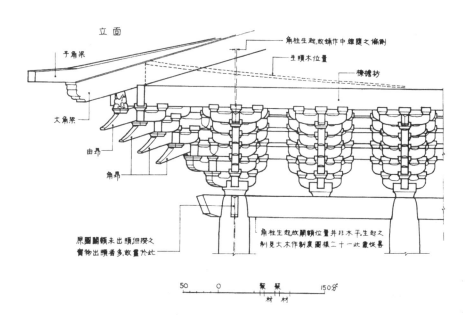

子角梁

大角梁

由昂

角昂

角柱生起,故鋪作中線隨之偏斜

生頭木位置

橑檐枋

原圖闌頭未出頭但攷之實物出頭者多,故置於此

角柱生起故闌頭位置并非水平,生起之制見大木作制度圖樣二十一,此處恕畧

50　　0　　　　　　　　150分
材　材

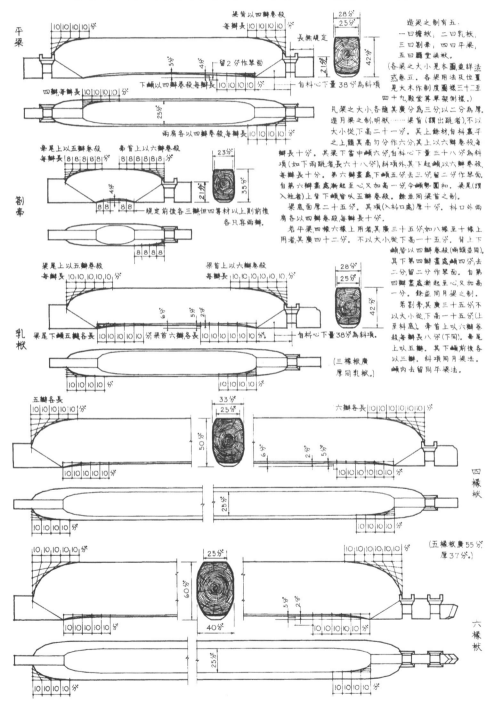

造梁之制有五：
一曰檐栿，二曰乳栿，
三曰劄牽，四曰平梁，
五曰廳堂梁栿。

（各梁之大小見本圖畫詳法
式卷五。各梁用法及位置
見大木作制度圖樣三十二至
四十九，殿堂等單梁側樣。）

凡梁之大小，各隨其廣分為三分；以二分為厚。
造月梁之制，明栿……梁首（謂出跳者），不以
大小從，下高二十一分。其上餘材，自枓裏平
之上題其廣勻分作六分，其上以六瓣卷殺每
瓣長十分。其梁下當中頗六分，自枓心下量三十八分為斜
項（如下兩跳者，長六十八分），斜項外其下起頗，以六瓣卷殺，
每瓣長十分。第六瓣盡處下頗五分至三分，留二分作琴面。
自第六瓣盡處漸起至心，又加高一分，令頗勢圜和。梁尾（謂
入柱者）上背下頗背以五瓣卷殺。餘並同梁首之制）。

梁底面厚二十五分。其項（入枓口處）厚十分。枓口外兩
肩各以四瓣卷殺，每瓣長十分。

若平梁四椽六椽上用者，其廣三十五分；如八椽至十椽上
用者，其廣四十二分。不以大小從，下高一十五分。背上下
頗背以四瓣卷殺（兩頭並用）。
其下第四瓣盡處頗下頗五分，去
二分留二分作琴面。自第
四瓣盡處漸起至心又加高
一分。餘並同月梁之制。

若劄牽，其廣三十五分不
以大小從下高一十五分（上
至枓底）。身首上以六瓣卷
殺每瓣長八分（下同）。牽尾
上以五瓣。其下頗前後各
以三瓣，斜項同月梁法。
頗內去留同平梁法。

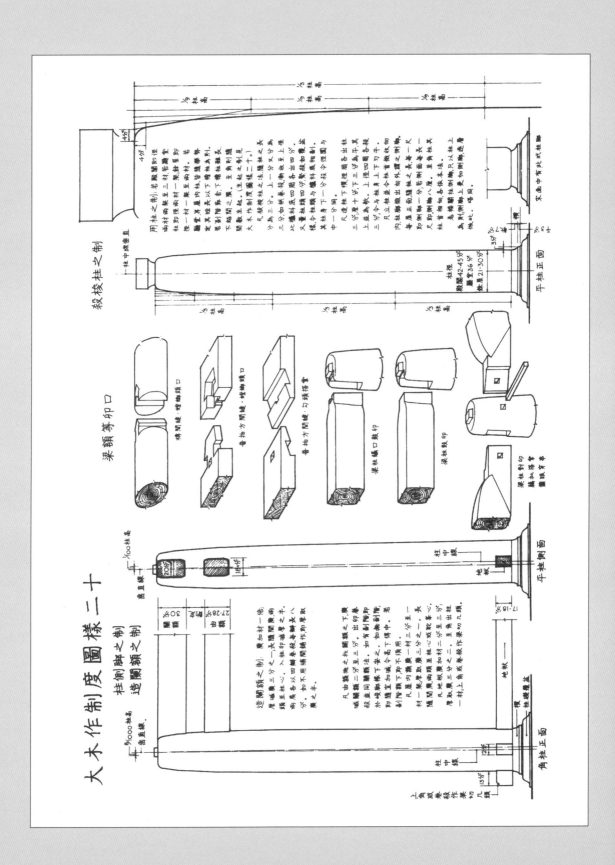

大木作制度圖樣 二十

柱側腳之制
造闌額之制

殺梭柱之制

梁額等卯口

用柱之制

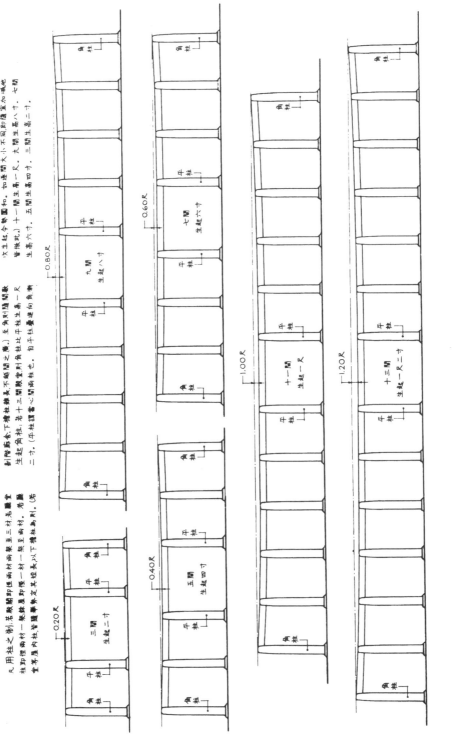

大木作制度圖樣二十一　用柱之制　角柱生起之制

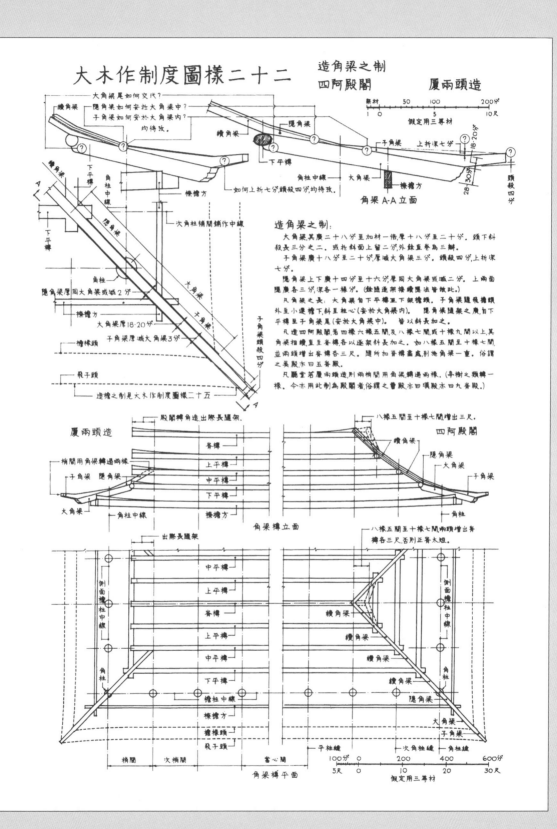

大木作制度圖樣二十二

造角梁之制
四阿殿閣　　廈兩頭造

大角梁是如何交代？
隱角梁如何安挿大角梁中？
子角梁如何安於大角梁内？
均待攷。

續角梁　　隱角梁　　子角梁　　上折梁七分

18·20分
28·30分

頭段四分

續角梁
下平槫
角柱中線
大角梁　榑檐方
如何上折七分頭段四分均待攷

角梁 A-A 立面

椽檐方
次角柱梢間鋪作中線

角柱
隱角梁厚同大角梁或減2分
椽檐方
大角梁厚18·20分　子角梁
子角梁厚減大角梁3分

子角梁頭段四分

椽檐頭
飛子頭
造檐之制見大木作制度圖樣二十五

造角梁之制：

大角梁,其廣二十八分至加材一倍,厚十八分至二十分,頭下斜殺長三分之二,或挫斜面上留二分,外餘直捲爲三瓣。

子角梁廣十八分至二十分,厚減大角梁三分,頭段四分,上折七分。

隱角梁上下廣十四分至十六分,厚同大角梁或減二分,上兩面隱廣各三分深各一樣分。(餘隨逐架接續隨屋法皆傚此。)

凡角梁之長:大角梁自下平槫至下架檐頭,子角梁隨飛檐頭外至小連檐下斜至柱心(安於大角梁内)。隱角梁之廣,自下平槫至子角梁是(安於大角梁中)。皆以斜長加之。

凡造四阿殿閣第四椽六椽五間及八椽七間或十椽九間以上,其角梁相續直至脊榑各以逐架斜長加之。如八椽五間至十椽七間,並兩頭增出脊榑各三尺。隨所加脊榑蓋處,別施角梁一重,俗謂之吳殿亦曰五脊殿。

凡廳堂若廈兩頭造則兩梢間用角梁轉過兩椽。(亭榭之類轉一樣,今亦用此制為殿閣者俗謂之曹殿亦曰漢殿亦曰九脊殿。)

殿閣轉角造出際長虛架.
八椽五間至十椽七間增出三尺.

廈兩頭造
梢間用角梁轉通兩椽
子角梁　隱角梁
大角梁　角柱中線　椽檐方

脊槫
上平槫
中平槫
下平槫

四阿殿閣
續角梁
隱角梁
大角梁
子角梁
角柱

角梁槫立面

出際長虛架

中平槫
上平槫
脊槫
上平槫
中平槫
下平槫
檐柱中線
椽檐方
椽檐頭
飛子頭

側面檐柱中線
角柱

梢間　次梢間　　當心間

角梁槫平面

八椽五間至十椽七間兩頭增出脊槫各三尺否則正脊太短.

續角梁
續角梁
續角梁
續角梁
隱角梁
大角梁
子角梁

側面檐柱中線
角柱

平柱縫　　火角柱縫　角柱縫

假定用三等材

架材　50　100　200分
1　0　　5　　10尺
假定用三等材

100分 0　　　200　　400　　600分
5尺 0　　10　　　20　　30尺
假定用三等材

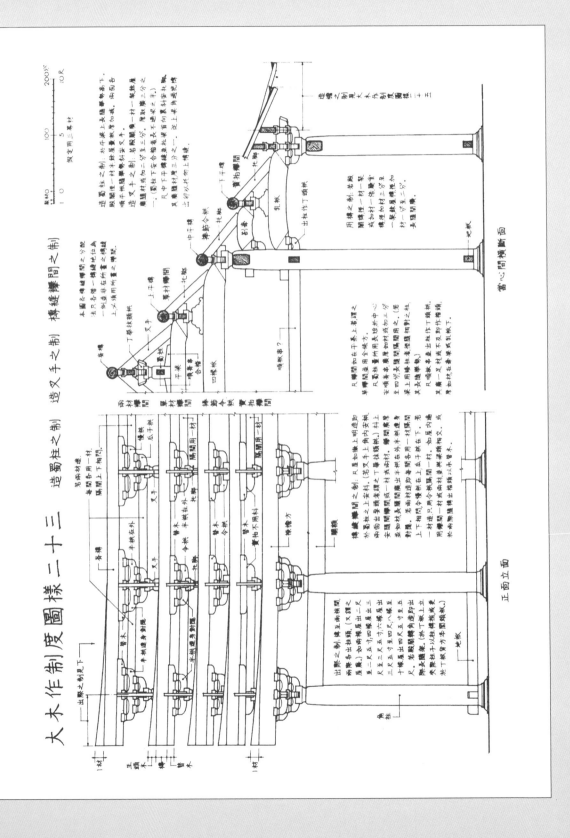

大木作制度圖樣二十三

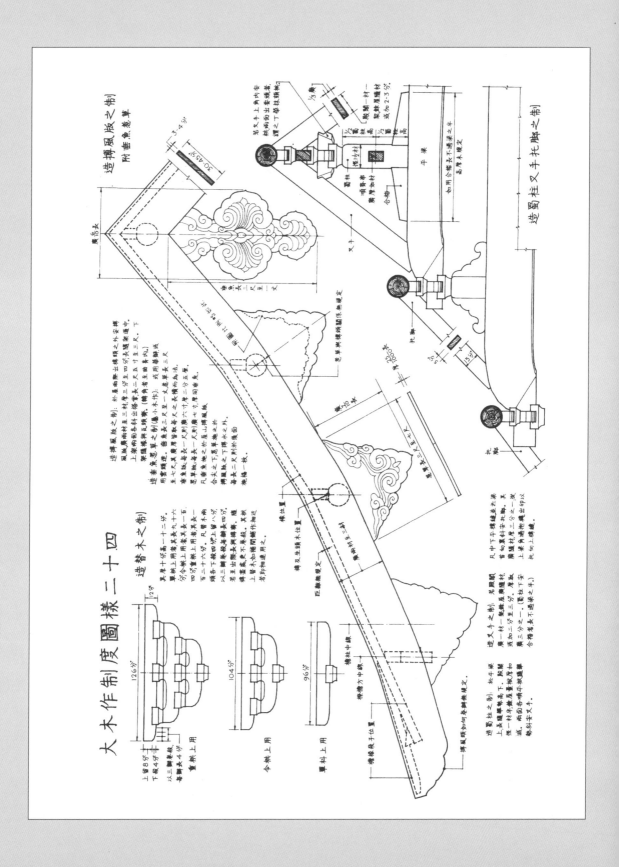

大木作制度圖樣二十五　用椽之制　造簷之制

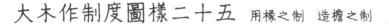

側面立面

靈頓版 3寸×8寸
大連簷,廣厚不越材.
飛子廣=岳D
椽徑＝D

飛子卷殺

架　材
0　5寸　1尺
假定用三等材

飛子廣分作{5X｜5X｜4X｜4X}

飛子出長＝為出簷長

飛子尾長＝出簷長

底面平面

D

中平榑

飛子廣分作{5Y｜5Y｜4Y｜4Y}

飛子厚＝岳D

飛子厚分作5Y

下平榑

椽架平長

用椽之制表

屋類	椽徑
殿閣	1材1架 或 2材
廳堂	1材3分至1材1架
餘屋	1材1分或1材2分

出際之制表

屋槫數	出際長
兩架	2.00－2.50 尺
四架	3.00－3.50 尺
六架	3.50－4.00 尺
八至十架	4.50－5.00 尺
殿閣轉角	長隨架

簷椽側面立面

大連簷
小連簷
椽簷枋
出跳
簷柱中線
椽架平長
若用牛脊榑或在簷柱縫上或在外跳上.

飛子出　出簷長　椽

屋內有平棊者即隨椽長短令一頭取齊一頭放過上架當槫釘之不用截鑷之屬腳釘.

造簷　用椽　轉角布椽

簷椽平面仰視

椽柱中線

大角梁

椽簷方中線

下平榑中線

布椽稀密距離

簷椽頭線

簷柱中線

飛子頭線

簷簷生出自此始

子角梁

飛子頭線

轉角者隨角梁分布令椽頭疏密得所.　次角柱補間鑷作中線
過角歸間至次角柱補間鑷作心.

用椽之制:椽每架平不過六尺,若殿閣或加五寸,至一尺五寸.(徑見長.)長隨架斜至下架即加出簷.每椽上為縫斜批相搭釘之.

凡布椽令一間當樀心,若有補間鑷作者,令一縫當要樀心.若四架回轉角者並隨角梁分布,令椽頭疏得所過角歸間,至次角柱補間鑷作心,並隨上中架取直.其椽密以兩樀心相去之廣為法.(見下表.)

造簷之制:皆從椽簷枋心出.如椽徑三寸,即簷出三尺五寸,椽徑五寸,即簷出四尺至四尺五寸.簷外別加飛簷,每簷出一尺,出飛子六寸.其簷自次角柱補間鑷作心,椽頭皆生出向外漸至角椽.(見下表.)

凡飛子,如椽徑十分,則廣八分厚七分大小不同約此法量宜加減.各以其廣厚分為五分.兩邊各斜殺一分,底面上留三分下殺二分皆以三瓣卷殺,上一瓣長五分,以二瓣各長四分(此瓣分謂廣厚所偶之分)尾長斜隨擔.凡飛子頭兩條通造,先除出兩頭批飛魁內出者後量置身內令擔長結角解開.若近角飛子隨勢上曲令背與小連簷平.

凡飛魁(又謂之大連簷)廣厚並不越材.小連簷廣加架二分至三分厚不得越架之厚.並交斜解造.

假定用三等材

架材
100分
50
0
5尺
1

造簷用椽之制表

屋　類	材等	椽長(平長)	椽徑(材分)	椽徑(實大)	簷出(自椽簷枋心出)	飛子出(按簷出高)	布椽稀密(椽中至中)		簷角生出	
九間至十一間殿	一	7.00－7.50尺	10分	0.60 尺	約4.60 尺	約2.75 尺	殿閣	0.90－0.95尺	五間以上	隨宜加減
五間至七間殿	二	6.00－6.50	9－10	0.50－0.55	〃 4.25 〃	〃 2.55 〃				
三至五間殿七間堂	三	6.00－6.50 〃	8－9	0.40－0.45	〃 4.10 〃	〃 2.45 〃	副階	0.85－0.90〃	五間	0.70尺
三間殿或五間堂	四	6.00 〃	8	0.40	〃 3.90 〃	〃 2.35 〃				
小三間殿大三間堂	五	6.00 〃	7－8	0.31－0.35	〃 3.75 〃	〃 2.25 〃	廳堂	0.80－0.85〃	三間	0.50〃
亭榭 小廳堂	六	6.00 〃	7	0.28	〃 3.50 〃	〃 2.10 〃				
小殿 亭榭	七	5.50(?) 〃	6－7	0.21－0.25	〃 3.10 〃	〃 1.85 〃	餘屋腰屋	0.75－0.80〃	一間	0.40尺
小亭榭	八	5.00(?) 〃	6分	0.18	約3.00 尺	約1.80 尺				

法式卷五造簷用椽之制均無嚴格規定,故本表尺寸均係約略數目,可以隨宜加減.

大木作制度圖樣二十六　舉折之制

舉屋之法：如殿閣樓臺先量前後橑檐枋心相去遠近分為三分（若餘屋柱梁作，或不出跳者，則用前後檐柱心），從橑檐枋背至脊槫背舉起一分。如橑檐枋心出跳，加半分（如屋深三丈即舉起一丈之類。）如瓦厇廳堂，即四分中舉起一分，又通以四分所得丈尺，每一尺加八分。若廳堂梁柱舉高，每一尺加五分。或平閣屋，即每一尺加三分。若兩椽屋不加。其副階或纏腰，並二分中舉一分。

折屋之法：以舉高尺丈，每尺折一寸，每架自上遞減半為法。如舉高二丈，即先從脊槫背上取平，下至橑檐枋背，於第一縫折一尺，又從第一縫槫背上取平，下至橑檐枋背，於第二縫折五寸。若椽數多，即逐縫取平，皆下至橑檐枋背，每縫並減上縫之半。（如第一縫二尺，第二縫一尺，第三縫五寸，第四縫二寸五分之類。）如取平，皆從槫心。如架道不勻，即約度遠近隨宜加減。以脊槫及橑檐枋為準。

本圖殿閣舉折以十架椽屋為例，殿閣物之上至脊槫心之尺丈度，C

本圖殿閣舉折制度以前後橑檐枋心之遠近分為四分，自橑檐枋背上至脊槫背上，四分中舉起一分。後段則與應堂及廳屋之類略有不同，法式卷五以四分中舉一為組，本段中更加入反應，但看諸樓立舉量之法本圖。故於上角初時更以九分，與卷五十一原圖比例不同。又按此以近於卷五之比例仍以九分舉之本圖略有為多也。

按法式為詳，今本舉量制度以相近四分為起分，自橑檐枋心遠近四分為起分。

殿閣樓臺用前後橑檐枋心間廣者為B。

殿閣樓臺用前後檐柱心間廣者為b。

反瓦廳堂 X・8b
反瓦兩屋 X・75b
瓪瓦廳堂 X・9b
瓪瓦兩屋 X・75b
兩椽屋 X・O

脊槫真線位置
第一槫（上平槫）線
第二槫線
第三槫線
第四槫（下平槫）線

殿閣橑檐枋背線
殿閣橑檐柱線
殿閣橑檐檐枋線
殿身檐柱線
殿閣副階檐柱線
殿閣副階檐檐枋線
殿身槫柱線

大木作制度圖樣二十七　亭榭鬭尖舉折之制

梁架平面

甲-甲斷面 (之半)

角梁平面 (俯視)

乙-乙斷面 (之半)

亭榭鬭尖舉折之制：

若八角或四角鬭尖亭榭，自橑檐枋背舉至角梁底五分中舉一分至上簇角梁即兩分中舉一分；若亭榭只用甋瓦者即十分中舉四分。(按角梁與亭榭四面成45°角本文所定舉高，依殿堂例似就正面正角規定。本圖以角梁在橑檐面上之投影五分中舉一分定舉高，與法式卷三十原圖比例符合。)

簇角梁之法：用三折。先從大角梁背自橑檐枋心，量向上至棒槫卯心取大角梁背一半立上簇角梁斜向棒槫舉分盡處。(其簇角梁上下要出卯，中下折簇角梁同。)次從上簇角梁盡處量至橑檐枋心，取大角梁背一半立中簇角梁斜向上折簇角梁當心之下。又次從橑檐枋心，立下折簇角梁斜向中折簇角梁當心近下(令中折簇角梁上一半與上折簇角梁一半之長同。)其折分並同折屋之制。(惟量折以曲尺於絃上取方量之。用甋瓦者同。)(按此法折分與折簇角梁法所傳折分不合本圖從略不畫。)

大木作制度圖樣二十八　　殿閣分槽圖

法式卷卅一原圖未表明繪制條件本圖按卷三卷四
文字中涉及開間進深用椽等問題繪制今說明如下：

1. 殿閣開間從五十一間各種有無副階作規定本圖
　選擇七間有副階之兩種不同狀況繪制。

2. 殿閣開間爲分若逐間皆用雙補間則每間之廣丈尺
　皆同，如心間開用雙補間者假如心間用一丈五尺則
　次間用一丈之廣，或間廣不勻，即每補間鋪作一朶不

得過一尺，本圖選擇每間之廣丈尺皆同，及心間用一
丈五尺次間用一丈之廣兩種情次，

3. 殿閣進深隨用椽架數而定法式規定從六架至十架
　殿閣用材自一等至五等鋪作等級爲五至八鋪作本
　圖以不越出此規定爲原則繪製，

4. 李圖僅爲說明殿閣分槽類型舉例故所用尺寸均
　爲相對尺寸建築各部份構件亦僅示意其位置。

殿閣地盤殿身七間副階周帀身內單槽

殿閣地盤殿身七間副階周帀身內雙槽

大木作制度圖樣二十九　　殿閣分槽圖

法式卷卅一原圖未表明繪製條件本圖按卷三卷四
文字中涉及開間進深用椽等問題繪例全說明如下

1. 殿閣開間從五一十一間各種有無副階作規定本圖
選擇九間無副階及七間有副階兩種狀況繪制.

2. 殿閣開間應分若逐間皆用雙補間則每間之廣為丈尺
皆同或只心間用雙補間者假如心間用一丈五尺則
次間用一丈之廣,或開廣不勻,即每補間鋪作一朵不

得過一尺.本圖選擇間廣不勻當心,間用雙補間其餘
各間用單補間及間間相等逐間皆用雙補間兩種.

3. 殿閣進深隨用椽架數而定(法式規定從六椽至十椽)
殿閣用枓目一等至五等鋪作等級為五至八鋪作,本
圖以不越出此規定為原則繪制.

4. 本圖僅屬為說明殿閣分槽之舉型舉例故所用尺寸
均為相對尺寸建築各部份構件亦僅示意其位置.

殿閣身地盤九間身內分心枓底槽

殿閣地盤殿身七間副階周帀各兩架椽身內金箱枓底槽

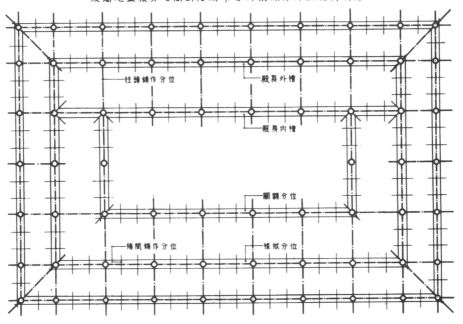

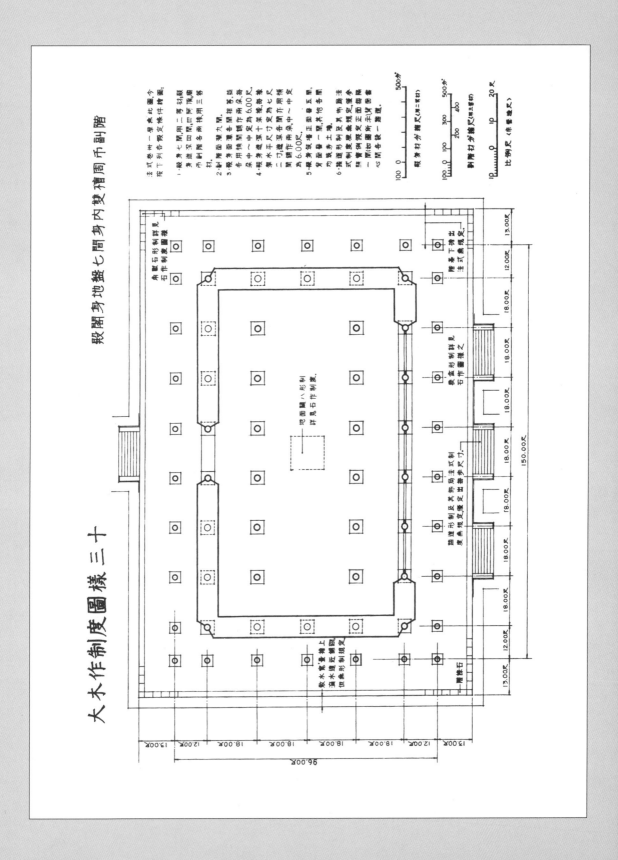

大木作制度圖樣三十

殿閣身地盤七間身內雙槽周市副階

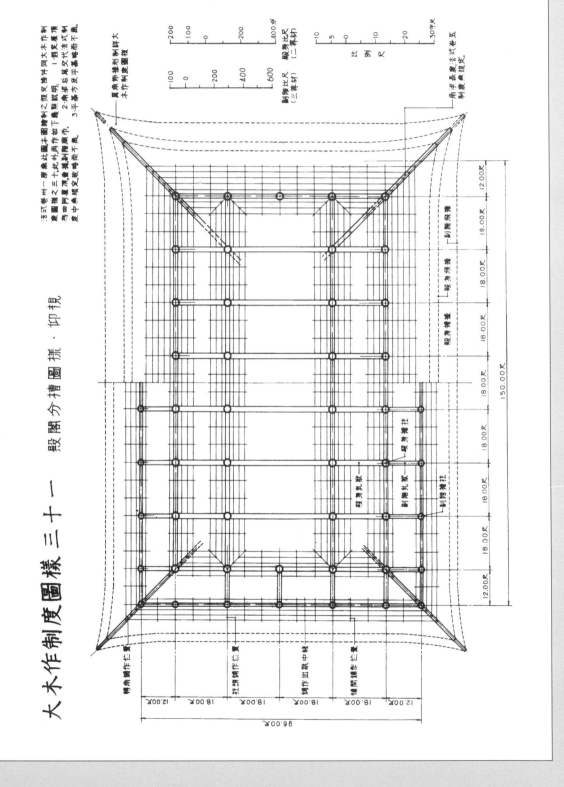

大木作制度圖樣三十一　殿閣分槽圖樣·仰視

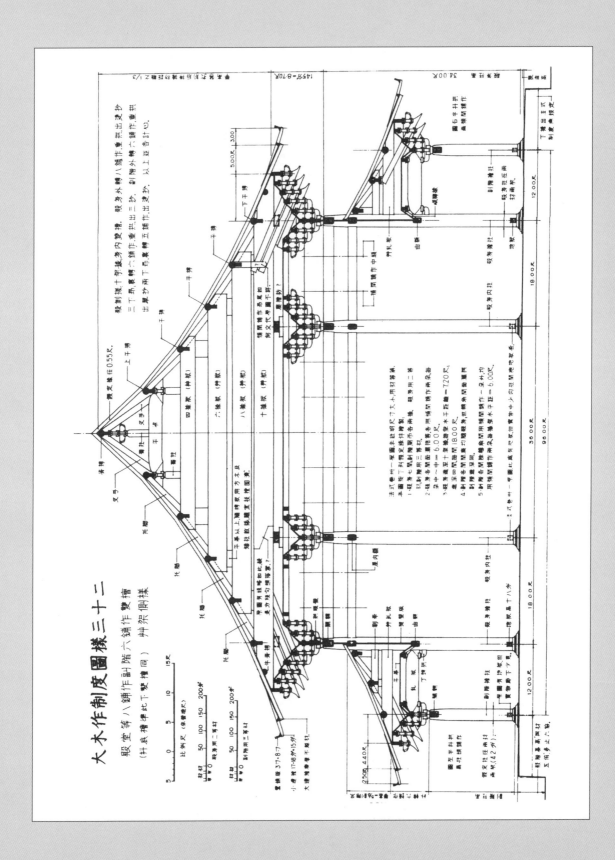

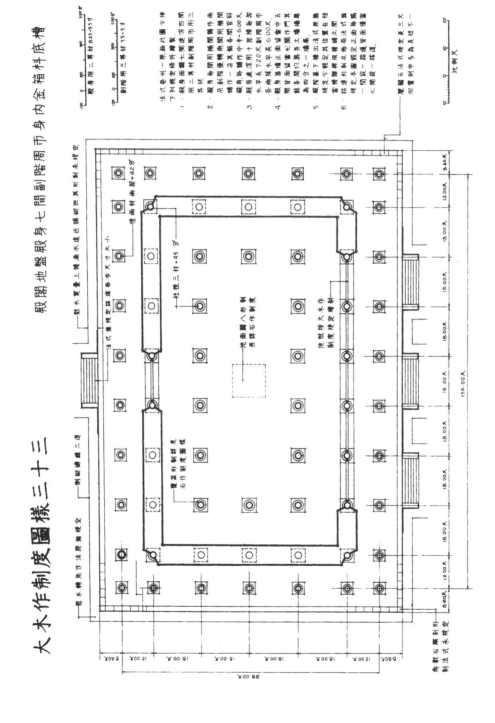

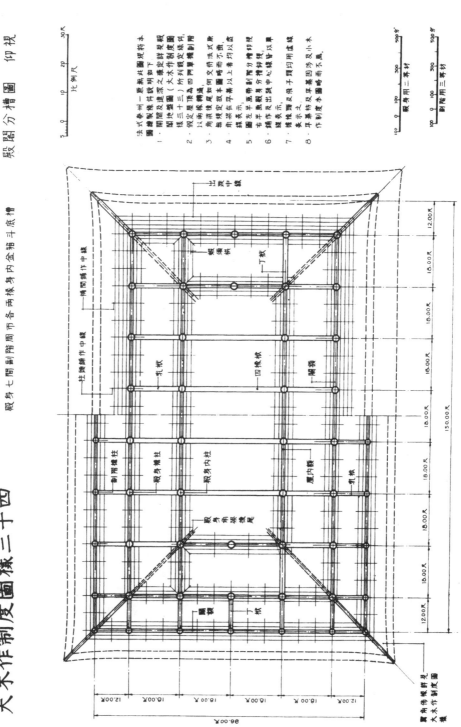

大木作制度圖樣三十四

殿身七間副階周匝各兩樣身內金槽斗底槽

殿閣分槽圖　仰視

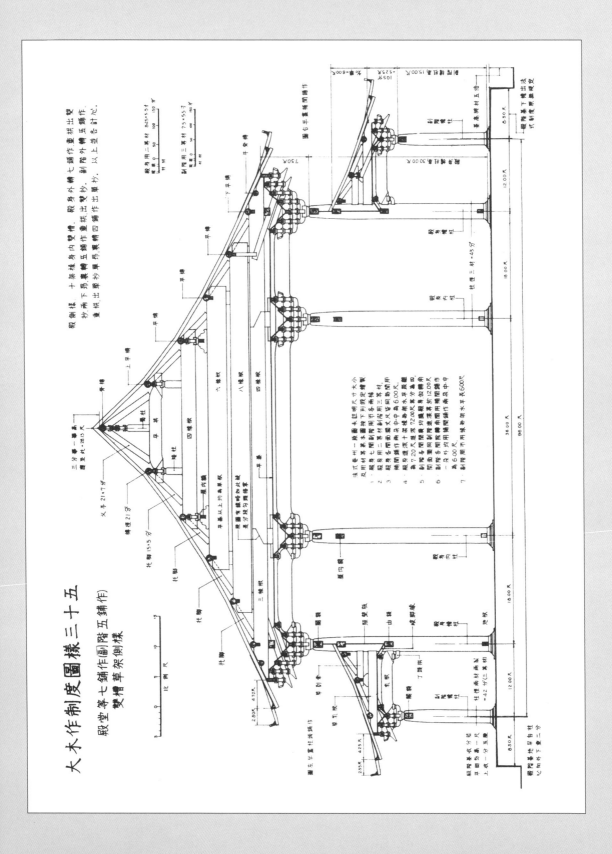

大木作制度圖樣三十五

殿堂等七鋪作副階五鋪作
雙槽側樣草架側樣

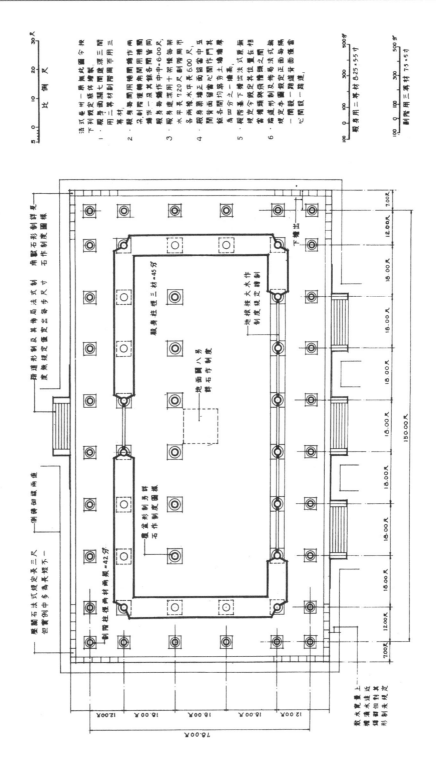

大木作制度圖樣三十六

殿閣地盤殿身七間副階周匝身內單槽

大木作制度圖樣三十七

殿身七間副階周匝各兩棕身內單槽

殿閣分槽圖　仰視

比例尺

殿身用二等材

副階用三等材

1. 法式卷州一原無此圖現綑本圖據製繪製條件說明如下。
2. 間闊進深之補史好見視閣地置圖（大木作制度圖樣三十六）所規定作。
3. 假定屋頂為四軍槽檐前用而，假設檐柱如何支待法式原無規定故本圖略而不示。
4. 角梁在平棊以上部分均用成樣表示。
5. 圖支半基帶枘階分槽仲梘右半惠殿身分得枘梘。
6. 鋪作及跳出跳每以單樣表示。
7. 槽枘及梁子之立頭皆以盧樣表示。
8. 平棊枘及平棊因等因等小木作圖略本圖略而不示。

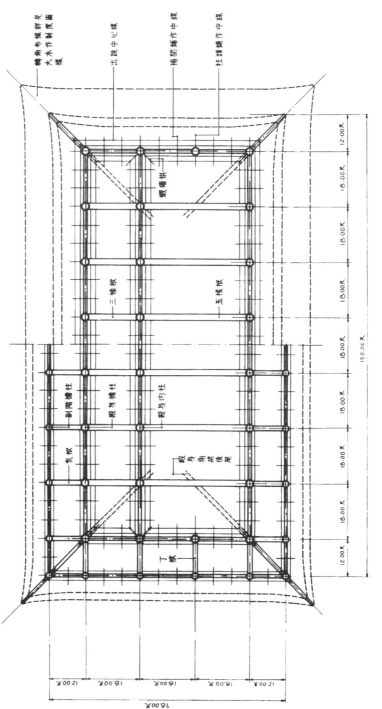

轉角鋪作樣詳見大木作制度圖樣

出跳中心樣

補間鋪作中樣

柱頭鋪作中樣

額轉栱

三棕枘

五棕枘

剧陪擔柱

殿身擔柱

殿身內柱

孔枘

丁枘

殿身角梁後尾

12.00 尺　18.00 尺　18.00 尺　18.00 尺　18.00 尺　18.00 尺　12.00 尺

150.00 尺

12.00尺　18.00尺　18.00尺　18.00尺　12.00尺

78.00尺

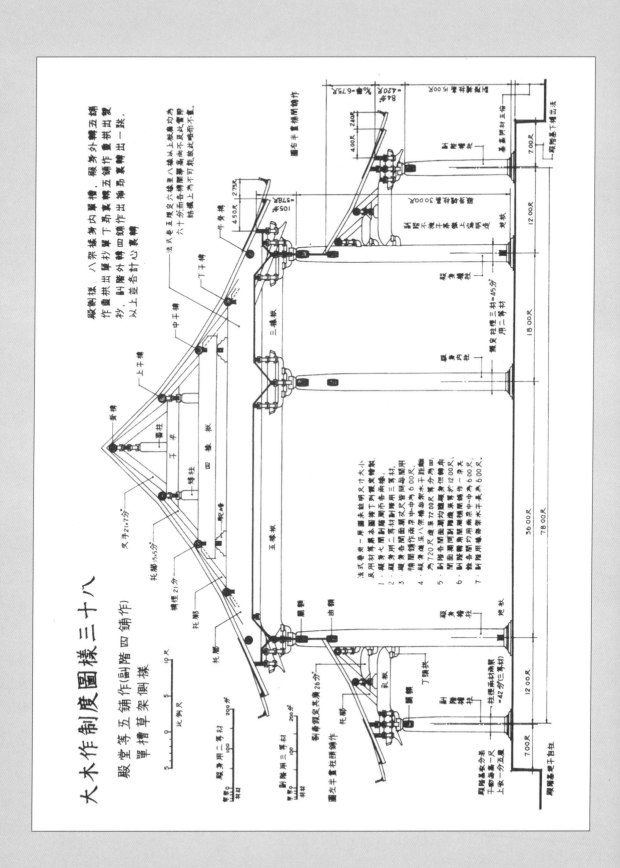

大木作制度圖樣三十八

殿堂等五鋪作（副階四鋪作）
單槽草架側樣

大木作制度圖樣三十九

殿閣九間·身內分心槽·周币無副階

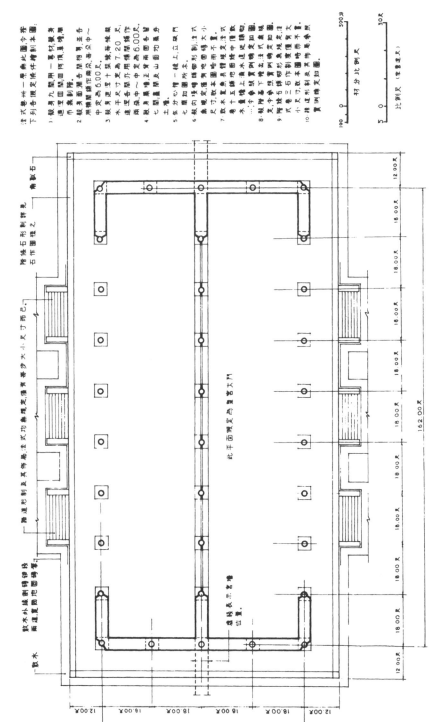

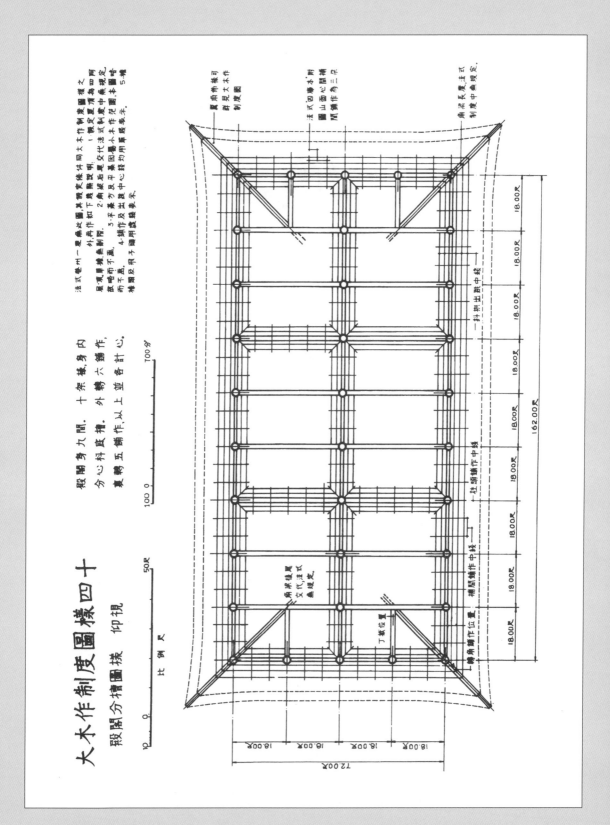

大木作制度圖樣四十

殿閣分槽圖樣　仰視

殿閣身九間．十架椽，身内
分心斗底槽．外轉六鋪作，
裏轉五鋪作，以上並各計心．

法式卷州一見附此圖，其視天橡材局大木作制度圖樣之
外，尚有柱如下見點較說明．1．概及梁頂為四阿所
椽，及見楔魚削厚．2．角梁及文代法式科度中魚視定
故略而不處，3．平柔抹方及平柔國島小木作見圖本圖略。
而不處．4．頭作及出跳中心斗栱均用原段表未．5．補
樣類及栿子關用段中鱼規定．

夏角佛樣可
訂見大木作
制度圖

法式四樽本材
圖山面心間橫
用鋪作為三朵

角柔長度，法式
制度中釤規定．

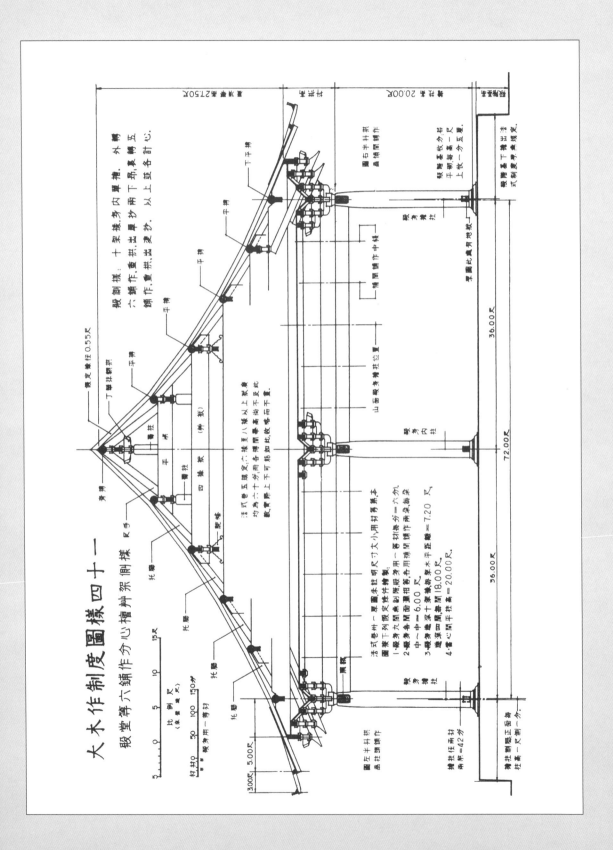

大木作制度圖樣四十一

殿堂等六鋪作分心槽草架側樣

大木作制度圖樣四十二

廳堂等十架椽間縫內用梁柱側樣

十架椽屋分心用三柱

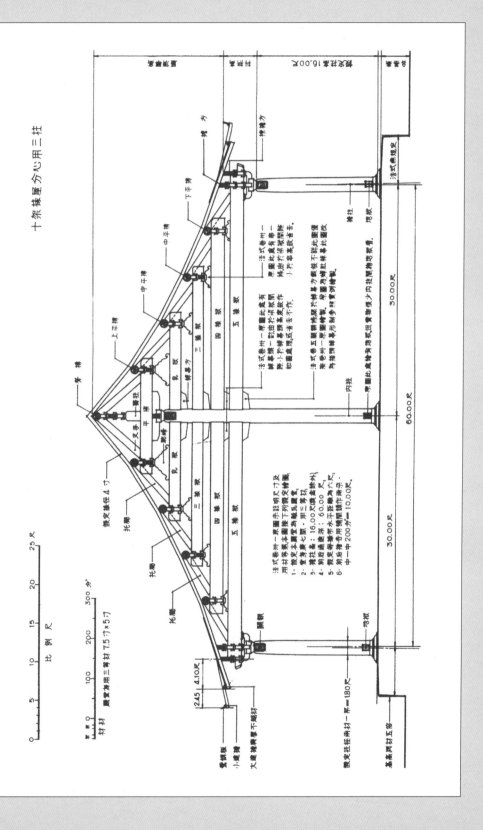

比例尺

材材　殿堂身用三等材 7.5寸×5寸

大木作制度圖樣四十三　廳堂等十架椽間縫內用梁柱側樣

十架椽屋前後三椽栿用四柱

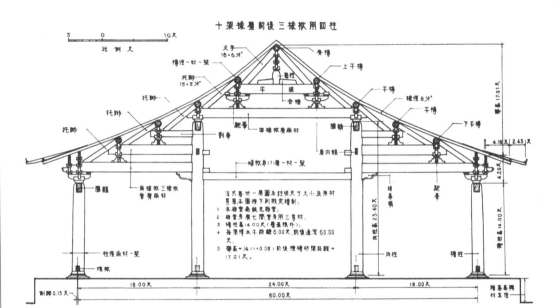

十架椽屋分心前後乳栿用五柱

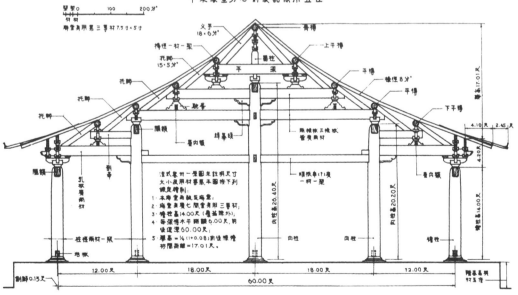

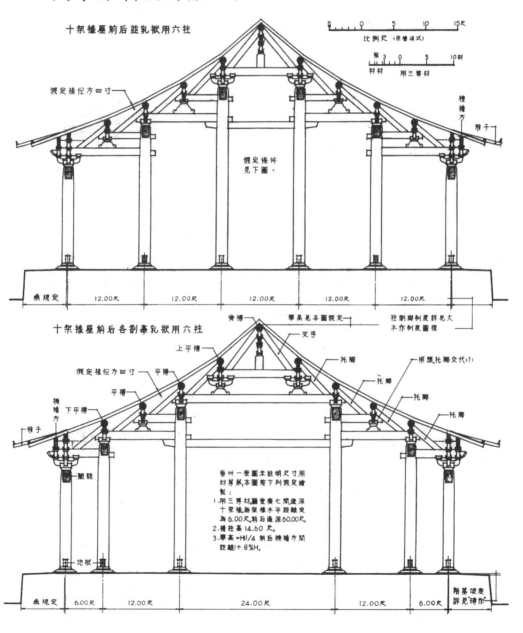

大木作制度圖樣四十四·廳堂等十架椽間縫內用梁柱側樣

十架椽屋前后並乳栿用六柱

假定槫桯方四寸

假定槫杆見下圖·

比例尺(宋營造式)

材材　用三等材

樓桷方

飛子

焦規定　12.00尺　12.00尺　12.00尺　12.00尺　12.00尺

十架椽屋前后各割牽乳栿用六柱

脊槫

舉高見本圖限定

柱側腳制度詳見大木作制度圖樣

上平槫

叉手

托腳

梁頭托腳交代(?)

假定槫桯方四寸　平槫

托腳

平槫

托腳

下平槫

托腳

椽桷方

飛子

闌額

地栿

卷卅一屋圖本註明尺寸用材等第,本圖按下列假定繪製:
1. 用三等材,廳堂廣七間進深十架椽,每架椽水平距離定為6.00尺,前后通深60.00尺。
2. 橋柱高14.60尺。
3. 舉高=H1/4 前后橑桷方間距離)+8%H。

焦規定　6.00尺　12.00尺　24.00尺　12.00尺　6.00尺

階基坡度詳見磚作

大木作制度圖樣四十五

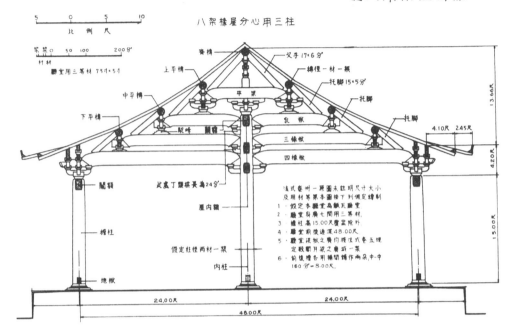

比例尺

架架 0　50　100　200分

材材

廳堂用三等材 75寸×5寸

八架椽屋分心用三柱

脊槫

上平槫

中平槫

下平槫

叉手 17×6分

槫徑一材一栔

托腳 15×5分

托腳

托腳

平梁

乳栿

三椽栿

四椽栿

駝峰　闌頞

關頞

此處丁頭栱長為24分

屋內頞

檐柱

地栿

內柱

假定柱徑兩材一栔

4.10尺　2.45尺

13.66尺

4.20尺

15.00尺

法式卷州一原圖未註明尺寸大小
及用材等等本圖接下列假定繪製
1、假定本廳堂為殿瓦廳堂
2、廳堂身廣七間用三等材
3、檐柱高15.00尺覆盆除外
4、廳堂前後通進深48.00尺
5、廳堂梁栿之廣內按法式卷五埋
定殿閣月梁之廣或一栔
6、前後檐各用補間鋪作兩朵,中-中
160分=8.00尺.

24.00尺　　　24.00尺

48.00尺

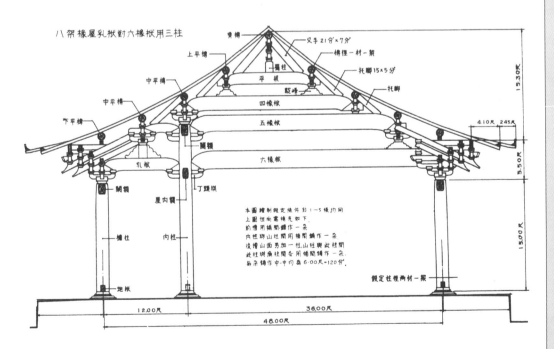

八架椽屋乳栿對六椽栿用三柱

脊槫

上平槫

中平槫

中平槫

下平槫

叉手 21分×7分

圖柱

槫徑一材一栔

托腳 15×5分

托腳

平梁

駝峰

四椽栿

五椽栿

六椽栿

闌頞

乳栿

丁頭栱

關頞

屋內頞

檐柱

內柱

地栿

4.10尺　2.45尺

15.30尺

5.50尺

15.00尺

假定柱徑兩材一栔

本圖繪製假定條件同1-5條約同
上圖惟例的當橋有如下。
約槽用補間鋪作一朵
內性與山柱間用補間鋪作一朵
後槽山面另加一柱,山柱與此柱間
此柱與廣柱間合用補間鋪作一朵.
另各鋪作中-中約為 6.00尺=120分.

12.00尺　　　36.00尺

48.00尺

大木作制度圖樣四十六

廳堂等八架椽間
縫內用梁柱側樣

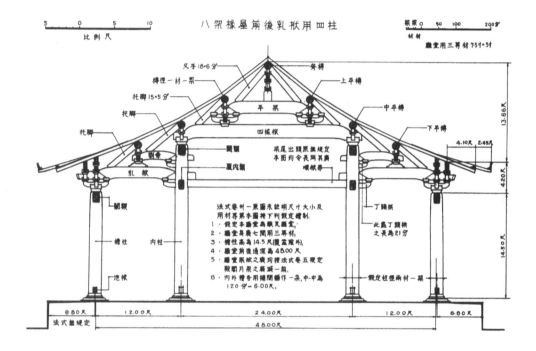

八架椽屋前後乳栿用四柱

比例尺

眼眼 0　50　100　200分
材栔
廳堂用三等材 7.5寸×5寸

又手18×6分
槫徑一材一栔
托腳15×5分
托腳
托腳
替木
乳栿
闌額
檐柱　內柱
闌額
地栿

脊槫
上平槫
平梁
中平槫
四椽栿
下平槫
闌額
屋內額
梁屋出頭原無規定
本圖均令長同其廣
順栿串

4.10尺　2.45尺

丁頭栱
此處丁頭栱
之長為21分

13.66尺
4.20尺

14.50尺

法式卷卅一原圖未註明尺寸大小及
用材等第今圖據下列假定繪製。
1．假定本廳堂為敞五間堂。
2．廳堂身廣七間用三等材。
3．檐柱高為14.5尺覆盆礎計。
4．廳堂前後通進深為48.00尺。
5．廳堂梁栿之廣均據法式卷五規定
殿閣月梁之廣頭一架。
6．內外槫各用補間鋪作一朵,中-中為
120分=6.00尺.

假定柱徑兩材一栔

6.80尺　12.00尺　24.00尺　12.00尺　6.80尺
法式無規定　48.00尺

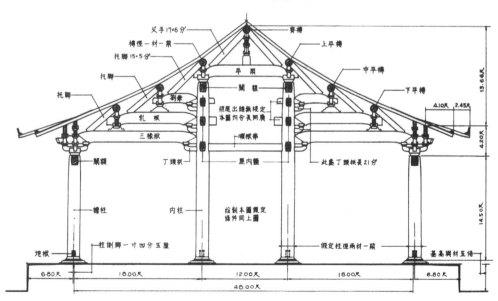

八架椽屋前後三椽栿用四柱

又手17×6分
槫徑一材一栔
托腳15×5分
托腳
托腳
乳栿
闌額　丁頭栱
檐柱
地栿
柱側腳一寸四分五釐

脊槫
上平槫
平梁
中平槫
闌額
梁屋出頭無規定
本圖均令長同廣
順栿串
下平槫
屋內額
此處丁頭栱長21分
內柱
繪製本圖假定
縫拼間上圖

4.10尺　2.45尺

13.66尺
4.20尺

14.50尺

假定柱徑兩材一栔
基高與材至倍

6.80尺　18.00尺　12.00尺　18.00尺　6.80尺
48.00尺

大木作制度圖樣四十七　廳堂等八架椽間縫內用梁柱側樣

比例尺
5　0　5　10　15尺

累累 0　100　200　300分°
材材

廳堂用三等材7.5寸×5寸

法式卷卅一原圖未註明尺寸大小，凡用
材等第本圖按下列規定繪製
1.假定本屋堂為殿閣廳堂。
2.廳堂身廣七間用三等材。
3.檐柱高見下圖形註尺寸。
4.廳堂前後通進深48.00尺。
5.廳堂梁栿之扇均按法式卷五規定繪
　闊月梁之扇深一等。
6.廳堂各槫槽間鋪作分佈詳見圖註。

八架椽屋分心乳栿用五柱

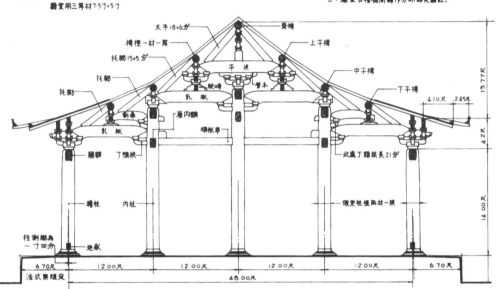

八架椽屋前後劄牽用六柱

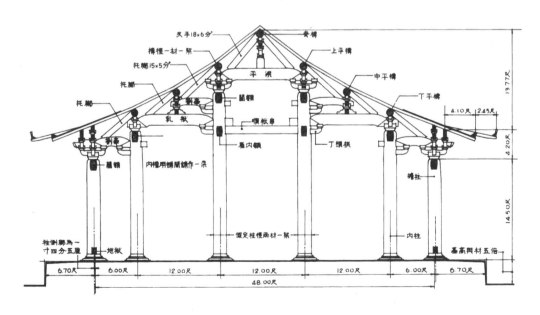

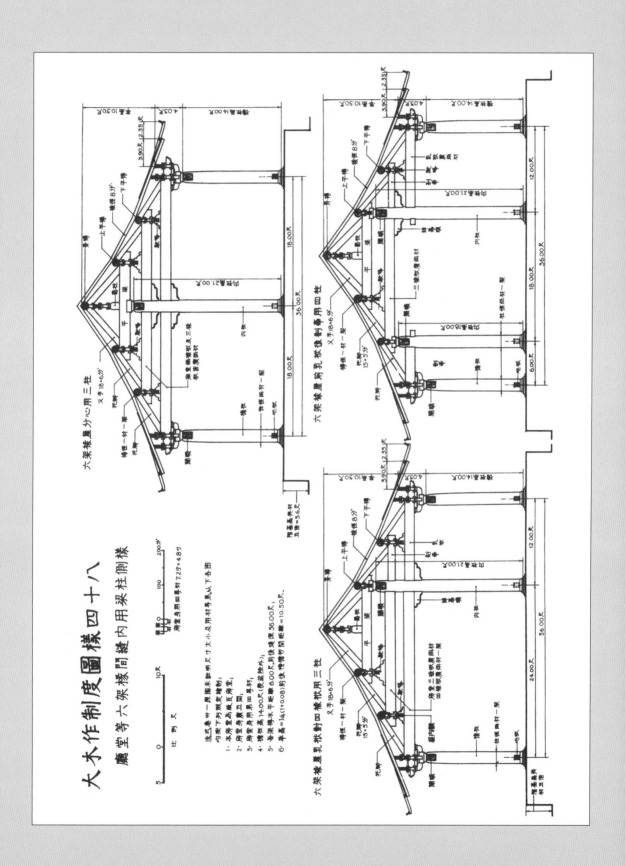

大木作制度圖樣四十八

廳堂等六架椽間縫內用梁柱側樣

比例尺

法式卷卅一原圖未註明尺寸大小及用材等，此以下各圖

均依下列原則及規定繪製：

1. 本用堂為瓦屋宇；
2. 用堂身廣五架；
3. 用堂身異四架；
4. 用堂身四用瓜椽；
5. 檐柱高14.00尺（恢益除外）；
6. 本圖=¼(1+0.08)舉高

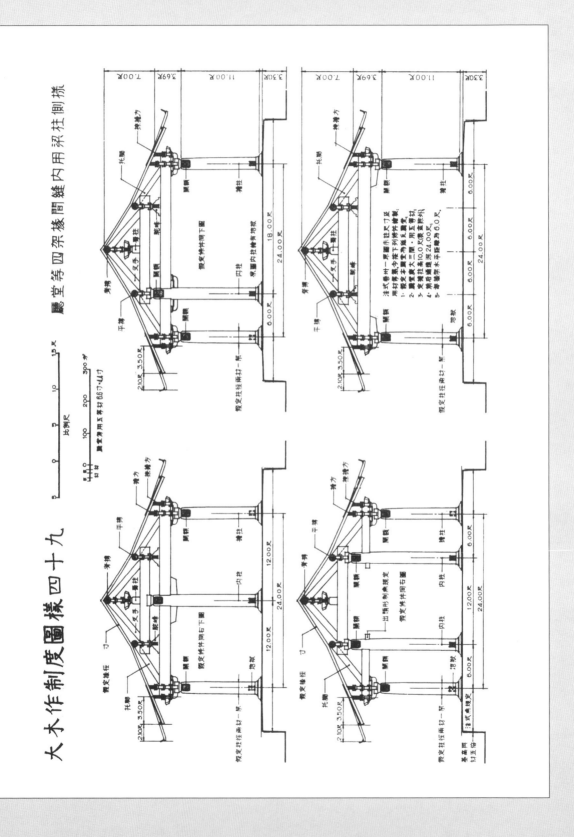

大木作制度圖樣四十九　　廳堂等四架椽間縫內用梁柱側樣

十一

營造法式原書圖樣

營造法式卷第二十九

營造法式卷第二十九

通直郎管修盖皇弟外第專一提舉修盖班直諸軍營房等臣李誡奉

聖旨編修

總例圖樣

　圜方方圜圖

壕寨制度圖樣

　景表版等第一

　水平真尺第二

石作制度圖樣

　柱礎角石等第一

營造法式卷第二十九

　踏道螭首第二

　殿內鬭八第三

　鉤闌門砧第四

　流盃渠第五

一

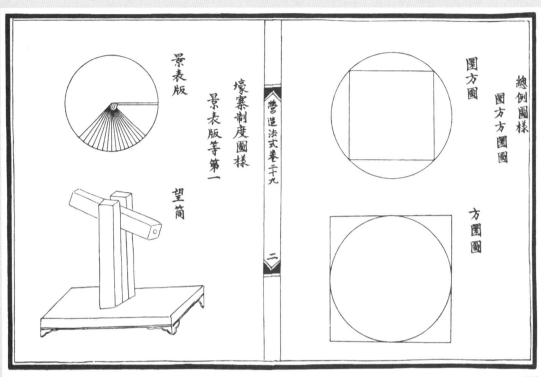

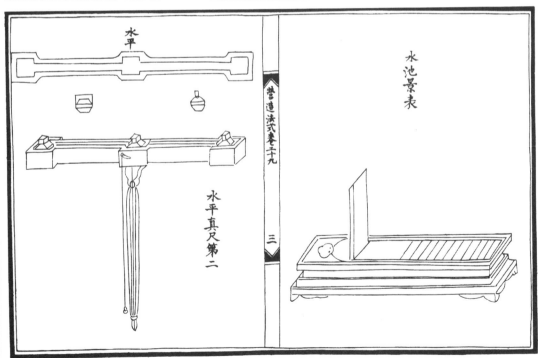

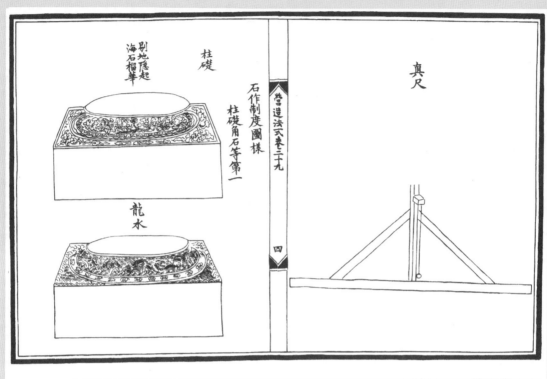

石作制度圖樣

柱礎角石等第一

柱礎

剔地隱起
海石榴華

龍水

真尺

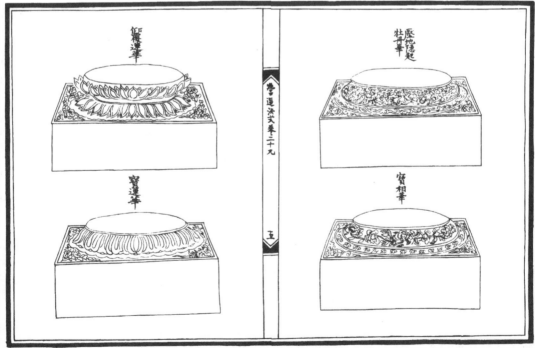

鋪地蓮華

寶裝蓮華

壓地隱起
牡丹華

寶相華

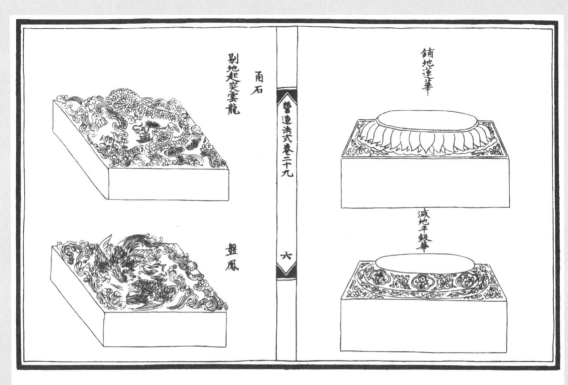

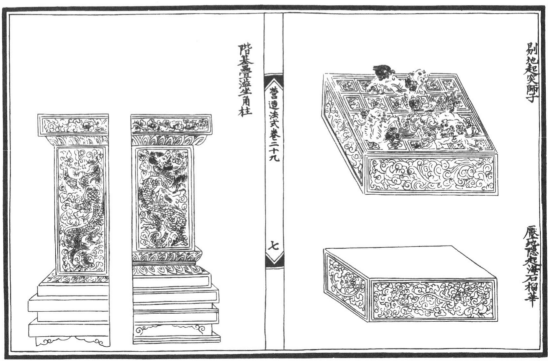

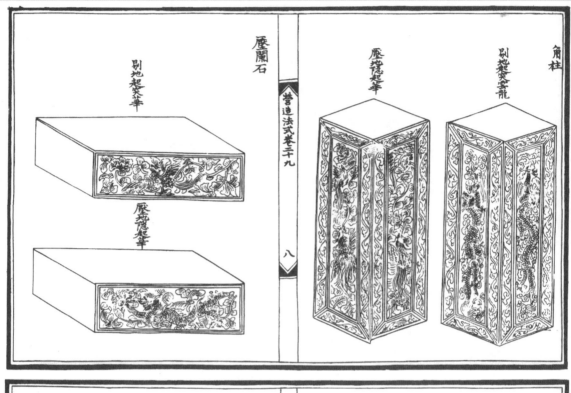

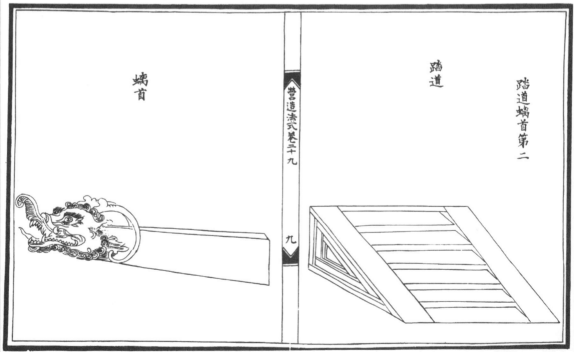

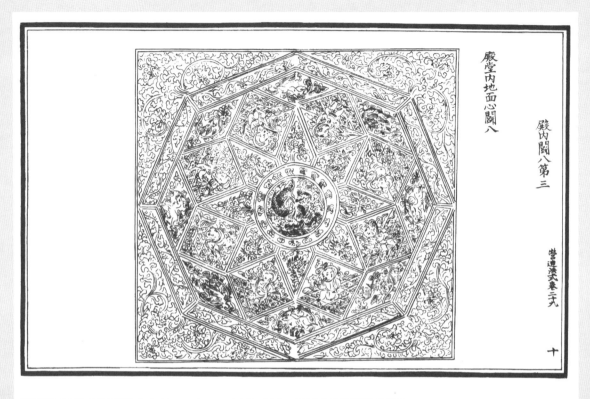

殿堂內地面心鬥八

殿內鬥八第三

營造法式卷二九

十

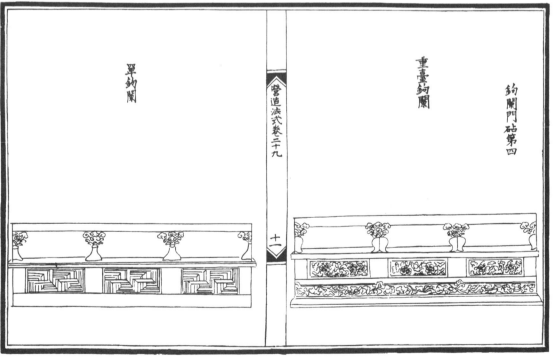

單鉤闌

重臺鉤闌

鉤闌門砧第四

營造法式卷二十九

十一

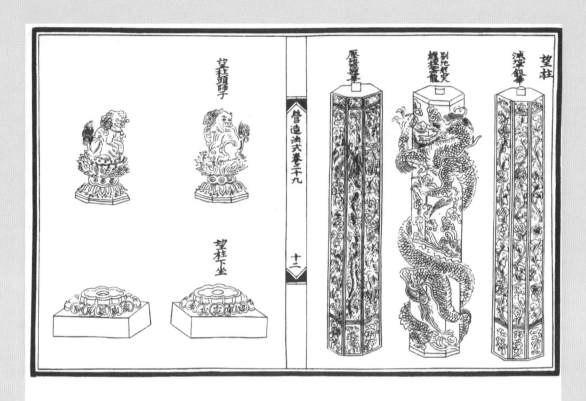

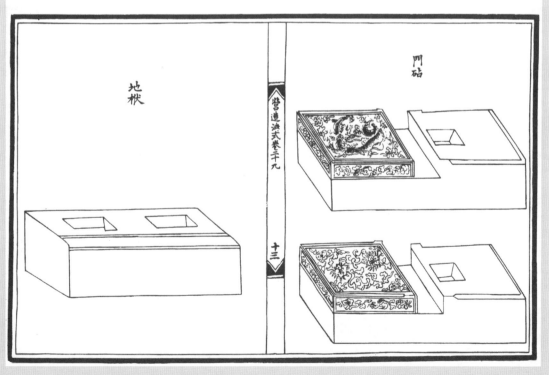

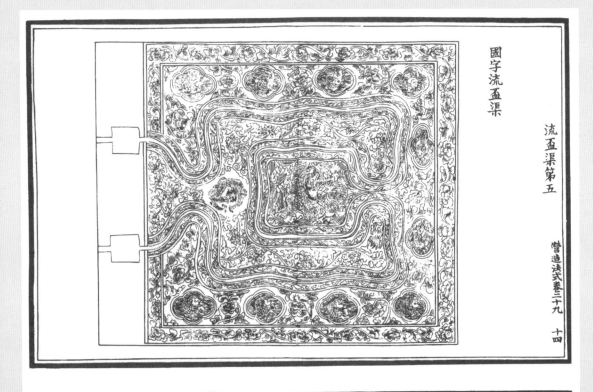

國字流盃渠

流盃渠第五

營造法式卷二十九　十四

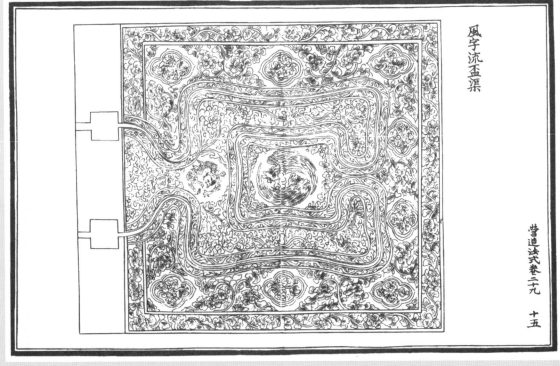

風字流盃渠

營造法式卷二九　十五

營造法式卷第三十

営造法式卷第三十

通直郎管修蓋皇弟外第專一提舉修蓋班直諸軍營房等臣李誡奉

聖旨編修

大木作制度圖樣上

拱枓等卷殺第一

梁柱等卷殺第二

下昂上昂出跳分數第三

舉折屋舍分數第四

絞割鋪作拱昂枓等所用卯口第五

梁額等卯口第六

合柱鼓卯第七

槫縫襻間第八

鋪作轉角正樣第九

營造法式卷三十

一

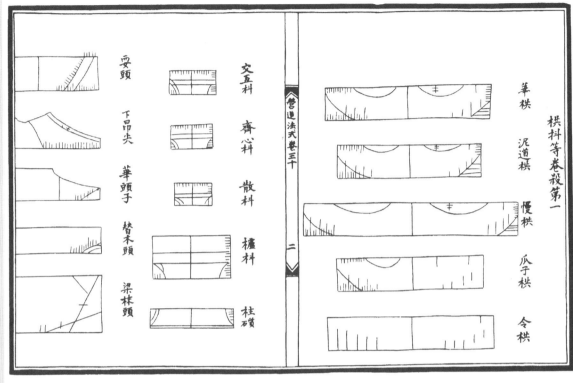

栱枓等卷殺第一

華栱　泥道栱　慢栱　瓜子栱　令栱

交互枓　齊心枓　散枓　櫨枓　柱礩

耍頭　下昂尖　華頭子　替木頭　梁栿頭

《營造法式卷三十》

二

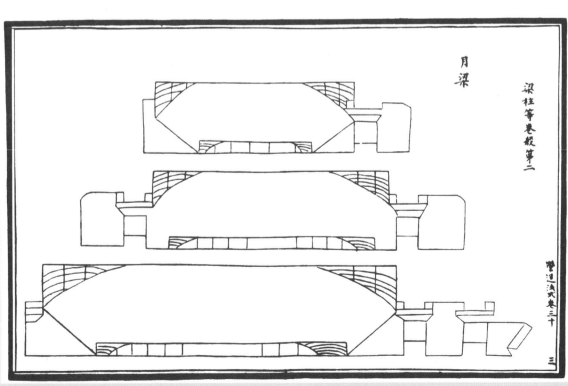

月梁

梁柱等卷殺第二

營造法式卷三十

三

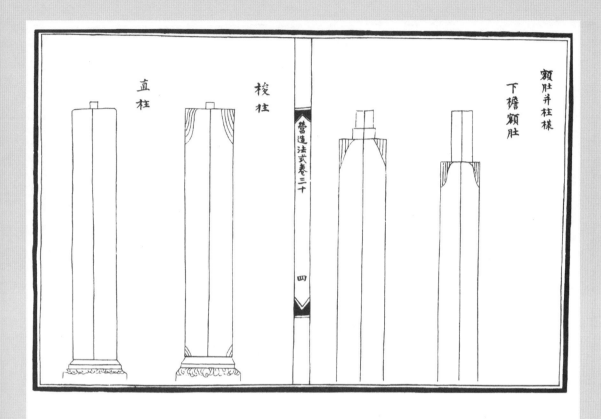

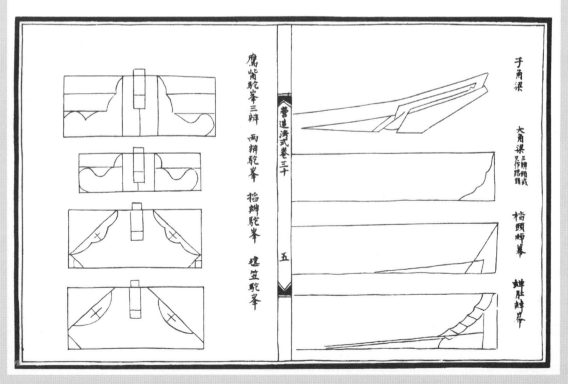

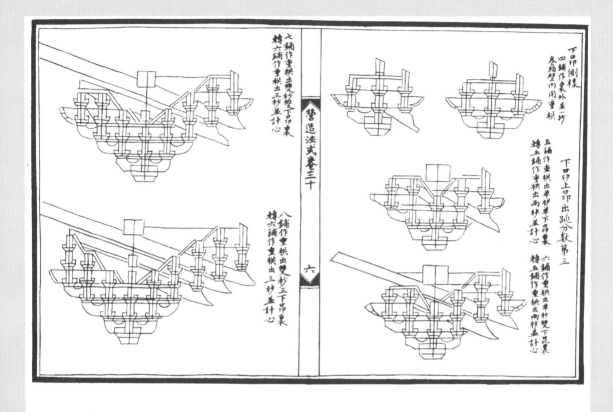

営造法式卷三十

六

七鋪作重栱出雙杪雙下昂裏
轉六鋪作重栱出三杪並計心

八鋪作重栱出雙杪三下昂裏
轉六鋪作重栱出三杪並計心

下昂側樣

四鋪作裏外並一杪
卷頭壁內用重栱

五鋪作重栱出單杪單下昂裏
轉五鋪作重栱出兩杪並計心

下昂上昂出跳分數第三

六鋪作重栱出單杪雙下昂裏
轉五鋪作重栱出兩杪並計心

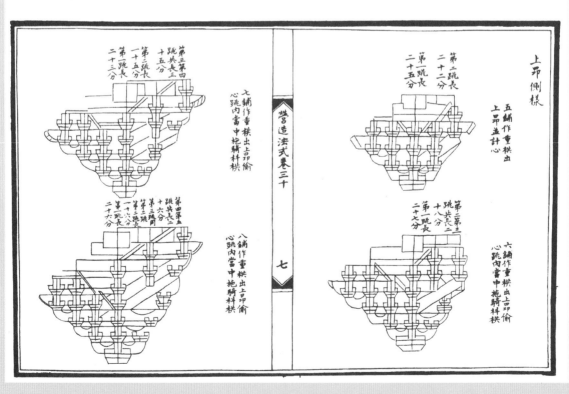

営造法式卷三十

七

七鋪作重栱出上昂偷
心跳內當中施騎枓栱

八鋪作重栱出上昂偷
心跳內當中施騎枓栱

第三跳第四
跳共長三
十五分
第二跳長
十五分
第一跳長
二十三分

第四第五
跳共長二
十六分
第三跳
十六分
第二跳長
第一跳長
二十六分

上昂側樣

五鋪作重栱出
上昂並計心

六鋪作重栱出上昂偷
心跳內當中施騎枓栱

第二跳長
二十二分
第一跳長
二十五分

第二第三
跳共長二
十八分
第一跳長
二十七分

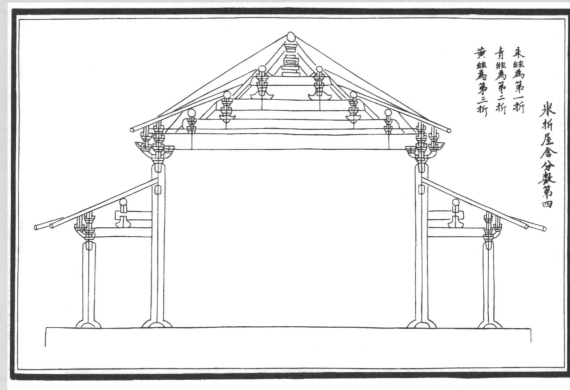

朱綫為第一折
青綫為第二折
黃綫為第三折

舉折屋舍分數第四

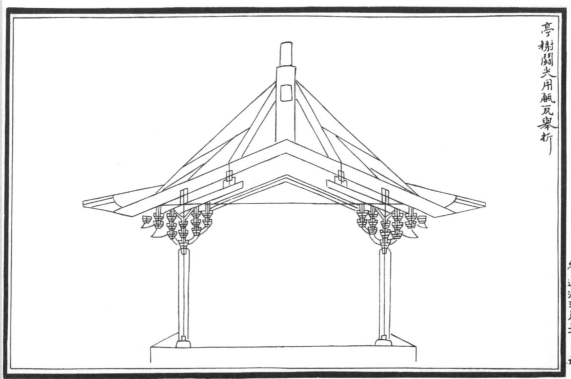

亭榭鬭尖用甋瓦舉折

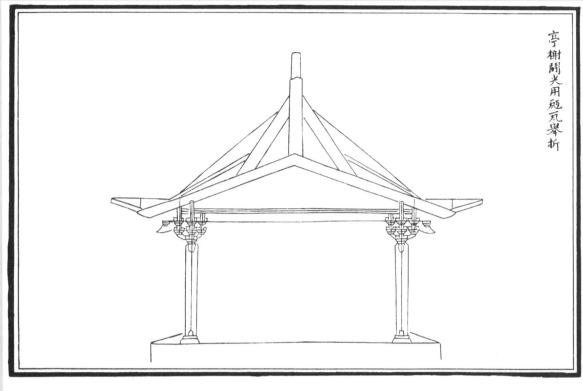

亭榭鬭尖用瓪瓦舉折

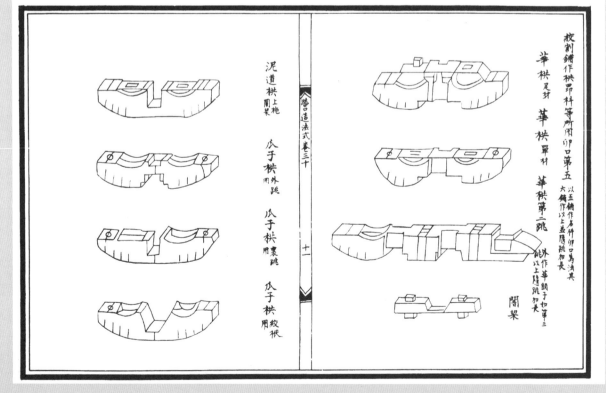

校割鋪作栱昂枓等所用卯口第五

以五鋪作名件卯口為法其
大鋪作以上並隨跳加長

泥道栱上枓
間栱

令子栱 用外跳

瓜子栱 用裏跳

瓜子栱 用絞栿

華栱足材

華栱 單材

華栱第二跳 外跳作華頭子如第三
跳作華頭於枓第三
跳以上隨跳加長

闇栿

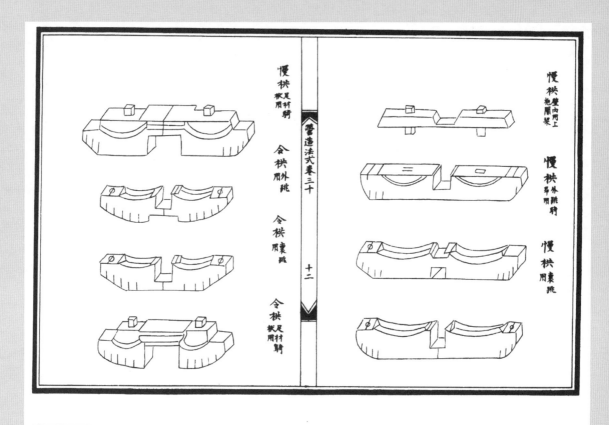

慢栱譬內用上
絶間架

慢栱外跳用特

慢栱用裏跳

慢栱足材絲
欲用

令栱用外跳

令栱用裏跳

令栱足材絲
欲用

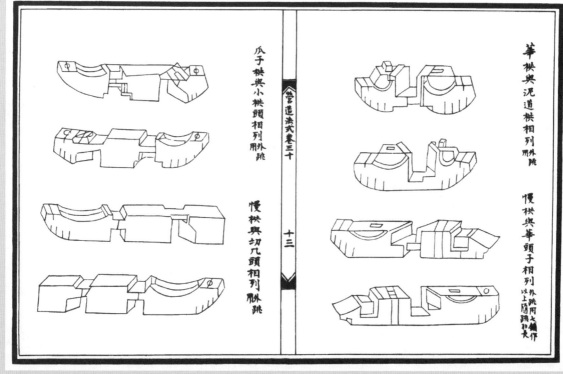

華栱與泥道栱相列用外跳

慢栱與華頭子相列用外跳間七鋪作
以上隨跳拱長

爪子栱與小栱頭相列用外跳

慢栱與切几頭相列用外跳

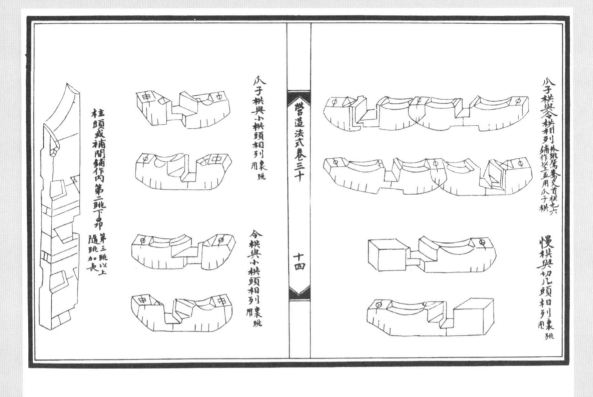

柱頭或補間鋪作內第二跳下爪卯第三跳以上隨跳加長

爪子栱與小栱頭相列裏跳用

令栱與小栱頭相列裏跳

營造法式卷三十

十四

爪子栱茶栱相列外跳篤鴦交首栱之六

慢栱與切几頭相列裏跳用

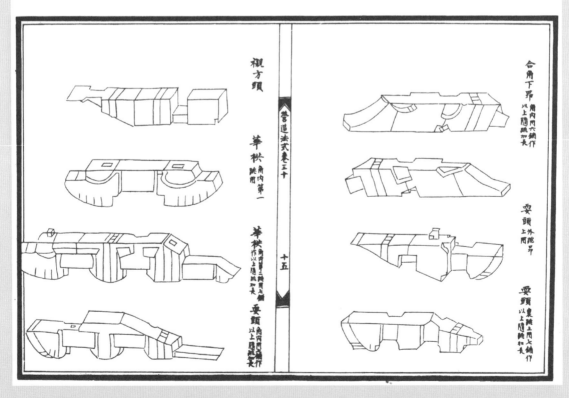

襯方頭

華栱角內第一隨用

華栱作角內第三跳頭之鋪

要頭角內門鋪作以上隨跳加長

營造法式卷三十

十五

合角下卯角內門六鋪作以上隨跳加長

要頭外跳卯

要頭裏跳上門七鋪作以上隨跳加長

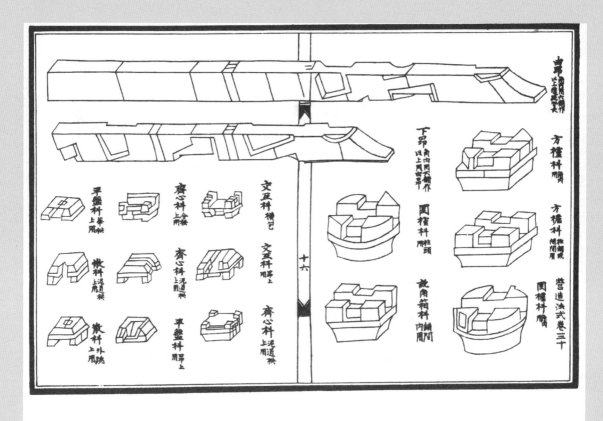

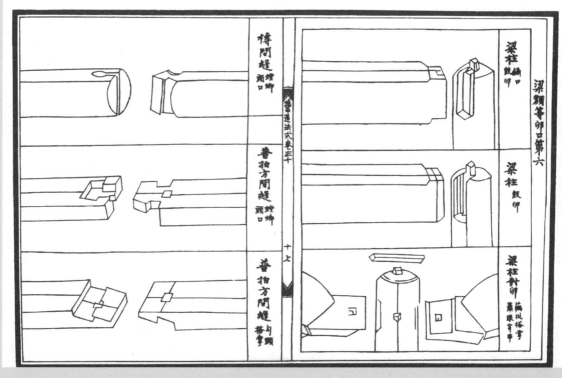

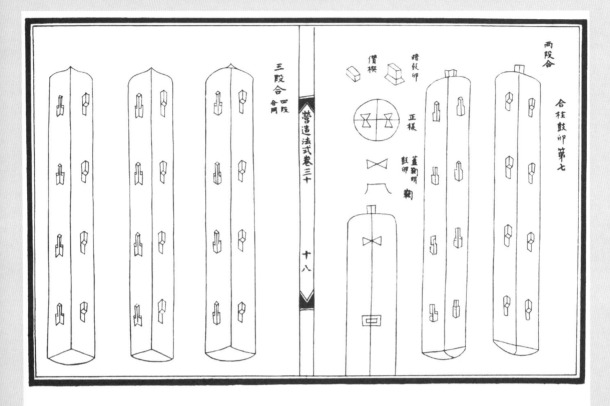

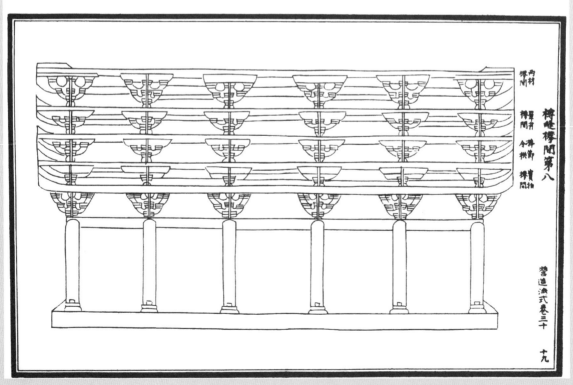

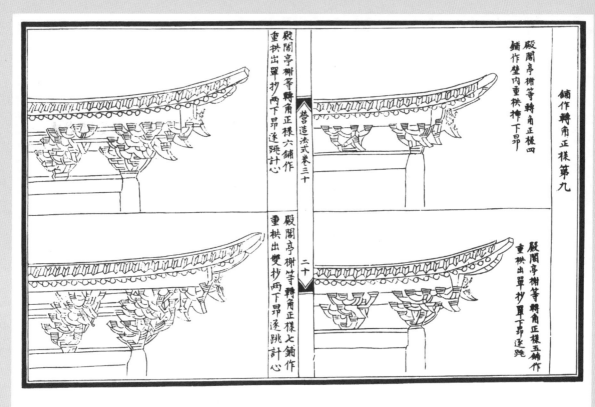

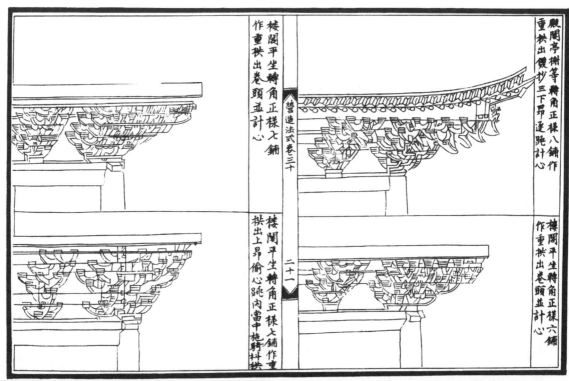

殿閣亭榭等轉角正樣第九

殿閣亭榭等轉角正樣四鋪作坐內重栱捧下昂

殿閣亭榭等轉角正樣五鋪作重栱出單抄單下昂逐跳

殿閣亭榭等轉角正樣六鋪作重栱出單抄兩下昂逐跳計心

營造法式卷三十

二十

殿閣亭榭等轉角正樣七鋪作重栱出雙抄兩下昂逐跳計心

殿閣亭榭等轉角正樣八鋪作重栱出雙抄三下昂逐跳計心

樓閣平坐轉角正樣六鋪作重栱出卷頭並計心

樓閣平坐轉角正樣七鋪作重栱出卷頭並計心

營造法式卷三十

二十一

樓閣平坐轉角正樣七鋪作重栱出卷頭並計心

樓閣平坐轉角正樣七鋪作重栱出上昂偷心跳內當中施騎枓栱

營造法式卷第三十一

營造法式卷第三十一

通直郎管修蓋皇弟外第專一提舉修蓋班直諸軍營房等臣李誡奉

聖旨編修

大木作制度圖樣下

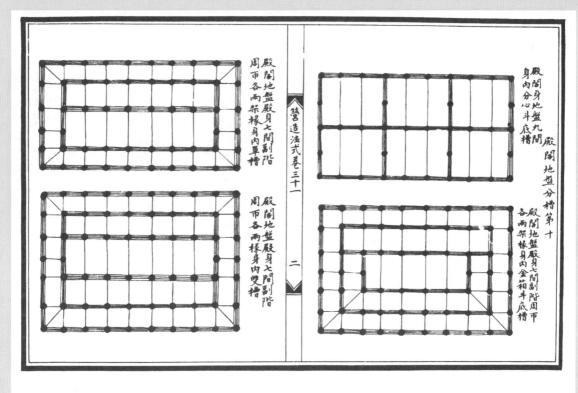

殿閣身地盤殿身七間副階
周币各兩架椽身內草栿

殿閣身地盤殿身七間副階
周币各兩架椽身內雙栿

營造法式卷三十一

二

殿閣身地盤九間
身內分心斗底槽

殿閣地盤分槽第十

殿閣地盤殿身七間副階周币
各兩架椽身內金箱斗底槽

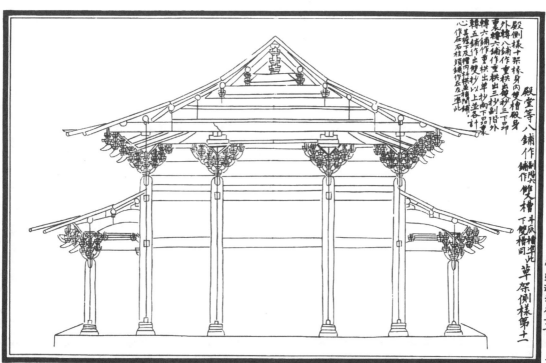

殿堂等八鋪作副階六鋪作雙槽斗底槽此下雙槽草架側樣第十一

營造法式卷三十一

三

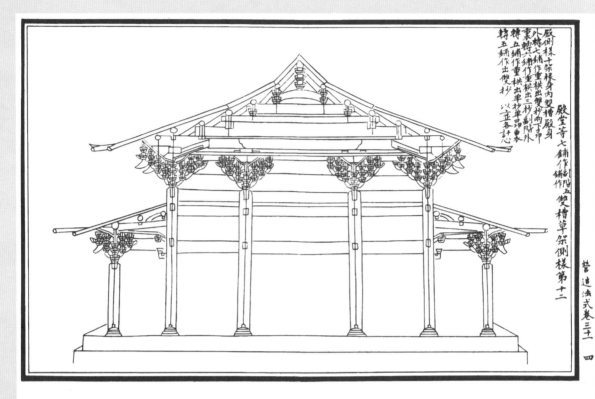

殿側樣七架椽身內雙槽殿身

外檐七鋪作重栱出雙抄兩下

昂裏轉七鋪作重栱出三抄裏

轉五鋪作重栱出單抄單昂裏

轉五鋪作出雙抄

以上各誌

殿堂寺七鋪作副階五鋪作雙槽草架側樣第十二

營造法式卷三十一　四

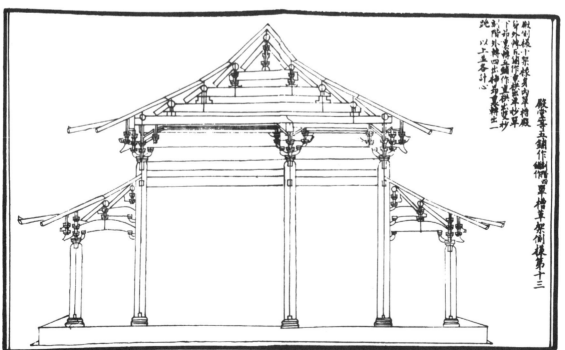

殿側樣小架椽身內單槽殿

身外檐五鋪作重栱出單抄單

下昂裏轉五鋪作重栱直抄裏

副階外檐四出抄裏為重栱生一

此

以上並計心

殿堂寺五鋪作副階四覆槽草架側樣第十三

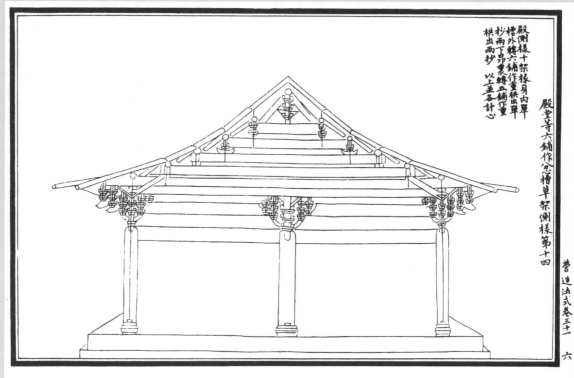

殿側樣十架椽身內單
槽外轉六鋪作重栱出單
抄兩下昂裏轉五鋪作重
栱出兩抄　以上並各計心

殿堂等六鋪作分心槽草架側樣第十四

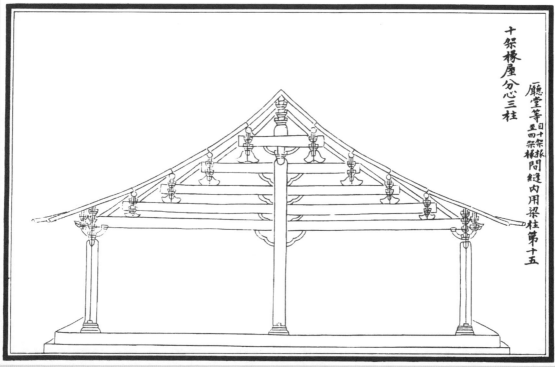

十架椽屋分心三柱

廳堂等自十架椽至四架椽間縫內用梁柱第十五

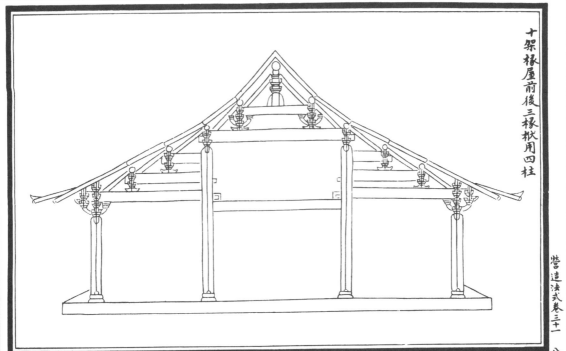

十架椽屋前後三椽栿用四柱

營造法式卷三十一　八

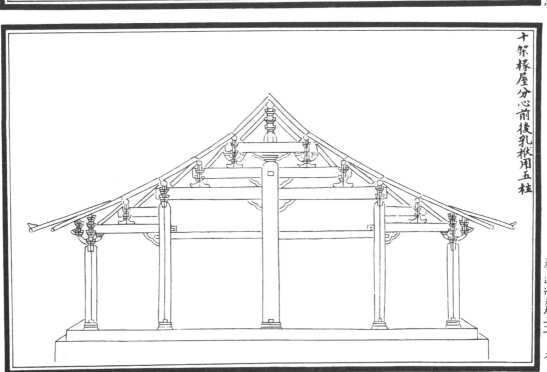

十架椽屋分心前後乳栿用五柱

營造法式卷三十　九

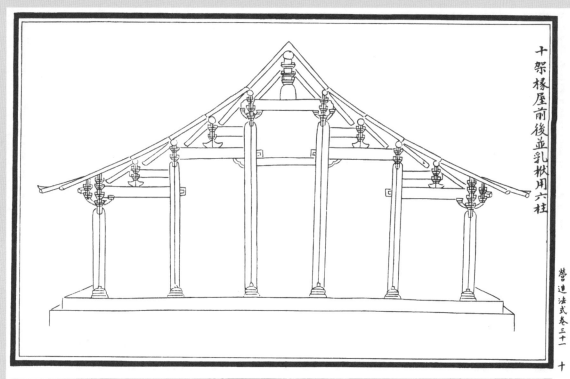

十架椽屋前後並乳栿用六柱

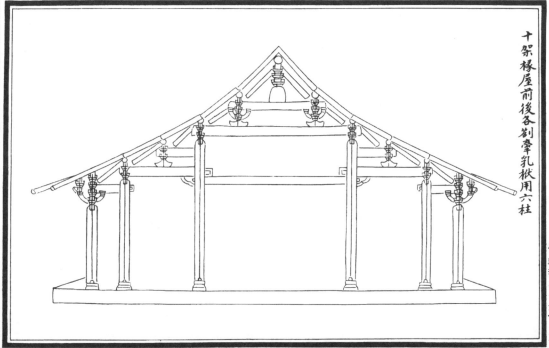

十架椽屋前後各劄牽乳栿用六柱

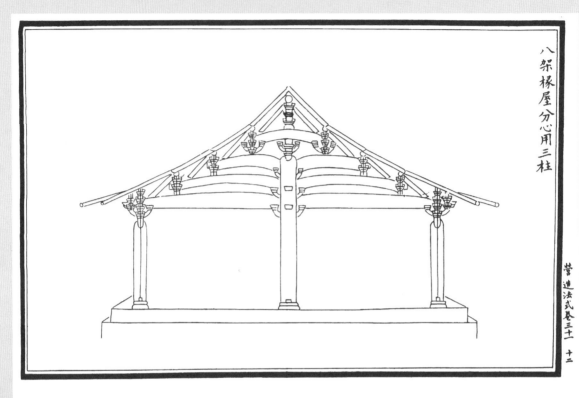

八架椽屋分心用三柱

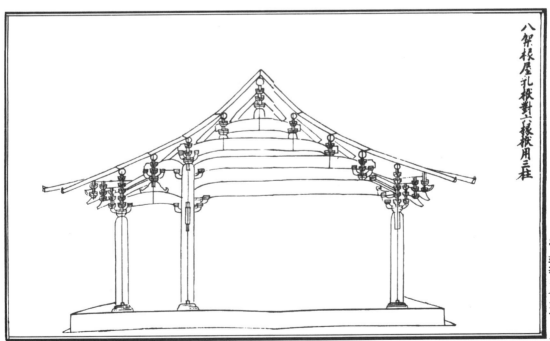

八架椽屋乳栿對六椽栿用三柱

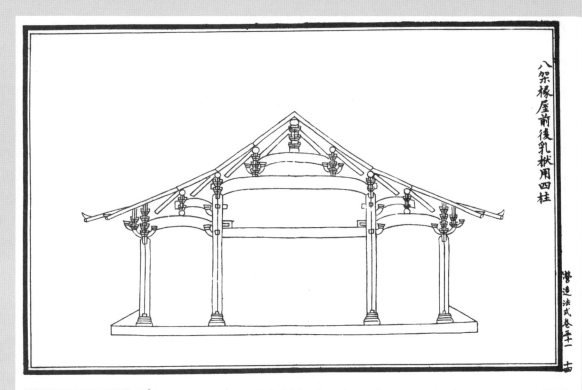

八架椽屋前後乳栿用四柱

營造法式卷三十一　十四

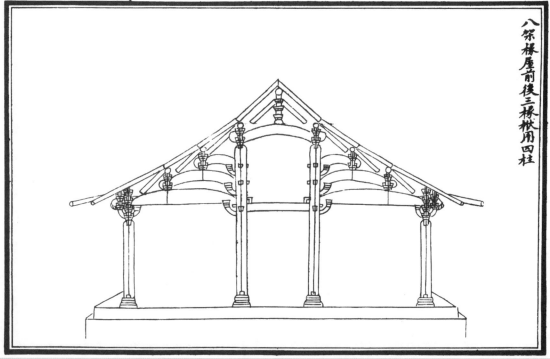

八架椽屋前後三椽栿用四柱

營造法式卷三十一　十五

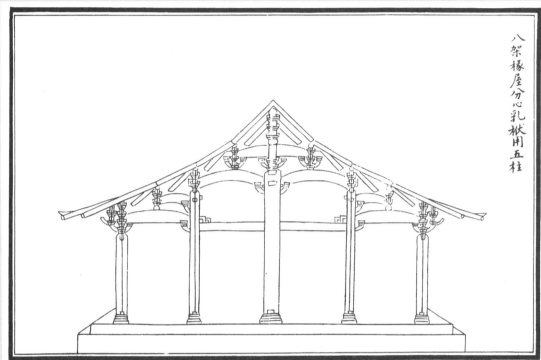

八架椽屋分心乳栿用五柱

營造法式卷三十一　十六

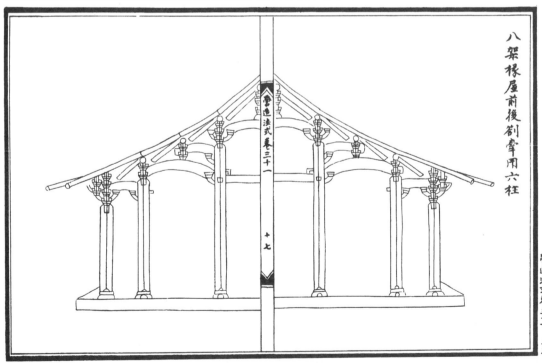

八架椽屋前後劄牽用六柱

營造法式卷三十一　十七

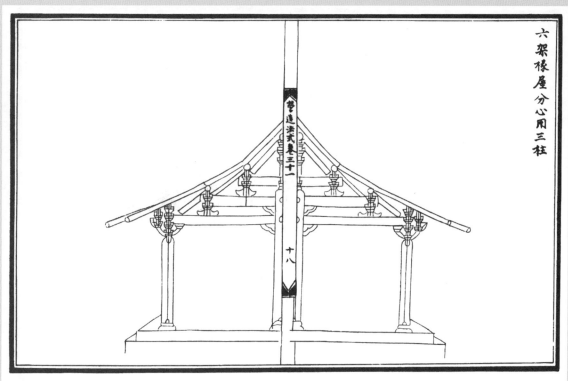

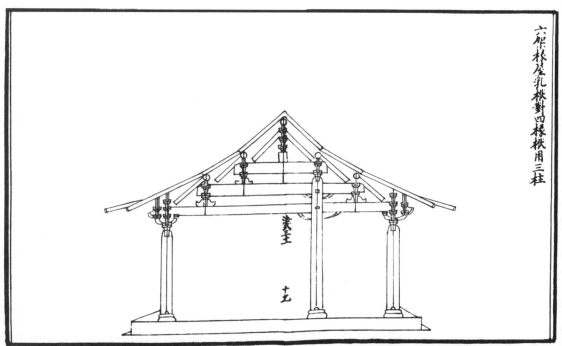

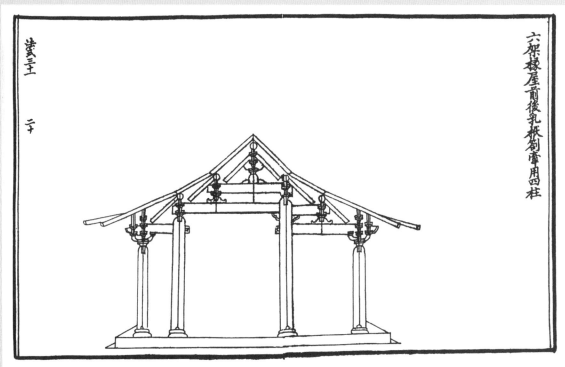

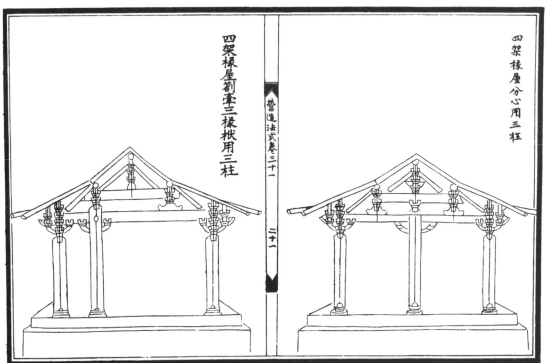

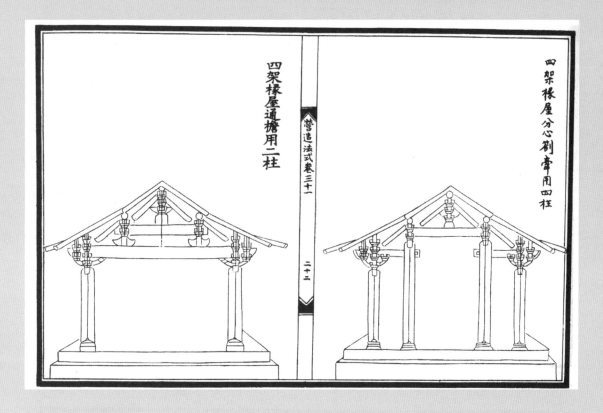

四架椽屋通檐用二柱

四架椽屋分心劄牽用四柱

營造法式卷第三十二

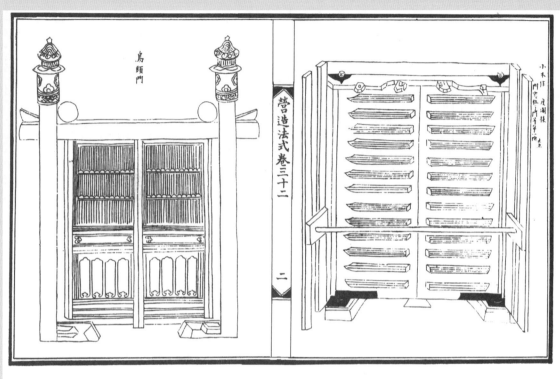

烏頭門

小木作　庭圖樣
門窗狀門牛第一所

營造法式卷三十二
二

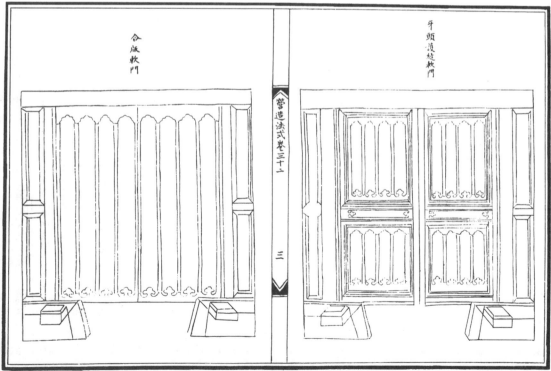

合版軟門

牙頭護縫軟門

營造法式卷三十二
三

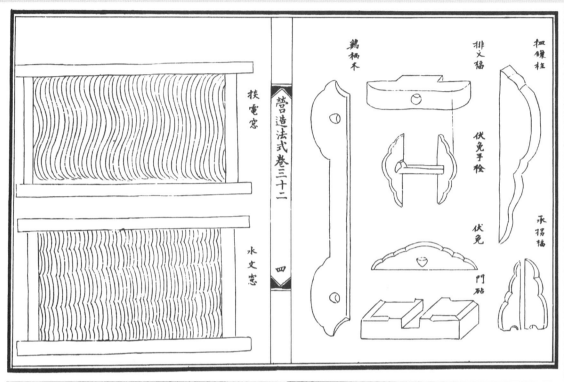

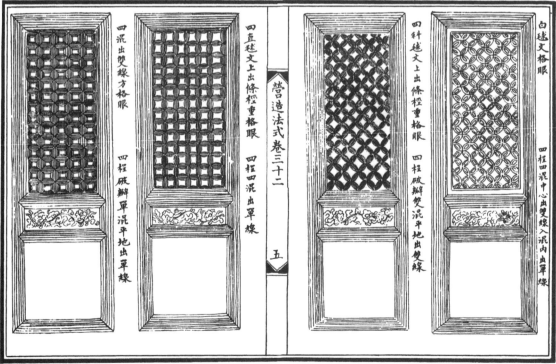

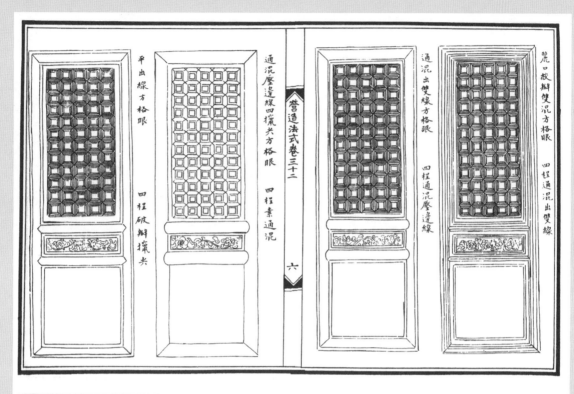

麗口敂辧雙混方格眼　四桯通混出雙線

通混出雙線方格眼　四桯通混壓邊線

通混壓邊線四攛尖方格眼　四桯素通混

平出線方格眼　四桯破辧攛尖

營造法式卷三十二

六

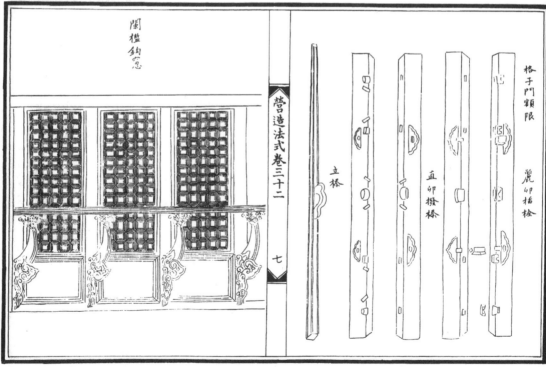

閣檻鈎窻

營造法式卷三十二

七

立柣

直卯搏柣

格子門額限　麗卯搏栓

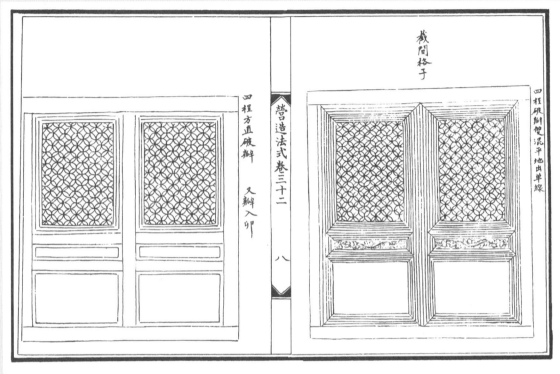

營造法式卷三十二　八

四程方直破瓣　又瓣入卯

截間格子

四程破辦雙混平地出單線

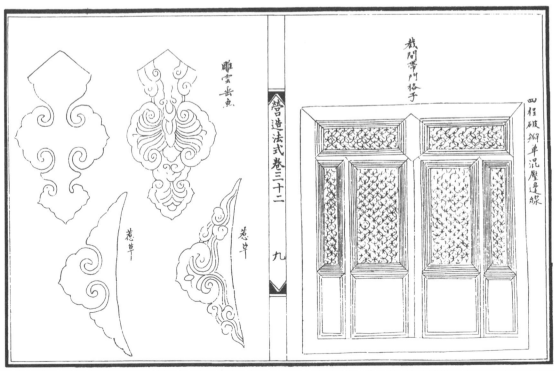

營造法式卷三十二　九

雕雲垂魚

卷草

卷草

截間版門格子

四程破辦單混壓邊線

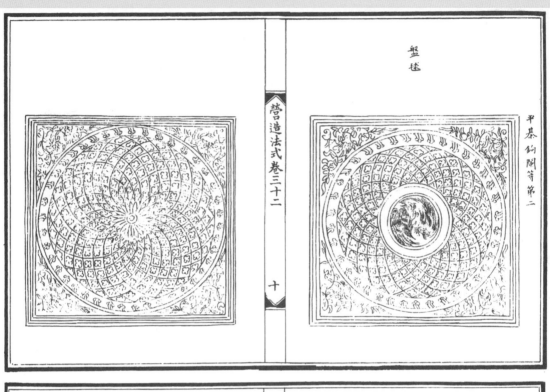

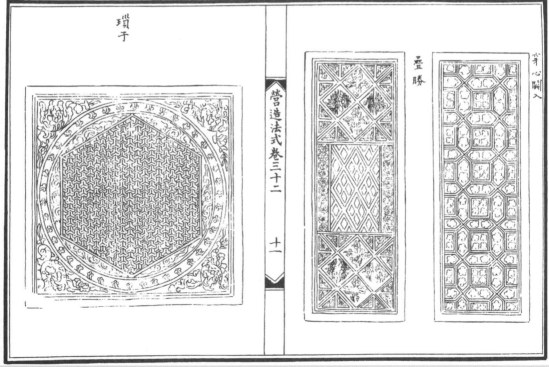

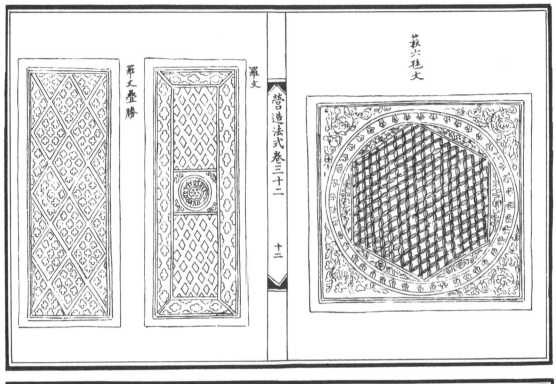

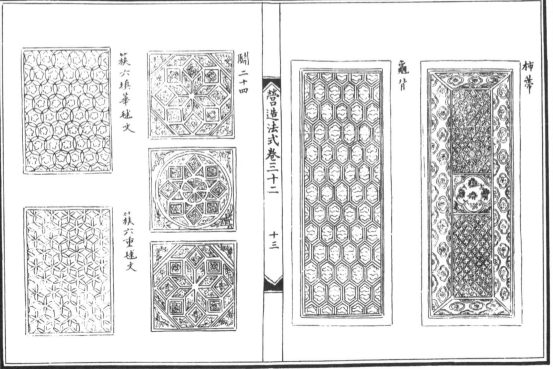

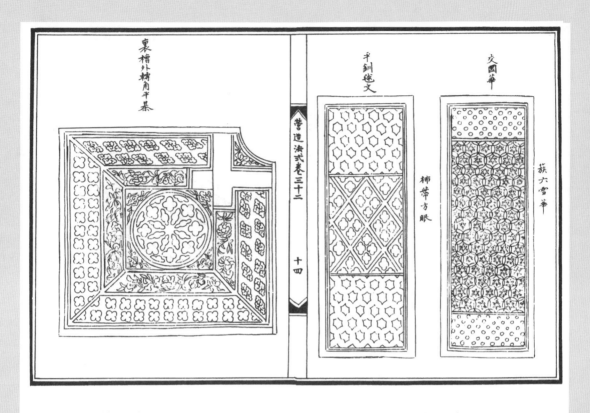

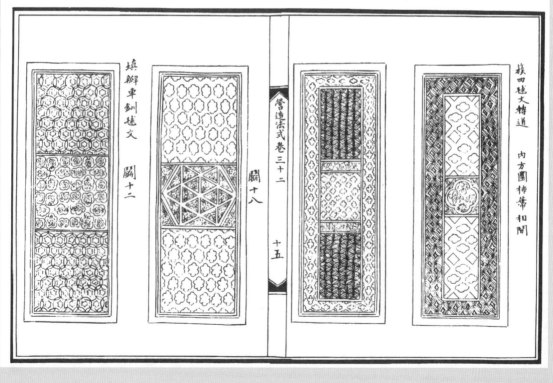

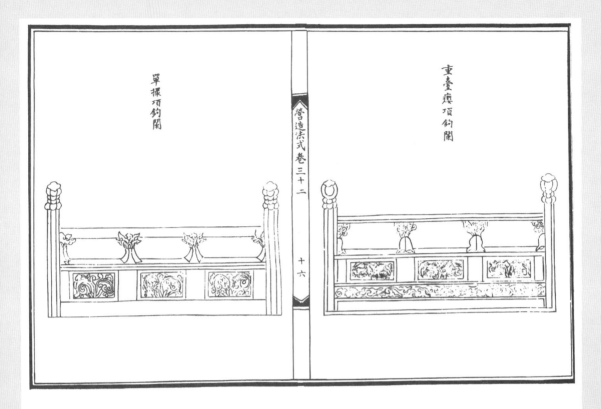

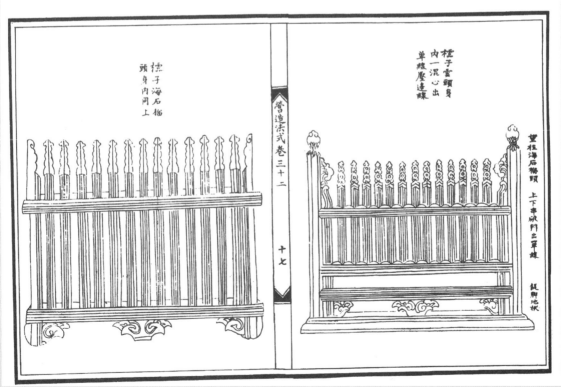

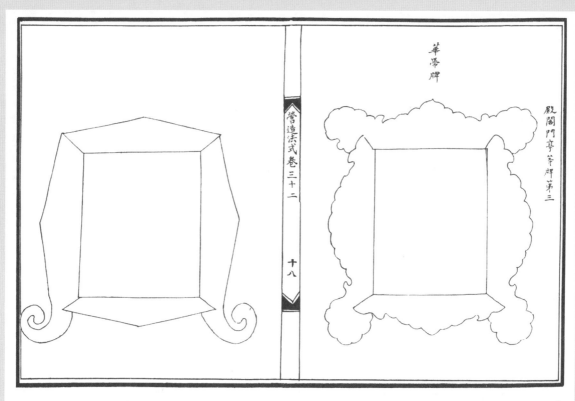

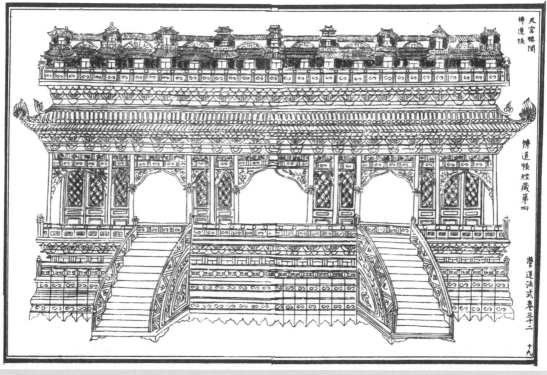

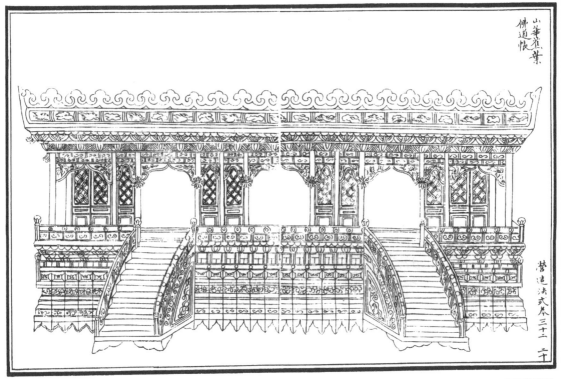

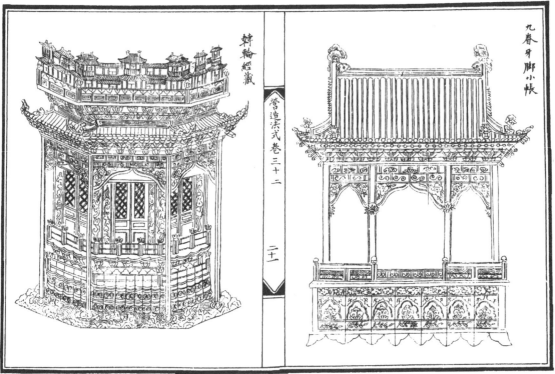

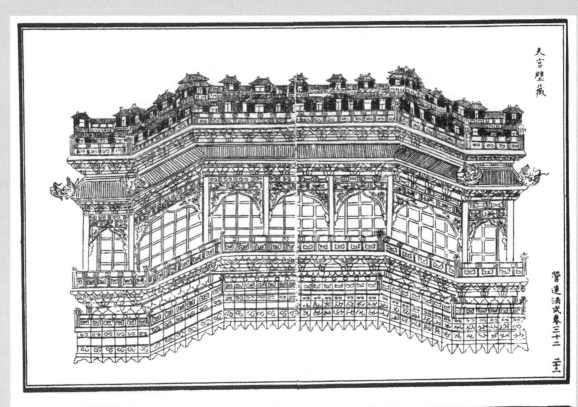

天宮壁藏

營造法式卷三十二　卆二

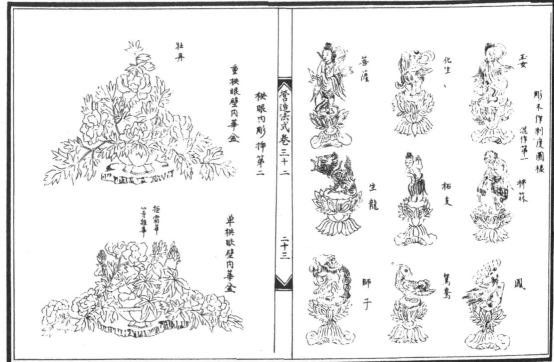

牡丹

重栱眼壁內華盆

栱眼內彫捏第二

拒霜華　竹等雜華

單栱眼壁內華盆

營造法式卷三十二

二十三

彫木作制度圖樣

混作第一　牌棋

化生　玉女

菩薩　柘支

生龍　鴛鴦

師子　鳳

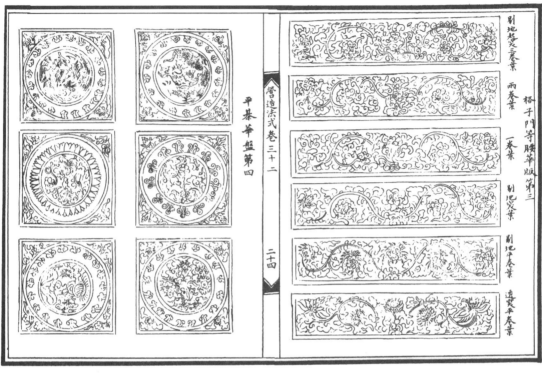

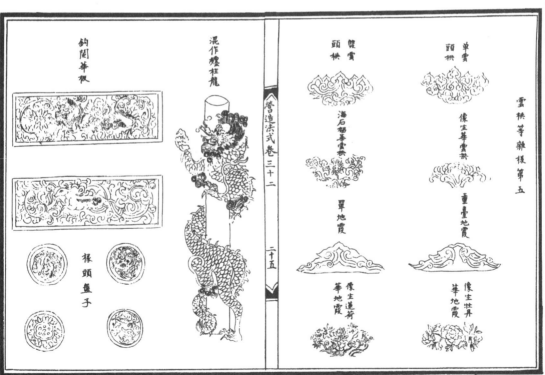

營造法式卷第三十三

營造法式卷第三十三

通直郎管修蓋皇弟外第專一提舉修蓋班直諸軍營房等臣李誡奉

聖旨編修

彩畫作制度圖樣上

五彩雜華第一

五彩瑣文第二

飛仙及飛走等第三

騎跨仙真第四

五彩額柱第五

五彩平棊第六

營造法式卷三十三

碾玉雜花第七

碾玉瑣文第八

碾玉額柱第九

碾玉平棊第十

一

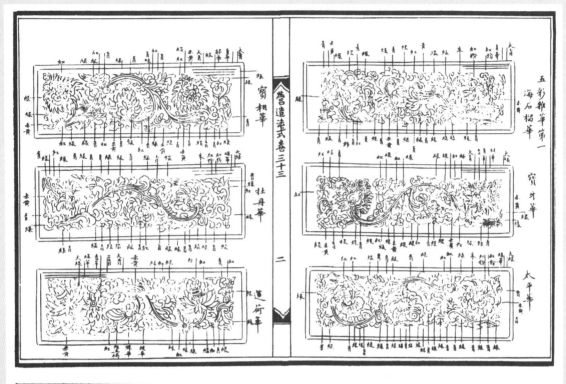

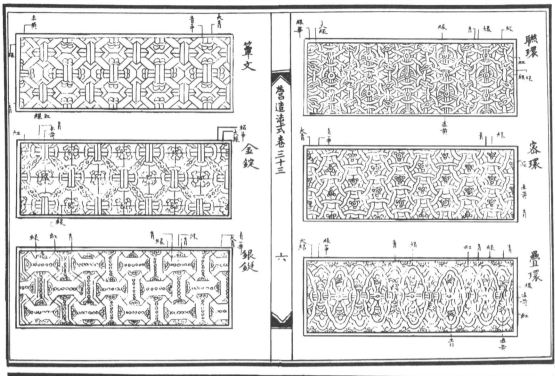

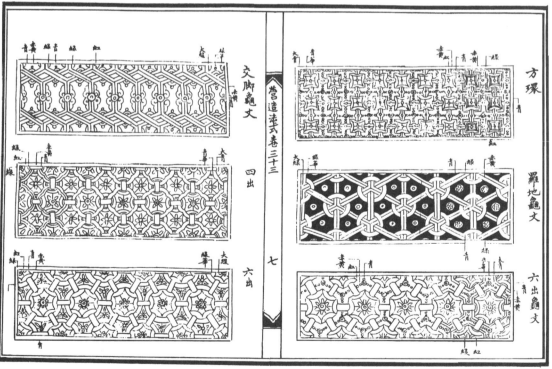

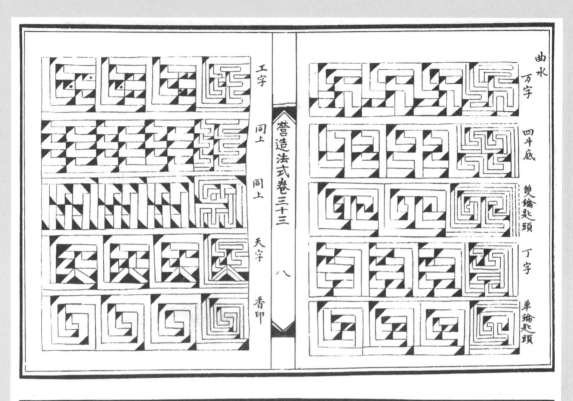

曲水
万字
四斗底
雙鈎匙頭
丁字
單鈎匙頭

工字
同上
同上
天字
香印

營造法式卷三十三

八

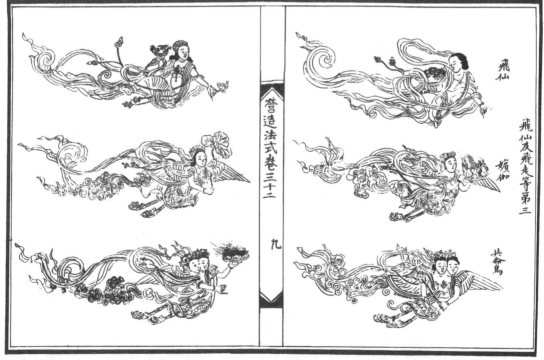

飛仙
嬪伽
共命鳥

飛仙及飛走等第三

營造法式卷三十二

九

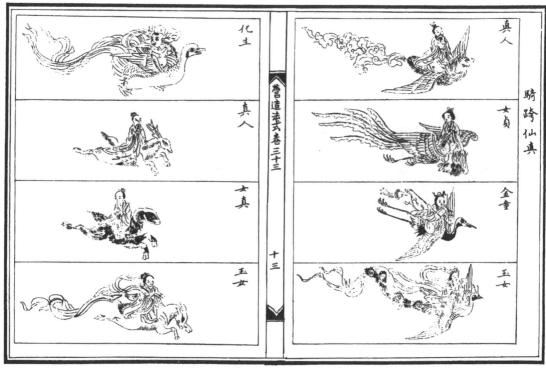

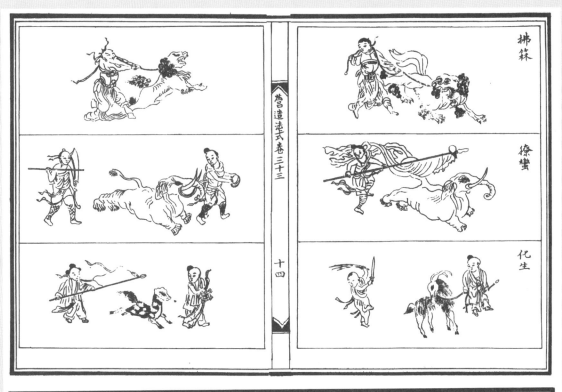

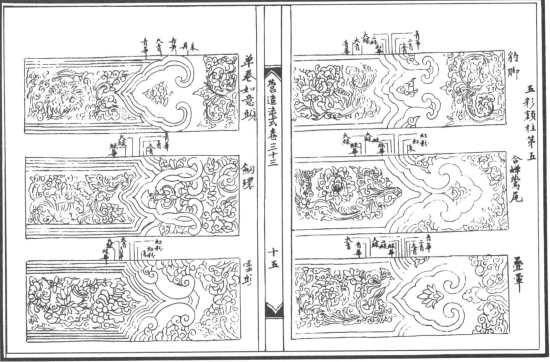

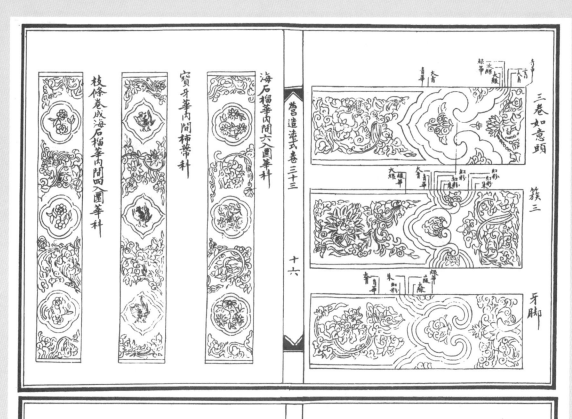

海石榴華肉間六入圓華科

賓牙華肉間楯帶科

枝條卷成海石榴華肉間四入圓華科

營造法式卷三十三　　十六

三卷如意頭

簇三

牙腳

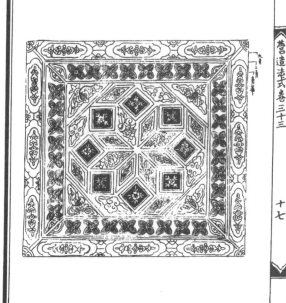

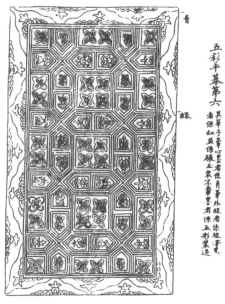

營造法式卷三十三　　十七

五彩平棊第六

其華子華心若者依角華外緣者係稜淨暈
者係紅蓋係釀王棊不華黑者係五彩華逍

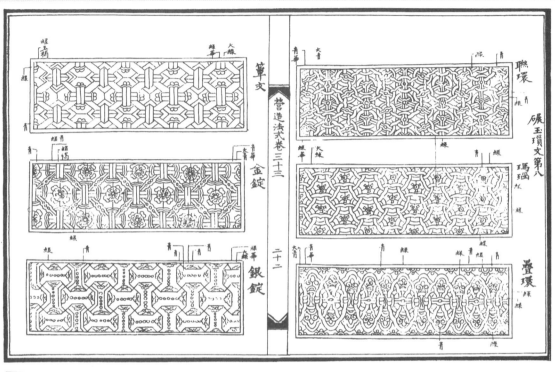

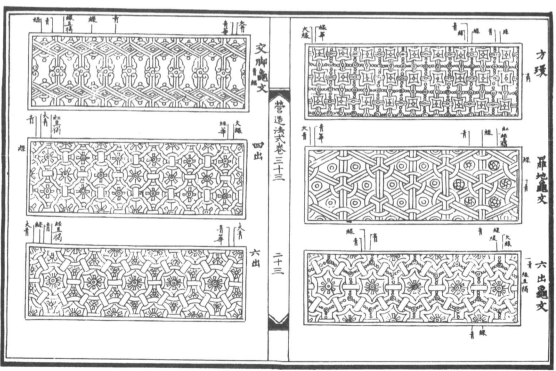

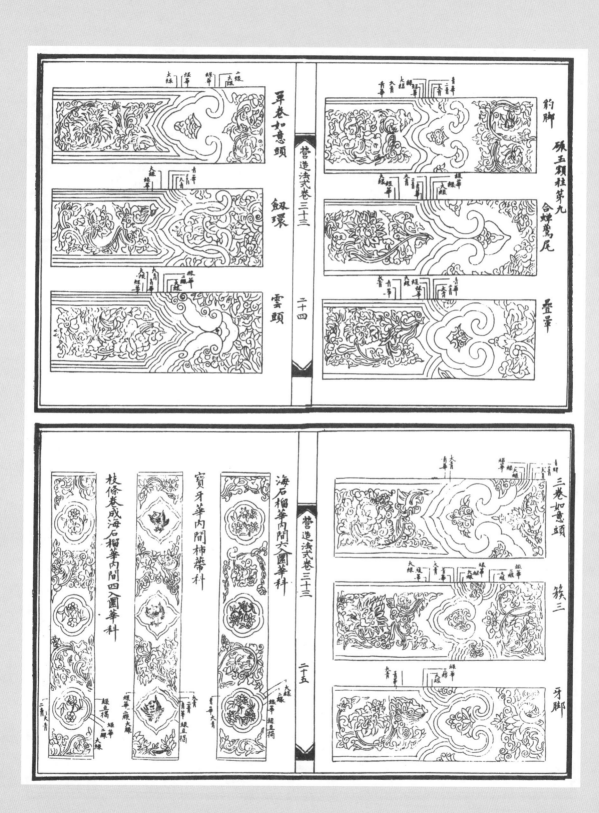

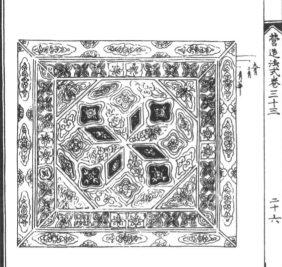

碾玉平棊第十其華于華心墨者隨青暈外緣者隨瓃並碾玉裝其不華者白上描橣疊青緣

營造法式卷三十三

二十六

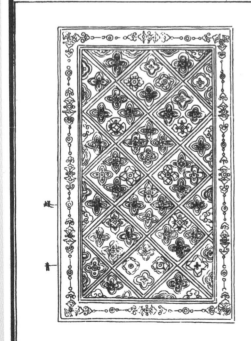

營造法式卷三十三

二十七

營造法式卷第三十四

營造法式卷第三十四

通直郎管修蓋皇弟外第專一提舉修蓋班直諸軍營房等臣李誡奉

聖旨編修

彩畫作制度圖樣下

五彩遍裝名件第十一

碾玉裝名件第十二

青綠疊暈稜間裝名件第十三

三暈帶紅稜間裝名件第十四

兩暈稜間內畫松文裝名件第十五

解綠結華裝名件第十六 解綠裝附

營造法式卷三十四

一

刷飾制度圖樣

丹粉刷飾名件第一

黃土刷飾名件第二

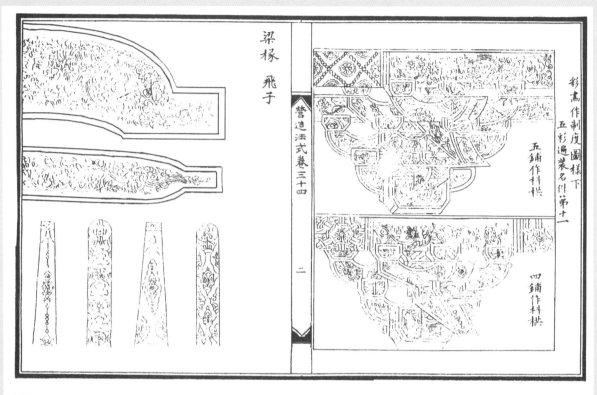

彩畫作制度圖樣下
五彩遍裝名件第十一

營造法式卷三十四

梁栿　飛子

彩畫作制度圖樣下
五彩遍裝名件第十一

二

五鋪作枓栱

四鋪作枓栱

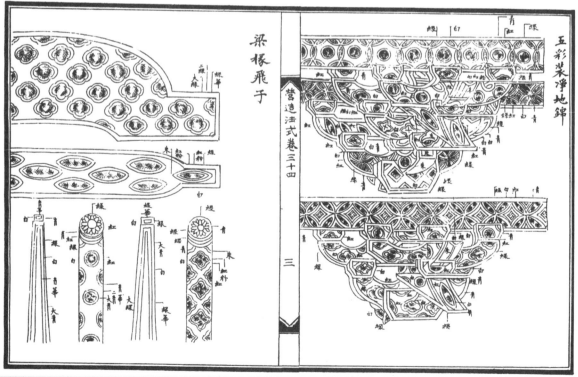

五彩裝淨地錦

營造法式卷三十四

梁栿飛子

三

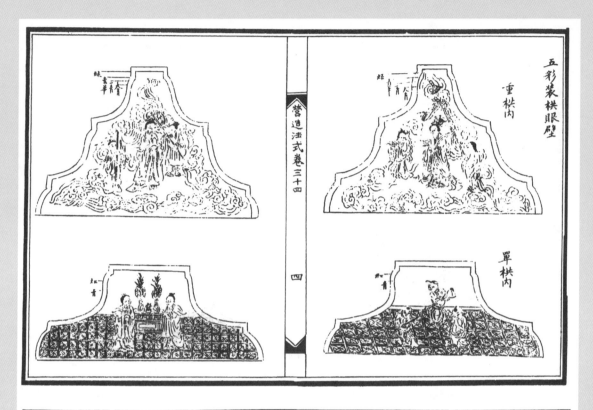

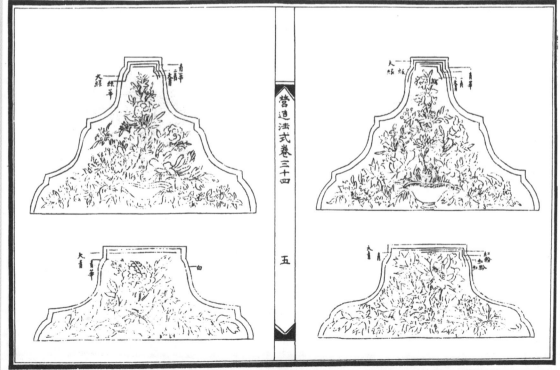

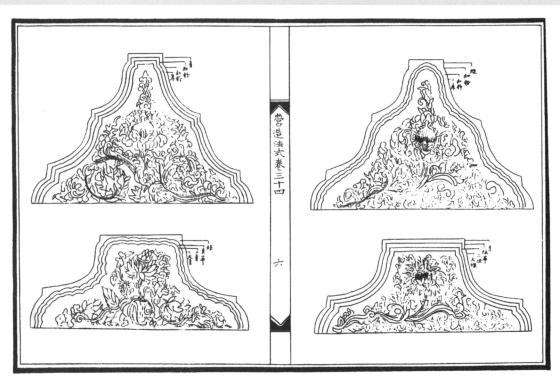

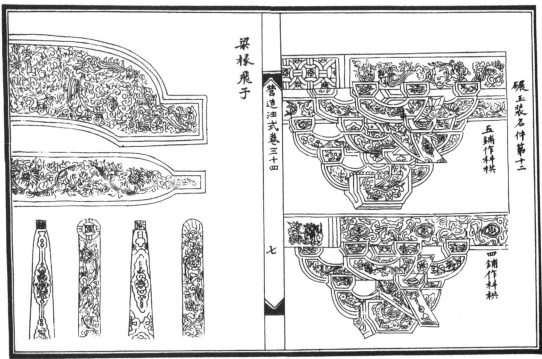

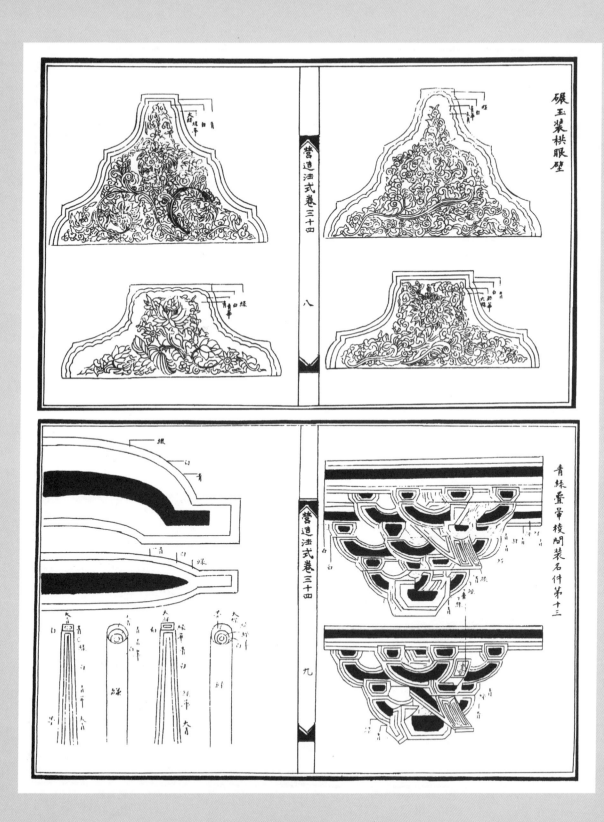

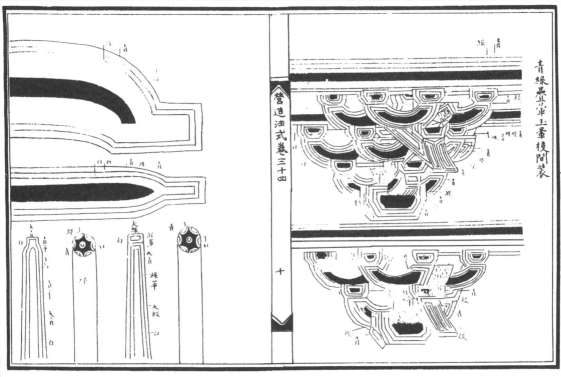

青綠疊暈欏玉裝棱間裝

營造法式卷三十四

十

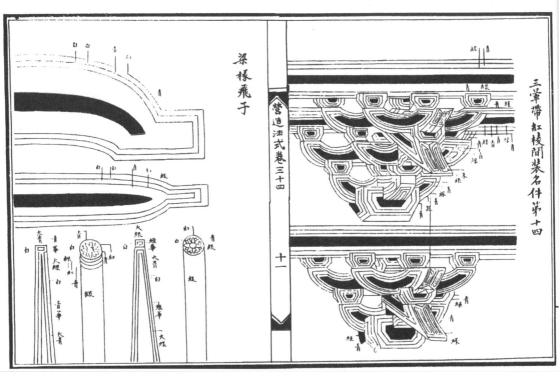

梁栿飛子

三暈帶紅棱間裝名件第十四

營造法式卷三十四

十一

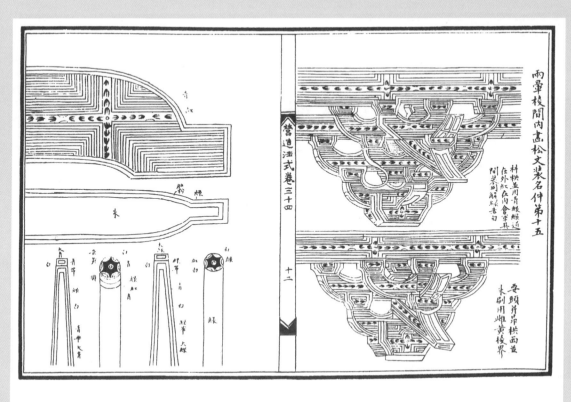

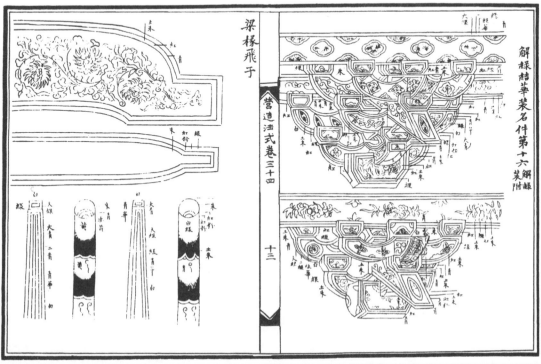

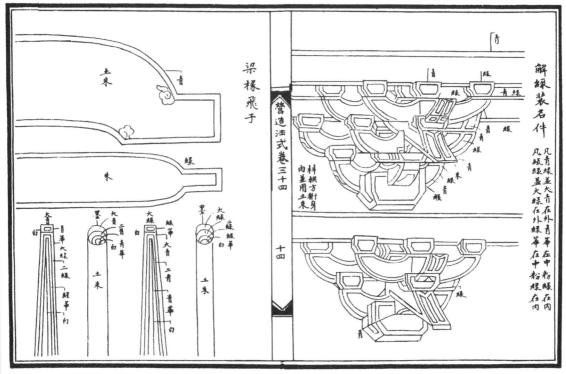

梁栿飛子

營造法式卷三十四

十四

解綠裝名件

凡青綠並大青在外青華在中粉綠在內
凡綠綠並大綠在外綠華在中粉綠在內

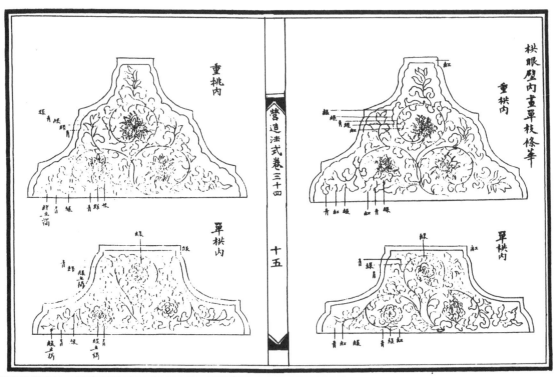

重挑內

單栱內

營造法式卷三十四

十五

栱眼壁內畫單枝條華

重栱內

單栱內

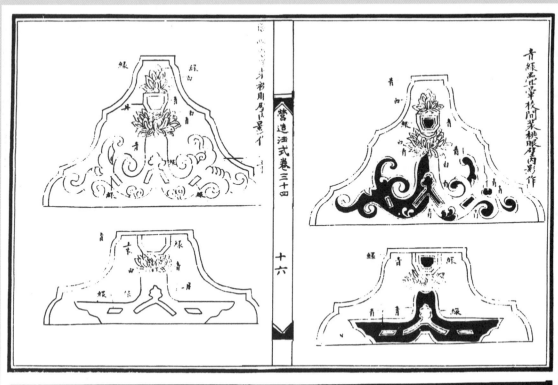

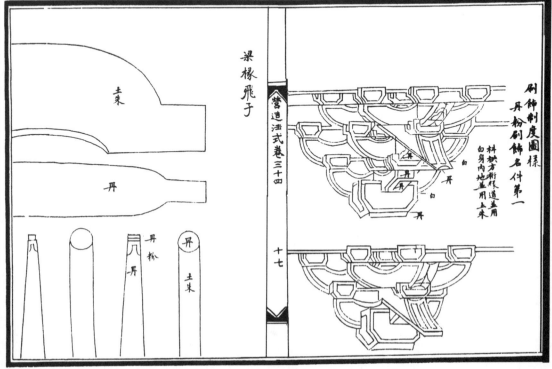

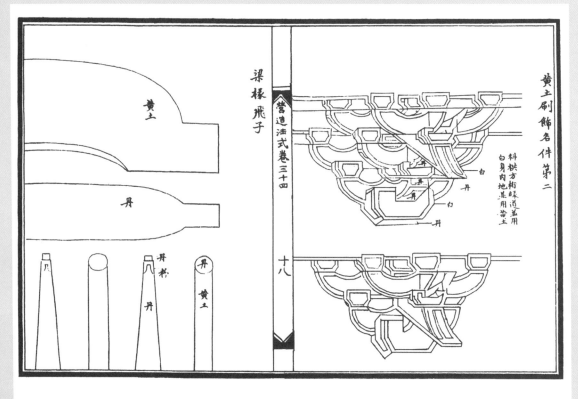

黃土刷飾各件第二

梁椽飛子

營造法式卷三十四

十八

黃土

丹

丹栿

丹

丹栿

丹

丹

黃土

科栱方桁綠道並用
白身內地並用黃土

白

丹

白

丹

角

丹

角

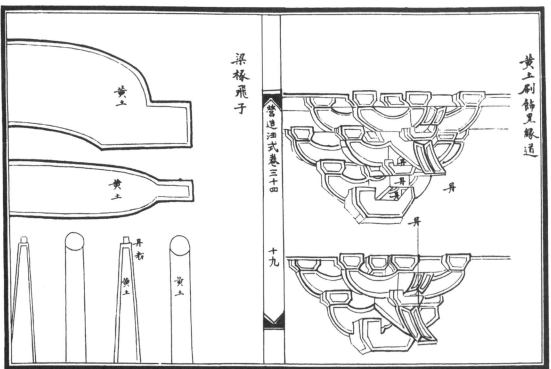

黃土刷飾黑綠道

梁椽飛子

營造法式卷三十四

十九

黃土

黃土

丹栿

黃土

黃土

栿

丹栿

丹

丹

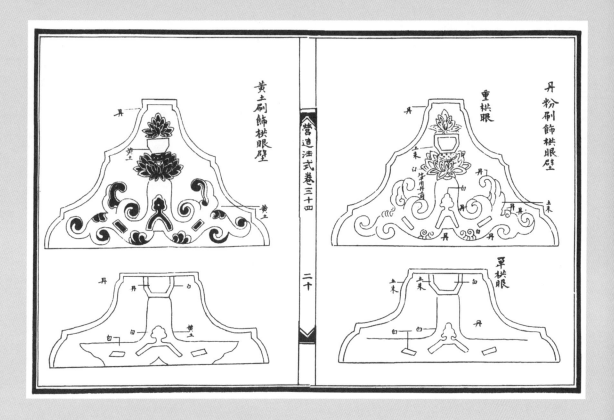

十二

權衡尺寸表

石作制度權衡尺寸表

（一）石作重臺鉤闌權衡尺寸表

表1

名 件	尺寸（宋營造尺）〈尺〉		比 例	附 注
鉤 闌	高	4.00	100	
望 柱	高 徑	5.20 1.00	130	
尋 杖	方	0.32	8	長隨片
雲 栱	長 廣 厚	1.08 0.54 0.32	27 13.5 8	
癭 項	徑 高	0.64	16	
盆 唇	廣 厚	0.72 0.24	18 6	長隨片
大華板	廣 厚	0.76 0.12	19 3	長隨蜀 柱內
蜀 柱	長 廣 厚	0.76 0.80 0.40	19 20 10	
束 腰	廣 厚	0.40 0.36	10 9	長隨片
小華版	廣 長	0.60 0.54	15 13.5	厚同大 華版
地 霞	長	2.06	65	廣、厚同小華版
地 栿	廣 厚	0.72 0.64	18 16	長同尋杖

（二）石作單鉤闌權衡尺寸表

表2

名 件	尺寸（宋營造尺）〈尺〉		比 例	附 注
鉤 闌	高	3.50	100	
望 柱	高 徑	4.55 1.00	130	
尋 杖	廣 厚	0.35 0.35	10 10	長隨片
雲 栱	長 廣 厚	1.12 0.56 0.35	32 16 10	
撮 項	高 厚	0.90 0.56	26 16	
盆 唇	廣 厚	0.21 0.70	6 20	
萬字版	廣 厚	1.19 0.105	34 3	
蜀 柱	高 廣 厚	1.19 0.70 0.35	34 20 10	
地 栿	廣 厚	0.35 0.63	10 18	

大木作制度權衡尺寸表

(一) 材栔等第及尺寸表

表 1

等 第	使用範圍	材的尺寸（寸）高	材的尺寸（寸）寬	分°的大小〈寸〉	栔的尺寸（寸）高	栔的尺寸（寸）寬	附 注
一等材	殿身九至十一間用之；副階、挾屋減殿身一等；廊屋減挾屋一等。	〈15分°〉9	〈10分°〉6	材寬1/10 0.6	〈6分°〉3.6	〈4分°〉2.4	1. 材高15分°，寬10分°； 2. 分°高爲材寬1/10； 3. 材、栔的高度比爲3：2； 4. 栔，高6分°，寬4分°； 5. 一般提到×材×栔，均指高度而言； 6. 表中的寸，均爲宋營造寸。
二等材	殿身五間至七間用之。	8.25	5.5	0.55	3.3	2.2	
三等材	殿身三間至五間用之；廳堂七間用之。	7.5	5	0.5	3.0	2.0	
四等材	殿身三間，廳堂五間用之。	7.2	4.8	0.48	2.88	1.92	
五等材	殿身小三間，廳堂大三間用之。	6.6	4.4	0.44	2.64	1.76	
六等材	亭榭或小廳堂用之。	6	4	0.4	2.4	1.6	
七等材	小殿及亭榭等用之。	5.25	3.5	0.35	2.1	1.4	
八等材	殿內藻井，或小亭榭施鋪作多者用之。	4.5	3	0.3	1.8	1.2	

（二）各類栱的材分° 及尺寸表

表2

名　稱	等　第	材　分°	尺寸〈宋營造尺〉								附　注
			一等材	二等材	三等材	四等材	五等材	六等材	七等材	八等材	
華栱	長 廣（高） 厚（寬）	7～2 分° 21 分° 10 分°	4.32 1.26 〈0.9+ 0.36〉 0.60	3.96 1.16 〈0.83+ 0.33〉 0.50	3.60 1.05 〈0.75+ 0.3〉 0.50	3.46 1.01 〈0.72+ 0.29〉 0.48	3.17 0.92 〈0.66+ 0.26〉 0.44	2.88 0.84 〈0.60+ 0.24〉 0.40	2.52 0.74 〈0.53+ 0.21〉 0.35	2.16 0.63 〈0.45+ 0.18〉 0.30	足材栱
騎槽檐栱											其長隨所 出之跳加之， 廣厚同華栱
丁頭栱	長	33 分° 卯長： 6～7 分°	1.98 〈卯長 除外〉	1.82	1.65	1.58	1.45	1.32	1.16	0.99	廣厚同華 栱入柱用雙卯
泥道栱	長 廣（高） 厚（寬）	62 分° 15 分° 10 分°	3.72 0.90 0.60	3.41 0.83 0.55	3.10 0.75 0.50	2.98 0.72 0.48	2.73 0.66 0.44	2.48 0.60 0.40	2.17 0.53 0.35	1.86 0.45 0.30	單材栱
瓜子栱	長 廣（高） 厚（寬）	62 分° 15 分° 10 分°	3.72 0.90 0.60	3.41 0.83 0.55	3.10 0.75 0.50	2.98 0.72 0.48	2.73 0.66 0.44	2.48 0.60 0.40	2.17 0.53 0.35	1.86 0.45 0.30	單材栱
令栱	長 廣（高） 厚（寬）	72 分° 15 分° 10 分°	4.32 0.90 0.60	3.96 0.83 0.55	3.60 0.75 0.50	3.46 0.72 0.48	3.17 0.66 0.44	2.88 0.60 0.40	2.52 0.53 0.35	2.16 0.45 0.30	單材栱
足材令栱	廣（高） 厚（寬）	21 分° 〈15+6〉 10 分°	1.26 0.60	1.16 0.55	1.05 0.50	1.01 0.48	0.92 0.44	0.84 0.40	0.74 0.35	0.63 0.30	長同令栱 裏跳騎栿用
慢栱	長 廣（高） 厚（寬）	92 分° 15 分° 10 分°	5.52 0.90 0.60	5.06 0.83 0.55	4.60 0.75 0.50	4.42 0.72 0.48	4.05 0.66 0.44	3.68 0.60 0.40	3.22 0.53 0.35	2.76 0.45 0.30	單材栱
足材慢栱	廣（高） 厚（寬）	21 分° 〈15+6〉 10 分°	1.26 0.60	1.16 0.55	1.05 0.50	1.01 0.48	0.92 0.44	0.84 0.40	0.74 0.35	0.63 0.30	長同慢栱 騎栿或轉角鋪 作中用

（三）各類枓的材分° 及尺寸表

表 3

名　稱	等　第 材分°	尺寸〈宋營造尺〉								附　注
		一等材	二等材	三等材	四等材	五等材	六等材	七等材	八等材	
櫨枓	長 32 分°	1.92	1.76	1.60	1.54	1.41	1.28	1.12	0.96	長：枓的 迎面寬度 〈立面〉 寬：廣
	廣（寬）32 分°	1.92	1.76	1.60	1.54	1.41	1.28	1.12	0.96	
	高 20 分°	1.20	1.10	1.0	0.96	0.88	0.80	0.70	0.60	
角圓 櫨枓	面徑 36 分°	2.16	1.98	1.80	1.73	1.58	1.44	1.26	1.08	高同櫨枓
	底徑 28 分°	1.68	1.54	1.40	1.34	1.23	1.12	0.98	0.84	
角方 櫨枓	長 36 分°	2.16	1.98	1.80	1.73	1.58	1.44	1.26	1.08	高同櫨枓
	廣（寬）36 分°	2.16	1.98	1.80	1.73	1.58	1.44	1.26	1.08	
交 互 枓	長 18 分°	1.08	0.99	0.90	0.86	0.79	0.72	0.63	0.54	
	廣（寬）16 分°	0.96	0.88	0.80	0.77	0.70	0.64	0.56	0.48	
	高 10 分°	0.60	0.55	0.50	0.48	0.44	0.40	0.35	0.30	
交 栿 枓	長 24 分°	1.44	1.32	1.20	1.15	1.06	0.96	0.84	0.72	屋內梁栿下 所用的交互枓
	廣（寬）18 分°	1.08	0.99	0.90	0.86	0.79	0.72	0.63	0.54	
	高 12.5 分°	0.75	0.69	0.63	0.60	0.55	0.50	0.44	0.37	
齊 心 枓	長 16 分°	0.96	0.88	0.80	0.77	0.70	0.64	0.56	0.48	
	廣（寬）16 分°	0.96	0.88	0.80	0.77	0.70	0.64	0.56	0.48	
	高 10 分°	0.60	0.55	0.50	0.48	0.44	0.40	0.35	0.30	
平 盤 枓	長 16 分°	0.96	0.88	0.80	0.77	0.70	0.64	0.56	0.48	
	廣（寬）16 分°	0.96	0.88	0.80	0.77	0.70	0.64	0.56	0.48	
	高 6 分°	0.36	0.33	0.30	0.29	0.26	0.24	0.21	0.18	
散 枓	長 16 分°	0.96	0.88	0.80	0.77	0.70	0.64	0.56	0.48	
	廣（寬）14 分°	0.84	0.77	0.70	0.67	0.62	0.56	0.49	0.42	
	高 10 分°	0.60	0.55	0.50	0.48	0.44	0.40	0.35	0.30	

（四）枓的各部份材分°表

表4

部位\料名	耳 平				欹		底四面各殺（分°）	欹頔（分°）	科 口	
	高（分°）	高/總高	高（分°）	高/總高	高（分°）	高/總高			寬（分°）	深（分°）
櫨 枓	8	2/5	4	1/5	8	2/5	4	1	10	8
角圓櫨枓	8	2/5	4	1/5	8	2/5	4	1	10	8
角方櫨枓	8	2/5	4	1/5	8	2/5	4	1	10	8
交互枓	4	2/5	2	1/5	4	2/5	2	0.5	10	4
交栿枓	5	2/5	2.5	1/5	5	2/5	2	0.5	量栿材而定	5
齊心枓	4	2/5	2	1/5	4	2/5	2	0.5	10	4
平盤枓	無	耳	2	1/3	4	2/3	2	0.5	無枓口	無枓口
散 枓	4	2/5	2	1/5	4	2/5	2	0.5	10	4

（五）栱瓣卷殺形制表

表5

名稱\項目	華 栱	泥道栱	瓜子栱	令 栱	慢 栱	騎槽檐栱	丁頭栱
瓣 數	4	4	4	5	4	4	4
瓣長（分°）	4	3.5	4	4	3	4	4

（六）月梁形制表

表6

名稱\項目	梁背卷殺瓣數		梁背卷殺每瓣大小		兩肩卷殺瓣數		梁首尾處理				下頔瓣數		下頔每瓣大小	
	梁首	梁尾	梁首	梁尾	梁首	梁尾	斜項長	下高	下頔	琴面	梁首	梁尾	梁首	梁尾
明 栿	6	5	10分°	10分°	4	4	38分°	21分°	6分°	2分°	6	5	10分°	10分°
乳 栿	6	5	10分°	10分°	4	4	38分°	21分°	6分°	2分°	6	5	10分°	10分°
平 梁	4	4	10分°	10分°	4	4	38分°	25分°	4分°	1分°	4	4	10分°	10分°
劄 牽	6	5	8分°	8分°	4	4	38分°	15分°	4分°	1分°	3	3	8分°	8分°

（七）月梁材分°及尺寸表

表7

等級 / 名稱	項目	殿閣 梁栿 四椽栿	殿閣 梁栿 五椽栿	殿閣 梁栿 六椽栿	殿閣 乳栿〈或三椽栿〉	殿閣 劄牽 出跳	殿閣 劄牽 不出跳	殿閣 平梁 用於四至六椽栿上	殿閣 平梁 用於八至十椽栿上	廳堂 梁栿 四椽栿	廳堂 梁栿 五椽栿	廳堂 梁栿 六椽栿	廳堂 乳栿〈或三椽栿〉	廳堂 劄牽 出跳	廳堂 劄牽 不出跳	廳堂 平梁 用於四至六椽栿上	廳堂 平梁 用於六至八椽栿上
鋪作等第		未規定	未規定	未規定	未規定	未規定	未規定	未規定	未規定	未規定	未規定	未規定	未規定	未規定	未規定	未規定	未規定
斷面材分°	高（明栿草栿）	50 分°	55 分°	60 分°	42 分°	35 分°	〈26 分°〉	35 分°	42 分°	44 分°	49 分°	54 分°	36 分°	29 分°	〈20 分°〉	29 分°	36 分°
斷面材分°	寬（明栿草栿）	33.3 分°	33.6 分°	40 分°	28 分°	23.3 分°	〈17.3 分°〉	23.3 分°	28 分°	29.3 分°	32.6 分°	36 分°	24 分°	19.3 分°	13.3 分°	19.3 分°	24 分°
一等材	廣（高）	3.00	3.30	3.60	2.52	2.10	1.56		2.10	2.52							
一等材	厚（寬）	2.00	2.20	2.40	1.68	1.40	1.04		1.40	1.68							
二等材	廣（高）	2.75	3.03	3.30	2.31	1.93	(1.43)	1.93	2.31								
二等材	厚（寬）	1.83	2.02	2.20	1.54	1.29	0.95	1.29	1.54								
三等材	廣（高）	2.50	2.75	3.00	2.10	1.75	(1.30)	1.75	2.10	2.20	2.45	2.70	1.80	1.45	1.00	1.45	1.80
三等材	厚（寬）	1.67	1.83	2.00	1.40	1.17	0.87	1.17	1.40	1.47	1.63	1.80	1.20	0.97	0.67	0.97	1.20
四等材	廣（高）	2.40	2.64	2.88	2.02	1.68	(1.25)	1.68	2.02	2.11	2.35	2.59	1.73	1.39	0.96	1.39	1.73
四等材	厚（寬）	1.60	1.76	1.92	1.35	1.12	0.84	1.12	1.35	1.40	1.57	1.73	1.15	0.93	0.64	0.93	1.15
五等材	廣（高）	2.20	2.42	2.64	1.85	1.54	1.14	1.54	1.85	1.94	2.16	2.38	1.58	1.28	0.88	1.28	1.58
五等材	厚（寬）	1.47	1.61	2.42	1.23	1.03	0.76	1.03	1.23	1.29	1.44	1.59	1.05	0.85	0.59	0.85	1.05
六等材	廣（高）									1.76	1.96	2.16	1.44	1.16	0.80	1.16	1.44
六等材	厚（寬）									1.17	1.31	1.44	0.56	0.78	0.53	0.78	0.56

（斷面尺寸單位：宋營造尺）

附注：1. 因實例中無七、八等材之梁栿，故此處略之。
　　　2. 廳堂月梁六寸，爲根據殿閣月梁及廳堂直梁之大小推算所得。
　　　3. 殿閣"劄牽《不出跳》條之數據爲依據直梁《不出跳》條算出。

（八）梁栿（直梁）材分°及尺寸表

表8

使用等級			殿閣直梁梁栿								廳堂直梁梁栿							
梁栿名稱			檐栿	檐栿	乳栿	乳栿	劄牽	劄牽	平梁	平梁	檐栿	檐栿	乳栿	乳栿	劄牽	劄牽	平梁	平梁
鋪作等第			4～8	4～8	4～5	6以上	4～8	4～8	4～5	6以上			4～5	6以上	4～8	4～8	4～5	6椽以上
椽架範圍			4～5	6～8	2～3	2～3	出跳	不出跳	2	2	4～5	3	2	2	出跳	不出跳	2	2
斷面材分°	廣（高）	明栿	42分	60分	36分	42分	30分	21分	30分	36分	36分	30分	30分	36分	24分	15分	24分	30分
		草栿	45分	60分	30分	42分	30分	21分										
	厚（寬）	明栿	28分	40分	24分	28分	20分	14分	20分	24分	24分	20分	20分	24分	16分	10分	16分	20分
		草栿	30分	40分	20分	28分	20分	14分										
斷面尺寸（宋營造尺）	一等材 廣	明栿	2.52	3.60	2.16	2.52	1.80	1.26	1.80	2.16								
		草栿	2.70	3.60	1.80	2.52	1.80	1.26										
	一等材 厚	明栿	1.68	2.40	1.44	1.68	1.20	0.84	1.20	1.44								
		草栿	1.80	2.40	1.20	1.68	1.20	0.84										
	二等材 廣	明栿	2.31	3.3	1.98	2.31	1.65	1.16	1.65	1.98	1.98	1.65	1.65	1.98	1.32	0.83	1.32	1.65
		草栿	2.48	3.3	1.65	2.31	1.65	1.16										
	二等材 厚	明栿	1.54	2.2	1.32	1.54	1.10	0.77	1.10	1.32	1.32	1.10	1.10	1.32	0.88	0.55	0.88	1.10
		草栿	1.65	2.2	1.10	1.54	1.10	0.77										
	三等材 廣	明栿	2.10	3.0	1.8	2.1	1.5	1.05	1.50	1.80	1.50	1.5	1.5	1.8	1.2	0.75	1.2	1.5
		草栿	2.25	3.0	1.5	2.1	1.5	1.05										
	三等材 厚	明栿	1.40	2.0	1.2	1.4	1.0	0.7	1.0	1.2	1.2	1.0	1.0	1.2	0.8	0.5	0.8	1.0
		草栿	1.50	2.0	1.2	1.4	1.0	0.7										
	四等材 廣	明栿	2.02	2.88	1.73	2.02	1.44	1.01	1.44	1.73	1.73	1.44	1.44	1.73	1.15	0.72	1.15	1.44
		草栿	2.16	2.88	1.44	2.02	1.44	1.01										
	四等材 厚	明栿	1.34	1.92	1.15	1.34	0.76	0.67	0.96	1.15	1.15	0.96	0.96	1.15	0.77	0.48	0.77	0.96
		草栿	1.44	1.92	0.96	1.34	0.96	0.67										
	五等材 廣	明栿	1.85	2.64	1.58	1.85	1.32	0.92	1.32	1.58	1.58	1.32	1.32	1.58	1.06	0.66	1.06	1.32
		草栿	1.98	2.64	1.32	1.85	1.32	0.92										
	五等材 厚	明栿	1.23	1.76	1.06	1.23	0.88	0.62	0.88	1.06	1.06	0.88	0.88	1.06	0.70	0.44	0.70	0.88
		草栿	1.32	1.76	0.88	1.23	0.88	0.62										
	六等材 廣	明栿	1.68	2.4	1.44	1.68	1.2	0.84	1.2	1.44	1.44	1.2	1.2	1.44	0.96	0.6	0.96	1.2
		草栿	1.8	2.4	1.2	1.68	1.2	0.84										
	六等材 厚	明栿	1.12	1.6	0.96	1.12	0.8	0.56	0.8	0.96	0.96	0.8	0.8	0.96	0.64	0.4	0.64	0.8
		草栿	1.2	1.6	0.8	1.12	0.8	0.56										

附注：1. 因實例中無七、八等材之梁栿，故此略之。
　　　2. 廳堂梁栿之數據爲依殿閣梁栿之數據推算出。

（九）大木作構件權衡尺寸表之一

表9

項　目		尺寸	材分°〈分°〉	實際尺寸〈宋營造尺〉								附注
				一等材	二等材	三等材	四等材	五等材	六等材	七等材	八等材	
闌額	殿閣與廳堂	廣（高）	30	1.80	1.65	1.50	1.44	1.32	1.20	1.05	0.90	長隨間廣
		厚	20	1.20	1.10	1.00	0.96	0.88	0.80	0.70	0.60	不用補間鋪作時厚15
			15	0.90	0.82	0.75	0.72	0.66	0.60	0.53	0.45	分°
由額	殿閣與廳堂	廣（高）	27	1.62	1.49	1.35	1.30	1.19	1.08	0.95	0.81	長隨間廣 厚無規定
檐額	殿閣與廳堂	廣（高）	36～45	2.16～2.70	1.98～2.48	1.80～2.25	1.73～2.16	1.58～1.98	1.44～1.80	1.26～1.58	1.08～1.35	長隨間廣
		廣（高）	51～63	3.06～3.78	2.80～3.46	2.55～3.15	2.44～3.02	2.24～2.77	2.04～2.52	1.79～2.20	1.53～1.89	厚無規定
內額	殿閣與廳堂	廣（高）	18～21	1.08～1.26	0.99～1.16	0.9～1.05	0.86～1.01	0.79～0.92	0.72～0.84	0.63～0.74	0.54～0.63	長隨間廣
		厚	6～7	0.36～0.42	0.33～0.39	0.30～0.35	0.29～0.34	0.26～0.31	0.24～0.28	0.21～0.25	0.18～0.21	
大角梁	殿閣與廳堂	廣（高）	28～30	1.68～1.80	1.54～1.65	1.40～1.50	1.35～1.44	1.23～1.32	1.12～1.20	0.98～1.05	0.84～0.90	長：下平槫至下架檐頭
		厚	18～20	1.08～1.20	0.99～1.10	0.90～1.00	0.86～0.96	0.79～0.88	0.72～0.80	0.63～0.70	0.54～0.60	
子角梁	殿閣與廳堂	廣（高）	18～20	1.08～1.20	0.99～1.10	0.90～1.00	0.86～0.96	0.79～0.88	0.72～0.80	0.63～0.70	0.54～0.60	長：角柱心至小連檐
		厚	15～17	0.9～1.02	0.82～0.94	0.75～0.85	0.72～0.82	0.66～0.75	0.60～0.68	0.53～0.59	0.45～0.51	
隱角梁	殿閣與廳堂	廣（高）	14～16	0.84～0.96	0.77～0.88	0.70～0.80	0.67～0.77	0.62～0.70	0.56～0.64	0.49～0.56	0.42～0.48	長隨架之廣
		厚	18～20 或16	1.08～1.20 0.96	0.99～1.10 0.88	0.90～1.00 0.80	0.86～0.96 0.77	0.79～0.88 0.70	0.72～0.80 0.64	0.63～0.70 0.56	0.54～0.60 0.48	
平棊方	殿閣與廳堂	廣（高）	15	0.90	0.82	0.75	0.72	0.66	0.60	0.53	0.45	長隨間廣
		厚	10	0.60	0.55	0.50	0.48	0.44	0.40	0.35	0.30	
綽幕方	殿閣與廳堂	廣（高）	24～30	1.44～1.80	1.32～1.65	1.20～1.50	1.15～1.44	1.06～1.32	0.96～1.20	0.84～1.05	0.72～0.90	一頭出柱一頭長至補間
		廣（高）	34～42	2.04～2.52	1.87～2.31	1.70～2.10	1.63～2.02	1.50～1.85	1.36～1.68	1.19～1.47	1.02～1.26	
榜檐方	殿閣與廳堂	廣（高）	30	1.80	1.65	1.50	1.44	1.32	1.20	1.05	0.90	長隨間廣
		厚	10	0.60	0.55	0.50	0.48	0.44	0.40	0.35	0.30	
襻間	殿閣與廳堂	廣（高）	15	0.90	0.82	0.75	0.72	0.66	0.60	0.53	0.45	長隨間廣若一材造隔
		厚	10	0.60	0.55	0.50	0.48	0.44	0.40	0.35	0.30	間用之

（十）大木作構件權衡尺寸表之二

表 10

項　目	尺寸		材分° 〈分°〉	實際尺寸〈宋營造尺〉								附　注
				一等材	二等材	三等材	四等材	五等材	六等材	七等材	八等材	
順脊串	殿閣與廳堂	廣（高）	15～18	0.90～1.08	0.83～0.99	0.75～0.90	0.72～0.86	0.66～0.79	0.60～0.72	0.53～0.63	0.45～0.54	長隨間廣 隔間用之
		厚	10～13	0.60～0.78	0.55～0.72	0.50～0.65	0.48～0.62	0.44～0.57	0.40～0.52	0.35～0.46	0.30～0.39	
順栿串	殿閣與廳堂	廣（高）	21	1.26	1.16	1.05	1.01	0.92	0.84	0.74	0.63	
		厚	10	0.60	0.55	0.50	0.48	0.44	0.40	0.35	0.30	
地栿	殿閣與廳堂	廣（高）	15	0.90	0.83	0.75	0.72	0.66	0.60	0.53	0.45	長隨間廣
		厚	10	0.60	0.55	0.50	0.48	0.44	0.40	0.35	0.30	
替木	殿閣與廳堂	廣（高）	12	0.72	0.66	0.60	0.58	0.53	0.48	0.42	0.36	
		厚	10	0.60	0.55	0.50	0.48	0.44	0.40	0.35	0.30	
		長	96〈用於單栱上〉	5.76	5.28	4.80	4.61	4.22	3.84	3.36	2.88	
			104〈用於令栱上〉	6.24	5.73	5.21	5.00	4.57	4.16	3.64	3.12	
			116〈用於重栱上〉	6.96	6.38	5.81	5.56	5.11	4.64	4.06	3.48	
生頭木	殿閣與廳堂	廣（高）	15	0.90	0.83	0.75	0.72	0.66	0.60	0.53	0.45	長隨梢間
		厚	10	0.60	0.55	0.50	0.48	0.44	0.40	0.35	0.30	
襯方頭	殿閣與廳堂	廣（高）	15	0.90	0.83	0.75	0.72	0.66	0.60	0.53	0.45	
		厚	10	0.60	0.55	0.50	0.48	0.44	0.40	0.35	0.30	
大連檐	殿閣與廳堂	廣（高）	15	0.90	0.83	0.75	0.72	0.66	0.60	0.53	0.45	交斜解造
		厚	10	0.60	0.55	0.50	0.48	0.44	0.40	0.35	0.30	
小連檐	殿閣與廳堂	廣（高）	8～9	0.48～0.54	0.44～0.50	0.40～0.45	0.38～0.43	0.34～0.40	0.32～0.36	0.28～0.32	0.24～0.27	交斜解造
		厚	6	0.36	0.33	0.30	0.29	0.26	0.24	0.21	0.18	
樽	殿閣廳堂 餘屋	徑	21～30	1.26～1.80	1.16～1.65	1.05～1.50	1.01～1.44	0.92～1.32	0.84～1.20	0.74～1.05	0.63～0.90	長隨間廣
		徑	18～21	1.08～1.26	0.99～1.16	0.90～1.05	0.86～1.01	0.79～0.92	0.72～0.84	0.63～0.74	0.54～0.63	
		徑	17	1.02	0.94	0.85	0.82	0.75	0.68	0.59	0.51	

（十一）大木作構件權衡尺寸表之三

表11

項目		尺寸	材分°	實際尺寸〈宋營造尺〉								附注
叉手	殿閣	廣 厚	21 7	1.26 0.42	1.16 0.39	1.05 0.35	1.01 0.34	0.92 0.31	0.84 0.28	0.74 0.25	0.63 0.21	
	餘屋	廣 厚	15～18 5～6	0.9～1.08 0.30～0.36	0.82～0.99 0.28～0.33	0.75～0.90 0.25～0.30	0.72～0.86 0.24～0.29	0.66～0.75 0.22～0.26	0.60～0.72 0.20～0.24	0.53～0.63 0.18～0.21	0.45～0.54 0.15～0.18	
托腳		廣（高） 厚	15 5	0.90 0.30	0.82 0.28	0.75 0.25	0.72 0.24	0.66 0.22	0.60 0.20	0.53 0.18	0.45 0.15	
蜀柱	殿閣 餘屋	徑 徑	22.5 量枓厚加減	1.35	1.24	1.12	1.08	0.99	0.90	0.79	0.68	長隨舉勢 高下
柱	殿閣 廳堂 餘屋	徑 徑 徑	42～45 36 21～30	2.52～2.70 2.16 1.26～1.80	2.32～2.48 1.98 1.16～1.65	2.10～2.25 1.80 1.05～1.50	2.02～2.16 1.73 1.01～1.44	1.84～1.98 1.58 0.92～1.32	1.68～1.80 1.44 0.84～1.20	1.48～1.58 1.26 0.74～1.05	1.26～1.35 1.08 0.63～0.90	

附注：椽之尺寸大小詳見大木作制度圖樣。

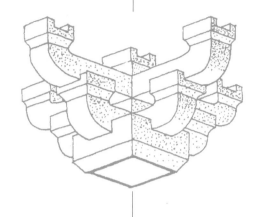

十二

版本插頁

營造法式卷第八

通直郎管修蓋皇弟外第赴班直諸軍營房等臣李誡奉

聖旨編修

小木作制度三

平棊

鬬八藻井

小鬬八藻井　拒馬叉子

叉子　鉤闌　重臺鉤闌　單鉤闌

棵籠子　井亭子

牌

平棊　其名有三一曰平機二曰平橑三曰平棊俗謂之平起其以方椽施素版者謂之平闇

造殿內平棊之制於背版之上四邊用程程內用貼貼內

南宋紹定間重刊紹興十五年平江府刊本

前後瓦隴條 每深一尺則長八寸五分厦頭者長五寸五分若至角並隨角斜長方三

分相去空分同

搏風版 每深一尺則曲廣一寸二分以厚七分為定法 長四寸五分

瓦口子長隨子角梁內其曲廣六分

垂魚 共長一尺二寸每長一尺 原廣六寸厚同博風版

慈草 共長一尺每長一尺 原廣六寸一尺

鴟尾 共高一尺即廣七寸厚同上 尺即廣六寸厚同壓春

凡九春小帳施之於屋一間之內其補間鋪作前後各八

梁兩側各四梁坐內童門等並進牙腳帳制度

壁帳

造壁帳之制高一丈三尺至一丈六尺 山華仰陽在外其帳柱之

南宋紹定間刊本之明代補版（國家圖書館藏）

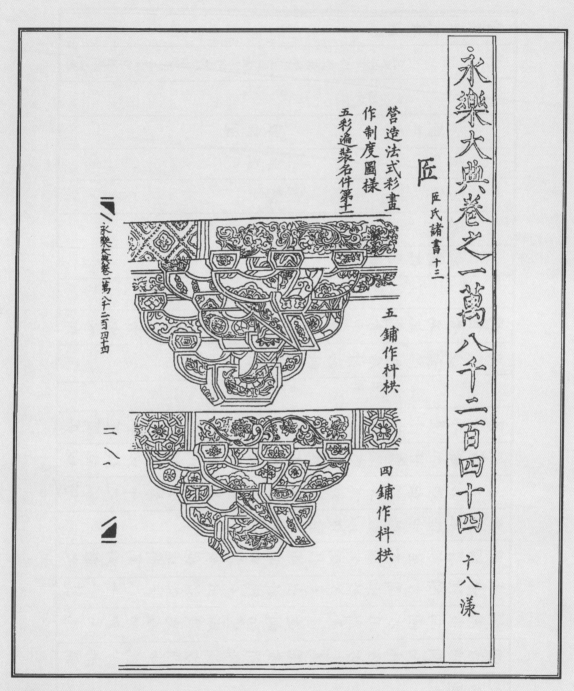

永樂大典卷之一萬八千二百四十四　十八漾

匠　匠氏諸書十三

營造法式彩畫
作制度圖樣
五彩遍裝名件第十二

五鋪作枓栱

四鋪作枓栱

永樂大典卷一萬八千二百四十四

二八

明永樂大典本

營造法式看詳

通直郎管修蓋皇弟外第專一提舉修蓋班直諸軍營房等臣李誡奉
聖旨編修

方圜平直　　　　　　取徑圍
定功　　　　　　　　取正
定平　　　　　　　　牆
樂折　　　　　　　　諸作異名
總諸作看詳
方圜平直

周官考工記：圜者中規，方者中矩，立者中縣，衡者中水，鄭司農注云：治材居材，如此乃善也。

法式看詳　　　　　　　　　　一

墨子：子墨子言曰：天下從事者不可以無法儀，雖至百工從事者亦皆有法，百工為方以矩，為圜以規，直以繩，衡以水，正以垂，無巧工不巧工皆以此為法，巧者能中之，不巧者雖不能中，依放以從事，猶愈於己。

周髀算經：昔者周公問於商高曰：數安從出。商高曰：數之法出於圜方，圜出於方，方出於矩，矩出於九九八十一。萬物周事而圜方用焉，大匠造制而規矩設焉，或毀方而為圜，或破圜而為方，方中為圜者謂之圜方，圜中為方者謂之方圜也。

韓子曰：無規矩之法、繩墨之端，雖班尔不能成方圜。

看詳：諸作制度，皆以方圜平直為準，至如八棱之

清嘉慶二十五年張蓉鏡鈔本（即丁本之底本，上海圖書館藏）

韓子曰「無規矩之法繩墨之端雖班亦不能成方圓

看詳諸作制度皆以方圓平直為準至如八棱之

類及欹斜義物之度也鄭司農云義擂延也以善

切其裏一尺史記索隱云脩謂狀長而方去

而廣狹焉脩其角也脩丁來切俗作隨非亦

用規矩取法今謹按周官考工記等脩立下條

諸取圓者以規方者以矩直者枰繩取則立者嶽繩

取正橫者定水取平。

取徑圓

九章算經李淳風注云舊術未圓皆以周三徑一為準若

用之求圓周之數則周少而徑多。徑一周三、理非精密。蓋

清道光咸豐間傳鈔張蓉鏡鈔本（即朱啓鈐影印之丁本，南京圖書館藏）

欽定四庫全書

營造法式卷十一

小木作制度六

　轉輪經藏

　壁藏

　轉輪經藏

　轉輪經藏

宋　李誡　撰

造經藏之制共高二丈徑一丈六尺八棱每棱面廣六

文津閣四庫本（國家圖書館藏）

營造法式卷第八

通直郎管修蓋皇弟外第專一提舉修蓋班直諸軍營房等臣李誡奉

聖旨編修

小木作制度三

平棊

小鬭八藻井　　鬭八藻井

义子　　　　　鈎闌　重臺鈎闌
　　　　　　　　　　單鈎闌

棵籠子　　　　井亭子

牌

平棊　其名有三　一曰平機　二曰平橑　三曰平棊俗
謂之平起其以方椽施素版者謂之平闇

造殿內平棊之制於背版之上四邊用程程內用貼貼內

巻式八

一

1925 年陶湘仿宋刊本